献给北京大学建校一百二十周年

申　丹 总主编

"北京大学人文学科文库"编委会

顾问：袁行霈
主任：申　丹
副主任：阎步克　张旭东　李四龙
编委：（以姓氏拼音为序）
曹文轩　褚　敏　丁宏为　付志明　韩水法　李道新　李四龙
刘元满　彭　锋　彭小瑜　漆永祥　秦海鹰　荣新江　申　丹
孙　华　孙庆伟　王一丹　王中江　阎步克　袁毓林　张旭东

"北京大学创建世界一流大学计划"经费资助　　　　北大艺术学研究丛书

王一川　主编

图像缤纷

视觉艺术的文化维度

丁　宁　著

图书在版编目（CIP）数据

图像缤纷：视觉艺术的文化维度 / 丁宁著. —北京：北京大学出版社，2016.11
（北京大学人文学科文库·北大艺术学研究丛书）
ISBN 978-7-301-27458-3

Ⅰ.①图…　Ⅱ.①丁…　Ⅲ.①视觉艺术—研究　Ⅳ.①J06

中国版本图书馆 CIP 数据核字（2016）第 199257 号

书　　名	图像缤纷：视觉艺术的文化维度
	TUXIANG BINFEN: SHIJUE YISHU DE WENHUA WEIDU
著作责任者	丁宁　著
责任编辑	延城城
标准书号	ISBN 978-7-301-27458-3
出版发行	北京大学出版社
地　　址	北京市海淀区成府路 205 号　100871
网　　址	http://www.pup.cn　新浪微博：@北京大学出版社
电子信箱	pkuwsz@126.com
电　　话	邮购部 62752015　发行部 62750672　编辑部 62767315
印 刷 者	北京中科印刷有限公司
经 销 者	新华书店
	890 毫米 ×1240 毫米　16 开本　25.25 印张　424 千字
	2016 年 11 月第 1 版　2016 年 11 月第 1 次印刷
定　　价	58.00 元

未经许可，不得以任何方式复制或抄袭本书之部分或全部内容。
版权所有，侵权必究
举报电话：010-62752024　电子信箱：fd@pup.pku.edu.cn
图书如有印装质量问题，请与出版部联系，电话：010-62756370

总　序

　　人文学科是北京大学的传统优势学科。早在京师大学堂建立之初，就设立了经学科、文学科，预科学生必须在五种外语中选修一种。京师大学堂于1912年改为现名。1917年，蔡元培先生出任北京大学校长，他"循思想自由原则，取兼容并包主义"，促进了思想解放和学术繁荣。1921年北大成立了四个全校性的研究所，下设自然科学、社会科学、国学和外国文学四门，人文学科仍然居于重要地位，广受社会的关注。这个传统一直沿袭下来，中华人民共和国成立后，1952年北京大学与清华大学、燕京大学三校的文、理科合并为现在的北京大学，大师云集，人文荟萃，成果斐然。改革开放后，北京大学的历史翻开了新的一页。

　　近十几年来，人文学科在学科建设、人才培养、师资队伍建设、教学科研等各方面改善了条件，取得了显著成绩。北大的人文学科门类齐全，在国内整体上居于优势地位，在世界上也占有引人瞩目的地位，相继出版了《中华文明史》《世界文明史》《世界现代化历程》《中国儒学史》《中国美学通史》《欧洲文学史》等高水平的著作，并主持了许多重大的考古项目，这些成果发挥着引领学术前进的作用。目前北大还承担着《儒藏》《中华文明探源》《北京大学藏西汉竹书》的整理与研究工作，以及《新编新注十三经》等重要项目。

与此同时，我们也清醒地看到，北大人文学科整体的绝对优势正在减弱，有的学科只具备相对优势了；有的成果规模优势明显，高度优势还有待提升。北大出了许多成果，但还要出思想，要产生影响人类命运和前途的思想理论。我们距离理想的目标还有相当长的距离，需要人文学科的老师和同学们加倍努力。

我曾经说过：与自然科学或社会科学相比，人文学科的成果，难以直接转化为生产力，给社会带来财富，人们或以为无用。其实，人文学科力求揭示人生的意义和价值、塑造理想的人格，指点人生趋向完美的境地。它能丰富人的精神，美化人的心灵，提升人的品德，协调人和自然的关系以及人和人的关系，促使人把自己掌握的知识和技术用到造福于人类的正道上来，这是人文无用之大用！试想，如果我们的心灵中没有诗意，我们的记忆中没有历史，我们的思考中没有哲理，我们的生活将成为什么样子？国家的强盛与否，将来不仅要看经济实力、国防实力，也要看国民的精神世界是否丰富，活得充实不充实，愉快不愉快，自在不自在，美不美。

一个民族，如果从根本上丧失了对人文学科的热情，丧失了对人文精神的追求和坚守，这个民族就丧失了进步的精神源泉。文化是一个民族的标志，是一个民族的根，在经济全球化的大趋势中，拥有几千年文化传统的中华民族，必须自觉维护自己的根，并以开放的态度吸取世界上其他民族的优秀文化，以跟上世界的潮流。站在这样的高度看待人文学科，我们深感责任之重大与紧迫。

北大人文学科的老师们蕴藏着巨大的潜力和创造性。我相信，只要使老师们的潜力充分发挥出来，北大人文学科便能克服种种障碍，在国内外开辟出一片新天地。

人文学科的研究主要是著书立说，以个体撰写著作为一大特点。除了需要协同研究的集体大项目外，我们还希望为教师独立探索，撰写、出版专著搭建平台，形成既具个体思想，又汇聚集体智慧的系列研究成果。为此，北京大学人文学部决定编辑出版"北京大学人文学科文库"，旨在汇集新时代北大人文学科的优秀成果，弘扬北大人文学科的学术传统，展示北大人文学科的整体实力和研究特色，为推动北大世界一流大学建设、促

进人文学术发展做出贡献。

我们需要努力营造宽松的学术环境、浓厚的研究气氛。既要提倡教师根据国家的需要选择研究课题,集中人力物力进行研究,也鼓励教师按照自己的兴趣自由地选择课题。鼓励自由选题是"北京大学人文学科文库"的一个特点。

我们不可满足于泛泛的议论,也不可追求热闹,而应沉潜下来,认真钻研,将切实的成果贡献给社会。学术质量是"北京大学人文学科文库"的一大追求。文库的撰稿者会力求通过自己潜心研究、多年积累而成的优秀成果,来展示自己的学术水平。

我们要保持优良的学风,进一步突出北大的个性与特色。北大人要有大志气、大眼光、大手笔、大格局、大气象,做一些符合北大地位的事,做一些开风气之先的事。北大不能随波逐流,不能甘于平庸,不能跟在别人后面小打小闹。北大的学者要有与北大相称的气质、气节、气派、气势、气宇、气度、气韵和气象。北大的学者要致力于弘扬民族精神和时代精神,以提升国民的人文素质为己任。而承担这样的使命,首先要有谦逊的态度,向人民群众学习,向兄弟院校学习。切不可妄自尊大,目空一切。这也是"北京大学人文学科文库"力求展现的北大的人文素质。

这个文库第一批包括:
"北大中国文学研究丛书"(陈平原 主编)
"北大中国语言学研究丛书"(王洪君 郭锐 主编)
"北大比较文学与世界文学研究丛书"(陈跃红 张辉 主编)
"北大批评理论研究丛书"(张旭东 主编)
"北大中国史研究丛书"(荣新江 张帆 主编)
"北大世界史研究丛书"(高毅 主编)
"北大考古学研究丛书"(赵辉 主编)
"北大马克思主义哲学研究丛书"(丰子义 主编)
"北大中国哲学研究丛书"(王博 主编)
"北大外国哲学研究丛书"(韩水法 主编)
"北大东方文学研究丛书"(王邦维 主编)

"北大欧美文学研究丛书"(申丹 主编)

"北大外国语言学研究丛书"(宁琦 高一虹 主编)

"北大艺术学研究丛书"(王一川 主编)

"北大对外汉语研究丛书"(赵杨 主编)

这 15 套丛书仅收入学术新作,涵盖了北大人文学科的多个领域,它们的推出有利于读者整体了解当下北大人文学者的科研动态、学术实力和研究特色。这一文库将持续编辑出版,我们相信通过老中青年学者的不断努力,其影响会越来越大,并将对北大人文学科的建设和北大创建世界一流大学起到积极作用,进而引起国际学术界的瞩目。

<div style="text-align: right;">

袁行霈

2016 年 4 月

</div>

丛书序言

"北大艺术学研究丛书",是北京大学人文学部学术研究与出版计划"北京大学人文学科文库"的分支之一,拟汇聚北大艺术学科的学术力量,荟萃出版北大艺术学科教师的新的原创性艺术学研究成果,以弘扬北大艺术学科的传统,展现其最新近研究实绩、研究水平和学术特色。

北大艺术学科,从蔡元培于1917年1月正式担任北大校长并锐意开创现代艺术专业教育及美育算起,至今已有近百年历史,一批批著名的艺术家、美学家和艺术理论家先后在此弘文励教,著书立说,在艺术教育、艺术理论研究及艺术批评等领域位居全国艺术学科同行的前列。近三十年来,北大艺术学科历经1986年建立艺术教研室、1997年创建艺术学系、2006年扩建为艺术学院等关键时刻,逐步发展和壮大。到2011年国家设立艺术学科门类时,已建立起以艺术学理论一级学科博士点为牵引和以戏剧与影视学、美术学两个一级学科硕士点为两翼的三门学科协同发展的结构,而音乐与舞蹈学的教师队伍也有多年的研究与教学积累。

如今,按我的初步理解,植根于百年深厚学术传统中的北大艺术学人,正面临新的机遇:既可以按艺术学理论学科的普遍性与特殊性交融的要求,从艺术理论、艺术史、艺术批评、艺术管理与文化产业等学科分支去纵横开垦;也可以在各艺术门类所独有的田园上持续耕耘;还可以在艺术创作、表演、展映、教育等方面形成经验总结、理性概括或理论提炼……但无论如何,都应将新的原创性研究成果奉献出来,并烙上自己作为北大艺术学科群体中之一员的清晰标记,也即被冯友兰在《论大学教育》里称为一所

大学的代代相传的精神"特性"的那种"徽章"。我想，假如真的存在一种作为北大艺术家、艺术理论家或艺术学人的总的"徽章"的独特气质，那或许就应当是做有思想的艺术家、艺术理论家或艺术学人了。不仅徐悲鸿、陈师曾、萧友梅、刘天华、沈尹默等艺术家的艺术探索，总是诞生新的艺术思想乃至开启新的艺术变革，而且朱光潜的"人生艺术化"及"意象"论、宗白华的"有生命的节奏"及"意境"观、冯友兰的艺术即"心赏"说、叶朗的"美在意象"论等原创性理论，一经提出就成为照亮中国艺术理论及美学前行的醒目路标。北大艺术学研究成果应当出自那些始终自觉地致力于原创思想或新思想探寻的艺术学者，是他们长期寂寞耕耘而收获的新果实、创生的新观念，最终成为体现北大艺术学科群自己的学术个性或学术品牌的象征。

带着这样的憧憬，我对北大艺术学科的学术前景充满期待。入选"北京大学人文学科文库"分支之一的"北大艺术学研究丛书"中的学术著作，理应是北大艺术学科研究成果中的佼佼者，否则又如何配得上这个特殊身份呢！而它们也代表着北大艺术学院近年来重要的学术成果，为学院建院10周年献礼。虽然书稿中有个别著作是旧作，但因为之前早已纳入院庆丛书，因此，当整套丛书作为"北京大学人文学科文库"的分支出版时，就随整体列入。

如此，我个人对这套即将遴选出来分期分批出版的图书的学术建树及其品质，有着一些预想或展望：自觉传承北大人文学科传统以及生长于其中的艺术学学统，烙上严谨治学而又勇于开拓的北大学术精神的深切印记，成为植根于这片人文沃土上的原创性学术成果，全力绽放艺术学新思想之花，结出艺术学新学说之果，引领艺术学科前行的脚步；志在"为新"，开拓新的艺术领域，解答新的审美与艺术问题，或成为新兴艺术创作、表演、展映、教育等的摇篮。总之，它们终将共同树立起北大艺术学科群的独立学术个性。

当然，它们自身也应懂得，即便自己多么独特和与众不同，也不过是学术百花园中的一朵而已。重要的不是争春，而是报春。与其孤芳自赏，

不如群芳互赏。在难以臻于"美美与共"时，何妨珍惜"美美异和"之境！不同的美或美感之间虽彼此有异，但毕竟也可相互尊重、和谐共存！

写这篇序言时，恰逢艺术学院将整体搬入位于燕园的心灵地带的博雅塔下、未名湖边的红楼新院址：这里绿树掩映，花草吐芳，曲径通幽，古建流韵，可饱吸一塔一湖之百年灵气，灌注于"自己的园地"的深耕细作之中，想必正是驰骋艺术学之思、产出艺术学硕果的既优且美之所吧！

是为序。

<div style="text-align:right;">

王一川

2016年5月18日完稿于北大

</div>

目 录

第一章　希腊艺术：古典文化的一种范本 ········· 1
引　言 ········· 2
难以言尽的美 ········· 3
没有艺术家的美术史 ········· 14
竞赛的原则 ········· 19
人性化趋向 ········· 27
无法战胜的爱神 ········· 35
未来的遗产 ········· 39

第二章　埃尔金大理石：文化财产的归属问题 ········· 49
引　言 ········· 50
事件的来龙去脉 ········· 56
归还的理由 ········· 60
不予归还的理由 ········· 67
对艺术品的审美本身的损害 ········· 81
值得考量的问题及其前景 ········· 86
附录：环球博物馆 ········· 95

第三章　艺术品的偷盗：文化肌体上的伤疤 ········· 103
引　言 ········· 104
战争中的艺术品偷盗与归属 ········· 119
和平时期艺术品的偷盗与归属 ········· 125
艺术品的保护问题 ········· 129
结　语 ········· 133

第四章　捣毁艺术：视觉文化的一种逆境 …… 135
引　言 …… 136
艺术品破坏的显现原因 …… 157
艺术品破坏的内在动机探究 …… 175
结　语 …… 188

第五章　艺术品修复：一种独特的文化焦点 …… 189
引　言 …… 190
修复的观念与理论的话语 …… 190
修复的价值及其限定 …… 203
修复的阐释学含义 …… 209
修复作为文化事件 …… 215
修复的前景 …… 225

第六章　图像的文化阐释 …… 227
引　言 …… 228
性别含义 …… 233
名画之辩 …… 242
理论与实证 …… 258
走向前沿 …… 262
结　语 …… 269
附录：建筑有性别吗？ …… 271

第七章　艺术博物馆：文化表征的特殊空间 …… 279
引　言 …… 280
一个前提的认识 …… 280

 缔造仪式的特殊圣地 ······ 287
 原作的"飞地" ······ 300
 建树和展示自性的形象 ······ 305
 重写艺术史的合法性? ······ 311
 潜隐的东方主义 ······ 316
 在视觉文化语境中的艺术博物馆 ······ 320
 走向"新博物馆学" ······ 322

第八章　中国美术：视觉文化的特殊形态 ······ 333
 全球化语境与中国古典美术 ······ 334
 当代中国画问题 ······ 342
 当代中国画与媒体文化 ······ 355

第九章　艺术教育：一种文化的塑造 ······ 361
 艺术的位置 ······ 362
 艺术与教育的方向 ······ 370
 艺术与人的成长 ······ 377

图录 ······ 379

跋 ······ 388

再版后记 ······ 391

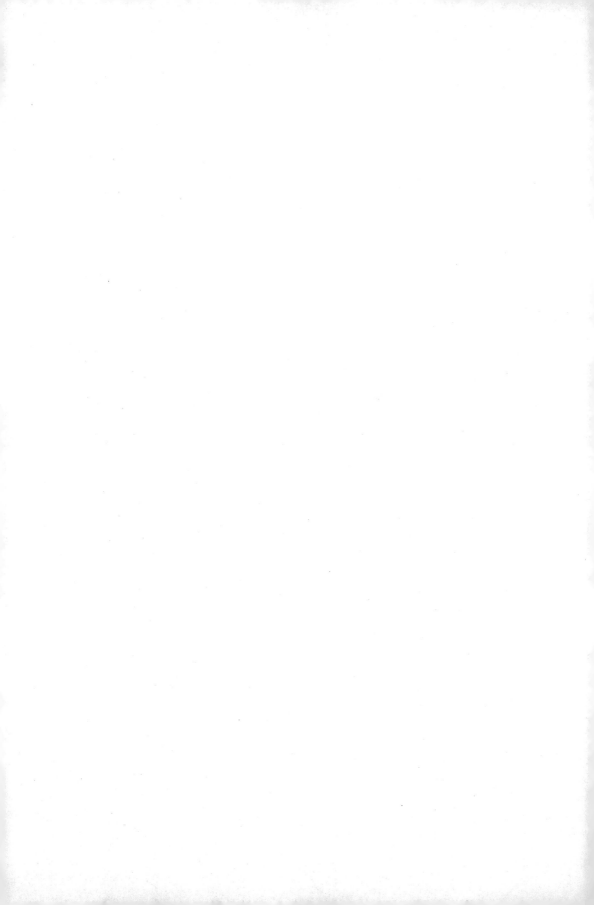

第一章　希腊艺术：古典文化的一种范本

> 希腊的天才主要是在美的艺术领域中记录了，并且正是在记录中促成了两者之间的转化。
>
> ——〔英〕鲍桑葵《美学史》

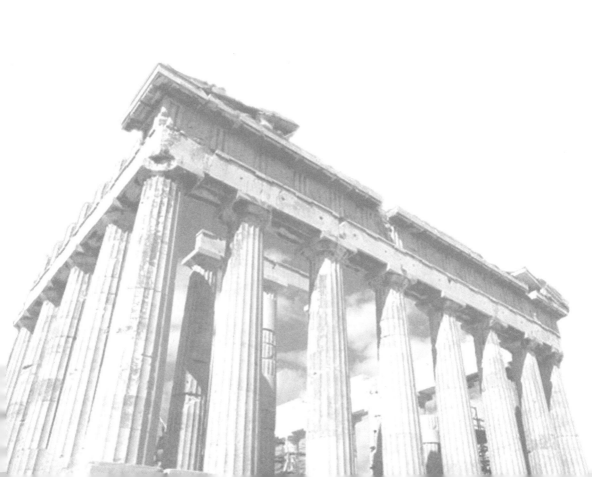

引 言

对于整个古希腊文明，人们的敬仰向来是无以复加的，就像英国哲学家罗素在其《西方哲学史》里劈头第一句话所表白的那样："在全部的历史里，最使人感到惊讶或难以解说的莫过于希腊文明的突然兴起了。"[1]确实，古希腊的哲学家、历史学家、诗人、戏剧家、建筑家、雕塑家和画家等，即使是在今天，也依然相当深刻地影响着人们的思想与创造，是整个人类文化不可或缺的有机组成部分。

当我们论及美术时，需要明确的是，古希腊艺术主要是指公元前11世纪到前1世纪（即从铁器时代直至罗马帝国的建立）讲希腊语的民族所创造的艺术[2]；而从地理上说，今天的希腊已远不是古希腊的全部疆域，后者应当包括希腊半岛、东面的爱琴海、西面的爱奥尼亚海、今土耳其的西南沿海、今意大利南部以及西西里岛东部海岸地区等。尽管雅典自从两千多年以前就可能是一个重要的政治中心，不过，它并非唯一的。而且，当时的迈锡尼似乎显得更重要些。从考古发掘的陶器看，从公元前11世纪到前8世纪，迈锡尼就有人类持续生活的明显迹象。科林斯和爱琴海东部的萨摩斯城邦直到公元前7世纪也都依然举足轻重。此外，希腊在小亚细亚的城邦[如士麦那（Smyrna）]、西西里的锡拉库扎（Syracuse）等，都是应当考虑在内的重要区域。更为重要的是，在那些无与伦比的雕像背后，应该是历史悠久的艺术发展的独特积累。美不胜收的古希腊艺术确实不是一种飞地状态的存在。有关古希腊的艺术完全可以追溯到公元前2500年的青铜时代甚至更为遥远的年代，无论是米诺斯文明，还是迈锡尼文明，都是再雄辩不过的证据。与此同时，我们可以发现希腊艺术历来是一种开放的发展过程。当希腊人在青铜时代末期开始向东扩展时，来自弗利吉亚（Phrygia）、吕底亚（Lydia）等地的独特文化就成为其汲取的养分了。在所谓"黑暗的年代"（Dark Age）的晚期，埃及的影响也依然是活跃的。正是在这种丰富的融汇与绵延中，希腊艺术差不多构成整个西方艺术的一种核心依据。

[1] 〔英〕罗素：《西方哲学史》（上卷），何兆武译，北京：商务印书馆，1981年，第24页。
[2] 不过，塞浦路斯通常并不在内，原因在于，那儿的住民中不仅仅有希腊人，还有腓尼基人和更早的住民。另外，从地理位置上说，它更属于东方而不是爱琴世界（see R. M. Cook, *Greek Art: Its Development, Character and Influence*, London: Penguin Books Ltd., 1986, p.1）。

当然，人们总是会情不自禁地联想到最为经典的杰作，譬如巍峨壮观的雅典卫城。据传出自菲迪亚斯（Phidias）之手的雕像以及伊克迪诺（Iktinos）和卡利克雷特（Kallikrates）[1]的建筑设计，无疑达到了登峰造极的艺术成就。而且，希腊艺术不仅仅在形式上提供了后世仰视的范本，而且其蕴涵的"民主性"的精彩程度也是后世艺术的楷模。菲迪亚斯在装饰巴特农神殿的山形墙时，显然有意将雕像的头部做得比往常略大一些，旨在符合向上仰望的观众的视觉习惯。如果说古埃及艺术偏重于至高的观念，那么我们或许可以说，伯里克利时代的古希腊艺术则是偏向于人的视觉。无疑，菲迪亚斯的这种考虑在两千多年以前是具有深刻的革命性意义的，因为艺术家对公共视觉的这种在意程度属于一种"全新的感性"，它对艺术本身和接受者都是至关重要的！在这里，艺术家极为明确地将观众（而非众神或什么抽象的原则）放在了首要的位置上。

无疑，希腊艺术是一个巨大的话题，而且将是历久弥新的。

难以言尽的美

自古以来，世界上的不同民族创造了很多伟大的艺术，这种丰富多彩的格局正是艺术的一种特殊面貌。对于其中的不少艺术，虽然我们在理性上深知其不可逾越的价值，但是在体会时却不免会伴随一种陌生感或疏异感。例如，面对那些我们了解有限的文明中的艺术（中美洲哥斯达黎加的金质护身符、古代印度的湿婆雕塑或者波斯的某些细密画等），我们在迷恋的同时或多或少有一种疏离的感觉。换句话说，我们可能会有赞赏，却难有那种初遇即有的会心的交流。可是，颇为奇妙的是，当我们站在古代希腊的艺术杰作面前时，却仿佛立时有了一种自然无碍而又莫名其理的感触，似乎千古的时间长度和文化上的巨大空间距离一下子都无关紧要了。甚至有些作品不由得会让人产生时空的错位感，怀疑自己的所见理应是后世的乃至现代的艺术创造才是。可是，谁又能断言如今的艺术家依然能得心应手地塑造出像曾经收藏在加州马利布盖蒂博物馆的《女神像》[2]

[1] 伊克迪诺，生平不详，是活跃于公元前5世纪中叶的建筑家（亦作Iktious或Ictinus）。他与卡利克雷特合作设计了雅典的巴特农神。

[2] 此《女神像》的购置因触犯意大利重要文物出口的有关法令，雕像已于2011年归还给西西里的艾多内考古博物馆。

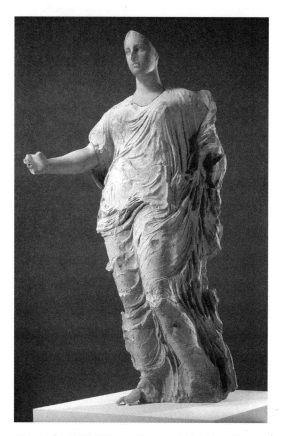

图 1-1 《女神像》(前 425—前 400),石灰石和大理石,高 237 厘米,西西里的艾多内考古博物馆

那样的作品呢?《女神像》让艺术史家情不自禁地联系到爱与美的女神阿芙洛狄忒,真是一种难以言喻的美。

确实,与伟大的希腊艺术的每一次接触都是新鲜感和亲切感的奇妙交替。无论是其朴素的形态还是内涵的精神,都几乎令我们本能地产生一种感动,好像浃沦肌髓,不可抵御,因而也难以忘怀。我们不禁会一次次地叩问自己,来自遥远文化的古希腊的艺术究竟以什么魔力扣动了我们的心弦,而且如此直截了当但又似乎自然而然?

其实,有关希腊艺术的特殊魅力是什么,早就是爱好艺术的人们心中一个美好的大问号,解答固不易,但也并非不可言说。

根据古罗马大学者老普里尼的皇皇巨著《自然史》(或译《博物志》),早在公元前 3 世纪早期,雅典的雕塑家色诺刻拉底(Xenokrates)就撰写了最早的希腊艺术史,而且是多卷本的。尽管他的著作并没有留存下来,可是从后世作者的文本中,人们依然能窥见其方法与观点,艺术史的进程大致就是技巧的进化历史。较早系统地描述希腊绘画和雕塑的著作也出现于亚里士多德过世后的年代,当时的希腊艺术已经到了一种美轮美奂的极致状态。例如,与亚历山大大帝同时代的雕塑家利西普斯(Lysippus)和画家阿佩莱斯(Apelles)就已经克服了在再现自然时的一切障碍,令以前的许多作品相形失色。可惜的是,这类文本我们只能从后人的摘引中了解到一鳞半爪。

多少有些令人遗憾的是,留下伟大美学思想的希腊哲人并没有充分地论及希腊美术,他们更关注戏剧(尤其是悲剧艺术)甚至舞蹈。这究竟因为美术是难以

言叙的，所以令人避重就轻，还是另有一些我们无以想象的原因呢？

当然，苏格拉底曾经说过，绘画要表现人的心灵才有活力。亚里士多德在其《诗学》里也从比较的角度提到了一些画家[1]，但是，他们都对可以验证的范本没有多少描述。正如英国学者鲍桑葵所指出的："如果我们回到早期希腊哲学家那里，或者哪怕是美的先知柏拉图那里的话，我们会大失所望地发现，早期希腊人的雕塑艺术……并没有能在他们的著作中得到如实的反映和赞赏。"[2] 因而，"就各种各样的具体形式——从建筑作品和装饰作品及随之而来的小型日常工艺品起，一直到绘画和雕塑这两种伟大独立的造型艺术为止——所表现的内容来说，古代希腊留给我们的理论分析似乎只够说明一条简单曲线的美，一件平面模塑的美……"[3] 这种不免有些夸张的概括倒是很容易让人反思许久，其中既有对古人为什么对享有千古美名的希腊艺术语焉不详的感慨，也点明了为数寥寥的古人文本的一个特点：只是偏向于对艺术技艺的言谈。当然，退一步说，即便是哲人们所津津乐道的艺术哲学问题，也未必会是艺术家们感兴趣的东西。可是，正是对那些与艺术相关的政治、社会、文化以及经济史等背景的不予理会，造成了古代希腊艺术批评的最大局限，也使后人对希腊艺术的全面完整的体会面临许多困难。[4] 当然，我们不应该认为希腊美术必须得到古代哲人或批评家的言语支撑。完全不是。希腊美术虽然没有得到充分的阐释，但其美的本身弥漫于许多理论与批评所不能企及的地方。希腊艺术为自身的存在提供过最充足的理由，需要的只是后人孜孜不倦地去览胜和探究。

到了公元2世纪，当时的希腊大旅行家保萨尼阿斯（Pausanias）写下了10卷本的《希腊志》（*Hellados Periegesis*），这一类似导游手册的书曾是了解古代遗迹的最宝贵的指南。作者除游历了希腊之外，还周游了小亚细亚、叙利亚、马其顿、叙利亚、巴勒斯坦、埃及、伊庇鲁斯（在现在的希腊和阿尔巴尼亚境内）、意大利部分地区。在《希腊志》中，他采取从阿提卡出发游览希腊的方式叙述，其中记载最为详尽的，是伟大的艺术品以及相关的传说。例如，他被雅典的图画、肖像和记录梭伦法典的铭文所吸引；在卫城，他更是倾倒在由黄金和象牙塑成的

[1] 参见〔古希腊〕亚里士多德：《诗学》，陈中梅译注，北京：商务印书馆，1999年，第二章。
[2] 〔英〕鲍桑葵：《美学史》，张今译，北京：商务印书馆，1995年，第15页。
[3] 同上书，第53页。
[4] See Robin Osborne, *Archaic and Classical Greek Art*, Oxford: Oxford University Press, 1998, p.1.

雅典娜巨像之下；在雅典城外，他则留意名人以及阵亡战士的纪念碑……值得称道的是，保萨尼阿斯的记叙极为细致，也颇为精确，后来的许多发掘屡屡证实了其文字的可信性，使得《希腊志》名副其实地成了现代考古学家寻找古代希腊遗迹的一大指南。人类学家和古典学者弗雷泽（Sir James George Fraser）在谈及保萨尼阿斯时说："没有他，希腊遗迹大部分会成为没有线索的迷宫、没有解答的谜团。"[1] 不过，《希腊志》就其内容而言并非今天我们所认定的美术史。

或许，古罗马人大谈特谈古希腊的艺术乃是再自然不过的事情。博学过人的老普里尼在《自然史》（第33—36卷）中就有过不少的论述。他依照艺术品的材料的类别（石头、青铜和泥土等）进行分类，津津乐道不同艺术家的诸种技巧的进展。在普里尼的文本里，创新者的成就常常是通过诸如"此人是第一个……"这样的句式来介绍的，有时还与以前的艺术家进行比较。例如，雕塑艺术是由菲迪亚斯"开创的"，波利克里托斯（Polyclitus）使之"完善起来"，米隆（Myron）则运用了更富有变化的构成，而且较诸波利克里托斯更加勤勉于对称的处理；接着，另一位来自萨摩斯岛的雕刻家毕达哥拉斯（Pythagoras）[2] 又因为第一个成功地传达了诸如肌肉、纹理和毛发等的生动细节而超越了米隆。最后，利西普斯（Lysippus）为艺术做出了诸多贡献，例如在比例和细节的表达方面远远地超过了他以前的艺术家。在绘画领域里，情形也大致相仿。起初，是雅典的欧默勒斯（Eumarus）第一个在绘画中区分了男女形象，例如将女性的皮肤画成浅白色，将男子的皮肤画成棕红色，并且成为后来沿用的一种惯例；塞蒙（Cimon of Cleonae）发明了按远近比例缩小的图像描绘手法；波里格诺托斯（Polygnotus of Thasus）通过改进细节的描绘（譬如再现透明的衣饰）以及对脸部表情变化的捕捉等，使得艺术向前迈进了一步；随后，阿波罗德勒斯（Apollodorus）由于开发了那种表现阴影效果的技巧而使绘画进入了成熟的阶段；宙克西斯（Zeuxis）在阿波罗德勒斯的基础上又使表现阴影效果的技巧更臻完美；巴哈修斯（Parhasius）就像雕塑领域里的米隆一样，在绘画中引进了对称的处理方法，改进了细节的表达水平，同时强调作品的干净利落。为此，巴哈修斯深得色诺刻拉底和安提柯（Antigonus）的赏识与嘉许。不过，这种技巧上的竞争似乎一直未曾终结过，因为在巴哈修斯之后，科林斯的画家兼雕塑家欧福拉诺（Euphranor）不仅独特地运

[1] 参见《不列颠百科全书》（国际中文版），第13卷，北京：中国大百科全书出版社，2002年，第88页。
[2] 此艺术家恰好与哲学家毕达哥拉斯同名，活跃于公元前5世纪。

用对称的手法，而且尝试以新的方法表现人物的脸部表情。最后，阿佩莱斯有为数可观的发明，同时其杰作又是集前人之大成。[1]

令今天的人有点好奇不已的是，为什么在公元前4世纪和前3世纪的希腊美学中强调得那么充分的艺术的伦理价值的问题，到了上述艺术史的叙述之中都隐而不见了呢？

与普里尼的希腊艺术史观颇有差别的是昆体良（Quintilian）和西塞罗（Cicero）的叙述。昆体良乃是将绘画与雕塑的历史作为演说家应当采用的风格类型予以讨论的。至于西塞罗的论述则更为片断化，而非精心构思的叙述与判断。[2]

现代意义上的有关希腊艺术的系统论述被普遍地认为是从18世纪的温克尔曼那里开始的。但是，在他之前其实就有一些学者做了相当系统的研究。例如，法国学者勒·鲁易（Le Roy）在1754年访问了雅典，并在1758年出版了《希腊最美的纪念性建筑物的遗迹》，时间上比温克尔曼的《古代艺术史》早了6年！[3] 1750年，英国建筑学家斯图亚特（James Stewart）和雷维特（Nicholas Revett）曾受命到雅典收集和绘制有关纪念性雕塑的材料。1755年，他们回到了英国。此时，温克尔曼在罗马刚刚安顿下来。斯图亚特和雷维特出版的大型多卷本《雅典的古物》（1762）在时间上比《古代艺术史》早了两年。[4] 当然，温克尔曼的《古代艺术史》（1764）文笔明白晓畅，较诸任何同时代人的同类著作都具有大得多的影响。德国大文豪歌德的赞颂几乎是无以复加的："温克尔曼与哥伦布相同：他未曾发现新世界，但他预示了新时代的来临。读其文章未觉其新颖，而读者适成为有新颖见识之人！"[5] 甚至按照黑格尔在《美学》中的赞誉，温克尔曼"为艺术的研究打开了一种新的感受"，"为人的心灵启开一种新的感官"[6]。在他的《古代艺术史》里，温克尔曼曾这样写道："绘制在大多数陶瓶上的图画都是如此不凡，以至于能在拉斐尔的素描中占有一席尊贵的地位。"温克尔曼的赞美是由衷的，他确实是充分体会到了希腊艺术的至尊价值。

[1] See J. J. Pollitt, *The Ancient View of Greek Art: Criticism, History, and Terminology*, New Haven: Yale University Press, 1974, pp.75-76.

[2] Ibid., pp.81-84.

[3] See John Griffiths Pedley, *Greek Art and Archaeology*, 2nd Edition, New York: Harry N. Abrams, Inc., 1998, p.19.

[4] See William Childs ed., *Reading Greek Art: Essays by Nikolaus Himmelmann*, Princeton: Princeton University Press, 1998, p.18.

[5] 转引自《不列颠百科全书》（国际中文版），第18卷，第259页。

[6] See Walter Pater, *The Renaissance: Studies in Art and Poetry*, Oxford: Oxford University Press, 1986, p.114.

可是，客观地说，作为一位基本上是在图书馆里自学成长起来的学者，温克尔曼对希腊艺术的原作其实所知甚少。因而，这本书多少与其以前的研究有点脱节。他的《古代艺术史》对于古希腊艺术发展阶段的把握朦胧而又不确定。其主要原因在于，他对研究对象既没有太充分的亲身体验，又有点先入为主的意味。事实上，在《古代艺术史》的最后部分，他依旧在表达一种去往希腊旅行的心愿。只是对可能引起的印证上的差距，温克尔曼似乎总是充满恐惧心理，因而，即使有凭资助去希腊考察的机会，

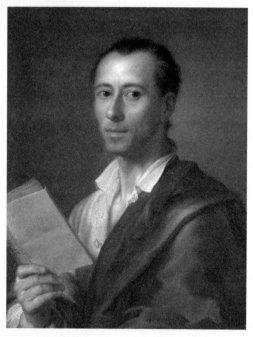

图1-2　温克尔曼（1717—1768）肖像

他也屡次放弃。可想而知，他对希腊艺术的描述会有多大的缺憾。例如，他毫无历史感地断定，希腊艺术与此前的埃及的影响无关。于今看来，这显然是站不住脚的结论。或许有感于此，德国文人赫尔德（Herder）曾经强调了一种完全相反的结论，即从风格的比较看，希腊艺术是从埃及那儿衍生出来的。事实上温克尔曼不仅对古希腊艺术的起源与发展了解得颇有限，而且，他的研究方法也导致了一些阐释上的失误。[1] 由于对希腊的文学史略有所知，他就假定了希腊雕塑和绘画的发展必定是和文学的发展相并行，最早的希腊画家画画时或许就完全像是最早的优秀悲剧作者的样子。[2] 甚至，他所引证的图例是来自17世纪法国画家拉·法杰（Raymond de La Fage）笔下的素描作品。尽管温克尔曼也承认，拉·法杰的作品与古希腊的艺术并非一回事儿，但是，他依然以此为据，在他1755年

[1] See Nikolaus Himmelmann, "Wincklmann's Hermeneutic", in William Childs ed., *Reading Greek Art: Essays by Nikolaus Himmelmann*.

[2] 当然，人们可以从古希腊文学（尤其是荷马史诗《伊利亚特》和《奥德赛》）的角度来解读古希腊的文化与艺术的内涵。但是，晚近的研究却更为充分地说明，现存的希腊艺术作品，例如瓶画艺术，不仅丝毫不亚于希腊文学的认识意义，而且有些作品还极为微妙地表现了文字所难以传达的意味。生命观、信仰、社会秩序与习俗乃至政治思想等，均在瓶画上有生动的描绘或折射。因而，希腊艺术虽然与文学有关系，却又是极为独特的。

的论文《希腊绘画雕塑沉思录》("Gedanken über die Nachahmung der griechischen Werke in der Malerei und Bildhauerkunst")中对希腊艺术写下了一个著名的界定:"高贵的朴素和静穆的伟大"(die edle Einfalt und stille Grösse)。对此,富有诗人气质的英国哲学家罗素颇不以为然。他称类似的感受不过"是一种非常片面的看法"而已。因为,就在希腊的颂歌里,我们会读到这种让人心旌摇曳的句子:

>你的酒杯高高举起,
>你欢乐欲狂
>　　万岁啊!你,巴库斯,潘恩。你来在
>爱留希斯万紫千红的山谷。

当酒神侍女庆贺肢解动物的快乐并当场将其生吃时,场面就更加不静穆了:

>啊,欢乐啊,欢乐在高山顶上,
>　　竟舞得精疲力尽使人神醉魂销,
>　　　只剩下来了神圣的鹿皮
>　　　　而其余一切都一扫精光,
>这种红水奔流的快乐,
>　　撕裂了的山羊鲜血淋漓,
>　　　拿过野兽来狼吞虎噬的光荣,
>　　　　这时候山顶上已天光破晓,
>向着弗里吉亚、吕底亚的高山走去,
>　　那是布罗米欧[1]在引着我们上路。

因而,比较客观地说,"在希腊有着两种倾向,一种是热情的、宗教的、神秘的、出世的,另一种是欢愉的、经验的、理性的,并且是对获得多种多样事实的知识感到兴趣的",甚至可以说,"他们什么都是过分的"![2] 换句话说,希腊艺术所呈现的世界是个远比我们的预设要更为完整而又丰富的人的世界。

[1] 布罗米欧是酒神巴库斯的多个名字之一。
[2] 〔英〕罗素:《西方哲学史》(上卷),何兆武译,北京:商务印书馆,1963年,第44—46页。

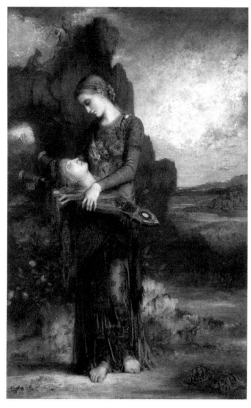

图 1-3 莫罗《色雷斯少女手捧里拉琴上的俄耳甫斯的头》（1865），布上油画，154×99.5 厘米，巴黎奥赛博物馆

法国象征主义画家莫罗（Gustave Moreau）笔下的《色雷斯少女手捧里拉琴上的俄耳甫斯的头》一画富有想象的色彩，大概正好可以说明罗素在这里所说的"两种倾向"。俄耳甫斯是缪斯卡利俄铂（Calliope）和太阳神阿波罗的儿子。他发明了音乐，当他弹奏和歌唱时，甚至连顽石和树木也会被感动，动物都能被驯服，连河道亦会为之改变！[1] 但是，色雷斯的女性极度崇拜酒神巴库斯，他们在酒和欲望的疯狂驱使下，竟然将无比爱恋欧律狄刻（Eurydice）的俄耳甫斯撕成了碎片，并把他的头抛入河中！后来，一个美丽而又恬静的色雷斯少女发现了随河水流下的俄耳甫斯的头和里拉琴，她恭恭敬敬地将其捧起，动作中充满了爱慕……

这个狂暴而又柔情的故事或多或少地体现了古希腊的艺术世界的复杂性，提醒人们只是把握所谓的"静穆的伟大"显然是远远不够的。

[1] 莎士比亚在《亨利八世》第三幕中写下了这样的诗行：

> 俄耳甫斯弹琴的地方长出了树林，
> 俄耳甫斯歌唱的时候，积雪的山顶
> 也把它们的头儿倾斜；
> 花儿和草儿听到他奏的乐曲，
> 便都欣欣向荣，好像阳光和雨
> 使它们永不凋谢。
>
> 天下万物听到他奏出的乐调，
> 就连海洋里汹涌着的波涛，
> 也低下头来，趋于安详；
> 美妙的音乐就有这样的魔力，
> 万种愁绪进入了梦想而安息，
> 在听到乐声的时候消亡。

但平心而论，从目前汗牛充栋的美术史文献中，我们又怎能轻易地得到有关希腊艺术之魅力的可信而又差强人意的答案呢？或许我们更有理由保留这样的疑问：我们真能确凿无疑地勾勒出古希腊美术史的全貌吗？

当然，尽管我们依然很难描述古希腊美术的整体面貌，但不难达成共识的是，希腊人对于美的绝对性是具有一种崇尚意识的。几乎没有一个民族不对美的事物倾以深情，对"美的事物高于一切"的认识在古希腊人那里更是屡屡被强调。例如，德谟克利特早就说过，"追求美而不亵渎美"，"只有天赋很好的人能够认识并热心追求美的事物"[1]；柏拉图则说："美是永恒的，无始无终，不生不灭，不增不减"[2]。法国艺术家热罗姆[3]的《站在最高法官面前的芙留娜》（*Phryné devant l'arépage*）一画多少可以例示一下这种观念。当芙留娜在最高法庭被控在公众场合赤身裸体、亵渎神明而面临死刑时，其恋人、著名的演说家希佩里德斯（Hyperides）情急之下不予辩说，而是一把除下芙留娜的衣服，让其露出美得令人窒息的胴体，这竟使陪审团大受感动，并宣告其无罪释放。赤裸其体被证明是最为有效的辩护，因为如此天生丽质的美怎会亵渎神明？她原本就是天意的体现，指控芙留娜不就是诋毁阿芙洛狄忒的美吗？因而，所有的指控只能是招来神的惩罚……这种美即神圣的直接判断，让美超越伦理的判断，而且作出几乎不容质疑的反应，不能不说是一种很希腊化的方式。[4]

虽然普拉克西特列斯（Praxiteles）以芙留娜为模特而作的伟大雕像《尼多斯

[1] 北京大学哲学系外国哲学史教研室编译：《古希腊罗马哲学》，北京：三联书店，1957年，第108—109页。

[2] 〔古希腊〕柏拉图：《文艺对话集》，朱光潜译，北京：人民文学出版社，1963年，第272页。

[3] 热罗姆（Jean-Léon Gérôme，1824—1904），法国画家和雕塑家，擅长学院派的题材和手法，一直反对印象派画家。其作品追求异国情调。后期主要从事雕塑。

[4] 其实，类似的例证还有一些。例如，长达10年之久的特洛伊战争的起因竟然是三女神（阿芙洛狄忒、雅典娜和赫拉）谁最美的争论。而且，当时选中阿芙洛狄忒为最美女神的牧羊人帕里斯，正在与林中仙女俄诺涅（Oenone）热恋。根据历史学家的研究，在荷马史诗中描写得有板有眼的特洛伊战争，其起因未必和海伦有关，如此这般的渲染，不过是为了增加故事的吸引力。维克多·倍拉尔就指出，由于特洛伊城地处交通要道，货物经此转运可以避免海上航行的风险，所以它的战略地位极为重要，成为兵家必争之地。同时，在特洛伊城遗址发掘出来的金银器，充分说明该地区曾与小亚纳托利亚的内陆国家（即赫梯帝国）以及地中海各港口交往密切。可以想见，特洛伊曾经何其繁荣。特洛伊之战起因不过是斯巴达人想占有那里的巨大财富而已（参见〔法〕P. 莱韦斯克：《希腊的诞生——灿烂的古典文明》，王鹏、陈祚敏译，上海：上海书店出版社，1998年，第37—38页）。而且，那些老者在特洛伊兵荒马乱的时候是这样论海伦的："没有谁会谴责特洛伊人和阿卡亚人为了她而罹难如此，因为她的确如同绝世的女神一般令人景仰。"（见《伊里亚特》第3章）另外，希腊神话中有关恩底弥翁（Endymion）的故事，也可以说明希腊人对于最美的男性形象的极度痴迷。恩底弥翁是卡利亚（Caria）拉特姆斯山（Mount Latmos）上一个非常俊美的牧羊人，月亮女神塞勒涅（Selene）被他的英俊深深吸引并坠入了爱河，可是，为了使他的青春美貌永驻，女神竟然让其处在永恒的睡眠中，以便每晚都能见到他一如既往的美！这种悖于常理的审美态度恰恰体现出希腊人对于美的无比执着。神的无所不能正是人的意愿的折射。

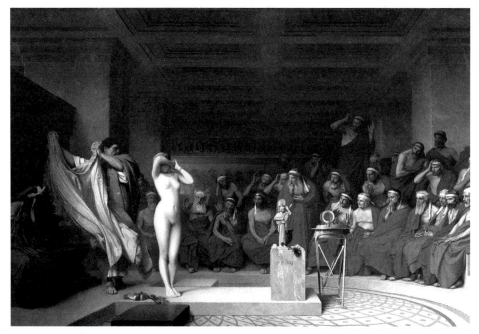

图 1-4 热罗姆《站在最高法官面前的芙留娜》(1861)，布上油画，80×128 厘米，汉堡美术馆

的阿芙洛狄忒》(Cnidian Aphrodite)到底是怎样的风姿已经无从知晓，人们只能从后世的几种复制品中去揣度原作的意味，可是，透过后世的一些文献记载，我们还是可以了解到内涵其中的美的奇妙和伟大。从老普里尼的《自然史》中，我们知道这一雕像原先是科斯（Kos）人订制的。当雕像完成之后，科斯人却被这尊裸体像吓坏了，他们宁愿以同样的酬金买下普拉克西特列斯创造的另一尊着衣的女神雕像。更具艺术鉴赏力的尼多斯人立即买下了科斯人所放弃的裸体的阿芙洛狄忒雕像。事实证明，这座雕像为尼多斯带来了无比迷人的魅力，成为城邦收入的重要来源之一。许多人都愿意远渡重洋来到尼多斯，以一睹雕像的芳容。于是，伤心的科斯国王尼克曼德斯（King Nicomedes）决意要从尼多斯人手中买回这尊无与伦比的雕像，而且，他许诺免去对方数目可观的税赋。可是，尼多斯人丝毫没有出让的意思，他们觉得这座放置在一座开放式的神殿里的女神像无论从哪个角度看都美得醉人，而且比其他任何雕像都要完美。[1] 后世的一些记载还提

[1] See Pliny the Elder, *Natural History*, XXXVI, 420-421.

图 1-5 普拉克西特列斯《尼多斯的阿芙洛狄忒》(约前 350),罗马大理石复制品,高 205 厘米,罗马梵蒂冈博物馆

图 1-6 尼多斯的阿芙洛狄忒神殿,罗马皇帝哈德良重建于提沃利别墅(2 世纪)

到，在这座美得无与伦比的雕像周围，是"芳香四溢、丰饶美丽的果园"，栽满了香桃木、月桂树、柏树和葡萄树……在这里，我们可以再次感到美的力量，她就是一切，而且征服了一切，是一种无价之宝般的存在。难怪后世涌现出了数以千计的《尼多斯的阿芙洛狄忒》的模仿品。当年济慈的诗《希腊古瓮颂》再好不过地表达了美的这种特殊地位：

> 哦，希腊的形状！唯美的观照！
> 上面缀有石雕的男人和女人，
> 还有林木，和践踏过的青草；
> 沉默的形体呵，你像是"永恒"
> 使人超越思想：呵，冰冷的牧歌！
> 等暮年使这一世代都凋落，
> 只有你如旧；在另外的一些
> 忧伤中，你会抚慰后人说：
> "美即是真，真即是美。"这就包括
> 你们所知道，和该知道的一切。

没有艺术家的美术史

确实，美术史家普遍地意识到，对希腊艺术史的审视有异于对后来的艺术史（尤其是文艺复兴时期及其之后的美术）的审视。希腊艺术史在某种意义上乃是一种有关已经佚失的艺术的叙事。

例如，就绘画而言，我们对艺术家的生平、私人赞助人的作用以及绘画作品本身等都所知甚少。确实，没有一幅古风和古典时期的架上绘画或者"剧场画"（skenographic painting）留存至今，也没有几幅壁画可以确凿无疑地归属于有名有姓或是曾见诸史录的个体艺术家。

专家曾经指出，古希腊最早具有了"荣誉/耻辱"感的文化（honor/shame culture）。这在某种意义上要求当时的人们对公众的需求有相当的敏感程度，艺术家也不能例外。艺术家的创造是否与公众的期待相符，往往成为一种评判的标

准。[1]艺术家的雕像或绘画只有在表达了一种群体的生活时才是成功的，换句话说，自我表达虽然未被有意排斥，却也不是放在第一位的东西。因而，"对希腊人来说，图像不仅仅只是简单的再现；它是一种社会性的事实"[2]。

古希腊艺术往往具有一种集体创造特征，而且这与后世意义上的流派或是艺术群体的概念不尽相同。因为，后世的艺术家不管身处何种艺术派别，都对凸现自身的特性孜孜以求。同是印象派的莫奈、毕沙罗、德加和雷诺阿，几乎不曾有过雷同的时候，仿佛每一条线、每一种色彩，都是一种个性化的标签。与此相异，希腊人强调一种集体精神，这种精神引领人们在特定的范围里谋求自由、发挥才情和寻求理想。无怪乎我们会对许多古希腊的杰作到底出诸何人之手如此不甚了了，其原因其实并不仅仅是年代过于遥远。

例如，伟大的雅典卫城汇聚过为数众多的登峰造极的艺术作品，可是，仅就巴特农神殿的雕塑而言，我们只知道它们应该和菲迪亚斯有关。问题是，菲迪亚斯再有过人的本事，也不可能事必躬亲地设计和打造所有的作品。[3]以常理推，当时应当有数量可观而且身手不凡的雕塑家在一起协力工作。事实上，我们也能发现，巴特农神殿中楣的雕塑与其周围的雕像在技巧处理上有着细微的差别。这就意味着，这些作品确实不是出自于一人之手。再以卫城的厄瑞克修姆庙的雕塑为例，它们也并非一个艺术家的作品。中楣部分的雕塑的付酬见于现存的铭文中，每一个雕像付60德拉克马（drachmas）的工钱。考古学家还认为，胜利女神尼姬（Nike）城堞上的中楣显然留下了4种不同的雕刻技巧，也就是说，可能有4个艺术家合作完成了这一整个浑然一体的雕塑作品。

再者，在希腊雕塑中不乏独立的青铜原作，它们极易损坏或被熔化处理。尽管人们有时候可以将那些从公元前3世纪以来流传下来的雕塑以及雕塑家的故事和罗马时期的大理石复制品对应起来，而且也能看到一些大理石的原作，但问题在于，古代批评家很少在意那些作为建筑物的附属件或殉葬品的大理石雕像。因而，追寻这些大理石雕塑的归属特点如今也往往只能是一种揣测而已。

或许稍稍有点把握的是绘在陶瓶上的画作。但是，我们也能发现类似的群体协作的特征。在希腊瓶画最为繁盛的时期，艺术家们往往会自豪地在陶瓶上留下

[1] See William Childs ed., *Reading Greek Art: Essays by Nikolaus Himmelmann*, 1998, p.14.
[2] See John Boardman, *The History of Greek Vases*, London: Thames and Hudson, 2001, p.189.
[3] 巴特农神殿的周长约200英尺，高36英尺，宽90英尺，为之配置的雕塑数量极多。

自己的"签名",譬如,"制作者为马克隆(Makron)""绘制者系海尔隆(Hieron)"等。但是细究起来,这些题签还是与我们所熟知的艺术家的签名有着极大的不同。陶工的名字其实指的是小作坊的名字,在那里总是有一个师傅,他给予作坊一种名头,同时也提示或引领了一种特殊的绘制风格。有关这样的师傅的生平,同样是缺少足够丰富和确凿的信息的。有时,陶瓶上的签名还可能是奴隶一种简称。总而言之,许多看似确凿的签名大都不过是后人的一种概括的称呼或者是一种模糊的叫法而已。[1]

艺术家的合作状态确实是司空见惯的事情,即使是最有成就的艺术家,据说也是通过与其他艺术家的合作而创造出至臻完美的形象。从古代的文本中我们了解到,那尊人们已经十分熟悉的《尼多斯的阿芙洛狄忒》是雕塑家普拉克西特列斯的得意之作。由于对雕像的创作实在太投入了,他将雕像郑重其事地托付给当时著名的画家尼西亚斯(Nicias)去彩绘[2]。后者用蜡画法将女神像描画得更加妩媚动人。[3] 尽管如今我们在雕像上已经看不到任何色彩了,但是却可以从古代的记载中了解到一个十分有意思的事实,即合作也是当时成名艺术家的一种常见工作方式,而且被看得非常重要。

当然,希腊的艺术家还有别的非个体性的考虑。例如,研究者会清晰地发现,希腊艺术在题材上的取舍倾向往往具有一种面对公众的特点,也就是说,只有那些可能对群体产生感召力的题材才更多或更为频繁地成为艺术家关注的对象。在神殿的雕塑或者壁画中所反映的英雄神话,一方面是传承和积淀的想象力的再现,另一方面则是回应和强化公众所敬重的神话故事与人物。当人们的热情集中在运动竞技时,公共场所的雕像就会有所呼应,像米隆的《掷铁饼者》并不完全是对一个运动员的肖像塑造,而是更为"典型"的竞技者形象。与其说这些是艺术家个人的创造,还不如说一代代的公众的想象塑造了艺术家的构思。即使是到了5世纪晚期,雕塑家们开始肖像雕塑的创作时,其主要目的也依然不是将肖似放在最主要的考量上,而是要记录某个人物在公众中所形成的印象。

尽管"公共艺术"(public art)的概念显得较为晚近,但是,古希腊艺术的"公

[1] See John Boardman, *The History of Greek Vases*, pp.139-152.

[2] 尼西亚斯为活跃于公元前4世纪的雅典画家,擅长以明暗对比法描绘女性。根据老普里尼的《自然史》记载,有人问普拉克西特列斯最欣赏自己的哪一尊雕像,雕塑家答道:"那些经尼西亚斯的手彩绘过的。"尼西亚斯的绘画作品据说有《亚历山大像》《伊俄》和《帕尔修斯和安德洛墨达》等,但是无一传世。

[3] See Claude Laisné, *Art of Ancient Greece: Sculpture, Painting, Architecture*, Paris: Editions Pierre Terrail, 1995, p.197.

共性"却早已成熟得令人惊讶了。事实上,早在古希腊,就有了公共事件与私人事件的区分,这或许就是西方公共领域观念的雏形。在公共领域里汇集了主观的和共享的经验,而且它是视觉性占据主导地位的领域,总是涉及看与被看的可能性。法国学者韦尔南认为,古代希腊的"城邦"指向了公民共同生活得以展开的空间,而所谓"共同生活"指的是"社会生活中最重要的活动都被赋予了完全的公开性",也就是说,"只有当一个公共领域出现时,城邦才能存在。这里的公共领域是两个意义上的,它们既相异又相关:一是指涉及共同利益的、与私人事务相对的部门,二是指在公众面前进行的、与秘教仪式相对的公开活动。这种公开化的要求使全部行

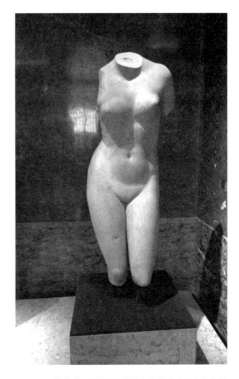

图 1-7　普拉克西特列斯《尼多斯的维纳斯》(约前 350),古代大理石复制品,高 1.22 米,巴黎卢浮宫博物馆

为、程序和知识逐渐回到社会集团的手中,置于全体人的目光之下……这种民主化和公开化的双重运动在思想方面产生了决定性的影响……而希腊文化正是在这样一个过程中形成的"[1]。有意思的是,"城"(尤其是后来的卫城)是与一些群体的、公众的场所联系在一起的,因为"城"内在地要求祭坛或者神殿。神殿的存亡往往和城(邦)的兴亡对应在一起。当然,围绕神殿的公共活动都是与某种对神的虔诚和敬畏的心理联系在一起的,换言之,没有一次公共活动不与神的"存在"和"意愿"相关相联。

同样,依照研究城市文化的著名学者桑内特(Richard Sennett)的看法,古希腊人"是能够以他或她的眼睛来看人生的多重性的。古代城市的神殿、市场、游玩场所、墙面、公共雕像和绘画等均复制了来自宗教、政治和家庭生活中的文化

[1]〔法〕韦尔南:《希腊思想的起源》,秦海鹰译,北京:三联书店,1996 年,转引自吴晓群《古代希腊仪式文化研究》,上海:上海社会科学院出版社,2000 年,第 38—39 页。

图 1-8 欧西米德斯《饮酒狂欢者》（约前 510—前 500），双耳陶瓶，高 61 厘米，慕尼黑国立古物和雕塑收藏馆

价值观"。在桑内特看来，这种看到人生的多重性的能力（或者基本公民的权力）让人得以在周遭的环境里或从这一环境中获得一种对情感、伦理和精神方面的表述。而且，正是通过这种"开放性"，公共空间得以成为人们坦然相聚、放眼观察以及"思考政治、宗教和性爱经验"的地方。[1]

或许，希腊人可以拥有一块刻制精美的宝石、一个由著名画家绘制的陶瓶，却不曾有私人性质的收藏。尤其是雕像，更不是私人的拥有对象，因为它很多时候是属于体育场、集市和神殿等场所的，也就是说，是为群体而存在的。只有那种追求

图 1-9 欧西米德斯《饮酒狂欢者》的平面示意图

[1] See Richard Sennett, *The Conscience of the Eye: The Design and Social Life of Cities*, New York: Alfred A. Knopf, 1990, pp.xi-xii.

完美形式的民族才能造就菲迪亚斯，并且使其塑造出宙斯的形象，才能让普拉克西特列斯推出《尼多斯的阿芙洛狄忒》。[1]

总之，今天的人们在用现代人所惯用的观念来接近希腊艺术时，往往会感到吃力或产生一连串困惑。不过，正是这些心灵与心灵相遇合的时刻，使得人们会为在某些地方已然远远高于现代人的希腊艺术精神而由衷喝彩。

竞赛的原则

著名的文化史学者布克哈特（Jakob Burckhardt）在其数次有关希腊文化史的讲演中，总是会提到希腊文明中的"竞赛的原则"（agonale Prinzip），令人印象深刻。[2] 提及希腊文明中的竞赛，并不是说在其他文明就没有任何竞赛的意识。布克哈特只是要强调，古希腊人似乎在竞赛上很早就显出了特别强烈而又执着的兴趣。从古代的奥林匹克运动会（体育竞技）[3] 到酒神节之宴（feast of the

[1]　See Arthur Fairbanks, *Greek Art: The Basis of Later European Art,* New York: Cooper Square Publishers, Inc., 1963, pp.91-95.

[2]　其实，在古希腊的神话中就不乏关于竞赛的故事。品达在《奥林匹亚》里这样展示了珀罗普斯（Pelops）和俄诺马厄斯（Oenomaus）之间的竞赛：

当珀罗普斯到了风华正茂的年纪，黝黑的脸上长出络腮胡子的时候，他心中便起了结婚的念头，现成的婚礼就摆在他的面前——只要他能获得闻名退迩的希波达弥亚（Hippodameia），但这意味着他必须战胜那住在比萨的父亲。

珀罗普斯来到古老的大海边，独自站立在黑暗中，大声呼喊海浪里的三叉戟之神。海浪汹涌，三叉戟之神出现了，他来到珀罗普斯的眼前。珀罗普斯对他说：请听我说，波赛冬，如果塞里斯的礼物得到你的青睐，请你阻止俄诺马厄斯手中的青铜梭镖，助我一臂之力，使我的马车以最快速度奔向厄利斯，让我拥抱胜利。他已经击败并杀死了13个向他女儿求婚的人，阻止了她的婚姻……

听了珀罗普斯的话，波赛冬向他表达了祝愿，后来他的祝愿都应验了。神送给珀罗普斯一辆金色的马车和一些马匹，这些马匹都长有强健的翅膀。就这样，他战胜了强大的俄诺马厄斯，如愿以偿地跟希波达弥亚同床共枕；她为他生了6个儿子，个个本领超凡，都成了头领。

此外，有的学者指出，奥林匹克竞技会的获胜者既被当作王又被当作神；人们在城市公共会堂为获胜者举行盛宴，给他戴上用橄榄枝做成的花冠——就像宙斯本人的花冠，还向他抛洒树叶，就像人们对待树的精灵和绿叶中人一样。最后，他回到自己所在的城市，人们给他穿上紫色王袍，并让他坐在白马拉的马车上穿over墙壁的缺口。在他死后，人们通常把他当作英雄崇拜，不是因为他曾经是一个成功的选手，而是因为他曾经是神的化身（参见〔英〕简·艾伦·赫丽生：《古希腊宗教的社会起源》，谢世坚译，桂林：广西师范大学出版社，2004年，第215—216页）。

[3]　事实上，除了奥运会之外，希腊尚有许多别的体育竞技。例如，在德尔斐举行的皮提翁竞技会（Pythian Games）（纪念阿波罗战胜守卫在帕纳萨斯山神谕处的蛇神皮提翁）、在阿戈斯西北部的尼米亚山谷举行的纪念宙斯的尼米亚竞技会（Nemean Games）。在科林斯举行的马和战车的比赛，就是纪念海神波赛冬的海峡竞技会（Isthmian Games）。此外，还有只有未婚女性才能参与的赫拉竞技会（Hera Games）。根据保塞尼阿斯的记载，女性的跑步比赛是由来自艾丽斯城（Elis）的16位女性所组成的委员会组织和监督的。与奥林匹克运动会相似的是，赫拉竞技会也是每4年一届。

图 1-10 委拉斯凯兹《阿拉喀涅的寓言》（约 1644—1648）布上油画，170×190 厘米，马德里普拉多博物馆

Dionysiaca）上的剧作家的获奖竞赛[1]，从柏拉图所偏爱的对话竞赛（其中的胜者为苏格拉底）到各种艺术门类的竞赛，都无不彰显了希腊人对更高目标或者完美本身的一种孜孜以求的精神。据说，尚武的斯巴达城邦在这方面也不示弱。诗人兼音乐家泰尔潘德罗斯就被他们聘为老师，他本人还曾经四度参加皮托竞技大会的诗歌朗诵比赛，而且每次都获胜而归。[2] 无怪乎诗人本人在《斯巴达》中这样吟咏："这儿青年的长矛如花似锦，诗神的歌声嘹亮，／宽广的街头有正义，维护着美好的事业。"

饶有意味的是，神也介入了艺术方面的竞赛。譬如，雅典娜作为专司纺织的女神就曾经受到出身平凡、以纺织见长的吕底亚少女阿拉喀涅（Arachne）的挑

[1] 戏剧的竞赛举足轻重。在雅典，这是每年盛大节日般的事件，其间举国休假，诉讼暂停，甚至狱囚也能暂时获得释放。人们可以心安理得地拿着城邦给予的"看戏津贴"，享受为期 4 天的戏剧竞赛期间的演出。据说，悲剧之父埃斯库罗斯的声誉绝非偶然，而是 13 次获取悲剧头奖的结果；悲剧大师索福克勒斯也有过 18 次夺冠的辉煌纪录；悲剧大家欧里庇得斯则有 5 次获得悲剧大奖的荣耀。
[2] 参见水建馥译：《古希腊抒情诗选》，北京：人民文学出版社，1988 年，序言。

战。阿拉喀涅十分擅长织毯，常常得到仙女的尽情赞美。人们以为她的技艺是雅典娜的赐予，但是阿拉喀涅却坚决拒绝承认这一点，并要与雅典娜一比高低。果不其然，在比赛中阿拉喀得比雅典娜技高一筹。恼怒的雅典娜遂将阿拉喀涅变成了一只蜘蛛，让其永无休止地编织丝网。西班牙画家委拉斯凯兹曾以此故事为底本画下了《阿拉喀涅的寓言》，画中背景上的情境正是这场人与神之间的竞赛。

无独有偶，玛息阿（Marsyas）和阿波罗的音乐演奏竞赛也是一次令人瞩目的事件。据说，玛息阿是弗利吉亚的一个具有传奇色彩的牧羊人，他找到雅典娜女神发明但因怕影响面容而弃之不用的双管笛，吹奏出了极为甜美的旋律。接着，自恃技艺过人的玛息阿居然挑战太阳神阿波罗，要在音乐上与之一决雌雄：前者演奏双管笛，后者则演奏里拉

图 1-11　委拉斯凯兹《阿拉喀涅的寓言》(局部)

图 1-12　传拉斐尔《阿波罗和玛息阿》(1509—1511)，天顶湿壁画，120×105厘米，罗马梵蒂冈签字厅

第一章　希腊艺术：古典文化的一种范本

图 1-13 科勒克《弥达斯的惩罚》(约 1620),铜版油画,43×62 厘米,阿姆斯特丹国家博物馆

琴。一种说法是,弗利吉亚国王弥达斯(Midas)判定玛息阿获胜。于是,愤怒的阿波罗就让弥达斯长出一对驴耳以示惩罚(参见佛兰德斯画家科勒克 [Hendrik de Clerck] 的画作《弥达斯的惩罚》中长出驴耳的弥达斯形象)。另一种说法则是,担任裁判的缪斯女神判定玛息阿为败方。于是,他就被阿波罗绑在一株松树上,并且受到活剥的严厉惩罚。可是,玛息阿即便这样受尽折磨,却依然对音乐感同身受。据说,只要远处飘来其故乡弗利吉亚的旋律,他的死去了的皮肤总是会颤抖,而如果有人演奏赞美阿波罗的音乐,则毫无反应。

因而,真的很难说,到底是神还是人成了最后真正的胜者。

确实,竞赛意识成了希腊艺术精神中一种不可或缺的因子。在普里尼的《自然史》中不乏这方面的生动描绘。据说,在俄里塞莱(Erythrai)神殿陈列着两个酒坛,它们之所以会被人们献奉在神殿里,不是因为内中的美酒,而是由于其非同寻常的薄胎结构,那是师傅和徒弟之间竞赛的结果。[1]

如果再看一下藏于慕尼黑的双耳陶瓶,我们或许会对希腊人的好胜心理有更

[1] See Pliny the Elder, *Natural History*, XXV, 161.

清晰的理解。在欧西米德斯（Euthymides）绘制的一个陶瓶上，左侧人物的身后赫然有着这样的铭文——"*hos oudepote euphronios*"，意思是说"欧夫罗尼奥斯（Euphronios）根本无法做得这么好"，而欧夫罗尼奥斯恰是当时一位与欧西米德斯势均力敌的陶瓶画家。或许，欧西米德斯坚信，自己笔下人物如此复杂的动作姿态（尤其是中间那个背向观众的形象）是以前其他艺术家（包括欧夫罗尼奥斯）所无以企及的，甚至连想也没有想到过的。

诸如此类的竞赛也发生在宙克西斯和巴哈修斯，以及普罗托格尼斯（Protogenes）和阿佩莱斯（Apelles）身上。[1]有关竞赛的精神未必总是带来日新月异、愈来愈好的格局，但是，它在后来成为西方艺术家的一种常醒的意识，却是不争的事实。人们不能想象后来的艺术发展中的创新（尤其是技术的花样翻新）会和当年希腊艺术的竞赛原则丝毫无关。[2]

绘画如此，雕塑也不例外。古希腊的雕塑家常常要为竞标和获奖付出特别的努力。在奥林匹克神殿的带有翅膀的胜利之神雕像下的石柱上，镌刻着这样的铭文：公元前424年，一个叫作佩奥尼奥斯（Paionios）的雕塑家在竞标一座雕像中胜出。此外，还有一尊女战士的雕像的好几个版本的复制品也似乎可以证实古代的一个故事：四五个古典时期的雕塑家为了获得塑造以弗所（Ephesus）的阿耳忒弥斯神殿中的亚马孙的形象的机会，展开了一场竞赛，看谁能画好草图。当然，从幸存的铭文里，人们还可以推断，通过公众评选出来的获胜艺术家的奖品就是建筑的合同。[3]

正是在那种不断的挑战和比试之中，艺术追求成了一种永远没有终点的事业，或者说一种不断征服和凯旋的过程。人们在仅存的希腊艺术品抑或后世的复制品中可以一次次地感受"惊艳"般的美学体验，艺术确实成了一种令人由衷赞叹的对象。而且，艺术家有时有如神助地获得至为出奇的表达效果，例如普罗托格尼斯画狗时的"神来之笔"，带来了一种逼真不过的结果，令其心满意足。

与这种竞赛原则相联系的无疑是对艺术的再现效果的不懈追求。利西普斯

[1] 据说，公元前4世纪，阿佩莱斯和普罗托格尼斯有过这样一场竞赛：一天，阿佩莱斯闯入普罗托格尼斯的画室，在那儿徒手画下了一条很细、很直的线条，表示自己到过此间。作为回应，普罗托格尼斯就平行地画了一条更细、更直的线。阿佩莱斯又回到普罗托格尼斯，画下显得更细也更直的线条……

[2] See Marc Gotlieb, " The Painter's Secret: Invention and Rivalry from Vasari to Balzac", *Art Bulletin*, September 2002.

[3] See Nigel Spivey, *Greek Art*, Phaidon, 1997, p.11.

曾宣称，自然就是他的老师。而从巴哈修斯和宙克西斯的一场有趣的绘画竞赛中，人们更可以见出他们的绘画曾经到了怎样的写实水平：

> 巴哈修斯和宙克西斯展开了竞赛，宙克西斯展示的那幅描绘葡萄的画如此地逼肖自然，以至于鸟儿飞到了舞台的墙上。巴哈修斯随之拿出来的是一幅描绘幕布的画，它是如此写实以至于令已经因为鸟儿的确证而得意扬扬的宙克西斯大声地喊道，现在到了我的对手拉开幕布，让我们看一看画的时候了。发现自己犯了错误，他就把奖品拱手交给了巴哈修斯，坦率地承认自己只是欺骗了鸟儿，而巴哈修斯却欺骗了他——作为专业画家的宙克西斯。

据说，宙克西斯是在哈哈大笑中死去的，因为他自己所画的滑稽的老妇人实在是太逗了，他自己见了都会乐不可支，可见他笔下人物的生动程度何其之高。

在希腊演说家的描述中，据说最好的画就是栩栩如生的蜜蜂，人们见到这样的形象会害怕被其蜇伤；在早期的希腊传说里，代达罗斯（Daidalos）是最先塑造出栩栩如生的雕像的艺术家，他在克里特岛上所铸的奶牛是如此逼真，结果招来了远处的公牛，并且生下了半人半兽的怪物弥诺陶洛斯（Minotaur）。

至于阿佩莱斯，他的画更是美妙绝伦。他曾任亚历山大大帝的宫廷画师。根据老普里尼的描述，画家受命为皇帝宠爱的美姜康帕丝贝（Campaspe）画像。可是，在为康帕丝贝画裸体像时，艺术家无可救药地与她坠入了爱河。后来，亚历山大竟然出于对画像的极度喜爱，而把爱姜慷慨地赐给了画家。[1] 此主题在16—17世纪的尼德兰和意大利的艺术中曾颇为流行。

可惜，所有这些伟大画家的作品无一留存至今，人们只能间接地从后世的绘画想象中获得一些揣测的印象，例如意大利18世纪著名画家詹巴蒂斯塔·蒂耶波洛（Giambattista Tiepolo）的《阿佩莱斯描绘康帕丝贝的肖像》（Apelles Painting the Portrait of Campaspe）、盖塔诺·冈朵尔菲（Gaetano Gandolfi）的《亚历山大将康帕丝贝带给阿佩莱斯》（Alexander Presenting Campaspe to Apelles），法国画家哲罗姆－马丁·朗格卢瓦（Jérôme-Martin Langlois）的《亚历山大把康帕丝贝让给阿佩莱斯》（Alexander Ceding Campaspe to Apelles）以及尼古拉·弗鲁盖尔（Nicolas

[1] See Edward Lucie-Smith ed., *The Faber Book of Art Anecdotes*, London: Faber and Faber Limited, 1992, p.5.

Vleughels）的《阿佩莱斯描绘康帕丝贝》(Apelles Painting Campaspe）等。在《亚历山大把康帕丝贝让给阿佩莱斯》中，画家哲罗姆-马丁·朗格卢瓦似乎是在渲染亚历山大大帝的慷慨，并让画面中的艺术家流露出一种热切和感激之情，不过，这也只是让我们知道了故事的一个梗概而已，而阿佩莱斯笔下的康帕丝贝到底画得何其生动，从这画上看，尚给人一种模糊的印象。即使是弗鲁盖尔的作品，康帕丝贝的画像也并非十分真切。

图 1-14　尼古拉·弗鲁盖尔《阿佩莱斯描绘康帕丝贝》，1716 年，布上油画，125.5×97 厘米，巴黎卢浮宫博物馆

不过，单纯逼真的再现似乎并非希腊艺术家的全部追求。

希腊的雕塑就尤其强烈地让后世的人们感受到艺术再现以高雅的风格所渲染的理想化的力量。记录目击的人与事物确实并非希腊艺术家的全部追求所在。只有理想化的人的生活才是艺术家最为关心的，换一句话说，完美的人才是最为中心的存在。在某种意义上说，希腊艺术其实更多地提供了有关人的意识形态的见证，而首先不是对现实的直接记录。也正是因为这样，希腊艺术透发出特别丰富的意蕴。

在神的形象上，艺术家就经营了一种与凡间琐碎的情感及行为具有相当距离的形式意义。这样，观众在神的面前就不会混淆神界与人间的区别了。所以，神的形象在具备了人的形态与个性的同时，还必定要被赋予一种理想化了的人的普遍性体验才行。一方面，像赫拉克勒斯与忒修斯的战斗、拉庇泰人（Lapiths）和半马人（Centaurs）的战斗、亚马孙族女战士的故事和特洛伊之战等，都在神殿的艺术品中栩栩如生地展现在观众的眼前。另一方面，这些形象所占据的舞台空

间又是一种理想化的世界，与人间有相当的差别。

就雕塑而言，研究者早就指出过，它与其说是对现实生活的"反映"，还不如说是理想化的结果。因为，无论是在日常生活还是在战争中，裸体的状态是不相关的；而且，其实际的人体特征也与青铜和大理石雕像有不小的距离。正如一位研究希腊古生代的重要权威所指出的："在迈锡尼、古风和古典时期的希腊住民都是显得粗粗壮壮的，他们的下肢相对较短。人们从骨骼考古证据中所获得的一般形态的印象与希腊雕塑中的人体的理想化再现是不相吻合的。（但是）尽管一般的人既不像阿波罗的雕像那样修长而又优雅，也不像赫拉克勒斯身上凝聚的力量那样有力，他倒是具有一种灵活而又健壮的身体，可以适应日常生活的艰辛。"依照较为传统的研究，艺术家采用裸体的形象乃是因为要谋求一种特殊而又具体的东西的束缚，例如时间、空间和衰老等，从而赋予人一种超越常人的美。裸体的神代表着理想化和英雄化的极致状态。就此而论，出现在雕塑中的裸体的形象都是对完美的人的一种抽象，这些形象尽管扎根于经验性的观察，却又是对人的一种纯化，因而是幻想的结果与隐喻性的构造，旨在表达一种特定的有关人的真理观。较为晚近的研究则从另一角度来审视希腊艺术的理想化倾向。有的研究者认为，裸体反映了希腊人的一种自我意识，来表明自身与动物的巨大差异。有的则指出，裸体是对人的一些悦人心意的特征（譬如信心、力量、速度与健美）的具体展示，而所有这些特点又"自然地"造就了俊美的体态。这里无所谓超人的东西，却有着杰出的意味……对此，也有学者表示怀疑，觉得在古风时期的艺术中，恰恰是神话传说中的英雄不是裸体的，而奴隶、工匠等这样底层人物是裸体的。裸体可以是写实的，也可以是表现的，可以是情色的，也可以是贬义的。[1] 可是，裸体与理想化的联系并非完全没有道理。

在肖像画的领域里，无论是戏剧家索福克勒斯、雄辩家德摩斯梯尼，还是盲诗人荷马的形象，都是某种"去芜存精"以及综合的结果，并不完全属于我们今天所理解的肖像画的概念。

而且，法国的学者在现存留世的希腊瓶画中也看到了相似乃尔的结论，即绘画是一种"构造，而非复录……是一种文化的产物、语言的创造，就像所有别的语言都包含了一种基本的任意性成分一样……似乎总是依照那种根源于〔希腊〕

[1] See Andrew Stewart, *Art, Desire, and the Body in Ancient Greece*, Cambridge: Cambridge University Press, 1997, p.12, pp.25-26.

文明的思维模式而进行的对现实的过滤、取景或编码的结果"。

因而，出于理想化的考虑，希腊艺术要么是选择性的，要么是简约化的。[1] 艺术家已经智慧地远离了一般意义上的复录、再现与写真，而是跃迁到了一种忠于自然而又高于自然的不凡境界。

人性化趋向

从很早的时候起，希腊人就开始把对人的关注放在一种非同寻常的位置上，并由此放眼其他形态的存在，换句话说，人始终是他们观察和反思的一个基点。这一点在艺术中似乎显得尤为突出。

无论是绘画、雕塑，抑或装饰性的艺术，其基本的主题总是人，或者更确切地说，是与人的美的形态联系在一起的描绘对象。即使是有风景的主题，其中的人物形象也往往会有鲜明或突出的位置。

虽然单纯的动物或者与人相去甚远的神性形象出现在许多早期文明的艺术中，但是希腊却是一个例外。这倒不是说希腊艺术中完全没有人以外的对象的把握，而是说，人几乎就是艺术传达的一种不可避免的载体。很少有一种文化会像希腊的那样对神的人性化（拟人化）倾注如此鲜明的态度、兴趣与高超的技艺。

依照亚里士多德的《修辞学》中所引用的女诗人萨福的说法，天神与众生的区别主要就是生死，前者是不朽的，而后者则将面临死亡的灾难。

看一看希腊人对神的态度，的确是颇能说明问题的。据说，在向神祈愿时，希腊人是很少下跪的。譬如，如果是向以宙斯为首居住在奥林匹斯山上的众神发出吁求，祈愿者往往是高高地举起双手，仰头凝视天空，仿佛仰望神的居所；如果是向居住在海中的神祈愿，那么，人们就会将双臂伸向大海……希腊人很少会像东方的信徒那样在神面前表现出诚惶诚恐的态度。他们只是表现出对神的一种敬意而已。而且，细究希腊人的祈祷语，人与神的互惠几乎是一种常见的主题。譬如："如果我将公牛和山羊的脂肪焚烧以祭神灵，也请你们答应我的请求""雅

[1] See Andrew Stewart, *Art, Desire, and the Body in Ancient Greece*, pp.12-13.

典娜啊,泰勒斯诺斯(Telesionos)在卫城供奉你的偶像,你可以在那里得到献祭,那么也就请你保佑他的生命和财产"。这样与神展开一种礼尚往来的联系旨在"使崇拜者感到他可以与神建立起盟约的、持续的和双边的联系"[1]。因而,在可以交流和沟通的基础上,人与神的距离就无形之中缩短了许多,人并没有被拒于千里之外。

与许多早期的艺术不同,希腊艺术不是所谓的"游戏冲动"的产物,不是一种纯再现性的记录,也不是出诸神秘的巫术目的。如果说埃及的艺术将死亡之后的世界作为一种压倒一切的主题,也就是说,人的魂灵而非实际的存在才是进行那种惯例化处理的题材,那么,亚述的艺术则习惯于把统治者予以神化。在西方艺术中,只有希腊的艺术家最先将人本身奉为艺术的主题。早在米诺斯和迈锡尼文明中,不是神,而是人及其活动(譬如战争、狩猎和竞技等)构成了艺术的最大亮点。这其实正是艺术的一种历史性的转捩!

人之所以那么自然地成为了希腊艺术的主旋律,当然植根于希腊人对人的一种独到理解。值得注意的是希腊人对于身心和谐的高度嘉许。在他们眼里,完美的内心世界可以落实在完美的体态之中。或者,反过来说,当完美的体态成为艺术表现的一个主题时,艺术就应当是人的心灵的最高阶段的一种呈现。希腊艺术得天独厚的是,裸体竞技的习俗让艺术家和公众对完整而又优美的人体既有认识的机会,也有激赏的习惯。因而,艺术家既能获得美的人体的全部——而不是像许多别的文明中的艺术那样只是偏重于头部,同时又使得对这种美的艺术表现有极好的呼应与接受的条件。

假如将希腊艺术与西方中世纪的艺术作一大致的比较,我们不难发现,后世艺术中人的形象已然有异,而且还可能是显得逊色了。在许多罗马式晚期艺术和哥特式早期艺术人物形象中,那些圣徒与侍者的表情也应该说是与人性相关的,无论是爱、怜悯、希冀、惊讶和愉悦等,都是来自人的内心的体验。艺术家将这些情感付诸人物的表情以及姿态上,而躯体则是被掩盖着,甚至失去了真实的形态。即使有裸露的躯体,也似乎是惯例化的程式,没有多少真实的生气。尽管希腊艺术中的人物形象的个性化程度还有局限,但是我们毕竟从中看到了完整的人,而且是一种身体与灵魂具现的完美形象。

[1] See Walter Burkert, *Greek Religion*, MA: Harvard Universing Press, 1985, pp.264-265.

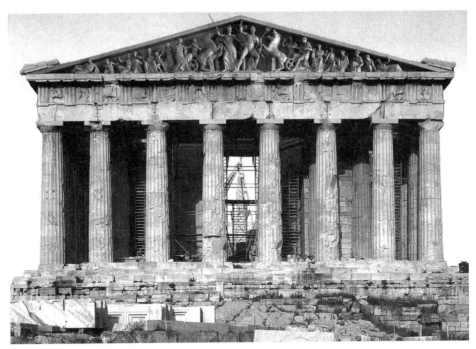

图 1-15 巴特农神殿山形墙（西侧）中描绘海神波赛冬和女神雅典娜竞赛雕像的复原图

或许是出于对人的关注与尊重，希腊艺术的想象世界——神界中就充满了人化的形象：在海洋中，有俄刻阿诺斯（Oceanus）、涅柔斯（Nereus）、涅瑞伊得斯（Nereids）、安菲特里特（Amphitrite）、琉科忒亚（Leucothea）、格劳科斯（Glaucus）、特里同（Triton）以及波赛冬（Poseidon）等；在陆地上，则有该亚（Gaia）、林地和水泽中的宁芙（Nymphs）、河神（Peneus）、畜牧之神潘（Pans）、放纵的森林之神撒提亚斯（Satyrs）、酒神的女信徒迈那得斯（Maenads）……

当人们在巴特农神殿东侧山形墙上看到赫利俄斯（Helios）在黎明时分从海里驱马出来，塞勒涅（Selene）离开天国的生动描绘，又怎么会怀疑太阳之神和月亮之神不过是天上的驾车者而已？看一看雅典娜和波赛冬竞赛的裁判是谁，人们就不难明白，凡人即便在神的世界里也有可能显得举足轻重。据说，正是雅典的国王凯克洛普斯（Cecrops）仲裁了神与神之间的一场比赛，而这场比赛乃是为了争取获得雅典人崇拜的莫大荣誉，也就是说，神是多么在意其在凡人心目中的位置！

而且，在艺术家眼里，神往往具有最美的人的形象。

可是，在许多早期的文明中，神的形象有时是一种动物的化身。例如摩西之兄亚伦（Aaron）的金牛、埃及的狮身人面像，或者像亚述和米诺斯艺术那样在人的形态中添加了某些神的符号。可是，希腊艺术中的神不仅完全具有人的形态，而且活脱脱地体现了人的性情。就如英国美学家鲍桑葵所说："希腊人的观念世界完全没有二元论的色彩。希腊人把各种事物都看作同质的。例如神，他们认为神并不是一种只能在化身上显现自己而不能表现或发挥自己的全部神性的无形力量，相反，神的真身倒是人形，虽然向凡人显露真身可能是一种少有的恩宠。他住在某一个山上，或者住在某一个庙宇里。神的画像和雕像，对希腊人来说，不是一种纯粹的象征，而是一种肖像；不是一种可以使人朦胧地想起冥冥中的上天的象征，而是住在地球上的某一个人的肖像，他的天性是看得见而不是看不见的。"[1] 据说，约公元前400年时，著名画家巴哈修斯曾经画过一幅雅典众生像，他们显得"薄情、易怒、不公道、变幻无常，同时又温和、慈悲、富于同情心、夸夸其谈、自视甚高、粗陋、凶狠和胆怯——一切都是兼而有之"，而对人的这种把握又进一步地被投射到了神的身上。所以，巴哈修斯的同时代人、哲学家色诺芬就曾相信主神宙斯是有多种形态的，有两个宙斯（Zeus Soter and Zeus Basileus）保护他横穿小亚细亚的长途旅行，而第三个宙斯（Zeus Meilichios）则是以厄运来惩罚他的，因为忘了为其献祭。[2]

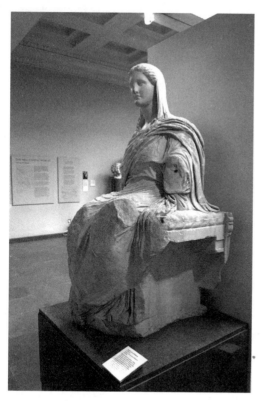

图1-16 《尼多斯的得墨忒耳》（约前350），大理石，高约1.52米，伦敦大英博物馆

[1] 〔英〕鲍桑葵：《美学史》，第17页。
[2] See Andrew Stewart, *Art, Desire, and the Body in Ancient Greece*, pp.7-8.

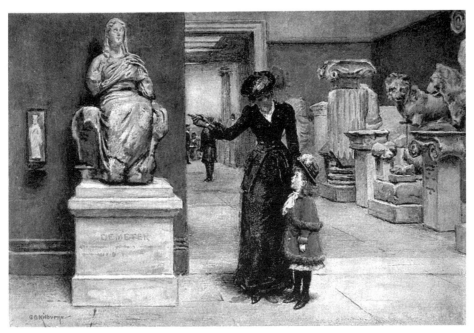

图 1-17　基尔伯恩《尼多斯的得墨忒耳》(约 1880),纸上水彩,15.8×23.3 厘米,伦敦大英博物馆

或许,就是因为神作为人的个性化程度已经显得十分鲜明,所以,任何别的添加或符号化的处理都成了多余的考虑。艺术史家发现,倒是后世的艺术家在复制希腊艺术原作时常常有画蛇添足的地方。阿波罗的儿子、药神阿斯克勒庇俄斯(Asclepius)变成了宙斯(Zeus),而掌管农业、婚姻和丰饶的女神得墨忒耳(Demeter)成了主神宙斯的妻子赫拉(Hera)。其实,在希腊艺术家菲迪亚斯的手中,宙斯的雕像并不附加那种被想象成从天上射下来的弩箭、标枪和闪电等;在《尼多斯的得墨忒耳》中,我们与其说看到一个与凡俗世界截然有别的谷物神的存在,还不如说是真切地感受到了一种失去女儿的母亲的忧伤,而且,我们也似乎隐隐约约地可以在整个雕像中揣摩到一种并非绝望的内心期盼:被诱拐到冥界的女儿珀尔塞福涅(Persephone)将会在每一个万物复苏的季节里归来……艺术家完全把得墨忒耳当作一个情感丰富的人,竭力要传达一种连死亡也不能压灭的母爱以及对人的仁爱(把谷物献给人类)。难怪画家基尔伯恩(G. G. Kilburne)在大英博物馆里见到这尊雕像时,画下了一幅母亲陪着小女儿观看的水彩画。

或许正是因为女神的人文意义成了艺术家着重的方面,所以,那种表明女神特征的"道具"有时也并不是非有不可的。人们既可以看到带着弓箭和鹿的阿耳

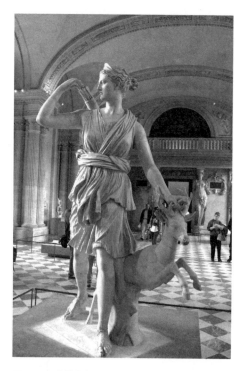

图1-18 传莱奥卡雷斯《凡尔赛的阿耳忒弥斯》(约前330),罗马复制品,大理石,高2米,巴黎卢浮宫博物馆

图1-19 《嘉比的阿耳忒弥斯》(前340),罗马复制品,大理石,高1.65米,巴黎卢浮宫博物馆

忒弥斯[传莱奥卡雷斯(Leochares)所作的《凡尔赛的阿耳忒弥斯》],也可以找到《嘉比的阿耳忒弥斯》——那差不多就是一个少女的形象了(此中的阿耳忒弥斯已经不是那种出猎之前的装束了,她仅仅是在系紧右肩上的披风)。

即便依然保留那些符号化的成分,形象本身也还是人性气息十足的。我们知道,胜利女神是希腊雕塑中的常见题材之一,而这尊纪念公元前306年德米特里一世(Demetrius Poliorcetes)海战凯旋的《萨摩色雷斯的胜利女神》则显得格外生动。雕像的底座是战舰的船头,在那里胜利女神犹如刚刚从天而降,身子略向前倾,正在吹奏战号(缺失的部分),仿佛要引导舰队乘风破浪冲向前方。舒展旋转的动作、生动自然的体态、迎风飘动的衣袍,表现出了胜利者兴奋和喜悦的心情。海风似乎正从她的正面吹过来,薄薄的衣衫好像透明似的,隐显出胜利女神丰满而富有弹性的身躯。尽管有表明神性的羽翼,但是雕像却显然是活生生的人的美好形象。

再如，在雅典卫城的雅典娜女神的雕像的盾牌上放置了蛇的形象，目的也在于把人们对雅典娜的崇拜与对厄里克托尼俄斯（Erichthonius）[1]的推崇联系起来，而不是增添神的威力或神秘的色彩。同样的道理，在海神波赛冬那里常常出现的海豚与其说是对神的神化，还不如说是一种凡俗的印证，点明波赛冬是来自大海而已。至于阿波罗的孪生姊妹、狩猎女神和月神阿耳忒弥斯（Artemis）身旁的鹿，那也是在说明她女神的身份，而不是为了让她显得凶狠或神秘。[2]

当然，最为精彩的是对人本身的形象的表现。尼俄柏的故事据说是对人的骄傲的惩罚，可是，这种来自神的发落实在是太过严厉了。《濒死的尼俄柏》是公元前5世纪后半期的一件

图1-20 《濒死的尼俄柏》（约前440），大理石，高1.5米，罗马国立古罗马博物馆

杰作，它可能是某神殿山墙上的一个雕像。作为底比斯的王后，尼俄柏因为企图阻止底比斯的妇女崇奉女神勒托，从而遭到了勒托之子阿波罗和女儿阿耳忒弥斯的残酷惩治，她的12个子女都被射杀（阿波罗射杀了她的6个儿子，阿耳忒弥斯则射杀了她的6个女儿），她自己也被箭射中，并在痛哭中化为石头，但是从岩石不断滴落的水却表明她仍在为自己不幸的儿女恸泣！雕像表现她在奔逃时中箭后单腿跪倒，双手伸向背后想将箭拔出，身上的衣裙顺势滑落下来，露出了整个美丽的体态，那痛楚的表情和绝望的身姿传达出了强烈的悲剧性力量，令人不禁为之动容。

难能可贵的是，希腊人在塑造敌人的形象时也不失大气的尺度。在雕塑中，

[1] 厄里克托尼俄斯系传说中的雅典国王。他是大地所生，半人形半蛇形，是由雅典娜抚养长大的。正因为如此，蛇在雅典娜那里有了一种神圣的意义。雅典卫城上的厄瑞克修姆神殿（Erichthius）就是为此国王所建。
[2] See Arthur Fairbanks, *Greek Art: The Basis of Later European Art*, pp.102-110.

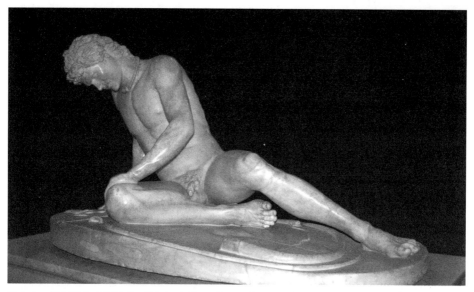

图 1-21 《垂死的高卢人》(前 3 世纪),大理石,高 93 厘米,罗马卡帕托里诺博物馆

比较典型的是《垂死的高卢人》。这是大约公元前 230 年帕加马国王阿塔罗斯（Attalus）下令塑造的一系列雕像中的一个，以纪念被其打败的曾在小亚细亚称雄的高卢人。显然，艺术家对敌人的形象没有什么嘲弄和贬低：他用右臂撑起强健却已经受了重伤的身体，右腿因为忍受伤痛和衰弱而弯曲着。可是，这个被打败了的高卢人并未流露出胆怯和懦弱，相反，这个濒临死亡、极度疲惫的高卢人还想努力再站起来，似乎并不甘心于战败的现实……这确实充满了一种悲剧性的崇高色彩，因而，雕像与其说是激起人们的憎恨或不屑，还不如说是在引起人们的同情与怜悯。正是在这里，我们看到了希腊艺术家对人的存在形态的一丝不苟和应有的尊重，有时即便是对外族的、野蛮的敌人也不例外！

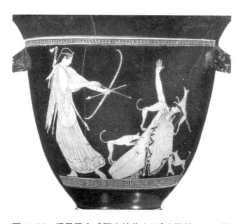

图 1-22 潘恩画家《阿克特翁之死》(约前 470—前 460)，红绘，双耳钟口陶瓶，高 37 厘米，波士顿美术博物馆

在绘画中，我们可以以陶瓶上的

《阿克特翁之死》为例。出自公元前5世纪潘恩画家（Pan Painter）之手的瓶画表现的是一种与《濒死的尼俄柏》相类似的主题。依照神话的记叙，年轻的王子阿克特翁因为在林中打猎而偶然闯入了一个岩洞，看到了正在里面沐浴的狄安娜和她的女伴们。狄安娜为了惩罚他偷看自己的裸体，就把阿克特翁变成了一头公鹿，而王子所带的猎犬则追上已经化为公鹿的阿克特翁，并把他撕成了碎片！狄安娜举箭欲射，完全是针对一个仇人。阿克特翁的猎犬也已经发起了进攻。但是，画中的王子依然是人的形态，身体向后倒下，一只手托地，另一只手伸向苍天——人的痛苦与绝望表现得可谓淋漓尽致！

无法战胜的爱神

其实，将人性的美具现得最为淋漓尽致的应当是爱情。尽管希腊艺术中有关爱情的描绘常常会聚焦在神或者社会的尊者身上，但是，其中依然颇多感人之处。无论是美妙的爱情，还是令人绝望的爱情，都存在着一种特殊的审美力量。

根据奥维德的描述，丘比特有过一次恶作剧：将带来爱情的金箭射中了阿波罗，令甚至可以未卜先知的阿波罗也不可救药地坠入情网，想要抚摸河神佩内乌（Peneus）之女、水泽仙女达弗涅（Daphne）裸露的肩头，亲吻其鲜艳的朱唇；同时，丘比特又将驱逐爱情的铅箭射中了达弗涅，令其对任何男性（包括太阳神）都冷若冰霜，毫不动情。于是，初恋的阿波罗开始动情地追逐达弗涅，而后者却一直拼命逃离。等到实在要坚持不住的时候，她就向河神父亲求救。顷刻之间，她的手臂长成了枝叶，双足则化为树根，整个人变成了一株月桂树。郁闷的阿波罗却是痴情不易，把月桂树视作圣树，并使其生命长在，永不凋零，用桂枝做的花冠"桂冠"也因而成了竞赛获胜者最高的奖品。

最令人叹绝的是希腊艺术家对爱与恨的刹那间的转变的戏剧性把握。埃司克埃斯（Exekias）的瓶画杰作《阿喀琉斯战胜彭特西勒亚》无疑是个精彩的例子。在著名的特洛伊战争中，亚马孙女战士族与特洛伊人站在一起，其女国王彭特西勒亚（Penthesilea）和希腊英雄阿喀琉斯（Achilles）交手，不幸败在后者的长矛之下。可是，就在阿喀琉斯将矛刺进彭特西勒亚的身体时，他的目光和女王的目光相遇，并在此时爱上了她！可是，一切都晚矣，女王在血泊中死去，而阿喀琉

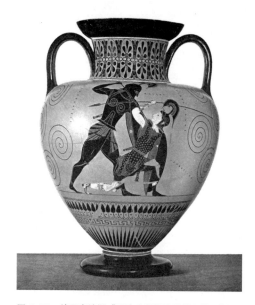

图 1-23 埃司克埃斯《阿喀琉斯战胜彭特西勒亚》(约前 540—前 530),瓶高 41.3 厘米,伦敦大英博物馆

斯只能用双臂抱住了自己垂死的恋人……在这里,爱与恨、生与死、刚与柔等都被糅合得难分难解。人性的复杂性或微妙性真可谓尽在刹那之中矣!

确实,古希腊的艺术家非常明白,炽热的爱情是一个极度微妙和充满变数的世界。从爱到恨(甚或无以复加的仇恨)往往不过是一纸之隔。想一想阿里阿德涅对爱的独特表白,我们就能明白这一点了:

狄奥尼索斯讲:"阿里阿德涅,你就是座迷宫,忒修斯在你之中迷路了,他再也没有引线了;他不致为弥诺陶洛斯所吞噬又有何用呢?那吞噬他的,比弥诺陶洛斯还要恶劣。"阿里阿德涅回答说:"这是我对忒修斯最后的爱:我要引他走向毁灭。"[1]

正是相信爱的至上性,希腊的艺术常常不乏一种情重如山的悲剧意味。由此,我们再来看得伊阿尼拉(Deianira)的死[2]、阿尔刻提斯(Alcestis)的死而复生[3]、安提戈涅(Antigone)的恋人海蒙(Haemon)[4]的婚礼以及蒙冤的雅典将领福基翁(Phocion)的遗孀将丈夫的骨灰放在自己的身体——一座活着的

[1] 转引自〔德〕卡尔·雅斯贝尔斯:《尼米其人其说》,鲁路译,北京:社会科学文献出版社,2001 年,第 242 页。
[2] 河神的女儿得伊阿尼拉(Deianira)是大力士赫拉克勒斯的妻子。在半人半马怪物内萨斯(Nessus)劫掠她时,赫拉克勒斯用沾有九头怪蛇毒血的箭射中了他。濒死的半人半马狡猾地告诫伊阿尼拉,务必保存沾有他的血迹的衣物,因为那是强有力的爱情迷药,可以让赫拉克勒斯永远保持对她的爱情。对此,善良的得伊阿尼拉信以为真。后来,当得伊阿尼拉发现,凯旋的丈夫爱上了俄卡利亚的公主伊俄(Iole)时,就想夺回丈夫的心。她派人将一件自己精心缝制的长袍给丈夫送去,让他在献祭时穿上,相信沾有爱情迷药的服饰足以阻止赫拉克勒斯继续爱别的女人。于是,悲剧发生了,赫拉克勒斯穿上这件长袍后顿时被上面所沾的毒药折磨得浑身冒汗,疼痛难忍,最终在火葬用的柴堆上自尽!相信只有赫拉克勒斯活着自己才能活下去的得伊阿尼拉毅然决然地将双刃剑刺入了自己的心脏。
[3] 阿尔刻提斯,塞萨利(Thessaly)国王阿德美托斯(Admetus)之妻。她愿代夫而死,后被赫拉克勒斯从冥王哈得斯手中营救出来。
[4] 海蒙是国王克瑞翁的儿子、安提戈涅的恋人。安提戈涅因为触犯国王的禁葬令而被处死在墓室里。海蒙义无反顾地走向墓室,抱着安提戈涅的遗体,完成了一场独特无比的婚礼。显然,他将爱情看得高于一切(包括王位)。

"墓"——中的壮举等，就不能不由衷地感叹爱的巨大力量了，就如索福克勒斯所吟咏的那样：

> 哦，爱神，你战无不胜；
> 爱神，你现在责难财富和王国，
> 一会儿又停留在少女温柔的脸颊上，
> 彻夜不去；
> 一会儿飘悠过海，
> 一会儿显身于牧羊人的羊圈；
> 没有一位天神躲得过你，
> 没有一个凡夫俗子闪得开你；
> 谁遇上你，就会迷狂。[1]

无独有偶，女诗人萨福对爱的赞美也是无以复加的：

> 有人说世间最好的东西
> 是骑兵、步兵和舰队。
> 在我看来最好是
> 心中的爱。
> 这全部道理很容易
> 理解。那美丽绝伦的
> 海伦就把那毁灭特洛伊
> 名声的人
> 看作天下最好的人，
> 她忘记女儿和自己的
> 双亲，任凭"爱情"拐带，
> 摆布她去恋爱。[2]

[1] See Sophocles, "Antigone", *The Harvard Classics*, 1909-1914, Vol. 8, Part 6, Line 907-914.
[2] 转引自〔英〕E. L. 芬利主编：《希腊的遗产》，张强等译，上海：上海人民出版社，2004年，第112页。

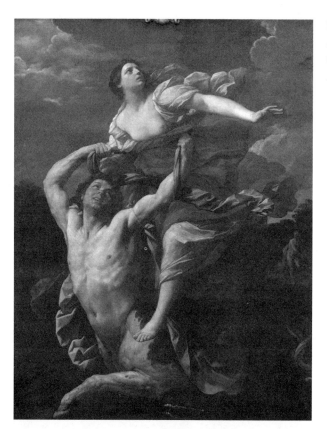

图 1-24 雷尼《得伊阿尼拉和半人半马内萨斯》(1620—1621),布上油画,259×193厘米,巴黎卢浮宫博物馆

图 1-25 皮埃尔·佩庸(Pierre Peyron)《阿尔刻提斯之死》(1785),布上油画,327×325厘米,巴黎卢浮宫博物馆

未来的遗产

希腊艺术对后世艺术的健康发展具有无可否认的感召力与影响。尤其是欧洲的艺术应当特别感恩于希腊艺术的遗赠。英国有著名的"埃尔金大理石",梵蒂冈有《眺望楼的阿波罗》,法国有《米罗岛的维纳斯》,德国有宙斯大祭坛,等等。应该说,希腊艺术对于后世的影响既是有形的,也是无形的。希腊艺术的影响几乎在西方美术史的每一个阶段里都有一席之地。

希腊的建筑得到了后世的高度肯定,这种心仪不已的气氛始于古罗马,直到今天依然可以体会得十分真切。奥地利维也纳的国会大厦1883—1918年间由当时在雅典执教的丹麦建筑师提奥菲尔·冯·汉森(Theophil von Hansen)设计和建造,一眼望去恍如圣洁的希腊神殿。大厦前耸立的大理石雕像正是雅典娜的形象,据说耗时两年。整个建筑没有围墙或栅栏,可以自由地进出……显然,建筑师在追求一种源自希腊的民主精神,让人体会到政治与民众参与的重要联系。[1]

从艺术的技艺方面看,人们相信,湿壁画和蛋彩画都是源于希腊的,而彩色蜡画(encaustic painting)则由伯罗奔尼撒北部西锡安(Sicyon)的潘菲鲁斯(Pamphilus)所发明。绘画中的明暗法更是源自希腊艺术家们对自然再现的执着兴趣。阿波罗德勒斯(Apollodorus)便是其中的一位杰出代表。甚至透视的观念也和希腊人联系在一起,现存的希腊-罗马时期的壁画就可以说明这一点。尽管有研究者认定,最早运用透视法的是公元前5世纪的舞台布景画家阿加塔库斯(Agatharchus),但是,也有美术史家提出了别的有力的依据,证明透视法的应用要早得多。因为有文献表明,潘菲鲁斯就是几何学的研究者,并曾要求自己的弟子具有数学知识。这或许就意味着,早在公元前300年之前,希腊就有艺术家对透视法下了大功夫。[2]

从艺术的叙述内容看,希腊艺术乃是后来艺术的一大灵感来源。例如,希腊瓶画就为后世的西方艺术家带来许多浮想联翩的灵感。要附带一说的是,瓶画在当

[1] 细心的观者不难在这一建筑物上发现颇多类似古希腊的艺术因素,例如,其坡道上的驯马手的雕像(Rossbändiger)令人自然地联想到有节制的情感,而屋顶上凯旋的战车以及古代政治家和学者的雕像则是对智慧成就胜利的一曲赞歌。那些历史人物的坐像渲染着一种浓重的责任感。智慧女神雅典娜矗立在建筑物的正前方,有力地在总体意义上概括了建筑的寓意,即执政与立法的权威性。她位于喷泉之上,下面是代表多瑙河、因河、易北河和伏尔塔瓦河的群像,象征着当时哈布斯堡家族统治的疆域。建筑所包容在内的各种柱式和大理石像据说出诸30位雕塑家之手,颇为自然地令人想起菲迪亚斯在雅典卫城巴特农神殿上创造的业绩。

[2] See Arthur Fairbanks, *Greek Art: The Basis of Later European Art*, pp.41-44.

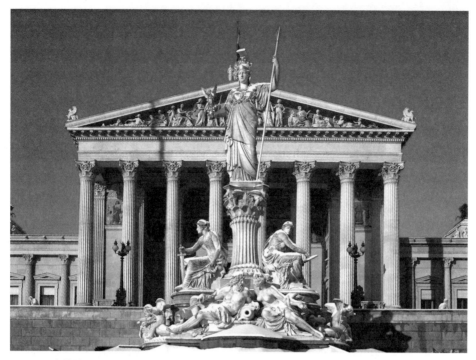

图1-26 奥地利维也纳国会大厦

时实在是一种颇为大众化的艺术形式,可是如今却已是颇富特色的经典形态。

美术史家感叹过,在两千多年的西方艺术中,理想的女性形态的楷模总是非维纳斯的雕像(包括卢浮宫的《米罗岛的维纳斯》、梵蒂冈博物馆的《尼多斯的阿芙洛狄忒》和罗马国立古罗马博物馆的《特洛德的阿芙洛狄忒》等)莫属,而雅典巴特农神殿中楣上的男性青年的形象则成为西方男子的一个范本。[1]

罗马人近乎亦步亦趋地模仿希腊艺术。他们将占领后的希腊的艺术品(雕像乃至各种各样的金属装饰品)整船整船地运到罗马,却依然满足不了越来越高涨的社会需求。于是,希腊的艺术家就被雇来,忙不迭地为罗马的主人复制古典的雕塑和绘画。希腊一度衰败的艺术制作因为罗马与亚历山大的需求而重新兴旺一时。不过,艺术史家还是发现了某些微妙的变化:希腊艺术已经是一种外来的奢侈品,是炫耀权势和财富的标志。题材的重要性掩盖了形式讲究的重要性。希腊艺术的素朴的特点也多多少少让位给了对写实的一种刻意追求。因而,这一时期

[1] See Gregory Curtis, *Disarmed: The Story of the Venus de Milo*, A. A. Knopf, 2003, and Andrew Stewart, *Art, Desire, and the Body in Ancient Greece*.

所作的雕像大多显得有点冷漠和寡情，它们如今陈列于为数可观的博物馆里，并且充作艺术史书籍中的例证。当然，罗马人并非没有新的贡献。正是在如潮般的希腊艺术的感召之下，他们在肖像画、壁画、浮雕、纪念碑和石棺等领域的个性化表现方面留下了令人难忘的业绩。

当基督教成为国教时，希腊艺术的造型形式依然不失其应有的影响。例如，带着羊的赫耳墨斯变成了与羊羔在一起的"好牧人"耶稣；阿芙洛狄忒的鸽子被用来象征圣灵；赫拉的孔雀变成了复活的一种标志；酒神狂欢时的葡萄藤化身为上帝之子"真葡萄树"（True Vine）……

文艺复兴从本质上说是一种广及生活、社会、政治、经济、理性和美学等领域的新生，它的核心意义恰恰就是希腊的精神。西方的文艺复兴之所以会发生在意大利，就是因为古典影响从未隐而不见过，新的生活的展开总是倾向于对希腊文化的依赖，后者具有主导性的意义。一旦 15 世纪的意大利艺术家觉悟到了完美的人的形象的重要性时，他们就自然而然地对古希腊的艺术情有独钟了。波提切利的《春》（约 1480）、《维纳斯和美惠三女神为少女赠礼》（约 1483）、《维纳斯和马尔斯》（1484—1486）、《维纳斯的诞生》（1484—1486），贝里尼的《众神之宴》（1514），乔尔乔内的《入睡的维纳斯》（约 1510），提香的《巴科斯和阿里阿德涅》（1523—1524）、《受阿克特翁惊吓的狄安娜》（1559）、《狄安娜与卡利斯忒》（1559）、《诱拐欧罗巴》（1559—1562）、《维纳斯给丘比特蒙眼睛》（1565）等都将来自古代的灵感转化成了极其迷人的画面。

巴洛克艺术中，希腊艺术的题材依然是大力发挥的重头戏。安尼巴莱·卡拉齐（Annibale Carraci）的壁画力作之一《巴科斯和阿里阿德涅的凯旋》（1597—1602），雷尼（Guido Reni）的《阿塔兰忒和希波墨涅斯》（约 1612）、《得伊阿尼拉和半人半马的内萨斯》（1620—1612），卡拉瓦乔的《那喀索斯》（约 1597—1599），鲁本斯的《德谟克利特》（1603）、《林中仙女和萨堤罗斯引导醉酒后的赫拉克勒斯》（约 1611）、《被缚的普罗米修斯》（1611—1612）、《镜前的维纳斯》（约 1615）、《卡斯特和波吕丢刻斯诱拐吕西普斯女儿》（约 1618）、《珀尔修斯和安德洛墨达》（约 1620—1621）、《珀尔修斯解救安德洛墨达》（1622）、《美惠三女神》（1628—1630）、《阿耳戈斯和墨丘利》（1635—1638）、《美惠三女神》（约 1636—1638）、《帕里斯的评判》（约 1639）、《诱拐盖尼米得》（The Abduction of Ganymede），贝尼尼的雕塑《普路托和普洛塞

耳皮娜》（1621—1622）和《阿波罗和达弗涅》（1622—1625），委拉斯凯兹的《梳妆的维纳斯》（1644—1648）、《阿拉喀涅的寓言》（约1644—1648）等，都不过是随手拈来的例子。17世纪的画家中，或许数普桑是最钟情古典题材的了。《诗人的灵感》（约1630）、《花神的王国》（1631）、《海神尼普顿的凯旋》（1634）等都是耳熟能详的作品。

在罗可可的艺术里，希腊艺术的力量转化为一种特殊的风韵。华托《沐浴的狄安娜》（约1715—1716），布歇的《出浴的狄安娜》（1742）、《维纳斯为埃涅阿斯去求伏尔甘的武器》（1732）、《梳妆的维纳斯》（1751），弗拉戈纳尔的《普绪喀向姐妹们展示丘比特的礼物》（1753）、《小公园》（1764—1765，其中有丘贝尔[1]的雕像），蒂耶波洛的《西风之神和花神的凯旋》（1734—1735）和《维纳斯和时

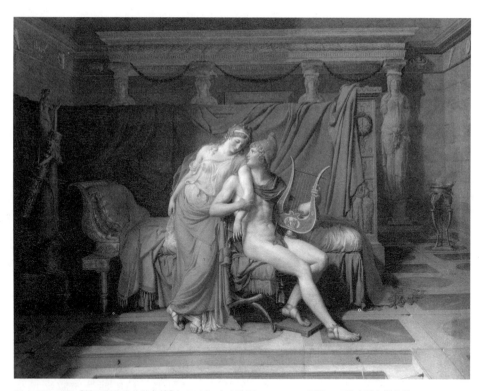

图1-27　大卫《帕里斯和海伦的恋情》（1788），布上油画，147×180厘米，巴黎卢浮宫博物馆

[1]　丘贝尔（Kybele）是代表富饶的自然女神，曾被宙斯诱拐过。她与画中公园内万木争荣的景象极为相合，而画的前景中的狮子也正是与丘贝尔相伴的动物。

间的寓言》(1754—1758)等都极为精彩地再现了古典题材的魅力。赫波特·罗伯特（Hubert Robert）似乎对古代的废墟、遗迹有持久不衰的描绘兴趣。

18世纪后期，由于赫库兰尼姆和庞贝的发掘，新古典主义对古代艺术（尤其是希腊艺术）形式的复兴更是不遗余力。卡诺瓦和托尔瓦德森（Thorwaldsen）的雕塑中不乏颇为成功的例子。法国画家大卫更是对希腊的情节心仪不已，画出了不少与希腊题材有关的画作。

图1-28　安格尔《奥德修斯》(1850?)，布上油画，为《荷马的凯旋》而作的草图，里昂美术馆

安格尔则有《俄狄浦斯和斯芬克斯》(1808)、《朱庇特和西蒂斯》(1811)、《荷马至圣》(1827)、《卢奇·伽鲁比尼和掌管抒情诗的缪斯》(1842)、《爱与美的女神维纳斯》(1848)、《奥德修斯》(1850?)和《朱庇特和安提俄珀》(1851)等让人印象至深的作品。

在浪漫主义的艺术里，想象的探求往往会延伸到古老的希腊。戈雅的《萨图恩吞噬他的孩子》(约1820—1823)、德拉克罗瓦的《美狄亚杀子》(1862)都是杰出的代表作。

在19—20世纪，究竟有多少艺术家依然迷恋希腊艺术，实在不容易计算。不过，即使匆匆浏览，我们也会发现许多例证。譬如，塞尚画过《勒达和天鹅》(约1880—1882)。罗丹的最爱也是古代希腊的雕塑，他也比任何同时代的艺术家都更为专心致志地研究过希腊雕塑，并且从中获益良多。他从古代的男子雕像中同时体会到了"幸福、宁静、优雅、平衡与理性"[1]。他在巴黎的居所花园里的希腊雕像尽管残缺，却是他的爱物，仿佛给了他无穷无尽的灵感。直接受到希腊题材影响的作品就有《达那伊德》(1885)、《三

[1] See Claude Laisné, *Art of Ancient Greece: Sculpture, Painting, Architecture*, p.115.

图1-29 罗丹《波吕斐摩斯》(1888)，青铜，4×16.6×13.9厘米，渥太华加拿大国家美术馆

塞壬》(1888)、《波吕斐摩斯》(Polyphemus, 1888)、《皮格马利翁和加拉特亚》(1889)和《爱神拥抱普绪喀》(1908)等。

在欧洲唯美主义的绘画中，人们也很容易找到一种对古典希腊的崇奉倾向，可以列出一串长长的作者名单，他们均或多或少地受惠于伟大的希腊艺术：劳伦斯·阿尔马－泰德马（Lawrence Alma-Tadema）画过《菲迪亚斯向朋友们展示巴特农神殿的中楣》(1868)、《午休》(1868)、《私人庆典》(1871)、《葡萄收获的节日》(1870)、《在希望与恐惧之间》(1879)、《去往刻瑞斯神殿的路上》(1879)、《阅读荷马》(1885)，布格罗（William-Adolphe Bougereau）有过《山林水泽仙女和森林之神》(1873)、《维纳斯的诞生》(1879)、《少女抵御爱欲》(1880)和《诱拐普绪喀》(1895)，爱德华·伯恩－琼斯（Edward-Jones）描绘了皮格马里翁的系列作品(1868—1878)、《维纳斯的镜子》(1870—1876)、《潘和普绪喀》(1872—1874)、《宽恕之树》[1]（1881—1882)、《海的深处》(1887)、《达那厄和铜塔》(1887—1888)、《普绪喀的婚礼》(1894—1895)，弗里德里克·雷顿（Frederick Leighton）构思了《渔夫和塞壬》(1856—1858)、《代达罗斯和伊卡洛斯》(1869)、《普绪喀沐浴》(1890)、《珀尔塞福涅的归来》(1891)、《金苹果园》(The Garden of Hesperides, 1892)，伊

[1] 画中描绘的是一个古希腊的故事。色雷斯的王后菲莉斯（Phyllis）爱上了从特洛伊战争中回来路过的忒修斯（Theseus）和菲德拉（Phaedra）的儿子德墨弗翁（Demophoon）。他们结亲，但是德墨弗翁几个月之后就离开她，去了雅典，答应一个月后回到色雷斯。但是，他未能如约，菲莉斯自杀殉情，同情她的众神将其变成一棵杏仁树。最后，德墨弗翁回到了色雷斯，知道了菲莉斯的遭遇，于是奔向杏仁树并紧紧地将树抱住。此时，该树突然繁花怒放，并且渐渐地变成了菲莉斯本人！

图 1-30　罗丹收藏的希腊雕像（复制品），巴黎罗丹博物馆

图 1-31　劳伦斯·阿尔马-泰德马《菲迪亚斯向朋友们展示巴特农神殿的中楣》(1868)，布上油画，72×110.5 厘米，伯明翰博物馆和美术馆

第一章　希腊艺术：古典文化的一种范本　｜　45

图1-32 约翰·威廉·沃特豪斯《达那伊德》(1904),布上油画,154.3×111.1厘米,纽约克里斯蒂拍卖行

弗琳·德·摩根(Evelyn De Morgan)创作过《美狄亚》(1889)、《花神》(1894),约翰·威廉·沃特豪斯(John William Waterhouse)画过《尤利西斯和塞壬》(1891)、《喀耳刻下毒》(Circe Invidiosa, 1892)、《许拉斯和水中仙女》(1896)、《塞壬》(1900)、《水中仙女发现俄耳甫斯的头》(1900)、《普绪喀打开金匣子》(1903)、《厄科和那喀索斯》(1903)、《达那伊德》(1904)。

即使是在竭力与传统较劲的现代主义艺术中,希腊艺术不仅没有销声匿迹,而且还凸现出更为奇特的风采。人们在毕加索、马蒂斯、马克斯·恩斯特、布拉格、克里姆特、布朗库西、马格里特、达利、贾科梅蒂和阿曼(Arman)等人的作品中都能或多或少地找见希腊艺术的痕迹。

2004年6月26日至9月26日,在希腊安德罗斯岛(Andros)的贾兰德里现代艺术博物馆(Goulandri Museum of Modern Art)举办了题为《毕加索:希腊的影响》("Picasso: Greek Influences")的展览,其中展出了来自巴黎毕加索博物馆的116件作品(包括油画、素描、雕塑、陶器和版画),同时展出的还有10件雅典国家考古博物馆的文物(包括小型雕像、浮雕、陶瓶和陶器等),以显现毕加索所受到的希腊艺术的影响。具体而言,早在学艺阶段,毕加索就受到了希腊艺术的直接影响。他所接受的艺术教育是相当传统的,进过的4所艺术学校无一例外。譬如,他在学习素描时,范本就是古典雕塑的石膏像。至

今依然存世的一幅描绘河神躯干的炭笔素描，正是出自巴特农神殿西面山形墙上的形象。

1906年5月，毕加索和朋友一起旅行到了法国与西班牙交界处比利牛斯山脉的偏远山村格索尔（Gósol）。正是在那里，毕加索觉悟到了转向地中海的渊源和古代希腊传统的重要性。他频频造访卢浮宫，就是出于对古风时期的希腊雕塑的一份痴迷。1920年，围绕古典题材中有关半人马内萨斯（Nessus）诱拐得伊阿尼拉（Deianeira）的故事，他画了一批作品。1924年后，在受到超写实主义影响的同时，毕加索开始关注半人半牛怪的弥诺陶洛斯的题材，这一形象逐渐成为一个其长久不弃的主题。第一次是出现在1928年的拼贴画里（现藏巴黎现代艺术博物馆——蓬皮杜中心）。

图1-33　马蒂斯收藏的古希腊雕像，尼斯马蒂斯博物馆

在毕加索看来，弥诺陶洛斯是公牛与斗牛士的结合，甚至就是自己的某种自画像。因而，毕加索显然不是拘泥于这一神话形象的原意，而是将其置于个人化的心理世界里，成为传达自身意绪的载体。二战结束后，和平的到来给了艺术家极大的幸福感。1946年，他为安提比斯的格里马尔迪宫完成了《安提波里斯组画》（*Antipolis Suite*），其中可以找见希腊神话里的形象，例如半人半羊的农牧神、半人半马怪和半人半兽的森林之神，等等。在毕加索的雕塑作品里，希腊的因子也是随处可见。他做过古典意味十足的雕塑。同样，他的陶器制作也和希腊联系在一起，无论是形式还是主题都有古典的色彩。

超写实主义的主将达利是20世纪最具想象力的艺术家之一，可是，他也离

第一章　希腊艺术：古典文化的一种范本　|　47

不开希腊艺术的滋养。油画中的《那喀索斯的形变》(1937)和雕塑中的《空间维纳斯》(1977—1984)等都明显不过地借用了希腊艺术的资源。

不能不提的还有希腊艺术对于东方的影响。这或许可以用健陀罗艺术加以例证。正是印度佛教艺术和希腊化艺术的融合才造就了这种独特而富有魅力的艺术……[1]

希腊艺术委实是说不完的。

最后，且让我们引用两位英国诗人的诗行来表达心中的百感交集吧：

美丽的希腊！一度灿烂之凄凉的遗迹！
你消失了，然而不朽；倾圮了，然而伟大！[2]

美的事物永远是一种快乐：
它的美妙与日俱增；它决不会
化为乌有……[3]

[1] 参见〔日〕关卫：《西方美术东渐史》，熊得山译，上海：上海书店出版社，2002年；王镛主编：《中外美术交流史》，长沙：湖南教育出版社，1998年。

[2] 摘自拜伦《恰尔德·哈洛尔德游记》第二章"希腊"，译文采用了查良铮译《拜伦诗选》，上海：上海译文出版社，1982年，第139页。

[3] John Keats, *Endymion (Revolution & Romanticism S., 1789-1834)*, Woodstock Books, 1991, Book I.

第二章　埃尔金大理石：
文化财产的归属问题

依于本源而居者，终难离舍原位。

——〔德〕荷尔德林《漫游》

引 言

伟大的艺术品不是纯粹的观念存在，而是一种重要的物质形态和文化价值的具体化体现。作为一种文化财产，它们的存在与观念尤其显得非同寻常。

所谓"文化财产"（cultural property），向来有不同的界定。依照英国学者杰弗里·刘易斯（Geoffrey Lewis）的说法，"文化财产以可触摸的形式再现某些证据，关乎人类的起源及其发展，传统，艺术和科学的成就以及广而言之人类处身其中的环境。这种材料能够或直接或通过联想而传达出超越时空的现实的某个侧面，这一事实使其获得了特殊的意味，因而也使其成为某种渴求和保护的对象"[1]。事实上，对于"文化财产"的在意可以追溯到 1464 年，当时的教皇庇护二世（Pius II）就明令不许在教皇的领地里出口艺术品，而随后的一些教皇也对考古发掘制定了一系列的法令。[2] 与此同时，文化财产与民族的联系也得到了今天国际社会越来越显著的强调。例如，在 1954 年的《海牙公约》里，文化财产被看作全人类的文化遗产，而在 1970 年联合国教科文组织的公约里则进一步将文化财产当作每个国家的文化遗产。也正是由于这样的原因，"文化财产"与"文化遗产"这两个概念有时是可以互换的。

无疑，在文化财产中显得尤为举足轻重的伟大艺术品常常因为其极其独特的审美的、社会的和历史的蕴涵而成为世人关注的焦点，它们犹如一个民族内心中不可或缺的风景而占有无比独特的地位，在涉及它们最终的归属纠纷时更显得如此。虽然在现实中，毫无争议的归还并非没有，譬如毕加索的大型壁画《格尔尼卡》就是一个例子[3]，但是，大量的却是悬而未决的个案。埃尔金大理石（Elgin

[1] See Jeanette Greenfield, *The Return of Cultural Treasures,* Cambridge: Cambridge University Press, 1995, 2nd Edition, p.253.

值得一提的是，日本人在 20 世纪上半叶曾先后通过三部文物保护法：《史迹名胜、天然纪念物保护法》《国宝保存法》《关于重要美术品等保存法》。1950 年，又在原有基础上通过了综合性的《文化财产保护法》。他们将文化财产界定得更为宽泛，并且划分为 4 种类型：可触摸的文化财产、不可触摸的文化财产、民间文化和纪念型艺术。其中"可触摸的文化财产"又被界定为"国宝"或重要文化财产，均需依法登记（see Jeanette Greenfield, *The Return of Cultural Treasures*, p.254）。

[2] See Jeanette Greenfield, *The Return of Cultural Treasures*, p.199.

[3] 1939 年，毕加索将反法西斯的巨作《格尔尼卡》送往纽约现代艺术博物馆。此前，西班牙政府已经购得此作。画家要求存放在美国，直到西班牙获得解放为止。1982 年，此画送回到了西班牙。

Marbles）及其事件则宛如一块多棱镜，折射出五光十色的文化意味，是一个特殊而又普遍的典型个案。

埃尔金大理石是19世纪初（约1803—1812）那些受命于英国埃尔金勋爵的人从希腊巴特农神殿上取走或在整个雅典卫城发掘而获的雕塑、建筑物的局部构件，后来均由英国政府从埃尔金勋爵手上买下并委托大英博物馆持有和展览。[1]整个建筑物周长约200英尺，高36英尺，宽90英尺。为之而刻的雕塑描绘了日常生活中的诸神、兵士、市民和动物等。鉴于埃尔金大理石无与伦比的重要性（其中的一些重头作品应是出诸公元前5世纪的雕塑大师菲迪亚斯之手或属他的构思，堪称无价之宝[2]），而且其数量是目前幸存的巴特农神殿雕塑的一多半[3]，有关它们是否应该最终归还希腊，成了一个旷日已久的争论话题。[4]

世界上没有多少艺术品像这些被埃尔金从巴特农神殿移走的雕像一样激起如此强烈的反响。

确实，希腊自1829年从奥斯曼帝国的统治下独立出来以后，就不断地努力，要求英国或通过国际组织敦促英国归还埃尔金大理石；希腊人大概从未宽恕和认可过埃尔金的做法。尤其是在1975年希腊恢复民主制度之后，由文化部部长康斯坦丁·特里帕尼斯（Constantinos Trypanis）牵头成立了一个保护卫城历史遗址的委员会，有关埃尔金大理石归还的呼声开始更为强烈起来。

1982年8月，当时希腊的文化部部长、女电影演员梅利娜·默库里（Melina Mercouri, 1920—1994）在墨西哥召开的联合国教科文组织的会议上呼吁各国文化部部长关注埃尔金大理石事件。希腊政府第一次提出归还的要求是在1983年10

[1] 埃尔金所取走的东西包括：巴特农神殿的内堂墙面上的总共247英尺长的中楣（原长为524英尺），神殿支柱上的15件排挡间饰，17件山形墙上的人像以及其他建筑构件等。同时，埃尔金还移走了巴特农神殿北面不远处的厄瑞克修姆庙的女像柱等。这些作品约雕刻于公元前447—前432年间。歌德、黑格尔、罗斯金和佩特等都把埃尔金大理石看作不可逾越的艺术杰作。

[2] See Jenifer Neils, *The Parthenon Frieze*, Cambridge: Cambridge University Press, 2001, p.2.

[3] 应该提到的一点是，倾向于归还大理石雕像的人（尤其是希腊方面）一般称之为"巴特农大理石"，而不是"埃尔金大理石"。本文为方便和明确计，依然用后一称呼，但是不包含任何与"巴特农大理石"相矛盾的含义。有关巴特农神殿的雕塑的收藏分布，详见 Christopher Hitches et al., "Appendix I: The Present Location of the Parthenon Marbles", *The Elgin Marbles: Should They Be Returned to Greece?*, London: Verso, 1998.

[4] 依据统计，巴特农神殿的大理石雕塑现在的分布情况为：山形墙雕塑（pediment）现在存世的为28件，其中19件在大英博物馆、9件在雅典；排挡间饰（metope）现存63件，其中15件在大英博物馆、48件在雅典；中楣雕塑（frieze）现存96件，其中56件在大英博物馆、40件在雅典；其余的则散落在欧洲其他的博物馆里，其中，巴黎卢浮宫博物馆存有1件中楣雕塑、1件排挡间饰、1件三角墙雕塑以及其他中楣和排挡间饰的残片；哥本哈根国家博物馆存有两件排挡间饰头像；梵蒂冈博物馆存有残缺的山形墙雕塑、排挡间饰和中楣雕塑；维也纳艺术史博物馆存有中楣雕塑的残片；慕尼黑雕塑馆存有中楣和排挡间饰的残片；斯特拉斯堡大学存有排挡间饰的残片；巴勒莫国家博物馆存有中楣雕塑残片；沃兹堡大学存有排挡间饰的头像；海德堡大学存有中楣的残片，等等。

第二章　埃尔金大理石：文化财产的归属问题 | 51

图 2-1　梅利娜·默库里头像

月 12 日，当时的希腊大使吉利亚兹德斯（Kyriazides）向英国外交部递交了正式文件，其中论述了英方必须归还巴特农大理石的理由："它们是象征着希腊文化遗产的独特建筑物不可或缺的一部分——如今全世界的人都承认，艺术品从属于其本身创造所处的文化语境（也是为这一语境创造的），而巴特农大理石是在外族占领期间被挪走的，当时的希腊人民对此没有任何说话的权利。"[1]

1983 年，默库里代表希腊政府要求英国归还埃尔金大理石。1986 年，在 BBC 的电视节目上，她又指出："它们不是雕塑……对于我们来说，它们是我们的旗帜、我们的身份证、我们的语言。"确实，在她看来，巴特农大理石就是雅典卫城不可分割的一部分，是希腊本身的符号，是希腊人民内心的一道风景。[2] 而且，默库里那被各种相关文件时常引用的话几乎已是家喻户晓了："我希望能在我死之前看到巴特农大理石的归来，但是如果它们是在我死后回来的话，我将

[1] See J. Greenfield, *The Return of Cultural Treasures*, p.83.
[2] Ibid., p.42.

获得新的生命。"[1]

1983年英国国会通过了一项允许大英博物馆归还埃尔金大理石的议案，但是，同年10月27日，上议院讨论并否决了该项议案。不过这似乎不完全是全部英国人的态度，因为据报道，英国的查尔斯王子曾经告诉他的朋友说，他认为应该将大理石雕像归还希腊。[2]

1999年底，美国总统克林顿访问雅典时在希腊文化部部长帕帕卓娅（Ms. Papazoi）的陪同下参观了卫城，同时表示会亲自参与调停，支持希腊对英方提出的归还埃尔金大理石的要求。[3]

2004年雅典奥运会前夕，希望英国归还大理石雕像的呼声更是不绝于耳。2000年6月初，希腊外交部部长乔治·帕潘德雷奥（George Papandreou）在英国下议院文化特别委员会前陈述希腊的立场，希望索回埃尔金大理石。因为，正如帕潘德雷奥所说的那样，"我们谈论的是巴特农神殿……希腊最伟大的民族象征。她象征着希腊对人类文化遗产的贡献"，"这一杰作必须团圆，其完整性必须复原"。而且，现在问题的关键甚至不是拥有权，而是它们应当存在于什么地方，以及它们对于所有希腊人民的伟大意味。它们是希腊的化身、希腊的历史、希腊的宪章、希腊的"纳尔逊纪念柱"。[4] 遗憾的是，雅典奥运会已经落下帷幕，但是埃尔金大理石的归还依然没有下落。

2001年5月，希腊文化部部长伊万杰罗斯·韦尼泽罗斯（Evangelos Venizelos）非公开地通过外交途径致信英国方面，正式提出租借的要求。依照他的说法，归还与其说是法律问题，还不说是审美的整体性问题。他这样指出："来自巴特农神殿的雕塑并非像一座雕像（譬如萨莫色雷斯岛的胜利女神或米罗岛的阿芙洛狄忒）那样是一件单独的作品，而是巴特农神殿这一纪念碑的一部分。巴特农神殿是一座建筑。大理石雕像是这一现存的建筑的构成部分。在我看来，底线不是大理石

[1] 参见希腊文化部的网站：http://www.culture.gr/441/411/e41106.html。

[2] See Warren Hoge, "On Seeing the Elgin Marbles, With Sandwiches", *New York Times*, Dec. 2, 1999.

[3] See David Rudenstine, "Did Elgin Cheat at Marbles?", *The Nation,* May 29, 2000.

[4] See Margaret Loftus and Thomas K. Grose, "They've Lost Their Marbles Greece and Others Try to Get Treasures Back", *U.S. News & World Report*, Jun. 26, 2000; William G. Stewart, "The Marbles: Elgin or Parthenon?", IAL Annual Lecture, Dec. 2000, *Art, Antiquity and Law*, March 2001.

1837年，希腊考古协会成立后的第一次会议就是在巴特农神殿废墟上举行的。该协会的首任会长尼洛罗斯（Iakovos Rizos Neroulos）指着残缺的建筑物和成堆的石块说："这些石块比红宝石或玛瑙还要珍贵。我们正是将民族的再生归于这些石块。"(see Robert Browning, "The Parthenon in History", in Christopher Hitches et al., *The Elgin Marbles: Should They Be Returned to Greece?*)

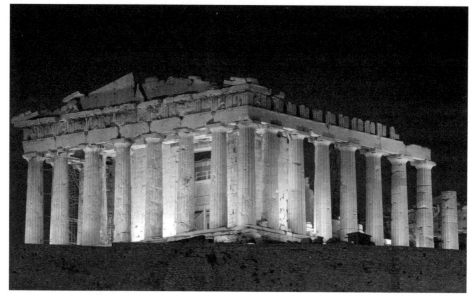

图 2-2　入夜时分雅典卫城上的巴特农神殿

雕像的所有权,而是归还的事实,纪念碑的整全性与统一性的回归的事实。正因为如此,我们要在法律形式下,譬如从大英博物馆长期租借,接受这种归还。"[1] 可是,英国方面连出借的意愿都没有,唯恐从此失去在英国长期展览埃尔金大理石的机会。不过一些别的欧洲大博物馆愿意租借藏品给希腊方面,譬如,柏林的一个博物馆就准备以交换展的形式借给希腊一些公元 3 世纪前的希腊艺术品。[2]

与此同时,一个距离巴特农神殿不远的新卫城博物馆(全部约 25 万平方英尺)如今正在建造之中,斥资约 4200 万美元,最高的一层用来虚位以待远在 1500 英里以外的埃尔金大理石。

总之,套用一下莎士比亚的名剧《哈姆雷特》中的句式,"还,还是不还,成了一个问题",甚至,"借,还是不借,也成了一个问题"。

多少年来,埃尔金大理石惊动过从民间、学界(美术史、考古学、博物馆学、法学、国际关系、伦理学等)到政界的方方面面。为此刊发的论文和专著已经使埃尔金大理石成为一种类近"显学"的课题。几乎任何涉及文化财产、18 世

[1] [2] See Anthee Carassava, "Britain May 'Own' the Elgin Marbles but Greece Wants a Loan", *New York Times*, Jan. 24, 2002; Mark Rose, "Double Standards", *Archaeology*, May/Jun. 2002, Vol. 55 Issue 3, p.14.

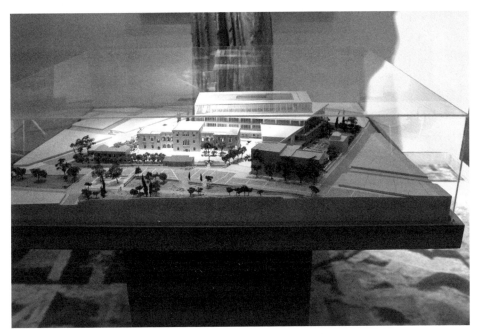

图 2-3 新雅典卫城博物馆模型

图 2-4 新雅典卫城博物馆效果图

纪晚期至19世纪的英国美学趣味的发展、英国文化与社会以及奥斯曼帝国统治下的希腊等著述，都会提及有关巴特农大理石所遭遇的命运。[1] 环绕这一举世无双的艺术品所发生的一切，为艺术的文化研究提供了一个极为特殊的案例，既有在学理上进行深入探究的价值，同时也具有深刻而又独特的现实意义。

毫无疑问，埃尔金大理石是世界上迄今为止最受关注的经典艺术品，最好不过地反映出艺术作为文化财产事件中的主角的重要意味。

事件的来龙去脉

这组举世瞩目的大理石雕像究竟被如何从雅典巴特农神殿以及卫城弄到伦敦的大英博物馆，委实是一个长长的故事。英国剑桥大学的威廉·圣·克莱尔的《埃尔金勋爵和大理石雕像：有争议的巴特农神殿雕塑的历史》就叙述了这个波澜起伏的过程。但是，正如威廉·斯图尔特所承认的那样，这一故事的真相未必是人们熟悉的内容。人们往往不自觉地认为埃尔金勋爵是因为目睹了巴特农神殿岌岌可危的状态才救下了那些雕像，而且是出了钱的。但是，从现有的文献及其研究来看，似乎不尽如此。[2]

公元前5世纪（约公元前447—公元前432），古雅典首领伯里克利下令建造了宏伟的巴特农神殿。矗立在雅典卫城的巴特农神殿的建筑艺术价值几乎是无与伦比的。比她历史更为悠久的建筑物不是没有，如埃及的基奥普斯金字塔，但是从建筑的复杂性和雕塑艺术的特点来看，巴特农神殿有其无可替代的魅力。而且，巴特农神殿的象征价值之丰富也使其超越了许多别的西方古典建筑。根据推测，年轻的苏格拉底可能目睹了巴特农神殿的诞生，甚至也有可能参与了巴特农神殿的建造，因为他曾经是一个石匠和雕塑家。[3]

[1] 近年的代表性的著作就有：William St. Clair, *Lord Elgin and the Marbles: The Controversial History of the Parthenon Sculpture*, Oxford: Oxford University Press, 1998; B.E. Cook, *The Elgin Marbles*, London: British Museum Press, 1997; Christopher Hitches, *The Elgin Marbles: Should They Be Returned to Greece?*; and Theodore Vrettos, *The Elgin Affair: The Abduction of Antiquity's Greatest Treasures and the Passions It Aroused*, New York: Arcade, 1997.

[2] See William G. Stewart, "The Marbles: Elgin or Parthenon?", IAL Annual Lecture, Dec. 2000, *Art, Antiquity and Law*, Mar. 2001.

[3] See Robert Browning, "The Parthenon in History", in Christopher Hitches et al., *The Elgin Marbles: Should They Be Returned to Greece?*.

大略说来，直到 18 世纪末，雅典还是一个规模不大的城市，从 1456 年被奥斯曼占领以来，很少有什么惊天动地的变化。古老的巴特农神殿几乎一直完好无损地矗立着，惟有一些小小的结构上的损坏。只是在公元前 2 世纪，一场大火毁了建筑内的大部分陈设。公元前 165—前 160 年，人们对神殿进行了修缮。362—363 年，罗马皇帝朱利安又对巴特农神殿进行了大规模的修缮。一个大的灾难发生在 1687 年 9 月 26 日，当时被用作弹药库的巴特农神殿发生爆炸，现场顿时迹近废墟。不过，幸存下来的建筑的构架还是可以令人想象其昔日的辉煌气度。随着希腊在 18 世纪向西方打开

图 2-5　埃尔金勋爵画像

门户，神殿所受的破坏迅速增多。譬如来自海外的航船，就带来了觊觎古典艺术品的人流，而金钱也似乎可以轻易地让当时奥斯曼帝国的兵士眼开眼闭。古典艺术品的流失成了难以遏制的现象。

　　正是在这种情势中，托马斯·布鲁斯（Thomas Bruce），第七任埃尔金勋爵于 1799 年被任命为英国驻奥斯曼帝国（君士坦丁堡）的大使（Ambassador Extraordinary and Minister Plenipotentiary of his Britannic Majesty to the Sublime Porte of Selim III, Sutan of Turkey）。当时的奥斯曼帝国覆盖了地中海东部的大部分地区，也包括现代希腊的大部分国土。埃尔金勋爵嗜好古典艺术，而此次任命恰好为其提供了一种了解古希腊经典艺术的绝好机遇。起先的动机是收集一些更为详尽的图纸，同时利用幸存的雕像翻制模型，为英国当时的艺术与设计提供可以借鉴的榜样。在他的心目中，公元前 5 世纪的希腊艺术是一种最高的样本，这种观念也是和英国同时代的审美观念相吻合的。但是，对于埃尔金的想法，英国政府并未有任何支持的倾向。于是，埃尔金就自费而为，在意大利招募了一些艺术家和翻模工，准备自己来干。不过，所有这一切行动中尚无挪移巴特农神殿任

何雕塑原作的迹象。

事情的转捩发生在 1801 年。君士坦丁堡的中央政权发出一封致雅典总督和大法官的信（所谓的"勒令"），命令他们答应埃尔金的一些要求。[1] 此时的英国军队刚刚将法国从埃及（当时奥斯曼帝国的一部分）赶走，奥斯曼帝国又急切地希望英国归还对埃及的控制权，因而，英国大使对奥斯曼宫廷的影响力之大是可想而知的事情，而取得一纸勒令（firman）也似乎理所当然。根据勒令，埃尔金手下的艺术家和工匠可以进入雅典卫城绘图，翻制模型等；同时，它也要求雅典总督允许英国大使的代理人"发掘和取走任何带有铭文和人像的石头"[2]。

可是，1801 年 7 月 31 日的凌晨，1 个造船的木工、5 个船员和 20 个雅典的工匠爬上了巴特农神殿，并将一个描绘对抗中的青年和人首马身的怪物的大理石块从建筑物上卸了下来。次日，第二件雕塑被卸下。一连数月，十几件雕塑被如此拆解。工具是锯子甚至炸药等！几年之后，剩下的大多数极其珍贵的雕塑都遭到同样的命运！那些中楣有时因为太大不易搬运而被割成数块。根据埃尔金勋爵自己对英国议会的陈述，最多时，他雇佣三四百人干活！事实上，在拆卸过程中，有三四件马的雕塑遭到破坏……[3] 这种对巴特农神殿进行的大拆卸，或许是古希腊这座丰碑式的伟大建筑自 2200 多年前建成之后所遭受的最为野蛮的亵渎。[4] 或许也是雅典娜女神最不幸的遭遇了。这里怎么谈得上一些辩护者后来所说的"抢救"！

1802 年 3 月，埃尔金手下的人将如此这般获得的古代艺术品至少用 3 艘船分 33 次运走。有些重要的物件甚至因为沉船而在海底沉睡过几个月。[5] 这些雕像或临时堆放，或暴露在气温与湿度急剧变化的环境中，有些也曾储放在露天的环境里……当时，埃尔金的所作所为遭到了诗人拜伦以及其他人的强烈抨击。

[1] 信件的原文已经佚失，正式的意大利文的翻译件现由英国学者威廉·圣·克莱尔（William St. Clair）收藏。See William St. Clair, *Lord Elgin and the Marbles: The Controversial History of the Parthenon Sculpture*, appendix 1. 美国学者大卫·鲁顿斯汀也在 20 世纪 90 年代末两次到伊斯坦布尔寻找当年奥斯曼帝国允诺埃尔金勋爵的法定文件，但是最终都没有找到（see David Rudenstine, "Did Elgin Cheat at Marbles?", *The Nation*, May 29, 2000.）。

[2] See William St. Clair, "The Elgin Marbles: Questions of Stewardship and Accountability", *International Journal of Cultural Property*, No. 2, 1999, pp.399-400.

[3] See William G. Stewart, "The Marbles: Elgin or Parthenon?", IAL Annual Lecture, Dec. 2000, *Art, Antiquity and Law*, Mar. 2001.

[4] See David Rudenstine, "The Legality of Elgin's Taking: A Review Essay of Four Books on the Parthenon Marbles", *International Journal of Cultural Property*, No. 1, 1999.

[5] 有一种说法是，他的一艘叫作"蒙特号"的船沉入了希腊南部基西拉岛（Kythera）附近的深水里，因而该船所装运的大部分雕塑再也没有打捞上来（see Irini A. Stamatoudi, *The Law and Ethics Deriving from the Parthenon Marbles Case*, First Published in *Web Journal of Current Legal Issues*, Oxford: Blackstone Press Ltd., 1997）。

图 2-6 藏有埃尔金大理石雕像的伦敦大英博物馆

1803 年 1 月,埃尔金离开了君士坦丁堡,返回英国。次年,一部分大理石雕像抵达英格兰,1812 年 5 月运到的是剩下的部分,据称共有 80 箱之多。1816 年,埃尔金勋爵已陷入病重体衰、入不敷出的境地,因而有意出售大理石雕像。随即,英国政府召集人员研究埃尔金大理石,以确定是古希腊最伟大的雕塑家的作品。最后,英国政府决定买下埃尔金大理石,"由公众所拥有",同时由大英博物馆"保管并不致使之失散"[1]。

于今看来,问题的症结就在于,第一,勒令虽然允许埃尔金手下的人带走他们发掘的"任何带有铭文和人像的石头",但是,既然是"发掘"所获,就不可能或不应该包括任何地面建筑物上的"任何带有铭文和人像的石头",也就是说,不应对巴特农神殿构成任何的索取权利。只是当时事情很快就越出了控制。在一系列的威吓和贿赂之下,埃尔金的秘书说动了奥斯曼当局将索取的范围扩大到了巴特农神殿。尽管很少有人相信,此勒令可能允许埃尔金的人取走卫城建筑物上

[1] See William St. Clair "The Elgin Marbles: Questions of Stewardship and Accountability", *International Journal of Cultural Property*, No. 2, 1999, p.401.

的大理石雕饰,但是,光天化日之下挪移巴特农神殿雕像的工作确实进行了若干年之久。[1]

第二,埃尔金花大价钱进行的古代艺术品的这种"收集"乃是一种公私身份不清的行为。约翰·纽波特爵士(Sir John Newport)虽然同情埃尔金勋爵,但也曾对后者的越权有过异议。[2] 确实,埃尔金之所以能够获得勒令是因为有英国大使的身份,如果不是这样的背景,大概鲜有可能获得授权如此之大的信件。然而,他的越权收集的行为又显然是以个人的收藏为目的的。他有意将所得的一切运往他在苏格兰的家里。他后来可以将全部藏品出售给英国政府,得到35000英镑(相当于今天的270万英镑[3])的巨资,也说明了他确实是私人性地拥有过巴特农神殿的雕像。事实上,他自己的开价曾为73600英镑。[4] 另外,根据文献,除了埃尔金,其后的英国驻奥斯曼帝国的大使也卷入了埃尔金大理石事件,继续利用施压和贿赂获取奥斯曼帝国的更多的勒令,使得那些大理石雕像运出希腊成为可能。

第三,勒令的意愿既然出诸当时希腊的占领者奥斯曼帝国,那么,它与希腊人民的意愿的牴牾就是一种必然的结果。

第四,对艺术品的损害显然从一开始就已经是确凿的事实,不单是将它们挪离了原位,而且对作品本身屡有直接的伤害。

上述四点极自然地为后来希腊政府以及许多希腊以外的人质疑埃尔金大理石的合法性并呼吁英国予以归还等埋下了重要的伏笔。而且,由于希腊的独立,雅典卫城所遭遇的几乎是无休无止的破坏逐渐终止了,希腊方面希望埃尔金大理石的"完璧归赵"也就成了国际社会所瞩目的重大文化事件。

归还的理由

主张把埃尔金大理石归还给希腊的呼吁从一开始就成为一种极为独特的声

[1] See William St. Clair, "The Elgin Marbles: Questions of Stewardship and Accountability", *International Journal of Cultural Property*, No. 2, 1999, p.400.
[2] See Christopher Hitches et al., "The Elgin Marbles: Should They Be Returned to Greece?", *International Journal of Cultural Property*, No. 2, 1999, p.41.
[3] See Margaret Loftus and Thomas K. Grose, "They've Lost Their Marbles, Greece and Others Try to Get Treasures Back".
[4] See Christopher Hitches et al., "The Elgin Marbles: Should They Be Returned to Greece?", *International Journal of Cultural Property*, No. 2, 1999, p.41.

音,甚至可以称为一种"要求大理石雕像归还给雅典的运动"。其本身也名副其实地形成了一种要求归还埃尔金大理石的独特历史。回顾这样的历史,人们可以体会与反思归还的理由所包含的沉甸甸的分量。

首先是英国本土的著名文化人士的反应。著名诗人拜伦、小说家和诗人哈代以及诗人约翰·济慈等都对埃尔金大理石事件有过不同形式的反应。

诗人拜伦激动地把埃尔金大理石描述为"来自流血疆土上的最卑鄙的掠夺物",义愤之情溢于言表,也足以见出把埃尔金大理石归还给希腊是拜伦心目中认定的一种人所应有的道义。[1] 在著名长诗《恰尔德·哈罗尔德游记》里,拜伦对古希腊的赞美是脍炙人口的诗行,因而,对这一神圣之地的任何亵渎势必遭到诗人的痛斥,他深深为自己的同胞的洗劫或偷窃感到耻辱,同时也为希腊人民难过。稍后发表的短诗《密涅瓦的诅咒》更是对埃尔金的强烈蔑视和愤怒抨击。[2]

约翰·济慈写下两首十四行诗,形容了他亲睹埃尔金大理石时的特殊心情。与其说诗人记述的是对古典雕像之美的亲验,还不如说是描述了这些艺术品对诗人心灵的巨大冲击。沃尔特·杰克逊·贝特(Walter Jackson Bate)在其所著的济慈的传记中提到,艺术家海登(Benjamin Robert Haydon)曾经带着诗人济慈和艺术家雷诺兹去看来自巴特农神殿的埃尔金大理石。很快,济慈就写出了《致海登,目睹埃尔金大理石后写下的十四行诗》和《目睹埃尔金大理石》这两首诗,并且马上投诸报刊发表。一方面,诗人的确是为埃尔金大理石而倾倒,因为雕像所给予的是一种无法企及的伟大,是一种迷醉之至的狂喜,语言本身对这样超验的美已经无能为力,济慈甚至怀疑如果人们有了埃尔金大理石这样无与伦比的非凡创造,诗人还有什么存在的理由。正如海登所说的那样:"我不知道还有什么更好的意象可以如此恰如其分地将无法表述自己激情的诗人比拟成因病仰望天空的鹰。"然而,另一方面,在我们看来,尤为重要的是,济慈尚有更多无以言表的内心感受。诗人一次又一次地去看埃尔金大理石,默默地坐在雕像前沉思,一个小时或更长的时间……就如有的学者已经意识到的那样,诗人的反应中包含着深刻的忧郁,而这种忧郁正是因为埃尔金大理石对古典的美的毁损而造成的。而且,诗人有可能触景生情:美若埃尔金大理石也有遭受人为的分割的厄运,而不能毫发无损地留存

[1] See Matthew Gumpert, "Keats's to Haydon, with a Sonnet Written on Seeing the Elgin Marbles and On Seeing the Elgin Marbles", *The Explicator*, Fall 1999.

[2] 土耳其人统治希腊达 400 年之久。为了帮助希腊人民,拜伦参加了那里的独立战争,并死于希腊。

于巴特农神殿，那么，诗又将何如？英国作家哈代作于1905年的《埃尔金展室的圣诞节》中的伤感诗句则最好不过地反映了对古代雕塑分身异地的莫大遗憾。

如今，像雷德格雷夫（Vanessa Redgrave）、登齐（Judi Dench）和康纳里（Sean Connery）等当代文化名人也支持归还埃尔金大理石的运动。[1]

其次是来自当时英国官方的反应。事实上，正式提出将埃尔金大理石归还希腊的建议是出诸英国的国会下议院，时间为1816年6月7日。此时距国会特别委员会提议政府应该买下埃尔金大理石正好还有3个月。休·哈默斯利（Hugh Hammersley）详尽地表述了对埃尔金伯爵拥有这些大理石雕像的方式的反对意见，同时提出修正法案的具体意见：

> 大不列颠对这些大理石雕像仅仅是保存而已，只要现在或任何未来的雅典城的主人提出要求，就应该肯定或不需谈判地归还，并使之尽可能地物归原处。与此同时，这些雕像应该在大英博物馆得到悉心的保护。

同年，30位英国国会议员投票反对购买埃尔金的收藏品。[2] 应该说，这一行为本身为直至今天的归还埃尔金大理石的运动写下了重要的一笔。

事实上，英国政府也并非总是不同情那种要求归还埃尔金大理石的呼吁。在第二次世界大战早期，当时的英国和希腊一度是仅有的两个积极反抗纳粹德国的国家，而且全世界尤为赞赏地看到一个不大的国家在山区与纳粹军队战斗。就在这段时期，保守党的下院议员塞尔玛·卡扎勒特（Thelma Cazalet）提出了这样的议题："询问首相是否要提出立法使得埃尔金大理石能够在停战后回归希腊，作为对希腊的伟大文明地位的一种确认。"紧接着，外交部也附和道："我们现在和希腊的关系非同一般，而英国公众在最近给《泰晤士报》的信件中也对此问题表现出关注。在发表的信件里，大部分是赞同将大理石雕像归还给希腊的。"而且，令人感兴趣的是，在赞同归还埃尔金大理石的信件中，有一封是出诸汉密尔顿家族之手，该家族中的威廉·理查德·汉密尔顿（William Richard Hamilton）曾是外交部1809—1822年间的官员，并且受埃尔金勋爵之托，将大理石雕像运至英

[1] See Mark Rose, "Double Standards", *Archaeology*, May/Jun. 2002, Vol. 55, Issue 3, p14.
[2] See William G. Stewart, "The Marbles: Elgin or Parthenon?", IAL Annual Lecture, Dec. 2000, *Art, Antiquity and Law*, Mar. 2001.

伦。由此，又引出了外交部的几条建议：

> 对卡扎勒特小姐的问题的答复的大意应该是：目前的形势不是对一个会引起若干大问题的议题作出结论的合宜时机。原则上，应当在以下条件下作出决定将埃尔金大理石——包括雅典卫城上的厄瑞克修姆庙的女像柱和圆柱——归还给希腊：战争结束后才能将埃尔金大理石归还，而在归还之前，应当恰当地为这些物件安排适当的保护场所，举行展览以及进行维护等。

尽管政府方面并未就归还埃尔金大理石事宜作出像卡扎勒特小姐所期望的立法举措，但是，诸种反应已经透现出明显的归还意向，因为没有理由不把埃尔金大理石归还给雅典方面。

战后，无论是英国政府还是希腊政府均希望立即归还埃尔金大理石。自此，此事一次次地提交议会进行商议。到了1961年，当时的首相哈罗德·麦克米兰（Harold Macmillan）对此事的反应是："这是一个复杂的问题。我不会不放在心上的。"同年，雅典的市长同时给英国首相、上议院大法官和国会下议院的发言人等发去电报，希望归还埃尔金大理石。

尽管当时的英国外交部倾向于支持归还的意见，认为如果这么做也未必会构成所谓的艺术品归还的"先例"，而且，英国驻希腊的大使罗杰·艾伦（Roger Allen）爵士也赞同归还，但是，当时的大英博物馆却全然无动于衷，甚至不准备就此事进行商量。值得我们注意的是，外交部在获知大英博物馆的那种无视希腊政府和英国外交部部长的立场后，流露了不悦，因为外交部认定埃尔金大理石是"借来的艺术品"……这一点在外交部的内部备忘录里是有案可查的。由于诸种复杂原因，大英博物馆对外界立场（雅典、英国外交部以及跨越了党派界限的下议院和上议院的态度等）几乎不予理会，这一莫名其妙的做法竟然持续到了今天。这一近似一堵沉默之墙的博物馆引起全世界人士的复杂反应，的确是十分自然的事情。[1]

[1] 更有甚者，曾任大英博物馆馆长的大卫·威尔逊（David Wilson）爵士将人们要求归还埃尔金大理石的呼吁，比拟为文化法西斯主义。他甚至认为，归还埃尔金大理石无异于捣毁亚历山大城的图书馆。无独有偶，法国卢浮宫博物馆的维特雷（Paul Vitray）在托马斯·鲍德金（Thomas Bodkin）结束了他那场倡导国际合作以归还身异处的艺术作品的讲演之后，表态道："这些听上去都非常好……可是要记住的是，卢浮宫从来不会给什么东西的。"其语气宛若外交辞令，只是威尔逊的另一种声音而已（see Jeanette Greenfield, *The Return of Cultural Treasures*, p.312.）

再次，是与国际组织相关的反应。众所周知，埃尔金大理石事件在联合国教科文组织 1982 年召开的一次大会上引起了普遍的关注。在讨论了归还文化财产以及"大理石雕像应该归还给希腊的举动是否正确和合乎道义"后，与会者进行了投票。结果是，赞成票 52 票，反对票 11 票，弃权票 26 票。可是，这次投票并没有太大的实质性的作用，因为，当时的英国并非联合国教科文组织的成员国之一。[1] 到了 1983 年，希腊政府正式要求英国政府归还埃尔金大理石。在英国政府拒绝之后，希腊政府转而在 1985 年又把问题交给联合国教科文组织，而英国的观察员代表则说，尽管英国政府拒绝了希腊的请求，但是英国"自然还是准备与希腊政府在一种双边基础上继续讨论此事的"。这就是说，当时英国并没有说过"不"。[2]

同年，ICOM（国际博物馆协会）在伦敦举行会议，几乎一边倒地通过了一项决议，其中涉及的内容有：支持联合国教科文组织委员会关于某些文化财产应予以归还的立场，同时敦促 ICOM 的成员组织（包括大英博物馆）"以一种开放的心态就归还文化财产的呼求进行对话"。在对这项决议进行投票表决时，近千名代表中没有人投反对票，弃权票共有 10 票，其中的 5 票是来自英国代表团本身。

1994 年，根据英国议会议事录（2 月 14 日），在下议院有关归还文化财产的辩论中，在野的艺术部部长马克·费希尔（Mark Fisher）指出，要求英国在重新加入了联合国教科文组织以后，工党政府应当设法"有条不紊地归还埃尔金大理石"。需要强调的是，这既不是对新闻界随口说说的言论，也不是断章取义的引用。除非是魔术师般的法官才会证明，支持向希腊归还埃尔金大理石的政策不是工党的政策。[3]

欧洲议会也曾经为埃尔金大理石举行过两次投票。1996 年，来自 15 个成员

[1] 因而，有学者指出，联合国教科文组织的法律制约依然不够有力。只有通过联合国的国际法庭（the International Court of Justice）才能对国与国之间产生的有分歧的案例进行实质性的解决。大英博物馆认定，英国的法律禁止使国家的收藏失散，而希腊方面则认为应当采纳欧洲的文化协议（即 1954 年的海牙协议），以保护在战争期间流失的文化财产，因为埃尔金大理石被拆卸并运到英国时，正是希腊被外族侵略的年代（see Jeanette Greenfield, *The Return of Cultural Treasures*）。另外，英国在 2002 年 8 月 1 日，由主管艺术的大臣、女男爵布莱克（Baroness Blackstone）在新闻发布会上宣布承认《1970 年联合国教科文组织条约》（see Kevin Chamberlain, "UK Accession to the 1970 UNESCO Convention", *Art, Antiquity and Law*, Sep. 2002）。

[2] See William G. Stewart, "The Marbles: Elgin or Parthenon?", IAL Annual Lecture.

[3] 在一次电视访谈中，费希尔表态说："自从我们不再执政以来，我觉得，许多先前存在的有关归还埃尔金大理石的讨论的障碍已经或正在解决。希腊人设计了非常出色的国际标准的博物馆，他们的研究越来越好，他们的政局也是稳定的。因而，在过去 40 年中出现的许多问题正在解决的过程之中。"（see William G. Stewart, "The Marbles: Elgin or Parthenon?", IAL Annual Lecture, Dec. 2000, *Art, Antiquity and Law*, Mar. 2001）

国的252位欧洲议会议员投票赞成英国归还；1999年1月15日，欧洲议会中的626个成员有339个呼吁英国归还埃尔金大理石，而希腊则表示有能力复原那些大理石雕像的昔日魅力。[1]

第四，是希腊方面的态度。他们认为，奥斯曼帝国无权允诺埃尔金去拆卸巴特农神殿上的雕像，也就是说，不能因为奥斯曼帝国当时占领了希腊就使埃尔金所获得的勒令具有合法性。只有希腊人民才是埃尔金大理石的唯一合法的拥有者。尽管希腊没有立时在独立之后通过法律的手段索还埃尔金大理石，但是，并不因此失去了索还的伦理性方面的理由。同时，也要求英国承认，拆卸和持有埃尔金大理石有违当下的国际规范，只有英国予以归还，才不辱法律的尊严。[2]

最后，是舆论的倾向性力量。媒体方面一直有是否应当归还埃尔金大理石的激烈辩论。在1980年代的电台和电视上，有关埃尔金大理石的话题不绝如缕，也常常会是很有分量和吸引受众的节目。几乎每一次辩论到这一话题，事情就会有成为报纸头版新闻的可能，而社论作者也就要亮出观点。就如英国学者威廉·斯图尔特所说的那样："自从埃尔金的收藏近两百年之前抵达英国以来，这一问题

[1] See David Rudenstine, "The Legality of Elgin's Taking: A Review Essay of Four Books on the Parthenon Marbles", *International Journal of Cultural Property*, No. 1, 1999.

[2] 依照美国法学教授大卫·鲁顿斯汀对有关文献（包括奥斯曼帝国的禁令与信件）的最新读解，人们完全可以质疑奥斯曼帝国的勒令的真实性，即土耳其人曾经允许过埃尔金拆卸和运走巴特农神殿的大理石雕像。也就是说，整整8年中，拆卸和挪移大理石雕像从一开始就可能是一种缺乏法律依据的举动。与此同时，准许船运的法律依据也是无处可寻。莫非土耳其人允许埃尔金勋爵搬走巴特农神殿的雕塑是一个不折不扣的大假案？（see David Rudenstine, "The Legality of Elgin's Taking: A Review Essay of Four Books on the Parthenon Marbles"; and "Did Elgin Cheat at Marbles?"）值得注意的是，统治希腊的土耳其人也曾经遇到过像埃尔金勋爵一样对巴特农神殿的雕塑有索求意愿的法国外交官，但是此人被拒绝了。这就是说，奥斯曼帝国不至于轻易地允诺他人移走巴特农神殿的雕塑。大卫·鲁顿斯汀进一步指出：(1) 现存的意大利文的勒令虽然被广泛地认定为已经佚失的1801年奥斯曼帝国的文件的忠实翻译，但其实只是文件的草稿而并非最后确定的文件的译文；(2) 1816年，作为英国议会报告的附件而发表的勒令，由于是以意大利文的文件为本，因而更不可靠的依据；(3) 尽管特别委员会声称，意大利文的文件有签名和印章，但是事实并非如此，(4) 议会的特别委员会有意假证，以便更加有力地指出，埃尔金勋爵拥有大理石雕像是合法的，可以转到英国政府手里；(5) 特别委员会这么做是为了使议会中那些反对买下埃尔金大理石的意见无法成立（see David Rudenstine, "Lord Elgin and the Ottomans: the Question of Permission", *Cardozo Law Review*, Vol. 23, Jan. 2002）。同时，大卫·鲁顿斯汀对为什么用意大利文翻译勒令，译件上又为什么没有署名等，也提出了疑义（see David Rudenstine, "A Tale of Three Documents: Lord Elgin and the Missing, Historic 1801 Ottoman Document", *Cardozo Law Review*, Vol. 22, Jul. 2001）。

此外，根据最新的报道，一个以希腊实业家乔治·莱莫斯（George Lemos）为首的英国-希腊联盟，会同英国律师大卫·查理梯（David Charity）尝试以法律手段而非外交手段来要求归还埃尔金大理石，其主要理由就是，只有希腊才有权拥有埃尔金大理石。针对2002年1月15日大英博物馆馆长罗伯特·安德森在《泰晤士报》所称的大英博物馆拥有这些雕像是有法律依据的说法，查理梯指出："任何法律学者都知道，拉丁语中 *Nemo dat quod non habet* 的意思，即人们不能将法定的权利转移到自己不具有所有权的东西上。埃尔金勋爵将大理石雕像交予英国，后者又将其借给大英博物馆。因而，博物馆从未拥有这些雕塑的所有权。埃尔金勋爵偷窃了大理石雕像，拥有权依然在2500年前的雕像存在的地方，也就是说，依然在希腊人民的手里。"他认为案子应该受制于希腊的法律，因为埃尔金的偷窃事件就发生在那里。如果大英博物馆不归还埃尔金大理石，又可能被指控为侵权罪，那么，处理期限为6年。相类似的实例是1991年的一个案件，当时的英国某法庭就确认了一座印度神庙的法人地位，从而使之索回了一尊偶像（see "British Museum in Legal Fight over Elgin Marbles", *The Lawyer*, Feb. 11, 2002）。

就一直压在英国人的良心之上,而且是永远挥之不去的。"[1]

在过去20多年的时间里,英国有成打的电视和播音节目涉及埃尔金大理石的专题,在来信和来电的投票中,支持归还的总是占大多数。以威廉·斯图尔特1996年为英国第四频道制作的埃尔金大理石的专题节目为例,曾经在两个小时中观众打进了99340个电话,91822个电话(占92.5%)属于支持归还的声音。[2]

1998年进行的莫里民意测验(MORI Poll)表明,英国公众支持或反对归还的比例大约是2比1,同时该项民意测验还揭示,大部分国会议员是倾向于支持归还的做法(47%支持,44%反对)。2000年3月在《经济学人》上发表的一项民意测验也表明,国会下院议员中66%的人支持归还,34%的人反对。在英国,专门有一个呼吁和支持归还埃尔金大理石的委员会(British Committee for the Restitution of the Elgin Marbles),它成立于1983年,其现任主席为格雷厄姆·宾斯(Graham Binns)。[3]

1992年4月6日,《纽约时报》倡议将埃尔金大理石归还希腊,认为它们是"希腊皇冠上的珠宝";据《纽约时报》2002年1月24日的报道,90多位英国的立法工作者和演员共同发起了一场呼吁归还埃尔金大理石的运动。考古学家埃琳娜·科卡(Elena Korka)为希腊文化部建议,同时坚持认为"我们谈论的不是像《蒙娜·丽萨》那样的可以挂在任何墙上的绘画","这些大理石雕像是为巴特农神殿而雕塑的,是为卫城而设计的,应该处于阿提卡的自然光之中,而不是置于托特纳姆庭院路旁灯光昏暗的陈列室里",也就是说,它们不是那种自足的、可以随意摆放的作品,而是和巴特农神殿这一建筑物紧紧联系在一起的雕像和柱子,是目前依然耸立着的建筑物的有机部分。

2002年2月2日,《纽约时报》又发表了题为《归还巴特农神殿的大理石雕像》的社论,随后不久又于2月6日发表若干封读者来信,辑为《大理石雕像的光荣以前就属于希腊》。有一位少年时代就目睹过巴特农神殿的破残的读者流着

[1] See William G. Stewart, "The Marbles: Elgin or Parthenon?", IAL Annual Lecture, Dec. 2000, *Art, Antiquity and Law*, Mar. 2001.

[2] See Christopher Hitches et al., "The Elgin Marbles: Should They Be Returned to Greece?", *International Journal of Cultural Property*, No. 2, 1999, pp.viii-vix.

[3] 1982年夏天,在希腊度假的英国建筑家詹姆斯·丘比特(James Cubitt)和在希腊出生的妻子埃莱妮(Eleni)、剧作家布赖恩·克拉克(Brian Clark)以及约翰·古尔德(John Gould)教授等,萌生了成立一个专门促进埃尔金大理石归还希腊的特殊委员会的想法。他们回到伦敦,与在BBC谈话节目中表达过同样想法的罗伯特·布朗宁(Robert Browning)教授商议。翌年,英国归还埃尔金大理石委员会成立(see Christopher Hitchens et al., *The Elgin Marbles: Should they be Returned to Greece?*, p.71)。

眼泪阅读了 2 月 2 日的社论，认为历史悠久的巴特农神殿属于全世界，既不属于英国，也不属于希腊。如果英国要永远拥有埃尔金大理石，就应该将它们展览于巴特农神殿的近处。这样，全世界的人才能欣赏到雕像应有之美。

确实，索回现存放在大英博物馆杜维恩陈列室里的 90 件大理石雕像以及厄瑞克修姆庙的圆柱、女像柱等已经不仅仅是全体希腊人民的心愿，而且也是世界各国所期望的目标。无论是英国人、美国人（并非希腊血统的美国人）[1]，还是英联邦国家的人（如澳大利亚人[2]），都希望英国能将埃尔金大理石归还希腊。

2002 年 2 月 22 日和 23 日，来自巴尔干国家的文化和体育部部长或高级官员在希腊北方城市萨洛尼卡举行了两天会议，并发表声明说，支持希腊要求归还存放在大英博物馆的埃尔金大理石雕塑。[3]

此外，在就埃尔金大理石是否归还希腊的过程中，一些英国学者的正义感是令人感动的。譬如已故罗伯特·布朗宁、格雷厄姆·宾斯和克利斯托弗·希钦斯（Christopher Hitchens）等，作为竭力主张英国归还埃尔金大理石的知识分子，他们具有相当的代表性。威廉·圣·克莱尔也曾这样写道："埃尔金大理石似乎是要一如既往地为人们提供一种经典的案例，西方的每一代人只要面对这样的案例就是检验自身对于文化财产的态度。"[4]

不予归还的理由

令人惊讶的是，那种主张不应该归还埃尔金大理石的意见也是由来已久，而且延续到了今天，成为类似的艺术文化产权的归属问题争议中的老生常谈。这类不予归还的理由可谓五花八门，振振有词，让人眼花缭乱。概而言之，大略如次：

第一，把巴特农神殿的大理石雕像移位到英国是艺术研究和古典研究的莫大福祉。

[1] 美国有一个巴特农神殿委员会（the Committee on the Parthenon），其宗旨是支持归还大理石雕像。现任主席为安蒂·波罗斯（Anthi Poulos）。
[2] 有关澳大利亚支持希腊要求英国归还埃尔金大理石的资料，可参见前澳大利亚驻联合国教科文组织的大使惠特拉姆（E.G. Whitlam）的文章 "Pericles, Pheidias and the Parthenon", *Art, Antiquity and Law*, No. 4, 2000。
[3] 见《人民日报》国际简讯，2002 年 2 月 25 日第 7 版。
[4] 摘自克莱尔教授 2002 年 3 月 18 日给笔者的电子邮件。

第二，大理石雕像移运到伦敦保存，比当初原封不动地留在雅典更为安全。

第三，现在大理石雕像在伦敦比在雅典更加安全。

第四，埃尔金勋爵的作为具有古迹保护主义者的精神。

第五，归还大理石雕像将确立一种使大博物馆和收藏机构失去主要藏品的前例。

第六，今天的希腊人已非原初的希腊人，因而也就不再必然地具有那种拥有伯里克利统治时期的雕像的权利了。[1]

第七，参观大英博物馆中的埃尔金大理石展厅的人数超过参观雅典卫城的人数，因而前者是一个更为理想的展示场所。

第八，政府（包括大英博物馆）后来的表态传达了不予归还的若干理由。

第九，依照法律，大英博物馆不能归还埃尔金大理石。[2]

第十，大英博物馆是世界性的，因而，收藏希腊的艺术品是无可非议的……

上述所有的理由单独地看似乎都是言之凿凿，不容怀疑的。而且，如果人们不是非此即彼地思考问题的话，上述种种理由在一定的条件下甚至不失为一种文化意味十足的理解。然而，对于这一发生在将近200年以前的事件的把握不仅有其复杂的地方，而且也要求人们始终采取慎之又慎的分析态度。

首先，把巴特农神殿的大理石雕像移位到英国是不是艺术研究和古典研究的莫大福祉，其实是一个难以一句话回答的问题。人们向来对菲迪亚斯的雕像有极高的期许，这不仅仅是由于他的作品的绝美无伦，而且也是出于他的作品难得亲睹的缘故。所以，人们哪怕只是窥"一斑"也已是心满意足了。因而，不难理解人们为什么会对取诸异邦的艺术品表现出如此非同寻常的热情。譬如，英国文人威廉·赫兹列特（William Hazlitt）在1816年6月16日曾经谈到，巴特农神殿的大理石雕像可以把美术从虚荣与造作的囚禁中提升出来；德国诗人歌德曾经鼓动德国的学者到伦敦而不是雅典观赏菲迪亚斯的杰作；英国女诗

[1] See Christopher Hitches et al., "The Elgin Marbles: Should They Be Returned to Greece?", *International Journal of Cultural Property*, No. 2, 1999, p.72.

[2] 有关埃尔金大理石确实有相关的法律规定。1949年，英国的一些重要的艺术品被禁止出口，理由是这些作品的出口会构成国家艺术遗产的损失。由此，产生了韦佛利委员会（Waverley Committee），直接为英国的文化、媒体和体育部服务，并有所谓的"三大标准"。任何不符合其中一个标准的艺术品均不能出口：第一，"物品是否如此紧密地与我们的历史以及民族的生活联系在一起，以至于它的缺席将是一场灾难？"第二，"它是否具有杰出的审美地位？"第三，"它是否对艺术的某些特殊分支的研究、学习或历史具有非同寻常的意义？"（see "The Waverley solution", *The Guardian*, Feb. 8, 2003）埃尔金大理石当然符合其中的一些标准。但是，首要的问题是，它是属于英国的吗？换句话说，它是更加紧密地和希腊人民联系在一起，还是和英国民族联系在一起？

人赫曼兹（Felicia Dorothea Hemans）在其著名的诗作《现代希腊》中动情地写道："谁能说一说从这些典范上燃起的火焰，会把西方照亮得何其纯净、何其光辉？"英国画家海登认为，1816年在公众的情感领域里创造了一个"纪元"。大理石的雕像在英国形成了所谓的"菲迪亚斯效应"。埃尔金勋爵本人就曾经建议，为了纪念拿破仑战争期间苏格兰的英雄，应当在爱丁堡"原大尺寸"地复制出一个巴特农神殿来。因而，爱丁堡一度大有成为"北方的雅典"的味道。只是由于资金的缘故，这一浩大的复制工程才未能圆满实现。另外，埃尔金勋爵还建议，新的议会大厦也应具有菲迪亚斯的风格，但是最后受挫。不管怎么说，正是由于埃尔金大理石的影响，类似于巴特农神殿中楣的装饰在英国的建筑物上多多少少变得让人觉得亲切起来了。从雅典娜神殿俱乐部（文学俱乐部）、海德公园的拱门、白金汉宫中的山墙一直到圣保罗教堂的纪念碑等，均可以让人感受到"菲迪亚斯效应"的痕迹。而且，由于埃尔金大理石的获得与滑铁卢战役的胜利差不多同一时间，白金汉宫花园中的瓶饰上有合二为一的处理，而当时的奖章上也有中楣上那一骑马者的形象。著名的建筑家约翰·索恩（John Soane）干脆在自己住处的建筑（现为约翰·索恩博物馆）上用了女像柱（caryatid）。此外，济慈的传世之作《希腊古瓮曲》一诗中的"年幼的母牛对着天空发出哞哞的叫声"的诗行也有可能是取材于"埃尔金大理石"中第XL块上的雕像，等等。也许，正是由于菲迪亚斯的雕像的登峰绝顶的美，人们不仅纷纷涌向伦敦，而且无一例外地为之而倾倒。就此而言，埃尔金大理石确实是人们的一种福祉。但是，人们应该再想一想的是，如果菲迪亚斯的雕像依然是巴特农神殿上的一部分，就不是艺术研究和古典研究的一种莫大福祉了吗？答案显然是否定的。18世纪的德国哲人J.赫尔德曾用充满激情的文字颂扬希腊艺术的高贵精神，又从忘情的感动中体悟了作品原初的至高无上的意味。他认为，在这种无比神圣的艺术面前，人只有感受到一种被占有的幸福，而不是反过来去占有艺术。令赫尔德无法忍受片刻的是，这样纯美的艺术恰恰被人占有："每次当我看到这类的宝藏被人用船运到英国去的时候，我总感到可惜……你们这些世界霸王，把你们从希腊、埃及掠夺来的宝物还给它们原来的主人……"[1]确实，古希腊艺术本来就如一股生命的气息，它是和一种特殊的天时、地利与人和等融汇在一起的，分离它们就

[1]〔德〕赫尔德:《论希腊艺术》,《人类困境中的审美精神——哲人、诗人论美文选》,魏育青译,上海：东方出版中心,1994年。

是像赫尔德所说的那样，是野蛮地占有这种艺术，而不是反过来让它占有我们从而最理想地提升我们的灵魂和精神。[1]

其次，声称"大理石雕像移运到伦敦保存，比当初原封不动地留在雅典更为安全"，实际上也是一种奇怪的理由。因为，人们不可能去证明一种相反的情境。菲迪亚斯的雕像或许就如巴特农神殿上其余的雕像一样依然固在，在希腊革命以及以后的每一次动荡中幸存下来。

就历史本身而言，可以肯定的是，希腊人一直在竭尽全力地保护巴特农神殿上的雕像，从1894年的地震到1930年代，对巴特农神殿的保护成了公众的关注焦点，同时开展了长达30来年的修复计划。无数的碎片适得其所，错置的石块得以纠偏，等等。1975年，在希腊恢复了民主制之后，由当时的文化部部长康斯坦丁·特里帕尼斯（Constantine Trypanis）教授领衔，建立了一个保护巴特农神殿的规划委员会。两年之后，该委员会扩展为永久性的卫城纪念碑保护委员会，得到文化部和财政部的通力支持。他们听取来自许多国家的考古学家、建筑家、工程师、化学家等的意见，形成了一个以最先进的技术为基础的长期保护计划。当然，雅典为了更好地保护埃尔金大理石，可以将之置于室内。只是大型的建筑物的规划与建设也殊非易事，因为一动土就有可能成为一个考古现场，譬如在为建造一座新的卫城博物馆而挖地基时发现了从公元前2世纪到公元12世纪拜占庭中期的公共与私人的建筑、数以百计的艺术品和钱币等，卫城博物馆的建设就一度不得不弃而不为。雅典卫城新博物馆已经落成，并于2009年6月20日隆重开幕。[2] 我们完全可以相信，有了这个新的博物馆，希腊人将能更为妥善地保护和展览埃尔金大理石了。

饶具讽刺性的是，被运到伦敦的埃尔金大理石却曾经有两次遭遇险情的文献记录。学者们发现，第一次是大英博物馆常务委员会1938年10月8日的备忘

[1] 饶有意味的是，在法语的权威词典（譬如《大拉鲁斯词典》）里，"elginisme"正是"毁坏艺术品的形式，即把艺术品从其以来的国度取走而置于公共或私人的收藏中"。

[2] 2001年，希腊政府决定在雅典卫城的山脚下建造一座博物馆。其实，这一建造计划还可以追溯到1971年 (See Christopher Hitches et al., "The Elgin Marbles: Should They Be Returned to Greece?", *International Journal of Cultural Property*, No. 2, 1999, pp.104-105)。在为此而举办的博物馆设计竞赛中，瑞士出生、现任美国哥伦比亚大学教授的建筑师伯纳德·屈米（Bernard Tschumi）的设计，最后在11个候选方案中胜出（见《世界建筑》2002年第3期）。由于雅典是历史名城，地下文物极为丰富。2003年春，博物馆在开挖地基时就发现了早期的文化遗址，导致工程一度停工。后来希腊议会和文化部决定让工程继续进行。不过，国际文物保护协会（ICOMOS）依然对这项工程持反对态度，认为新博物馆的建造势必会破坏珍贵的古代遗址（见《世界建筑》2003年第12期和Alexander Antoniades，"Despite Protest, Acropolis Museum Construction Continues"，*Architectural Record*, Sep. 2003, Vol. 191, Issue 9）。不过，人们想出了一种两全其美的做法，即博物馆的底层也是透明的玻璃结构，这样地下发掘出来的文物也可以同时展示。

录（第 5488 页）上所记载的事件，"巴特农神殿雕像的毁损"正是该日赫然在目的标题。其中这样提到："未经许可便不恰当地为杜维恩勋爵的新陈列室中的巴特农雕像进行清洗，有些重要的作品因而受到了严重的毁损。"同年 12 月 10 日，调查小组提交了工作报告。但是，雕像到底有哪些东西被破坏，大英博物馆却从未向公众公开过。好在公共档案部（Public Record Office）有一份紧急向外交部移送的文件，题为"埃尔金大理石的处理：用铜丝刷子清洗大理石损坏其表面"，但是这份文件就如其他许多有意思的文件一样已经被毁而不复存在。1938 年 5 月 19 日，阿瑟·霍尔库姆（Arthur Holcombe）对报界承认，他和其他 6 个清洗工为了清洗掉一些比较脏的污点而用了铜丝刷子，不过他并不认为对东西有什么损害，因为铜丝刷子比大理石软，而且以前也曾是这么做的。有意思的是，像雕塑家雅各布·爱泼斯坦（Jacob Epstein）这样的有识之士早就提醒过，对大英博物馆里的菲迪亚斯的雕像，譬如《尼多斯的得墨忒耳》（*Demeter of Cnidus*），进行清洗和修复是极不合适的。因而，当知道清洗工们在两年的时间里这样对大理石雕像"大动干戈"，还愚蠢地觉得铜丝刷子比大理石软时，他立刻气不打一处来，愤愤然地责问博物馆当局，"难道就从来没有听说过罗马的圣彼得铜像的脚趾头就是被顶礼膜拜者柔软的舌头舔掉的吗？"多少有点戏剧性的是，1939 年 1 月 14 日提交的一份有关大理石雕像所遭到的破坏的报告（其中提到《太阳之马》的头部严重受损）迟迟捱至 1997 年才公布于众。[1]

第二次的险情则是发生在第二次世界大战期间。当时，纳粹的轰炸严重地毁坏了大英博物馆中的杜维恩陈列室，而那些大理石雕像刚刚被转移走，有些搬至地下库房，有些则迁到了一个废弃不用了的地铁车站里。在此之前，这些艺术珍品仅仅只是用木头和沙袋作保护的。虽然第二次险情最终未像第一次险情所造成的后果那么严重，但也足够让人心有余悸。[2]

[1]　在这里我们或许有必要参照一下艺术家的反应。当埃尔金在罗马要求意大利新古典主义雕塑大师和艺术品修复专家卡诺瓦（Antonio Canova）来为巴特农大理石进行修复时，卡诺瓦的态度是断然拒绝。因为在他看来，如果在那些苏格拉底和柏拉图都曾凝视过的雕塑作品上"动凿子"，无异于是一种亵渎圣物的行为。在拒绝之后，卡诺瓦向埃尔金推荐了自己在英国的一个弟子，他就是有"英国的菲迪亚斯"之称的雕塑家约翰·弗拉科斯曼（John Flaxman）。尽管弗拉斯科斯曼起初愿意接受这项重要的修复任务，但最后却犹豫了。他不无谦虚地承认，修复过的地方会比原作略逊一筹，而且永远是争议的话题；修复将是长期的，即便做完，也未必会提升作品的卖价。同时，所幸的是，弗拉斯科斯曼开出了一个当时已经入不敷出的埃尔金无以支付的修复费（两万多英镑），从而让这些雕塑暂时免于一劫（see William St. Clair, *Lord Elgin & the Marbles: the Controversial History of the Parthenon Sculptures*, pp.149-150）。

[2]　此外，在陈列埃尔金大理石的地方没有严格禁止观众携带食品；甚至有传闻说，该陈列室以每晚 75,000 英镑的价钱向外出租，用来开化装舞会（see Barry Came, "Will Britain Lose its Marbles?", *Maclean's*, Dec. 13, 1999）！

再次,那种认定"现在大理石雕像在伦敦比在雅典更加安全"的观点也许是"文物保护主义者"最为强硬的理由之一。因为,说到现今条件下的保护,谁都知道,雅典的空气不佳,而且形成过那种由烟雾和蒸汽组成的有毒云层。这当然是文物保护主义者可以提出指责的地方,也确实是雅典人需认真应对的事情。但是,伦敦人并没有太多的理由沾沾自喜。人们只要想一想伦敦形形色色的酸雨所造成的麻烦就足够了。最为触目惊心的事件当推克娄巴特拉方尖碑(Cleopatra's Needle)[1]所经历的风雨侵蚀了。可以肯定地说,它在尼罗河畔所经受的漫长时期里的风风雨雨也抵不过在泰晤士河畔相对短暂的逗留中所遭受的磨难!或许没有一个城市能够从现代的污染中逃脱出来,但是,雅典的情况在改观,大气的改善和卫城的保护得到了进一步的重视。譬如,希腊通过法律手段来控制雅典城由于工业和交通的燃料消费而导致的硫和铅的散发量。至于卫城本身,则有更为具体的措施以确保它免受更加严重的腐蚀和破坏。1983 年,希腊政府提出一个为期 10 年的修复规划,其中包括 12 个分支项目。比较重要的有:(一)对卫城所在的山石进行加固。因为不但那些价值连城的大理石雕像受到腐蚀,整个卫城的基础所在也不例外。特别是表层的石灰石更需加固处理,因而罩上了金属网。裂缝处均封闭起来以免雨水的侵蚀。参观者的走道也予以加固,因为消除每年好几百万参观者所带来的损害也是至关重要的。(二)使用特殊材料,譬如石块之间的固定件只用那种可以防止氧化的钛金属制品,通过实验将受蚀的大理石上的硫酸钙转换为碳酸钙。(三)进行原始档案的研究,一方面用照相测量法记录受蚀的各个阶段,另一方面则尽可能地重现神殿的原初风采。(四)用伽马射线技术确定以往修复中所采用的铁质固定构件,进而防止结构中再次出现碎裂、生锈等。(五)以极大的力量对遍布卫城的大量石块进行研究性的编目,结果获得了一些意外的发现,例如巴特农神殿东侧的内墙实际上有两个窗户,而且找到了 6 个女像柱的碎片,等等。(六)修复年代比巴特农神殿还要久远的罗马风格的奥古斯特神殿和罗马神殿。(七)重新铺设了古风盎然的道路,包括古代泛雅典娜节游行时所用的所谓"圣路"。(八)将受蚀严重的雕像转到卫城博物馆中进行修复,其数量

[1] 克娄巴特拉(公元前 69—前 30),埃及托勒密王朝的末代女王(公元前 51—前 30 在位),容貌出众,有权势欲,先是恺撒的情妇,后又与安东尼结婚;安东尼溃败之后,引诱屋大维未遂,即用毒蛇自杀。古埃及的克娄巴特拉方尖碑,是 1878 年从古老的太阳神之城迁移到现在伦敦的泰晤士河畔的。目前,纽约曼哈顿中央公园内也存有一座克娄巴特拉方尖碑。

极为可观。此外，对卫城的有些建筑物规定了观众的数量；一些无法修复的石砌部分移入了可以控制空气和温度的卫城博物馆，而重建所用的大理石则取诸当年建筑卫城所选取的采石场潘特里库斯（Pentelicus）的石料；在卫城附近禁止停放汽车……

总之，希腊人对卫城进行了前所未有的保护和修复。即使是英国的专家也承认，希腊人的工作是值得称道的。大英博物馆希腊罗马藏品的主管布里安·库克（Brian Cook）在《博物馆公报》上评价了希腊的修复工作："幸运的是，希腊现在有一些训练有素的专家从事各种各样高度专业化的保护工作"，而且在库克看来，希腊政府参与组织的"雅典的卫城：保护、修复和研究"的展览，虽然在数量和复杂的程度上均是让人望而却步的工作，却展示了解决这一问题的方法以及1975—1983年间业已完成的工作，同时指明了走向未来的途径。可以说，希腊政府作了极大的努力，一方面是修复和保护卫城的所有建筑，另一方面则将那些不宜在室外的雕像——移入卫城博物馆的室内，何况现在有了一个新的更为完备的卫城博物馆。[1] 也就是说，在现今的情境下，继续坚持雅典的保护条件亚于伦敦因而应将埃尔金大理石继续留在伦敦的说法是难以说服人的。所以，埃尔金大理石到底在雅典还是在伦敦更为安全，已是一个不成问题的问题。

第四，认为埃尔金勋爵的作为具有古迹保护主义者的精神的观点，实在是经不起太多的推敲。爱德华·丹尼尔·克拉克（Edward Daniel Clarke）当时曾惊讶地目睹巴特农神殿的建筑本身以及精美雕塑所遭受的无情破坏。他的疑问是，假如埃尔金的真实动机是为了拯救饱受磨难的雕塑，那么，他"为什么不施加那种在移走那些雕塑时起了作用的同一影响力，以促使土耳其当局采取措施进行有效的保护呢？"[2] 显然，埃尔金有自己的如意算盘，即要把雕像据为己有，因而对巴特农神殿大动干戈。雕刻师、作家威廉（H. W. William）访问过希腊，认为希腊的艺术可以为英国的美术打开新的视野，可是，他发问道："我们有权因为这样的动机去削弱雅典的利益，而且使得别的国家的后代无以目睹这些令人赞叹的雕塑吗？密涅瓦神殿提供的是世界的灯塔，指引其走向关于纯正趣味的知识。我们对失望的游人说什么呢？他被剥夺了那种丰富的满足感……我们对他说，你

[1] See Christopher Hitches et al., "The Elgin Marbles: Should They Be Returned to Greece?", *International Journal of Cultural Property*, No. 2, 1999, pp.79-82.

[2] Ibid., pp.49-50.

图 2-7　矗立在伦敦特拉法尔加广场的纳尔逊纪念柱

可以在英国找到巴特农神殿的雕塑，那是没有什么慰藉意义的。"[1] 显然，埃尔金勋爵的古迹保护主义者的光环是令人生疑的。

第五，归还埃尔金大理石雕像将开一种使大博物馆和收藏机构失去其主要藏品之先河。这貌似有理，其实也没有什么根据可言。因为，只有普遍的、非特例的事物或做法才有可能作为先例而不断影响后来。威廉·斯图尔特打了个比方，黛安娜不幸身亡后，歌唱家埃尔顿·约翰献给这位王妃的《风中的蜡烛》专辑在英国销售所获得的商品增值税（VAT）就不是交予国家财政部，而是归在黛安娜的名下，成为一个纪念基金会的所得。这样做并未在英国树立什么"先例"，也不应该是。同样，在保守党悄悄地将斯库恩石座（Stone of Scone）[2] 归还苏格兰后，也并没有引来什么麻烦。有时，人们甚至可以庆幸那些反映文化与历史的古代艺术品比比皆是。我们不会希望所有透纳、盖恩斯巴勒的画作都回到英国本土，也不会希望所有收藏于英国的伦勃朗和列奥纳多的画作都要回到荷兰或意大利。我们会为全世界都能看到许多亨利·摩尔、巴巴拉·赫普沃思的公共雕塑而高兴。问题是，我们能想象伦敦的威斯敏斯特教堂的大门被陈列在加州马利布的盖蒂博物馆中吗？我们也无法接受这样的后果：在二战中伦敦的特拉法尔加广场中的纳尔逊纪念柱在

[1] See Christopher Hitches et al., "The Elgin Marbles: Should They Be Returned to Greece?", *International Journal of Cultural Property*, No. 2, 1999, pp.79-82.

[2] 斯库恩（Scone）是苏格兰中部珀斯东北部的一个村庄，其中最为古老的部分曾经是 1651 年以前的苏格兰国王加冕之地。斯库恩石座，或称命运石座（Stone of Destiny）是加冕仪式中的王座。13 世纪后期英格兰的爱德华一世将其挪走，置于威斯敏斯特教堂用于大不列颠君主加冕的宝椅下。

落入德国人手里之后耸立在柏林。也就是说，假如这一纪念柱最后是耸立在柏林的什么广场上的话，那么，战后的英国人是一定要讨还的，迟早都一样。[1]

同时，希腊方面并没有提出过除归还埃尔金大理石雕像以外的古代艺术品的其他更强烈的要求，或者说，埃尔金大理石才是他们最不可忘怀的民族珍宝。谁都知道，希腊流散在世界各地的博物馆和收藏机构中的艺术精品绝不是一个小数字，但是，它们和埃尔金大理石并非属于同一性质。有据可查的是，希腊总统明确地说，全体希腊人民想要索回的就是90件大理石雕像（包括厄瑞克修姆庙的圆柱、女像柱等）。[2]

那么，假如大英博物馆存放埃尔金大理石的杜维恩陈列室被清空，又该怎么办呢？对于这样的问题，威廉·斯图尔特的回答也十分干脆："我们英国人已经用伦敦的新的退特画廊表明了我们是知道如何填满空荡荡的空间的！可以理解，大英博物馆并不想用复制品来替代目前陈列在杜维恩陈列室里的大理石雕像，但是，依然有其他的替换的方法。因为，在大英博物馆的650万件藏品中，足以选出其他好的展品，其数量甚至数倍于杜维恩陈列室的所需。而且，事实上，或许1816年购买的原埃尔金所收集的希腊艺术藏品中的那些放置在库房里的东西（包括几百件来自底比斯、奥林匹亚、迈锡尼、希腊群岛以及阿提卡平原等处的藏品）也足以拿出来填满杜维恩陈列室"，譬如，那不勒斯的宫廷画家卢西尔里（Giovanni Battista Lusieri）发掘到的葬礼用瓶、埃尔金夫人当年家书中提及的祭坛，等等。当然，还有许多可行的方案，临时展、交流展和永久展都可以使杜维恩陈列室重新华彩夺目，魅力不减当年。同时，目前大英博物馆至少有15个陈列室是展览古希腊的文物的。拥有约650万件藏品的大英博物馆根本不会因为90件埃尔金大理石的归还而无法保持其展览的丰富多样性，依然无疑是世界上最卓著的博物馆，同时具有引人注目的学术地位。

当然，作为世界上主要博物馆之一的大英博物馆可能会面临许多形形色色

[1]　文献表明，希特勒曾计划将纳尔逊纪念柱挪移到柏林，而纳尔逊纪念柱恰恰是英国海军甚至国力的象征。因此它的移动将是一种胜败的标志（see William G. Stewart, "The Marbles: Elgin or Parthenon？", IAL Annual Lecture, Dec. 2000, *Art, Antiquity and Law*, Mar. 2001）。

饶有意味的是，巴特农神殿上的雕塑所表现的神话故事的主题也是希腊人战胜外来侵略者，譬如柱廊上装饰的中楣就描绘了雅典的第一个国王及其女儿们，如何勇敢地以自己的生命来拯救城邦（see Joan Breton Connelly, "The Athenian Response to Terror: For the Long View, Look to the Acropolis, From Which the Parthenon Rose", *The Wall Street Journal*, Feb. 19, 2002）。

[2]　在一封回复威廉·斯图尔特的信件里，希腊总统写道："我们正在要求的是巴特农大理石……我们要求的就是这些，别无其他。"（see William G. Stewart, "The Marbles: Elgin or Parthenon？", IAL Annual Lecture, Dec. 2000, *Art, Antiquity and Law*, Mar. 2001）

的索回自己国家的艺术品的要求，如果这些艺术品确实在来源上有问题的话。可以举出的例子有：拉美西斯二世的头像、贝宁的铜雕、尼日利亚的宗教艺术品、加纳的阿善堤皇冠、亚述翼牛门道雕像、复活节岛的雕像，甚至罗塞塔石碑（Rosetta Stone）[1]等，都是引起过争论的藏品。[2] 但是，归还来源有问题的博物馆藏品理应是国际上的一大通例。[3] 事实上，也并不是所有的国家都要求索

[1] 罗塞塔石碑是用希腊文字、古埃及象形文字和通俗文字等所刻成的玄武岩石碑，1799 年发现于尼罗河三角洲埃及北部的罗塞塔附近，它为解读古埃及象形文字提供了线索。

[2] See Michael Daley, "Pheidias Albion".

[3] 这里，我们可以列出一个长长的单子，从而看出文化财产的归还已经越来越成为一种合乎情理的历史事实，尽管各自的情况都有所不同：

 1. 20 世纪 30 年代早期，英国政府将罗伯特·布朗里格爵士（Sir Robert Brownrigg）于 1815 年，即占领康提王国之后所得的末代国王的神龛、节杖和宝珠送还给斯里兰卡科伦坡博物馆。

 2. 1950 年，法国和老挝就法方归还老挝的艺术品达成协议。

 3. 1962 年，英国剑桥大学的考古和人类学博物馆在乌干达独立之际，将那些与乌干达中南部布干达地区的奥秘教义有关的特藏品归还。

 4. 1964 年，英国维多利亚和艾尔伯特博物馆将曼德勒王冠还给了缅甸。

 5. 1968 年，法国和阿尔及利亚达成的一项协议，促成了大约 300 幅绘画归还给阿尔及利亚国家博物馆，这些画作在 1930—1962 年间就是该馆的陈列品。

 6. 1970 年，比利时根据特武伦皇家中非博物馆和扎伊尔国家博物馆达成的一项协议，将至少 40 件艺术品归还扎伊尔（不幸的是，这些艺术品据说重又现身于国际艺术品市场）。

 7. 1973 年，美国布鲁克林博物馆将一残破的石碑送回危地马拉，虽然此博物馆合法拥有这件文物。

 8. 1973 年，叙利亚文物局吁请美国新泽西州纽华克博物馆归还一件来自古城阿帕米亚（Apamea）的 5 世纪镶嵌画。1974 年，此艺术品归原主。

 9. 1974 年，位于惠灵顿的新西兰国家博物馆以非官方的方式，将一面具归还给莫尔兹比港的巴布亚新几内亚博物馆。

 10. 1976 年，哈佛大学皮博迪博物馆将收藏的玉器还给墨西哥。

 11. 1977 年，比利时将数千件文物归还给扎伊尔。同时，布鲁塞尔还帮助金沙萨组织全国的博物馆网络系统。

 12. 1977 年，荷兰和印度尼西亚达成达不的协议，前者拟将大量的文物归还后者，其中包括一些来自古代印度尼西亚皇家收藏的珍贵文物；1978 年，所有归还的文物在雅加达举办的特展上展出。

 13. 1977 年，哈佛大学皮博迪博物馆同意巴拿马奥伯东博物馆长期租用一些展品，以恢复后者展厅中的前哥伦比亚时期的古墓。与此同时，宾夕法尼亚大学将一些珍贵的陶制品归还巴拿马。此间，澳大利亚的举动也令世人瞩目，譬如博物馆联合委员会把 17 件工艺品还给巴布亚新几内亚博物馆；1978 年 6 月，又向刚刚独立的所罗门群岛博物馆归还了两件文物。虽然文物归还的时间是由澳大利亚的博物馆确定的，但却是长达 5 年的协商的结果。

 14. 1978 年，巴布亚新几内亚博物馆又从澳大利亚的悉尼博物馆和新西兰的惠灵顿博物馆，获得了各种珍贵的民族志文物。

 15. 1979 年，耶鲁大学巴比伦收藏馆（Yale University Babylonian Collection）在确定了文物的原址可能是乌加里特之后，将一座石碑送回了叙利亚。

 16. 1980 年，法国与伊拉克双方同意相互间长期租用文物，与此同时，与汉摩拉比法典同时代的巴比伦法典的残片回到了巴格达的伊拉克博物馆。

 17. 1981 年，法国一法庭命令将一件偷窃的太阳神雕像归还埃及。

 18. 1981 年，南非开普敦的南非博物馆，将一些来自津巴布韦的木刻鸟归还给其政府。

 19. 1981 年，新西兰古建筑联合会（Historic Places Trust）将数以千计的文物交还所罗门群岛。

 20. 1981 年，澳大利亚博物馆联合会将一个大型仪式窄鼓归还新赫布里底群岛。

 21. 1981 年，在联合国教科文组织的协助下，伦敦维尔克姆学院（Wellcome Institute, London）将希米亚里特文物送回也门的一个博物馆。

 22. 1981 年，哈佛大学皮博迪博物馆正式向洪都拉斯归还那些在 20 世纪 50 年代"租借"的玛雅陶罐。

 23. 1982 年，伊拉克与两家美国博物馆（哈佛大学闪米特博物馆和芝加哥东方学院博物馆）谈判，促成了 584 件楔形文字碑归还给巴格达国家博物馆，而且还将有 1055 件文物有望物归原主。（接下页）

回自己国家的艺术精品。埃及就是一个例子，按照英国学者尼克·梅里曼（Nick Merriman）的说法："埃及人将自己的那些呈现在世界各地博物馆中的文化看作文化的外交，一种有关他们的文化的普遍的重要性的确认。"尽管如此，梅里曼却不能接受大英博物馆的观点，即假如博物馆放弃大理石雕像的话，它就有可能最终失去所有的藏品，而世界各地收藏经典艺术品的博物馆也就会面临岌岌可危的命运。事实是，所有博物馆都在处理一些藏品的归还，在英国的格拉斯哥就是一例。而且，也没有引来清空所有藏品的灾难。因而，应该"就事论事"地对特定的个案进行慎重考量。[1]

第六，认为今天的希腊人已非原初的希腊人，因而也就不是必然地具有那种拥有伯里克利统治时期的雕像的权利，似乎是一种极为心虚的反驳。即使是埃尔金勋爵本人，尽管他瞧不起希腊人，却也没有这种奇怪的结论。从历史的角度看，在公元前1400年就已经有希腊人的文字记载了。而且，这一民族的持续性（尤其是语言的持续性）也是不容否认的。现代的考古发现在一次次地证实有关希腊民族的传说在很大程度上竟然就是历史本身！无论是希腊的文学、艺术、哲学，还是其自身的民族意识和科学传统等，都充分显现了希腊民族的伟大及其深远的影响。这或许是别的欧洲民族所难以比拟的。[2]究竟有什么天大的理由可以否认这样一个历史如此悠久与辉煌的民族呢？

确定归属时由于同时涉及希腊和当时的奥斯曼帝国，问题确实显得有些复杂。而且，联合国教科文组织对文化财产的"所属国"的概念也界定得不够明确，仅仅是文化财产"相关的、具有传统文化的国家"而已。学者们也意识到，不少文化财产归属区域是无法和现代的政治疆域一一对应的。譬如，属于土耳其

（续上页）

24. 1982年，经两国外交部协商之后，意大利向埃塞俄比亚归还了曼涅里克皇帝二世（Emperor Menelek II）的王座。

25. 1983年1月，意大利都灵地方行政官下令归还厄瓜多尔一批重要的文物，这些文物属于前哥伦比亚时期的珍贵陶器，于1974年非法流入意大利。

26. 1990年，澳大利亚获得了自己的"出生证"——1901年书写在皮纸上的澳大利亚宪法法案。正是这一法案见证了澳大利亚作为英国殖民地的终结，可是此前英国政府一直不愿将此归还澳大利亚，理由是需要保持其自13世纪以来的档案的完整性。

27. 1993年，土耳其和纽约大都会博物馆经过长达6年的法律诉讼后，终于达成协议，将数以百计的文物归还前者。同年，令人意外的是，以色列同意将数以千计的文物归还给埃及（see Jeanette Greenfield, *The Return of Cultural Treasures*, pp.261-266, 9-11）。

[1] See Margaret Loftus and Thomas K. Grose, "They've Lost Their Marbles Greece and Others Try to Get Treasures Back".

[2] See Christopher Hitches et al., "The Elgin Marbles: Should They Be Returned to Greece?", *International Journal of Cultural Property*, No. 2, 1999, pp.88-90.

文化遗产的爱奥尼亚风格的作品，原来是希腊东部的产物，可是也与现代土耳其的区域有关，那么，是不是只有希腊才是古典传统的当然继承者呢？同样，一位出处不明的希腊雅典风格的花瓶如果是公元前6世纪的一个意大利上层人士的用品，那么该将其看作希腊的文化财产还是看作意大利的文化财产？在这里，我们与其说给出一种确凿无疑的定义，还不如像美国学者格林菲尔德（Jeanette Greenfield）所指出的那样，实事求是地进行具体分析，譬如考虑这些至关重要的因素：特定的文化财产是为谁而作，是谁所作，制作的目的与地点等。[1] 显然，以此衡量，只能是希腊人才有充分的资格成为埃尔金大理石雕像这一文化财产的主人。或者，非要十分确切的话，那就是，埃尔金大理石应该属于雅典人——古代雅典城邦的后人。

第七，到大英博物馆的参观人数多于访问雅典卫城的人数，也就是说，人们在大英博物馆的杜维恩陈列室中免费看到埃尔金大理石的机会是无与伦比的，无论是巴特农神殿抑或其他地方都做不到这一点。[2] 英国的文化官员曾不无自豪地在海外表述过类似的意思，仿佛这也成了不归还埃尔金大理石的一个理由。但是，这同样很难站得住脚。首先，不能将每年参观大英博物馆的人数（600万人次）直接等同于参观杜维恩陈列室的人数。其次，依据实地的统计，参观巴特农神殿的人数恰恰大于参观大英博物馆的人数！[3] 再次，埃尔金大理石放在雅典，那么希腊人看到自己祖国的文化财产的机会将会有增无减。依照大卫·鲁顿斯汀的看法，那种认为埃尔金大理石继续留在大英博物馆会让更多的人亲睹古希腊的艺术杰作的说法已经不合时宜了。他质问道："谁来亲睹？全世界的旅游者是逗留伦敦而不逗留雅典吗？从一个北欧旅游者的角度看是这样，但是……从希腊人的角

[1] See Irene J. Winter, "Cultural Property", *Art Journal,* Spring 1993, Vol. 52, Issue 1, p103.

[2] See John Boardman, "The Elgin Marbles: Matters of Fact and Opinion", *International Journal of Cultural Property*, No. 2, 2000.

[3] 威廉·斯图尔特曾经获准在杜维恩陈列室进行统计工作。依照大英博物馆每年600万的参观人次，除以360天的开放日，其每天的平均参观人数就是16,666人次。当然，在盛夏和旅游季节里，日参观人次会多一些，而冬天里则会少一些。斯图尔特选择旅游季节中的4天（6月28日周三至7月1日周六）来统计参观人数。4天中的参观人次大同小异，分别为4,441人次、4,246人次、4,526人次和5,311人次，与博物馆的统计数16,666人次相去甚远！如果将这4天的平均数4,631人次乘以360天，就是1,667,160，而根本不是600万。所以，考虑到旅游淡季的话，大英博物馆实际的参观人次可能远低于150万。那么，去雅典和卫城观光的人又有几何呢？每年，有250万到300万人游览雅典，有150万人在雅典停留，另外150万人参观卫城。因而，这一数目可能就大于访问杜维恩陈列室的观众。没有充分的证据证明，亲睹埃尔金大理石雕像的人一定多于参观雅典卫城的观众（see William G. Stewart, "The Marbles: Elgin or Parthenon?", IAL Annual Lecture, Dec. 2000, *Art, Antiquity and Law*, Mar. 2001）。

另有统计数字称，每年去雅典卫城参观的人数达1,000万人次（see Andy Dabilis, "Plans for Museum Unveiled; Elgin Marbles Disputed", *USA Today*, Mar. 21, 2002）。

度看就肯定不是了。"[1]

第八，1996年以来政府（包括大英博物馆）的表态。希腊方面是于1983年向英国正式提出归还埃尔金大理石的要求的。当时的英国政府并没有一口回绝，但也没有实际的举动。问题在于，到了1996年，不予归还却似乎成了公开的不是理由的理由了。在《泰晤士报》财政版中出现了"布莱尔说，大理石雕像必须留下来"的头条标题，而且底下的报道中言之凿凿地写道："我们从未有过支持归还希腊的政策。"这与工党以前的态度是判若云泥的。然而，在有人质询政府部门时，所有的回答却又是含糊之至或者保持沉默！甚至像国务秘书克里斯·史密斯（Chris Smith）这样的上层人士虽然曾明确地表示过，有关巴特农雕塑问题的讨论要在适当的时机和恰当的地点进行，但是，1997年，当希腊政府再次提出要求归还大理石雕像时，却是另一种截然不同的答复："不，大理石雕像留在英国。"唯一的解释就是，执政后的工党根本没有勇气承认出尔反尔的错误。[2]

1999年，参加联合国教科文组织的英国代表团向与会的其他成员国的代表表示，如果英国政府通过立法取消大英博物馆对埃尔金大理石的合法拥有权，那么就会违反欧洲人权协议第一协议第一款（Article 1 of Protocol 1 to the European Convention on Human Rights）。大英博物馆也曾表达过这一态度。但问题是，大英博物馆并非埃尔金大理石的所有者，而是政府委托的保管者而已，因而，根本不存在任何的人权侵犯的问题。[3]

第九，依据法律，大英博物馆不能归还埃尔金大理石。对此，威廉·斯图尔特作了有力的反驳。首先，任何政府都有权修正国会法案的条件。其次，事实上，1816年国会的法案授权购买埃尔金勋爵收集的大理石雕像时，还规定了当时的埃尔金勋爵以及以后的继承人均应该是大英博物馆的理事。但是，如今一任埃尔金勋爵却并非大英博物馆的理事。原因就在于，大英博物馆1963年的一项规定取消了这一权利。无疑，法律不是僵死的，而应该历史地从善如流。

第十，2002年1月，大英博物馆的馆长罗伯特·安德森（Robert Anderson）在《泰晤士报》的头条上表示："大英博物馆是超越国家界限的，尽管有馆名，却从来

[1] See Margaret Loftus and Thomas K. Grose, "They've Lost Their Marbles Greece and Others Try to Get Treasures Back".

[2] Ibid.

[3] See William St. Clair, "The Elgin Marbles: Questions of Stewardship and Accountability", *International Journal of Cultural Property*, No. 2, 1999, pp.454-456.

不是展示英国文化的博物馆；它是一个世界性的博物馆，其目的是展览人类在任何时期和地点的作品。有关文化归还的想法是对这一原则的诅咒。"他坚持说"如果没有任何有关物品归还的保证"，就不可能有租借的可能性。[1] 但是，大英博物馆是英国的博物馆而非全世界的博物馆却是不争的事实。而且说到世界性，安德森也忘了一个颇为重要的事实：雅典并不仅仅是希腊的一个城市而已，她曾经是一种帝国的象征，而且向来是古典文化的心脏地区，是西方知识与艺术觉醒的所在，并且影响了欧洲乃至世界的文明发展。[2] 人们无论如何都不可能在讨论西方古典遗产的时候忽略掉雅典。事实上，从古代开始，人们就对巴特农神殿致以特殊的敬意。古罗马奥古斯都皇帝曾经在神殿前建了一个圆形的神龛，哈德良皇帝也对神殿奉若神明，正是他重新恢复了黄金和象牙制成的雅典娜女神像（出诸菲迪亚斯之手的原作毁于一场原因和时间已无法确定的火灾中）。在康斯坦丁一世将罗马帝国与基督教统一起来之后的很长时期里，雅典娜神像前依然一直鲜花不断。在雅典，异教的消亡经历了漫长的岁月……[3] 在经历了一些自然灾害后，公元5世纪，巴特农神殿成了东正教的教堂，而到了12世纪，基督教的壁画则与部分东正教的图像志并存。在随后的一个世纪里，由于希腊被十字军所占领，巴特农神殿就成了天主教的大教堂。15世纪时，由于奥斯曼帝国占领雅典，巴特农神殿又成了一个带有尖塔的伊斯兰教的寺庙，而带有女像柱的厄瑞克修姆庙便成了一座后宫。在16、17世纪，希腊相对疏离于整个西方，但是从17世纪开始，随着古典主义确立为西方的一种主流的观念形态，巴特农神殿重又成为整个西方瞩目的中心。1687年的威尼斯与奥斯曼的战争中，神殿遭受了几乎是毁灭性的破坏，可是战后，土耳其人在神殿中又修建了一个小的清真寺……[4] 总而言之，巴特农神殿所凝聚的历史是极为独特而又悠长的，富有多种文明的深刻痕迹。这也就是为什么1997年希腊文化部部长韦尼泽罗斯在一封广为流传的信件中说了如下的一番话："希腊政府要求归还巴特农神殿的大理石雕像的请求并不是以希腊民族或希腊的历史的名义提出来的。恰恰是世界文化遗产的名义以及残缺的纪念性建筑物

[1]　See Anthee Carassava, "Britain May 'Own' the Elgin Marbles but Greece Wants a Loan", *New York Times*, Jan. 24, 2002; "Comment: Elgin Marbles", *The Wall Street Journal*, Jan. 17, 2002.

[2]　譬如，"逻辑学""哲学""伦理学""历史学""物理学""政治学"和"民主"等都是出诸希腊语，这并非偶然。

[3]　See James Allan Evans, "The Parthenon Marbles-Past and Future", *Contemporary Review*, Oct. 2001.

[4]　Yannis Hamilakis, "Stories from Exile: Fragments from The Cultural Biography of The Parthenon (or 'Elgin') Marbles", *World Archaeology*, Oct. 1999, Vol. 31, Issue 2.

本身的声音在吁求大理石雕像的回归。"

同样饶有意味的是，在第二次世界大战结束后成立的联合国教科文组织就将巴特农神殿的正立面选为自身的徽章标志。

与此同时，任教于斯坦福大学法学院和艺术系的约翰·亨利·梅里曼（John Henry Merryman）教授也这样承认过，我们"关心埃尔金大理石有三个理由。第一，它们是人类文化的丰碑，是我们共有的过去的一个重要部分。它们告诉我们，我们是谁，我们来自何处，赋予我们文化的认同感。第二，我们将其看作伟大的艺术而获得享受。就如文学与音乐一样，它们也丰富了我们的人生。第三……埃尔金大理石象征着世界各个博物馆和诗人收藏中的所有没有归还的文化财产。因而，对于世界性的文化遗产的保护和享受以及世界各大博物馆的收藏品的命运都已经在某种程度上到了对大理石雕像作出决定的关键时刻了。"[1] 巴特农神殿无疑是一种世界文明的朝圣地。尽管梅里曼并非坚定地支持巴特农大理石的归还，但是他也承认，"假如这个事件需要在直接的情感诉求的基础上定夺的话，大理石明天就该还给希腊的"[2]。

总之，不予归还的理由很难说是什么充足的理由。

对艺术品的审美本身的损害

将大理石雕像锯下来运到英国，尽管后来有了仿佛是无与伦比的展览和保护的条件，但是对于这些包括据传是菲迪亚斯的作品在内的艺术品而言，一个最为根本的美学品性——原位性无疑已经大受损害。所谓艺术作品的原位性，不仅仅是指作品原有的位置特征，而且还包含了作品与周围事物的美学联系，它是艺术作品的最高的整体意义的基本保证。雅典是这些大理石雕像的原初的历史性与审美性的环境，这一事实及其意义是无法更改的。因此，我们倒是可以理解为什么希腊人要向参观雅典卫城的游客散发宣传品，强调埃尔金大理石必须从流放中归

[1] John Henry Merryman, "Thinking about the Elgin Marbles", *New York University Journal of International Law & Politics*, 15, 1983; See David Rudenstine, "The Legality of Elgin's Taking: A Review Essay of Four Books on the Parthenon Marbles", *International Journal of Cultural Property*, No. 1, 1999.

[2] John Henry Merryman, "Thinking about the Elgin Marbles", *New York University Journal of International Law & Politics*, 15, 1983, p.759.

来，以修补巴特农神殿上敞开的伤疤……[1]

有人认为，既然埃尔金大理石已经在大英博物馆停留了很长的时间，那么，它们早已成为英国的遗产（British patrimony）的一部分了。同时，伟大的艺术品的永恒魅力应当超越任何一个民族的拥有权。竭力为埃尔金勋爵辩护的人就强辩道："那种整全性很早以前就四分五裂了，而且即使将埃尔金大理石放回其原初的位置上甚至也无法获得部分的恢复。"[2] 也就是说，现在英国拥有这些无价之宝已经天经地义，人们应该接受目前大英博物馆展示这些艺术品的方式。这完全是无视历史的奇怪逻辑。因为，我们知道在埃尔金勋爵于1801年获得所谓的许可而弄走"那些刻有铭文和人像的雕塑"时，那座辉煌的建筑早已存在了2200年以上。而且，在某种意义上说，对巴特农神殿的大理石雕像的最根本的损害恰恰是审美的损害。如果要在最大限度上使伟大的艺术品真正属于全人类，那么，审美的整全性复原是最为基本的保证。同时，根据1964年制订的《威尼斯宪章》第15款，像巴特农神殿这样的建筑是不允许重建的，因为重建意味着建造如新，而修复的意思则是：将可以得到的原始物件放回原处。[3] 这就是说，惟有埃尔金大理石可以重新置于巴特农神殿上。[4] 或许，我们还可以从一位名叫（Orhan Tsolak）的普通英国观众的目击经验来说明问题：

> 大约10年以前，我第一次访问雅典，而我做的第一件事情就是去看巴特农神殿。我被它的美所震慑，以至于我呆在那里，看了大约5个小时，最后被太阳晒得黑黑的。不仅仅是巴特农无比迷人，而且从卫城上所看到的雅典的景致也令人印象至深。
>
> 几年之后，我头一次到伦敦。这一次是径直去大英博物馆看埃尔金大理石雕像。在目睹过巴特农神殿的令人惊叹的美之后，我的失望可谓无以复加。存放大理石雕像的地方显得阴沉而又压抑。甚至大理石雕像的美也不能

[1] See Michael Daley, "Pheidias Albion", *Art Review,* Feb. 2000.

[2] See Ellis Tinios, "Review of '*The Elgin Marbles: Should They Be Returned to Greece?*'", *Art History,* March 2000.

[3] See Graham Binns, "Restoration and the New Museum", in Christopher Hitchens et al., *The Elgin Marbles: Should they be Returned to Greece?*.

[4] 根据《威尼斯宪章》第8款，一座历史遗址中的雕塑和装饰只有在唯此才能得到保护的条件下才可将其移走。这也许就是新的卫城博物馆存在的理由和意义。

改变我心中的失望感。在博物馆里我只待了半个小时。

> 将大理石雕像归还希腊的一个简单理由就是,它们在卫城(雕像原来所处的地方)上比如今在大英博物馆或任何别的地方要显得美得多。[1]

没有复原的状态恰恰就是埃尔金大理石所遭遇的一大缺憾!

牛津大学乔治·佛列斯特教授(George Forrest)提到,巴特农神殿上的中楣是一种整体,但是将近一半的中楣却在大英博物馆,这就好像把雷诺阿的画锯成两端,一半放在纽约,另一半则留在符拉迪沃斯托克。[2]

除了原位性的破坏之外,更为具体而又直接的损害是大理石雕像的外形的人为改变。应该强调的是,远在埃尔金大理石运至大英博物馆之前,人们就已经充分地意识到在欣赏希腊艺术时,雕像的表面具有特殊的意味。我们知道,许多在意大利发现的古典雕像大部分是已经佚失的原作的复制品,同时都修复和打磨过,但是,巴特农神殿的大理石雕像却无疑是古希腊的雕塑原作,货真价实而且不曾被人碰过,是了解菲迪亚斯的雕塑的最高范本。或许正是这样的原因,1835年成立的希腊考古部门(the Greek Archaeological Service)在接管巴特农神殿后规定,不许任意改变雕像的表面特征。当然,谁也不会否认,整个雅典卫城是一个饱经风霜的场所。当19世纪初埃尔金勋爵派人取走大理石雕像时,巴特农神殿已经残缺不全。除了时间这一无法排除的影响因素以外,战争、宗教、火灾、地震、爆炸、劫掠、故意破坏以及馈赠品的寻找等,均对这一丰碑式的文化遗迹造成了各种各样程度不等的损害。但是,在漫长的大约1500年的时间里,那些建筑上的雕像却未曾有人用手碰过。尽管自从这座建筑不再是作为神殿使用时起(大约古希腊时代后期),它的一些局部就有过很大的变动,但是,绝大多数的雕塑依然原位不变;那些山形墙中的雕塑(主要是东面的雕塑)大概只在罗马时期的地震后有过一些修整。应该说,在如此悠久的历史绵延中,某些雕塑和建筑物上的雕饰的完好程度还是令人惊讶的。有不少观光客感叹,尽管有2000多年的种种灾难,雕像的许多地方依然是平滑闪亮的,而刻制的棱角还清晰可辨。1830

[1] See Ecology, "Elgin Marbles and Others", *Independent*, 17 Jan. 2004.
[2] 事实上,离散的作品的复原是不乏先例的。凡·埃克的《根特祭坛画》因为诸种原因曾经拆分后卖给柏林、巴黎和布鲁塞尔的博物馆。但是最终由于《凡尔赛条约》第247款得以团圆(see Jeanette Greenfield, *The Return of Cultural Treasures*, p.311, p.331)。

图 2-8　展览埃尔金大理石的大英博物馆杜维恩陈列室

年，有一个建筑学者在细细观赏之后是这样说的："在许多地方，大理石的边角仿佛就像昨天才刻制的那样无懈可击。"到了 1939 年，艺术史家也描述过巴特农神殿的"锋利如刀的边角"，它们仿佛与将近 200 年以前的样子无异，刚刚出自工匠们之手。[1]

前文已经提到，在 1837—1938 年期间（约 18 个月），大英博物馆对一些雕像进行过破坏性的清洗。这一事实是无论如何都否认不了的。[2] 那么，问题是，为什么要清洗这些大理石雕像呢？清洗之后又有怎样的审美缺憾？

首先是审美的偏见起了误导作用。当埃尔金大理石 1807 年首次公之于众时，

[1]　See William St. Clair, *The Elgin Marbles: Questions of Stewardship and Accountability*, p.403; Graham Binns, "Restoration and the New Museum", in Christopher Hitchens et al., *The Elgin Marbles: Should they be Returned to Greece?*.

[2]　有关埃尔金大理石的毁损的最为详尽的分析，均见 William St. Clair 的研究：Chapter 24, *Lord Elgin and the Marbles: The Controversial History of the Parthenon Sculpture*, Oxford: Oxford University Press, 1998; "The Elgin Marbles: Questions of Stewardship and Accountability", *International Journal of Cultural Property*, No. 2, 1999, pp.391-521.

那些认为古代雕塑该是白色的行家感到惊讶和失望,因为展览的雕像的色泽并不是白的。[1] 因而,他们建议用掸子和海绵等进行清洗……一旦出现破坏性的结果(因为动用了金属刷子和凿子),博物馆就停止清洗,撤掉了受损最严重的作品,再为在展厅中的雕像设法上一种褐色蜡,同时用栏杆将雕像与观众的距离拉开,改变灯光条件,等等。事后,博物馆所进行的内部调查(1939年)有意将责任推诿给下层职员的酗酒问题。而且,调查材料在差不多60年的时间里是保密的。[2] 依照伊恩·詹金斯(Ian Jenkins)的说法,这样做是时任馆长"为了保住自家性命"的缘故。[3] 直到1996年,这些材料才被公之于世。此前,连大英博物馆内部人员也无法接近这些文件。无疑,在博物馆的管理与展览的历史中,这种情形是极为罕见的。[4]

其次是对个人的喜好的迁就。陈列埃尔金大理石的陈列馆的金主——艺术富商杜维恩(Joseph Duveen)喜好白上加白的雕塑,同时他也要以此迎合许多维多利亚观众的趣味,于是要求博物馆对雕像进行清洗。

尽管在诸多细节上尚有争议[5],但是,有一点似乎是显而易见的:我们在如今的埃尔金大理石上很少能看见应有的刀凿味、最后的打磨痕迹以及任何原有的色泽了。这也就是为什么一直有对埃尔金大理石所做的许多图像志的研究,却极少有雕像技巧方面的切实研究。同时,毁损也不仅仅是限于当年的内部调查中提及的3件雕塑,而可能是埃尔金大理石中的80%,或者即便如博物馆人士(譬如詹金斯)所承认的那样,至少也有40%的雕像受了"影响"。[6]

我们在此要讨论的问题是,除了雕塑表层的损伤,色泽的问题的关键又在哪里呢?根据埃尔金同时代的图像材料,整个巴特农神殿的主色调呈现为褐色(或金色)。道理是简单的:在地中海强烈的光照下,褐色的基调才不至于太耀眼。因而,尽管大理石本身是白的基调,但是或因为自然的原因,或因为需要进行上

[1] 人们之所以会如此认为,可能是受了温克尔曼的影响,因为后者认为雕塑的外形是白的,这是古代雕塑原初的、纯洁的颜色,是其美的实质所在。但是,这一结论却是来自于他对古罗马雕塑作品(包括白石膏像)的知识。

[2] See "Scraping the Marbles", *Economist*, Jul. 18, 1998, p.75.

[3] See Barry Came, "Will Britain Lose Its Marbles?", *Maclean's*, Dec. 13, 1999.

[4] See Oswyn Murray, "Lord Elgin and the Marbles", *History Today*, Jan. 1999.

[5] 在威廉·圣·克莱尔发表了《埃尔金大理石:管理与责任的问题》的长文(共130页)后,伊恩·詹金斯发表了《埃尔金大理石:准确与可靠的问题》(共14页),但是后者并未提出很充足的反驳理由,更多的是个别细节的核实。两文均见 *International Journal of Cultural Property* (No. 2, 1999; No. 1, 2001)。

[6] See Oswyn Murray, *History Today*, Jan. 1999.

光处理（ganosis），古代的雕像不应该是白色的。白色甚至就意味着损坏。[1] 与此同时，将大英博物馆的藏品与雅典的巴特农神殿上残存的、后来移入卫城博物馆而且未经清洗的雕像（西侧中楣）进行比较，就可以发现后者的正面与背面都依然保留着明显的褐色（偶尔也有橙色）。在某种意义上说，1937—1938 年间大英博物馆工作人员对雕像表面的破坏甚至远远超过了 23 个世纪所造成的影响。[2] 无疑，由此也令人遗憾地影响了人们对古代艺术品的真实把握。

值得考量的问题及其前景

无疑，埃尔金大理石事件是一个极为特殊而又重要的个案。但是，由此引起的思考不乏理论的价值与警示的意义。无论是宽泛意义上的艺术品的劫掠，还是在特定时期（尤其是战争）中发生的艺术品的劫掠，事实上恰恰构成了人类历史的一部分。16 世纪初期，西班牙人大肆搜刮墨西哥的艺术珍宝，包括至今依然令人惊异和赞叹不绝的玛雅人、托尔特克人和阿兹特克人的艺术品（譬如在西方博物馆中展示的雕像与面具等）。至于中国，像流散在海外的云冈和龙门石窟的佛教造像、敦煌壁画、圆明园国宝等，都属于被掠夺走的文物，应该要求无偿归还。顾恺之的《女史箴图》众所周知是英法联军火烧圆明园时劫掠走的，如今却变成了大英博物馆的一件镇馆之宝。1945 年抗战结束时，据中国政府粗略统计，日本抢夺的中国文物逾 360 万件又 1870 箱。到底有多少艺术品与文物应该被追回，真是非同小可的问题。所以，诸如"所有在战争中被掠夺的艺术品属于归还之列，一切'偷盗'和'非法输出'的艺术品也是如此"之类的道理，与其说是理论的话题，还不如说应当成为现实的作为。

当然，有许多原因支配着艺术品的聚散。正如芝加哥大学的法学教授兼芝加哥斯马特艺术博物馆馆长基默利·罗夏（Kimerly Rorschach）指出的，在过去，文化财产的问题只与金钱有关，至于它来自何处并不重要。[3] 西方的文化财产的

[1] See William St. Clair, *The Elgin Marbles: Questions of Stewardship and Accountability*, pp.404-406.

[2] Ibid., pp.430-434.

[3] See Margaret Loftus and Thomas K. Grose, "They've Lost Their Marbles Greece and Others Try to Get Treasures Back", *U. S. News & World Report*, Jun. 26, 2000.

收集与买卖如此，对亚洲艺术的收集和买卖似乎也不例外。甚至在1970年代之前，西方的收藏家和博物馆的人员并不十分担忧其获取亚洲艺术的方式。原因在于，西方的收藏观念是与私人财富的获得或积累的观念一致无异的。与此同时，人们还往往认定，如果不是西方将这些艺术品置于安全的保护条件下，或是远离动荡不定的骚乱局势，它们将不复存世。[1]

但是，最为鲜明的转变发生在人们对纳粹在二战期间强取豪夺的艺术品的态度与处理上。1943年3月10日，当时的美国总统罗斯福在会见希腊总统时提到了埃尔金大理石，同时指出，拿破仑在埃及、俄国、意大利卷走了许多艺术品，戈林（Göring）到荷兰偷窃了无数的艺术品，因而在和会上提出将所有偷窃的艺术品予以归还的要求，将是正义和恰当的举措。[2] 直到今天，世界上大多数重要博物馆还在为寻找二战期间被劫掠的无数件艺术品而清理自己的馆藏品。同时，有关在二战期间易手的艺术作品的归属权所引发的法律事件也引人注目，发人深思。最具影响力的事件大概要算艾尔弗雷德·罗森堡（Alfred Rosenberg）[3]的审判。他在二战中的罪行包括其对整个欧洲的博物馆与图书馆中的艺术品的种种掠夺！他被没收的艺术品竟有22000件以上。

1998年6月4日，法国的最高法院（Cour de Cassation）审理完一起被劫掠的艺术品的归还问题。阿道夫·施洛斯（Adolph Schloss）是一位佛兰德斯和荷兰艺术的大藏家，纳粹在入侵法国之前就已经注意上了他的收藏。1990年，施洛斯的一个继承人在巴黎大皇宫的第15届文物商双年展上发现荷兰17世纪画家弗兰斯·哈尔斯所作的一幅肖像画《牧师阿德利亚纳斯·特古拉利厄斯的肖像》（Portrait of Pastor Adrianus Tegularius）正是原来属于施洛斯的收藏品。因而，张罗此画展览的亚当·威廉姆斯（Adams Williams）先生被起诉，接着画作被没收。法院认为，此画是在1943年被劫掠的，并有详尽明确的记载，因而无视这一点就表明了展览人的保证有很大的问题，而亚当·威廉姆斯作为权威的展览馆的馆长和遐迩闻名的古典艺术方面的专家，尤其对17世纪的佛兰德斯的大师（包括弗兰斯·哈尔斯）有精到的研究，就不可能对诸如克里斯蒂拍卖行的目录（1972）、苏富比拍卖

[1] See V. N. Desai, "Revision Asian Arts in the 1990s: Reflections of a Museum Professional", *Art Bulletin*, Jun. 1995.

[2] Christopher Hitchens et al., *The Elgin Marbles: Should they be Returned to Greece?*, p.66.

[3] 艾尔弗雷德·罗森堡 (Alfred Rosenberg, 1893—1946)，德国政治领袖，在其《20世纪的神话》（1930）中详尽地阐述了纳粹的教条。他后来作为战犯被处死。

行的目录（1979），哈尔斯的专题目录（1974）甚至《1939—1945年间法国被劫的物品目录》中的有关此画的描述一无所知，但还是在1989年的拍卖会上以11万英镑买下了此画。最后，他被判有收取被盗物品的罪行，并被处8个月的监禁。[1]

1999年，法国巴黎上诉法院（Cour d'Appel de Paris）审理了著名的尚提利案件（Gentili Case）。这是该法院对劫掠的艺术的一次正当处理。尚提利原是意大利的一位犹太人，1940年4月死于巴黎。他负有债务，因此法院传令清算，可是其家属此时已经逃离法国。1941年春季，他所收藏的绘画被公开拍卖。由此，有些作品进入了戈林的收藏，战后被归还法国并存放在卢浮宫里。1998年，经过劳而无功的几次谈判之后，尚提利的继承人决定起诉博物馆和政府部门。巴黎上诉法院在其1999年6月2日的判决里指出，1941年的拍卖虽然在从形式上看完全是合法的，但却是无效的。法院认为，鉴于当时众所周知的特殊环境，也就是说，尚提利的继承者作为犹太人面临着莫大的危险，他们无法在那个时候运用自己的合法权益。判决生效后，当年尚提利收藏的绘画［其中包括了意大利16、17世纪的著名画家贝纳尔多·斯特罗齐（Bernardo Strozzi）的《圣母探访》和意大利18世纪著名画家詹巴蒂斯塔·蒂耶波洛（Giambattista Tiepolo）的《亚列山大与康帕丝贝和阿佩莱斯在一起》］被退回给尚提利的继承者。[2]

如果说上述实例主要还是与私人的收藏和继承有关，那么，没收原来属于公共博物馆的有争议的艺术品，同时追究作为租借方的公共艺术博物馆的法律责任，就更非同小可了。2002年，美国联邦法院力排众议，在新的事实证据的基础上作了裁决：将一幅从奥地利某博物馆租借到纽约现代艺术博物馆（MoMA），准备在该馆的一次回顾展上展出的重要画作（埃贡·席勒 [Egon Schiele] 所作的肖像画）予以充公，因为出租该幅画作的博物馆知道这曾是纳粹从一犹太人家庭中偷来的财产……这一多少有点一波三折并出乎人们意料的裁决使整个审判事件成为一个引人关注的重要事件。无疑，它至少足够鲜明地提醒了世人，艺术品的归属关系不会随着时间的推移以及艺术博物馆的所谓"拥有"而改变，特别是那些在二战期间"易手"的艺术作品更是如此。[3]

[1] See Teresa Giovannini, "The Holocaust and Looted Art", *Art, Antiquity, and Law*, Vol. 7, Issue 3, Sep 2002。

[2] Ibid.

[3] See Martha B.G. Lufkin, "Whistling Past: The Graveyard Isn't Enough", *Art, Antiquity, and Law*, Vol. 7, Issue 3, Sep. 2002.

图 2-9 詹巴蒂斯塔·蒂耶波洛《阿佩莱斯描绘康帕丝贝》(约 1725—1726)，布上油画，74×54 厘米，马德里里瓦莱兹·菲莎收藏馆

约翰·亨利·梅里曼教授曾指出，现代历史上有三个时期所引起的重大文化产权和文化归属问题至今仍然悬而未决，因而一直是引人注目的。第一，是法国在拿破仑征服意大利和欧洲低地国家时占有了大量的艺术品。它使得人们思考这样的问题：国家的权力究竟在什么条件下可以正当地从另一国家或者是屈从的民族手中完全地迁移文化产权？梅里曼指出，这一问题在本世纪依然是一个极为沉重的问题，如果人们想一想纳粹在第二次世界大战期间所掠夺的大量重要的艺术作品，就不难明白这一点了。第二，是南北战争时期，此间弗朗西斯·利伯（Francis Lieber）起草了那部广受称道的《利伯法典》(Lieber Code，或译《军队管理法典》)。尽管这部法典原初是约束南北战争时期的士兵的系列性规约，但是它成了现代国际战争法的基础，是《海牙公约》(Hague Conventions)的法律形式的前身。这一时期涉及艺术品的主要问题是：战争的状态是不是证明，对敌对国领土内的文化遗产的毁灭或占有是正当的？第三，是第二次世界大战结束、联合国教科文组织创立后的时期。在这一时期里，国际法学者关注的重要问题与文

化财产的"偷盗"和"非法输出"等相关联。[1]

 这种观感大致不错。因为，举凡有文化财产的国家在世界上是占绝大多数的，特别是那些文明古国更是备尝"偷盗"和"非法输出"之苦。譬如，2000年4月，设在香港的佳士得拍卖行举行"春季圆明园宫廷间艺术精品专场拍卖会"，其中有国宝级的艺术品文物——原圆明园西洋楼大水法前的御制铜猴头和铜牛首，而差不多在同一时间，设在中国香港的索斯比拍卖行也在强行拍卖两件原圆明园的珍贵艺术品——乾隆款酱地描金粉彩镂空六方套瓶和乾隆錾花铜虎头。这无疑是一个令人激愤的事件，也再次印证了梅里曼的上述结论。[2] 稍稍有点历史知识的

[1] See John H. Merryman, "The Free International Movement of Cultural Property", *Journal of International Law & Politics*, 1 (1998).

[2] 这很容易让人想起法国文豪雨果的正义感。在1860年英法联军火烧圆明园后的第二年，法国统帅巴特勒上尉致信雨果，希望后者谈一谈对这次胜利的赞赏。11月25日，雨果在回复中痛斥，称"一个在幻想艺术中产生的亚洲文明剪影在两个强盗的洗劫下消失了"。雨果的回信全文如下：

 先生，你征求我对远征中国的意见。你认为这次远征是体面的，出色的，多谢你对我的想法予以重视；在你看来，打着维多利亚女王和拿破仑皇帝双重旗号对中国的远征，是一次由法国和英国分享的光荣，而你很想知道，我对这次英法的胜利又想给予多少赞赏。

 既然你想了解我的意见，以下就是：

 在世界的某个角落，有一个世界奇迹；这个奇迹叫圆明园。艺术有两种起源，一是理想，理想产生欧洲艺术，一是幻想，幻想产生东方艺术。圆明园在幻想艺术中的地位，和巴特农神庙在理想艺术中的地位相同。一个几乎是超人民族的想象力所能产生的成就尽在于此。这不是一件稀有的、独一无二的作品，如同巴特农神庙那样；如果幻想能有典范的话，这是幻想的某种规模巨大的典范。请想象一下，有言语无法形容的建筑物，有某种仙宫般的建筑物，这就是圆明园。请建造一个梦境，材料用大理石，用美玉，用青铜，用瓷器，用雪松做成的房梁，在上上下下铺满宝石，披上绫罗绸缎，这儿建庙宇，那儿造宫殿，盖城楼，里面放上神像，放上异兽，饰以琉璃，饰以珐琅，饰以黄金，施以脂粉，请天生是诗人的建筑师建造一千零一夜的一千零一个梦，再添上一座座花园，一片片水池，一眼眼喷泉，加上成群的天鹅、朱鹭和孔雀，总而言之，请假设有某种人类想象力所产生的令人眼花缭乱的洞府，而其外观是神庙，是宫殿，这就是这座园林。为了创建圆明园，曾经耗费了两代人的长期劳动。这座大得犹如城市的建筑物，是由世世代代建造而成的，为谁建造的？为各国人民。因为，岁月完成的事物属于人类的。艺术家，诗人，哲学家，过去都知道圆明园；伏尔泰谈到过圆明园。我们常说：希腊有巴特农神庙，埃及有金字塔，罗马有斗兽场，巴黎有圣母院，东方有圆明园。如果说，大家没有看见过它，大家也梦见过它。这曾是某种令人惊骇的不知名的杰作，在不可名状的晨曦中依稀可见，如同在欧洲文明的地平线上显出亚洲文明的剪影。

 这个奇迹已经消失了。

 有一天，两个强盗进入了圆明园。一个强盗劫掠，另一个强盗放火。看来，胜利女神可能是个窃贼。对圆明园进行了大规模的破坏，由两个战胜者分担。我们看到，这整个事件中还与埃尔金的名字有关，这注定又会使人想起巴特农神庙。从前对巴特农神庙怎么干，现在对圆明园也怎么干，干得更彻底，更漂亮，以致荡然无存。如果把我们所有大教堂的所有财宝加在一起，也抵不上东方这座了不起的富丽堂皇的博物馆。园中不仅有艺术珍品，还有成堆的金银制品。丰功伟绩，收获巨大。两个胜利者，一个塞满了口袋，这是看得见的，另一个装满了箱箧；他们手挽手，笑嘻嘻地回到了欧洲。这就是两个强盗的故事。

 我们欧洲人是文明人，中国人对我们是野蛮人。这就是文明对野蛮所干的事情。在历史面前，这两个强盗，一个将会叫法国，另一个将会叫英国。我先要提出抗议，感谢你给了我抗议的机会：治人者的罪行不是治于人者的过错；政府有时会是强盗，而人民永远不会。

 法兰西帝国吞下了一半的胜利果实，今天，帝国竟然带着某种物主的天真，把圆明园富丽堂皇的破烂陈列出来。我希望有朝一日，解放了的干干净净的法兰西会把这份赃物归还给被掠夺的中国。

 现在，我证实，发生了一次偷窃行为，有两名窃贼。

 先生，以上就是我对远征中国给予的全部赞赏。

<div style="text-align:right">维克多·雨果（接下页）</div>

人都知道，从圆明园流失的这些文物是1860年英法联军侵略中国时劫掠的，正是"偷盗"和"非法输出"的结果，是"战争期间被掠夺的文物"。依照1995年联合国教科文组织提出的现代国际法的原则，任何由于战争原因而遭抢夺或丢失的文物都应当予以归还，没有任何时间限制。[1]

可是，问题远比人们想象的要复杂得多。据法新社报道，2002年12月9日，芝加哥美术学院博物馆、慕尼黑巴伐利亚国家博物馆、柏林国家博物馆、克里夫兰艺术博物馆、洛杉矶盖蒂博物馆、纽约古根海姆博物馆、洛杉矶县立艺术博物馆、巴黎卢浮宫博物馆、纽约大都会艺术博物馆、波士顿美术博物馆、纽约现代艺术博物馆、佛罗伦萨硬石坊博物馆、费城艺术博物馆、马德里普拉多宫博物馆、阿姆斯特丹国立博物馆、圣彼得堡国家艾米塔什博物馆、马德里提森-波那米萨博物馆、纽约惠特尼美国艺术博物馆和伦敦大英博物馆等19家欧美博物馆的馆长签署了一项《关于环球博物馆的重要性和价值的声明》，表示反对将馆藏的古代艺术品（包括帝国主义侵略战争中依靠掠夺等非正常手段所获取的艺术品）归还原来所属的国家。由于这份措辞委婉的声明显然与国际公约（譬如联合国教科文组织《关于禁止和防止非法进出口文化财产和非法转让其所有权的方法的公约》）精神相违背，引起了轩然大波。依照英国学者William St. Clair的意见，至少大英博物馆的馆长是根本无权在这样的声明上签字的，因为大英博物馆并非"埃尔金大理石"的真正所有者，而只是一个保管者而已。[2] 当然，令人感到棘手的是，尽管有国际公约并且得到了国际社会的认可，如《关于被盗或非法出口文物公约》，但却没有"条文化"，而且，一些西方国家（包括收藏中国流失文物最多的几个国家）至今未在这些条约上签字……[3] 无疑，今天的人们如何面对作为重要文化财产的艺术品的归属，已经不可能是什么轻描淡写的话题了。

令人稍稍有些欣慰的是，德国政府已经决定向希腊归还原本属于奥林匹亚的菲利普神殿上的建筑部件，以纪念希腊成为2004年奥运会的东道主。作为回报，

（续上页）

（以上信件文字摘自广东美术馆9号厅2002年4月27日—5月28日《雨果的艺术人生》展览；另参见吴岳添：《雨果谴责火烧圆明园》，《北京青年报》，2002年月22日第29版）。

另外，或可一提的是，火烧圆明园的英法联军中就有埃尔金勋爵的儿子，即第8任埃尔金勋爵（James Bruce, 1811—1863）。

[1] See Erik Eckholm and Mark Landler, "State Bidder Buys Relics for China", *New York Times*, May 3, 2000, p.1.

[2] See William St. Clair, "Universal Museum", *The Arts Business Exchange*, May 2003, pp.20-25.

[3] 参见牛宪锋、赵宏：《流失海外的文物该不该归还？》，《北京青年报》，2003年1月13日，B3版；王鸿良等：《被劫掠文物不该归还吗？》，《文摘报》2003年2月2日。

柏林的帕加姆博物馆（Pergamon）将辟出一个永久性的展览空间，以展出定期从希腊方面租借到的古代艺术品，这些艺术品中的一些珍品可能是从未在希腊以外展示过的，其中可能包括近些年发现的菲迪亚斯工作坊中的文物。[1] 同时，法学界人士也认定，埃尔金大理石终究是要物归原主的。美国学者大卫·鲁顿斯汀直截了当地说过："当然，依据习俗的智慧，英国会永不归还大理石雕像。但是，又有多少人想象过，英国会将印度交出，给了一位披着一块布的老人呢？依我之见，让步的可能性就是英国将最终把大理石雕像送回到希腊，而到了那一时候，人们不管是愿意还是不愿意，都将承认这一点：在帝国时代里被接受的东西必须让位给一个日趋缩小、追求法律规约的世界的呼求了。"[2]

鲁顿斯汀的观感大致不差。属于文化财产的艺术品的归属问题无疑是当代文化领域里的一个热门话题。而且，值得注意的是，与大英博物馆的那种匪夷所思的态度相反，美国普林斯顿大学艺术博物馆和意大利政府却作出了令世人刮目相看的举动：准备将各自收藏的一件重要的古代艺术品返回其原来的国度。此次普林斯顿大学艺术博物馆要退还的是公元2世纪古罗马的大理石纪念碑，这是该馆1986年以来藏品中的精华部分。这一山形墙式的人物半身雕像是1985年从一位纽约艺术商手中购得的。2000年，博物馆的一位研究员在一份出版于1997年的学术刊物上读到了有关此件雕塑1981年在意大利梯博（Tibur）附近如何被发现的叙述，其中提到，此艺术品发现后不久，就不明不白地消失于海外。为此，博物馆通知了意大利政府，表明要归还此雕塑。意大利方面接受了这一提议，并允许其延长借用期，直到相关研究完成。无独有偶，意大利政府经过激烈的讨论，最后决定将约有2000年历史之久的阿克瑟姆（Axum）方尖碑归还给埃塞俄比亚。这是1937年墨索里尼入侵非洲时所劫掠的文物。它被运到罗马，成了广场上的焦点。多少年来，原意大利政府就像英国政府对待埃尔金大理石的态度一样，拒绝埃塞俄比亚要求归还此方尖碑的意愿，认定只有意大利才能更好地保护它。但是，2001年春天，方尖碑顶遭到严重的雷击破坏，也使埃塞俄比亚更为强烈地要求归还此文物。2002年夏天，意大利文化官员正式宣布，政府同意将此方尖碑尽

[1] See Christopher Price, "The British Museum Marbles, Missions and Management, New Stakeholders of Culture in the 21st Century: the Dilemmas of the British Museum", *Supplement of Stakeholder*, Vol. 5, No. 4, Sep./Oct. 2001.

[2] David Rudenstine, "Did Elgin Cheat at Marbles?", *The Nation*, May 29, 2000.
　　2002年5月26日，一切仿佛峰回路转，英国《星期日电讯报》（*The Sunday Telegraph*）报道说，大英博物馆目前同意就归还石雕与"英国归还大理石雕委员会"进行20年来首次谈判。

快送回埃塞俄比亚的阿克苏姆。[1]有理由相信，重要的艺术品的归属越来越成为人们关注的对象的同时，也越来越多地适得其所。这是特别值得庆幸的。

当然，意大利文物的归属问题并不都是令人乐观的。以美国博物馆与私人收藏家收藏的古代陶瓶为例，非法的劫掠与交易依然屡禁不止。已经有专家指出，1902年和1939年的意大利法律均规定了由国家来管理和保护考古原址与物质的重大遗产。民法826条则明确了未经发掘的地下文物属于国家所有。这一要求自

图2-10 玛格丽特·艾伦·马犹（Margaret Ellen Mayo）《南意大利艺术：来自大希腊的陶瓶》封面，弗吉尼亚美术博物馆出版，1982年

然地表明了，意大利不愿意认可这些实际上是属于民族遗产的作品的出口。在一个考古原址如此丰富的国家里，明确这种归属权既不令人惊讶，也非不合情理。其用意就是保护艺术品以及发掘的原址，使物品既可供目前的研究与观赏，也使其未来安然无恙。但是，1982年到1983年，在里奇满、塔尔萨和底特律举行的大型展览中，一半以上（54%）的展品共计164件，均为第一次为人所知，或是1971年以后购买的，或是1971年以后才刊录的。我们可以合乎情理地推断，这些陶瓶绝大多数是展览前10—12年间在阿普利亚偷偷挖掘的。在波士顿美术博物馆里有150件陶瓶，其中30件刊录在1993年出版的南意大利陶瓶目录中，它们的第一次登录都是在1970年或更晚些。这在整个收藏中是相对较小的一个比例（20%），因为波士顿美术博物馆是在19世纪与20世纪早期收集到许多陶瓶的。即使如此，30件晚近添置的陶瓶还是被列为馆内最为重要的藏品，其中一件的局部被用在新目录的封面上。至于圣安东尼奥艺术博物馆的收藏，其1995年的目录表明，27件南意大利陶瓶没有一件是在1970年之前就为人所知的。在圣

[1] See David Ebony, "Ancient Art to Go Home", *Art in America*, Sep. 2002.

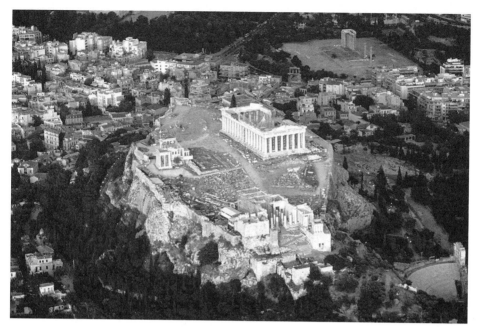

图 2-11　雅典卫城鸟瞰

安东尼奥艺术博物馆里，目录上刊录的 99 件黑绘与红绘风格的希腊陶瓶中，有 89 件（89.2%）是在 1979 年或之后购得的，同时也没有任何更早的文献资料。可想而知，它们都是近年秘密发掘的。如今，盖蒂博物馆巴瑞斯陈列室（Bareiss Collection）中的黑绘风格的希腊陶瓶似乎也是如此，见最近出版的一卷《古物大全》（CVA）。62 件器皿中只有 1 件是有确定出处的。虽然现代的收藏家或许会为他们手中的陶瓶而自豪，但是，他们却参与了一种毁灭在他们之前更早的收藏与归属史的唯一证据的过程。[1]

无疑，艺术品的归属问题在很长一段时期里依然会是一个相当沉重的话题。而且，我们一直不会忘的一个问题就是：埃尔金大理石，将魂归何处？

[1] See Malcolm Bell III, "Italian Antiquities in America", *Art, Antiquity, and Law*, Vol. 7, Issue 2, Jun 2002.

附录：环球博物馆

〔英〕William St. Clair

直到 1998 年，那些倾向于让目前保存在伦敦的古代巴特农神殿上的雕塑构件维持现状的人们依然在两个观点上采取政治化的立场。第一，巴特农大理石是埃尔金勋爵合法获得的；第二，这些雕像在伦敦得到了很好的保护。这两种关涉抢救与保护的看法实质上都是向后的、过去的看法，可以进一步探讨，而且，它们有悖于历史标准，均是站不住脚的。

埃尔金将其取走大理石的权利建立在"许可"上，而这种"许可"在任何法律体系中都是可以质疑其合法性的，因为这些"许可"是通过支付大量的贿赂，从而是不恰当地形成的——仅仅在一年之中，管理雅典卫城的奥斯曼帝国的军官所收取的礼品就相当于其年薪的 35 倍。而在 1937 年和 1938 年，当时的大英博物馆的理事们失去了对雕像的控制，任凭外界人士为了让雕塑显得更洁白一些而允许工人用金属工具和粗糙的砂布摩擦许多雕塑的表面，从而造成了

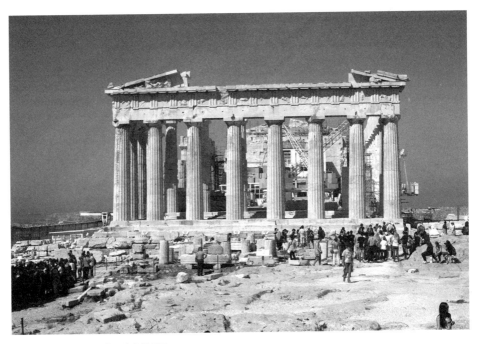

图 2-12 巴特农神殿满目疮痍的现状

不可挽回的破坏。[1]

这一插曲不仅仅是大英博物馆历史上最糟糕的失手，而且也是管理上的一个漏洞，一个持续了60年的漏洞。在整个这一时期里，大英博物馆，包括在任的馆长和任命的理事，都拒绝把事实的真相告知那些将大理石雕像委托给博物馆保管而自身就是真正的主人的公众。几任馆长也在理事们同意的情况下，在公众档案与信息自由等方面不断地打破自身法定的义务。最近，他们又对那些出席1999年大会的人打破了公开和私下的承诺。[2]

就如所有考古学家、历史学家和艺术史家知道的那样，在古希腊历史方面的研究进展只有在仔细地关注了微小的细节之后才有可能。我们中的有些人有幸获悉萨兰提斯·塞米诺戈罗（Sarantis Symeonoglou）教授研究的初步结果，其中，他相信自己已经辨认出了制作巴特农神殿中楣的若干个艺术家，并将这些艺术家称为大师A、大师B和大师C，进而重构出主管的艺术家（即菲迪亚斯）有可能担纲设计、分配构图和动手雕刻，同时利用了艺术家们的相应优势，如一个负责雕像的衣饰，一个负责马，另一个则负责脸部，等等。塞米诺戈罗教授的结论源自于其对现存雅典巴特农神殿中楣的石板表层的多个月的缜密研究。

我不知道他的研究结果是否会得到确证，假如他对现存于伦敦的石板进行相类似的研究的话。但是，有两点是密切相关的。第一，类似塞米诺戈罗教授所做的名副其实的研究确实只有在对所有现存的石板一起考察，进而仔细地比较后，才能完全有效。第二，所有对现存于伦敦的石板表层的研究都是打折扣的。作为那本至今在其他领域里依然是一流的著作《希腊雕塑的技巧》（1966）的作者，希拉·亚当（Sheila Adam）当时在伦敦，并没有人告知她有关大理石雕像在战前的历史情况。让她自己也惊讶的是，她得出了这样的结论，即创作巴特农神殿雕塑的艺术家们竟然磨平了他们的凿子与其他工具所留下的痕迹，这是其他古代艺术家从来没有做过的事情。为了竭力保住其令人汗颜的秘密，大英博物馆当局听任一个学者被误导，并使有关古代艺术的虚假信息在考古学家、艺术史家和公众

[1] See William St. Clair, "The Elgin Marbles: Questions of Stewardship and Accountability", *International Journal of Cultural Property*, No. 2, 1999, pp.399-400.

[2] 1999年底，大英博物馆安排了一次国际讨论会，邀请考古学家、艺术史学家、博物馆员以及其他专家来评估克莱尔先生的研究。在会上，来自希腊的专家们就大理石雕像的表层状态作了科学报告，都是近期用现代仪器所做的研究。尽管当时的理事会会长格林（Greene）先生和馆长安德森（Anderson）博士作了公开和私下的承诺，即会议的论文集将依照学术标准出版，但是博物馆当局并没有将克莱尔及其他人寄给编者的论文发表。不过，他们确实发表了一篇由博物馆的官员写的文章，其中实际上确认了克莱尔的发现，同时承认曾试图掩盖事实。

中流布。对于一个把促进历史研究作为其基本任务之一的机构来说,这是人们在英国国有博物馆的历史上所能找到的最为严重的失职。

近年来,我们并没有听说过有细心的保管工作,相反,大英博物馆当局竭力寻找新的政治基础,并在这一基础上摆明其立场。如今,他们寻求复兴一种全世界所有文明中的艺术均可同时被观摩的"环球博物馆"的观念。他们说,在大英博物馆里,人们可以看到与埃及、亚述和中国艺术在一起的希腊艺术的语境。他们说,将大理石雕像送回到希腊,将毁掉这一遗产。

环球博物馆的理想是欧洲启蒙运动的抱负的一部分,并且在 19 世纪许多西方国家中得以实现。就如人们所论证的那样,世界艺术不再应该是贵族的私有藏品。一般的公众也应该得到某种对古代与现代世界的最伟大的艺术成就的体验,而绝大多数原作都是在遥远的国度中不对外的宫殿或者美术馆里。就雕塑而言,这通过石膏复制品就解决了,而绘画则可由专业的艺术家的高超临摹得以解决。1816 年,英国议会从埃尔金勋爵手中买下巴特农大理石时,英国政府最初的举措之一就是将成套的石膏复制品送给许多欧洲的城市,而另一些成套的复制品后来也送到了北美和澳大利亚。

最近 18 家博物馆试图声称是"环球博物馆",这与过去的人文主义的理想却是风马牛不相及的。从一开始,这些博物馆中的绝大多数只是对原作的展览感兴趣。只有其中少数几家博物馆收藏了一些曾经存在过的许多文明中的少数古物。即使人们把 18 家博物馆的所有收藏都放在一起,它们也仅仅只是代表一小部分、不具代表性的样本而已。而且,说到有关语境构成的新观念,它几乎不可能对那些生活在发达的西方并且到处走动的公众或者那些无钱出国旅行的国家里的公民有什么吸引力。不过,不管怎么说,认为一个北方国家的博物馆是欣赏一件像巴特农神殿这样的纪念碑式的艺术品的最佳语境的观念都是荒唐不稽的。我的一位来自东欧的朋友在电视上听到大英博物馆的前馆长所说的这一新台词时,她就是这么认为的。他是否在说,我去西班牙看其中古时期的摩尔人的豪华王宫,却是无法进行欣赏的,因为旁边没有希腊的神殿?他是否在说,西班牙中古时期的王宫应该打成碎片并送到世界各地拥有丰富的中国艺术品的收藏的博物馆呢?

已经发表的《关于环球博物馆的重要性和价值的声明》值得条分缕析。初看起来,它似乎不怎么谈及博物馆的法定地位;当然,它们是有合法地位的。我们都是倾向于祖国以及追求完美的。但是,即使人们没有读到过一些签署了声

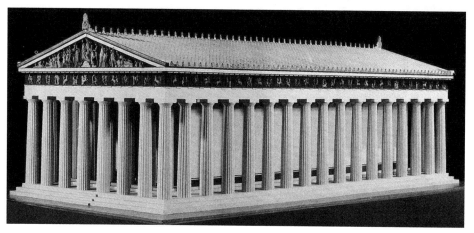

图 2-13　巴特农神殿复原图

明的人所作的补充性的评论，也会觉得《声明》有一些奇怪的地方。

《声明》谈到了"今天人们对古代文明的普遍赞赏""如此深刻地得以确立"。注意其中郑重其事地加以重复的"普遍"一词。可是，《声明》的作者们是否真的认为那些参观博物馆的人对在其中所见的所有文明中的文物都是赞赏的呢？他们是否真的觉得我们就得欣赏亚述或罗马的艺术，以及雅典和斯巴达人的艺术？我们当中对古代文明感兴趣的人不会将我们的批评权力扔在博物馆的门边的。我们不是去傻看。这一显然是未被注意而在各种起草稿中留下来、最后收在《声明》里的句子不经意地泄露了《声明》的作者们对其所要服务的公众的一种真实态度。

还有一些古怪的地方。尽管声称环球性，《声明》中唯一提到的例子却只是古希腊的艺术而已。《声明》谈到了"由于要求将文物归还原来的所在国而产生的对全球性收藏的完整性的威胁"。而且，顺理成章的是，新闻报道过了不久，新任命的大英博物馆的馆长就宣布，《声明》适用于巴特农大理石，同时它们"将绝不会归还希腊"（《星期日电讯报》，伦敦，2003年2月23日，第7页）。所以，我们在这里的"环球博物馆"红标题下所看到的就是若干个博物馆要形成一种旨在抱成一团维持现状的共同阵线的企图，其中或许有一个是奇怪的例外。就像绝大多数的辛迪加联盟一样，若干个将自己的名字放在《声明》里的机构是将自身呈现为业主利益的代表的，而就作为机构的博物馆而言，它们自有机构的而非公众的利益。

我不知道18个签署了《声明》的博物馆和美术馆的法定地位。我相信盖蒂

博物馆是一个私人的、非营利的基金会。但是，大英博物馆却是一个公众团体，是通过英国议会的法令而创立的，受一任命的理事会的管理，而理事会的任务就是依照相应的法令保管好英国国家所委托的文物。就像所有英国公共团体一样，大英博物馆是对议会和英国人民负责。或许其他 17 个机构有权与别的团体一起作出承诺，将它们所拥有的文物的未来地位予以约定。但是，大英博物馆却没有这样的权利，无论馆长还是理事，均是如此。他们都是法令的产物，因而不

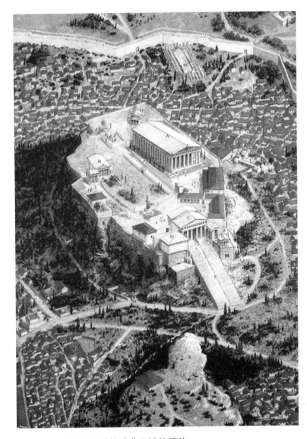

图 2-14　绘画中呈现的雅典卫城的原貌

能约束议会永不修正其法令或约束议会以任何所希望的方式改变现状。在其声称代表英国发言时，大英博物馆的馆长是企图约束英国议会的权力。

　　在另一个已经发表的访谈录里，大英博物馆的馆长再次不恰当地流露了这样的意思：要由理事会决定是否应对委托其保管的文物的现状作出变动。"大英博物馆的理事们已经说得极其明确，巴特农神殿的雕塑是博物馆展示给公众的一个重要部分。"（《艺术报》，2003 年 5 月，第 136 期，第 18 页）这出诸一个受制于英国民主体制控制的公共团体之口是一种异常的自以为是。它既是非法的，也是保管方面的一个新的失手。我想对其他博物馆的代表们说的是，如果大英博物馆声称与你们达成协议以维持一种现状，那么你们应当不予理会。大英博物馆无以进入这样的协议，而且相关的协议完全是一纸废文。

　　来自希腊方面要求归还目前在海外的巴特农神殿的文物的观点也有了变化。

第二章　埃尔金大理石：文化财产的归属问题

过去的说法是用一种显然具有民族性的语词来表达的。"我们是希腊人，大理石雕像是我们的，把它们还给我们。"但是，希腊政府现在的提议却不是这样了。它不要求任何的所属权，避免所有涉及合法性以及过去的是是非非的问题，同时也不关心诸如此类的反事实，即假如埃尔金不拿走大理石雕像，事情又会怎么样。相反，希腊政府是向前看的，考虑的是从我们这一代来看最好的局面将是什么。而且，基于这样的眼光，其提议恰当地把艺术品、参观者和学者的需求放在首位，促使身首异地的残片得以汇集，使人们可以在一种原先为艺术品而设定的变化的自然光线下加以观赏和研究。

从个人的角度说，我愿意对希腊政府的提议再增加一些其他要素。譬如，没有必要将归还的问题变成一种从一个博物馆的管理向另一博物馆的管理的转换的问题。双方政府和议会是有可能构想出新的保管形式的，以吻合纪念碑式的艺术品在21世纪的需求。例如，一种新的保管方式可以就维护、展览和参观等，对保管者确定特殊的责任，满足学者研究、咨询和解说的诸种需要。如果这种新的保管形式是恰当的话，那么它就可以利用除了希腊以外的、其他的拥有希腊遗产的国家（包括国际组织）的专家与资源。这才是真正的环球性。

而且，也有可能上演一出精彩的政治剧，其中真正的输家将是博物馆的狭隘的民族主义和狭隘的机构自我利益的维护者。大多数欧洲国家都有一段艺术品劫掠的历史，既是劫掠者，也是被劫掠者，包括被自身的政府和民众甚至博物馆工作人员所劫掠。归还大理石雕像，如果精心设计，可以成为古典和人文主义传统中最为人所称道的一种强有力的象征。

与此同时，随着表明公民的意愿的证据的与日俱增，我们会回忆起伯里克利的一段话，其中他比较了他所在的城市与其他那些权力掌握在少数不是选举出来的人手中的城市。"我们雅典人是自己决定公共问题的"[1]，不仅仅是巴特农神殿的伟大雕塑需要我们的呵护和保卫，而且我们的合法的民主性也要如此。[2]

[1] 〔古希腊〕修昔底德：《伯罗奔尼撒战争史》第2卷，第50章，第1—4行。
[2] 本文曾在《经济学人》杂志于2003年3月12日主办的"以2004年奥运会的角度看巴特农大理石"研讨会上宣读。
译自 William St Clair, "Universal Museum", *The Arts Business Exchange*, May 2003, pp.20-25.
附录：《关于环球博物馆的重要性和价值的声明》（2002年12月11日）（接下页）

(续上页)

关于环球博物馆的重要性和价值的声明

 国际博物馆界有一种共识：考古、艺术和民族的文物的非法走私必须坚决予以阻止。但是，我们应该认识到的是，那些较早时所获得的文物必须考虑那个时代的情况，用不同的感受与价值观来对待。在几十年甚至几百年以前就置放在欧美各个博物馆中的文物以及纪念碑性的作品都是在一种与当前的情境不可比较的条件下获得的。

 在时间的进程中，这些在此种条件下所获得的文物——不管是购买的、捐赠的还是部分拥有的——都已经成为保管这些文物的博物馆的一部分，而且进一步成为收藏的国家的遗产的一部分。今天，我们尤其敏感于作品原初语境的话题，不过，我们不应该忽略的事实是，博物馆也为那些已长久移位于其本源的文物提供了某种有效的、有价值的语境。

 倘若不是那些对国际公众广泛开放的大博物馆中的各种文明中的制品所产生的影响，那么今天人们对古代文明的普遍赞赏就不会如此深刻地得以确立。确实，希腊古典时期的雕塑——仅仅举一个例子——就很好地说明了这一点，表明了公共收藏的重要性。对于希腊艺术的数百年之久的欣赏始于古代，继而在文艺复兴时期的意大利得以复兴，随后流布到欧洲的其他地方以及美洲。在全世界公共博物馆中，希腊雕塑收藏量的提升表明了它对整个人类的意义以及对当代世界的永恒价值。而且，由于这些雕塑是与其他伟大文明的作品毗邻而展的，其独特的希腊审美观就显现得更为强烈。

 对于博物馆来说，多年以来有关将那些属于博物馆收藏的文物予以归还的呼吁已经成了一个重要的问题。虽然每一个个案都得分别加以判断，但是，我们应该承认，博物馆不单单是为某一个国家的公民服务的，而是面向每一个国家的公民。博物馆是发展文化的机构，其使命就是通过一种不断的再阐释的过程来培育知识。每一件藏品都有助于这一过程。因而，将那些具有丰富多样收藏的博物馆加以限定就会是对所有参观者的一种损害。

签署者：
芝加哥美术学院
慕尼黑巴伐利亚国立博物馆
柏林国家博物馆
克里夫兰艺术博物馆
洛杉矶盖蒂博物馆
纽约古根海姆博物馆
洛杉矶县立艺术博物馆
巴黎卢浮宫博物馆
纽约大都会艺术博物馆
波士顿美术博物馆
纽约现代艺术博物馆
佛罗伦萨硬石坊博物馆
费城艺术博物馆
马德里普拉多宫博物馆
阿姆斯特丹国立博物馆
圣彼得堡国立艾米塔什博物馆
马德里提森 - 波那米萨博物馆
纽约惠特尼美国艺术博物馆
伦敦大英博物馆

第三章　艺术品的偷盗：
文化肌体上的伤疤

> 不幸已经开始，更大的灾祸还在接踵而至。
>
> ——〔英〕莎士比亚《哈姆雷特》

引　言

　　从一种较为广泛的文化角度进行审视，艺术的存在并非总是一片纯净无瑕的天地，有时恰恰是和罪行联系在一起的。[1] 艺术品的偷盗是古已有之的，而且中外皆然。近年以来，美国、英国与德国的报纸杂志上刊登了数以百计关于艺术品偷盗的报道。菲利奇亚诺（Hector Feliciano）关于德国人对巴黎犹太人的艺术收藏品的劫掠的著作《失去的博物馆》1997年首次以英文出版，其中涉及大量解密的材料，他甚至在引述中提到，不仅是瑞士的艺术品商人，而且还有瑞士政府，参与了被纳粹劫掠的艺术品的非法交易。1998年夏，奥地利政府通过了一项法案，规定那些原先属于国家博物馆的被纳粹没收的荷兰艺术品必须归还。翌年2月，奥地利政府开始向罗斯柴尔德家族（the Rothschild family）归还艺术品财产。[2] 1998年8月，有报道称在巴西发现了4幅画作，其中包括毕加索和莫奈的作品，它们均为二战中被纳粹偷盗的艺术品。[3] 诸如此类的事件都无疑极大地提升了公众对艺术品偷盗及其归还问题的意识。

　　从今天的眼光看，艺术品的偷盗的确已经到了一种令人瞠目结舌的地步。根据国际警察组织（Interpol）的报告，偷盗艺术品的黑市交易在犯罪金额上仅次于贩毒、军火走私和洗钱。有四分之一的偷盗案发生在美国。[4] 而且，按照美国联邦调查局的估计，涉案金额高达50亿美金！令人惊讶的是，在这一行里，偷盗集团或个人居然还具有流派纷呈的特点。[5] 使人忧虑倍增的是，这种艺术品的偷盗情况在继续恶化。以中美洲的哥斯达黎加为例，据说，已知的考古遗址中95%至少是部分地遭遇过偷盗者的劫掠。在印度，仅仅在1977—1979年间，就有过3000起艺术品的偷盗事件，其中只有10起案子告破。依照联合国教科文组织的估计，在1979—1989之

[1] See Matthew Hart, *The Irish Game: A True Story of Crime and Art*, Walker & Company, New York, 2004, and the website: http://www.theirishgame.com.

[2] See Jane Perlez, "Austria Moves Toward Returning Artworks Confiscated by Nazis", *New York Times*, Sep. 11, 1998, A10.

[3] See "Picasso and Monet Works Recovered by Nazi Loot Hunters in Brazil", *Deutsche Presse Agentur*, Aug. 31, 1998.

[4] See Steven A. Bibas, "The Case Against Statutes of Limitations for Stolen Art", *Yale Law Journal*, Jun. 1994, pp.2437-2469.

[5] See Les Christie, "Much Money in Munch?", *CNN/Money*, Aug. 23, 2004: 4:51 PM EDT.

间，有 5 万多件艺术品被偷运出了印度。[1] 以欧洲为例，在 1999 年失窃的 14 件（或批）重要艺术品中，只有 6 件（或批）失而复得[2]；2000 年，8 件（或批）作品中只找回 3 件（或批）半[3]；2001 年，11 件（或批）作品中只找回 2 件（或批）[4]。

[1] See Jeanette Greenfield, *The Return of Cultural Treasures*, Cambridge: Cambridge University Press, 1995, pp.207-208.

[2] 1999 年丢失的最重要的艺术品：
12 月 5 日，俄国圣彼得堡美术学院博物馆丢失 16 幅绘画（后找回）。
11 月 15 日，意大利罗马丢失了包括圭尔奇诺（Guercino）和卡拉奇（Carracci）的作品在内的一批绘画（3 天后找回）。
11 月 11 日，荷兰毕尔多芬（Bilthoven）丢失 7 幅包括斯泰恩（Jan Steen）、戈扬（Van Goyan）和勒伊斯达尔（Van Ruisdael）的作品在内的画作。
8 月 7 日，荷兰布森（Bussum）丢失 7 幅包括蒙帕尔（Momper）、米里斯（Van Mieris）和奥斯塔德（Van Ostade）的作品在内的画作。
7 月 16 日，法国巴黎丢失迪菲（Dufy）的作品。
7 月 13 日，法国德拉基南（Draguignan）丢失伦勃朗的绘画。
6 月 20 日，法国丢失迪菲、马奈和于特里约（Utrillo）的作品。
6 月 8 日，法国尼斯丢失马蒂斯的作品（后找回）。
5 月 14 日，荷兰登博斯（Den Bosch）丢失梵·高的作品。
4 月 6 日，俄国圣彼得堡丢失佩洛夫（Perov）的作品（后找回）。
3 月 11 日，法国安提布丢失毕加索的作品。
2 月 15 日，瑞士丢失伦勃朗的绘画。
1 月 29 日，丹麦丢失贝里尼和伦勃朗的作品（半年多后找回）。
1 月 22 日，英国约克市立美术馆内闯入武装暴徒盗走包括透纳、斯蒂科特（Stickert）、巴尔托洛梅奥（Bartolommeo）等人的作品在内的 20 幅绘画（后被找回）。

[3] 2000 年被偷盗的重要艺术品：
12 月 21 日，瑞典斯德哥尔摩丢失伦勃朗和雷诺阿的作品（部分追回）。
9 月 19 日，波兰波森（Posen）丢失莫奈的作品。
6 月 20 日，瑞典斯德哥尔摩丢失佐恩（Zorn）、里杰佛斯（Bruno Liljefors）和纳尔逊（Nelson）的作品。
5 月 28 日，美国加州贝弗利山庄丢失两幅夏加尔的绘画。
4 月 2 日，意大利佛罗伦萨丢失多纳泰洛（Donatello）、西莫内蒂（Simone Martini）和乔托的作品（3 个多月之后找回）。
2 月 24 日，荷兰丢失赫尔曼塔尔（Helmantal）的作品（后找回）。
1 月 20 日，英国丢失劳里（Laurence Stephen Lowry）的作品（后找回）。
1 月 1 日，英国丢失塞尚的作品。

[4] 2001 年被偷盗的重要艺术品：
12 月 10 日，意大利都灵丢失相传是戈雅所作的肖像画。
10 月 10 日，乌兹别克斯坦塔什干国家博物馆俄罗斯收藏馆内丢失了包括艾伊凡佐夫斯基的《西伯利亚大草原上的日落》(Sunsets in the Steppe)、特罗宾宁（Tropinin）的《欧勃兰斯卡娅公主》(Princess Obolenskaya)、布留洛夫的《土耳其女人》、克拉姆斯柯依的《戴红蝴蝶结的少女》，以及苏里柯夫为油画《近卫军临刑前的早晨》所作的速写（后找回）。
9 月 9 日，希腊维吉亚（Vergia）的陵墓被盗，其中有古希腊的大理石小雕像。
8 月 8 日，西班牙马德里丢失包括木勒格尔、戈雅、毕沙罗、格利斯、卡马拉萨（Camarasa）、日本裔法国画家藤田嗣治（Tsuguharu Foujita）、索拉那（Solana）、索罗拉（Sorolla）、奥提兹（Ortiz）和诺乃尔（Nonell）的作品在内的 14 幅画作（后找回）。
7 月 18 日，德国科隆丢失安迪·沃霍尔的《蓝色的列宁》。
6 月 26 日，爱尔兰维克罗郡丢失庚斯博罗和贝洛托（Belloto）的作品（后找回）。
6 月 13 日，比利时根特丢失一幅鲁本斯的复制品。
6 月 8 日，美国纽约丢失夏加尔的作品（次年被找回）。
5 月 19 日，奥地利因斯布鲁克丢失一幅铎（Dou）的绘画。
4 月 22 日，瑞士卢塞恩丢失戈扬（Van Goyen）的作品。
3 月 22 日，俄国圣彼得堡丢失热罗姆（Gerome）的作品。

2002 年，8 件（或批）作品中只找回 3 件（或批）[1]。

确实，想一想这些来自现实中的事实不无警示意义：

国际上至今仍高额悬赏的艺术品不在少数[2]；

国际艺术研究基金会（the International Foundation for Art Research）近期接到的有关艺术品失窃的报告从 20 世纪 70 年代后期以来翻了三番之多；

由国际艺术研究基金会联合国际上重要的拍卖行在 1991 年成立的艺术失窃登记组织（the Art Loss Register）不过 20 几个工作人员，分别在纽约和伦敦设有办事处。1993 年，该组织帮助失主找回了 422 件、价值 2000 万美金的被偷盗的艺术品。其中包括毕加索的《戴金色耳环的少女头像》(*Head of a Woman with Golden Earrings*)、德加的《正在穿鞋的舞蹈演员》(*Dancer Fixing Her Shoes*) 以及罗马时期的雕像等。但是，该年登记了 8,700 多件失窃作品。[3] 它所确认的失

[1] 2002 年被偷盗的重要艺术品：
12 月 29 日，美国佛罗里达那不勒斯海边私人住宅丢失莫奈和雷诺阿的绘画（后找回）。
12 月 7 日，荷兰阿姆斯特丹梵·高博物馆丢失梵·高的两幅画，警方悬赏 10 万欧元；10 月 24 日，法国丢失雷诺阿、马尔凯（Marquet）和德加的绘画。
9 月 29 日，爱尔兰维克罗郡丢失包括鲁本斯、奥斯塔德、勒伊斯达尔和韦尔德的作品在内的 5 幅名画（后找回）。
9 月 20 日，哥伦比亚梅迪伦（Medillen）一博物馆内的两幅博泰洛（Fernando Botero）的画被偷（后找回）。
7 月 30 日，巴拉圭亚松森的国家美术博物馆被小偷打通地道盗走包括库尔贝、丁托列托、穆里略（Murillo）、皮欧特（Piot）等人的作品在内的绘画。
7 月 29 日，美国加州西好莱坞丢失帕里什（Maxfield Parrish）的两块壁画。
7 月 3 日，南非约翰内斯堡美术馆内埃尔·格列柯的《圣多马》被偷。
7 月 3 日，德国汉堡的一座贾科梅蒂的雕塑被人偷梁换柱。
5 月 9 日，法国法兰西岛丢失塞尚、迪菲、弗雷兹（Freisz）等人的绘画作品（后找回）。
4 月 20 日，德国柏林布卢克博物馆有盗贼闯入，偷走了 9 幅包括黑克尔（Heckel）、诺尔德（Nolde）、库希纳（Kirchner）和佩克斯坦（Pechstein）的作品在内的德国表现主义绘画（后找回）。
3 月 25 日，荷兰哈勒姆佛兰斯·哈尔斯博物馆发生窃案，包括斯泰恩、奥斯塔德、贝戈（Cornelis Bega）和迪斯阿特（Cornelis Dusart）的作品在内的 5 幅绘画被盗。
2 月 17 日，瑞典斯德哥尔摩艺术博览会丢失包括布勒格尔（Jan Breughel the Elder）、佐恩和里杰佛斯的作品在内的 5 幅绘画，悬赏 11 万欧元。

[2] 警方依然在追寻的重要艺术品：
1. 1990 年 3 月 18 日，波士顿加德纳博物馆丢失的维米尔的作品，警方悬赏 500 万美金。
2. 1999 年 3 月 11 日，法国安提布一沙特阿拉伯的私人游艇上丢失的毕加索的画作，悬赏 53 万欧元。
3. 1988 年 5 月 27 日，德国柏林新国家美术馆丢失吕西安·弗洛伊德的《弗朗西斯·培根》，悬赏 10 万英镑。
4. 2000 年 12 月 21 日，瑞典斯德哥尔摩国家博物馆中被盗的若干重要的作品。
5. 1987 年 3 月 24 日，阿根廷罗萨里奥胡安·B. 卡斯塔尼诺美术博物馆（Juan B. Castagnino Museum of Fine Art）里被盗的艺术品。
6. 1972 年 11 月 12 日，法国巴诺（Bagnols sur Ceze）的一博物馆仓库内被偷的价值数百万美金的印象派画作。
7. 1972 年 9 月 4 日，加拿大蒙特利尔美术博物馆丢失的重要作品。
8. 1969 年 10 月 19 日，意大利西西里巴勒莫圣洛伦佐小礼拜堂丢失的卡拉瓦乔的重要作品。
9. 1934 年 4 月 11 日，比利时根特圣巴佛大教堂内被偷的凡·埃克的名画《根特祭坛画》的一部分（士师和施洗约翰部分）。
10. 所有失窃的梵·高作品。

[3] See James Daly, "Tracers of the Lost Art", *Forbes*, Oct. 10, 1994, p.S21(3).

窃作品中，平均4,500件就1件被销售掉。目前该组织已经登记了10万多件失窃的艺术品，价值约10亿英镑多，共分7个大类（美术、装饰艺术、古董、民族志文物、亚洲艺术、伊斯兰艺术和杂件等）。每件作品都有简介、国际艺术研究基金会目录编号以及失窃地点与时间等信息。数据库中有350幅毕加索的画、269幅米罗的画、180幅达利的画以及121幅伦勃朗的画。[1] 虽然许多包括克里斯蒂（Christie's）和苏富比（Sotheby's）在内的艺术拍卖均有在接受拍卖之前确认拍卖件是否为盗窃品的规定，但是，这么做并非法律上的要求。因而，这些艺术品的拍卖并非完全不可能。而且，被盗艺术品通过一些小的艺术品交易公司更容易进入流通领域。业内的行规与法律的履行毕竟不是一回事儿。

在俄罗斯，从20世纪80年代以来，估计有8,000万件圣像中的四分之一被非法走私到了国外。[2] 1989—2001年，光是意大利的教堂就有89,000件艺术品被盗。与此相类似的遭遇也发生在捷克共和国、法国和匈牙利的教堂里。例如，1986—2001年间，捷克共和国记录在案的教堂艺术品失窃数字为35,000件。[3]

有谁会想到，国际市场上出现的偷盗艺术品的价值已经高达5亿至75亿美金……[4]

一方面，人们深感作为文化财产的艺术品保护与归还的诸多困难，另一方面却是其屡屡不断的失窃。这就是现代情境中的艺术（尤其是伟大的艺术品）所面临的一种极为严酷的现实。1972—1973年度的国际警察组织的一份调查报告指出，世界上频频受到文化财产偷盗困扰的共有26个国家，其中，欧洲有13个，非洲有2个，北美有1个，南美有5个，亚洲有5个。这些国家无一例外都拥有丰厚的艺术和考古的资源。由于艺术品遗产的偷盗数量居高不下，有些国家成立了专门的机构以有效防范和阻止恶性事件的发生。譬如，意大利警方就有"艺术遗产保护指挥部"（The Commando Carabinieri Tutela Patrimino Artistico）。不过，失而复得的比例并不是那么乐观的，从国际艺术研究基金会、国际警察组织和联邦调查局所得到的报告来看，每年不过是10%上下，而且，艺术偷盗罪犯的定罪率

[1] See Matthew MacDermott, "U.K. Forming Force to Reduce Art Theft", *Business Insurance*, Feb. 16, 1998.
[2] See Jeanette Greenfield, *The Return of Cultural Treasures*, p.220.
[3] See Martin Bailey, "Art Theft: No Respect for the Sacred", *Art Newspaper*, Jul. 1, 2001.
[4] 参见澳大利亚参议员、司法和海关部长阿曼达·范斯通（Amanda Vanstone）于1999年12月2日在悉尼召开的"艺术犯罪大会"上的开幕词（see http://www.aic.gov.au/conferences/artcrime/vanstone.pdf）。

显得更低。[1] 令人忧虑的是，许多遭遇偷盗的艺术博物馆通常不愿意公开被偷盗的艺术品的信息，因为这样做有可能使潜在的艺术品捐献者忧心忡忡，举步不前。可是，这又几乎等同于一种对偷盗的容忍！同样，也会使人们对再度流向市场的赃物失去警惕的意识。

但是，不管我们是否愿意承认，触目惊心的艺术品大窃案在全球范围内似乎从未断绝过。

图 3-1　维米尔《写信的少女与女仆》（约 1670），布上油画，72.2×59.7 厘米，都柏林爱尔兰国家美术馆

1911 年 8 月，达·芬奇的旷世名作《蒙娜·丽萨莎》被一个狂热的意大利油漆匠偷出了卢浮宫。3 年之后，警方终于破案，在佛罗伦萨的乌菲兹美术馆展出一段时间后，此作于 1914 年 1 月回到了法国卢浮宫。

1934 年 4 月 11 日，比利时根特圣巴佛大教堂内凡·埃克的名画《根特祭坛画》的一部分（士师和施洗约翰部分）被偷。

20 世纪 60 年代，墨西哥和危地马拉境内的玛雅艺术都有过被偷盗的记录，而且一些大型的刻有铭文的石柱因此遭到完全毁坏的命运，这样某些关于文明史的重要记录就灰飞烟灭了！难以置信的是，一些偷盗品堂而皇之地出现在美国的博物馆（如布鲁克林博物馆、克利夫兰艺术博物馆、明尼阿波利斯美术学院）里。[2]

1974 年 4 月 26 日，维米尔的杰作《写信的少女与女仆》在一位国会议员的

[1] 参见澳大利亚参议员、司法和海关部长阿曼达·范斯通于 1999 年 12 月 2 日在悉尼召开的"艺术犯罪大会"上的开幕词（see http://www.aic.gov.au/conferences/artcrime/vanstone.pdf）。

[2] See Clemency Coggins, "Illicit Traffic in Pre-Columbian Antiquities", *Art Journal*, 1969, p.940. Jeanette Greenfield, *The Return of Cultural Treasures*, pp.206-207.

图 3-2 维米尔《写信的少女与女仆》如今静静地挂在都柏林爱尔兰国家美术馆里。

家中连同其他 18 幅绘画一起被盗,幸好很快在一周之后被追回,只是留下了一些小的损坏。可是,1986 年 5 月 21 日此画又再次被盗。经过长达 7 年多的秘密谈判和跨国的侦探后,此画才终于回归主人手里。[1]

1985 年 10 月 27 日,以收藏印象派大师莫奈作品而闻名遐迩的法国巴黎马莫坦博物馆(Marmottan Museum)发生了绘画大窃案,5 个武装的窃犯盗走了包括莫奈的《印象:日出》在内的许多名画(有别的莫奈作品以及雷诺阿的作品),价值约在 2000 万美金以上。根据 1987 年 11 月 8 日的《观察家》的报道,此案件可能与东京的一个团伙有关。换言之,艺术的偷盗已然是跨国性质的一大犯罪行径。[2] 无独有偶,同年 12 月,墨西哥城的国立人类学博物馆里也发生了一次大规模的艺术品窃案:被盗的艺术品包括了玛雅、阿兹特克(Aztec)、萨巴特克(Zapotec)和米斯泰克(Mixtec)等文化中的珍贵文物。而且,尤为痛心的是,该博物馆因此丢失了一件镇馆之宝——出自墨西哥南部的古代玛雅城市帕伦克的葬礼面具!

[1] See Matthew Hart, *The Irish Game: A True Story of Crime and Art*.
[2] See Ted Gest, "Art Theft: A Rich and Booming Craft", *U.S. News & World Report*, Nov. 11, 1985, p.60(1).

图 3-3　莫奈《印象：日出》(1872)，布上油画，48×63 厘米，巴黎马莫坦博物馆

1988 年 5 月，荷兰阿姆斯特丹的市立博物馆遭遇了一次噩梦般的绘画大窃案。其中印象派的 3 幅价值 3,000 万英镑以上的名画（梵·高的《荷兰石竹》、塞尚的《瓶子与苹果》和乔凯德 [Johan Bartold Jonkind] 的《奈佛尔的毕罗先生的房子》）不翼而飞。

1990 年 3 月 18 日凌晨，美国波士顿的圣帕特里克节接近尾声的时候，该市著名的伊莎贝拉·加德纳博物馆（Isabella Stewart Gardner Museum）遭遇了美国历史上规模最为罕见的盗窃案件：两个不知名的白人男性乔装成值班警察（波士顿的警服和假的黑胡子）的模样，谎称有人在加德纳博物馆[1]内给警方打骚扰电话，此时博物馆保安竟违规允许两人进入，当即就被他们绑架。结果，案犯在不费一枪一弹、没有触动任何警报并拆除监视录像的情况下，用不到 90 分钟的时

[1]　虽然加德纳博物馆并非波士顿最大的艺术博物馆，可是它本身却是 15 世纪风格的威尼斯式的宫殿，存放着一些世界级的艺术珍品。当年，博物馆的主人加德纳夫人留下了特殊的要求，在她死后博物馆内的一切（包括时间跨度约 3,000 年的 2,500 件艺术作品）均维持原状。可是，偷盗事件改变了这一要求的完整性。

间就盗走了维米尔的《音乐课》、伦勃朗的《一袭黑衣的女士和男士》《加利利海的风暴》(这幅被用刀割去的作品是画家唯一一幅留存下来的海景画)和《自画像》、5幅德加的作品、1幅马奈的作品和1件放在伦勃朗画作附近的中国商代的青铜器等(共13件艺术品),价值高达约3亿美金。所幸的是,博物馆三楼的提香名作《诱拐欧罗巴》(曾被誉为波士顿最重要的绘画藏品)竟然毫发无损,逃过了一劫。[1]

尽管美国政府为加德纳博物馆的失窃艺术品开出了巨额悬赏(从原来的100万美金提高到现在的500万美金),介入调查的人员追踪了数百种线索,且其中的一些线索促使他们把焦点聚集在爱尔兰共和军和联邦调查局一直悬赏捉拿的一个黑帮头目身上,可是,十多年过去了,案件并没有根本性的突破。1998年,此案的侦破似乎有了一些进展,甚至发现了有关伦勃朗的海景画的一些线索。但是,艺术品所遭遇的实际破坏,以及至今为止虚位以待的画框、墙上保留的空位以及边上注明偷盗日期的小标签等都无不在继续诉说着伟大艺术品可能永远不能回归家园的悲剧性命运。[2] 人们不禁要担忧的是这些作品的最后生存命运:无论是毁损,还是永不现世,都将可能无异于这些作品的消亡!起码从盗贼对于艺术品的选择来看,他们并非艺术方面的行家,而且留下了一些毁损艺术品的痕迹。[3] 应该说,这些被盗艺术品都对温度、湿度等极为敏感,应该得到很专业的维护,就像母亲对婴儿那样细致入微才行。否则,它们的安全会受到极大的威胁。它们在窃犯手中会有怎样的待遇成了令人心悬的未知数。

1994年2月午夜,挪威奥斯陆国家美术馆的蒙克的《呐喊》被盗。根据报道,3个窃贼用梯子爬进博物馆的窗户,引发了警报,可是被警卫忽略了。他们不仅轻而易举地拿走了作品,而且还留了一张明信片,感谢博物馆的保安系统有懈可击。根据监视系统的录像,盗贼仅仅花了50秒的时间就将画作弄走了。[4]

[1] See Steve Lopez, "The Great Caper; Is the Heist of the Century About to be Solved; Two Cons May Hold the Answer", *Time*, Nov. 17, 1997, p.74(6).

[2] See David Goldman, "Art Attack: the Gardner Museum Heist", *Biography*, Nov. 1998, Vol. 2, Issue 11.

[3] 专家们早就指出,在盗贼们偷盗目标的选择上看,既有明显的意图,也有不专业的特点。譬如,虽然提香的杰作《诱拐欧罗巴》未被动过,却有一些虽不错但并非举足轻重的艺术品被盗走,例如从拿破仑的旗子上取下来的一件装饰物(铜鹰)和德加的4幅速写等均本馆内最重要的收藏品。而且,伦勃朗的一幅画如同其他几幅画一样,是从画框上被极其野蛮地割下来的,画面上有令人痛心的损害……这些人似乎并不完全懂得该画的真正价值。

[4] 窃贼们提出了用100万美金来换作品的勒索要求,但是挪威当局并没有轻易付出这笔钱。后来的谈判过程以及扮成美国洛杉矶盖蒂博物馆代理人的英国便衣侦探的协助,使得挪威警方获得了画作的下落(距离奥斯陆72公里的一个海边小镇)。3个月后,3个嫌犯落网,而《呐喊》安全返回博物馆,并随即被安放在原来的位置上。

第三章 艺术品的偷盗:文化肌体上的伤疤

图 3-4 加德纳博物馆内意大利风味的庭院

1994 年 7 月，两幅从伦敦退特美术馆借出、在法兰克福的一家美术馆（Schein Kunsthalle）展出的透纳的画作竟被人偷走。两幅画作价值 1,000 万英镑以上，分别为《阴影与黑暗》和《光与色（歌德的理论）——洪水之后的清晨》，均为透纳的重要作品。[1]

1995 年 1 月，英国威尔特郡（Wiltshire）巴斯勋爵私人藏画馆中 1 幅提香的《逃往埃及途中的休憩》被盗，当时该画价值 750 万美金。[2]

根据 1998 年 5 月 20 日的报道，罗马的意大利国家美术馆塞尚和梵·高的画作被盗走。依照意大利警方的估计，盗窃者是受命而为，被盗的艺术品价值总共约 3,400 万美金。[3]

2001 年，爱尔兰的贝特收藏馆（the Beit Collection）经历了一次奇特的"打、

[1] See Antony Thorncroft, "The Fine Art of Stealing an Old Painting", *The Financial Post*, Feb. 4, 1995, p.83(1).

[2] See Kate Watson-Smyth, "Nazi Art Theft Decision Hailed", *Independent*, Jun 5, 1999.

[3] See Joan Altabe, "Art, A 'Hot' Commodity for Enterprising Thieves (ARTS & TRAVEL)", *Sarasota Herald Tribune*, May 24, 1998, p.2G.

图 3-5 维米尔《音乐课》(约 1665–1666),布上油画,72.5×64.7 厘米,原藏波士顿加德纳博物馆

砸、抢"事件,结果包括一幅庚斯博罗作品在内的 3 幅画作不翼而飞。窃贼们是驾驶一辆吉普车闯进收藏馆的前门,然后装上艺术品后扬长而去的。

2003 年 5 月 11 日,一个周日的凌晨,维也纳美术史博物馆中 1 件出诸文艺复兴雕塑大师切利尼的《地球与海洋(安菲特里特和尼普顿)》(金质盐皿)在不到 1 分钟的时间里被盗走。谁也不会想到这么有名的一件作品居然会有人偷。如今,专家极其担忧作品的安全,因为这件东西实在是太精致而又太脆弱了。[1]

2004 年 8 月 21 日,挪威奥斯陆蒙克博物馆内两幅蒙克的杰作《呐喊》[2]

[1] See Philip Kennicott, "So Famous, It's Puzzling Anyone Would Steal It: Cellini Saltcellar Is an Art History Class Staple", *Washington Post*, Tuesday, May 13, 2003, p.C01.

[2] 画于 1893 年左右的《呐喊》共有 4 幅:2 幅在蒙克博物馆,1 幅在国家博物馆,1 幅由私人收藏。目前每幅的估价为 5 千万—1 亿美金,在拍卖中有可能创下最贵绘画的纪录(see Walter Gibbs and Carol, "Munch's 'Scream' Is Stolen From a Crowded Museum in Oslo", *New York Times*, Late Edition [East Coast], Aug. 23, 2004. A.6)。

图 3-6 切利尼《地球与海洋（安菲特里特和尼普顿）》（1540—1544），金、珐琅和黑檀，26×33.5 厘米，维也纳美术史博物馆

和《圣母》在光天化日之下被全副武装的两名歹徒盗走。[1] 据目击者说，作案者若无其事地打碎玻璃，然后砸画框，一副对艺术无知到极点的样子……随即，该博物馆的安保水平成为公众诟病的软肋，因为该馆要求增加费用安装新的录像系统以确保展品的安全，而且资金已经落实，但是在8个月内，什么改进都没有出现，直到案发为止。更令人出乎意料的是，在挪威广播公司的专家检查博物馆现有的安保设备时，发现这些设备不仅落后过时，而且入口处的录像机设备根本就没有打开，不少镜头的角度都是有问题的。同样，人们深深地忧虑被盗艺术作品的安全，因为暴徒在盗走艺术品时为了将画从画框上取下来，动作极为野蛮。如果这些作品不能销售出去，从而使他们没有任何收益，以致最后被毁掉，不是没有可能的。有现场目击者就是这么想的。同时，美术史学者十分清楚，《呐喊》其实是用蛋彩画在纸板上的，显得尤为脆弱，即便是弯曲一下，也有可能造成不可挽回的损害。[2]

根据 2004 年 12 月 12 日的报道，米勒的油画《无名男子肖像》（*Portrait d'un Homme Anonyme*）在法国兰斯（Reims）的美术博物馆将要闭馆时被两个 40 岁上下的小偷偷走。这幅从 1949 年起就一直挂在那里的作品画的可能是浪漫派大师

[1]　See Les Christie, "Much money in Munch?". 根据 2006 年 7 月 8 日《美术报》第 3 版的报道（《盗窃蒙克名画的"雅贼"获刑》），尽管作案者已经判刑，并需向挪威政府赔偿 7.5 亿挪威克朗（约合 1.2 亿元美金），但令人揪心的是，两幅价值连城的名画的下落依然不得而知！

[2]　在 2 年零 9 天之后，挪威警方终于在 2006 年 8 月 31 日收回了失窃多时的《呐喊》和《圣母玛丽亚》。所幸的是两幅画还算完好，不过这一当年惊天劫案的主犯依然逍遥法外（see http://www.cnn.com/2006/WORLD/europe/08/31/paintings.recovered.reut/index.html）。

图 3-7　3 个窃犯中的两个正从博物馆出来,跑向正在门口等待的小轿车。

图 3-8　警方隔离了博物馆,并询问了馆内约 70 位工作人员和参观者。

第三章　艺术品的偷盗:文化肌体上的伤疤

图 3-10 蒙克《圣母》(1895)，布上油画，90.5×70.5 厘米，奥斯陆蒙克博物馆　　图 3-9 蒙克《呐喊》(1893)，纸板蛋彩画，90.8×73.7 厘米，奥斯陆蒙克博物馆

德拉克罗瓦年轻时的形象，如今价值 122,000 欧元。[1]

2005 年 1 月 9 日晚（周日），位于荷兰北部的韦斯特弗里斯博物馆（the Westfries Museum in Hoorn）发生了一起令荷兰和国际博物馆界震惊的窃案：一批 17—20 世纪荷兰画家的 21 幅油画、3 幅素描、1 幅版画以及大量珍贵的银器被偷，价值高达 1000 万欧元左右。窃贼光顾这一具有 125 年历史的博物馆时，甚至没有惊动任何的保安系统，就顺利得手……[2]

[1] See http://musica.aol.com.br/fornecedores/afp/2004/12/14/0001.adp.

[2] 参见新华社电《千万欧元名画神秘被盗》,《北京青年报》, 2005 年 1 月 12 日, A15。具体丢失的绘画作品为：
Paintings:
Hendrik Bogaert, *Peasant Wedding*, 1671-1675; Steven van Duyven, *Portrait of a Lady*, 1679; Steven van Duyven, *Portrait of a Gentleman*, 1679; Jan van Goyen, *Landscape with Peasant Wagon*, 1632; Hendrik Heerschop, *Landscape with the Story of the Pharaoh's Cup*, 1652; Claas van Heussen, *Kitchen with Cooking Utensils*, 1672 (A; second painting by the same master of the same subject, same date) ; Jan Linsen, *Rebecca and Eliëzer*, 1629; Claas Molenaer, *Winter Scene*, 1647; Reinier Nooms, *Seascape with Ships*, 1640-1668; Izaak Ouwater, *The Nieuwstraat in Hoorn*, 1784; Egbert Lievens van de Poel, *Interior*, 1620-1653; Gerrit Pompe, *View of Enkhuizen*; Jan Claesz Rietschoof, *View of Oostereiland*, 1652-1719; Alomon Rombouts, *Winter Scene*, 1670-1700; Henrik Savrij, *View of Andijk*, ca. 1900; Floris van Schooten, *Kitchen Piece*, 17th century; Jacob Waben, *The Return of Jephthah*, 1625; Jacob Waben, *Lady World*, 1622; Matthias Withoos, *The Grashaven in Hoorn*, after 1750; (A second painting by the same master of the same subject, same date) . （接下页）

其实，仅仅依据不完整的统计，2003—2004 年中发生的艺术窃案就数量惊人！[1]

或许是因为艺术品的偷盗已经到了有点肆无忌惮的地步，以至于国立苏格兰美术馆在注明展品的出处时，竟然直言不讳地在大型图录上称，其收藏的戈雅的《出诊》(*El Medico*) "是 1869 年从马德里皇家宫殿里偷盗出来的"！

诚然，我们难以完全统计出有多少艺术家的作品遭遇过偷盗的厄运，不过，如仅仅以西方绘画为例，确实可以按姓氏的字母顺序列出长长的一串名单：譬如，波纳尔（《小咖啡馆》，1900）、布丹（Boudin）《草地上的母牛》、老布勒格尔（《有建筑和马车的风景》）、卡拉瓦乔（《基督降生》）、夏加尔（《牧羊乐

（续上页）
Drawings and aquarelles:
J. Groot, *Surgeon*, ca. 1850; Herman Henstenburgh (1680-1726), *Still-life-with Memento Mori*, 1698.

Prints:
Print after David Teniers, *A Quack*, 1766
(see http://www.wfm.nl/lijst.htm.)

[1] 2003 年度可以列举的主要偷盗事件有：
12 月 17 日，新墨西哥州美术馆一幅奥基弗（Georgia O'Keefe）的风景画（《帕布鲁·杜罗峡谷的风景》）被偷走。
8 月 27 日，英国苏格兰一公爵城堡（the Duke of Buccleuch's Drumlanrig Castle）内的达·芬奇的《圣母与拿着纺线轮的圣婴》被偷。赏金 100 万英镑。
5 月 11 日，维也纳美术史博物馆内的切利尼的金盐皿被偷。令人特别惊讶的是，警报声居然被警卫忽略。案犯的勒索数额为 500 万欧元。警方悬赏 7 万欧元。
4 月 27 日，英国曼切斯特惠特莫美术馆内的梵·高、高更和毕加索的绘画被偷（不久被找回）。
4 月 11 日，伊拉克巴格达国家博物馆被洗劫。
3 月 20 日，比利时根特一美术馆内的 50 幅圣像图被偷。
1 月，委内瑞拉加拉加斯的索菲亚·伊姆博当代艺术博物馆中的 1 幅马蒂斯的画（《穿红短裤的宫女》）被发现是赝品，而原作几年前曾巡回展出，显然被偷梁换柱了。
到 10 月份为止，2004 年也已经有了不少令人头痛不已的重要的艺术品偷盗事件。
7 月 31 日，意大利罗马圣灵医院中的 10 幅绘画（包括乔万尼·兰弗兰科、卡瓦列尔·达皮诺、卢伊基·加兹和帕尔米贾尼诺的作品）被偷，价值约 400 万欧元。
5 月 28 日，瑞典斯德哥尔摩一住宅中的 4 幅绘画（包括莱热、格利斯、佐恩和毕加索的作品）被偷。
5 月 20 日，法国巴黎蓬皮杜中心修复实验室里的一幅毕加索作品被偷。
4 月 25 日，美国加州洛杉矶斯特拉迪瓦里家族（1684）制作的一把名贵大提琴被偷，悬赏 5 万美金（后被找回）。
4 月 18 日，荷兰赫托根博斯（Hertogenbosch）小布勒格尔的一幅题为《农夫和六只鹅》的小尺寸画作被偷，悬赏 3 万欧元。
4 月 1 日，马耳他岛一私人住宅中包括卡拉瓦乔一幅画作在内的共 12 幅作品被偷（不久被找回）。
1 月 20 日，加拿大多伦多 5 件出诸英国大卫·马钱德（David Le Marchand, 1674—1726）之手的象牙小雕像从安大略省美术馆中被偷（不久被找回）。
值得一提的还有该年度中国文物的被盗事件：
11 月 1 日，大英博物馆新闻发言人称，15 件中国文物数日前被盗。这些文物可能是 10 月 29 日博物馆对公众开放时失窃的（参见新华社伦敦 11 月 1 日电；记者徐剑梅：《大英博物馆中国文物失窃》，《北京晨报》，2004 年 11 月 2 日，头版；杨玉峰：《失窃文物可能流向亚洲》，《北京晨报》，2004 年 11 月 3 日，第 2 版）。
10 月 4 日，英国伦敦维多利亚和阿尔伯特博物馆 9 件中国文物失窃（参见杨玉峰：《失窃文物可能流向亚洲》；杨孝文等：《谁从大英博物馆盗走了中国文物？》，《北京青年报》，2004 年 11 月 3 日，A2 版）。

图 3-11 透纳《阴影与黑暗》(1843)，布上油画，78.5×78 厘米，原藏伦敦退特美术馆

图 3-12 透纳《光与色（歌德的理论）——洪水之后的清晨》(1843)，布上油画，原藏伦敦退特美术馆

手》)、柯罗（《靠在左臂上的少女》和《泉水旁的梦幻者》)、库尔贝（《有岩石和溪流的风景》)、德加（《佛罗伦萨郊区的队列》《三个骑马师》等）、德拉克罗瓦（《山洞里的狮子》)、杜菲（Dufy,《构图》《管弦乐团与女裸体》等）、埃尔·格列柯（《福音传道者》)、弗洛伊德（《弗朗西斯·培根的肖像》)、庚斯博罗（Gainsborough）、弗莱切尔（Thomas Fletcher）、戈雅（《战争的场面》)、希姆（Heem，《有一条鱼的静物》和《虚幻图》)、马尼亚斯科（Magnasco,《风景》)、马奈、马尔凯（Marquet）、马蒂斯（《圣特洛佩的风景》)、米勒（《米勒夫人的肖像》)、毕加索（《多拉·玛尔的肖像》)、伦勃朗（《穿黑衣的女士和男士》《加利利海上的风暴》《有小屋的风景》和《速写——年轻的艺术家》等）、雷诺阿（《一个巴黎年轻人的肖像》《艾尔伯·安德列夫人的肖像》和《花瓶中的玫瑰》等）、鲁本斯（《年轻人头像》)、提香（《菲利

普二世肖像》)、凡·埃克(《根特祭坛画》中的士师和施洗约翰部分)、维米尔(《音乐课》)、委罗内塞(《男士肖像》)、维亚尔(Vuillard),等等。艺术品偷盗的普遍事实多多少少让人有些无奈,但是,与此同时,这也表明,我们需要正视这一问题的极端严重性。当然,有关艺术品的偷盗的实际情形是十分错综复杂的,而且有些几可等同于永无答案的谜。

在这里,我们仅仅从战争与和平时期的偷盗与归属、相关的艺术市场以及博物馆文化的建设等方面予以剖析。

战争中的艺术品偷盗与归属

在战争中,艺术品几乎无一例外地与其他珍贵的物品一起沦为了被偷盗、掠夺的对象。劫掠艺术品几乎是战争的副产品。不仅一般的士兵介入了艺术品的抢劫,而且有时参战的国家也大张旗鼓地参与对艺术品的强取豪夺。许多博物馆如今还大量摆放着在战争中获取的艺术品。

在西方,尤其自从拿破仑征服欧洲和非洲的埃及以来,对艺术品的洗劫仿佛更为天经地义地与凯旋的观念紧密联系在一起。而且,值得注意的是,拿破仑还常常以一种强加于人的条约的形式把他长久觊觎的艺术品(主要是意大利和德国的艺术品)堂而皇之地收入自己的宫殿里。譬如,1797年签订的一些条约就导致了意大利威尼斯痛失一连串重要的艺术品,其中包括了赫赫有名的圣马可教堂的4个铜马。这些原本属于古代罗马(甚至古代希腊)的青铜雕塑,因为与威尼斯共和国的象征——双翼的狮子——不相上下而显得非同寻常,但却沦为拿破仑在巴黎的凯旋游行中炫耀功绩的道具。曾经在拿破仑进军埃及时担任过顾问,后来成为卢浮宫埃及馆的创始人、卢浮宫的馆长的德依男爵(Baron Dominique Vivant Denon)甚至在滑铁卢之役后还竭力反对英国所主张的归还所有被偷盗的艺术品的要求,认为这是英国欲与法国在文化上一决高低的结果。

不过,艺术的偷盗毕竟是不符合道义的,因而,这些艺术品的归还成了一种必然的趋势。圣马可教堂的4个铜马于1815年完璧归赵,雕像《拉奥孔》还回给了梵蒂冈,等等。又如,第二次世界大战后,从纳粹处追回的佛罗萨的艺术珍品就有整整6卡车。而且,即使是属于个人的艺术品也有机会回到真正的所有

人手中。1966 年，纽约法院宣布将一幅夏加尔的画作还给原告，因为此画是原告在逃避纳粹迫害离开比利时时遗留在公寓里的。但与此同时，大量的艺术品却或是失散，或是被卖掉，或是变成别的建筑中的一部分而无法再分离出来（例如当年从德国亚琛大教堂偷盗的大理石柱子后来变成了卢浮宫的一部分），有的甚至就永无下落了。

历史上最为臭名昭著的第三帝国成为洗劫各国艺术品的罪魁祸首。同时，第二次世界大战也和以往的战争有所不同。艺术品的洗劫的规模可谓前所未有。包括整个欧洲的犹太人、国家博物馆和教堂，以及东欧和俄国的公民等都遭遇过被纳粹政府抢劫艺术品的厄运。绝大多数艺术品被送到德国，然后分散保存在一些地方，有些是秘密的地点。正像有的学者指出的那样，纳粹对艺术品的洗劫是有组织的，投入了很大的力气，而且是直接向最高层负责的。[1]

纳粹对欧洲各个民族的艺术品进行疯狂抢劫的理由是，在拿破仑时期的战争和第一次世界大战期间，德国的艺术精品被大肆偷盗过。因而，如今将法国的犹太人的艺术品充公，是在报复德国的敌人。他们既搜罗所谓的日耳曼艺术，也捣毁那些在他们看来是"堕落"和"病态"的艺术。莫奈、塞尚和毕加索等的作品都是"堕落的艺术"。事实上，早在 1937 年，希特勒就命令德国的博物馆清除"堕落的艺术"，或者将它们卖掉。最后，在 1939 年 3 月的一次拍卖会，有将近 5 千件"堕落的艺术"被付诸一炬！

苏联是遭受最严重的洗劫的国家之一。众多博物馆对希特勒的入侵毫无防范，因而被德国人看上的东西都被一一运走，而那些没有被看上的艺术品则被捣毁！最后，宫殿、博物馆、图书馆和教堂等变得几乎是空空如也。[2]

法国的情况也很糟。德国人在占领巴黎后就开始大规模地洗劫当地犹太人（包括一些著名的艺术收藏家和艺术商人）的财产。1940 年 11 月，戈林下令将

[1] 这确实是有原因的。首先，希特勒是个狂热的艺术收藏者，当然他的主要兴趣是在奥地利的北部城市林茨建立一座大型的博物馆，他甚至亲自动手绘制博物馆的平面图。建造这样的博物馆的目的是为了给纳粹主义树立一座纪念碑。其次，希特勒手下的戈林（Hermann Goring）也是一个贪婪地搜罗艺术品的家伙。他大言不惭地把自己称为"梅第奇之后的梅第奇"（"latter-day Medici"），而其庄园成了他陈列艺术品的大展场。他一方面为纳粹构想的林茨博物馆收集藏品，一方面也中饱私囊，将一些艺术品据为己有，譬如在充公后将要运到德国的艺术品里挑选出一些供自己享用的作品。

[2] 如果列举一下数字的话，我们可以看到令人震惊的结果：427 个博物馆遭到洗劫；1,670 座俄国东正教的教堂以及 500 座犹太教堂被毁或受损；34,000 件艺术品从列宁格勒的一座皇宫中被运到德国，然后皇宫也被毁掉。苏联最大的数家博物馆总共失去了五十多万件艺术品，其中凯瑟琳皇宫中的琥珀室就是在被拆解后运往德国的。

犹太人所拥有的艺术品全部充公。这些艺术品先被集中到网球场（Jeu de Paume），然后再装运到德国。占领期间，德国人卖掉那些他们不喜欢的"堕落的"艺术，换购成他们所偏爱的艺术品。譬如，用几幅毕加索或者莫奈的绘画换一幅平庸的佛兰德斯小艺术家的画。值得注意的是，战争中最有可能花钱买艺术品的是中立的瑞士。瑞士画商买下大量被"充公"的艺术品，而且，战争结束后人们很难依据瑞士的法律追回这些被洗劫过的艺术品。

德国人在战争中节节败退时，就开始将到手的数以千计的艺术品运到德国和奥地利的城堡、盐矿、教堂、碉堡等处藏匿起来。美军和英军占领了德国之后，专门成立了一个艺术专家小组（monuments officers），以抢救、保护和整理所有被纳粹所偷盗的艺术品。尽管被藏匿的数以千计的艺术品在战争结束时终于失而复得，但是，依然有许多重要的作品在转运、藏匿甚至博物馆的战后混乱中销声匿迹了！还有一些艺术品则在轰炸德国的炮火中不可避免地被毁掉了。

在第二次世界大战中，纳粹希特勒不知劫掠了多少艺术品！可笑的是，希特勒竟然是以"充公"和"保护"的协议名义来行偷盗之实的，然后要将这些据为己有的艺术品存放在据说是奥地利北部城市林茨（希特勒的故乡）的一座博物馆里。可悲的是，希特勒这一做法居然得到当时的德累斯顿美术馆馆长波舍（Hans von Posse）博士的响应。战争结束后，盟军起获的艺术品简直抵得上世界上最大的艺术博物馆的收藏，在数千件艺术品中，光是绘画就有伦勃朗、丁托列托、委拉斯开兹、列奥纳多·达·芬奇、鲁本斯等人的作品。令人惊讶的是，大多数的艺术品珍宝被存放在纳粹戈林在柏林东北部45公里的私家大院或盐矿里！当然，无以计数的艺术品失散到了世界各地。因而，研究者指出，这将比拿破仑的赃物还要麻烦，索还这些艺术品的呼求直到今天依然不绝于耳。问题的复杂性在于，艺术品的无头案并不少见。1984年的一份报告就证明了这一点。根据这一份报告，几千件艺术品依然存放在距离维也纳48公里的摩尔巴赫（Mauerbach）的一座14世纪天主教卡尔特教派的修道院里。这是美军在1955年根据《奥地利国家条约》(The Austrian State Treaty)留给奥地利的，后者需要"尽一切努力归还这些作品"。同时，依照奥地利1969年最后确定的"无继承人财产法"，奥地利应当公布一个清单，将这些艺术品的财产予以描述，而且如果提出要求者可以证明在纳粹统治奥地利期间的所有权，必须将该财产归还。大多数人已经不再持有相

应的证明文件，不得不对作品加以描述，同时要提供作品充公的日期和地点等。这一财产法同时还规定，任何未归还的或者无人申领的财产将属于奥地利。在这一特定法令下，似乎很少有艺术品真正回到所有人的手中。1985 年，奥地利国会就剩余的 8000 件充公的艺术品又拟出一项法令，规定提出财产要求者需在 1986 年 9 月之前书面向财政部申请。[1] 这是否就意味着逾期作废？或者，在战争期间发生的艺术品所有权的变化依然是有时间限定的？[2]

当然，战争期间所发生的艺术品的劫掠不可一概而论。苏军在长驱直入德国时也大规模地没收了数以千百计的艺术品，声称它们是苏联被占领期间文化财产损失的赔偿物。这些艺术品运到苏联后藏了几十年。苏联解体之后，俄罗斯的各个博物馆开始透露这些数量惊人的"战利品"，而且由此也引出了一些新的问题，因为在这些战利品中有当年德国人从犹太人以及其他民族手中偷盗来的许多艺术品。为它们找到正确的归属并非轻而易举。

当然，无论是盟军在战后找到的艺术品还是苏军没收的艺术品，绝大多数都被运回到了德国。可是，问题并没有完全解决。尤其是纳粹掠夺并出售掉的艺术品，成为一个难题。而且，不少购买者是在不知情的情况下购买这类艺术品。这也是为什么至今为止全世界为数可观的个人、团体和国家在并非知情的情况下"拥有"了当年曾经是纳粹劫掠的艺术品。

战争使被偷盗艺术品的归属变得复杂起来。

第一，国家博物馆或公共团体与被偷盗的艺术品的收藏。确实，为数可观的欧洲国家被人指控在国家博物馆或政府大楼里展示被偷盗的艺术品、未及时归还战争中被纳粹充公的艺术品。以法国为例，有 2,000 件艺术品被认定是"无人继承的"，继而将它们分派到各个博物馆。这引起公众的非议，认为政府没有全力寻找真正的主人。为此，法国政府作出了一系列的积极回应（详后）。

第二，窃犯（及其继承人）与被偷盗的艺术品。可以相信，依然有一定数量的被盗艺术品在窃贼或其继承人的手中。如今躲在南美的纳粹分子就有可能是这样的窃贼。与此同时，人们还发现，战争中也有已方人员参与艺术品的偷盗。最著名的案例就是美国陆军中尉士兵乔·汤姆·米德（Joe Tom Meador）的"圭德

[1] See Jeanette Greenfield, *The Return of Cultural Treasures*, pp.199-203.
[2] 依照 1995 年联合国教科文组织提出的现代国际法的原则，任何由于战争原因而遭抢夺或丢失的文物都应当予以归还，没有任何时间的限制。

林堡珍品案"（the case of the Quedlinburg Treasure）。在第二次世界大战中，米德从德国圭德林堡教堂里偷窃了12件9世纪的珍贵艺术品。他将这些艺术品邮寄到他母亲的家，后来则藏在达拉斯自己的公寓里。他去世以后，其继承人对这些艺术品进行估价并试图出售。圭德林堡教堂在发现这些艺术品后，遂起诉要求归还。[1] 不过，最后是圭德林堡教堂支付100万美金，让米德的继承人放弃了那些文物。虽然米德的继承人也遭到指控，但是由于时效问题而不了了之。

第三，有意为之的买家和被偷盗的艺术品。当买家知晓自己购买的艺术品的历史，通常他们就不太可能公之于众，甚至买卖本身也是秘密的，不会留下任何正式的记录。这样就可以避免可能引发的一系列争议，同时客观上也使得艺术品的真正主人难以追踪下落和诉诸法律。

第四，不知情的买家与被偷盗的艺术品。不少被偷盗的艺术品由于在国际市场上几经周转，其真实的历史有可能变得模糊起来，从而让不知情的买家（个人或者博物馆）当作没有问题的艺术品购下。这些买家往往愿意将自己的所购公之于众，因而也更容易被艺术品原先的主人或者继承人发现，从而导致一系列的法律诉讼。应该说，不知情的买家并非有罪，因为不是他剥夺了原主人的艺术品。他自己从艺术商那里购得艺术品可能是原初有罪的艺术商人多少次交易后的交易。那么，该是谁（买家或是原告即艺术品原初主人或者继承人）拥有艺术品呢？

为难的其实不止是不知情的买家。艺术品原初主人或者继承人在经过那么多年之后往往很难提供确凿的证据与证人，尤其艺术品是在其主人被押送到集中营时被充公或者偷盗的情况。如果说大收藏家或者大家族尚有有关所属权的文件，那么一般人就未必具有了，即使有作品的照片似乎也非充分的证据。

屡见不鲜的是，当事人是在战争期间被迫卖出艺术品的，而在理论上讲，这样的交易是无效的，可是，如今又怎么来证明当时确实是在纳粹的压力而非经济的压力下卖掉艺术品的呢？

此外，艺术品价格的巨大变动带来的问题也颇难处理。通常情况下，20世纪30年代的买家只要支付相对较少的钱就可以买下1幅马蒂斯或者毕加索的作品，这些作品甚至可能是亲友之间的礼物。但是，后来的不知情的买家可能需要支付几百万美金才能购得1幅马蒂斯或毕加索的作品，甚至还要为艺术品的必要修

[1] William H. Honan, *Treasure Hunt: A New York Times Reporter Tracks the Quedlinburg Hoard*, MT. Prospect: Fromm Intl., 1997.

复投入不菲的经费,从而让艺术品能够维持良好的状态并且达到保值和升值的目的。可是,当他需要交还艺术品时,不知情的买家的经济负担如何计算和转移?

更为棘手的事情发生在博物馆之间的租借过程中。以1998年的纽约现代艺术博物馆从奥地利博物馆租借的两幅埃贡·席勒(Egon Schiele)的绘画为例,两位犹太人在发现这些作品后声称自己就是这两幅在战争中失去的绘画作品的继承人,要求博物馆扣住这两幅作品以查明其真正的所属关系。可是,由于租借协议的问题,纽约现代艺术博物馆必须如期归还这两幅绘画。于是,地区司法系统进行了干预。同时,联邦政府也介入进来,并查封了其中的1件作品……可是,人们尚不知道最后的结局。[1]

诸如此类的头痛纠纷并非绝无仅有。1994年纽约大都会博物馆从私人收藏家处租借来的德加的作品[2]、1998年西雅图艺术博物馆展出的马蒂斯的《宫女》[3]都是这样的例子。它们有可能使得个人收藏家变得不愿将藏品借给博物馆,或者博物馆之间的作品租借变得更加困难。换一句话说,最终受到影响的还是公众。[4]

最后要提到的是,战争期间大肆偷盗所带来的混乱局面有时恰恰会被投机的收藏家或艺术商人所利用。荷兰收藏家蒙登(Pieter Nicolaas Menten)在二战中的作为就是一个恶劣的例子。[5] 蒙登何以成为纳粹战犯是个长长的故事。他1899年出生于荷兰鹿特丹一个富裕的家庭里。当德国人1941年夏占领了波兰的大部分土地时,他已在波兰经商了20年。他加入希特勒的纳粹党卫军,并且充当波兰语和德语的翻译。在战争中他处心积虑地屠杀犹太人,战后则隐居在郊区达30多年之久。但是,1977年,荷兰新闻杂志的记者汉斯·克诺帕(Hans Knoop)在刨根究底的调查后开始披露蒙登的劣迹。其中,他的为数惊人的艺术品收藏其实就是从被迫害者手中偷来的"战利品"。据说,1943年,蒙登离开波兰时,用了整整4个火车车厢来运送他的艺术品赃物!这些艺术品后来藏在阿姆斯特丹。到20世纪70年代中期,蒙登的个人财富估计达到6,000万英镑之多,位居荷兰富人排行

[1] See Robert Hughes, "Hold Those Paintings!: The Manhattan D.A. Seizes Alleged Nazi Loot", *Times*, Jan. 19, 1998, at 70.

[2] See Marilyn Henry, "Holocaust Victims' Heirs Reach Compromise on Stolen Art", *Jerusalem Post*, Aug. 16, 1998, at 3.

[3] See Judith H. Dobrzynski, "Seattle Museum Is Sued for a Looted Matisse", *New York Times*, Aug. 4, 1998, at E-3.

[4] See Michelle I. Turner, "The Innocent Buyer of Art Looted during World War II", *Vanderbilt Journal of Transnational Law*, http://law.vanderbilt.edu/journal/32-05/32-5-6.html.

[5] See Hans Knoop, *The Menten Affair*, New York: Macmillan, 1978.

榜第 6 位。战后的第 30 年，即 1976 年，他被判处了 15 年监禁。他的 425 幅藏画被拍卖。可是，到 1980 年，蒙登就被释放了，这引来了公众的愤怒。最终，荷兰最高法院重新审判，又判了他 10 年监禁，同时又将 1976 年时充公的 157 幅画归还给了其本人，因为没有确凿证据表明这些画是从犹太人那里偷来的。尽管 1985 年时只服满 2/3 刑期的蒙登得以出狱，但是，他被宣布为"不受欢迎的异乡人"（"an undesireable alien"）而不得进入荷兰。1979 年 8 月，一群武装暴徒纵火进攻蒙登的宅院（Comeragh House）。他们虽然没能烧掉房子并且进入房子底下的大储藏库，但却抢走了房子里几幅颇有价值的名画。

被偷盗的艺术品大多会流入市场。自从二战以来，国际艺术品的非法交易不仅规模不曾减小，反而有愈演愈烈的趋势，尤其是美国，成为最大的偷盗艺术品（包括非法出境的艺术品）的买方市场，等而次之的是德国、瑞士、法国和中国香港等。

和平时期艺术品的偷盗与归属

与一般人印象颇为不同的是，和平时期的艺术品的偷盗和战争时期的情形差别不大。以柬埔寨为例，在过去的 30 年间，被偷盗的雕塑数量 10 倍于过去 200 年间的数量！[1] 而且，有许多艺术品因为管理费用等原因，根本与保险无缘。无论是奥斯陆的蒙克的绘画，还是波士顿的加德纳博物馆里的作品，都是如此。

有谁会想到，考古学者有时也是偷盗者！1982 年，一个英国的考古学家就因为走私在阿富汗发掘的文物而遭逮捕，而且被限期驱逐出境。[2] 又有谁能想到，记者、艺术经纪人甚至外交官中的败类也会利用身份和特权从事艺术品的走私呢？[3]

虽然公众越来越关心艺术品的保护，同时也越来越意识到文化财产的独特价值，许多第三世界的国家通过立法来限制和禁止重要的文化财产的出口，但是执行现有相关法令的难度却也有目共睹。以土耳其为例，国家是完全禁止文物出口

[1] 参见澳大利亚参议员、司法和海关部长阿曼达·范斯通于 1999 年 12 月 2 日在悉尼召开的"艺术犯罪大会"上的开幕词。

[2] See *The Times*, July. 16, 1982.

[3] See Jeanette Greenfield, *The Return of Cultural Treasures*, p.208.

的,然而在过去的30年左右的时间里,就有数千件文物非法出口到了其他国家,其中竟然有顶尖级的文物——吕底亚王国的末代国王克罗伊斯时期的金器,而且被纳入了纽约的大都会博物馆。[1] 可是,这绝对不是一件小东西,而是一个庞大的系列,包括墓葬绘画、珠宝、200多件金银器,它们均为土耳其西部原吕底亚首都萨迪斯发掘出来的,距今已有数千年的历史。所幸的是,这组艺术珍品最后回到了它的故土。[2] 问题在于,能够通过法律途径而得以归还的艺术品少之又少!

同时,巨额的经济利益的驱动无形中铸就了艺术品偷盗的强烈动机。虽然,无论从法律还是道义的角度看,艺术品的偷盗和买卖都是不那么光彩的事儿。问题是,我们恰恰还会屡屡发现,明知故犯或者佯装糊涂的做法就在现实中,每每有触目惊心的时候。1985年10月,伦敦苏富比拍卖行经手一桩大买卖,准备拍卖的是有些断代约为公元前400年左右的古希腊时期的陶瓶和古罗马时期的陶瓶(一共6件),价值连城,而此时外界已经是议论纷纷,因为这些艺术品的来历极为可疑,很有可能是从意大利非法挖掘和走私出来的。甚至像大英博物馆的库克(Brian Cook)先生这样的专家已经言之凿凿地指出,有足够的理由相信它们是从坟墓中偷盗出来的;意大利的专家斐力斯·洛·珀托(Filice Lo Porto)也指出,可以找出足够的证据证明古陶瓶是走私物……因而,人们希望苏富比拍卖行在这样的情况下终止这6件艺术品的拍卖,以便调查物品的真实来历。可是,拍卖行坚持,在尚无证据呈示出来的时候,这些艺术品要如期拍卖。结果,这6件来历极可疑的艺术品均被拍出。苏富比拍卖行只是在拍卖后表示,在未来的拍卖程序中会有所修正,如果拍卖品有任何不法的性质,将会从拍卖活动中撤回。但是,9年之后(即1994年),苏富比拍卖行无视ICOM所列的1993年9月柬埔寨吴哥(Angkor)失窃的雕像的清单,在10月份拍卖出了一些来路可疑的艺术品!令人多少有点气馁的是,在经济利益驱动下,位于伦敦的各大拍卖行的作为尽管招致舆论的抨击,可是却很少受到法律的约束。至于欧洲的那些较小规模的拍卖行,例如瑞士的拍卖行(首都伯尔尼、苏黎世以及列支敦士登的拍卖行等)也是

[1] See Peter Hopkirk, "Turks Claim Croesus Gold Is in US Museum", *The Times*, Aug. 27, 1970.

[2] 起先,大都会博物馆否认有这样的系列藏品。1984年,土耳其起诉大都会博物馆。1994年,大都会博物馆答应将文物归还土耳其 (http://www.turkishdailynews.com/old_editions/07_06_96/feature.htm 和 http://www.theturkishtimes.com/archive/02/01_01/culture.html)。

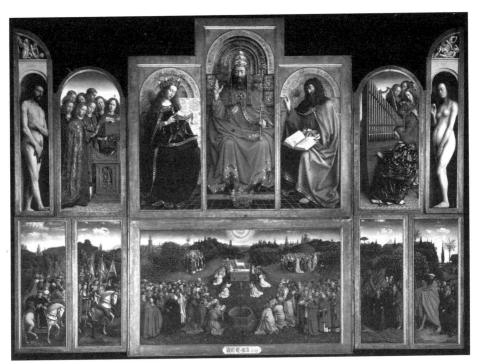

图3-13　凡·埃克《根特祭坛画》(1432)，板上油画，350×461厘米，根特圣巴佛大教堂

相似乃尔。[1]

其实，一些看似毫发无损的艺术作品也另有遭遇过偷盗的隐情。以凡·埃克兄弟的杰作《根特祭坛画》为例，左下角描绘士师（Just Judges）以及背面的施洗约翰的部分已非原作者的手泽，而是一位名叫凡肯（J. Van der Veken）的后世后家的复原之作，而原作的部分在1934年4月11日被盗，至今下落不明，极有可能永远地消失了，就像波士顿加德纳美术博物馆中被盗的名画所遭遇的命运一样。

和平时期里，艺术品的非法挖掘几乎是一个全球性的头痛问题。几乎所有具有丰富的考古资源的国家都有过被偷挖的记录。以意大利为例，大量的来自墓葬的古希腊罗马和伊特鲁里亚的艺术品不断地流失，甚至在国家立法禁止重要艺术品的出口后，仍有来路不明的物品出现在各种博物馆和国际艺术市场上。仅仅在

[1] See Jeanette Greenfield, *The Return of Cultural Treasures*, pp.214-215.

图 3-14 《根特祭坛画》（士师，1427—1430），板上油画，145×51 厘米

图 3-15 《根特祭坛画》（施洗约翰，1432），板上油画，149.1×55.1 厘米

1989—1990 年间，中国的 4 万多座古墓遭遇偷挖的厄运，山西、河南、甘肃和江苏等地区问题尤为严重。

原因是多方面的，其中有一点是，禁止非法挖掘的法令并非自动执行的，也非轻易生效，即使在美国也是如此。

艺术品的保护问题

已经不断有研究者指出,当代的艺术品偷盗几乎已经到了一种花样百出、防不胜防的地步。譬如,无论是盗窃还是转运,罪犯们的手法都已经发展到了一种超乎寻常想象的水平。他们或者在原作绘画上覆盖新的作品,或者干脆得手后设法出口被盗品,然后再通过一系列的拍卖过程进口,从而获得合法的面貌。

那么,一个极为自然的疑问就是:我们是否还有确保艺术品遗产的力量呢?或者说,艺术品遗产的保护将要面临怎样的挑战?事实上,这一问题已经成为公众和媒体关心的大问题。

首先,是观念上的认识问题。

依照美国斯坦福大学法学和艺术学著名教授约翰·亨利·梅里曼(John Henry Merryman)的说法,对待作为文化财产的艺术品只有两种思路而已。[1] 一是文化民族主义的思路,二是文化国际主义的思路。

文化民族主义认为,文化财产旨在提升民族的认同性,认可特定族群或民族的自我实现。显而易见,这包含着一种限制文化财产通过市场自由流动的意思,并且在法律上寻求某种切实的保障。梅里曼认为,这种观念会趋向所谓的"消极的保管主义"(negative retentionism),也就是说,让那些没有能力恰当地照顾、充分地欣赏或者可以依照国际艺术品市场要求来购买文化财产的民族从事艺术品的保管。所谓文化国际主义的思路,是认为文化财产旨在提升一种对所有地域的人类文明的理解。但是,有点悖论色彩的是,恰恰常常是那些处在孤离中的文化财产或艺术品才承担着传授这种理解意义的责任。由此看来,文化财产是不是在特定社会或民族的语境中无关宏旨。相反,应当允许文化财产或艺术品自由流通,并且让其保存在可以使绝大多数人观摩和学习的地方。

不难看出,文化民族主义并不具有支持国际性艺术品市场的立场,而文化国际主义则倾向于支持那种放开的、跨越民族(国家)界限的艺术品市场。但是,这两种思路的划分是否站得住脚,却是一个问题。我们可以发现,这种划分

[1] See John Henry Merryman, "Two Ways of Thinking About Cultural Property", *American Journal of International Law*, p.831, pp.845-852, Oct. 1986.

其实没有充分估计文化财产的特殊性。那种脱离了原初文化语境的艺术品到底在多大程度上可以履行"提升一种对所有地域的人类文明的理解"是值得怀疑的。对于原初文化语境的重视初看起来是民族主义的，但也是国际主义的，因为只有这样才能更为有效地表征我们对以往文化的理解，才能提高这种理解的质量，从而形成对整个人类文明真实的把握。对于原初文化语境的坚持当然也是民族主义的，因为它有助于对特定文化的深入理解，同时也对特定的民族与国家提出了依法保护其完整性的要求。相反，撇开文化的语境正是对国际古迹遗址理事会[ICOMOS]宪章的一种违背。而且，市场的国际性流通一定就能落实到"使绝大多数人观摩和学习"吗？当买家将藏品（尤其是那些有意购入的被盗艺术品）只是作为个人的所属物或者博物馆在购入后堆放在库房时，这些艺术品就未必会出现在公共的博物馆的展厅里，那么，公众也就未必有机会一睹原物的风采。

因此，首先，我们对于与艺术品偷盗时常有关联的艺术品市场应该有足够充分的清醒认识。

（1）对于自由流通的艺术品市场的过分乐观一方面有可能会忽略丢失或被盗走艺术品的一方的利益，而倾向于获得方的利益同时又无视其伦理的责任；另一方面，在强调市场可以通过高价位的确立增强人们对艺术品的保护意识以及重要性的认识的同时，恰恰忘记了任何不计伦理前提的高价位只会更加刺激偷盗的动机！

（2）针对市场要求的偷盗往往具有相似的倾向。譬如，偷盗者为了便于运输或者出于无知，经常破坏或者"修改"被盗的艺术品。那些迎合市场的"修复"与其说是修旧如旧，还不如说是为了提高价位的篡改，结果就可能是对艺术品不可逆转的破坏。至于偷盗者以及买家对于保护艺术品的要求（往往是需要极大投入的保护），就更没有什么保证了。

（3）市场在面对失去原初文化语境的艺术品时往往有意无意地期望那些"好看"或者所谓"有品相"的东西。换句话说，与好看不大相关的文化特征就常常不被看重。这就为艺术品鉴赏带来极大的干扰，仿佛好看才是文物或者艺术品的原貌，而其真实的语境以及真伪就越来越变成未知的猜测因素！不幸的是，事实上，艺术品的偷盗者往往是在偷挖了许多陵墓、毁掉了很多不怎么"好看"的艺术品之后才会找到所谓有"品相"、"漂亮"的文物，再去满足那些"高端"的收藏家或博物馆。

（4）强调市场自由流通的"文化国际主义"极易导致文化财产或艺术品的

单向流动，即从文化财产资源仿佛但是相对比较贫困的民族（国家）流向相对比较富裕的几个重要城市而已，譬如纽约、巴黎、伦敦、东京、香港和苏黎世等，而不是相反。现实地说，又有多少人可以获得所谓的观看和学习的机会，至少相对比较贫困地区的人已经因为 19 世纪的殖民主义和 20 世纪的市场效应失去了许多的文化财产，变得所剩无几，而且根本无法随心所欲地到那些收藏地城市去旅游，亲睹原本属于自己文化一部分的艺术品。

（5）那种认为拥有丰富的文化财产资源却无力保护的民族（国家）有可能造成许多令人痛心的损失，还不如让国际性的艺术品市场决定一些艺术品的归属，从而得到合格的保护和发挥其应有的作用的说法，其实正是在为非法的偷盗、走私和交易寻找托词或借口。有必要指出的是，即使是那些经济极为发达的北美和西欧的博物馆也没有足够的能力让所有的藏品物尽其用，几乎所有的博物馆都只有很小一部分的藏品是展出的。而且，它们也有其经费捉襟见肘的时候，甚至破坏性修复的例子也非鲜见。

其次，是建构新的收藏和展览的文化。一方面博物馆应该通过扩大合法的收藏量来提升艺术品的展出数量与质量，否则博物馆就会渐渐枯竭而失去活力。另一方面，博物馆需要加强对现存的收藏品的修复、整理、研究和展出，从而发挥出常新的文化魅力。同时，客观地说，将注意力从那种不太审慎的收藏品的购买或吸纳中转移到馆与馆之间的互动性的馆借策划，将在很大程度上整合出博物馆在举办临时展与特展方面的崭新局面。譬如，（1）有可能跳出单个博物馆的所囿而追求全人类艺术创造风采的凸现，从而有可能提升文化财产交流的质量；（2）不再过分依赖那种从市场获得新展品（往往是偏于"好看"的作品）的途径，从而拓宽人们对具有历史和人文的广泛价值的艺术品的认识；（3）培养对 21 世纪博物馆的新的期待水平，而不再让公众保持对特定博物馆一成不变的看法；（4）进一步促成跨文化的博物馆的视野。这是互联网时代的博物馆必须孜孜以求的，而且完全有可能以原作或实物的形式达成最为切实的多元化文化的体验效应。否则，博物馆就只会显得隔世，甚至彻底被人冷落。

再次，国际组织、政府与非政府的团体以及个人均可以积极的姿态回应现实，从而最大限度地阻止文化财产的非法交易，同时促成被偷盗的艺术品的归还。

例如，联合国成立了一支新的特种部队，在文化和艺术珍宝遭遇战争或者其他灾难的威胁时，它将展开抢救行动。成立这样的特种部队（全部由意大利人组

成）是为了避免再次出现2003年美军入侵伊拉克时大量的艺术品被偷盗和破坏的情况。同时，根据联合国教科文组织的声明，已经与意大利政府签署了专门的协议，"对那些受到冲突和自然灾害影响的国家的自然和文化遗产进行保护和恢复"，而意大利到时会派出工程师、建筑师、考古学家、艺术史家、修复专家以及打击艺术品非法交易等方面的专家。这是联合国首次与一个成员国达成这样的协议。[1]

再如，国际博物馆联合会（ICOM）[2]寻求的就是可以运用在博物馆实际工作中的统一政策。在过去的几十年里，该组织为遏制全球性的文化财产的非法交易做了大量的工作。尤其是早在1960年代早期，它在阻止博物馆中的原址或者原位性的文化财产的出口、改进博物馆的保安系统、加强博物馆在获得新的藏品时的伦理性原则[3]等方面采取了坚定的立场和行动。同时，与联合国教科文组织紧密合作的国际艺术品保护组织（IOPA）[4]则注重艺术品真伪的认证和登记，以防止它们的被盗、非法交易以及伪造等。它麾下的艺术品数据库可以帮助人们确认艺术品的细节特征和所有权，从而有效地追回被偷盗的艺术品。当然，最具有打击力量的是国际警察组织（Interpol），它在不同国家（约135个国家）现存的法律框架下提供最广泛的协作，其中专门有一个单位是负责侦察艺术品偷盗的。由私人资金支持的艺术失窃登记组织（ALR）发展迅速，可以免费登记在第二次世界大战中被偷盗的艺术品，而追寻被纳粹偷盗的艺术品正是该组织的重要动机之一。在外界的批评下，法国文化部专门为那些因为战争原因而成为"无继承人的艺术品"建立了网站，提供相关的文献与图片。

确实，在被偷盗的艺术品的归还越来越成为人们关注的一个问题的同

[1] 参见秋凌编译：《"蓝色贝雷帽"抢救文化遗产》，《上海译报》2004年11月4日，第3版。

[2] 国际博物馆联合会（the International Council of Museums）成立于1946年，总部设在巴黎，成员来自一百多个国家的三千多个组织。它的资金来自成员、基金会的资助以及联合国教科文组织等。

[3] 例如，1971年，该联合会采纳了有20条建议的伦理法规，要求博物馆的专业人员在获取任何藏品时都遵循最高的伦理标准。同时，提倡在直接获得藏品（如在科学研究委托中获得的藏品）时必须与东道主国家的协议或合作意向一致，而非直接获得的藏品则要与藏品的来源国的法律与利益相吻合。在第17条建议中，还指出，"假如博物馆得到物品，而其合法性又有理由怀疑时，博物馆将与来源国的有效权威机构取得联系，旨在帮助该国家保护其民族遗产"（see http://palimpsest.stanford.edu/icom/ethics.html）。这种做法得到了世界上许多国家的响应。它们都对不符合藏品获取标准的物品采取了特定的态度，既不会确认其为自己的文化财产，也不对其经济价值作出评估。但是，该法案采纳之前的情形如何对待和处理，艺术品的归还如何解决，都没有设定具有针对性的条文。同时，非成员国组织完全不受制约，这已经成为一个让人头痛的问题。

[4] 国际艺术品保护组织（the International Organization for the Protection of Works of Art）1972年在巴黎组建。其成员为联合国成员国内的个人和团体。

时，尽管依然有重重的困难，但实际的物归原主也并非凤毛麟角。例如，1998年12月波士顿美术博物馆在《20世纪的莫奈》大展中的《水莲》（1904）被发现是纳粹偷盗的艺术品之一，1999年4月，此画终于回到真正的主人手中。[1]

1999年1月，法国斯特拉斯堡现代和当代艺术博物馆被责令将1幅克里姆特的绘画归还给一位犹太人，因为作品是在主人逃离奥地利时被纳粹充公的，而后又被他们卖掉。

1999年4月，法国政府十分干脆地将1幅莫奈的绘画还给它的主人——保罗·罗森博格家族（the family of Paul Rosenberg）。[2]

1999年6月，德国普鲁士文化遗产基金会决定将原先悬挂在柏林国家美术馆里的1幅价值500万美元的梵·高的画归还给其在英国的主人。[3]

应该提到的是，保险业的适时介入在一定程度上减轻了艺术品被偷盗的风险。以英国为例，它拥有世界上最大的艺术品市场，而每年涉及艺术品偷盗的金额达到了300万—500万英镑之多。1990年代末，英国政府决定让艺术品的保险首次成为一种全国性的政策，并有专门的机构——防范艺术品偷盗委员会（Council for the Prevention of Art Theft），其中有艺术、文物、遗产、法律和保险方面的专家和代表。以前很长时间里，警方没有足够的警力和经费从事艺术品偷盗的调查取证，如今他们可以和保险公司携手协力了。这种合作可以说是划时代的举措，工作的专业水平也将大大提高。[4]

结　语

或许人们始终要十分谨慎，因为艺术品被盗的原因实在太复杂。譬如，1994年蒙克《呐喊》一画失踪的原因竟然与反堕胎和抵制挪威南部的利勒哈默尔市举

[1] See Alan Riding, "France Restores a Looted Monet to Owner's Heirs", *New York Times*, Apr. 30, 1999, at E-36.
[2] Ibid.
[3] See Kate Watson-Smyth, "Nazi Art Theft Decision Hailed", *Independent*, Jun. 5, 1999, at 8.
[4] See Matthew MacDermott, "U.K. Forming Force to Reduce Art Theft", *Business Insurance*, Feb. 16, 1998, p.55.

行的冬季奥运会联系在一起。[1] 也就是说，无辜的艺术品在畸形的思维中常常成为无谓的反抗、破坏以及偷盗的目标。而且，就如有的学者所指出的那样，一些极为著名的艺术品的偷盗是有幕后者（如收藏家）指使的，而且他们得手之后会沉浸在一种变态的心满意足之中。[2] 1985年，有人在盗窃纽约市立美术馆中的雕塑时被当场发现，结果警方在搜索其新泽西的住所时发现了价值约为25万美金的绘画和雕塑，均为偷盗品，并且是为自己独享而作的案。[3]

因而，防范艺术品的偷盗已经不是一件小事，而是需要从个人到国际社会的协同。只有当人们对艺术品的保护变成了一种普遍的意识，各个国家和国际的法律以及执行体系形成疏而不漏的天网，艺术品的安枕无忧才有可能。

[1] See Jeanette Greenfield, *The Return of Cultural Treasures*, pp.312-313.

[2] See Les Christie, "Much Money in Munch?" *CNN/Money,* Aug. 23, 2004.

[3] See Ted Gest, "Art Theft: a Rich and Booming Craft", *U.S. News & World Report*, Nov 11, 1985, v99, p.60(1).

第四章　捣毁艺术：
　　　　视觉文化的一种逆境

谁不知道残酷的暴行是罪不容赦的？

——〔英〕莎士比亚《雅典的泰门》

引 言

　　毋庸置疑，在文明的时代里，艺术本身不是用来被攻击和毁灭的对象，相反，它几乎总是和最美好的事物的培育与建设密不可分，也就是说，艺术是人类追求的理想目标之一。但是，这恰恰只是事物的一方面。另一方面，艺术付诸受众的反应，甚至要挑战受众的反应，因而有时会招致极端的回复——暴力似乎也是必不可免的。确实，艺术创造与毁灭的戏剧性不是一种虚构的情境，而是一直在发生的普遍事实。艺术在不时地遭遇意想不到的损害和摧残，这种损害和摧残不只是与外界的诸种因素有关（包括艺术品本身的材料的存留寿命的限制），而且甚至也同艺术或艺术家本人的原因联系在一起，其中当有许多值得深思的文化研究的课题。

　　从常情上推测，人们或许会认为，越到人类社会发展的晚期，艺术就越是会得到珍视。或者说，古代艺术品的毁灭可能有人类早期的某些愚昧的原因。因而，在文明的晚近阶段就不应该有令人遗憾的诸种破坏了。这其实只是一种过于简单化的想象而已。实际上，不同的文明和文化的相遇，既有相互吸收、相辅相成的情形，也有毫不相容以至于以压制或破坏对方的存在为首要任务的现象。较为晚期的宗教文化对早期的多神教的艺术作品的破坏根本就不是什么冷僻的事实，有时甚或成为一种普遍的现象。

　　在这里，人们应当极为清醒地意识到，无论是西方的艺术还是东方的艺术，都从来不是一种孤离的、自足的存在，而总是跻身于特定的社会与文化之中，从而也就有可能与社会和文化中的形形色色的冲突发生或多或少的联系。无疑，我们需要下功夫追究的是，这种艺术被毁的背后究竟有多少文化与心理方面的深度原因，而且，透过这些原因进行分析，是否有助于我们认识艺术本身在特殊语境中变化着的奇异光谱，从而令我们体悟到艺术处于风平浪静状态下的存在不过是一种虚构甚至天真的幻想而已。或许我们只能把艺术放到文化的大背景上审视才能找到较为令人信服的答案。

　　回顾起来，在中国漫长的文明发展的历史中，就伴随着文明本身遭受摧残

的过程，甚至艺术品在其中蒙受大规模的灭顶之灾亦非绝无仅有。世事苍茫，如今，我们已不能确切知道如秦始皇的"焚书坑儒"的个中细节，其间是否有因涉及列国史记、《诗》和《书》等的艺术品而遭劫也不能确知了。但是，我们知道，兼善书画的梁元帝萧绎在前人的收藏基础上将古代的名画集于宫中，数量惊人。这是一个书画收藏集大成的时代，可是这种"聚"很快就遭遇了大厄运。侯景作乱时（548—552），内府所藏的图画数百函都被他所焚；侯景失败后，所有的名画被运到江陵。但是，554年西魏将领于谨攻占江陵时，萧绎在将要投降时乃聚名画法书和典籍24万卷，命人放火焚烧，而他也欲投入火中自杀，幸被宫里的人拉住。据说，于谨他们在灰烬中救出了4000多幅书画并运至长安，但那不过是萧绎收藏中的极小一部分而已。[1]

同时，我们也可以意识到的是，像《宣和画谱》中所著录的大量绘画作品的湮没无闻，大概不会与金灭北宋的大洗劫——"靖康之变"无关。靖康元年（1126），金兵攻陷汴梁，内库珍藏大半毁损。待南渡，又有过半的损失！根据赵佶的臣僚所编纂的20卷《宣和画谱》，宋徽宗时，计入的画家有231位，内府所藏的各类作品达6396幅；《宣和书谱》亦20卷，计历代书家共197人，墨迹1240余件。这肯定不是中国历史上全部书画的概念。但是，即便如此，若是流传至今，也该是极为可观的文化财产。遗憾的是，流传下来的确实是寥寥无几了。以五代的黄筌为例，《宣和画谱》载录的作品就有349件之多，但是，如今人们可以亲睹的却只有仅存于北京故宫博物院的《写生珍禽图》；黄筌之子，宋代的黄居寀，极受太祖、太宗的赏识，在《宣和画谱》中载录的作品达332幅，然而，流传至今的却仅有台北故宫博物院的《山鹧棘雀图》；再如五代南唐的画家徐熙，《宣和画谱》（1120年）载录的作品有249件，但是现在也仅有几幅而已，像《玉堂富贵图》（现藏台北故宫博物院）、《雪竹图》（现藏上海博物馆）这样的作品是否为原本，都还是颇有争议的问题。所以，就如郑振铎所感慨的那样，我们今天阅读唐宋人所著的画目，总是会有"其目空存"之叹。[2]

确实，有文献记载的古书画被毁事件绝非鲜见。根据唐代张彦远的《历代名画记·叙画之兴废》中的记载，"汉武创置秘阁，以聚图书；汉明雅好丹

[1] 参见郑振铎：《郑振铎艺术考古文集》，北京：文物出版社，1988年，第124页。
[2] 同上书，第75页。

青,别开画室,又创立鸿都学,以集奇艺,天下之艺云集。及董卓之乱,山阳南迁,图画缣帛,军人皆取为帷囊,所收而西,七十余乘,遇雨道艰,半皆遗弃。魏晋之代,固多藏蓄,胡寇入洛,一时焚烧。"南北朝时,太清二年(548)遭侯景之乱,内府珍藏图画被焚数百函;数年之后,承圣三年(554)江陵被西魏于谨攻陷,"元帝将降,乃聚名画法书及典籍二十四万卷,遣后阁舍人高善宝焚之,帝欲投火具焚,宫嫔牵衣得免,吴越宝剑,并将斫柱令折。乃叹曰'萧世诚遂至于此,儒雅之道今夜穷矣!'于谨等于煨烬之中,收其书画四千余轴,归于长安。故颜之推《观我生赋》云:'人民百万而囚虏,书史千两而烟扬。史籍已来,未之有也,溥天之下,斯文尽丧'"。此为中国古代书画名迹见于文献记载的最大一次浩劫。到了隋炀帝大业十二年(616),杨广幸江都,东都法书名画随之由运河载往,然而"中道船覆,大半沦弃"。这也是中国古代书画名迹所遭遇的一次大劫。唐武德五年(622),李世民"克平僭逆,擒二伪主,两都秘藏之迹,维扬扈从之珍,归我国家矣。乃命司农少卿宋遵贵载之以船,溯河西上,将至京师,行经砥柱,忽遭漂没,所存十无一二"。此为中国古代书画名迹所遭遇的第四次大劫。短短的时间里,当时官藏的书画几乎丧失殆尽!其后,毁损事件层出不穷,令人扼腕叹息。

如果说,以绢、纸这类较为脆弱的材料为媒介的书画如此,那么,其他更为耐久的媒介的艺术品的命运又会是怎样的呢?以宋代的《博古图》的著录为例,其中计有800多件青铜器,但是如今已是荡然无存,这些艺术品大半是在历代的兵燹水火中罹难了。据《后汉书》与《三国志·董卓传》的有关记载,董卓挟献帝迁都长安后,不仅一把火毁掉了洛阳的宫殿,并且将青铜铸成的雕塑,如洛阳和长安两城内的大型青铜雕塑——秦始皇二十六年收天下兵而后销毁并铸就的钟镰铜人,汉代的飞廉和铜马等——销毁后去铸小钱币!以帝王之命捣毁青铜艺术品的事件确实不是孤例。据《北史·隋本纪》记载,隋文帝开皇九年(589)四月,诏毁平陈所得秦汉三大钟、越二大鼓;又据《隋书·高祖记》记载,开皇十一年(591),杨坚认定"古器多为妖变,悉命毁之"。周世祖、金熙宗、明思宗等都有类似的行为。诸如此类,举不胜举。

其实,即使我们今天依然可以目击的古代艺术遗产又何尝不是创伤累累,大多都留下了许多人为破坏的痕迹?大到大足石刻、云冈石窟、敦煌壁画,小到苏东坡的书法极品《寒食帖》等,都是显而易见的例子。北魏的《合邑造佛三尊立像》

图 4-1 合邑造佛三尊立像（北魏永熙三年 [534]），台北历史博物馆

图 4-2 北京圆明园废墟

第四章 捣毁艺术：视觉文化的一种逆境 | 139

图 4-3 《萨摩色雷斯的胜利女神》（约前 190），大理石，高约 3.28 米，巴黎卢浮宫博物馆

残缺不全的面貌也会激起人们莫大的遗憾和沉思。

圆明园废墟陈示的就是一段战争毁灭艺术的历史。至于中国的"文化大革命"，更是将对艺术品的破坏推到了一个令人难以置信的地步。[1]

同样，如果将目光转向西方的话，我们也可以看到类似的情形。艺术品的毁灭几乎是与西方文明史形影不离的一种现象。古希腊的辉煌艺术，如雅典巴特农神殿中的雅典娜的巨大雕像，是菲迪亚斯用黄金和象牙制成的，大约 5 世纪的时候却被挪移到了君士坦丁堡，然后就再也不知去向了[2]；希腊时期的雕像《尼多斯的阿芙洛狄忒》曾经名震天下，可是没有幸存下来，如今只有罗马时期的两件复制品而已。这件作品最后一次为人所见是在基督教早期的君士坦丁堡的劳索斯

[1] 确实，有无数令人痛心的事件：1966 年 8 月 23 日下午，北京的红卫兵在国子监孔庙大院开始烧毁北京市文化局收存的戏曲道具、戏装和大量字画。同一天，颐和园佛香阁中的释迦牟尼塑像被炸毁。万里长城的精华部分——北京段长城被拆毁了 108 华里；河南洛阳砸掉了价值连城的龙门石窟中许多佛像的头部；湖南的南岳大庙、屈原祠、开福寺等处的佛像被砸毁；山东曲阜孔林中的许多古碑被砸得粉碎……（参见苏东海：《博物馆的沉思》，北京：文物出版社，1998 年，第 301—302 页）

[2] See Jeanette Greenfield, *The Return of Cultural Treasures*, p.43.

图 4-4 《萨摩色雷斯的胜利女神》复原图,巴黎卢浮宫博物馆

图 4-5 巴黎卢浮宫博物馆中陈列的一些希腊艺术作品实在是极残破不堪。

第四章 捣毁艺术:视觉文化的一种逆境

图 4-6　库尔贝《打石工》(局部，1849)，布上油画，160×260 厘米，二战后失踪

宫（the Palace of Lausos），467 年毁于一场大火之中[1]。

或者也可能只是一些根本不见全貌的残片，如卢浮宫的镇馆之宝《米罗岛的阿芙洛狄忒》和《萨摩色雷斯的胜利女神》都是因为毁损而变得残缺。尽管它们至今依然有一种摄人魂魄的魅力，但如果它们是完整无缺的，那就有可能焕发出更为精彩的审美光彩。

一方面，在西方的神话系统之中，孕育艺术的众缪斯是主神宙斯和记忆女神摩涅莫辛涅（Mnemosyne）所生的九个女儿[2]，由此，艺术堪与仙界之物相提并论。它的存在理由几乎是不容怀疑的。确实，在大量的有关艺术的神话描述里，艺术成了人从野蛮走向文明的一种神奇力量。譬如，出身于色雷斯的俄耳甫斯（Orpheus）作为人类的第一个音乐家和诗人用诗歌和音乐常常使他的追随者们如

[1]　See Christine Mitchell Havelock, *The Aphrodite of Knidos and Her Successors: A Historical Review of the Female Nude in Greek Art*, Ann Arbor: the University of Michigan Press, 1995, p.9.

[2]　其中，欧忒耳珀（Euterpe）掌管音乐和抒情诗等；塔丽亚（Thalia）主管喜剧和田园诗；墨尔波墨涅（Melpomene）负责悲剧；忒尔西科瑞（Terpsichore）司管舞蹈，埃拉托（Erato）掌管爱情诗，波吕许谟尼亚（Polyhymnia）主司颂歌；卡丽俄珀（Calliope）负责英雄诗和雄辩，克利俄（Clio）执管历史，乌拉尼亚（Urania）掌管天文，等等。与美术联系在一起的是太阳神阿波罗，似乎更有神性，因为给予光明是后来《圣经》中的上帝的头等大事。

图 4-7 在梵蒂冈圣彼得教堂里，热情的、众多的参观者已经摸平了彼得像的脚。

痴如醉，甚至使猛兽俯首，顽石点头。对此，法国浪漫主义大画家德拉克罗瓦在其著名的波旁宫图书馆的天顶组画中有过极其生动的描绘。[1]

另一方面，艺术的命运从一开始就似乎蒙上了悲剧性的色彩。例如，在古希腊，一种叫作 sparagmos 的残暴仪式就很有象征意味。根据古希腊的宗教，在为酒神狄奥尼索斯举行的仪式上，处于迷惑状态中的崇拜者们通常把一头山羊撕成碎片。可是，到了最后，他们居然把俄耳甫斯本人也撕成了碎片！依照人们对神话的常态感受与理解，这种殃及俄耳甫斯肉身的"仪式"实在令人发怵，而且毫无疑问也是具有反艺术的含义的。

今天，我们或许已没有必要或根本不可能去追究上述记载的真实程度。但是，在西方历史的各个阶段里，只要不是回避真相，那么，艺术本身遭受破坏确是一种屡见不鲜的事实。而且，实际上，有些艺术品是怎样被毁损的几乎是一个谜。

[1] 有关此组画的精彩阐释，参见拙译《传统与欲望——从大卫到德拉克罗瓦》（诺曼·布列逊著），第六章，杭州：浙江摄影出版社，2003 年。

第四章 捣毁艺术：视觉文化的一种逆境

图 4-8　克里姆特《弹钢琴的舒伯特》(1899)，布上油画，150×200 厘米，1945 年被烧毁

例如，在 15 世纪的佛罗伦萨，艺术品曾经被视为"感性愉悦""不道德和不正义的社会的象征"而遭受焚烧之灾。在西方的"圣像破坏"中，到底又有多少艺术品厄运当头！古代如此，当代也有相类似的破坏，尽管其原因已经完全不同。

通常说来，公众往往会认为，对艺术品的破坏是越出社会可以接受的行为范围的。也就是说，破坏艺术品乃是一种不道德的行为。可是，即使如此，艺术品遭遇破坏却一直屡屡不绝。这样的例子太多了。譬如，从 16 世纪后半期开始，斯特拉斯堡大教堂就一直蒙受游客的"涂鸦"的破坏[1]；确实，即使是最伟大的艺术品也躲不过攻击。1911 年，一个被解雇的荷兰厨师用一把小刀将情绪发泄到阿姆斯特丹国家博物馆中最举足轻重的作品——伦勃朗的油画杰作《夜巡》上。1956 年 12 月 30 日，一名男子莫名其妙地向巴黎卢浮宫博物馆中的达·芬奇的《蒙娜·丽萨》投掷石头。[2] 如今依然在卢浮宫中神秘微笑着的《蒙娜·丽萨》

[1]　See Dario Gamboni, *The Destruction of Art: Iconoclasm and Vandalism since the French Revolution*, London: Yale University Press, 1997, p.327.

[2]　Ibid., p.200.

图4-9 纽曼《谁害怕红色、黄色和蓝色》(1969—1970),布上丙烯,274×603厘米,柏林国家美术馆

为了不再被人袭击或偷窃,最终要无奈地隐现于反光的防弹玻璃的后面,这种过度的保护措施似乎出诸无奈,可的确给渴望仔细欣赏原作的人们在观赏效果上带来了不大不小的遗憾。1969年,纽约大都会博物馆中的10幅古代大师的作品上均被人画上了"H"字母……更为微妙的是,对于艺术的某种特殊的热爱,也可能导致对艺术品的损害。罗马圣彼得大教堂内的圣彼得雕像大概是再好不过的例子了。无数游客的抚摸和亲吻差不多让彼得失去了脚趾头!而像罗马、佛罗伦萨和威尼斯等城市本身就是开放的"博物馆",迷人的艺术品比比皆是,因而遭受破坏的几率高得惊人。

古典艺术遭到屡屡玷污,现代艺术也不能幸免。而在现代艺术中,前卫艺术似乎更容易成为攻击的目标。

1982年4月13日,美国抽象表现主义画家纽曼(Barnett Newman)的《谁害怕红色、黄色和蓝色》(作品第四号)在柏林的国家美术馆里就遭遇过破坏者的非礼之举。当时,一个29岁的德国某医学院学生设法潜入了博物馆的后门,在此幅巨画上作了肆意的破坏之后,他在被损的画作前面和周围放了一些文件,在蓝色部分前放的是一张写了"谁要是不理解就付钱!权作清洁费……"的字条;

图 4-10 纽曼《谁害怕红色、黄色和蓝色》(受损作品局部),阿姆斯特丹市立博物馆

中间部分放了最近一期的德文杂志《明镜》(*Der Spiegel*),封面上有撒切尔首相的漫画;在红色部分前面是一本药品目录;在黄色部分前面则放了一本黄色的家政管理的书;最后,在地上还有一本红色的支票本。事后,这个学生对自己的所为供认不讳,他之所以这样做,据他自己的说法,是因为这样一些理由:他自己"害怕"这幅画;纽曼的画是对德国国旗(横向的黑、红和金黄色)的一种"曲解",肯定会"震惊德国人",而且这幅画尚不属于国家美术馆;用公众的钱购置这样的作品是不负责任的,而且,艺术家赚了太多的钱。[1] 令人惊讶的是,四年之后(1986 年 3 月 21 日),纽曼的另一幅《谁害怕红色、黄色和蓝色》(作品第三号)在阿姆斯特丹市立博物馆再次遭到一个 33 岁的男子的猛烈攻击,画面上留下了长长的刀疤……显然,现代艺术遭受疯狂攻击的可能性一点儿也不亚于古典艺术。

[1] 顺便一提,《谁害怕红色、黄色和蓝色》(作品第四号)是诺曼去世那一年所画,他的遗孀以 270 万马克将之售出。为了筹备购画的资金,当时柏林国家美术馆的馆长想尽了各种办法,包括发动许多艺术家来支持。此画曾一时被看作"艺术自由"的象征之一。也正因如此,此画当时人所皆知,连购画的金额也诉诸媒体,但是,这显然又非人人认可的 (see Dario Gamboni, *The Destruction of Art: Iconoclasm and Vandalism since the French Revolution*, p.208)。

当然，现代艺术屡受破坏性攻击的原因，分析起来还有很多，譬如作品本身的过于脆弱、离经叛道的形式、对传统审美规范的超越以及不被大多数人所能理悟的特征，这些都容易招来毁灭性的攻击，甚至这种攻击会引起他人的一种心照不宣的同感甚或拥护。一些研究者已经意识到，对于现代艺术的破坏性攻击有时恰恰就是现代主义者和传统主义者内在冲突的一种公开表现。[1]

但是，值得注意的是，这种对艺术的毁灭并非限于个体的行为，有时还可能与集体性的行为联系在一起，艺术品的毁灭仿佛成了一种充满戏剧性的仪式体验，人

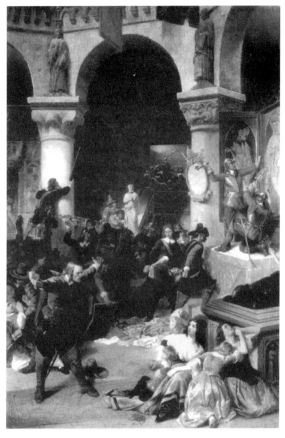

图4-11　伊曼纽尔·勒兹《圣像破坏者》（1846），缅因州波特兰维多利亚大楼（Morse Libby House）

们在莫名的激动中炸毁、焚烧、分解或污损艺术品，好像对艺术品的泄愤本身成了一种壮观的场景。这样，艺术品的破坏就会成为更加触目惊心的事实。[2] 所以在艺术史上，人们所看到的，一方面是类似圣像的崇拜（iconodulism），另一方面则是圣像的破坏（iconoclast）的倾向。而且，从更为广泛的背景上着眼，

[1]　See Dario Gamboni, *The Destruction of Art: Iconoclasm and Vandalism since the French Revolution*, pp.206-211.

[2]　大致说来，对与体制相关的圣像破坏加以区分的话，有两种形式，一是"自上而下"的破坏，二是"自下而上"的破坏。就前者而言，权力的掌握者为了集团的利益，总是有意以新的符号替代被毁灭的对象，同时又不允许新的破坏。典型的例子是，教皇朱利安二世（Pope Julius II）毁掉了罗马的旧圣彼得教堂而再建一座新的圣彼得教堂；"自下而上"，则是在政治上缺乏权力的阶层所为。他们无法建立属于自身的符号系统，于是借用底层的力量（有时甚至是盲目的力量）来毁灭旧的符号，从而在此基础上建立新的符号系统。譬如，里昂1848年的革命中，工人们不再继续推翻路易十四的雕像，因为纪念这一君主的拉丁文铭文被法文所写的纪念雕塑家和共和国的铭文所取代，同时又竖起一个武装的长裤汉的巨大形象（"至高无上的人民"），让其踩在君主的王冠上，并用铭文表示："谁敢捡起来？"（Ibid., p.23, p.63）

图 4-12 《旺多姆柱的倒塌》，选自雨果诗集《凶年集》铜版插图（1872）

圣像以外的图像的破坏其实也一样比比皆是。它们不仅发生在过去，而且也延伸到了当代。[1]

确实，规模最大也最为触目惊心的艺术破坏常常是与公共艺术联系在一起的。我们在这里所说的公共艺术既有出诸现代人的艺术作品，也包含了从古代延伸到今天的公共艺术。公共艺术之所以容易成为攻击的目标，显然是由于其相对显然的意识形态的色彩和影响的广泛所致。

美国著名的历史画家、身为新教徒的伊曼纽尔·勒兹（Emanuel Leutze）就曾经在其《圣像破坏者》（1846）一画中描绘了17世纪中期英国内战时的圣像破坏。其中，一些全身武装的清教徒男性正在亵渎一座天主教教堂。右侧，有一个兵士在闯入神圣的教堂后，正用短柄斧头砍向圣母和圣婴的画像，另有两个兵士则正各举着一尊雕像砸向地面。在楼梯上，两个兵士试图推倒圣彼得的石像……

在巴黎公社期间，写实主义的领袖人物库尔贝曾经被认为积极参与了一场捣毁公共艺术的事件。1871年，当时位于巴黎旺多姆（Vendôme）广场的一座纪念柱被下令摧毁。此纪念柱是为了庆祝拿破仑一世的征战胜利而建树的，可是，人们将其视为拿破仑再次建立君主制的一个象征。5月16日，不仅巨大的

[1] 曾经有学者认定，对艺术品的大规模的毁灭仅限于从拜占庭到第三帝国时期。1973年，马丁·沃恩克（Martin Warnke）就写道："如今，那种多少年以来使圣像破坏成为一种合法的表达的条件已经不复存在。"可是，1989年以来，从中欧到东欧，纪念碑式的雕像纷纷被砸却是一个明显的反证。后来的巴米扬大佛事件也为圣像破坏史增添了新的例证（see Dario Gamboni, *The Destruction of Art: Iconoclasm and Vandalism since the French Revolution*, p.9）。

旺多姆柱被捣毁，一起被砸烂的还有柱子顶端上的拿破仑的雕像。据当时伦敦的《泰晤士报》称，在国民警卫队高奏《马赛曲》的时候，雕像被人们砸成了碎片……[1] 遗憾的是，历史上那些群情激越的时刻时常有可能酿成艺术品大毁灭的悲剧。

在法国大革命期间，激愤的民众曾捣毁了夏特尔大教堂大门两侧的雕像，原因是这些雕塑代表着王权。可是，这一原因本身却是大有问题的，是对雕塑的图像志意义的一种误读，因为雕像所再现的国王与王后等与法国无关，都是圣经中的人物形象。

或许晚近的情形一点也不比历史上的事件更顺理成章。例如，1981年，美国雕塑家理查德·塞拉（Richard Serra）受联邦政府的"建筑中的艺术规划"的委托制作了一件户外雕塑作品。提交的作品方案获得了3位艺术专家的批准后，作品《倾斜的弧》就安装在纽约市的佛莱广场联邦大楼的前面。此作品属于典型的极少主义的雕塑，长120英尺，高12英尺，大约有2英寸半的弯度。与其他极少主义作品的艺术风格相类似，《倾斜的弧》没有用传统的媒介材料（诸如青铜、木头或大理石等），而是采用了一种柯顿钢（Cor-Ten steel），以最大限度地减少艺术家在作品上所留下的痕迹，同时将作品本身还原为简单之至的几何形式。可是，还不到两个月的时间，这件雕塑就成了争议的焦点，其中最重要的麻烦来自于联邦大楼内工作的员工。大约有1300位工作人员集体签署了一份抗议该雕塑设在大楼广场的请愿。在他们看来，此件雕塑妨碍了人们在广场活动的自由度，尤其是他们在上下班时不得不绕着它走路，这是政府与艺术界强加给他们的。于是，新闻媒体就该雕塑的命运展开了讨论。塞拉本人不能接受人们建议的那种为作品寻找新的地点的意见，因为他认定联邦大楼前的广场就是"确定的地点"，是该雕塑适宜的场所，而将作品移走，就会使它失去上下文的关系。同时，塞拉还强调道，如果他的雕塑真的被移走，那就无异于政府对艺术实行稽查制度，但是，

[1] 在这场破坏中，库尔贝为此付出了极大的代价。虽然画家在公社成立一个月之后就被选为新政权的委员，但是公社委员会要摧毁旺多姆广场的纪念柱的命令早已发出，应当与他无关，尽管他也并不认为纪念柱具有多么了不得的审美价值。在给一个英国朋友的信中，库尔贝曾写道："我被指控破坏了旺多姆柱，事实上，按照记录，捣毁纪念柱的命令是4月14日投票通过的，而我被选为公社委员则是20日那天，整整晚了六天！"不幸的是，库尔贝被认定是这次破坏活动的主谋，共和国政府逮捕了他，并将其投入巴黎的监狱以待审判。而且第三共和国政权责令其支付重建工作所需的323,091金法郎（参见〔美〕欧文·斯通：《毕沙罗传——光荣的深处》，丁宁译，北京：北京十月文艺出版社，1999年，第379页；Dario Gamboni, *The Destruction of Art: Iconoclasm and Vandalism since the French Revolution*, p.40）。

图 4-13　理查德·塞拉《倾斜之弧》(1981)，柯顿钢，3.66×36.58 米，已毁

无情的事实是，1989 年，人们还是炸掉了塞拉的《倾斜之弧》，形成了当代的公共艺术品与公众的评判相抵触并进而毁掉艺术品本身的无奈结局。[1] 问题是，什么样的雕塑形式才是符合联邦广场呢？直到《倾斜之弧》被卸走之后，似乎依然没有什么确定的答案。

如果说《倾斜之弧》无论其落成还是被毁都是众目睽睽之下的所为，那么更多的公共艺术却是蒙受不明不白的破坏。后者更令人扼腕叹息和牵肠挂肚。例如，1986 年 10 月 13 日子夜时分，瑞士伯尔尼（Berner）市中心，耸立在正义之泉上的彩饰雕像被人用绳索拉倒和乱砸。这是汉斯·格里恩（Hans Grien）于 1543 年完成的，是伯尔尼市于 1542—1549 年间所建的 11 座喷泉人像中最重要和最美的作品。对这样的作品下手纯然是耻辱。追究起来，原来是要让自治的正义落实到地面上！这里付出的代价可谓无谓。[2]

[1]　See Laurie Adams, *Exploring Art*, London: Laurence King Publishing Ltd, 2002, pp.162-163; Dario Gamboni, *The Destruction of Art: Iconoclasm and Vandalism since the French Revolution*, p.155-164.

[2]　Dario Gamboni, *The Destruction of Art: Iconoclasm and Vandalism since the French Revolution*, p.99-101.

又如，1995年3月，英国雕塑家亨利·摩尔的青铜作品《国王与王后》（完成于1953年）在苏格兰的一座小山坡上被人锯掉了头部！1954年，当这件雕像被买到苏格兰时，曾去过雕像安放处的艺术家高兴地打趣道，让一对皇家夫妇看着英格兰与苏格兰的边界倒是挺有意思的。而且，摩尔的这一作品与他自己、罗丹以及爱泼斯坦[1]的其他5件雕塑作品在当地已经成为旅游的一大景观，并不是像一些人所斥责的那样，是用"可怕的金属之类的劳什子玷污神圣的乡村"[2]。破坏者的匿名状态多少显示了破坏事件的非法性与不得人心的一面。

再如，据报道，1998年，一个所谓的艺术家砍掉了丹麦哥本哈根的标志性雕塑《小美人鱼》的头部。这已经是这件创作于1909—1913年的雕像（重175公斤）第二次遭遇野蛮的破坏。1964年4月24日晚，人们发现《小美人鱼》的头部不见了。所幸的是，雕塑家爱德华·埃里克森（Edvard Erichsen, 1876—1959）和青铜铸造家拉斯穆森留下了铸模。艺术家当年选用的模特儿正是自己29岁的妻子爱琳（Eline），一个著名的芭蕾舞女演员，为了纪念，铸模成了珍藏的物品。因而，在雕塑毁损36天之后，《小美人鱼》又奇迹般地呈现在人们的面前。[3] 不过，这种对美的攻击似乎没有停止的迹象。据英国《卫报》2003年9月12日的报道，《小美人鱼》在10—11日夜间竟又被人用炸药炸坏，破坏者撬动基座并将其抛落海中。尽管前后不过几个小时，但是，雕像的毁损却颇为严重。膝盖上有个7厘米的大洞，手臂上也破了洞。这两处破损可能就是炸药所伤。

此外，美人鱼的脸部上还有数道刮伤。[4] 可叹的是，此件作品太多灾多难，

[1] 爱泼斯坦（Sir Jacob Epstein, 1880—1959）系美国出生的雕塑家，1905年定居英国，1911年成为英国公民。

[2] Dario Gamboni, *The Destruction of Art: Iconoclasm and Vandalism since the French Revolution*, p.184.

[3] 参见《谁砍了丹麦美人鱼的脑袋》，《参考消息》，1997年12月2日第6版。

[4] 在过去的40年间，已经有90年历史的《美人鱼》可谓厄运连连，甚至可以算是遭遇破坏最为严重的艺术品之一。以下是其屡屡遭受破坏的主要记录：
1961年9月1日，《小美人鱼》的头发被漆成红色，同时戴上了乳罩。
1963年4月28日，《小美人鱼》的全身被浇上了红色油漆。
1964年4月24日，《小美人鱼》的头部第一次被人砍掉（1997年丹麦艺术家纳什 [Jørgen Nash] 在自己的书中公开承认所犯下的罪行，并称当时将《小美人鱼》的头部扔进了哥本哈根的一个小湖里。但是，没有人知道，纳什是否就是那个砍去雕像头部的人，对此几十年来一直有争议，而且，人们也没有能在那个小湖中找到美人鱼的头）。
1976年7月15日，《小美人鱼》再次被人倒上油漆。
1984年7月22日，《小美人鱼》失去右臂（第二天两个年轻人将该手臂送回，他们是在喝醉酒的情况下砍掉《美人鱼》手臂的）。
1990年8月5日，有人发现曾有人企图砍去《小美人鱼》的头，其脖子处留有一道长18厘米的刀痕。1998年1月6日清晨，《小美人鱼》第二次失去头部。
2003年9月11日，《小美人鱼》被推入海里。

图4-14 亨利·摩尔《国王与王后》(1953)，青铜，高163.8l厘米，敦弗里斯的格伦基尔庄园

曾经多次地被人乱涂乱抹，或是用锁链锁住。多少年以来，她几乎就是丹麦的国家标志了。可是，我们至今仍不是太清楚，为什么《小美人鱼》要一而再地遭受身首异处的破坏。

确实，艺术品所蒙受的灭顶之灾依然在人们的眼皮底下发生着。1995年，俄罗斯军队镇压车臣的叛乱政府，当时该地区的博物馆正好位于俄军进攻其首府格罗兹尼时的中心位置。俄方指责车臣将博物馆当作了防守阵地，而俄军的炸弹又确实使博物馆变得体无完肤，其中至少有几百件珍贵的绘画遭到无情的破坏（后来有94件绘画得到了修复，但是伤痕是不能完全抹去的）。众所周知，根据

图4-15 爱德华·埃里克森《小美人鱼》(1909—1913)，青铜，高160厘米，哥本哈根朗厄利尼港口码头

图 4-16 2003 年 9 月 12 日，《小美人鱼》基座

图 4-17 1964 年 4 月 24 日，失去头部的《小美人鱼》

图 4-18　专家在详细检查从海里捞起的美人鱼像的损毁情况

1954 年的《海牙公约》(the Hague Convention)，在战争期间，是严禁捣毁文化场所（如艺术博物馆）的，但是即便是签约国，也依然有可能违背这一国际公约。这样的例子不在少数。[1]

2001 年 3 月 12 日，当时阿富汗激进的伊斯兰领导人塔利班不顾国际社会（包括艺术界知名人士）的呼吁，违背联合国教科文组织 1972 年的《世界遗产公约》和《日内瓦公约》1977 年和 1997 年有关严禁捣毁文化财产的附加条款，巴米扬的两尊属于前伊斯兰时期（pre-Islamic）的巨大佛像顷刻之间化为乌有！其中一尊是世界上最高的站立式的佛像（53 米，另一尊高 38 米）！只要想一想当年的玄奘在《大唐西域记》中的记叙就令我们唏嘘不已："王城东北山阿有石佛，高百四五十尺，金色晃曜，室饰焕烂。东有伽蓝，此国王之所建也。"

巨佛被毁之前，美国纽约的大都会博物馆曾经提出购买两座巨佛，但遭到塔利班政府的断然拒绝。1300 年的风雨，虽然在雕像上留下很多岁月的苦难印记，

[1]　See Steven Lee Myer, "A Museum's Mauling, One More Disaster of War", *New York Times*, Jun. 26, 2002.

图 4-19 被毁之前的巴米扬大佛

但巴米扬大佛依然作为世界上最著名的古迹之一屹立不倒。然而，采用现代的爆破技术，就在短短的几分钟之内，这一伟大的艺术品从此在地球上消失了，甚至连稍微大一点的残块也没有留下。联合国教科文组织总干事松浦晃一郎称塔利班政权的这次行动是"人类对人类自己的罪行"[1]。

对于艺术品的毁损，人们的反应有时是十分无奈的。意大利威尼斯堪称露天的博物馆，到处都是纪念碑式的艺术品。不仅一些位于游人踪迹较少的地区的艺术品屡屡被毁（例如卡斯泰罗 [Castello] 区的一件描绘圣彼得的浅浮雕和刻画圣母玛利亚的小陶像、祖德卡 [Giudecca] 岛上的雷顿托尔 [Redentore] 教堂里被砍掉了双臂的雕像），而且在游人如织的圣马可广场总督府的文艺复兴时期的雕塑和建筑物的柱子也在 2004 年 6 月 24 日被严重毁损，譬如凉廊一根柱子上的作品《摩西接受十诫》就遭受了不幸的命运。可是，人们对于这样的恶性事件的态度却可以用负责保护该地区艺术品的官员的话来概括："你不可能看住威尼斯所有

[1] 参见《巴米扬大佛的数字重生》，《南方周末》，2002 年 6 月 6 日。

图 4-20　被毁之后的巴米扬大佛

的艺术遗产；你总不能将所有的东西都放在玻璃罩里或者设置障碍线。虽然我们可以提高警惕并在最拥挤的地段增加警力部署，但是除此之外还能做些什么，我就不得而知了。"意大利文化部暨威尼斯市政府的顾问丹尼尔·伯杰（Daniel Berger）甚至极而言之："最终，难道我们只能用复制品来替代原作，以便无忧于那些破坏者吗？也许这就是未来的情形。"[1]

2005年1月15日，大英博物馆公布了一份专家调查报告，谴责以美国为首的多国部队罔顾《海牙公约》，野蛮地破坏位于伊拉克的世界著名古城遗址巴比伦。报告的作者约翰·柯蒂斯（John Curtis）发现，这座始建于公元前 3000 年的人类文明遗迹因为被选作军队的基地而遭到"持续的毁坏"……[2]

可见，在现实中，艺术品的保护已经因为毁损的愈演愈烈而几乎走到了绝境。

与此同时，多少让人们遗憾的是，以往的艺术理论以及艺术史等学科在这方面却没有太多的关注和投入，人们印象中的艺术史仿佛一路下去，只有发展，只有灿烂与辉煌，而这显然是一种莫大的错觉。不对那种涉及艺术品毁灭的历史与个案进行充分和深入的研究，我们所得到的艺术史以及艺术存在的现状就不可能是完整和正确的。相应之下，社会学、刑事学、精神病学和精神分析学等却对艺术品的毁损现象有所涉猎，虽然相应的研究由于具体研究宗旨的关系，都对艺术

[1] See Elisabetta Povoledo, "Venice Shaken by Vandalism Spree", *International Herald Tribune*, Jul. 2, 2004, p.3.
[2] See Sue Leeman and British Museum, "U.S.-led Troops Damaged Babylon", Jan. 15, 2005, http://www.suntimes.com/output/iraq/babylon15.html.

史上的破坏现象点到为止，但是它们不失为我们做进一步的文化研究时的一种重要基础。

艺术品破坏的显现原因

从一种客观的角度出发，我们会发现，艺术的毁灭有着颇为不同的原因，或者错综复杂，或者一目了然，或者匪夷所思，或者意想不到，但是，不管怎么样，都有令人扼腕叹息的后果。在这里，我们始终需要进行审慎的分析。以法国大革命为例，它就应当被看作艺术毁灭与保护史上的一个转折点，在认识时不能偏废。它一方面确乎是目标空前广泛的毁灭，另一方面却又使"遗产"（patrimoine）观念应运而生。人们可以注意到的是，大革命中对象征性对象及其控制的重要性的估计常常是建立在那种要彻底摧毁旧王朝时期的观念的认识基础上的，譬如，要推翻一个皇帝，先要将其图像的存在"非神圣化"，因为两者之间有一种重要的关联。在这种意义上看，与其说是图像本身，还不如说是图像的象征性内涵才是革命者所在乎的。假如一件艺术品中的象征性的联系被割裂或得到重新阐释，那么，也许就没有必要摧毁这一艺术品本身了。譬如，将一件公共场合的雕像移到博物馆内，既然改变了它的原初功能与意义，就没有摧毁的必要性了……这种艺术的毁灭还是艺术的保护的难分难解，正是法国大革命期间中的一种二难情境。或许，德国哲人席勒的一段描述再好不过地例示了这一现象。在他的最后一个剧本《威廉·退尔》（1804）的结尾，有这样一个至关重要的问题：如何处理盖斯勒（Gessler）的帽子—— 一个最令人觉得屈辱的权力的符号？剧中，有几个人坚决要求将其捣毁，但是，在起义者中代表着一种社会与伦理方面的精英的沃尔特·福斯特（Walter Fürst）却回应道："不！保留它吧！它曾是暴政的工具，且让它成为自由的永恒象征！"[1] 同样，法国第二帝国时期的豪斯曼（Baron Georges Eugène Haussmann）也有其两面性。一方面，他为巴黎的市政建设做过巨大的贡献，如今的许多小广场、公园、教堂、喷泉、雕塑等都出诸他的规划，构成了所谓的巴黎的"豪斯曼化"。但另一方面，150多年之后，特别是因

[1] See Dario Gamboni, *The Destruction of Art: Iconoclasm and Vandalism since the French Revolution*, p.31-36.

图 4-21 德拉克罗瓦《米索伦废墟上的希腊》(约 1826），布上油画，213×142 厘米，法国波尔多美术博物馆。米索伦的妇女在沦陷敌手后面对一片废墟一筹莫展，摊开的双手仿佛是无奈之至的心情。

为与其同时代的亨利·西美弘伯爵所拥有的 8 张巴黎规划草图的重新露面，人们还是震惊地发现和意识到，他在为巴黎增添新的魅力时，毁了太多中世纪和文艺复兴时期的艺术。换一句话说，巴黎原本是可以更美的！无怪乎《毁坏文物史》一书要将豪斯曼列入"破坏者"的名单了。[1]

大略说来，捣毁艺术较为外在的原因涉及政治、宗教、民族、战争等人为的原因以及非人为的或不可抗拒的自然灾难。[2] 同时，如果再从动机的类型对前一类原因加以区分的话，那么在人为的破坏中还大略可分为无意与有意两大类。

应当承认，对艺术品的有意破坏，人们是早已有所警惕的。15 世纪初，当意大利的雕塑家布鲁内莱斯基（Filippo Brunelleschi）和多纳泰洛（Donatello）在罗马考察古代的废墟时竟然被人误认为是挖掘宝藏的小人，因为当时的人们认为，对古代废墟产生任何兴趣都是可疑甚至要予以惩罚的！可是，人们对艺术品的保护一直是强调不够的，以致对艺术品的无意性的损害会常常到了一种令人无奈之至的地步。如今一个艺术圣地的参观人数就可能大大地超过过去若干个世纪中光顾的人数。以希腊奥林匹亚的宙斯神殿为例，1932 年的光顾者不过是 100 人而已，而到

[1] 参见何农：《巴黎：本来应该更美丽》，《光明日报》，2002 年 4 月 5 日，第 2 版，以及 Louis Réau, *Histoire du Vandalisme: les monuments détruits de l'art Francais*, Robert Laffont S. A. Paris, 1994。

[2] 有关宗教原因所引起的艺术品的破坏，不拟在这里展开，而需另文专述。

了 1976 年，全年的参观人数就到了 100 万人次以上！再如，佛罗伦萨的乌菲兹美术馆，1949 年售出的门票数为 10 万张，而到了 1980 年则是 150 万张。著名的拉斯科洞窟由于单纯的人员参观带来的间接破坏而不得不关闭起来。其实，不少博物馆中的空调也无法稳定大量的人员进出所带来的呼吸与热量的变化，而这些变化对绘画的负面影响绝对不可小觑。那些在木板上创作的绘画会翘曲或是开裂，而画面的伸缩变化则有可能使颜料剥落。另外，更为隐蔽的破坏该是那些在艺术品原作上所进行的复制。艺术爱好者在作品上的任何动作（如描摹、拓制等），都在一点点地侵蚀着原作；在雕塑作品上翻制石膏像的做法所造成的累积性的危害甚至要在一个世纪之后才会充分显现出来，人们直到 19 世纪末期才意识到，有必要禁止在雕塑原作上进行石膏的翻制……[1]

确实，对于那种无意的人为破坏，人们太掉以轻心了。例如，在很长一段时期里，谁也没有对古代教士往画上弹洒圣水的习惯提出异议，甚至还容忍了教会中的一些颇为不文雅的清洗做法（如用唾液、尿、苹果、土豆和洋葱等清洗油画）。[2]

其实，就艺术品的损坏程度而言，无意的人为破坏同样是十分有害的，因为它所造成的后果也往往无可挽回。不仅古代有对艺术品的无意的人为破坏，现代社会对艺术品也无法万无一失。譬如，1994 年，退特美术馆借给德国博物馆两幅透纳的画作，结果却只收到 2560 万英镑的赔偿金，作品永远地消失了；1997 年，英国的马丁·贝雷（Martin Bailey）发现，退特美术馆 30 多年前就隐瞒了这样的一个事实：一幅出诸 18 世纪美国最伟大的画家之一的科普里（John Singleton Copley）之手的外借作品严重受损，局部某处颜色剥落；1998 年，由国立苏格兰美术馆和维多利亚与艾伯特博物馆所共同拥有的意大利新古典主义雕塑大师卡诺瓦（Antonio Canova）的《美惠三女神》由于借给西班牙而出现了裂缝；更加令人惋惜的是，同年一幅价值 100 万英镑的毕加索的画随同瑞士航空公司的飞机一起坠毁在美国的海岸线上……[3]

再就非人为的或不可抗拒的原因而言，其破坏性的规模有时达到了极其惊人的地步。16 世纪的朱利奥·罗马诺（Giulio Romano）在其辉煌的《巨人的降临》

[1] See Sarah Walden, *The Ravished Image, Or How to Ruin Masterpieces By Restoration*, pp.90-91.
[2] Ibid., p.100.
[3] See Michael Daley, "Cleaned Out", *Art Review*, Vol. 52, Apr. 2000.

图 4-22　朱利奥·罗马诺（Giulio Romano）《巨人的降临》（1530—1532），湿壁画，曼图亚泰宫巨人厅

一画中描绘了在主神朱庇特盛怒之下建筑物纷纷倒塌的恐怖情景。当然，这仅仅是艺术家的想象之作。不过，他所渲染的神意和雷电的力量可都是非人为的或不可抗拒的原因。依照真实的历史，公元 79 年，古老的维苏威火山喷发，1 英里以外的庞贝城顿时遭遇灭顶之灾，厚达 4 米的火山灰淹没了整个城市，无数的艺术品自然也无一幸免。尽管从 18 世纪开始的考古发掘将掩埋了 1500 多年的庞贝重现于世，但是它毕竟已面目皆非。大画家布留洛夫（Karl P. Bryulov）在那幅受普契尼的歌剧作品启发而画就的名作《庞贝的末日》一画中，竭力渲染了维苏威火山喷发时无可阻挡的气势，我们今天依然可以从中感受到一种一切都似乎无法躲避毁灭命运的戏剧性效果，艺术的损失也自是题中之义。

古代有过艺术品的灭顶之灾，现代人也没能完全有效地避免非人为因素所带来的种种破坏。例如，1966 年，一场洪水袭击了意大利佛罗伦萨，大量的艺术品为之受损。1997 年 9 月 26 日，一场差不多里氏 6 级的地震对意大利中部阿西尼城有着 750 年历史之久的圣弗朗西斯教堂造成了可怕的破坏……[1]

[1] See Richard Covington, "An Act of Faith & the Restorer's Art", *Smithsonia*, Vol. 30, No. 8 , Nov. 1999.

图 4-23　布留洛夫《庞贝的末日》(1833)，板上油画，58×81 厘米，莫斯科特列恰科夫美术馆

我们知道，艺术品并非完全是观念的存在，而是与特定的媒介材料密不可分的一种实体。这样，即使没有任何别的破坏，单纯的时间也会成为一种非人为的破坏因素。不消说，艺术品越是年代久远就越是受到更多的损害。但是，时间作为一种自然的因素尚不算最严重的破坏因素，尽管它总是无法抗拒的。有时，它甚至还是一种值得肯定的美化因素。对此，英国画家荷加斯（William Horgarth）有过生动而又恰切的描绘。一方面，时间老人吐出的烟雾为绘画带来一种年代久远的古朴美感，完全可以使作品的身价倍增，但是，另一方面，时间老人左手所握的大镰刀却给绘画一道无情的刀痕；如果说荷加斯对时间的观感还多少是爱恨交加的，那么，法国画家让·巴普蒂斯特·莫赞斯（Jean Baptiste Mauzaisse）就几乎没有保留地表达了对时间的遗憾，因为美好的艺术（建筑和雕塑）均在时间的流逝中变得如同废墟或者残破不堪……确实，雨果当年在谈到他所挚爱的巴黎圣母院这一建筑艺术的杰作时，也曾这样说过："巴黎圣母院这座教堂如今依旧是庄严宏伟的建筑。它虽然日渐老去，却依旧是非常美丽。但是人们仍然不免愤慨和感叹，看到时间和人使那可敬的纪念性建筑遭受了无数的损伤和破坏……假

第四章　捣毁艺术：视觉文化的一种逆境　│　161

图4-24 荷加斯《时间老人熏画》(1761),铜版画

若我们有功夫同读者去一一观察这座古代教堂身上的各种创伤,我们就可以看出,时间带给它的创伤,还不如人——尤其那些搞艺术的人——带给它的多呢。"因为,时间对建筑的影响是两方面的:"是时间把旧城区的地平线不可抗拒地慢慢升高,使得那座阶梯消失不见了。巴黎路面的这种升高的浪潮,虽然把那使教堂显得更加巍峨宏伟的十一级阶梯逐渐吞没,但时间所给予它的,也许倒要比从它夺去的多些。把那种经历了几个世纪的幽暗色调给了它的前墙,使它的老年处于最美丽时间的,正是时间。"[1]

[1] 〔法〕雨果:《巴黎圣母院》第三卷,《雨果文集》第一卷,陈敬容译,北京:人民文学出版社,2002年,第121—123页。
 接着,雨果在《巴黎圣母院》(第123—126页)中还深恶痛绝地列举道:

 把那两排塑像打坏了的是谁?把那些壁龛弄空了的是谁?在中央那个大门道的正当中修了一个新的粗劣尖拱的是谁?胆敢在比斯戈耐特的阿拉伯花纹旁边筑起了这道笨重难看的路易十五式木雕门的是谁?那是人,是建筑师们,是我们这一代的艺术家们。
 假若我们走进这座建筑里面去看看,又是谁把巨大的克利斯朵夫的塑像翻倒了的?它是同类型像中公认的典范,正如殿堂中的皇宫大殿,钟塔里的斯特拉斯堡尖塔一样。还有,在教堂的本堂和唱诗室里,在许多柱子之间那数千万个小雕像,有跪着的,站着的,骑马的,有男人、女人、儿童、帝王、主教和警察,有石头刻的,大理石刻的,有用金、银、铜甚至蜜蜡制造的。把它们粗鲁地毁掉了的是谁?那并不是时间。
 是谁把那富丽堂皇的堆满了圣龛和圣物龛的哥特式祭坛,换成了刻着天使的头颅和片片云彩的笨重的大理石棺材,使它看起来就像慈惠谷女修院或残废军人疗养院拆散了的模型一样?是谁刻错了年代的笨重的石头,嵌进了艾尔康斯修筑的加洛林王朝的石板路?难道不是路易十四为了完成路易十三的凤愿才这样干的吗?
 是谁用一些冷冰冰的白色玻璃窗,代替了大门道顶上的圆花窗和半圆形后殿之间的那些曾让我们父辈目眩神迷的"色彩浓艳"的玻璃窗?要是十六世纪的唱经人看到我们那些汪达尔大主教们用来粉刷他们的大教堂的黄色灰粉,又会怎么说呢?他会想起那是刽子手涂在牢房里的那种颜色,他会想起小波旁宫由于皇室总管的叛变也给刷上了那种颜色。"那毕竟是一种质量很好的黄粉",正如索瓦尔所说,"这种粉真是名不虚传,一百多年也没能使它掉色"。唱经人会认为那神圣的地方已经变成不洁的场所,因而逃跑开去。
 假若我们不在数不清的野蛮迹象上停留,径直走上这座大教堂的屋顶,人们把那挺立在楼廊交点处的可爱的小钟楼弄成什么样子了?这座小钟楼的纤细和大胆不亚于旁边圣礼拜堂的尖顶(同样也被毁坏了),它比旁边的两座钟塔更加突出在天空下,挺拔、尖峭、剔透而且钟声洪亮。它在一七八七年被一位具有"好鉴赏力"的建筑师截断了,他认为只要用一大张锅盖似的铅皮把伤痕遮住就行啦。
 中世纪的卓绝艺术就是这样在各国被处置,尤其是在法国。我们从它们的遗迹上,可以看出它们遭受的三种伤害以及受害的三种不同程度:首先是时间,它使得教堂到处都有轻微的拆裂,并且剥蚀了它的表面。其次是政治和宗教的改革,它们以特有的疯狂和愤怒向它冲去,剥掉它到处是塑像和(续下页)

真正使得雨果大为愤慨的恰恰是那种时间因素以外的人为破坏。雨果的愤慨并非凭空而发，而是一种对艺术频频遭受灾难的见证的感受。身为杰出作家和画家的雨果实在是太有艺术的感觉，因而根本无法容忍对伟大艺术的任何亵渎。多少具有悲剧意味的是，类似巴黎圣母院所受到的破坏甚至在今天也未绝迹。假如认真读一读法国著名学者路易·雷阿（Louis Réau）的《毁坏文物史》，人们就会有一种特别的震惊。[1]

在我们看来，人为的破坏是最令人触目惊心的，或者说，属于最为野蛮或无知的一类。

首先，是那种直接针对艺术品的破坏行为。这样的例子几乎举不胜举。例如，从一幅留存的版画可以看出，米开朗琪罗曾经画过的油画《勒达和天鹅》具有极为迷人的魅力。可是，此画送至枫丹白露后竟毁在法国路易十三手下的一个大臣手里。

赫赫有名的西斯廷教堂中的天顶画《最后的审判》是米开朗琪罗的旷世之作，也曾有过非常危险的时刻，只是因为当时的画家联合会一直坚持请愿，而且画家米开朗琪罗的一个弟子丹尼尔·达·伏尔泰拉（Daniele da Volterra）受命将画蒙上，此作才得以逃过一劫而留存于世。[2]

华托的名画《吉尔》（*Gilles*，又名《丑角》）在1820年以前被人用100法

（续上页）雕刻的华丽外衣，打破它的圆花窗，扭断它的链条式花纹，有的是阿拉伯式的，有的是一串肖像；捣毁它的塑像，有时是出于宗教的因素，有时是出于政治的因素。最后是那些越来越笨拙荒诞的时新样式，它们那从"文艺复兴"以来的杂乱而华丽的倾向，在建筑艺术的必然衰败过程中代代相因。时新样式所给它的损害，比改革所给它的还要多。这些样式彻头彻尾地伤害了它，破坏了艺术的枯瘦的骨架，截断，斫伤，肢解，消灭了这座教堂，使它的形体不合逻辑，不美观，失去了象征性。随后，人们又重新去修建它。时间和改革至少还没有如此放肆，凭着那种"好鉴赏力"，它们无耻地在这座哥特式建筑的累累伤痕上装饰着短暂的毫无艺术趣味的东西，那些大理石纽带和那些金属的球状装饰，那些相当恶劣的椭圆形、涡形、螺旋形，那些帷幔，那些花饰，那些流苏，那些石刻的火焰、铜铸的云彩、肥胖的爱神以及浮肿的小天使，所有这一切，使得卡特琳·德·梅迪西的祈祷室的装饰失去了艺术价值，而在两个世纪之后，在杜巴里的客厅里，艺术又备受折磨，变得奇形怪状而终于一命呜呼。

这样，把我们指出的几个方面总括起来，导致哥特式艺术改变模样的破坏就可以分为三种。那些表面上的坼裂和伤痕，是时间造成的；那些粗暴毁坏，挫伤和折断的残酷痕迹，是从路德到米拉波时期的改革改成的；那些割裂，截断，使它骨节支离以后又予以复原的行为，是教授们为了模仿维特依维尔和韦略尔那种野蛮的希腊罗马式工程所造成的；汪达尔人所创造的卓越艺术，学院派把它消灭了。在时间和改革的破坏之后（它们的破坏至少还是公平的和比较光明正大的），这座教堂就同继之而来的一大帮有专利权的、宣过誓的建筑师们结了缘，他们用趣味低劣的鉴赏力和选择去伤害它，用路易十五的菊苞形去替代那具有巴特农神殿光荣色彩的哥特花边。这真像驴子的脚踢在一头快死的狮子身上。这真像是老橡树长出了冠冕一般的密叶，由于丰茂，害虫就去螫它，把它咬伤，把它扯碎。

[1] See Louis Réau, *Histoire du Vandalisme: les monuments détruits de l'art Francais*, Paris: Robert Laffont, S.A., 1994.

[2] See Sarah Walden, *The Ravished Image, Or How to Ruin Masterpieces By Restoration*, New York: St. Martin's Press, 1985, pp.86-87.

郎从一个商人手中买了下来,可能是太便宜了,购画者实在是不当一回事,竟然大大咧咧地用粉笔在画面上写了当时的一首流行歌曲中的两行歌词:"丑角将无比开心/倘若他的艺术令你愉快。"[1]

令人特别气馁的是,博物馆的警卫有时也加入了艺术品破坏者的行列。米勒的名作《祈祷》(*Angelus*)向来被人称道,但是令人意外的是,博物馆里的一个保安竟然明知故犯,用刀猛砍此画![2] 而且,有谁会想到,巴黎卢浮宫博物馆中的 9 幅绘画作品上的 X 形的划痕竟然是博物馆内的保安人员用钥匙干的![3]

相当糟糕的是,一些艺术品商人为了迁就顾客的趣味,往往会在艺术品原作上添加多余的东西。例如,20 世纪最大的艺术商人杜维恩(Joseph Duveen)男爵精通于将古代欧洲绘画大师的作品销售给美国的百万富翁,当有人问及为什么他要在画作上添加如此光亮的上光油时,他的答复既具有讽刺意味,也发人深思。他说,那些富裕的主顾就喜欢在他们购置的作品画面中看到自己的反射映象,就如中世纪的捐赠人希望画家把自己画在圣者之中一样,算是一种新的倾向。[4] 同时,为了适合主顾的起居室的装饰,画商常常把那些画有莎乐美(Salome)的画作中的受洗约翰的头改成了一束鲜花或者一盘水果!风景画则被添加狩猎的场景,而为了迎合美国人的怀旧口味,还得在雪景中加上小棚屋[5]……殊不知,这样做恰恰是对艺术原作的一种人为的直接伤害。

问题的严重性还在于,对艺术品大动手脚有时恰恰是与物质利益无关的情况下进行的,其危害甚于商业性的动手动脚。那些看起来无伤大雅其实有违原作的修改实在多得令人有点麻木了。例如,荷兰画家布勒格尔的名作《残杀无辜》(*Massacre of the Innocents*)就被一个不知名的画家改动过,加上了士兵野蛮地刺戳哭泣的女人手上的小包裹。[6] 据说,德累斯顿宫殿中的全部画作(包括荷兰极古老的绘画和大型的祭坛画)都曾经被野蛮地塞入清一色的巴洛克式的画框,从而产生了令人惊惶不安的后果!更加令人愤慨的是,那些作为艺术家构思的一

[1] See Dario Gamboni, *The Destruction of Art: Iconoclasm and Vandalism since the French Revolution*, p.316.
[2] See Sarah Walden, *The Ravished Image, Or How to Ruin Masterpieces By Restoration*, p.88.
[3] See Dario Gamboni, *The Destruction of Art: Iconoclasm and Vandalism since the French Revolution*, pp.190-193.
[4] See Sarah Walden, *The Ravished Image, Or How to Ruin Masterpieces By Restoration*, p.78, p.81.
[5] Ibid., p.82.
[6] Ibid., pp.85-86.

个组成部分的画框经历了活生生地被剥离而且难以复原的遭遇。20世纪早期，收藏家和艺术品商人均不假思索地把印象派画作的简朴的白色画框换成了18世纪那种精雕细刻、金光闪烁的画框，以纳入居室内的装饰格局。这种其实极其无知的举动已经与任何的风雅无关。[1]

当然，并非所有针对艺术品的破坏都是石破天惊的举动。大量的、几乎不怎么会有轰动性的"恶名效应"的破坏一直在悄没声儿地发生着，粘口香糖、涂口红膏[2]、溅墨水、"到此一游"的留名等，都不是偶尔为之的事情。

其次，是那种令人后怕的文化恐怖主义的行径。这种破坏往往出自形形色色的政治动机，有时直言不讳、毫无理由地针对无辜的艺术品，有时是针对别的破坏目标但又同时殃及了艺术品，因而都是具有恐怖主义色彩的行径。破坏者往往十分明白被破坏对象的价值，因而其性质尤为恶劣。这类事件确实是屡屡发生的，因而，人们须有特别的警觉和防范。

我们可以毫不费力地举出不同历史时期中的恶性事件。例如，1914年3月10日上午11点钟发生在伦敦国家美术馆内的一起破坏事件就令人胆战心惊。一个名叫玛丽·理查森（Mary Richardson）的妇女参政权论者身穿紧身的灰上衣和裙子，先是在委拉斯凯兹的名画《梳妆的维纳斯》前站了一会儿，似乎是在沉思，接着突然打碎了该画的玻璃保护层，并愤怒地用刀在画面上乱砍乱划。顿时，该画上留下了一道道长长的伤痕！在被博物馆的警卫带离现场时，她对观众说："对的，我是一个妇女参政权论者（suffragette）。你可以再得到一幅画，可是却不可能再次得到生命，因为他们正在杀害潘克赫斯特夫人！"所谓潘克赫斯特夫人（Emmeline Pankhurst, 1858—1928），指的是妇女参政运动（Suffrage Movement）的创始人，当时正在监狱中绝食。因而，玛丽·理查森不是出于一种完全失去理智的动机，而是企图完成一种可怕的"政治宣言"，近乎疯狂和毫无良知。但是，除了政治动机以外，破坏者似乎还有伦理性的理由，因为她所反感的是，画家委拉斯凯兹的眼光为什么在投向裸体的维纳斯背部时能如此地超

[1] 参见拙著《绵延之维——走向艺术史哲学》第5章中有关画面与框架的讨论，北京：三联书店，1997年。

[2] 在艺术品上涂口红膏或直接印上唇印，似乎是一种难以禁绝的破坏。一个光顾牛津现代艺术博物馆的女性在美国画家乔·贝尔（Jo Baer）的纯白画布上抹上口红。这位43岁的女士在审讯时的解释是，贝尔的画过于冷调子了，因此就想弄得"热烈点"；美国匹兹堡的安迪·沃霍尔博物馆中的《澡盆》一画上也被观画的女性印上过一个鲜红的唇印。

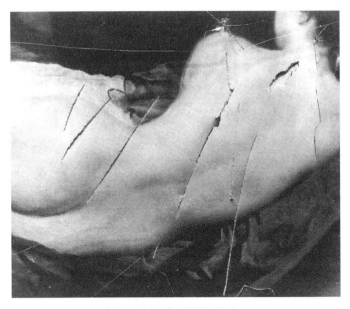

图4-26 委拉斯凯兹《梳妆的维纳斯》(受损的局部)

然与独立![1]

绘画是脆弱的,而雕塑(甚至青铜雕像)也可能不堪一击。1983年8月,就在教皇对法国朝圣地洛德斯(Lourdes)[2]的一次广为人知的访问之前,发生在夜间的爆炸顷刻间毁掉了一尊两米高的彼拉多(Pontius Pilate)的青铜雕像。几个小时之后,法新社接到一个组织的声明,声称对该爆炸案负责,其目的不过是要阻止教士们的朝圣活动。

在艺术品成为无辜的牺牲品的同时,其背后的理由往往出人意表。1985年,收藏在圣彼得堡艾米塔什博物馆中的伦勃朗的名作《达娜厄》遭到一个立陶宛男

[1] 这里有必要将玛丽·理查森的辩解陈述一下。她这样说:

> 我想把一个神话历史上最美丽的女人的毁灭当作对政府摧残潘克赫斯特夫人的一种抗议,后者是现代历史上个性最美的人。正义是美的一种元素,就如画布上的色彩和轮廓一样。潘克赫斯特夫人努力为女性获取正义,而为此她正在被一个由背信弃义的政客们所组成的政府慢慢地谋杀。如果有人对我的行为表示抗议的话,那么请大家记住,只要他们允许毁灭潘克赫斯特夫人以及其他美丽的当代女性,那么这样的抗议就是一种虚伪,也要记住,在公众不再赞同对人的毁灭之前,所有因为我毁掉这幅画而扔过来的石头无一不是证明他们在艺术、伦理以及政治上的欺骗性与虚伪性。

在法庭上,她还提到自己曾经是学艺术的学生,但是相形之下,她更在乎正义,因而她的行为即使是不可原谅的,也应该是合乎情理的。40年之后,她在一次访谈中又为她当年的举动添加了这样的理由:"我不喜欢男性观众整天盯着它时的样子。"可见,这是从政治到伦理层面都有所考虑的事件。而且,玛丽·理查森的破坏不是什么孤例。妇女参政运动为了扩大影响,曾有多次破坏行为,包括对古堡、图书馆、房屋、火车站、码头和绘画(其中有伯明翰美术馆收藏的英国画家乔治·罗姆尼[George Romney, 1734—1802]作品《桑希尔先生》、伦敦国家肖像美术馆收藏的一幅肖像画、多雷美术馆[Doré Gallery]收藏的佛兰切斯科·巴托罗兹[Francesco Bartolozzi]的素描画)等的破坏。这些人曾炸过伦敦的西敏寺、汉诺佛广场的圣乔治教堂(一件来自比利时的著名的彩色玻璃画因此被毁),甚至想炸掉水库。据说,1914年的头3个月里见诸报章的破坏事件竟有141起之多!令人好奇的是,依照当时英国的法律,像玛丽·理查森这样的对珍贵艺术品的肆意破坏,只能判处她6个月的监禁,而打破别人的玻璃窗却可以判处18个月的监禁(see Dario Gamboni, *The Destruction of Art: Iconoclasm and Vandalism since the French Revolution*, pp.91-6)。

[2] 洛德斯,法国西南部比利牛斯山脉下的一个城镇,因为有一个罗马天主教神龛而闻名。

图 4-27　受损前的委拉斯凯兹《梳妆的维纳斯》(1644—1648)，布上油画，122.5×177 厘米，伦敦国家美术馆

子的袭击，其用意竟然是以此抗议苏维埃对他家乡的占领。[1] 1989 年，在圣地罗卡玛多（Rocamadour）有 4 座雕像被砸掉了头部，一个不知名的组织给法新社寄去了一封信，表示向那些参加法国大革命 200 周年庆祝的"革命小丑"抗议。

应该指出的是，文化恐怖主义所殃及的并不限于一幅画或一尊雕像而已。譬如，以意大利为例，1969—1984 年期间，包括佛罗伦萨的乌菲兹宫的建筑与收藏、米兰市当代美术馆、罗马的几座教堂等在内的雕塑与其他艺术品均有不同程度的损坏。在这里，我们一方面要深究艺术品本身到底受到了怎样的破坏，另一方面则要分析恐怖主义所针对的艺术类的目标的重要性质。显然，无论是已经被破坏的或者成了攻击目标的对象，几乎无一不是具有象征性的场所或者是一个国家与民族的文化标志物，而且，这些场所或标志物又往往像阿基里斯之踵一样，是脆弱的，任何人为的破坏都可能是致命的一击。[2]

1993 年 5 月 27 日，正是春光明媚的季节，可是，发生在佛罗伦萨乌菲兹美

[1] See Dario Gamboni, *The Destruction of Art: Iconoclasm and Vandalism since the French Revolution*, p.198.
[2] Ibid., pp.103-106.

术馆附近的汽车爆炸却震惊了全世界，人们仿佛突然间觉悟到艺术的脆弱无助。[1]破坏者之所以选择这样的爆炸地点，恰恰是因为美术馆是"具有象征性的场所、文化的符号、国家与民族的认同性所在"[2]。

2001年爆发令人震惊的"9·11事件"的同时，艺术品的毁灭也达到了一种令人发指的地步。这一恐怖事件以短短的两个小时撼动了整个世界，同时也将难以置信的艺术品毁灭的事实无情地呈示在世人的面前，尽管此次恐怖袭击的最大目标未必就是艺术品本身。

在整个恐怖事件中，无论是公共空间还是室内办公空间中的艺术品都惨遭破坏。保险公司将为此支付昂贵无比的保险费，而且，没有一个保险公司之前遇到过如此巨大的艺术品损失的赔偿。[3] 不过，世贸中心大楼里的艺术品并非都投了保，而保险公司的保险费也不过是艺术品本身价值的极小的一部分而已。[4] 根据美国遗产保护部门（Heritage Preservation）所做的调查，此次恐怖袭击让双子楼中价值连城的艺术品收藏丧失殆尽。譬如，坎托·菲茨杰拉德（Cantor Fitzgerald）的"空中博物馆"（museum in the sky）不复存在，其中有罗丹、毕加索、霍克尼、利希滕斯坦、柯布西艾、米罗（包括织毯作品）、辛迪·舍曼（Cindy Sherman）、杉本博司（Hiroshi Sugimoto）、路易斯·尼弗尔逊（Louise Nevelson）的大型木雕塑《纽约，空中之门》和罗斯·布莱克纳（Ross Bleckner）等人的作品，而双子楼中的罗丹作品的收藏无疑可忝列世界上同类作品的最大的私人收藏，北楼105层大堂中的若干件罗丹的雕塑曾经多么富有激励的魅力，它们传达出永恒的情感，诸如英雄主义、忍耐、力量以及人的尊严等。无论是《思想者》，还是《加莱义民》，都曾经极其迷人地与特定公司企业的精神融为一体，为整个

[1] 根据有关报道，装在一辆偷来的菲亚特运货车中的炸弹深夜时在世界上收藏文艺复兴艺术的最佳博物馆之一的乌菲兹宫博物馆的西翼爆炸，炸死5人，炸伤24人，同时也毁坏了数十件价值连城的绘画、雕像和档案等，其损失高达几百万美金。其中，卡拉瓦乔17世纪的追随者巴尔托洛梅奥（Bartolommeo Manfredi）的两幅画和荷兰画家格利特·凡·洪托尔斯特（Gerrit van Honthorst）的一幅画均彻底被毁。威尼斯画家塞巴斯蒂亚诺·德尔·皮翁博（Sebastian-del Piombo）的一幅重要作品被玻璃片划破。不幸中的大幸是，那些被损的绘画中幸好没有波提切利《维纳斯的诞生》、米开朗琪罗《多尼圆型画》）、达·芬奇、乔托和提香等人的作品。否则，损失将更加难以估量。修复工作在爆炸后进行了3年多之久。乌菲兹宫博物馆经历了有史以来规模最大的修复工程之一。警方认为，爆炸与黑手党有关（*American Libraries*, Mar. 1996, Vol. 27, Issue 3, p.19; Robert Hughes, "Striking at the Past Itself: Terrorists Bomb the Uffizi, Destroying Lives and Precious Artifacts of Civilization", *Time*, 6/7/93, Vol. 141, Issue 23）。

[2] See Dario Gamboni, *The Destruction of Art: Iconoclasm and Vandalism since the French Revolution*, p.105.

[3] 根据艺术保险公司当时的测算，在此次事件中，单是双子楼中的美术品的损失就可能高达1亿美元。但是，这显然还是一个极为保守的估计，因为并不是所有的公司在恐怖事件后都愿意谈论艺术品的损失，毕竟人的生命的毁灭才是人们最关注的焦点，而且许多公司急于寻找新的办公空间，也无暇向媒体提供有关艺术收藏品的信息。

[4] See "A Museum in the Sky", *Economist*, 10/13/2001, Vol. 361, Issue 8243, p.68.

建筑增添过极为独特的人文气息。在恐怖事件中遭受毁灭的罗丹的铜像雕塑可能有300件之多[1]；包括霍克尼在内的当代艺术家的杰作也是数以百计。整个双子楼内有14个艺术工作室，十分可惜的是，著名雕塑家、38岁的迈克尔·理查兹（Michael Richards）当时就在双子座1号楼92层的工作室内工作，他本人连同创作完的第二次世界大战中的飞行员的雕像也在一刹那间化为乌有。[2]

同时，人们很快就注意到，在双子楼周围的公共艺术品也遭遇了厄运，初步估计的损失至少

图4-28 卡尔德《弯曲的推进器》，纽约世贸中心广场

为1000万美元。其中，有出诸法国雕塑大师考尔德之手的大型雕塑《弯曲的推进器》，价值高达约3000万美元。这一高达25英尺、色彩鲜红，既有点像巨鸟之翼又似弯曲推进器的现代雕塑曾给所有光顾双子楼广场的人留下过特殊而又深刻的印象。[3] 2001年10月22日，雕塑家的后人终于在废墟里找到了该雕塑的残骸，而要完全地修复这一作品，就如卡尔德基金会的工作人员所说的那样，可能是"凤凰新生"般的奇迹了。

应当说，被毁的艺术品不在少数。根据当年的规划，世界贸易中心建筑费用的1%是用于公共艺术的，代价可谓巨大，可是，如今楼里楼外的一切艺术品均面目全非而且无可挽回。[4] 立体主义雕塑家詹姆斯·罗萨蒂（James Rosati）的《意符》曾经带给笔者新鲜、明快的审美愉悦，可惜在灾难中永远地消失了。

[1] See Noelle Knox, "Art Lies Under the Rubble; $100 Million Lost, But Some Works May Be Saved", *USA Today,* Sep. 27, 2001; "A Museum in the Sky", *Economist*, 10/13/2001, Vol. 361, Issue 8243, p.68.

[2] See Bruce Cole, "The Urgency of Memory: the Arts Give Us History", *Vital Speeches of the Day*, Jul. 1, 2002.

[3] Brooks Barnes, "Art & Money", *Wall Street Journal*, Sep. 21, 2001.

[4] See Noelle Knox, "Art Lies Under the Rubble; $ 100 Million Lost, But Some Works May Be Saved" , *USA Today*, Sep. 27, 2001.

图4-29　废墟堆中发现的《弯曲的推进器》的残片

至于最具有悲剧色彩的作品，则当推女雕塑家齐默尔曼（Elyn Zimmerman）的《世贸中心纪念碑》（1993，红、黑、白花岗岩，纽约世贸中心停车场）。它是为纪念在1993年世贸中心爆炸中的死难者而作，上面还镌刻着："这一恐怖的暴力行为杀死了无辜的人，令数以千计的人受伤，并使所有的人都成为受害者者。"如今，此纪念碑在"9·11"事件中荡然无存，对1993年爆炸事件中的死难者家人来说，显然是一种双重的打击！

唯一可以得到差强人意的修复的雕塑只有德国雕塑家弗里兹·科尼格（Fritz Koenig）表达和平意愿的作品——《球体》，这位以前在德国纳粹集中营原址就做过纪念性雕塑、现已近80岁高龄的艺术家起初不愿意对遭受严重损坏的作品进行任何的修复，而更愿意让自己的《球体》成为一件"美丽的遗骸"，但是，艺术家很快就改变了态度，因为他在目睹了工人们旨在保留伤痕的修复工作后就觉得，确实应该

图4-30　罗萨蒂《意符》（1967），不锈钢，28×23英寸，纽约世贸中心广场

将作品重新竖起来，只有这样，它所蕴涵的对和平的渴望的精神意义才不至于被削弱，而人们对曾经工作和聚会的广场的怀念也才会有一种切实的依托。这也是艺术获得的新的意义的所在。

第三，我们要提到艺术品的不明不白的流失，这种流失有时无异于伟大艺术品的彻底毁灭。让人始终不安的是，艺术品不明不白地从这个世界中消失的事件至今依然在发生。从1995年以来的6年中，一个31岁的法国男侍者斯特凡尼·布雷特维舍（Stephane Breitwieser）企图通过不正常的手段建立自己的私人收藏馆，他实施了总共174次的白天偷窃，得到了法国、瑞士、比利时、荷兰、德国、奥地利和丹麦等7个国家的博物馆中的239件艺术品。据警方估计，总价值约在14亿元美金以上。更具戏剧性的是，当他因为偷窃瑞士博物馆的藏品而终于被捕之后，此人的母亲（Mireille

图4-31　科尼格《球体》(1968—1971) 青铜，高25英尺，纽约世贸中心广场

Breitwieser）为了替儿子消除罪证，竟然将其偷窃来的赃物统统扔进运河，其中有60幅左右的珍贵油画作品因此遭受了彻底的破坏！这些油画中有收藏在布洛瓦城堡（Chateau de Blois）中的科纳约·德·里昂（Corneille de Lyon）为法国的马德琳（Madeleine）所画的肖像和《苏格兰王后》，以及小彼得·布勒格尔、瓦托和布歇尔（如牧歌风格的《入睡的牧羊人》）等极为重要的作品。[1]

第四，提及对艺术品有意为之的破坏，战争无疑是首当其冲的。1954年国际《海牙公约》的签署，出发点之一就是要针对战争所造成的对人类文明遗产（包括艺术品）的大规模的破坏。

第二次世界大战期间，纳粹完全沉浸在传统意义上的圣像破坏之中，许多纪

[1] See Alan Riding, "Small European Museums Heighten Their Security", *New York Times*, May 29, 2002.

图 4-32 "9·11" 事件后废墟中的《圆球》

念碑或者纪念碑的组成部分遭到过几乎是为所欲为的破坏。以苏联为例，德国军队当时洗劫了 427 个博物馆，毁掉了 1670 座东正教教堂、237 座天主教教堂和 532 座犹太教会堂。即将溃败的纳粹军队在撤退时也没有忘记下令摧毁苏联境内的艺术作品。[1] 圣彼得堡附近的夏宫中的 18 世纪的艺术瑰宝——琥珀室（the Amber Room of Tsarskoe Selo）就是在战争中消失的。据估计，苏联在第二次世界大战中被纳粹捣毁的艺术品在 50 万件左右！[2] 当时艺术遭受破坏的惨烈程度可想而知。当然，德国境内的艺术品也难以避开战火的破坏，尽管大多有可能是无意造成的，例如柏林博物馆内的 28 幅来自中亚（Bezekhik）的绘画，在 1943 年和 1945 年的炮火中完全销声匿迹了。[3]

而在法国的巴黎，单是重要的绘画作品就被毁了 8107 幅[4]；至于公共的、纪念性的雕塑，则有 100 多座遭受了毁坏[5]。当时的维希（Vichy）政府居然还命令将大量的公共场所的金属雕像拆解、融化掉，对材料进行再利用，以满足农业与工业的需要。而真实的原因则在于，艺术被看作艺术的、伦理的、"种族的"

[1] See "Unplundering Art", *Economist*, 12/20/97-01/02/98, Vol. 345, Issue 8048. S. Davydov and J. Matsulevich, "Protection of Cultural Monuments and Museum Treasures in the USSR During the Second World War: Some Technical Problems", *Museum International*, No. 4, 2001.

[2] See Jeanette Greenfield, *The Return of Cultural Treasures*, p.227.

[3] Ibid., p.202.

[4] 参见苏东海：《博物馆的沉思》，北京：文物出版社，1998 年，第 111 页。

[5] See Dario Gamboni, *The Destruction of Art: Iconoclasm and Vandalism since the French Revolution*, p.226.

图 4-33　修复后的《圆球》,"9·11"事件受难者临时纪念广场,纽约巴特雷公园

图 4-34　马奈《马克西米连的处决》(1867—1868),布上油画,左翼 89×30 厘米;中翼 190×160 厘米;右翼 99×59 厘米,伦敦国家美术馆

以及遗传等的"退化"的症状。他们不但在占领国（如法国）这么干，而且在德国本土也是如此。[1]

最后，令人多少有点伤感的是，艺术品的破坏还跟艺术家本人、家庭成员以及艺术家同行的所为有关。譬如，艺术家本人马奈可能毁掉了其艺术品的一部分（《马克西米连的处决》一画的左翼部分不仅被划过，而且上半部分与下半部分也是割裂的），而艺术家的遗孀常常又会被迫一件件地卖掉艺术家存留的艺术作品，有时甚至是将大幅或未完成的作品肢解后出售。德加发现马奈去世之后其名作《马克西米连的处决》(Execution of Maximilian) 被折叠在食橱中，因此大为恼火，他买下了七零八落的艺术品，然后将它们组合起来。可是，马奈的遗孀却经不住艺术品商人的纠缠，最后将人物的头部部分切下出售掉了！[2] 这会令人联想到现代的艺术品商人所用的一种常见伎俩，如将残破的绘画中的人物的头部切割下来出售，把祭坛上的三联画或祭坛台座垂直面上的绘画（或雕刻）分解开来出售，等等。我们如今不太弄得清楚为什么艺术家本人要做这种破坏自己作品的事情。是不是处决马克西米连这样的主题过于政治化而显得扰攘或者乏味呢？或者说，马奈自己意识到了构图的不尽如人意？似乎很难找到令人确信的答案。尽管德加或多或少保护了马奈的这幅巨作，使得该作品不再被继续破坏下去，但是，德加自身的作品也难以逃脱某种可叹的命运。他的弟弟为了"保护"德加的名誉，竟然一把火烧掉了画家极美的单版画系列《青楼舞台》(Scènes de Maisons Closes)；而鲁本斯的第二任妻子出于对自己的容貌过于谦逊或者内向的原因，在画家过世后将自己的一些被画得极为亲昵的肖像画一一地毁掉！

如果说艺术家的家人因为自身不是艺术家而可能一时缺乏对遗存作品价值的准确判断，那么按理说，艺术家同仁应该会对画家的作品倍加看重与爱护，可是，事实并非完全如此。例如，瓦萨里在其《著名艺术家传》一书中就曾记载过，一个名叫安德烈亚·德尔·卡斯塔尼奥（Andrea dal Castagno）的佛罗伦萨画家极为出类拔萃，但或许是出于嫉妒，他总是要嘲笑地用自己的指甲去偷偷抠出其他

[1] See Dario Gamboni, *The Destruction of Art: Iconoclasm and Vandalism since the French Revolution*, p.46.
[2] 此画约作于 1867—1868 年（193×284 cm，现收藏于英国国家美术馆）。马克西米连（Ferdinand Maximilian, 1832—1867）系奥地利大公，1863 年，他被拿破仑三世安放在墨西哥，成为傀儡皇帝。由于依赖于法国军队的支持，所以当拿破仑撤走人马时，他就落入了墨西哥军队的手中，并与另两位其属下的将军一起于 1867 年 6 月 19 日被处决。此画被割开的左边部分画的是梅迦将军（General Mejía），残缺的部分估计是画家去世之后被家人切分后再一一售掉的。德加最终购得所有幸存的碎片并将其组合在一起，但是已经无法复原原作的全貌了。

艺术家譬如多梅尼科（Domenico）画作中的"毛病"。[1]

再如，当法国大画家弗拉戈纳尔（Jean-Honoré Fragonard, 1732—1806）发现他的儿子、同样是画家的小弗拉戈纳尔（Alexandre-Evarist Fragonard, 1780—1850）在焚烧自己的版画收藏品时，激愤地质问后者究竟在干什么，当儿子的却不假思索地回答道："我在祭奠好的趣味。"[2]

有时，艺术家之间的竞争也会滑稽地畸变为对对方作品的毁坏。例如，法国17世纪画家勒布伦（Charles Lebrun）和勒絮尔（Eustache Le Sueur）之间的竞赛导致了据说是前者的弟子们对后者的作品的毁坏。至于艺术家的追随者们，也会因为在大师的作品（尤其是未完成之作）上续貂或重画而有损于原作。[3]

当然，艺术品遭受毁灭的外在原因远不止以上涉及的若干方面。不过，我们从中已能充分地体味到，艺术毫发无损、安全无恙地留存于世只是一种何其美妙的设想而已。

艺术品破坏的内在动机探究

倘若我们再深究艺术毁灭的比较内在的诸种原因，那么，实际的情形会更加扑朔迷离。

法国学者达利奥·庚博尼（Dario Gamboni）曾经谈到，比较值得深究的是那些发生在博物馆内的艺术品的毁坏事件。原因在于，尽管不少博物馆具有公共的性质，但是真正进入博物馆的依然是特殊群体，或者说是人口中的一部分而已，而且，这些进入博物馆的人往往出于这样的意愿，即有意欣赏至少其中一部分的艺术藏品；他们通常对艺术藏品也具有或多或少的知识。在这一意义上说，进入博物馆的人们大体上应当是亲和文化与艺术的群体，而不是相反。可是，博物馆内的破坏事件却又确实是屡见不鲜的。所以，有必要对人们的博物馆访问的意愿

[1] See GiorgioVasari, *Lives of the Painters, Sculptors and Architects*, trans. by Gaston de Vere, New York: Alfred A. Knopf, Inc., 1996, Vol. 1, pp.450.

[2] See Dario Gamboni, *The Destruction of Art: Iconoclasm and Vandalism since the French Revolution*, p.316.

[3] See Sarah Walden, *The Ravished Image, Or How to Ruin Masterpieces By Restoration*, pp.77-8.

作一种更为切实的分析。

首先，进入博物馆或从事某种文化活动的意愿并非如我们所想象的那样单纯而又透明，而是多样的甚至相互矛盾的兴趣、欲望、预期的愉悦、吁求或责任的复合体。

其次，在过去的几十年之中，一方面，社会、文化、政治和经济的深刻转变极大地扩大了博物馆的受众面，博物馆发挥着更为多样化的作用。另一方面，就如专家的研究所表明的那样，发生在博物馆中的艺术品毁坏事件有增无减！这不仅是因为现代社会中的人们所承受的压力较诸以往更大，而且也与这样一个事实有关，即博物馆的形形色色的观众中有一部分就是缺乏观展经验与文化约束的人。

再次，随着越来越多的现当代艺术在博物馆中获得展示的机会，相当一部分具有文化修养的观者就更为频繁地遇会那些与自己的趣味截然相悖的展品，令他们的审美期待时时落空或受挫。所有这些情况都有可能削弱那种博物馆语境与非博物馆语境的差距，从而也使博物馆内的情况变得前所未有的复杂。

最后，更为关键的是，鉴于博物馆依然不失为一个设有门槛和标准的文化空间，其收藏和展示的艺术品是公众注意力的一个中心，那么选择博物馆作为破坏艺术品的场所就具有获得最大影响面的特殊功效。于是，博物馆就不幸地屡屡成为艺术品遭受破坏的伤心地。

根据古希腊历史学家泰奥彭波斯（Theopompos）的记述，对那个在公元前356年一把火烧掉著名的月神与狩猎女神阿尔忒弥斯（Artemis）的神殿（世界七大奇观之一）的人，聪明的希腊人不仅给予死刑的惩罚，而且禁止人们提及他的名字。因为他的所为恰恰就是为了出名，要让后人记住他的名字！但是，不让这样铤而走险的人扬其恶名，其实不是一件容易的事情。或许正因为如此，在博物馆中对无辜的艺术品下毒手以求一夜之间就有广泛恶名的人并非绝无仅有。

例如，1912年，一个年轻女郎在卢浮宫里将红色添加在布歇尔的一幅肖像画上，画中人物的前额、双眼和鼻梁处均沾上了多余的颜色。此破坏者的用意匪夷所思：要吸引众人的注意力，同时要表明世上还有其他罪人的脸应该像她的那样因为羞愧而变红……[1]

[1] See Dario Gamboni, *The Destruction of Art: Iconoclasm and Vandalism since the French Revolution*, p.192.

相似乃尔的是，1959年2月26日，收藏在慕尼黑古代绘画馆的鲁本斯的名画《被咒者的坠落》(Fall of the Damned)被人泼了化学液体，这一尺幅巨大的绘画几乎全毁了。那个52岁的破坏者尽管事后设法逃离现场，但是，他早已向新闻媒体发出了承认自己所为的信件，其中谈到，自己是理性的，而且要向未来的人类传达一种极其重要的讯息。当警方问及为什么要往绘画作品上泼化学液体时，罪犯的回答竟然是：他要震惊全世界！泼化学液体是举手之劳，却有令人难以忘却的效果。用他自己的话来说：“一场森林大火也是震动性的，可是人们会对它谈论多久呢。”在他看来，无论是自杀，还是给博登湖染色，都比往名画上泼一下化学液体费事儿多了。而且，毁掉一幅画也不过是蹲3年的监狱而已……研究者发现，破坏者的动机确是和传统的艺术家形象联系在一起的，他将自己看作"被人误解的天才"，希望死后扬名，诸如此类。一幅名画的毁灭就不幸地成为其出恶名的巨大代价。[1]

无疑，隐藏在破坏艺术的行为背后的心理原因是颇为复杂的。直接的、间接的、交叉的甚至无关干系的原因都有可能导致艺术品的种种毁损。在这里，我们仅就其荦荦大端加以描述和分析。

首先，是对艺术品的符号与指涉的关系的刻意割裂。从一个历史角度看，人们比较容易察觉到，针对艺术品的破坏活动常常落在再现性的艺术上。破坏者认定图像之所以要被摧毁或破相就是因为它与再现的人或事物之间存在着特殊的关联，而彻底地割裂这种关联的最直接的方式就是使图像不复存在或是面目全非。几乎从原始艺术开始，艺术与现实的指涉就成为一种奇妙的认知联系。原始人在洞穴壁画上的刺戳痕迹也许就是对这种认知关系的确认。在古希腊罗马时期，阿芙洛狄忒或维纳斯的形象都得到了极高的礼遇，因为她是爱与美的化身。但是，在基督教获得胜利时，她却曾沦为一种耻辱。到了中世纪，她更是充满罪恶感的诱惑和堕落的形象。依照14世纪佛罗伦萨的大雕塑家洛伦佐·吉贝尔蒂（Lorenzo Ghiberti）的记叙，一座古代的维纳斯雕像在锡耶纳附近的小镇上被发现了，这是一座绝美无伦的雕像。人们充满敬意地将其竖立在小镇里。但是，当战争降临到这个小镇时，人们的心态发生了戏剧性的变化。在当时的人们看来，"既然信仰中是不许崇拜偶像的"，那么"可以肯定的是，正是她带来了厄运"。

[1] See Dario Gamboni, *The Destruction of Art: Iconoclasm and Vandalism since the French Revolution*, pp.192-200.

图 4-35　被损的米开朗琪罗《圣母怜子像》(1498—1500)，罗马梵蒂冈圣彼得教堂

1357 年 11 月 7 日，人们将维纳斯的雕像砸成了碎片，然后埋葬起来以祈求灾难降临到敌人的头上！[1]

令人多少有点奇怪的是，如此在乎艺术品中的符号与指涉的关系，并不仅仅限于古代的人们。1972 年 5 月 21 日，圣灵降临节（Pentecost）的周日，一个匈牙利裔的澳大利亚游客（Laszlo Toth）在梵蒂冈博物馆中用力将一把 3 磅的榔头砸向了米开朗琪罗的《圣母怜子像》，连续竟达 15 次之多！而且，他在被带离现场之前大喊"我就是基督"。雕像中圣母的手臂多处受损，她的左眼部被敲破，而鼻子则被砸碎……此人固执地将自己认作耶稣和米开朗琪罗的化身，因而有权利在雕像上予以加工，因而，当他拿起榔头砸圣母的头部时，大喊："我是耶稣基督，基督复活了。"据他说，是上帝派他来毁掉圣母像的，因为基督是永恒的，不可能有母亲……但是，事后，他又称自己是米开朗琪罗。[2] 问题在于，一件伟

[1]　See Rose-Marie and Rainer Hagen, *What Great Paintings Say*, Vol. I, Koln: Benedikt Taschen Verlag Gmbh, 1995, p.29.
[2]　See Tobin Siebers, "Broken Beauty: Disability and Art Vandalism", *Michigan Quarterly Review*, Spring 2002.

图 4-36　伦勃朗《夜巡》（被损的作品局部）

大的艺术作品因而遭遇了罕见的破坏。爱好艺术的人们为这一大师之作的毁坏扼腕叹息，也就是因为一尊脸部受损、鼻子缺失的《圣母怜子像》是很难被认同为同样的再现或是新的再现，人们早已经把先前的指涉确认为理想的甚至唯一的再现内容与形式，就像人们不太可能会把《米罗岛的维纳斯》的形象错认同为一种对断臂女性的再现一样。一般地说，对于经典的再现性艺术品的破坏或毁损往往难以确立为一种新的再现，因为先前的符号与指涉的关系可能早已成为特定文化中的某种鲜明的标志。

当然，并非所有再现性艺术都会遭遇人为的破坏。在绝大多数情况下，那些在内容或形式上具有特殊性质的再现性艺术品才更易招致进攻性的破坏。

其次，是来自变态的心理原因。从具体的艺术破坏的案例来看，可谓五花八门，光怪陆离。但是，其中相关的变态心理却是如出一辙的。这也多少解释了为什么艺术品时不时地会蒙难的一个重要原因。

1975 年 9 月 14 日，一个有心理疾病的男子用刀子刺穿了藏于阿姆斯特丹国立博物馆的伦勃朗的名画《夜巡》。其中的黑衣人物形象上的刀痕最为集中，据说是因为破坏者认定这是魔鬼的化身。同时，破坏者还曾经在事发前一天对正在

图 4-37　伦勃朗《夜巡》(1642)，布上油画，363×437 厘米，阿姆斯特丹国立博物馆

伦勃朗的出生地朝拜的一对夫妇说过，他将要在第二天成为头条新闻人物。[1]

　　1976 年 1 月 11 日，一个年龄 37 岁、曾经是窗户清洁工的男子顺手将博物馆内的一件青铜雕像掷向了法国画家布格罗（William-Adolphe Bouguereau, 1825—1905）的名作《春天》（Le Printemps），因为他认为此画是"污秽的"，使这幅名画遭受到了自 1886 年首次展出以来的第二次破坏。1891 年时，正在巡回展中的《春天》曾遭到一个狂热的宗教徒的椅子的袭击。他在被捕后的辩解是，他曾经在风化场所见到过同类的绘画，其用意可想而知，因而他不愿意让自己的母亲或姐妹看到这种绘画。事后证实，在此画作上撒野的年轻人处于精神异常期，他将博物馆中的艺术品与风化场所中的春宫画混为一谈，同时认定女性（母亲和姐妹）会因为观看此画而产生认同作用。不久，这一破坏者就自杀身亡了。[2]

　　1978 年，一个有精神病倾向的男子出狱后持刀到伦敦国家美术馆里去寻求

[1]　See Dario Gamboni, *The Destruction of Art: Iconoclasm and Vandalism since the French Revolution*, pp.190-192; also see David Freedberg, *The Power of Images: Studies in the History and Theory of Response*, Chicago: The University of Chicago Press, 1989, pp.407-408.

[2]　See Dario Gamboni, *The Destruction of Art: Iconoclasm and Vandalism since the French Revolution*, pp.192-196.

"快感",普桑的名作《崇拜金牛》因而遭受了不幸。画作的损坏程度到了令人难以置信的严重地步。[1]

1982年,德国北部的一个名叫汉斯-乔基姆·波尔曼(Hans-Joachim Bohlmann)的男士用硫酸泼向杜塞尔多夫艺术博物馆(Dusseldorf's Kunstmuseum)中的一幅鲁本斯为阿尔布莱希特大公(Archduke Albrecht)而画的肖像画。事后,破坏者一直被画中的一双具有穿透力的眼睛所折磨。这个做过脑部手术的鳏夫对艺术品的肆意破坏几乎成了一种习惯的举动,并以此为乐。至少有23幅重要的艺术品是毁损于他的手下,其中包括迈尔(Mirer)的《哀悼基督》、圣母像、伦勃朗的《自画像》和《雅各祝福约瑟夫的儿子们》,以及克利的《金鱼》等。

图4-38 布格罗《春天》(1886),布上油画,213.4×127厘米,内布拉斯加州奥马哈市乔斯林艺术博物馆

正如欧洲著名的艺术品修复专家(Hubertus von Sonnenburg)所说的那样,那个事后被判处了5年监禁的波尔曼其实"应该住院,而不是关在牢里。此人显然是精神错乱者"[2]。

无独有偶,1988年10月,年轻的失业退伍军人罗伯特·坎布里奇(Robert

[1] See David Freedberg, *The Power of Images: Studies in the History and Theory of Response*, pp.421-422

[2] See Dario Gamboni, *The Destruction of Art: Iconoclasm and Vandalism since the French Revolution*, pp.192-96.

图 4-39 普桑《崇拜金牛》(受损的情况)

图 4-40 普桑《崇拜金牛》(约 1635),布上油画,154×214 厘米,伦敦国家美术馆

Cambridge)走进伦敦的国家美术馆,用一把截短的猎枪向列奥纳多·达·芬奇的著名素描《圣母婴与圣安妮和施洗约翰》开火!子弹击碎了玻璃防护罩,玻璃片伤及艺术品本身,使得圣母的右胸部多处受损。据说,坎布里奇将这种破坏艺术品的暴行视作对社会境遇的抗议。依照英国有关心理健康法案,他被无限期地监禁在一个看守极为严格的监狱里。[1]

1991 年 9 月 14 日,摆放在佛罗伦萨美术学院的米开朗琪罗的雕塑杰作《大卫》遭到了一个不得志且精神有疾患的意大利中年画家的野蛮攻击,雕像的左足上的脚趾头被他的榔头敲掉了一块。博物馆的工作人员急忙用绳索将观众和雕像分离开 10 码的距离。如果雕像的其他部位被砸的话,后果将更加不可想象……[2]

在以上例子中,高贵的艺术品不幸成了精神病患者变态发泄的牺牲品,而相关的举动鲜有正面的意义。在这里,福柯在《癫狂与文明》一书中的看法还是极为中肯的:真正的癫狂既不能审美地

图 4-41 米开朗琪罗《大卫》(受损作品局部)

图 4-42 米开朗琪罗《大卫》(1504),大理石,高 434 厘米,佛罗伦萨美术学院美术馆

[1] See Dario Gamboni, *The Destruction of Art: Iconoclasm and Vandalism since the French Revolution*, pp.192-96.
[2] Ibid., pp.202-205, Alexander Tresniowsk and Wendy Cole, "Ouch!", *Time*, 0040781X, 9/30/91, Vol. 138, Issue 13, p.67.

再现，也产生不了艺术本身，"癫狂恰恰是艺术创作的缺失"。

不过，如果将这类破坏仅仅归咎于心智变态的人，那还是有点不公平的。因为，实际上，正常的人同样有可能造成对艺术品的伤害。例如，我们知道，1997年，佛罗伦萨著名的海王星喷泉（Neptune fountain）和罗马诺沃纳广场贝尼尼所作的《四条河的喷泉》1648—1651）均被一些过于热烈的狂欢者破坏过。[1]

甚至艺术家也有可能在心态失控或失常的条件

图4-43 《摇篮曲》(1889，又名《奥古斯丁·鲁兰的肖像》)，布上油画，91×71.5厘米，阿姆斯特丹市立博物馆

下作出捣毁艺术品的恶性事件。1978年，一个不得志的荷兰艺术家就拿着一把刀子进了阿姆斯特丹市立博物馆，梵·高的名作《摇篮曲》成了他刀下的泄愤对象！他这么做的"理由"是要抗议一种事实，即无人认为他自己的作品可以与一个艺术家协会（Beeldende Kunstenaars Regeling）的水准相符合。

1980年，一个日本艺术家（Kanama Yamashita）冲进东京的国立博物馆，毁坏了38幅现代艺术精品。[2]

在这里，无论是出诸个人内心的强烈嫉妒，还是因为其他动机的神使鬼差，经典的艺术作品成为毁灭的目标并非是艺术家的精神疾病所致。

再次，是一种处在创作死胡同状态下的艺术家的粗鄙的冲动表现。依照美国学者大卫·弗里德伯格（David Freedberg）的说法，对艺术品本身的破坏乃是"一

[1] See Jeremy Charles, "Vandals Mount New Attack Against Rome", *The Scotsman*, Jul. 24, 2004.

[2] See Dario Gamboni, *The Destruction of Art: Iconoclasm and Vandalism since the French Revolution*, p.279.

种行为层面上表现出来的美学的粗鄙化"[1]。其中所谓的"去艺术化"（de-arting），大概就是一个显例。1930 年 10 月，一个属于所谓罗森博格（Alfred Rosenberg）麾下的"德国文明战斗团"（Kampfbund für Deutsche Kultur）的人（Schulze-Naumburg）刷白了包豪斯大楼里的著名壁画。其用意据说就是为了"通过剥夺其所谓的自足性和相应的接受的自足性"，从而彻底地"去除其艺术性"，同时又保留其仅有的物质性。因而，艺术不仅被贬低了特殊的价值，而且不再是艺术本身，退化到了面目全非的物质性的地步——这就是"去艺术性"！[2]

最后，是艺术家对出诸自己之手的艺术品的"破坏"。或许在艺术品的毁坏事件中，最为例外的是艺术家本人对自己的作品的理智或审美化的"破坏"，因为破坏的结果依然是存留的对象，有的甚至提升到了某种经典的地位上。雕塑大师罗丹当年在雕塑完了《巴尔扎克》之后，毅然敲掉了雕像中分散人们视线的双臂，结果该作品因之显得更加迷人和精彩。这种出人意表的"破坏"使得一件原本平庸的雕塑跃升为非凡的杰作！破坏与创造难分你我，委实也是一种类似神授的绝妙手笔。

在艺术史上，我们确实不难找到画家本人摧毁自己作品的诸种例子。可能是出于自我的不满意（包括伦理上的自我反感）、他人的批评、完美主义的倾向或者纯粹的失控等，艺术作品频频地成为其创作者本身的牺牲品确实不是什么鲜见的事情。例如，1492 年，许多艺术家，包括意大利的雕塑家巴乔·班迪内利（Baccio Bandineli），将自己所画的裸体素描稿付诸由传教士萨伏那洛拉（Girolamo Savonarola）在佛罗伦萨点燃的"涤罪之火"。[3] 无独有偶，据说荷兰画家彼得·布勒格尔（Pieter Brueghel）就曾经烧掉过自认为是放荡意味太过的速写画稿。令人好奇的是，古代的那种通过毁灭艺术作品本身而达到所谓的"净化"的做法也持续到了现代。创造与毁灭的并行，正是现代画家卡伊姆·索乌廷（Chaïm Soutine）的所为。由于他常常处于失意和不甚自信的状态，就时或毁掉自己的画作，以致他的委托人十分紧张，不得不在晚上锁上他的画室，以防他毁掉自己的作品。而多少使人觉得意外的是，雷诺阿曾在气急之下用刀肢解过肖像作品，莫

[1] See David Freedberg, *Power of Images: Studies in the History and Theory of Response*, 1989, pp.405-428.
[2] See Dario Gamboni, *The Destruction of Art: Iconoclasm and Vandalism since the French Revolution*, p.314.
[3] 萨伏那洛拉（1452—1498），意大利传教士。1497 年狂欢节期间，他利用自己的权力，发动了一场所谓的"焚烧虚妄"运动，首饰、淫画、纸牌、赌牌甚至一些书籍均被投入火中。

奈甚至毁掉过200多幅画……

值得一提的是,艺术家往往极为在意早期的作品,可能对早年的尝试有不忍回顾的复杂心情,因而对其中的任何不甚成熟以及模仿的成分产生羞愧的反应。像马奈这样的画家很早就开始画画,可是人们并不太知道他在成名之前有什么作品行世。人们只是通过X射线的探测才了解到

图4-44 提香《哀悼基督》(1576),布上油画,352×349厘米,威尼斯美术学院美术馆

他后来所画的名作底下就可能有早期的作品,也就是说,后期的作品"毁掉"了早期的作品。类似的例子还可以追溯到大画家提香那里。他的著名作品《哀悼基督》(或译《圣母怜子图》)是在其青年时期就开始画的,但同时也是他最后一幅未完成的作品。

我们尚不清楚这幅炉火纯青的作品下面到底有多少美妙的构思被层层覆盖掉了。现代艺术家毕加索也曾经将自己的绘画创作描述为"毁灭的累积",指的是他时不时地要擦掉、改变或重画自己的作品的习惯。[1]

但是,可以注意到的是,有时艺术家的这种理性化的破坏与其说是常常针对自己的作品,还不如说是更频繁着眼于他人尤其是前人的作品而为。而且,艺术家对他人艺术作品的破坏通常还因为被破坏的艺术品(包括复制的图像)的极大知名度与备受公众推崇的程度而具有惊世骇俗的意味。崇尚和反抗的矛盾于是就会通过某种异乎寻常的方式凸现出来。

[1] See Sarah Walden, *The Ravished Image, Or How to Ruin Masterpieces By Restoration*, pp.74-75.

1919 年，杜尚在列奥纳多·达·芬奇的油画《蒙娜·丽萨》的复制品的图像上添加了一撮胡子，引来一片哗然。这是典型的现代意义的"圣像破坏"。显然，杜尚的选择是偶然的。同样，在罗伯特·劳申伯格（Robert Rauschenberg）的《被抹掉的德·库宁的素描》中只剩下一些依稀可辨的痕迹，因为劳申伯格花了几个月的时间细心地抹擦掉了德·库宁留下的墨水和彩色的笔迹。

越是经典的图像越可能成为破坏的对象，参与破坏的艺术家当时往往就是不甚出名的艺术家。其中的道理是显而易见的：正因为是针对经典的艺术品，那么任何破坏的举动都有可能变成一鸣惊人的作为，否则就不过是静悄悄的小打小闹而已。问题是，并非任何针对经典艺术品的破坏都有历史性的意义。在许多情况下，破坏沦落为一种出于对伟大艺术传统的难以超越而进行的本能发泄。饶有意味的是，一方面，像塞尚这样的画家内心颇为认可毕沙罗的那种厌恶博物馆文化的冲动，在 1906 年写给儿子的一封信中说过这种由衷的赞赏之词："他并没有错，尽管他说所有古代的艺术都得烧掉是有点过分的。"可是另一方面，塞尚本人的身影却常常出现在卢浮宫里。[1]

遗憾的是，此类发泄的举动也诱发了若干艺术家类似的但是更加变本加厉的仿效。在"艺术独创"的幌子下，恰恰没有多少原创力或独特思想的二三流甚至更为蹩脚的艺术家使不少古典或经典的艺术品图像（甚至原作本身）无辜地成了毁损的对象。他们没有真正的前卫精神，破坏本身就成了一种发泄，甚至出于处处低一手而对经典艺术品的丰碑性的意义产生出莫名的嫉恨。尽管杜尚的"圣像破坏"并未伤及艺术品的原作（如陈列在卢浮宫的《蒙娜·丽萨》），但是，即使如此，观念上的"破坏即创造"也已经为某些人在艺术上的无所作为提供了冠冕堂皇的借口。如果说，杜尚的破坏还有点叛逆性的刺激的话[2]，那么，后来者的亦步亦趋就有点无聊了。例如，1974 年 2 月 28 日，一个伊朗裔的名叫托尼·萨夫拉兹（Tony Shafrazi）的纽约男子进入现代艺术博物馆，在当时依然收藏和展示在那儿的毕加索的大型绘画《格尔尼卡》上喷上了莫名其妙的文字（KILL LIES ALL）涂鸦。此人自称艺术家，认为自己的肆意喷写是所谓的"格尔尼卡行动"，是创意十足的行为艺术[3]；无独有偶，西班牙画家安东尼奥·尚拉（Antonio

[1] See Sarah Walden, *The Ravished Image, Or How to Ruin Masterpieces By Restoration*, pp.75-76.
[2] 有关杜尚在西方艺术史中的意义或地位，向来是个极有争议的话题，而且至今依然如此。
[3] See Dario Gamboni, *The Destruction of Art: Iconoclasm and Vandalism since the French Revolution*, p.192.

Saura）居然在一本出版的小册子上称，他恨毕加索的这幅绘画，认为对此艺术品予以格外的安全保护有碍于自己的破坏冲动以及这种冲动的表达，而对此画的憎恨与破坏是一种"艺术性的干预"。他写道："我看不起《格尔尼卡》……我恨防护玻璃，它让我无法在他妈的画面上戳一个洞……"[1]

上世纪90年代后期，俄裔行为艺术家亚列山大·布莱纳（Alexander Brener）走入阿姆斯特丹市立现代艺术博物馆，然后在马列维奇（Kazimir Malevich）的油画作品《灰底子上的白色十字架》上喷了一个硕大无比的绿色的美元符号！他宣称这是"反对文化领域里的腐败和精英主义的政治性与文化性的进攻"。此举造成了高达600万美金的损失，而且全然是一种无可挽回的损失。

为艺术而做的此类破坏是在丑化艺术的传统与遗产，还是创造了新的艺术呢？这也许是不能笼统作答的问题。因为，观念上的合法性并不总是任何行为的充足借口。[2]

结　语

我们今天所感受到的经典艺术品其实是以一定代价为前提的。如果没有种种天灾人祸和其他的文化与非文化的因素所造成的破坏，那么，毫无疑问，艺术原本是可以更加丰富多姿的。但是，这又仅仅只是空想而已。有缺损的艺术状态才是艺术存在的真实情形。文化意义上的艺术处境并非总是温情脉脉而且一帆风顺。

同时，我们也可以确信，文化的建设中总是应该包含对艺术品进行保护的使命。艺术的自洽或独立，仅仅只是局限于一定的范围而已。在某种意义上说，艺术的存留折射出文明进程的特殊艰辛程度。确实，历史本身在不断地提醒我们，流传至今的古典艺术实在不失为一种历经磨难的伟大馈赠，今天的人们没有理由不对它们表达敬意和珍惜之情。所以，对于让艺术获得留存后世的诸种条件应当倍加呵护的强调向来需要坚持不懈，从来不是什么过分的事情。

[1] See Tobin Siebers, "Broken Beauty: Disability and Art Vandalism", *Michigan Quarterly Review*, Spring 2002.

[2] See Performance Vandalism, *Civilization*, Dec. 97/Jan. 98, Vol. 4, Issue 6, p.36.

第五章 艺术品修复：一种独特的文化焦点

为了你的爱我将和时光争持：
他摧残你，我要把你重新接枝。

——〔英〕莎士比亚《十四行诗·十五》

引 言

古罗马哲人塞内加(Seneca)坚信:"时间揭示真理。"(Veritatem dies aperit.)当然,对艺术品的修复的最终评价也是如此,但是,与此同时,我们又不可能一股脑地将修复的评判搪塞给未来。修复所造就的福祉或酿成的不可逆的后果从来不会是什么轻描淡写的事情。或许,理想的情形是,修复不仅要站在现在的位置上为过去而负责,同时又要无愧于未来。

尽管早在18世纪时,艺术品的修复就已经成为欧洲的一种十分专门的职业[1],但是,有关修复的话题似乎才刚刚开始,理论的认识和技术的运用都有进一步深入的巨大空间。

修复的观念与理论的话语

确实,一方面,艺术品的修复从来不是一个讨论得很广泛和深入的话题,或者说,相关的话题即使是有,也没有充分和深刻的理论色彩;另一方面,大大小小的修复一直在进行着,有时几乎是一种无奈或盲目的举措。没有充分的理论意识的修复往往有太多令人心悬的地方。坦率地说,修复实践与理论之间的距离显得实在太大。

尽管人们不难理解,艺术品的日常维护比任何大动干戈的修复要便宜和安全得多,但是修复的必要性又往往显得更紧迫,似乎是避之不及的。我们不难注意到,年代久远的艺术品(尤其是那些价值连城的珍贵艺术品)往往极其需要及

[1] 艺术品的修复之所以在此时成为一种专门的职业,追究起来有多方面的原因。首先,这是一个重视科学法则的时代,对事物的更加系统而又深入的研究成为一种风气。绘画当然也不是例外。其次,是考古发掘所带来的刺激与启示。18世纪中叶,人们发现了赫库兰尼姆和庞贝,其中有令人印象至深的、鲜亮的壁画。无需多少历史的想象,人们就能意识到,这些壁画与人们常见的古代大师的作品所体现的反常的、昏暗的面貌形成的反差是何等的强烈。因而,对古代大师的作品进行清洗与修复就自然成为当务之急。再次,在18世纪后叶,拿破仑从欧洲各地搜罗来的战利品中的绘画数量可观,需要做相应的修复,这为修复者们带来了负担,同时也添增了声望……渐渐地,艺术品的修复就成为一种比较独立的职业 (see Sarah Walden, *The Ravished Image, Or How To Ruin Masterpieces By Restoration*, p.108)。

时而又周备的修复，包括环境变化（尤其是温度和湿度）、环境污染、火灾、洪水、虫害、灰尘、人为的破坏（战争、恐怖活动以及出诸宗教、缺失理智和无知等原因），甚至修复本身在内的诸因素都有可能要求相应的再修复及其维护工作。[1]

图5-1　1999年，约翰·萨金特在1890—1919年期间为波士顿公共图书馆创作的壁画《宗教的凯旋》（局部）正在清洗中。

无论是博物馆内的重大艺术收藏，还是户外实地的诸种艺术原迹，都可能或多或少地经历过相应的保护和修复的过程。艺术品可以达到不朽的精神高度，然而至少艺术品的媒介却有可能不是不朽的。这就有可能使艺术品的实体存在形式产生负面的结果，甚至完全销声匿迹。尽管有许多艺术家煞费苦心地实验着新的材料，希望获得可以使自己的作品流芳百世的保证，但是这种愿望从来都是有限度的。艺术精神的不朽与伟大同媒介材料的易朽与脆弱始终是一种难解难分的矛盾关系。确实，对于多少伟大的古代画家，我们今天只能津津有味地阅读关于其人其作的传奇般的文本故事，却无法亲睹其作品的真实而又迷人的视觉风采。宙克西斯、巴哈修斯和阿佩莱斯等都是绝顶天才的画家，可是，他们甚至一幅作品也没有留存下来，如今我们只能透过有限的甚至是不准确的文献资料来想象他

[1]　值得注意的是，许多在19世纪进行的西方艺术品的修复，往往具有一种为原作"锦上添花"，使之更为"完美"的倾向，事实上却常常产生武断而又歪曲的后果。但是，20世纪以来所进行的大量的艺术品修复工程恰恰是要去除这种人为添加的东西，以尽力使作品回复到原初的状态。为了确保以后的修复顺利进行，现代修复工程所用的保护层有时甚至有意采用比较容易去除的材料。总之，一切均是为了更易回复到艺术品本原的样子而考虑。上世纪30年代后期，大英博物馆对收藏的埃尔金大理石雕像所做的修复可算是想当然进行"美化"的一个反面例子。"美化"或变得好看不应是修复的唯一目的。许多人所期望的那种"白板"状态而非具有"历史感"的状态的东西恰恰应该是修复所要避讳的缺陷（see William St. Clair, "The Elgin Marbles: Questions of Stewardship and Accountability", *International Journal of Cultural Property*, No. 2, 1999）。

们的艺术才情。同样，在中国美术史上，也有许多杰出画家的原作已经不复存在了。譬如，人们只知道"吴带当风""曹衣出水"之类的美妙赞誉，却很难找到确凿无疑的吴道子和曹家样的绘画原作并加以一一印证。

因而，对艺术品及时修补以维持其应有的面貌是可以理解的，而且，但凡出现艺术品面貌的改变（或是"原貌"的损失，或是"原貌"的歪曲），修复就往往成为了一种确定无疑的选择，而且有可能进一步地成为左右其续后的维护和修复的一个重要因素。可以说，任何修复活动都有可能构成一种对艺术品原状或原意的把握与干预，有可能纠正或复原相关的感知与理悟，但是，也有可能因为热情过头的修复而形成"破坏性的保护"的事实，或者酿成千古遗恨，使得艺术品的面目全非，或者是严重地偏离原作的气象，貌合而神离。或许艺术品的修复的实际费用未必昂贵，但是，被损坏过的艺术品以及不恰当地进行修复的艺术品总是在贬值的。显然，艺术品修复的具体效应绝对不能小觑。它所吸引的注意力以及相关的争议往往有可能构成种种文化事件的焦点。

当然，艺术品的修复会因为诸种原因而只是悄然地进行着，在它未成为公共领域中的自觉意识与重大话题时，尤其可能如此。这种悄然的状态不仅不是个别的特例，而且事实上是一种相当普遍的现象。它既反映出修复者对修复本身的非自觉的职业理念，也见证了研究者乃至公众对艺术品修复常常是不得而知的现状本身。可是，是否能将艺术品修复当作一种文化事件来对待，可以既见证特定社会中的人们的审美趣味的高度、修复的重要程度，也反映着人们有关重大文化财产（cultural property）[1]的觉悟水平。这里，应当有许多原因可以深究其里。

[1] 根据联合国教科文组织1970年的一项协议，所谓"文化财产"是那些"具有高度文化（或自然）意义的"物品；是"各个国家根据宗教或世俗的基础所特别标明的财产，对考古学、史前史、历史、文学、艺术或科学等具有举足轻重的意义"（see Irene J. Winter, "Cultural Property", *Art Journal*, Spring 1993, Vol. 52, Issue 1, p.103; Jenifer Neils, *The Parthenon Frieze*, p.243）。可以参照理解的是《中华人民共和国文物保护法》和日本的《日本文化财国宝之指定》中的有关条款。以前者为例，文物被区分为珍贵文物和一般文物。前者又进一步地分为一级、二级和三级。所谓一级文物，指的是那种具有特别重要的历史、艺术和科学价值的代表性文物；二级文物，指的是那种具有重要的历史、艺术和科学价值的文物；三级文物，指的是那种具有比较重要的历史、艺术和科学价值的文物。它们大略相当于这里所涉及的文化财产。一般说来，中国文物前往国外展出，其中的一级国宝不能超过百分之二十，以避免风险，而且事实上对于书画作品的限制尤为严格，譬如宋元以前的书画作品出国展出必须经过国家文物局批准，通常又是很难成行的。这是对"文化财产"的自觉意识的一种体现。同样，在台北，1996年发生的"反对国宝出国"的风波也有重要的意味。当时，台北"故宫博物院"拟在美国的四大博物馆举办为期一余年的《中华瑰宝——台北"故宫博物院"的珍藏》巡回展（展期自1996年3月12日至翌年4月6日，一说为1996年3月19日至翌年4月6日），其中将要展出的作品包括书画类以及器物类，共计475件。问题是，有17件展品引人注目：王羲之《平安·何如·奉橘帖》、孙过庭《书谱》、颜真卿《祭侄文稿》、怀素的《自叙帖》、苏东坡《黄州寒食诗》、米芾《蜀素帖》、夏圭《溪山清远图》、赵孟頫《鹊华秋色图》、黄公望《富春山居图》、巨然《层岩丛树图》、五代轶名氏《丹枫呦鹿图》、范宽《溪山行旅图》、郭熙的《早春图》、崔白《双喜图》、文同《墨竹图》、（接下页）

首先，令人警惕的是，艺术品修复往往倾向于被看作一种纯技术性的行为，尽管它与艺术品密切有关，却又常常归档在艺术研究的范围之外，仿佛是某些技术专家圈子里的事情，有时即便有艺术史家的参与，也不过是附属的、次要的点缀而已。1864 年，Louis Pasteur 在巴黎美术学院开设了一门叫作"应用于美术的物理学与化学"的课程，他言之凿凿地说：

> 如果有人向他展示一幅损坏了的凡·埃克的画，那么他就会赶紧拿到此画，以便从化学的角度加以研究——而且，讨论此画何以如此。为什么还要继续无限制地谈论这些在自己的绘画中用了上光油的大师是不是了解媒介的构成。为什么不从化学的角度去研究呢？这是唯一的途径，因为靠博览群书是没有用的。[1]

1968 年，英国伦敦国家美术馆的著名德裔艺术品修复师赫尔穆特·鲁赫曼（Helmut Ruhemann）大言不惭地说："尽管管理绘画作品的艺术史家是正式负责有关清洗的方针的，但是，他们首先是自然而然地依照修复者的吩咐而形成想法的。"而且，一些修复者并不愿意将工作中的发现通报给艺术史家做评估，其原因就在于，他们将自己看作"实践的历史学家"，因而比那些只是陷于文献的历史学家（艺术史家）更高出一头。[2] 这样，艺术品修复的美学衡量以及理论意义等就往往被无意地轻视或干脆忽略掉了。

同时，人们也可以注意到，对修复之后的艺术品的效果的解释，也往往是技术性的缘由替代了艺术性或审美性的考量，仿佛从技术入手才能深入到艺术品修复的堂奥。事实证明，仅仅依靠所谓"科学的实践"而看轻审美的感受性的修复往往是十分糟糕的。在目睹了英国国家美术馆中经过修复的大师的作品时，意大

（续上页）李唐《万壑松风图》以及宋徽宗《腊梅山禽图》等。这些都是中国美术史上极为重要的代表性作品。由于选定展品的非凡地位，文艺界以及社会人士大为震撼，组成了"抢救限展国宝行动小组"，在台北的故宫博物院前静坐抗议，并到"监察院"陈情，要求调查展览的合约是否违法以及是否有失职……最后，范宽的《溪山行旅图》、李唐的《万壑松风图》、郭熙的《早春图》、宋徽宗的《腊梅山禽图》等 7 件作品因此撤出此次在境外的展览，而且遵守"一年只能展出四十天"的规定（参见高玉珍：《博物馆文物管理与分级制度建立的重要性》，载台北历史博物馆编辑委员会编：《新世纪的博物馆营运》，2002 年。其中的一些数字经核实有误差。Maxwell K. Hearn, *Splendors of Imperial China*, New York: Metropolitan Museum of Art, 1996）。

[1] See Sarah Walden, *The Ravished Image, Or How To Ruin Masterpieces By Restoration*, p.112.

[2] See James Beck and Michael Daley, *Art Restoration: the Culture, the Business, and the Scandal*, New York and London: Splendors, 1996, pp.138-139.

利著名画家皮耶罗·埃尼格尼（Pietro Annigoni）曾致信《泰晤士报》道："我再次注意到，由于过度的清洗，越来越多的大师之作被毁了……我既不怀疑那些修复者的精益求精，也不怀疑他们的化学技能，但是，我感到恐惧的是他们对自身素质的考虑。丑陋的结果反映了一种令人难以置信的感受能力的缺乏。我们见不到任何直觉的痕迹，这种直觉对于艺术家在不同的绘画创作中所运用的技巧阶段的理解是何其必需，它是化学手段所无以修复出来的"；经过修复，艺术品中的那些最举足轻重和最为动人的东西都丧失殆尽了；"文化和艺术领域里的这些破坏不受约束和惩罚的状态还将持续多久呢？"[1] 皮耶罗的感慨并非无病呻吟。有时即使有贡布里希、奥托·库兹（Otto Kurz）和斯蒂芬·里斯·琼斯（Stephen Rees Jones）教授这样的著名艺术史家的多次提醒，即使有为数可观的专家屡屡提供种种的证据，但是，过度的修复依然会像癌症似地蔓延着。而且，修复专家竟然在几乎理屈词穷时公然斥责贡布里希"嗜好肮脏的绘画"[2]。藏于美国国家美术馆的伦勃朗的作品《有磨坊的风景》的修复计划引发过极为强烈的争议，因而被迫停顿了下来。但是，在大多数情况下，修复者不曾有什么来自外界的批评挑战。确实，1980年代时的英国和美国的修复工作就有一意孤行的意味。尽管专家们通过细致的考察而频频告诫，英国国家美术馆仍然一意孤行地要清洗提香的名画《巴克科斯和阿里阿德涅》。事实上，此画在过去的漫长岁月里已经因为大量的修复和过度修饰而遭受了相当的破坏。如今，在批评人士们看来，系统而又难以置信的清洗已经使作品色调的整一性遭到致命的损害。[3]

　　过分迷信技术性因素，事实上，也会导致对艺术创造的特殊性的轻视。在某种意义上说，修复方面的任何一点轻视又会造成特别严重的后果。有人曾经这么想象，倘若文艺复兴时期的大师能够死而复生，进入现代的博物馆或美术馆，那么他们会有怎样的反应呢？或许他们根本就无法一下子认出出自自己笔下的作品。他们可能先是迷惑，然后就愤慨不已。为什么自己的夏夏独造会从教堂或宫殿这些特殊的场所移入博物馆中？即使大师们不会对时间因素本身所带来的色彩的变异大惊小怪，但也是不会容忍那些显然人为而又不得要领的修复的。确实，

[1] See James Beck and Michael Daley, *Art Restoration: the Culture, the Business, and the Scandal*, pp.144-145.
[2] See Sarah Walden, *The Ravished Image, Or How To Ruin Masterpieces By Restoration*, pp.115-118.
[3] Ibid., p.139.

无论是画家戈雅、德拉克罗瓦,还是文豪歌德,他们都对艺术品的修复持相当保守的态度。因为,他们所目睹的艺术品的修复结果恰恰具有强烈的负面色彩。戈雅在回答塞瓦罗斯(Don Pedro Cevallos)有关近期的艺术品修复的情况时曾经这样说过:

> 阁下,我无法对您夸张我在比较那些润饰过的部分与未加润饰过的部分在心中形成的不和谐的效果,因为在那些润饰过的地方,绘画的神韵以及存留在原作中的那些微妙而又可意会的笔触之中的过人之处均不复存在,彻底被毁。以我因感情而触发的天生的直率,我不想……隐瞒这些修复在我眼里是多么的糟糕。很快又有别的画让我看,而所有这些画在教授与真正的知识分子眼里也同样显得相形见绌和逊色,因为,除了这样一个不变的事实——即以修复为借口而进行的润饰越多,绘画的伤害就越多——以外,即使原艺术家本人还活着,如今也不能修复这些作品,原因就在于时间赋予了一种年代久远的色调,而依照有学识的人的说法,时间也是一个画家。要保持住第一次画画时的那种迅即飞逝的想象的意图以及整体的和谐感并非易事,所以,任何后来的变化了的润饰大概不会有相反的效果。[1]

德拉克罗瓦由于在修复问题上坚持自己的意见,以致和卢浮宫的主修复师彻底断绝了来往。[2] 在其1854年7月29日的日记里,他还提到,尽管女人可以掩盖脸上的皱纹,从而制造出一种青春焕发的错觉效果,但是,绘画却全然有异。每一次修复都是一种暴行,较诸时间所带来的遗憾要大一千倍。他说:"人们最后得到的不是一幅修复了的画,而是一幅由一个取代了真正的艺术家位置的可怜的涂鸦者所画的全然不同的画。"同样,歌德对一个叫贝罗狄(Bellotti)的人所修复的《最后的晚餐》也非常不满。1816年,他这样谈论德累斯顿博物馆中的修复:"清洗和修复只应该看作最后的手段,只有当一幅画完全不能欣赏,完全在阴影中变黑时才能冒这样的险","只有在完全变黑和显得模糊的地方在有学识的观者眼里变得令人生厌和不安时,使阴影的部分亮起来才有可能是合宜的做法"。歌德

[1] See Sarah Walden, *The Ravished Image, Or How To Ruin Masterpieces By Restoration*, p.104.

[2] Ibid., p.18.

强烈反对让有年头的好画变成崭新的作品的做法，因为这样做恰恰会去掉原作画面上的成分。在一些讲演笔记中，著名的文化史学者布克哈特曾对那些名画的私人拥有者的愿望深表担忧，因为后者有时就希望自己所收藏的有年头的画作依然鲜亮如初，于是像拉斐尔这样的画家也难逃不得要领的修复的厄运！他所画的圣家族一画（藏于慕尼黑）经修复成了惨不忍睹的东西。即使是19世纪末最具有革命性的画家，也对修复有极为谨慎的态度。德加就是一个鲜明的例子。他有一次大光其火地说："我的观点是，绘画是不应该修复的。假如你要刮一幅画，那么你要被关起来。

图5-2　贝里尼《圣母与圣婴》（约1840），板上蛋彩画，威尼斯美术学院美术馆

但是，如果凯姆帕弗（M. Kaempfe—修复者）要在《蒙娜·丽莎》上去刮的话，他却会被授勋。想一想在一幅画上润色……任何在画上加以润饰的人都应当被驱逐出去。"[1]

再以英国伦敦华莱士藏画馆中的华托的画作的修复来说，人们必须承认，华托是一个在技术上极为复杂的画家，而且他与正统的画法是有所不同的。因而，

[1] See Sarah Walden, *The Ravished Image, Or How To Ruin Masterpieces By Restoration*, pp.104-108.

图 5-3　正在修复中的贝里尼的《圣母与圣婴》(2004 年 7 月 24 日)

图 5-4　比利时安特卫普皇家美术馆内的修复室(2004 年 7 月 17 日)

图 5-5 美国哥伦比亚大学著名美术史教授詹姆斯·贝克总是一针见血地直言修复的隐患。

对他的作品的修复就不能以常规的方法简单处置。然而,过于偏重技术观点的修复恰恰造成了一些令人遗憾的后果。有专家注意到,华莱士藏画馆中的那些未经清洗的华托的作品与清洗过的作品形成了不小的反差。后者大都显得缺少些生气,平面的效果、生硬的轮廓线和模糊的转折等均使华托的作品大大逊色。至于法国画家米勒,他也是不拘于正统画技的艺术家,他在色彩之细致入微(如新旧程度不一的衣服的颜色)上所下的功夫非同一般,对印象派画家曾有过不小的影响。可是,他的一些被人修复过的作品却有所走样,而这正是修复者的观念与原艺术家的观念相互冲突所造成的一种结果。[1]

笔者的见闻非常有限,但是,还是在西方遇到过修复者近乎无拘无束地"修复"杰作的场面,不免有一种越看越紧张的感觉。按理说,如图所示的贝里尼的画作《圣母与圣婴》远没有到那种非修复不可的地步。而且,它也与通常人们所见的修复的情景有不小的反差。

其次,就学术界本身而言,它不仅对艺术品的修复保持着惊人的缄默或天真,同时也不愿意将问题充分地展示在公共性的论坛上。问题在于,这种不太正常的情形是具有相当的普遍性的,同时至今也未得到足够充分的反省。显而易见,到目前为止,研究艺术的人依然很少对艺术的修复有什么清晰的概念,更无在文化事件的层面上审视该问题的自觉。就如美国哥伦比亚大学的艺术史家詹姆斯·贝克(James Beck)尖锐地指出的那样:"尽管在过去的几十年间国际上有过雪崩似的艺术修复方面的研究,但是,却并未出现一定数量的可以致用的观念,以此能为修复活动提供坚实而又可靠的理性。同时,也没有就一种可以指导艺术

[1] See Sarah Walden, *The Ravished Image, Or How To Ruin Masterpieces By Restoration*, pp.139-140.

品修复的整全理念达成任何共识。我们从一开始就得承认,彻头彻尾的无政府状态笼罩在如此巨大的目的上。即便是基本性的问题,诸如完全没有弄清修复一词的所指是什么,而修复活动的要素是什么也有待于解决","某种可以为我们的历史的保存建构起诸种替代物的理念或理论核心的完全缺席,是极为严重和紧急的事情。在解决有关修复目的的基本问题之前,过度地关注特定'蹩脚'和有害的修复,或去评价特定的技术或程序……都是不得要领的误导","因而,看上去绝对有必要展开一种广泛的文化讨论,以决定我们要从自身历史中获得什么,可以获得什么。这些决定构成任何有关艺术品修复的可靠话语的基础,同时也是确定我们与过去的联系时的基础,必然要联系于未来的基础"。[1]

再次,与修复的负面性相关联的结果往往是专业圈子里的人们不愿公布和正视的事实,回避就成为一种无奈的选择。雷诺阿的《游艇聚会的午宴》(收藏于美国菲利普藏画馆)的修复宛如一场不可回首的悲剧;而伦勃朗的一些杰作经过修复也成了专业圈子内不想多说的话题,甚至是保密了半个世纪以上的题材,原因十分显然:原作与修复后的作品在内在的气质上有霄壤之别。无论是皮耶罗·德拉·弗兰切斯卡、达·芬奇、米开朗琪罗、提香,还是维米尔、夏尔丹、莫奈或梵·高等,都似乎有不幸的修复经历。[2] 博物馆乃至大众媒体均不愿和不敢公示授人以话柄的证据。其实,就像英国艺术家和学者迈克尔·戴利(Michael Daley)所质问的那样:"假如美术博物馆自信没有对作品构成实际的损害,那么它为何要压制有关清洗方法及其材料的消息呢?假如它自信没有对作品造成审美上的损害,那么它又为何不让研究界、学术界和出版界接触其修复的摄影记录呢?假如它确实对这样或那样的问题没有完全的自信,那么它为何要坚持那些很令艺术家和艺术爱好者伤心的实践呢?"[3] 英国学者查尔斯·霍普(Charles Hope)也尖锐地指出:许多修复者"懒于做详尽的记录";某些博物馆"同样是偷偷摸摸的";修复者不但对艺术史不是特别的博闻广记,而且也没有什么特殊的兴趣;学术性的专论和博物馆的展览目录常常对艺术品本身的实际状态极少介绍,更遑论作品的修复史。[4] 最后的结果就必然是,艺术品的修复成了一种

[1] James Beck, "Sculpture on Trial: Restoration in a Modern Society", *Sculpture Review*, Vol. 48, No. 3, Fall 1999.
[2] See Alexander Eliot, "A Conversation about Conservation", *The World & I*, Jun. 2000.
[3] See James Beck and Michael Daley, *Art Restoration: the Culture, the Business, and the Scandal*, p.151.
[4] Ibid., p.217.

败笔累累的事业,而公众对修复的了解又是少而又少。遗憾的是,这种情形至今仍改变得不多。

当然,对那些在美术史上举足轻重的作品的修复尤为引人注目。也许读一读美术史家的观感是不无好处的。美国著名美术史学者施瓦兹(Gary Schwartz)曾经谈过对修复效果的印象:

> 有一天,我在圣玛利亚修道院圣器室里第一次看到了列奥纳多的《最后的晚餐》。当然,我在凝视着它时是带着一种崇拜的心情的。但是,过了几分钟,我就开始觉得……有什么东西(或者是我或者是画)不对头了。事实上,就如我后来认识到的那样,是画作上出了问题。那天我所看到的大部分是后来的修复的痕迹。正如较为晚近的研究表明的那样,至少四分之三或者至多90%的原画的表面消失了;在大部分丢失的地方都被重画过。丢失的东西部分地是作为时间在任何古物上留下的效应,但是更大程度上是列奥纳多自身的错。他完全知道怎样来画湿壁画,但是他觉得这种方法并不理想。于是,他坚持使用蛋彩以及通常是用于板上油画的油性颜料。无疑,他对此种方法为何就是完美无缺的说法是非常振振有词的,但是事实是相反的。颜料的粘附性是有缺陷的,而且作品刚刚完成就开始掉颜料了。在此画完成50年时,乔治·瓦萨里(Giorgio Vasari)在其《著名艺术家传》中将《最后的晚餐》称为"一堆污迹"。不过,由于作品的构图以及Cenacolo(耶稣与12门徒的最后圣餐)的写实效果,此画本身自完成之时起就声名远扬了。尽管它已经是残缺殆尽,可是依然是美术史迄今为止最为重要的作品之一,并且使你惊叹这件作品与其艺术声誉何等的名副其实。[1]

施瓦兹显然是反对在珍贵的艺术品上大动手脚的。在他看来,与其要那种掩盖艺术品历史原貌的修复,还不如尽快设法让富有历史意味的残缺状态予以定格。后期的修复其实是一种危险而又处处低一手的"美化",需要特别的警惕。这里的关键就在于,当修复已经偏离原作太多的情况下,原貌即便是极为

[1] Gary Schwartz, "Leonardo's *Last Supper* and My First Breakfast in Milan", in Loekie Schwartz's Dutch translation of *Het Financieele Dagblad,* Oct. 23, 2004.

长文，可是，由于刊登时尚未获得修复后的天顶画的全套彩色照片，杂志编辑部只好将修复前的一组照片刊印了上去，而这组照片所体现的壁画的质量是如此之好，以至于事实上就意味着修复处理并非如媒体所宣扬的那样是如此的迫在眉睫。[1] 确实，以米开朗琪罗的分量，其作品的修复应当有更为广泛而又深入的批评。

最后，应当提到的是，为艺术品的维护提供过度的保护如果不是以艺术品及其效应为考虑中心的话，就有可能为保护而保护。这种保护即使在技术的层面上毫无缺憾（事实上是不可能的），也极有可能使被保护的艺术品显得逊色或差不多不得要领。对乔托的壁画的过度保护算是一个有代表性的例子。[2] 因而，对艺术品的维护其实总是和观念的问题纠缠在一起，而上升到理论层面的意识越发显现出非同寻常的意义。

无疑，艺术研究如果缺乏对艺术品修复的真正把握，就是一种残缺的研究；倘若研究者意识不到艺术品修复的分量（积极与消极的意义），那么，其研究素质乃至应有的伦理觉悟也就可能要打上很大的折扣。具体地说，艺术研究如果不在乎诸如米开朗琪罗在梵蒂冈西斯廷教堂的天顶画、大英博物馆内的埃尔金大理石雕像、埃及阿布辛拜勒神庙、峨眉山－乐山大佛等的修复，那么，它的研究视野肯定是大有局限的。我们应该承认的是，传统的艺术史的研究往往比较关注艺术品诞生的原初语境、艺术品的归属、图像志与图像学的阐释，换句话说，无论是相关的文献抑或图像，都是全力"读解"的对象，仿佛这些东西恒久不变，永远如此，而艺术品经过修复后在多大程度上将影响业已确定或应予深化的"读解"，却又常常令人好奇地被搁置了，至少我们在绝大多数著名艺术史家的著述中就难得读到那种比较展开的论述艺术品修复的文字。

事实上，艺术品修复涉及参与修复工程的人对于与作品相关的材料与材料史[3]、技术（包括作品创作的技术以及相应的修复所需的技术）、美学观念、历史观念等的了解以及其自身的伦理品质。因而，修复的复杂性几乎是不言而喻的。同时，由于修复的对象往往是重要的艺术品，是人类精神价值的特殊表

[1] Gary Schwartz, "Leonardo's *Last Supper* and My First Breakfast in Milan", in Loekie Schwartz's Dutch translation in *Het Financieele Dagblad*, p.201.

[2] See Francine Prose, "Saving Art from Art Lovers", *Atlantic Monthly*, Apr. 2001.

[3] 譬如说，普鲁士蓝是在18世纪初才发明的，因而如果在此之前的绘画中出现了这种色彩的话，就一定是后人任意添加的了。

残缺，也比无的放矢的修复效果强一百倍。不过，施瓦兹所谈论的并不是最为晚近的一次修复。事实上，1978年开始的一次大规模的修复工作可能是需要另当别论的（详后）。

第四，与修复相关的批评似乎难以像其他门类的艺术批评那样，具有例行和不可或缺的特点。至少从数量说，对于艺术品修复所展开的批评，尽管往往会有极为特殊的分量，却难免势单力薄甚至根本就没有立足之地。恰如戴利所抱怨的那样："假如有关艺术展览、建筑、戏剧表演、图书、音乐曲目与音乐会等的批评不仅仅是被容忍的，而且还是被大多数人看作必不可少的，那么，为什么有关艺术的修复的批评就不被接受了呢？为什么必须认定，我们可以无视修复中的相互冲突的流派、理念和方法等，而把每一个修复者（和每一次修复）都看作与未来的修复一样美好和可靠的，获得一种像《博林顿杂志》和其他正统的艺术史出版物一样的印象呢？任何的批评都被认为是令人讨厌的。一方面是普遍地同意所有的修复必定涉及一定程度的损失，可是另一方面又从不承认任何个别的修复不是一种绝对的成功。"[1] 更为糟糕的是来自体制本身的反应，对于任何否定性的评价或反应，来自博物馆、藏画馆等机构的回应通常就是沉默而已，它多多少少意味着，批评是没有多少道理的，而且可以视而不见。尤为令人沮丧的是，体制性的沉默或拒绝作出反应，不仅仅是个别的现象，而且具有国际性的特点。同时，对修复持有怀疑态度的人也很少有发表自己意见的论坛和渠道。[2] 艺术品修复的严肃批评的稀少有时恰好和媒体报道的热闹场面形成饶有意味的反差。以梵蒂冈的大规模修复为例，几乎所有的艺术机构都对米开朗琪罗的《最后的审判》的修复持欣赏的态度。修复工作完成后举行的揭幕仪式在电视上进行报道，数以亿计的人们看到了现场的盛况。西方世界的各大报刊（包括《纽约时报》在内）都在头版的位置上刊登出修复后的壁画的照片。可是，严肃的批判性的评价却鲜有人为或根本就不曾存在过。几乎所有的"报道"都不是出自艺术批评家之手，而是由聚集在罗马的政论记者所撰写。新闻界人士只是将梵蒂冈提供的新闻通稿稍加修饰而已。有意思的是，1994年4月号的《国家地理》杂志发表了一篇配有图片的

[1] Gary Schwartz, "Leonardo's *Last Supper* and My First Breakfast in Milan", in Loekie Schwartz's Dutch translation in *Het Financieele Dagblad*, p.210, p.168. 应该提一下的是，《博林顿杂志》是一份受克雷斯基金会（Kress Foundation）资助的艺术杂志，似乎从来就不曾发表过任何对修复（譬如西斯廷教堂的修复）具有否定性评价的文字；此外，《艺术通报》杂志也大致相仿。

[2] Ibid., p.215.

征，多与文化财产的问题联系在一起，显现出非同一般的性质，所以，有关艺术品修复的问题，不仅仅是对技术性限定的更替或突破，而且也是一个重要的观念问题。亚列山大·艾略奥特指出："确实，紧急的维护有时是需要的（正如众所周知，大脑手术也有其一席之地）。而且，人们也可以高兴地注意到，是有一些谦逊而又谨慎的艺术品保护者……但是，在我看来，艺术保护的兴盛是建立在某种显然是狂妄的计划与一系列虚假的设定之上的……（艺术）不仅仅是一种物品，也是一种生命，就像我们自身一样，是一种被创造出来的主体。将杰作仅仅当作实体是不行的。在大多数世界级的博物馆里所进行的保护方法都深深地切入到了人类艺术遗产的本质之中"，"我们首先要纠正的普遍性的误解是，'科学的保护'使得古代的艺术品重又年轻起来。这是不可能的，而且是不怎么令人愉快的观念。我要提出新的口号：古老的就是美的"。[1] 总之，是否将艺术品看作一种生命的形态，是否尊重艺术品本身的历史与审美的含义，是艺术品修复中的核心问题。

修复的价值及其限定

艺术品的修复几乎一直不曾停止过。譬如，在文艺复兴时期，古代雕塑已经出现断头少臂的现象，因而，当时的雕塑家不仅自身要创作作品，同时也会被选来修复古代的雕塑。米开朗琪罗和布拉曼特（Bramante）都有过亲自动手修复的记录。在绘画领域，后代或年轻的艺术家参与对前辈或同时代的大师的作品的修复，也不是什么稀罕的举动。提香曾经润色了曼泰尼亚（Mantegna）[2]的《恺撒的凯旋》以及别的若干幅作品。塞巴斯蒂亚诺·德尔·皮翁博（Sebastiano del Piombo）修饰过拉斐尔的一些受损的作品。出诸马科瓦多（Coppo di Marcovaldo of Sienna）之手的名画《圣母》就在杜乔（Duccio）的画室里被修复和润色过。达·芬奇的弟子克莱蒂（Lorenzo di Credi）修复过乌切诺（Uccello）和安杰利科（Fra Angelico）修饰的作品。凡·埃克的《根特祭坛画》曾经由安特卫普的手法

[1] See Alexander Eliot, "A Conversation about Conservation", *The World & I*, Jun. 2000.
[2] 曼泰尼亚（Andrea Mantegna, 1431—1506），意大利画家、雕塑家，文艺复兴风格的先驱。代表作有维罗纳的圣艺诺教堂组塑（1456—1459）和曼图阿市政厅的婚礼堂（1474）。

主义画家凡·斯科雷尔（Van Scorel）处理过。韦罗基奥（Verrochio）和多纳泰洛这样的大师都对美第奇家族的收藏品做过相应的修复工作。[1]

而且，人们也可以注意到，一些艺术品的现代修复者宛如古代的艺匠，心静如水，一丝不苟地为艺术品原貌的恢复而工作，其结果有时几乎与魔术无异，仿佛是艺术品生命与精神的重新灌注，但是，所有细节又是悉如当初。人们很难否认，许多重要的艺术品的留存是与修复紧密联系在一起的。英国伦敦著名的艺术品修复专家亚列山德拉·沃克（Alexandra Walker）曾经对出诸15、16世纪的德国画家卢卡斯·克拉纳赫（Lucas Cranach the Elder）之手的一幅画迷惑不解。那是一幅描绘圣婴祝福受洗约翰的作品。圣婴的躯体不但斑斑点点，而且皱皱巴巴的。然而，将画面上污迹以及偏暗的色彩清洗掉后，却在圣婴的身上显出了完整的衣饰！与此同时，通过清洗也将画中沉闷的背景恢复为几百年来不曾示人的黑色光泽。眼光敏锐的修复者不仅不会损害古代大师的作品，而且有可能使黯淡的西方艺术遗产焕发光彩。[2]

确实，几乎没有人会对诸如此类的修复产生什么异议：在米开朗琪罗的梅第奇墓上的雕像所做的极为轻柔而又严谨的清洗、西安秦始皇陵兵马俑塑像的固色处理、阿姆斯特丹莱克斯博物馆收藏的伦勃朗的《夜巡》在受到一野蛮男性的猛砍后所进行的缝合与润色，以及委拉斯凯兹的《镜前的维纳斯》在1914年遭到一女性观众的肆意破坏后所做的修复，等等。其实，稍稍客观一点就会发现，一些美术史上极为重要的作品都是修复的结果，例如，卢浮宫里的《萨摩色雷斯的胜利女神》、雅典国家考古博物馆中的《阿提密喜安的青铜马和骑手像》是分别在1928年和1937年打捞起来并经过千辛万苦的拼合与修复的结果。[3] 更为特殊的是，列奥纳多·达·芬奇的《最后的晚餐》其实从画完的那天起就开始进行修复了，因为画家的画法具有很强的实验性质，经过4年时间，等到作品完成时，色彩已出现走样和退化的迹象。因此，修复就似乎成为一种必然的选择。[4] 当然，后来所组织的大大小小的各种修复所引起的争议，是另一回事，需要单独列出来

[1]　See Sarah Walden, *The Ravished Image, Or How to Ruin Masterpieces By Restoration*, p.18, p.101.

[2]　See "The Case for Art Restoration", *Economist*, Apr. 15, 1995, Vol. 335, Issue 7910, p.79.

[3]　Seán Hemingway, *The Horse and Jockey from Artemision: A Bronze Equestrian Monument of the Hellenistic Period*, Orlando: University of California Press, 2004.

[4]　See Alessandra Stanley, "After a 20-Year Cleanup, a Brighter, Clearer 'Last Supper' Emerges", *New York Times*, May 27, 1999.

图 5-6 《阿提密喜安的青铜马和骑手像》（前 2 世纪），雅典国家考古博物馆

进行深入的讨论。

同时，现代技术已经做到，从艺术品中取得一极小块或点，就能分析出其中色彩的化学构成，找出相应的修复办法。换句话说，技术人员在一个比头发丝还要细小的色斑里可以发现古代大师在色彩方面的重要奥秘。现代技术（例如 X 射线技术）已经能够测到层层上光油和其他颜料底下的画面，而颜料的化学充分分析也有助于推断作品的年代，等等。据说，现在有一种将激光与微波相结合的修复方法，在清洗古代雕塑时可以做到对原作不伤分毫；一项不用在画上动手的修复计划已经放在宇航研究的框架中加以酝酿。[1] 此外，细菌技术也在艺术品的修复中

[1] See Mike May, "Outer-space Art Restoration", *American Scientist*, Vol. 83, Jul. Aug. 1995.

譬如，美国匹兹堡的安迪·沃霍尔博物馆中的《澡盆》一画上印了一个鲜红的唇膏印。管理人员为此懊恼不已，因为一般的溶剂尽管可以将唇膏溶解，但是却会让溶解后的唇膏更深地浸染在花布的下面，依然留下粉红色的污渍。而宇航业中的一种用以检测航天飞机外部材料坚固程度的技术却可以对付《澡盆》一画上的污渍。

技术人员利用的是通常只出现在大气层边缘的游离氧原子，它们的密度特别小，没有机会重新组合成氧气和臭氧，可是它们又极为活跃，会迅速地与其他物质中的结合不紧密的原子发生反应。研究人员证明，氧原子确实可以处理从火灾中抢救出来的 19 世纪油画作品上的厚厚烟灰层，道理在于这些烟灰不过是一种松松地依附在画面上的碳氢化合物，而烟灰层底下的颜料却是金属的氧化物，已经紧密地与氧原子结合在一起，不会进一步氧化。如果用氧原子来轰击烟灰层，就能促成氧原子和烟灰的结合，产生一氧化碳、二氧化碳和水蒸气等，这样烟灰层就脱离画面了。

用氧原子枪对准《澡盆》上的污迹喷射氧原子流，5 个小时后就有了结果。翌日，工作人员彻底清理掉了唇印的痕迹，恢复了原作的面貌（参见李青云：《宇航技术专家与名画修复》，《科学画报》，2002 年第 11 期，第 54—55 页）。

有了施展身手的空间。[1]

但是，技术的突飞猛进并不一定就意味着，修复会因之而变得容易起来。也许我们永远不应该无限地迷信修复的魔术般的力量。

就修复对象而言，它们显然是相对有限的。并非所有艺术品都能如人所愿地获得完整的修复，譬如栖身巴黎卢浮宫的《米洛斯的维纳斯》[2]尽管是残缺的断臂状态，但是差不多已是一个无法复原的例外，因为任何尝试都显得笨拙而又多余。那些出土的壁画（譬如从意大利庞贝发现的壁画）往往需要制作新的支架，同时转移到博物馆里加以展示，而无法再复原到原初的状态。再如，那种不能完全确定真实情况的作品，如列奥纳多·达·芬奇的一幅题为《三贤朝拜》的画，究竟第一层是后人的添加，还是第二层才是画家的手迹，之前就成了一个不大不小的问题。现有的技术尚不能提供确凿无疑的答案。因此，在没有确定具体归属的情况下，修复有时就成为一种应当暂时回避的选择。[3] 至于像《蒙娜·丽莎》那样的丰碑般的杰作，尽管也有迹象标明，有人曾经想对其进行修复处理，譬如先打算把《圣母子与圣安娜》清洗一番，然后将其和未经清洗的《蒙娜·丽莎》一起在一个专门设计的、无自然光的画廊中展出，以便让公众在心理上做好准备，接受《蒙娜·丽莎》将经历清洗的事实。的确，此画完成后的400年间，为了保护作品，已经上了好几层上光油，而且这厚达5毫米左右的上光油已经发黑，使得图像显得有点模糊了。究竟要不要设法去除这层上光油呢？幸好法国文化界的人们并不信任博物馆里的个别决策人士，不乐意看到这些人可以单方面地决定重要的艺术品乃至整个文化的未来。同时，作品本身的状态也表明，修复的确是不切实际的，因为画面细致有加，极为精致地层叠着，以目前的准备条件是不足以讨论此画的清洗工作的。[4] 如果非要修复的话，不仅其难度是不可思议的（当年，画家在画这幅作品时，用的是很多层薄的颜料，那么，用清洗或用化学物

[1] 意大利研究者们宣布，他们已经用细菌成功地修复了一幅14世纪的壁画。他们使用的是施氏假单胞菌（Pseudomonas stutzeri），这种细菌能分解附着在壁画上的有机物，使因图模糊不清的部分显露出来。此次他们修复的壁画是托斯卡纳画家斯皮尼罗·阿莱蒂诺（Spinello Aretino）的作品，它是比萨坎波桑托公墓壁画的一部分。米兰大学食品及微生物科学技术系的克劳迪亚·索里尼说："斯皮尼罗·阿莱蒂诺的壁画情况十分糟糕。如果用化学溶剂来处理，画上的颜料就会消失。因此我们采用了施氏假单胞菌，因为它能迅速分解有机物。这样做的效果非常好，这种细菌只用了6到12个小时就清洁了80%的画幅。"（参见伊川:《细菌修复壁画》,《中华读书报》，2003年7月17日）

[2] 此雕像系公元前2世纪的作品，1820年由一位希腊农夫在米洛斯岛上发现。

[3] See Melinda Henneberger, "The Leonardo Cover-up", *New York Times*, Apr. 21, 2002.

[4] See James Beck and Michael Daley, *Art Restoration: the Culture, the Business, and the Scandal*, p.205, p.124. 据说，古代祭坛画的色彩有时多达10层。提香的画能多至40层，而根据对卢浮宫里的达·芬奇的绘画作品的研究，画家竟画了55层之多！

品去除上光油就极有可能伤及艺术家的原手迹），而且，必然会招来激烈的争议与批评。或许只有以未来的成熟技术为起点才有资格来重新考虑《蒙娜·丽萨》的修复问题。[1] 对于古代的艺术品而言，可以大刀阔斧进行修复的作品的数量并不是毫无限制的，恐怕大量的作品与其是要予以修复，还不如说是要留待未来的、更为成熟条件下的修复与维护。

 同时，并非所有的修复（包括重要的艺术品的修复）都能轻而易举地达到修复所设定的目标。无论是绘画还是雕塑的修复，通常都是经过那些处处低原作者一手的人来做的。修复的效果势必会不断地成为令人不能放心的事情。假如一座雕塑削弱了原应呈现的纪念性，一组浮雕变得平面化，一帧古典绘画凭空添增了后世的艳俗色彩，那么，这种修复就肯定是大有问题的。遗憾的是，这类尴尬的情形不是太少，而是太多了。有时，修复者还会因为批评者的严厉指责而诉诸法律，但是，对簿公堂，即便打赢了官司，也未必能证明修复者是无可指责的。[2]

 更为微妙和棘手的情形是，艺术品的具体修复到底具有怎样的价值，往往不是立时就能明辨的事实。因而，时间的考验似乎成了一种必要的程序。譬如，众所周知，希腊爱琴纳岛上阿芙艾厄神殿三角墙上的雕塑是现存的古希腊艺术中最为重要的成就之一，极为鲜明地标志着从古风时期到古典时期的风格的转折。自从 1811 年被一群英德旅游者发现之后，这些雕塑于 1816—1818 年间经当时的丹麦雕塑家波特尔·桑瓦尔德森（Bertel Thorvaldsen）之手进行了一番修复。可是，1901 年，人们在爱琴纳岛上又发现了雕塑的底座，从而发现桑瓦尔德森所做的修复不乏凭空想象的成分，而且，雕像位置的排列也是有出入的。最为糟糕的是，东面三角墙上的一武士在桑瓦尔德森的手下成了一个斜倚的形象，而后来的发掘却证明，该武士是一种站立的形象！无怪乎，桑瓦尔德森的修复被后来的人贬为"爱琴纳雕塑史上的一个污点"。到了 1960 年代，不仅收藏该组雕塑的博物馆人士，而且考古界的人士也觉得桑瓦尔德森的添加显得完全多余，认为是对希腊艺术原作的歪曲。于是，1962—1966 年间，人们重又对雕塑进行了"逆向的修复"

[1] See Denise Budd, "The Issue of Art Restoration", *Calliope*, Mar. 2002.
[2] 例如，美国哥伦比亚大学美术史教授詹姆斯·贝克针对 1980 年代后期对 15 世纪最精美的石棺上的雕塑（包括伊拉莉亚、狗和小男天使裸像等）所进行的修复提出了艺术批评，结果却惹上一场麻烦透顶的官司，与修复专家卡波尼（Giovanni Caponi）教授对簿公堂。这大概是首个因批评艺术品修复而被拖入官司的案例（see James Beck, "The Ilaria del Carretto", in James Beck and Michael Daley, *Art Restoration: the Culture, the Business, and the Scandal*）。

（derestoration）。[1] 又如，1980 年，人们发现，15 世纪传为安布罗乔·达·富萨诺（Ambrogio da Fossano）所作的一幅题为《圣母、圣婴与福音传教士圣约翰·保罗》的画作的颜料中居然有锌的成分，但是，这种元素是在画家身后 4 个世纪后才发现的。至此，此画就被视为伪作而打入了冷宫。不久，由于专家怀疑含有锌成分的颜料是出诸后代的修复者的手笔，就又对此画做了一番审视和研究。在电子显微镜以及其他工具的帮助下，专家在颜料中发现了铅和锡，据此可以判断，此画应该为 1750 年以前所作的作品，而不是什么原先所认定的伪作。同时，人们也注意到，后代的修复者确实有匠气十足的画工，例如他在画的下方添画了花卉的母题，同时还为圣母变换了服饰。问题是，类似这样的画蛇添足几乎是无法再修正的了。在油画颜料上添加油画颜料是维多利亚时期流行的做法，譬如在残缺的地方填充，为裸体的人物加上衣服，等等。但这给今天的艺术品的修复专家们出了一个颇大的难题。[2]

需要特别注意的是，即便高明的艺术家也未必总是合宜的修复者。如果大师的个人印记延伸到了被修复的艺术品上面，那么，他对原作的篡改也就成了一种尴尬的事实。16 世纪的意大利文学家阿雷蒂诺（Pietro Aretino）曾经提及，当年提香和年轻时的艺术家朋友塞巴斯蒂亚诺·德尔·皮翁博（Sebastiano del Piombo）一起光顾过梵蒂冈中有拉斐尔作品的地方。提香并不知道自己的朋友刚刚修润过拉斐尔的绘画名作，就直截了当地问道："谁是鲁莽的无知者，竟在它们上面涂抹？"而事实上塞巴斯蒂亚诺绝非等闲之辈，他曾经是沟通威尼斯和罗马的艺术家圈子的人物。[3] 大艺术家所作的修复工作况且如此，可想而知，等而下之的修复者又会怎样呢？

显然，现今条件下的艺术品修复的诸种缺憾依然与修复的种种局限相伴随。为修复大唱赞歌是比较幼稚的。同时，我们也无法预言，未来的修复的可能性到底有多大。或许正是因为正视着修复的真实面貌，我们才能较为客观地分析修复维度的其他方面。

[1] 但是，也有专家认为，这样的"逆向修复"也并非无懈可击，因为这样就去掉了一种了解 19 世纪的雕塑艺术的历史痕迹（see William J. Diebold, "The Politics of Derestoration: the Aegina Pediments and German Confrontation with the Past", *Art Journal*, Vol. 54, Summer 1995）。

[2] See Curtis Rist, "How to Heal a Masterpiece", *Discover*, Vol. 20, No. 4, Apr. 1999.

[3] See Sarah Walden, *The Ravished Image, Or How to Ruin Masterpieces By Restoration*, p.102.

修复的阐释学含义

无论是米开朗琪罗作于西斯廷教堂的天顶画、皮耶罗·德拉·弗兰切斯卡为意大利中部城市阿雷佐的圣弗兰切斯科教堂所作的《真十字架》组画,还是列奥纳多·达·芬奇的《最后的晚餐》等作品的修复,都引起过激烈的争论。艺术品修复作为一种特殊的阐释行为及其深远的影响,有独特的关注价值。

一般而言,对于艺术品的原貌的回复是修复工作的一个重要目标。但是,这种认识的获得其实不是自然而然的过程。譬如,人们往往喜欢绘画作品上闪亮的黄色调的上光油。可是,这种上光油有些恰恰是后人在古典绘画上所添加的东西,而且有可能还是出于维护的目的。对此,英国的赫尔穆特·鲁赫曼在上世纪30年代时就指出,修复工作应当将所有的后人加诸原作上的上光油(包括着色和不着色的上光油)统统清洗干净。结果,许多绘画作品呈现出了更为清晰、悦目的色彩。然而,这种清洗工作并非没有问题。因为,极有可能在恢复原作的光泽的同时,也永远地去掉了艺术家自己留在最表层上的上光油或薄涂材料等,或者因之变更了原作的明暗对比效果。[1] 在某种意义上说,赫尔穆特·鲁赫曼的影响并不显著,只是由此引发出一些饶有意味的争论,而通常发生在修复者与批评者(包括画家和艺术史家等)之间的这些争论凸显出了问题的复杂性。

相对比较极端的观点有以理查德·奥夫纳(Richard Offner)为代表的"有机体说"。在奥夫纳看来,对古代壁画的修复,譬如,在色彩缺失的地方添加色彩,是一种在伦理上难以接受的做法,原因在于,"艺术品只有在被当作一种独特个性的产物时才是有机的。任何在作品的范围内加入色彩或形状的修复……必定都是不可忍受的……(那是)在有意欺骗观者"。换句话说,不是由艺术家本

[1] 去掉上光油的做法有时候并不一定是对的。1668年,一位亲眼看过克洛德·洛兰(Claude Lorrain)作画的人称:"他将上光油加了上去,同时在为蓝色润色和最后做修整时也是如此。"浪漫派大师德拉克罗瓦在1849年2月7日的日记中也这样提到过:"当我在画《阿尔及尔的妇女》时,我发现在上光油上画画是何其愉快——甚至是何其必要——的事情。你需要做的事仅仅是要设法在最上面一层上光油被去掉时不使底下一层的上光油受到伤害……"(see Sarah Walden, *The Ravished Image, Or How To Ruin Masterpieces By Restoration*, p.133.)

英国艺术史家贡布里希早在1960年代就曾经提醒过人们,某些文艺复兴时期的艺术家就像是普里尼所描述过的那样,可能是由于效法阿佩莱斯的缘故,有意要在自己的绘画作品上平涂一层上光油。但是,贡布里希的意见并未受到人们的重视。直到1998年11月,也就是三十多年之后,英国国家美术馆的修复专家才发现,馆内的一些文艺复兴时期的绘画上确实有一层上光油,并非后人所加(see Michael Daley, "The Eclipse of Venus", *Art Review*, Vol. 52, May 2000)。

人所加的任何东西都是多余的。这听起来像是对艺术家原意的最彻底的忠实与崇拜，但是，细究起来却大有问题。假如说，皮耶罗·德拉·弗兰切斯卡的壁画上有大片的残破处，那么色彩的添加至少是对原作的构图的一种复原，并且使得观者对于原作全貌的把握有了更为理想的起点。[1] 因而，是否所有的修复都因为与艺术家本人的个性无关就失去了起码的价值，实在是值得进一步思量的。

与"有机体说"相类似的态度还有所谓的"原意说"。这种观点认为，由于修复的基本出发点就是艺术品的原貌，或者说是艺术家的原意（intention），那么，具体的修复就必然地进入了众所诟病的"原意的迷误"，无异于水中捞月或是无的放矢……这种对修复完全怀疑的态度几乎排除了修复的必要性。的确，谁也无法断言自己可以确定无误地找到艺术家的本意，甚至诸种因为年代的缘故而产生的变易（褪色、裂缝、风雨侵蚀等）也说不定就是艺术家原意的一部分。修复到底有多大的依据，的确成了一个大大的问号。[2] 像德加这样的画家就曾说过："时间就如别的事物一样，一定会将自己的踪迹留在绘画上；这就是它的美。"[3] 也就是说，时间所扮演的角色可能就是一些艺术家早已预计而且欣赏不已的因素。那么，去除这种时间因素就有可能铸成大错。不过，进一步的问题是，艺术家原意的难以确定，是否就等于艺术家原意的缺失？或者说，就大可不必寻求艺术家的原意了呢？

对于修复的怀疑如果说仅仅建立在对于艺术家的原意的不信任的基础上，其实是有点书生气的学理。任何对修复有过具体体验的人都十分明白，尽管人们不可能言之凿凿地断定整全的原意或原意的确切所在，但是，我们依然可以从诸多方面触摸到宛若生命一样处于动态过程之中的艺术家原意的存在痕迹。就绘画而言，色彩的材料、透视的方法以及与艺术家的习惯紧密相连的技巧倾向等，都有助于研究者判断作品与艺术家之间的特殊联系，从而比较有把握地接近甚至进入艺术家的原意世界。[4] 假设一幅16世纪的提香的名画变成了一幅带有21世纪痕迹的作品，或者宋代的《清明上河图》有了某种晚清的迹象，那么，人们首先要皱眉头的就是，为什么艺术家的原意（尽管是说不清道不明的原意）竟会被后人

[1] See David Carrier, *Principles of Art History Writing*, PA.: Pennsylvania State University Press, 1991, pp.23-24.

[2] See David Carrier, "Art and Its Preservation", *Journal of Aesthetics and Art Criticism*, Spring 1985.

[3] See Sarah Walden, *The Ravished Image, Or How To Ruin Masterpieces By Restoration*, p.73.

[4] See David Hockney, *Secret Knowledge: Rediscovering the Lost Techniques of the Old Masters*, London: Thames & Hudson, 2001.

背叛得如此离谱。一幅古代宗教绘画会因为后代的更多的色彩添加而流失一些神圣的意味,而神话题材的作品(譬如爱神维纳斯)则可能因为后人的修复而显得有些凡庸。这种感觉的体会或莫名的抱憾都是通过与所谓的原意的直觉比较而形成的。在很多情况下,原意无疑是一种作品价值与技巧判断的潜在参照系、一种不可或缺的考量因素。承认艺术家原意的存在并非获得这种原意本身,也不是对原意总是唾手可得的狂妄自信,而恰恰是对于原意的一种应有的尊重。在某种意义上说,不以艺术家的原意为中心,是不可能有任何修复工作可言的。

同时,我们还应当意识到,那种对于原意的不懈坚持显然不一定具有绝对的性质。姑且不论我们是否能在心理上丝丝入扣地吻合艺术家的原意,只要想一想艺术博物馆中那么多脱离了原位(in situ)的艺术品,就可以理解所谓的原意其实已经是局部化了的或大大走样了的。譬如,许多文艺复兴时期的艺术品原本属于宗教性的作品,可是却被移入到博物馆中。有些原本是一体的祭坛画却可能拆分成若干块,分别陈列于不同的博物馆里。博物馆不同于教堂或其他宗教场所,因而人们就难以再从宗教的角度整全地理悟原作了。可是,这种从原位到博物馆的移动有时又是极为必要的。道理十分显然:在意大利的威尼斯,即使有灯光的佐助也难以尽兴地观赏一些教堂中的艺术品。尽管像提香那样的画家总是希望他的杰作能在最佳的条件下(即教堂内)被人欣赏,可是他绘制作品的地方却并不适合观赏,无论是光线还是位置、距离等都不及现代博物馆中的条件。因而,我们再强调顾及艺术家的意图就可能显得不怎么对头了。[1]

如果我们理解了,能否找到艺术家的原意是一回事,存不存在艺术家的原意又是另一回事,那么,比较理性或者妥协的态度就是,充分地估计确认艺术家原意的困难程度,同时又尽力在接近这一原意的同时确定和调整修复的目标。追求与艺术家的原意相关(而非完全相合)的修复完全是合乎情理的。只要有最大限度的原意的相关性(而非最低限度的原意相关性),那么修复就会体现出应有的价值。当然,所谓最大限度的原意的相关性,那依然是一种复杂之至的构成,可能包括历史、审美和艺术等诸多方面的因素。在实践中,伦敦考陶尔美术学院的讲师、著名的修复专家格里·赫德里(Gerry Hedley)就曾认为,要确定古代绘画原初的样子,其本身是相当困难的事情,而将艺术品修复到原来的状态,也只具

[1] See David Carrier, *Principles of Art History Writing*, p.23.

有局部的可能与意义。以清洗为例，无论是全部、局部还是平衡的清洗方法，都对艺术品的原作有所增减。所谓"全部的清洗"，就是鲁赫曼的方法，如今仍被英国国家美术馆所采用。在许多人看来，这种清洗方法使得古老的艺术回复到了原先的完美状态。问题是，并非所有古代绘画都可以通过全面的清洗而焕发出迷人的原貌，因为，由于岁月流淌的关系，绘画作品中的颜色会出现褪色的现象，而这是清洗所无法恢复的。通常，经过全面清洗的绘画，可能会有一种颜色不对头的感觉；"局部的清洗"，它所清洗的是某些细部上的很薄的一层，但是不完全去除上光油所留下的层次，因而，其好处在于，基本保留了年代的各种痕迹，只是很难照顾色调和谐的整体性，往往留下条状或块状的扎眼之处；至于"平衡的清洗"，这种被纽约大都会艺术博物馆所偏爱的清洗方法，是有选择性地去除一些细部的上光油，以努恢复到原作本来的色彩协调状态。尽管这一方法可以避免扎眼的色彩失调，可是存在太多主观的成分，因为对所谓原作的色彩协调状态的估计很难做到无可争议的地步。[1] 总之，换一句话说，后人对艺术品的清洗很难真正做到毫厘无爽地吻合于原作。所以，有经验的修复专家说得很是透彻：一个"好的修复者"就是这样一种人，他"所做的是必需的和最低限度的，但又不是太少"，"我们去除任何并非由艺术家所加的东西，然后运用我们的判断使作品恢复原初的状态。那种认为古老绘画的本真和原初的状态如今是可以复原的观念，不言而喻，在哲学上说是荒诞的。审美创造的不可逆性从来是无法改变的。对于修复的赞美诗般的肯定，只能让人陶醉于这样的幻觉之中：现在我们终于看到了以前的人们（包括批评家罗斯金、鉴赏家贝伦森等人）无缘亲睹的"原作"状态。正如戈雅所提醒的那样，这在技术上恰恰是不可能的：即便是艺术家本人，如果依然在世的话，也无法无懈可击地修饰它们，因为时间也是一个画家，它使色彩具有一种年代感……人们越是以保护绘画为名加以修饰，就越是在毁损绘画"。[2] 这种体会之言倒不是在贬低修复工作的真实价值，而恰恰是在强调它的巨大困难所在。如果修复就意味着质样无改的还原，那么，修复就肯定不可能会是一个争议如此之多的领域。已经有专家指出，虽然对韦罗内塞《迦南的婚礼》一画所进行的修复历时3年，但是，遗憾是显然的，例如对中心人物身上的红色长袍的改动使此幅巨作的和谐构成不复如前。

[1] See "The Case for Art Restoration", *Economist*, Apr. 4, 1995, Vol. 335, Issue 7910, p.79.
[2] See Michael Daley, "From Bad to Worse", *Art Review*, London, Vol. 51, Nov. 1999.

正因为修复具有这样那样的不完备的特点,各种不同派别的艺术品修复者已经逐步地接受这样的观念:尽可能地减少人为的干预,同时将任何加诸特定艺术品上的处理予以记录和归档,以便在需要的情况下进行"可逆性的"再处理。[1] 事实证明,不同的修复方法直接关联着艺术作品未来的审美效果。这就是说,修复者在安全的前提下所要选择的自由度到底应该有多大,应该成为一个认真思考的问题。同时,假如对这种自由度没有任何的限定,那么,修复对于原作的忠实程度或"合法性"就可能变得凌空蹈虚。在某种意义上看,修复就是一种与修复者的趣味水平必然相连的阐释行为。

既然修复本质上是一种阐释行为,那么,在没有一种阐释是绝对正确或权威的条件下,对于修复方法的谨慎选择就应该是情理之中的事情。尤其是当代科技的迅速发展,这种选择的范围必定又呈现出一种有增无减的趋势,如果以上世纪 80 年代进行的两大修复工程为例,那么无论是西斯廷教堂的天顶画,还是布兰卡奇教堂,它们所面临的问题实在相似乃尔:尘土、蜡烛油烟、空气污染、水汽侵蚀,以及以往所进行的不甚对头的修复痕迹,等等。可是,令人感兴趣的是,它们实际所采用的修复方法却完全不同。一方面有学者认定,两者的修复堪称示范性和开创性的工程,使得艺术品原貌基本焕发,修复的结果有助于人们对意大利文艺复兴时期的绘画有更为深切的理悟;也有学者对两种修复都予以激烈的批评,譬如,像贝克这样的学者就直言不讳地说,修复者对米开朗琪罗作于西斯廷教堂中的天顶画以及为教皇尤利乌斯二世陵墓所作的胜利女神像的处理,就像是摆弄一种当代的而非古代的对象一样。[2] 美国学者詹姆斯·贝克指出,对列奥纳多·达·芬奇的《最后的晚餐》进行长达 20 年的修复是一种近乎盲目的举动,就如动手术的医生不懂病人的血型一样胡来。[3] 但是,我们在这里感兴趣的是,如果撇开两种修复方法在技术上的高低优劣之别,那么一个显然的事实就是,无论是修复方法的选择还是修复结果所引起的截然不同的反应,都最好不过地表明了修复所具有的深刻的阐释学意义。

我们可以注意到,一些艺术品的修复经历了一个令人惊讶的漫长时期,其

[1] See William J. Diebold, "The Politics of Derestoration: the Aegina Pediments and the German Confrontation with the Past", *Art Journal*, Summer 1995.

[2] See James Beck, "Sculpture on Trial: Restoration in a Modern Society", *Sculpture Review*, Fall 1999.

[3] See "Beck's Crusade Featured on '60 Minutes' ", *Columbia University Record*, May 10, 1996, Vol. 21, No. 26.

间引发出似乎是难以终结的阐释学的争议。譬如，列奥纳多·达·芬奇的壁画《最后的晚餐》虽然一完成就被誉为杰作，但是随着文艺复兴的衰退，此画却没有得到应有的重视。17世纪时，画的下方所开的一扇门要加大，以方便从餐厅到厨房的通行，于是画中基督的腿与脚就被切掉了。入侵的拿破仑军队曾经将餐厅当作马厩，而士兵们竟然向画作中的使徒们扔砖头，以此取乐！1943年，《最后的晚餐》在炮火中幸免于难。由于遭受的破坏太多，此画几个世纪以来不知修复了多少次。只是到了20世纪70年代，许多艺术史家担心，残破的《最后的晚餐》有可能在人为的疏忽、湿度与污染之中彻底毁掉。意大利当局于是决定进行一次大规模的修复。1978年，皮宁·布朗比拉·巴西龙（Pinin Brambilla Barcilon）被选为修复计划的主持人。20世纪所进行的这次修复是1726年以来的第7次修复，意大利人将此次修复看作一座见证修复者的勇气、谨慎和技艺的里程碑。修复者们相信，他们清洗出了不少的细部，并使富有活力的色彩得以透现。否则，许多耐人寻味的东西将久久不在人们的视野里。这次对此画所做的修复使得上世纪末以来的观者有幸目睹了原作的风采，色彩明快得甚至有些炫耀，连很久以来不被注意的筵席也透露出意想不到的迷人光彩，例如面包、洗指碗、透明的酒杯、鱼盘和橘子等，因为后人的拙劣的润饰以及污损的痕迹均被剥离和清洗掉了。几百年以前，艺术的爱好者们就已经抱怨说，《最后的晚餐》一画损坏得太严重了，而后来的修修补补又似乎使原作失却了一种灵魂的东西。1566年，文艺复兴时期的建筑师和画家、《名艺术家》的作者瓦萨利就这样嘟哝道：我在墙上所能看到的怎么像是"盲点"（blinding spot）似的，画面上剩下的东西实在太少……瓦萨利的反应或许有夸张的成分，但是画面严重受损则是肯定的，因而就有了后来1726年和1770年的两次修复处理。[1] 英国作家狄更斯是在1845年时亲睹《最后的晚餐》的，他的反应显得更为沮丧。他曾这样写道："除了由于潮湿、腐蚀或疏忽所造成的损坏以外，它被这样笨拙地润饰、重画，以至于画中许多人物的头部如今绝对变了形。"[2]

 美国、英国以及法国的一些保守的学者则认为，这些修复与其说是精益求精，还不如说是每况愈下，一蟹不如一蟹。例如，在20世纪早期的一次修复中，有一个修复者毁坏了画中基督的一只手，而另一修复者竟然在画上留下了自

[1] See Trevor Winkfield, "Leonardo's Ghost", *Modern Painter*, Vol. 13, No. 3, Autumn 2000.
[2] See Alessandra Stanley, "After a 20-Year Cleanup, a Brighter, Clearer 'Last Supper' Emerges", *New York Times*, May 27, 1999.

己的签名！至于更为晚近的修复，由于添加了有害的化学物，其后果更加可怕……但是，这些其实都依然意味着，要么停止进一步的修复，以免造成更不如人意的遗憾，要么再做修复，以恢复理想的原初状态。在某种意义上说，修复仿佛是一种不可回避的选择。事实上，列奥纳多的《最后的晚餐》在修复专家布朗比拉博士的手下所进行的修复就差不多有 20 年之久。她用化学品以及手术刮刀一点点地去除任何不属于艺术家本人的手迹。不过，修复者失望地发现，艺术家剩下的手泽其实并不多，因为即使是在艺术家在世的时候，此画中的原迹也所剩无几了。任何剥离或清洗均无法重现原本已经残缺的部分。从道理上讲，修复的最高宗旨是恢复作品的原貌，但是如果这一"原貌"过于残缺，那么，添加式的修复又似乎程度不同地成了一种必不可少的结果，尽管 1999 年向公众开放的《最后的晚餐》确实夹杂了一些浅褐色的碎片，其中的大师的手泽已经不复存在，不过，这里的问题依然是，现代的修复专家有什么权利和资本用水彩的添加来取代 16 世纪的修复痕迹？而无论从哪一方面讲，16 世纪的修复比 20 世纪的修复无疑更有可能接近于原作的风采。[1] 正如卢浮宫的艺术品修复顾问雅克·弗兰克（Jacques Franck）所指出的那样，将以往的修复者留下的痕迹差不多都去掉，是不明智的，因为原作已经变得不完整，而审美的整体效果多少有赖于后人的修补。在找不到任何原本的痕迹的前提下，去掉 16、17 和 18 世纪的忠实修复的痕迹是否明智，确实可以打一个大大的问号。

修复作为文化事件

修复不仅仅只与艺术品有关。通常，一幅艺术杰作的修复与否是一种可能引起公众注意的事件，尤其当这种修复涉及举足轻重的艺术品，更其如此。大公司的资金介入，有关书籍、画册的出版，复制品的制作，以及新的目标观众群的产生等，都从不同的角度显现出艺术品本身的非凡意义和重要价值。

正如美国著名的艺术史家和鉴赏家伯纳德·贝伦森（Bernard Berenson）曾经坦言的那样："没有几个问题会像如何修复一幅绘画的问题更具争议色彩。我从

[1] See Denise Budd, "The Issue of Art Restoration", *Calliope*, Mar. 2002.

来不曾遇见过一个从事修复的人对另一人的修复表示满意。"[1]贝伦森的议论针对的仅仅是修复圈子里的事情。迈克尔·戴利认为:"没有什么东西会比一幅画的清洗更能引起如此脸红耳赤的争议——而且没有几个行当可以在争议的频繁程度、持续的时间方面与图像修复相抵。"[2] 确实,鉴于修复对象的非常地位与价值,有关修复的一切争议甚至诉讼等,往往带有强烈的政治色彩。人们不得不越来越认真地考量每一件艺术品的语境、功能以及公众对修复结果的反应性质。

正是由于艺术品的修复常常是非同小可的,而且往往带来不尽人意之处,修复者就难免会遭到各种各样的指责。首先就是艺术家本人的强烈谴责。戈雅曾经警告道,人们越是以维护的借口对绘画进行润饰,就越是有可能毁掉绘画。即便是画家本人依然在世,也不可能毫无缺陷地润饰自己的绘画。原因是,因为时间而产生的色调变化很难丝毫无爽。据说,9世纪时,艺术品修复者被人授予"毁坏图画的老鼠"(picture rats)的称号,同时要对画作遭受的"系统而又肆意的破坏"负一定的责任。最为慷慨激昂的抗议是来自艺术家的声音。印象派大师德加在得知卢浮宫中的一幅伦勃朗的画作被清洗后,气就不打一处来,呼吁人们将那个指头碰过伦勃朗的修复者驱逐出去;1970年,意大利艺术家皮耶罗·埃尼格尼在愤怒之下将"凶手"(MURDERERS)一词写在英国国家美术馆的台阶上,认为过度的清洗使得越来越多的艺术杰作失去了本来的面貌。可是,他得到的反应却是惊人的缄默;更为愤愤不平的是法国艺术家巴尔丢斯(Balthus),他要求将修复者的手剁掉!而且,对艺术品修复持谨慎态度的人往往会将艺术品修复看作一种失败的艺术家所选的行当。只是修复者对此并不服气,反过来要指责批评家所具有的艺术知识过于笼统,而对艺术品的特殊品性则了解得很有限。可是,批评人士偏偏又认为修复者对于艺术的整体意义与法则太不在意,才造成了修复艺术品的细部时的种种遗憾,有些简直是反常而又无情的野蛮之举。譬如,19世纪的艺术品修复者霍辛·狄翁(Horsin Deon)是这样讥笑德拉克罗瓦和德加这样的艺术家对艺术品修复所做的批评的:"浪漫的业余人士喜爱上光油上的铁锈色和模模糊糊的样子,因为那是一层面纱,透过它,他们就可以看到想看的东西,而我在这层模糊而又肮脏的外壳下面或许能找到一幅杰作",换句话说,修复人员比画

[1] See James Beck and Michael Daley, *Art Restoration: the Culture, the Business, and the Scandal*, p.152.
[2] Michael Daley, "The Lost Art of Picture Conservation", *Art Review*, Sep. 1999.

家本人更了解艺术。[1] 不过,公正地说,艺术家对修复的强烈反应往往说明修复本身存在着对艺术家前辈的审美创造的误解,否则艺术家就不至于采取极为强硬的态度。事实上,在西斯廷教堂天顶画修复期间,就有不少艺术家在不断地请求教皇,以阻止在他们看来是不得要领的修复。艺术家之所以这么做,主要原因就在于他们有一种有别于修复者以及批评者的审美感受能力,因而也就有特殊的价值。他们可以使修复工作遵循更为谨慎的步骤。

图 5-7　1977—1989 年,西斯廷礼拜堂的天顶画进行了一次大规模的修复,一时议论纷纷。

同时,不仅仅是在小范围内的修复者与批评者(尤其是艺术家)之间有不可开交的争执,而且还有可能激起更为广泛而强烈的反应。依照修复专家马丁·怀尔德(Martin Wyld)的说法,存在着一种"周期性"的作用,所以每五六年,国家美术馆的修复工作就会因为某本书的出版或其他外部事件而受到人们的攻击。[2] 这说得或许有些夸张,但是,艺术品修复确实会成为特殊的文化焦点。不管怎么说,当代文化对艺术品修复的关注,无论是赞美还是抵制,都比以往任何时候都显得更为强烈和持久。

追究起来,修复所引起的文化事件效应几乎是与修复的风险成正比。就是说,艺术品越是重要,其修复的难度或风险就可能越大,而其形成的文化事件的影响也越大。

[1]　Michael Daley, "The Lost Art of Picture Conservation", *Art Review*, Sep.1999.

[2]　Ibid.

图 5-8 西斯廷礼拜堂天顶画的修复中是非功过其实远非一目了然的事情。

一方面,人们很难察觉到艺术品实际所经历的变化,因为这种变化往往是一种分子水平上的渐变,因而,等到出现明显的瑕疵,此时艺术品组成材料的基本化学基础已经有了变异,修复往往就已经难以为之或无法施展了。[1]

另一方面的问题在于,从事修复的专业人士、博物馆界以及修复的主办方又往往毫无理由或过高地估价修复的意义,认为数百年前的湿壁画、油画、雕塑等都可以通过修复而恢复原真的美。譬如,1992年对卢浮宫博物馆中的意大利画家韦罗内塞《迦南的婚礼》一画所做的修复完成后,一种乐观的情绪就四处洋溢。也有许多艺术博物馆的专家声称,布兰卡奇教堂中的湿壁画的清洗使得原作的风采恢复如初。同样,梵蒂冈的官员对西斯廷教堂天顶画的修复也是赞誉有加。但是,就如贝克所指出的那样,近年来的艺术修复事件表明了,博物馆圈子里的人们脱离现实本身,已经自信到了要修复阳光底下的一切的地步。[2] 但是,对于修复所具有的风险不能不具有充分的认识。据报道,2001年,一幅藏于英国的列奥纳多·达·芬奇的素描在清洗过程中被彻底毁坏!而且,这不是什么孤例,相反,修复所造成的恶果恰恰是屡见不鲜的事实。譬如,雷诺阿的名画《游艇聚会的午餐》、伦勃朗的一些作品甚至米开朗琪罗的作品等都曾因为热

[1] See Alessandra Stanley, "After a 20-Year Cleanup, a Brighter, Clearer 'Last Supper' Emerges", *New York Times*, May 27, 1999.
[2] See Jessica Gorman, "Making Stuff Last", *Science News*, Vol. 158, No. 24, Dec. 9, 2000, pp.378-380.

情过头的修复而遭受了程度不同的、不可逆转的损坏。艺术爱好者发现,作为华盛顿菲利普藏画馆中镇馆之宝的《游艇聚会的午餐》被悄悄地搁置暗室了!原因恰恰就要追究到对此画所做的修复,而且,修复者还是业内最为出类拔萃的。可是,为了去掉画面上一个小小的疵点而进行的修复却使作品中原先鲜花般灿烂的色彩变得干巴巴了,而前景中坐着的人物也蒙上了一层毫无生气的灰色调……[1] 至于伦勃朗的作品(包括收藏于大都会博物馆的作品),它们被修复后的后果是,再也不像是原作那样令人信服了,或者说不像出诸伦勃朗的手笔![2]

就如詹姆斯·贝克所批评的那样,有些修复不仅是多余的,而且有可能酿成难堪的后果,譬如,经过修复的米开朗琪罗的群雕看起来与其弟子的作品一致无异,而不再是人们心目中需要仰望的天才和丰碑。换句话说,经过修复的米开朗琪罗显得平庸了。[3] 无独有偶,列宾美术学院的教授阿尔约辛(Anatoly Borisovich Alyoshin)到了西方发现一个令人吃惊而又悲哀的事实:面对那些经过清洗的西方古代大师的杰作,人们仿佛可以获得这样的结论,无论是委罗内塞还是戈雅,鲁本斯还是莫奈,好像都是同一时代的画家![4] 19世纪,俄国诗人普希金曾在文艺复兴早期的著名画家乌切洛(Uccelo)的一幅画作中看到了一种"异态的自然主义艺术",可是,到了20世纪30年代,英国国家美术馆的馆长查尔斯·霍尔姆斯爵士(Sir Charles Holmes)看到的却是完全相反的状态。显然,修复者在未理解原作者的美学观念与追求的前提下,对画作进行了数次"过度的清洗",从而造成了对原作的极大偏差。[5]

佛罗伦萨的乌菲兹宫博物馆中的列奥纳多·达·芬奇的名作《三贤朝拜》原计划在2002年春天组织修复,目的在于使此画显得更加明亮、清晰和"好看"。但是,对于这幅原本在1482年时就未完成的作品是否适合进一步伤筋动骨的修复,一下子就引起了巨大的争议。[6] 根据报道,英国的"国际艺术警戒组织"(Art

[1] See Alexander Eliot, "A Conversation about Conservation", *The World & I*, Jun. 2000.
[2] See Celestine Bohlen, "Art Scholars Protest Plan to Restore a Leonardo", *New York Times*, May 23, 2001.
[3] See James Beck, "Sculpture on Trial: Restoration in a Modern Society", *Sculpture Review*, Fall 1999.
[4] See "The Unvarnished Truth: the World of Restoration", *Art Review*, March 1999.
[5] See James Beck and Michael Daley, *Art Restoration: The Culture, the Business, and the Scandal*, p.151.
[6] 此画的修复计划公布于2001年夏季。但是,此画的特殊之处在于,艺术家在1481年开始创作这幅祭坛画,仅仅只完成了底子部分,颇像一幅油画素描,虽然有光影和人像,但是没有什么色彩。这是一幅见出艺术家创作过程中的一些具体细节的绝好样本。此作被覆盖了一层无色的上光油。清洗此作是否有必要,以及有无绝对的把握,都引起专家的怀疑,他们希望在技术手段获得明显进步时再考虑作品的修复(see Denise Budd, "The Issue of Art Restoration" *Calliope*, Mar. 2002, and Celestine Bohlen, "Art Scholars Protest Plan to Restore a Leonardo")。

Watch International）的成员联合起来呼吁意大利的律师采取法律行动,以有效阻止乌菲兹宫的修复。此外,包括著名艺术史家贡布里希在内的40多名艺术方面的资深专家签署了一份请愿书,公开要求停止乌菲兹宫博物馆"愚蠢的"行动。贡布里希这样说:"这是可笑的事情。我一点也不明白他们为什么要清洗这幅画。诸如此类的作品是大师最初的草图,是他用笔留下的最初的想法……"[1] 而以美国学者詹姆斯·贝克为首的一些专家也对修复计划表示了极大的怀疑,同时还号召意大利和美国的30位文艺复兴研究的著名专家签名请愿,以阻止这项有可能彻底毁掉《三贤朝拜》的修复计划。在詹姆斯·贝克看来,修复的目的——让画显得"好看"——是极其危险的工作原则,为什么非要让《三贤朝拜》这样一幅本来就没有完成了的作品显得"好看"呢?果真要对此画进行清洗,就像是为一个七老八十的人做整容手术,再也无法在明亮处让人细细端详了。所谓恢复原状并让公众看得更好些,完全是一种神话般的逻辑。真正的问题尤在于观念。我们是太习惯于到处都是鲜艳夺目的图像(譬如电视上的图像),但是,难道这就是我们要求古代绘画显得现代化的充足理由吗?因此,对《三贤朝拜》进行修复绝不是小事情。我们要发动一次国际性的辩论。假如乌菲兹宫博物馆一意孤行地实行其修复计划,我们将法庭上见。[2] 最后,有关专家的确证实了此画过于脆弱而无法做大的修复,而那些原本要予以修复的灰暗部分又恰恰是此画迷人的地方。[3] 当然,后来的一些发现更使此画的修复成为须慎之又慎的选择。[4]

事实上,修复工作的风险性还与许多别的因素联系在一起。除了艺术品本身的复杂情况之外,从业人员的培养体制与实际构成就是一个值得但未及深究的问题。纯粹的艺术工作者未必对修复所要求的科学知识(譬如材料处理)有足够的把握,而纯粹的科学工作者则对艺术品所具有的美学特性未必有恰如其分的理悟。在艺术品修复者中,素质全面的人员凤毛麟角。同时,修复的非直接的实验也构成一定的风险因素。一方面,在古老的艺术品上直接做那种具有重复性的试验,几乎是不可能的事情,譬如,在修复现藏于美国国家美术馆的贝里尼(Giovanni Bellini)作于16世纪的《众神之宴》一画时,科学家们需要拟出最佳

[1] See Catherine Millner, "Art Experts Fight to Stop da Vinci's *Magi* 'Facelift'", *Sunday Telegraph*, Jun. 3, 2001.
[2] Ibid.
[3] See "Comment: Art Conservation", *Wall Street Journal*, Feb. 6, 2002.
[4] See Melinda Henneberger, "The Leonardo Cover-up", *New York Times*, Apr. 21, 2002.

的修复方法而又不在原作上做任何的实验。[1] 道理颇简单：实验可能造成的毁损几乎是不可逆的，也就是说，有可能对原作造成无可挽回的破坏，同时给后继的修复工作产生极大的误导。另一方面，在艺术品以外所做的实验又必须能万无一失地应用到艺术品原作上。这实在有点两难。

当然，艺术品的修复还不可能是一种十分完美的作为，围绕有关修复作品的争议应该是一种持续性的话题，甚至是旷日持久的媒体风波。因而，批评尤其是引起普遍关注的批评，是不会显得多余的，而是可能成为必要和中肯的提醒。它们时时会让公众意识到，修复不但不是一种可以迷信的魔杖，不是没有遗憾，而且有可能因为公众自身的趣味与喜好而忽视艺术品原作的本真意味。例如，为实际上已经过度"现代化"了的古代作品欢呼喝彩，等于是为离原作甚远的修复谋取合法的基础。尽管像西斯廷教堂的修复未必就到了一种文化丑闻的地步，但是它仍然受到严肃的批评却完全是情理之中。在列数了西斯廷教堂的天顶画的修复的诸种弊病之后，贝克和戴利的批评实在是一种具有未来视野的文化觉悟：人们将修复工作建立在一种摇摇欲坠的基础上，"用我们所处的短暂时代的标准来重现另一世纪中的杰作，来修正西方历史上不可动摇、永恒的绘画的巅峰之作，可想而知，怎么可能是对头的呢？天顶当然是干净了一些，也会给那些眼睛更适应于马蒂斯或蒙德里安、弗兰克·斯特拉或大卫·霍克尼，而不那么适用于16世纪有时显得黯淡的世界的人们带来愉悦，但是，属于未来的、与我们趣味相异的后代的米开朗琪罗的原作现在却严重毁坏了"[2]。

因此，大量经过论证同时有足够资金和科研力量作为后盾的修复计划虽然一时难以评判其得失，但是其作为文化事件所具有的争议性和公众的关注度，却有加以强调和使之持久的重要价值。

据2003年7月17日《中国日报》的报道，2004年，米开朗琪罗的杰作——大卫雕像将迎来它的500岁生日。意大利政府决定给大卫彻彻底底地洗个澡，好神清气爽地过生日。然而却引来了艺术界及其理论界的一场"战争"。

我们知道，大卫像自诞生之日起，就被放置在佛罗伦萨市政厅的广场上，供游人观赏、让美术系的学生临摹。直到1873年，为了保护艺术品，大卫才被移入佛罗伦萨美术学院馆藏。为了使满是污渍的大卫像洁净如初，意大利人在雕像

[1] See Jessica Gorman, "Making Stuff Last", *Science News*, Vol. 158, No. 24, Dec. 9, 2000, pp.378-380.

[2] See James Beck and Michael Daley, *Art Restoration: The Culture, the Business, and the Scandal*, p.102.

搬迁之前，首次也是历史上唯一一次对这一作品进行了清洗，由于有的修复专家用了少量的盐酸溶剂，很可能对雕像表面造成一定的腐蚀损伤，那次清洗不仅不彻底，还在当时的艺术界引起轩然大波。

130年之后的这次清洗当然要做得小心翼翼，而且这次清洗历时长久（2002年9月—2004年5月），耗资40万欧元（约为50万美金）。不过，当清洗工程的前期准备工作已经进行得差不多的时候，佛罗伦萨美术学院美术馆的馆长弗兰克·法拉逊和此次修复项目的负责人阿格尼斯·帕罗齐之间突然发生了严重分歧。前者认为，应当用现代的湿洗技术，也就是用少量的水清洗塑像。但是，帕罗齐坚决反对，因为她认为湿洗方法会进一步腐蚀保护层。帕罗齐宁可使用更为稳妥的干洗方法，刷去沉积已久的污垢。由于法拉逊的主张获得了意大利政府的认可，帕罗齐愤然辞职，并且在全球的艺术修复界寻求专家的签名支持，希望意大利政府能够收回成命。与此同时，佛罗伦萨美术学院指派了另一名艺术品修复专家接替帕罗齐。

此次清洗究竟会有如何的评价，人们是拭目以待的。因为，在以往的历史中，大卫像曾经经受过一些损害，例如，雷电的袭击、左胳膊被暴徒打断过、一个脚趾被敲掉，以及私处被用金属的无花果树叶覆盖等。[1] 1810年时，人们还用蜡来保护整个雕像。到了1843年，这层保护蜡连同米开朗琪罗原先所用的保护层（patina）都被用盐酸无情地清除掉了。1873年，雕像移入室内时则采用了稍稍好一点的保护方法……[2] 所以，谨慎复谨慎的态度并非毫无必要。在清洗工作进行到一半的时候，美国学者詹姆斯·贝克依然坚持反对的意见，而且指出清洗的考虑出诸美学观念。他说："……这样做的理由只是审美的原因而已，旨在使大卫像显得更加'好看'。我原则上反对诸如此类的干预，而且事实不仅仅由于审美的观念是因人而异的，而且还因为这种观念还是因时代而异的。所以，20世纪80年代西斯廷小教堂进行修复时（即20世纪80年代）的审美观念有异于20世纪60年代，而且也会与21世纪10年代的有差异。我反对对图像做任何的改变，除非人们可以证实，它已经是处在岌岌可危之中了。大卫像即使在那些支持清洗的地方官员看来，也并非到了危险的地步。"[3]

[1] Bruce Johnston, "David Comes Clean", *The Age*, May 26, 2004.
[2] See Alan Riding, "Michelangelo's 'David' Gets Spruced Up for His 500th Birthday", *New York Times*, May 25, 2004.
[3] Kristin Sterling, "Art Watch Founder James Beck Discusses Restoration of 'David'", *Columbia News*, Feb. 4, 2004.

等到全部清洗工作结束，贝克教授又在《洛杉矶时报》上发表专文予以评论。在他看来，人们在兴奋之余应该想一想，所谓的"恢复原先的光彩"其实是不可能的事情，因为雕像的自然老化、几百年的风雨侵袭以及以往的不恰当清洗等，已经让雕像与原初的风采有了距离。与其关心雕像的清洁与否，不如关心整个基座（19 世纪的产物）与大理石材料本身（尤其是雕像右侧承重的部分）的安全性。古老而又十分高大的雕像有可能在地震灾难中倒塌并碎成齑粉！[1] 这并非危言耸听，因为佛罗伦萨就在地震区内。而且，我们可以引收藏在纽约大都会艺术博物馆的隆巴尔多（Tullio Lombardo）的亚当雕像为前车之鉴。2002 年，这一真人大小的大理石雕像的底座下陷，结果整个雕像倒了下来。仿佛在这个时候大都会艺术博物馆才第一次惊讶地发现，木质的方形底座是根本不顶事儿的，而要

图 5-9　隆巴尔多的亚当雕像（1480—1495），大理石，193 厘米高，纽约大都会艺术博物馆

注意的是，亚当雕像的雕刻时间差不多同时于大卫像！前者目前还在修复实验室里抢救，虽然大都会博物馆声称，此雕像是可以修复的，但是，却并没有说雕像什么时候可以重新展出。所以，一般而言，现代的艺术品修复与其说是出于必需的原因，还不如说是出于其他 3 种原因：大规模的旅游业、资助人和民族的自豪感。先说旅游和资助人。每年 200 人参观大卫像，使之成为意大利艺术品中最大的摇钱树之一。20 元美金的入场券，更为昂贵的图录、圆领汗衫以及形形色色的

[1] See Alan Riding, "Michelangelo's 'David' Gets Spruced Up for His 500th Birthday", *New York Times*, May 25, 2004.

图 5-10 佛罗伦萨工人在刷洗米开朗琪罗的大卫像（2003 年 9 月 15 日）。

小玩意儿等，再加上游客的住宿、用餐和购物等，实在是一桩大生意。在西斯廷小教堂天顶画清洗之后，梵蒂冈博物馆的门票销售数翻了一番，因而有些人希望大卫像的清洗也有相似的商业效应。这也是资助人乐意掏钱的原因所在。因而，在某种意义上说，大卫像的清洗是一次并无必要却吸引眼球的操作。再就民族的自豪感而言，英国人总是认为他们是最为擅长艺术品（尤其是绘画作品）的修复的。但是，别人却认为位于伦敦的国家美术馆的修复是最糟不过的；法国人在行内人士的眼中是有参差不齐而又出色得多的记录的；德国人则心平气和地认定他们自身所用的方法是无与伦比的……这样，艺术品的修复成了一种民族之间的竞赛，而大卫像不幸沦为这类涉及意大利人的民族自豪感的竞赛的牺牲品。可是，艺术杰作是属于整个人类的，任何个人或者单个的国家是否就可以在没有限制或控制的条件下来自作主张地决定对这些艺术珍品采取某些修复的行为呢？我们究竟是要将古代的雕像"现代化"，将其转化为一种赚钱的对象，还是该以谨慎而又谦恭的态度来保护它？[1]

当然，对耗时 8 个月的大卫像的清洗，人们也有一些相反的看法。有些人相

[1] See James Beck, "The Overflow From David's Bath", *Los Angeles Times*, May 28, 2004.

信，清洗后的总体效果是光彩夺目的，接近了文艺复兴时期作品的辉煌风貌。光顾佛罗伦萨的游客不能期望会有 20 世纪 90 年代米开朗琪罗在罗马梵蒂冈西斯廷小教堂里的作品经过清洗后所焕发出来的令人兴奋不已的戏剧性效果。不过，经过清洗，雕像的色泽更加和谐一致，人们可以更加自如地欣赏雕像上的诸多细节之美……

不过，这样的说法确实还是与贝克教授所提到的"审美观念"有关。

修复的前景

或许修复就是一种永远与艺术品相伴相随的事业，不管它会引来多少激烈无比的异议和批评。实际上，无论怎么看待修复的功过，人们对修复保持关注甚至怀疑的态度，都是极为重要的。它将有助于人们清醒地对待当下和未来的每一项具体的修复工作。确实，修复不是征服和改变艺术品的历史，而是与这种历史的整体内容共存的事业。

鉴于作为重大文化财产的艺术品是从属于全人类的，因而对于相关修复的广泛关注与批评，就成为十分必要的调控因素。有眼光的人士早已指出，即便有一群意愿良好的专业人士，也不应该由他们全权决定重大艺术品的修复计划。[1] 也就是说，不仅仅艺术品的修复要成为一种多学科的甚至国际性的理悟与合作，而且对于拙劣修复的抵制也要成为一种自觉而又持之以恒的共识与行动。

确实，修复的国际化合作越来越成为一种普遍的现象。美国盖蒂博物馆的保护与修复工作是由一位意大利专家指导的，华盛顿特区的国家美术馆的保护与修复理念则是在英国伦敦的国家美术馆的方法基础上发展起来的，而后者又是受德国专家的指导；曾经在西班牙的帕拉多宫博物馆十分活跃的英国修复专家指导了美国大都会博物馆的修复工作，而现在这一工作又由德国的专家来接替……[2]

1966 年 11 月，一场洪水袭击了意大利的佛罗伦萨，艺术品遭受了有史以来最为严重的破坏。为此，来自世界各地的艺术品保护与修复的专家对那些可以挽

[1] 与之相似的是中国故宫的修复计划，详见杨瑞春有关故宫大修的文章，《南方周末》，2002 年 4 月 24 日；以及杨亮庆：《我们需要什么样的故宫？》，《中国青年报》，2002 年 4 月 29 日。

[2] See James Beck and Michael Daley, *Art Restoration: The Culture, the Business, and the Scandal*, p.171.

救的艺术珍品（包括绘画、雕塑和建筑等）进行了紧急性的处理。特别是吉贝尔蒂（Ghiberti）为洗礼堂所作的铜门上的5块雕塑由于暴雨的冲刷而产生了表面的腐蚀和裂缝，为此，专家们专门在旧金山精心复制了原件以便进行替换。

1993年5月27日夜晚，意大利乌菲兹宫博物馆遭受了汽车炸弹的破坏，一方面，在人为制造的灾难中，艺术品显得尤为脆弱和无助，另一方面也极为清晰地传达了一种令人警醒的信息：在现代社会的文化进程中，艺术品的保护与修复是何其的必不可少。

1997年，一场震中位于意大利阿西西（Assisi）的地震毁坏了许多艺术品，尤其是那座13世纪的长方形教堂中的珍贵壁画。人们几乎已对被损的艺术品的修复失去了信心。但是，一个国际性的修复工作小组合作修复了受损的建筑、雕塑的局部以及建筑中的壁画。1999年下半年，经过极为完整的修复并经抗震处理的教堂重新向公众开放，从地面向上仰望出诸多位大师之手的壁画几乎见不出什么修复的破绽。只是出诸乔托之手的天顶画由于难度太大还需在未来进行细心的修复。[1] 事实上，西斯廷教堂的修复也有国际性合作的色彩。譬如，东京的日本电视网公司（NTV）是修复工程的赞助商。[2]

显然，国际性的修复合作逐渐成了司空见惯的实践。在这里，我们主要不是讨论合作的方式本身，而是要指出，国际性的合作有可能在一个新的层面上展示出艺术品修复问题的复杂性。重大的艺术品修复所涉及的审美、历史、体制与商业等因素变得越来越复杂和难分难解。

伟大艺术品的永恒存留，应该不仅仅是人们心目中的一个愿望而已，还应当是现实本身，修复将是一种任重而道远的事业与越来越重要的话题。

[1] See *Columbia Encyclopedia*, 6th Edition, New York: Columbia University Press, 2001.

[2] 根据报道，在1980—1990间，西斯廷教堂的天顶画经历了史无前例的修复。赞助商NTV在修复期间和修复完成后的3年里享受收益丰厚的回报，包括世界范围内的电影、电视和摄影等的版权。至于20世纪90年代中期进行的《最后的审判》的修复，也是由NTV赞助，实际的赞助数约为300万至400万美元之间。从赞助商的规模、回报以及赞助修复的艺术品本身的分量等方面看，这一数字偏小且显得滑稽。举例来说，一个学者要求使用清洗之后的壁画的黑白照片，不仅要申明具体的用途，而且每幅需支付300美金；如果使用所有的片子（约三百多幅），就要支付约10万元美金，NTV的获益是极为可观的（see James Beck and Michael Daley, *Art Restoration: The Culture, the Business, and the Scandal*, pp.64-65）。由此，我们也可以意识到，如何使商业与艺术品修复的联姻变成双赢的结果，尚有漫长的路要走，其间的可能性空间无疑也值得发掘和拓展。

第六章　图像的文化阐释

一帧图像胜过一千个语词。

——〔德〕库特·图霍尔斯基（Kurt Tucholsky）

引 言

图像在文化研究中无疑具有特殊的意义。无法想象在没有任何图像的情况下我们可以描述和阐明史前文化的独特辉煌，无论是西班牙的阿尔塔米拉洞窟、法国的拉斯科洞窟还是古埃及文明史，假如没有壁画、陵墓壁画等图像的佐证，再不吝词费必定也是苍白无比的，人们对于当时的社会活动（譬如狩猎）就只能诉诸不甚可靠的猜测了。正如有些学者所指出的那样，一些视觉图像原本就是作为历史的一种见证。比如，赫赫有名的巴约挂毯（Bayeux Tapestry）[1]，从18世纪开始就是研究英国历史的独特"文本"，其重要性并不亚于《盎格鲁－撒克逊编年史》（Anglo-Saxon Chronicle）那样的历史文献。而且，就如已故的英国美术史家哈斯克尔在其《历史及其图像》（1993）一书中所揭示的那样，诸如罗马地下墓窟中的绘画早在17世纪就已经成为研究早期基督教历史的绝好材料，而到了19世纪则是社会历史研究的参考对象。知名的文化史学家布克哈特在论述文艺复兴时期的意大利文化时对拉斐尔的图像的倚重也是显而易见的，因为，在他看来，只有认识了意大利的艺术才能讨论广义的意大利文化，而图像（无论是绘画还是纪念性的雕塑）是对过去时代中人的内心精神发展的一种见证，由此可以通向对特定时代的思想及其表征结构的读解。

同时，图像本身也是一种阐释的对象，这理应不成为问题。但是，恰恰是在参照其他类型的阐释对象时，图像的阐释性质会被蒙上许多的疑问。譬如，1947年，著名的古典研究学者柯蒂斯（Ernst Robert Curtius）在其《欧洲文学和拉丁中世纪》一书中就曾经比较过语言和图像的阐释问题。在他看来，文本无论是可以理解的还是不可理解的，均只有语文学家（philologist）才能破译，相比之下，艺术研究的学者则要容易得多：

> 他与图像以及幻灯片打交道。在这里，没有什么是不可理喻的。要理解品达的诗篇，我们就得绞尽脑汁。这就和那种对巴特农神殿的中楣的理解不

[1] 巴约挂毯是中世纪的长幅绣制品，70×0.495米，全景式地记录了诺曼底威廉大公入侵和征服英国的过程。

图6-1 巴约挂毯（局部，11世纪），绣制品，法国巴约挂毯博物馆

一样了。同样，我们也可以对但丁的诗与大教堂进行比较。相比于书的研究而言，图像的科学研究易如反掌。我们的学者对此心知肚明。假如人们有可能从大教堂那儿掌握了"哥特的精神"，那么就不再有必要去阅读但丁了。

柯蒂斯言语中的偏向是显而易见的，而且使得那些主张对图像进行深度文化研究的学者颇为不解，尽管他并没有忘记在有抑有扬之余还加了这么一层意思："文学史（以及笨拙的语文学）必须向艺术史学习"。[1] 事实上，柯蒂斯有关图像研究的观念颇为典型地传达了人们对图像研究的真实情形的隔膜甚至无知，而且轻慢了对图像的文化意味的探索的难度。其实，美术史上有多少言不明、道不尽的图像！

美术史上的一些重要图像不仅来自特殊的文化传统，而且还进一步融化为这种传统的有机部分。因而，割裂或者无视图像与传统的联系，就将对图像本身的阐释带来认识上的隔膜甚至误解。换句话说，我们只有正视和深入把握图像与特定文化传统的内在联系，才能较为接近图像的本义，从而避开所谓的"视觉的隐形"（invisibility of the visual）的尴尬。依照帕诺夫斯基的猜测，列奥纳多·达·芬奇的《最后的晚餐》的主题在澳大利亚丛林居民的眼里或许就是一个令人兴奋的晚餐聚会而已，而不会进一步联想到其中特殊而又显得沉重的宗教含义。

面对普桑的《收集佛西翁骨灰的风景》一画时，我们的所见无疑是一种具有

[1] See E. H. Gombrich, *The Uses of Images: Studies in the Social Function of Art and Visual Communication*, London: Phaidon, 1999, p.265.

图 6-2　普桑《收集佛西翁骨灰的风景》(1648),布上油画,116.5×178.5厘米,利物浦沃克美术馆

图 6-3　普桑《收集佛西翁骨灰的风景》(局部)

示范意义的宏大风景。很多后世的艺术家对这种理想的风景场面是心仪不已的。但是，这样的观感还是不够的，尚不足以显现普桑在这幅重要作品中的主题意义：伟大的爱情究竟意味着什么？依据文献，我们或可对佛西翁（Focion）的身世有大致的概念。佛西翁是公元前4世纪古代雅典的一个将军，由于作战失利而被其政敌不公正地认定为叛国罪，然后被押解到雅典以外的麦加拉（Megara）接受火刑，而且是焚骨扬灰，死无葬身之地，也就是说，其灵魂将永远不得安宁。他的遗孀实在不能接受这样残酷的事实，为了替屈死的丈夫减轻受惩的程度，她悄然赶至刑场，冒死收集自己丈夫的骨灰。接着，她将骨灰倒入水中，又将其喝了下去。一个不得安息的灵魂便因此获得了一个异常独特的归宿：它将安卧在她的身体——一个有着生命的"墓地"里！此时，我们再来审视一下人物身后的寂静中的威势。极度严谨的建筑与风景，使人强烈地感受到一种巨大的反差，似乎一种出诸伟大的爱情的举动与周围的一切无关。

同样，英国画家沃特豪斯（John William Waterhouse）的名作《夏洛特小姐》也不是纯视觉的对象，而是需要参证其他资源才能把握其真实的含义。画家是从诗人丁尼生（Alfred Tennyson）的同名诗歌（1832）中汲取灵感的，将文学中描绘的微妙顷刻诉诸画面。从诗歌里我们知道，夏洛特是个先天不足，犹如幻影般的女子；由于受到生命的禁锢，永远不能离开房间。她房间的窗口有一面镜子，这样可以看到窗外的景色（虚幻中的憧憬）；她的面前则是一台永不断线的纺机。一天亚瑟王的第一骑士兰斯诺特经过窗下，她望着镜子里的人像，停止了织布，并且决定舍弃一切去寻求爱情。她扯断束缚自己的线，第一次也是唯一一次离开了房间，唱着忧伤的歌，乘着一只点着蜡烛的小舟，漂向亚瑟王的城堡……当城堡里的人看到小舟时，蜡烛已经燃尽，夏洛特的生命也走到了尽头，阖上了双眼。这是幸福满足的表情，她超越了她曾经拥有的一切。

英国著名美术批评家罗斯金1884年时曾意味深长地强调过，一个伟大的民族是以这样三种方式撰写其自传书稿的：功绩卷、语词卷和艺术卷。我们要理解其中的一卷，就非得读过其他两卷才行；但是，在这三卷中，唯有最后一卷才是相当可信的。[1] 换一句话说，艺术有可能在参照"功绩"和"语词"时，为我们认识自身提供最为深切而又独特的依据。而依照意大利著名学者莫雷利（Giovanni

[1] See F. T. Cook et al. ed., *The Works of John Ruskin*, vol. 14, London: George Allen, 1906, p.203.

图6-4　沃特豪斯《夏洛特小姐》(1888)，布上油画，153×200厘米，伦敦退特美术馆

Morelli）的见地，人们如果要完整地了解意大利的历史，就应该仔细地研究当时的肖像画。因为，在人的脸上，总是可以读解到当时时代中的某种东西。[1] 美术史家既要敏感于在肖像画上所体现的技法惯例的微妙变化，也要注意辨析人物面容上的"微言大义"、人物的坐姿（站姿）以及他们的服饰和用品等所承载的时代印记与象征含义。因而，学理上强调的交叉的审视（cross-examination）不仅仅是图像与图像、图像与文字之间的相互参证，还要求图像与特定情境、文化习俗等的多重参证。在这个意义上说，艺术与文化的关联是绝对不可小觑的。

确实，在文化的视野里，图像的释义展示出极为深刻而又迷人的景象。或许面面俱到既不可能，也没有必要。这里只是从女性主义、梵·高《鞋》的意义辨析、理论与实证以及走向释义的研究前沿几个方面讨论图像文化阐释的可能性。

[1] See Peter Burke, *Eyewitnessing: The Uses of Images as Historical Evidence*, New York: Cornell University Press, 2001.

性别含义

透过女性主义看艺术，不仅有助于人们认识女性与艺术的特殊关系，而且也已经越出了性别本身的限定。

一方面，并非任何出诸男性的艺术的观念都与女性主义的观念相悖逆。事实上恰恰相反，在某些男性艺术史家的著述中，女性主义的学者甚至可以激发强烈的认同感。譬如，克拉克（T. J. Clark）在其著名的《现代生活的画面——莫奈及其追随者的艺术中的巴黎》一书中对莫奈的《奥林匹亚》的经典分析就被认为是女性主义可资引用的来源。仿佛是后来的女性主义者想要指出的那样，克拉克明确认为，莫奈笔下的奥林匹亚的形象与提香的《乌比诺的维纳斯》不同，她并不是表现为惯例化的男性注视中的形象，既不沉溺于自我，也不是完美无缺的姿态。在某种程度上，她的目光越出画框而流露出对抗的意味。莫奈以此表明了一种对19世纪的视觉惯例的挑战。

另一方面，女性主义作为一种特殊的立场和方法也越来越引人注目。英国著名的布列逊（Norman Bryson）教授在其论述静物画的专著里也指出："理解那种描绘餐桌的静物画，人们需要考虑以餐桌为中心的家庭空间里的性的不对称。在17世纪的荷兰文化中，对这种空间的井井有条和悉心照应被认为是女性而非男性的职责，因而当描绘餐桌的静物画中响起一种杂乱的主题时，性的不对称就是整个画面上情感的微妙表现中的一个重要因素了。"[1] 可以注意到，已经不止一个学者断定过，女性主义是当代西方艺术（史）批评和研究中旗帜最为鲜明的一个流派。人们可能不是非要采纳女性主义的立场，却无法无视它的存在。确实，女性主义所呈示的尖锐而又深刻的问题意识是很值得注意的现象。

研究者不止一次地指出，一直以来，有大量所谓"浪子回头"的描绘，却少有相应的"浪女回头"的叙述，即使有类似的，也必定与宗教信仰的皈依有关，仿佛除此之外女性就没有什么回头折返的途径了，是注定一失足而成千古恨的。这种题材的性别层面上的不平衡很能说明社会对性别的潜意识的评价倾向。在著

[1] Norman Bryson, *Looking at Overlooked: Four Essays on Still Life Painting*, MA.: Harvard University Press, 1990, p.160.

名的《伦勃朗和萨斯吉雅在酒馆的浪子场景里》中，画家描绘了在酒馆里的自己与妻子萨斯吉雅，由于明显地倚重于传统的"浪子"（prodigal son）的画法，研究者通常将其视作一种自责式的批评。令我们感兴趣的是，画家显然是对自比浪子的做法处之泰然的。或许这是因为在他的观念中，男性的改邪归正、重获美德的道路永远是通畅的，一切只是早晚而已。

在18世纪，当人们看到托马斯·庚斯博罗的肖像画《菲利普·斯克涅斯夫人》（*Mrs. Philip Thicknesse, née Ann Ford*）中人物裙子下的

图6-5 托马斯·庚斯博罗《菲利普·斯克涅斯夫人》（1760），布上油画，美国辛辛那提艺术博物馆

双腿是交叠的时，并不觉得这是一种得体的坐姿。有一个批评者就说，画是"潇洒而又大胆的；不过，让任何我所喜爱的人变成这种样子，我却会感到很难过的"[1]。可是，在20世纪的肖像画家布莱恩·奥根（Bryan Organ）的肖像画里，黛安娜的类似坐姿却是无人计较的。可是，人们未曾对男性肖像画的类似坐姿提出过什么异议。

绘画如此，雕塑也不会例外。美术史家屡屡地提醒人们，在西方的雕塑里，尽管人们常常产生一种女性裸体雕像比比皆是的印象，但是，细想之下却并非那么单纯。确实，直到今天，女性人体雕塑也还是许多男性艺术家的题材对象。不过，从一种历史的角度看，掌握男性人体的塑造却曾经是艺术训练的重要一环，换句话说，是成为雕塑家的基本条件之一。比较男性的和女性的裸体雕像会有助

[1] See Frances Borzello, *Seeing Ourselves: Women's Self Portraits*, New York: Abrams, 1998, p.32.

于人们了解其中的重要文化含义。研究者指出,两者之间的差异可谓大矣。沃尔特斯(Margaret Walters)就这样说过,"在数个世纪的西方文明里,男性裸体雕像具有远比女性裸体雕像广泛得多的意义,譬如政治、宗教和伦理方面的含义。男性的裸体雕像具有公共性的特点:他大步行走在城市的广场上,守护公共性的建筑物,在教堂又受人敬奉。他是共同的骄傲或渴求的一种人格化。女性的裸体雕像则只有在与私人主顾的趣味和性幻想联系在一起时才获得应得的赞赏。"[1]这就和男性裸体雕像通常在公共场合指涉的权力、刚强用力、信心甚至精神之美等特点大大区别开来。或许,佛罗伦萨领主广场的米开朗琪罗大卫像是再典型不过的作品,它几乎就是佛罗伦萨的自由的象征。依照《圣经》中的故事,这一裸体雕像其实并不能完全对得上号,因为大卫不可能像初生婴儿似地裸体放羊,也不可能就这么出去战胜巨人歌利亚。米开朗琪罗之所以将经典文本中的英雄处理成裸体的样子,恰恰因为在传统上人们就是将英雄描绘或塑造为裸体的形象,无论是古希腊时期对神话中的太阳神阿波罗、海神波塞冬、大力神赫尔克里斯等的把握,还是后来对许多美德的人格化颂扬,都屡见不鲜地付诸裸体雕像的形式。极耐人寻味的是,并非没有艺术家将女性的英雄人物塑造为公共性的雕像,纽约的自由女神像就是一个例子。问题是,起码在文艺复兴时期,人们在对待这样的雕像时,依然有微妙而又惊人的地方。譬如,就在佛罗伦萨的领主广场中,当大卫像还未出现的时候,雕塑家多纳泰洛就曾将《犹滴和荷罗孚尼》(*Judith and Holofernes*)的雕像置放在同一位置上。众所周知,犹滴是《圣经》里寥寥可数的女

图6-6　多纳泰洛《犹滴和荷罗孚尼》(15世纪50年代后期),局部,青铜(部分镀金),原高2.36米,佛罗伦萨韦奇奥宫

[1] Margaret Walters, *The Nude Male: A New Perspective*, New York: Penguin, 1978, p.8.

性主角之一。这一犹太女英雄悄悄地潜入了亚述人的军营,以美酒引诱荷罗孚尼将军,然后用剑割下了酩酊大醉的荷罗孚尼的首级,从而拯救了自己的人民免遭暴君的蹂躏。因而,在公共广场上置放这样的纪念性雕像是顺理成章的事情。可是,这件多纳泰洛第一次刻上了自己名字的雕像还是被置换了。几年之后,还在附近的凉廊(Loggia dei Lanzi)添加了两件显然是对女性表现出负面评价的雕像,即切利尼(Cellini)的《珀尔修斯和美杜萨》(Perseus and Medusa)和乔万尼·波罗尼亚(Giovanni Bologna)的《诱拐萨宾尼妇女》(Rape of the Sabine Women)。

还应当提及一件颇令人尴尬而又催人深思的事实:在纽约的大都会艺术博物馆里,有一幅人们如今已是差不多耳熟能详的作品《夏洛特小姐的肖像》(Portrait of Mlle Charlotte du Val d'Ognes)。这幅由收藏家遗赠的、据信是出自雅克-路易·大卫之手的作品,自然引来批评家的如潮好评,被认为是一件不可多得的肖像佳作。然而,当此画被确定为出自女性画家康斯坦斯·玛丽·卡朋特(Constance Marie Charpentier, 1767—1849)的手笔时,相关的评论就变得如此微妙了:"它的诗意、文学性而非造型性、它的很显然的妩媚、巧妙地加以掩饰的弱点以及从数以千计的微妙仪态中所汲取的女人的整体形象等,似乎都无不揭示出女性的精神。"[1](图6-7)这听起来像是在描述和分析一幅习作,而不是面对一幅令人钦挹的大师的作品了。性别的差异可以导致何等不同的评价态度!在这里,我们会很自然地意识到,

图6-7　康斯坦斯·玛丽·卡朋特《夏洛特小组的肖像》(1801),布上油画,161.3×128.6厘米,纽约大都会艺术博物馆

[1] See Mary D. Garrard, "Here's Looking at Me: Sofonisba Anguissola and the Problem of the Woman Artist", *Renaissance Quarterly,* XLVII, no. 3, Autumn 1994.

女性作为一种与艺术有关的标记实际上是和传统的艺术标准以及人们在有意或无意中形成的对总体的艺术史的先入为主的设定不无冲突的。

在艺术史的领域里，女性主义问题的展开是与观念的反思联系在一起的。它显然是对形式主义的一种反动。在女性主义看来，无论是艺术作品还是艺术家，都是和特定的社会与文化背景有关的；而对于艺术的形式主义的理解正是在这一点上显得不得要领。如果说艺术就像 C. 贝尔所说的那样是一种"有意味的形式"，那么更为重要的问题难道不就是这样的追问吗，即"对谁而言，这种形式必然有意味地成为了艺术呢？"这种文化批评的基调引人注目地贯穿在女性主义的主要践履中：一方面是重新审视作为艺术家和艺术题材的女性受到歧视的种种根源；另一方面便是重新发掘女性（包括女艺术家与女委约人）的独特贡献。在前一领域里，人们可以在有关研究中看到女性总是被处理成处在被动或负面的光影下的种种尴尬：从提香笔下的女神到德国美因茨大教堂外的《女性世界》(Frau Welt)，人们可以从中读解出男性意识对象化的内容。如果《乌比诺的维纳斯》是男性的一种欲望所在的话，那么，《女性世界》就是一种欺骗性的形象了，因为从正面看那是一个美丽的女性形象，而她的背后则满是溃疡，爬着蟾蜍和蛇……而且，人们也能认识到诸如从 16 世纪开始就在欧洲兴起的美术学院对于女性的排斥以及女性不宜画裸体模特儿的社会偏见等，同时也会对传统观念中女性与天才相去甚远的设定产生前所未有的怀疑……仅仅是一种以性别为标志的特殊切入，引出的却是一个个社会的、文化的、人类学的、心理学的和美学的问题。至于对女性在艺术史上的贡献，女性主义的观照也让人印象至深。传统艺术史从未如此严肃地关注过的人物可能是第一次荣耀地被女性主义学者所正视和研究。以往的古典的人文学者（如老普里尼、瓦萨里等）虽然也对古代的女性艺术家颇多赞美，但涉及的广度和深度都是不可与女性主义的眼光同日而语的。因为，女性主义学者的视野里包括了中世纪时的那些作为缮写者（copyist）和彩饰者（illuminator）的修女、文艺复兴时期和巴洛克时期的女画家和女雕塑家、荷兰静物画和肖像画女画家以及 19—20 世纪的众多女艺术家；在涉及具体的作品时，女性主义的眼光更是显现出独特甚或过人的一面。艺术史家玛丽·加拉德（Mary Garrard）对文艺复兴时期的女画家索佛尼斯芭·安奎索拉（Sofonisba Anguissola of Cremona, 1532/35—1625）一幅题为《正在描绘索佛尼斯芭·安奎索拉的博那多·卡姆皮》（现藏锡耶那国家美术馆）的作品的阐释就相当别开生面。博那多·卡姆皮是索

佛尼斯芭·安奎索拉的绘画老师；而一个女弟子正在被人描绘的情景也会无可避免地引来女性艺术家常常所遭遇的问题。在玛丽·加拉德看来，人们往往会将此画读解成类似皮格马利翁和该拉忒亚的故事，因为卡姆皮被描绘成一个充满活力的画家，而索佛尼斯芭则是一个被画的对象；这与文艺复兴时期意大利的文化背景倒是相吻合的，即男性是创造性的主体，而女性则是受动的载体，是皮格马利翁的传说本身的一个构成物。但是，玛丽·加拉德提醒道，此画事实上远没有如此简单。她指出，索佛尼斯芭将整个作品设计成了一种伪装，她与其说屈从于"男性的意识形态"，还不如说是做了某种程度上的改造。因为，尽管画中的卡姆皮是一个主动的形象，而且是处在前景的位置上，但是画面之中的索佛尼斯芭的肖像较诸卡姆皮却更为居中、更大和更鲜亮。微妙之至的是，无论是画中的卡姆皮还是画外的观众都要对《正在描绘索佛尼斯芭·安奎索拉的博那多·卡姆皮》中的那幅肖像采取仰视的角度。更有深意的事实是，《正在描绘索佛尼斯芭·安奎索拉的博那多·卡姆皮》中的那幅肖像是对索佛尼斯芭以前所作的一幅自画像的移植而已，也就是说，女画家在这里暗示了卡姆皮的"多余性"——他貌似艺术的创造者，却不是真正的皮格马利翁，实际上画面中的一切都是一位女性艺术家的创作结果。至于卡姆皮在画中的姿态也被处理得饶有意味：他侧身向画外望去，从而将笔下的肖像与观众以及作为画家的索佛尼斯芭连在一起了。正是这一笔，索佛尼斯芭把这幅似乎表现男性画家作为主动角色而女性作为被动角色的主题的作品牵入了一种更为广泛的话语框架里了。此时，隐而不现的女艺术家本人就成了那幅她把自己画成一个巨大形象的作品所包含的伪装性的真正见证人。这也说明了受过良好教育的女画家本人对自身所处的男性意识占主导地位的社会可能有着相当清醒的体会，否则她就不会太受题材的限制。之所以要如此地处理画面，是因为女画家感觉到了，在男性主导的艺术天地里，女性画家作为一个非被动角色是不受欢迎的。16世纪的任何女性成为被画的对象都要比成为绘画的创造者难得多。索佛尼斯芭笔下的画面所具有的多层次性和悖论性表明了画家有意识地传达了一种潜隐的信息：即她是和当时流行的男性作为主体而女性作为客体对象的惯例相背离的。用玛丽·加拉德的话来说，画家的意图"大概是有意对女性艺术家的概念提出问题，有意不让观众将作为艺术家的真实自我与作为美的象征的自我形象混为一体"[1]。毫无疑

[1] See Mary D. Garrard, "Here's Looking At Me: Sofonisba Anguissola and the Problem of the Woman Artist", *Renaissance Quarterly,* XLVII, no. 3, Autumn 1994.

问，玛丽·加拉德的读解让人们在面对女性画家的杰作时有了一层崭新的体会。与此同时，女委约人的现象也在女性主义的研究中得到了特殊的审视。从欧洲的女王到女贵族，她们的赞助活动的来龙去脉和特殊的意义，不仅不是个别研究者的冷僻选题，反而是一个大型学术研讨会和一本论文集的规模。[1] 这在女性主义的研究视野之外大概是无法想象的事情。事实上，女性主义的艺术史观照范围也越出了女性画家本身的圈子。譬如，阿比盖尔·所罗门－戈德（Abigail Solomon-Godeau）在论述高更的塔希提时期的创作时指出，高更笔下的所谓"原始的"性的自由恰与马奈的所谓的"文明的"女裸体（如《奥林匹亚》）的含义形成了一种对比。前者的女性形象依然是顺从的第二性、一种男性的注视中的渴求对象。与此同时，所罗门－戈德还进而将塔希提的女性形象与19世纪的殖民主义现象联系起来加以剖析。在这里，女性形象不仅是被征服的对象，而且还是一种特殊的异国情调的"他者"（Other）。[2] 有意思的是，像所罗门－戈德的研究并不是什么特别的例子。对大卫、德加、劳德累克等画家的研究也因为女性主义观念的渗透而揭示出饶有意味的深意。如果说对于较为晚近或是人们比较熟悉的艺术家的再思相对容易另辟蹊径或引人注目的话，那么在女性主义的立场上对更为古老的艺术的重新审视就颇令人刮目相看了。有的女性主义学者就对公元前约510—400年雅典瓶画中女性作为"他者"的现象有过新人耳目的探究。当然，值得注意的还有女性主义艺术的当代实践。乔迪·奇卡可（Judy Chicago）作于1979年的装置《聚餐晚会》容纳了东西方999女性（或是历史人物，或是当代画家），几乎可以视作一部有关女性的宏大历史，也是对这种历史的独特反思。此作在女性主义的创作中具有相当的代表性，凸现出女性主义艺术的文化针对性和在追求文化批判的深度上的良苦用心。总之，无论是对于艺术史的回眸再思还是在当代文化语境中的纵深掘进，女性主义都有着骄人的成绩。

　　按照一般的理解，20世纪七八十年代是某种分水岭：在此之前，女性主义在西方尚未形成足够强大的声音，而在此之后，随着女性主义观念的扩张，艺术领域里的女性的作为就成了不得不刮目相看的对象了。然而，这既不会是一蹴而就的结果，也远未达到彻底的地步。正如著名学者特莉莎·德·劳莱迪（Teresa

[1] See Cynthia Lawrence ed., *Patrons, Collectors, and Connoisseurs: Women and Art, 1350-1750.*

[2] See Abigail Solomon-Godeau, "Going Native", in *The Expanding Discourse*, Norma Broude et al. ed., New York: Westview Press, 1992.

de Lauretis）所感慨的那样："对于所有女性主义的学者和教师都构成问题的问题是……现行的绝大多数的阅读、写作、性、意识形态或任何其他别的有关文化生产的诸种理论都建立在男性的性别叙述之上……这种叙述总是要执着地在女性主义的各种理论中重新表明自身。它有意而且将会如此而为，除非人们不断地抵制和怀疑这种叙述的动向。这就是为什么对所有有关性的话语（包括那些由女性主义者所提倡的话语）的批判依然是女性主义的一个重要组成部分的原因所在；女性主义在不断努力地创造新的话语空间，重写文化的叙述，界定另一种视野——即来自'异他之地'的观点的诸种关系。"[1] 虽然女性主义已经提供了某种"异他之地"，并且引导出各种不同类型的、与譬如主导的艺术史话语所确定的立场相对峙的观照角度，同时也开辟了某些新的叙述和研究的空间，使人们对那些被略而不论或者受到轻视的女性画家有了新的认识途径，甚至还能点破艺术创作和接受过程中的性别的作用方式等，但是，恰恰如劳莱迪所提示的那样，在女性主义的展开过程之外，没有任何东西可以真正地保证女性主义话语所产生的价值。在这种意义上说，女性主义的分析本身一方面要始终具有挑战性，另一方面则要有足够的自我批判意识。女性主义话语本身作为对性别的特殊审视并不能完全不受业已体制化了的研究空间和同样被体制化的意识形态的种种材料的影响。所以，劳莱迪不无悖论地认定，所谓的"异他之地"就在此时此地："因为'异他之地'并不是某种遥远的过去或是某种乌托邦式的未来；它是此时此地的话语、盲点或空档以及有关再现的异他之地。我把它看作切入了体制的空隙以及权力—知识机构的裂缝，成了霸权性话语和社会空间的边缘的东西。"[2] 而且，人们在这种"异他之地"中也不仅仅是为满足于寻找被传统所掩盖、忽视或看偏了的性别问题。按照更为清醒的女性主义者的觉悟，女性主义本身还应该是一种以性别为中心的批评主体的不断新生，因为颇为内在和显要的吁求是，女性主义的主体（无论是创作的主体、接受的主体抑或批评的主体）都应当是变化着的和向前推进着的概念。显然，面对女性主义，根本不是什么轻描淡写的话题。它起码更应是一种时时常醒的意识和使命。在这个意义上说，女性主义不仅仅是透视女性艺术（甚至异性艺术）的最为犀利的方法之一，同时也是一种十分独特的观念更新的过程。

[1] T. De Lauretis, "Technologies of Gender", in *Technologies of Gender*, Bloomington and Indianapolis: Indiana University Press, 1987, p.25.

[2] Ibid.

毫无疑义，女性主义的思理以及具体的创作已经对中国的学者和女性艺术家形成了或多或少的影响，然而，女性主义的思理毕竟不是本土的、应时的和无需转换的，尽管西方的女性主义学者也曾将目光驻留在中国的古代女性绘画上，譬如1988年，韦德纳（Marsha Weidner）和梁庄爱伦（Ellen Laing）等人促成了《玉台纵览：中国女性艺术家1300—1912年》的大型展览并出版了同名的展览目录。在某种程度上，中国的古代女画家，就像《玉台纵览》所展示的那样，画风上是阴柔的，在题材上也不无保守和狭隘的特征。但是，问题的关键也许并不在于非要发现一种属我的、强大的女性（主义）艺术的传统不可，而在于如何落实女性主义在中国的当代意义，因为对于西方女性主义的尖锐性和敏感性的借鉴并不能天然地等同于当下的文化批判的深刻性和特殊价值，有时还可能仍是一种外烁的而非内在的标记，成为一种时时都不免要低一手的追随而已。在这种意义上说，女性主义艺术研究要真正成为艺术的文化研究中的重要一员，追寻自身的、强有力的和深层的文化动机是再强调也不会过分的。应该有理由相信，中国文化中的女性主义问题是独特的、多样的和具有某种普遍的审视价值（由此跨越女性自身以及文化局域性的羁绊）。不过，从一种标记(涉及兴趣、关注和思考的出发点等)到一种深度（相关于真诚的探索、足够的批判力度和新人耳目的思想含量等）无疑是一种难度自现的跋涉，只要它的归结始终指向文化的一种内在吁求而不是一种夸饰的对象。

值得一提的是，女性主义的流布并未在时间的推演中变得一马平川。尽管经过了大约30年的努力，女性主义所占据的位置却依然是有限的。正如莫拉·库格林（Maura Coughlin）所说的那样，在美国，"许多学院与大学的艺术史与人文学科的系依然因为未充分地在诸种课程里展示女性艺术家而受到非议。对此，通常又是通过开设以艺术中的女性（女性艺术家与主题）为中心的课程来解决问题的，而不是将这些内容整合到主流的艺术史叙述之中"[1]。换一句话说，女性主义的思理远未内化到艺术史以及艺术批评中，而可能还是一种外在的标签而已。同时，在方法论意义上说，女性主义作为一种具有独特话语系统的学科尚需要不断的反思。美国著名的艺术史家诺克林（Linda Nochlin）教授曾经给出的课程书单就已经是超学科性的，既有传记法、文化史、流行文化，也有精神分析、现象学以及波伏瓦（Simone de Beauvoir）的思想等，似乎表明女性主义的方法需要其

[1] Maura Coughlin, "The Legacy of Feminist art History", *Art Journal*, Spring 2002.

他思想方法或研究方法的辅助。问题在于,像诺克林这样的学者似乎太少了。可以相信,只有在顾及更多的文化领域的特点以及更为宽广的方法论的前提下,女性主义才会迈向一个既令人刮目相看又促人深思的迷人前景。

名画之辩

荷兰的现代画家梵·高曾于 1885 年画了一幅题为《鞋》的作品,此画现收藏在阿姆斯特丹的梵·高博物馆里。这位在世时潦倒无比的艺术家大概不曾想到,自己的那些曾经鲜为世人赏识和购买的绘画作品日后竟会获得如此辉煌的所在,更不可能预见围绕着此画所发生的一场罕见的学术辩论了。包括海德格尔、夏皮罗和德里达等在内的理论俊贤为此画的意义而展开的学术辩论与其说究明了作品的真实意义,还不如说打开了一幅作品的魅力空间,让我们无法轻视伟大艺

图 6-8 梵·高《鞋》(1885),布上油画,37.5×45 厘米,阿姆斯特丹文森特·梵·高博物馆

术家的力量，即便我们面对的作品不过是他的一幅静物画而已。

有关此画的描述首先见于德国哲学家海德格尔在1935年和1936年所做的讲演里[1]，而且，其影响是其他相关文字无法出其右的，到今天似乎也是如此。确实，人们已不太可能忘却后来辑入《林中路》一书的《艺术作品的本源》里那段近乎诗意盎然的叙述文字：

> 要是我们只是想像一双普通的鞋子，或仅仅观照只是存在于绘画中的这双空荡荡的无人使用的鞋子，那么我们就永远不会找到真理中的器具的器具性存在的含义。我们在梵·高的画中是无从知道这双鞋子置于何处的。除了一种不确定的空间围绕着这双农鞋之外，再无任何东西表明它们的所处与可能的归属。鞋子上甚至连地里的土块或路上的泥浆也不粘，而这些或许至少可以暗示鞋子的用途。仅仅只是一双农鞋而已，却又不仅如此。
>
> 从鞋子磨损的内部那黑乎乎的敞口中，赫然是劳动者步履的艰辛。在这硬邦邦、沉甸甸的鞋子上，聚集了她那迈动在寒风瑟瑟中一望无垠而又千篇一律的田垄上的步履的坚韧与滞缓。鞋子的皮面上有着泥土的湿润。暮色将临，鞋底下悄悄流淌着田间小道上的孤寂。鞋子里回响着的是大地无言的呼唤，是大地对正在成熟中的谷物的悄然馈赠，是大地在冬闲荒芜田野里的神秘的自我选择。这一器具浸透了对有了面包后的无怨无艾的忧虑，弥满了再次熬过匮乏的无言之喜，还有那生命来临之前的颤抖，以及对来自四周的死亡威胁的战栗。这一器具是属于大地的，而且在农妇的世界里得到了保护。正是出诸这种受保护的归属关系，此器具才跃而自持其身（resting-in-self）。[2]

[1] 1950年此讲演以德文发表，1964年译成英文发表。M. 海德格尔，"Der Ursprung des Kunstwerkes"（《艺术作品的本源》），收入 Holzwege（《林中路》，法兰克福，1950年。书重印时，由 H. G. 伽达默尔作序，斯图加特，1962年）；A. 霍夫施塔特（A. Hofstadter）译作《一件艺术品的本源》，收入霍夫施塔特和 R. 库恩斯（R. Kuhns），《艺术和美的哲学》（纽约，1964年），第649—710页。

[2] 其实，海德格尔不止一次地将梵·高的这幅画读解为"农鞋"。譬如他在一篇修订过的1935年的讲演稿中再次提到了梵·高的绘画，见其英译版重印本，《形而上学导论》（纽约，1961年）。在谈到 Dasein（在场或存在）时，他提及梵·高的一幅画。"一双破旧的农鞋，再没有别的什么了。其实此画并不再现任何事物。但是，说到有什么东西在此画之中的话，那么，你会一下子觉得是单独地面对着它们，仿佛在一个深秋的傍晚，当烘烤土豆的炉火终于要熄灭时，你自己正扛着锄头疲惫不堪地往家赶去。这里有些什么呢？是画布？是笔触？是色点？"（第29页）

似可一提的还有，这段名声显赫的文字的中译有若干种版本，但是均大同小异，而且稍稍细品即可发现，其中"甚至连地里的土块或路上的泥浆也不粘"的鞋子隔了几行之后，竟然又"有着湿润的泥土"了……这里的小小的疏忽在令人费解之余，不免又使人觉得对海德格尔的剖析实在还停留在稍嫌弇陋的层面上。同时，原画题目《鞋》也有被置换成《农鞋》或《农妇的鞋》之类的遭遇，这多少反映出在语词—图像关系认识上的过度随意性。

然而，恰恰就是这段其实是有点无所节制的文字触发了一场旷日持久的学术论辩，使得以往的一些几乎是不假思索地引用此段文字的人渐渐也变得警觉起来了，意识到某些与绘画阐释践履相关联的问题的内在复杂程度。让人遗憾同时也有点迷惑的是，直到今天依然有许多人对这场意味深长的学术争论知之甚少，无意中把海德格尔的这段发挥奉为艺术作品阐释的圭臬，其引用的频率之高令人咋舌，而且十有八九都有溢美的意味。但是，从学理上看，这段文字本身以及引用恰恰都通向了所谓"用未经证明的假定来回避正题"（beg the question）的显例。更有甚者，由于全然不知这段文字后面的学术之辩，有些论著乃至教材在引用之余，所用的插图已经不是海德格尔当年所谈论的那幅画了！这种置换或移位的不自觉程度已经把一种作品的阐释演变成了痴人说梦般的呓言了。梵·高生前画过的鞋不止一幅，但是此画却非彼画，两者之间断然没有同一化的充足理由。不同的画面不但是无法相互置换的，也未必呈现质样无改的真实（或真理）。因而，回溯一下围绕着《鞋》而发生的争议，不是完全没有一点亡羊补牢的意义。

应当说，就如人们对海德格尔的"农鞋论"的附和或推崇早已不是什么新鲜事儿一样，有关的异议也是时或可闻的。譬如，汉斯·耶格就曾经直言过：人们完全有理由对海德格尔有关梵·高的《鞋》的描述提出质疑：这到底是对梵·高作品的忠实表述抑或是海德格尔自己的想象力的驰骋？[1] 但是，问题就在于，究竟先要在什么层面上落实阐释的起点，才有可能进一步在哲学（或美学）意义上将这样的提问变得有的放矢？绕过这一问题，大有将阐释与反阐释衍化成无谓的、模棱两可的争执的危险。对于像梵·高的《鞋》这样的绘画作品自然可以从各种各样的角度加以审视，但是，如果完全无视其在艺术史层面上的基本情况，就有可能滑向尴尬而又不着边际的"谬误"（fallacy）。

前些年才故去的梅耶·夏皮罗（Meyer Schapiro）曾是执教于纽约哥伦比亚大学的著名美术史家，早在1968年时就对海德格尔的言论表示大感不解。他在一篇题为《描绘个人物品的静物画——关于海德格尔和梵·高的札记》[2]一文里，先是就其所能地概括了海德格尔的论旨，认为海德格尔是为了阐明艺术是真理的一种敞开，才在他的论文《艺术作品的本源》中解释了梵·高的《鞋》一画的。

[1] 参见〔美〕汉斯·耶格：《海德格尔与艺术作品》；朱狄：《当代西方艺术哲学》，北京：人民出版社，1997年，第176页。
[2] 载玛丽安娜·L. 西蒙尔（Marianne L. Simmel）编：《心灵的领域：纪念库尔特·戈尔茨坦论文集》，纽约：施普林格出版社，1968年。

夏皮罗写道："在区分存在的三种模式（即实用的器具、自然物和艺术作品）时，他谈到了此画。首先他想'不借助任何哲学理论地'来描述'……某种耳熟能详的器具——一双农鞋'；然后，'为了便于在视觉上体现出来'，他选择了'梵·高的一幅名画，而画家曾经数次描绘这样的鞋子'。但是，为了掌握'器具的器具性存在（the equipmental being of equipment）的含义'，我们必须了解'鞋子究竟是怎样物尽其用的'。对于农妇而言，鞋子怎么用是无需细想甚或看上一眼的。她穿着鞋站立或行走便知道了鞋的实用意义，而这是'器具的器具性存在得以落实'的地方。"夏皮罗的这种概括是否准确，曾有人不客气地议论过（如德里达），但是，他的提问却是艺术史家式的，似乎又令人难以回避或搪塞过去。

首先，夏皮罗要究明的就是，海德格尔的所指究竟是哪一幅梵·高所画的鞋。换言之，夏皮罗要弄清楚海德格尔谈论的是梵·高的什么画。这一着眼点并不是多余的。原因就在于，即便是海德格尔也知道，梵·高画过好几幅关于这样的鞋子的画。就如夏皮罗所说的那样，梵·高画过 8 幅鞋子的画，它们均被收录在德·拉·法耶（de la Faille）所编的画册目录里，而且此目录所收的全部作品在海德格尔撰写《艺术作品的本源》一文时都曾展出过。其中只有 3 幅是非常显然地属于哲学家海德格尔所谈论的"鞋子"，显现了所谓的"鞋子磨损的内部那黑乎乎的敞口"。为了核实海德格尔所论是否就是这 3 幅画中的一幅，夏皮罗曾专门致函海德格尔，询问对方所描述的是梵·高的哪一幅画。海德格尔在回复夏皮罗的函件中爽快地告诉询问者，他所指的画就是在 1930 年 3 月的阿姆斯特丹画展上所看到的那一幅。

据此，夏皮罗认定，这显然就是德·拉·法耶所编的目录上的第 255 号作品；虽然在阿姆斯特丹的那次画展上同时还展出了另一幅描绘鞋子的画，画中的一只鞋底露出来的鞋子或许就是哲学家叙述中所指的鞋。但是，依据上述这些画或是其他的画，夏皮罗认为，我们都无法恰如其分地说明梵·高所画的鞋表达了一个农妇所穿的鞋子的存在或本质以及她与自然、劳动的关系。因为，疑问是明摆着的：凭什么说画中的鞋就是农妇所穿的鞋子呢？

正是这一疑问把夏皮罗带向了第二个问题：海德格尔所说的画里究竟是农妇的鞋还是别的什么人的鞋呢？就这一问题，有人曾立马指责，称是夏皮罗心目中陈旧的写实主义的绘画观在作祟，因而才与哲学家的思理南辕北辙，排斥了写实以外的绘画观念，实在是一种不足为训的做法。但是，这种轻率的结论可能是似

是而非的，因为它以一种对夏皮罗艺术史研究的全貌的盲视为前提。事实上，夏皮罗不仅在艺术理论、古典艺术等方面的研究上卓有建树，而且他对19世纪和20世纪的现代艺术的研究也极有发言权。关于这一点，只要读一读他的那本在上世纪70年代后期出版的、今天已经具有了经典色彩的著作《现代艺术》就够了。[1] 要指责他是陈旧的写实主义的绘画观在作祟，显然没有太大的可信性。从艺术史的研究角度看，在作者的归属、画题的渊源以及创作的日期等信息基本可以明确或者明显有据可依时，作品的阐释才是有意义的。任何艺术史以外的发挥如果无视这一点，就难免有误人之虞。

当然，海德格尔的艺术阐释观是相当清晰而又中肯的。他在《艺术作品的本源》中就十分明确地写道：

> 艺术品告诉我们真正的鞋子是什么。假如我们要认定，我们的那种作为主观行为的描述首先是想象一切而后又将之投射到绘画之中，那就是再糟糕不过的自我欺骗了。假如这里有什么令人生疑的地方，那么我们只能说，我们在接触作品的过程中的体验太过贫乏，而对这种体验的表达又过于粗糙和简单。不过，最重要的是，作品并不像初看上去的那样，仅仅是为了更好地具现一件器具是什么样的，而是要反过来说，器具的器具性存在首先是通过作品而且也仅仅是在作品中才获得了其外显的形态。
>
> 在这里发生了什么？在这作品中是什么在起作用呢？梵·高的画是对真正的器具（即一双农鞋）是什么的一种揭示。

显而易见，海德格尔既希望避免那种无视作品中的再现内容的主观化的"投射"，又要在此基础上进一步地感悟到艺术家在再现（或表现）之中的"微言大义"，也就是一种超越了再现（或表现）的表层意义的深层意蕴。因而，关键的问题是，海德格尔在《艺术作品的本源》中是否顺理成章地具现了自己的这一阐释原则，也就是从非主观化的再认上升到对艺术作品所"揭示"的"真理"（或"真实"）的阐发？对此，夏皮罗大为感慨："天呢，哲学家本人就无疑是在自欺欺人。"因为，海德格尔从接触梵·高的油画时获得了一系列有关农民和泥土的动人联想，

[1] 此外，夏皮罗还著有《蒙德里安：论抽象绘画的人文性》，纽约：乔治·布拉兹勒，1995年。

而这些联想却并非是绘画本身所支持的，反倒是建立在他自己的那种对原始性和土地怀有浓重的哀愁情调的社会观基础之上的。仅此而论，哲学家不幸地"想象一切而后又将之投射到绘画之中"。在艺术品面前，他既体验太少又体验过度。也就是说，既没有准确而又充分地感悟到作品的真实内容，又在此基础上做了过度阐释。夏皮罗指出：

> 错误并不仅仅在于他以投射替代了对艺术作品的真正细致的关注。因为，即使就像他所描述的那样，是见过一幅描绘农妇鞋子的画的，那么他所认定的那种观点（即在绘画中发现的真理——鞋子的存在，是某种只给予一次的事物而且是绘画之外的有关鞋子的知觉所无法获得的）也是错误的。我在海德格尔对梵·高所再现的鞋子的那种充满想象力的描述中找不到人们在注视一双现实中的农鞋时所无法想象到的任何东西。虽然他托付给艺术以一种力量，即赋予被再现的鞋子一种揭示其存在的外显形态——这种存在无疑是"事物的普遍本质"以及"相互作用的世界与大地"——但是，在这里，这种有关艺术的形而上的力量的观念依然是一个理论的概念。他言之凿凿地加以发挥的例子并不支持他的论点。
>
> 难道海德格尔的错误就仅仅是对一个例子的错误选择吗？且让我们想象一下有一幅梵·高所画的农妇的鞋。难道它就不会揭示海德格尔如此动情地描述过的那些性质以及与存在有关的天地吗？

这里的分歧就在于，即使有这样的画，也会被海德格尔遗漏掉艺术（尤其是现代艺术）中的一个重要因素——"艺术家的在场"。在夏皮罗看来，完全有理由相信，海德格尔所津津乐道的那幅画恰恰不是描绘农民或农妇的鞋，而是艺术家在描绘自己的鞋！它所表示的不是一个农妇所穿的鞋子的存在或本质以及她与自然、劳动的关系，而是艺术家的鞋，而这一艺术家正是当时生活在城市里的梵·高。虽然它们有可能是画家在荷兰时穿过的鞋子，但是这些画却是他在1886—1887年间逗留巴黎期间画的。自从1886年前画过荷兰农民以后有两幅画鞋的作品——都是放在桌上其他物品旁边的一双干净的木底皮鞋。后来，就如他在1888年8月写给他兄弟提奥的信上所说的那样，在阿尔斯再现的"une paire de vieux souliers"（"一双破旧的皮鞋"），是他自己的鞋子。而那幅描绘"vieux

图 6-9 青年梵·高

souliers de paysan"（"一双破旧的农鞋"）的静物画曾经在 1888 年 9 月给画家埃米耶·贝纳尔（Emile Bernard）的信中提起过，但是此画缺少海德格尔所描述的那种破旧的外表和黑乎乎的敞口的特征。

那么，夏皮罗将《鞋》一画认定为艺术家自己的鞋，是否就是限制了此艺术品的非凡品质了呢？对此，夏皮罗自信地认为，如果人们关注有关鞋的个人的以及相面术上的（physiognomic）特点，那么就会发现正是这些特点使得鞋子变成了艺术家眼中如此具有魅力的主题（且不论特定色调、形式和作为绘画作品画面的笔触之间的密切关联）。当梵·高描绘农民的木底皮鞋时，他将它们明确地画成没有磨损的样子，而且其表面就像是在同一桌子上他放在鞋子旁边的其他静物一样光洁，诸如碗和瓶子等。在后来描绘农民的皮制拖鞋时，他就让其背向观众了。但是，"他自己的鞋是孤单单地放在地上的，他把它们画得仿佛是面对着我们，而且由于是如此个性化和皱皱巴巴，以致我们可以将之看作有关一双老态龙钟的鞋的真实肖像了"。一方面，夏皮罗类比了 19 世纪 80 年代的克努特·哈姆森（Knut Hamsun）的长篇小说《饥饿》中的一个片断，从而让人们接近梵·高对那双鞋的感受。[1] 同时也有别于海德格尔的绘画阐释方式。他动情地写道：

> 哲学家在描绘鞋子的画作时发现了一种有关农民不加反思地居于其间的世界的真理。哈姆森则将真实的鞋子看成是既具有自我反思意识的鞋的使用

[1] 该小说中有一段作者对自己的鞋的生动感受："由于我以前从未细看过自己的鞋子，于是开始审视它们的外观与特征，而当我活动脚的时候，鞋子的外形以及破旧的鞋帮也就动了起来。我发现鞋子上的皱痕和白色的接缝获得了一种表情——也就是说，给了鞋子以一种脸的特征。我的本性中的某些东西已融入到了鞋子里；它们就像我的另一自我的魂灵一样影响着我——是我的本性之中有血有肉的一个部分。"

者同时又是作家的人的体验对象。哈姆森的个性属于那种沉思的、自律的漂流者，较诸农民更接近梵·高的处境。不过，梵·高在某些方面也和农民有相似之处；作为艺术家而创作时，他坚持不懈地从事某一种事情；在他看来那是无可逃避的呼唤、他的生命。当然，和哈姆森一样，梵·高也具有超凡的再现才华；他能以一种卓尔不群的力量将事物的形式与品质挪移到画布上去；但这些都是他深有感触的事物，在这里，就是他自己的鞋子——它们与他的身体不可分离，也在重新激起他的自我意识时而无以忘怀。它们同样是被客观地重现于眼前的，仿佛赋予了他的种种感触，同时又是对其自身的幻想。他将自己的旧鞋孤零零地置于画布上，让它们朝向观者；他是以自画像的角度来描绘鞋子的，它们是人踩在大地上时的装束的一部分，也由此能让人找出走动时的紧张、疲惫、压力与沉重——站立在大地上的身体的负担。它们标出了人在地球上的一种无可逃避的位置。"穿着某人的一双鞋"，也就是处于某人的生活处境或位置上。一个画家将自己的旧鞋作为画的主题加以再现，对他来说，也就是表现了一种他对自身社会存在之归宿的系念。虽然在田间作画的风景画家会和户外的农民的生活有些相同之处，但是，梵·高的迷人主题就是作为"自我的一部分"（哈姆森语）的鞋子；它们不只是实用的物品了。

另一方面，夏皮罗又引述了 1888 年曾与梵·高一起在阿尔斯居住过的高更的回忆，让人们更真切地感受到了梵·高描绘鞋子的画背后的个人轨迹：

> 画室里有一双敲了大平头钉的鞋子，破旧不堪，沾满泥土；他为鞋子画了一幅出手不凡的静物画。我不知道为什么会对这件老掉牙的东西背后的来历疑惑不定，有一天便鼓足勇气地问他，是不是有什么理由要毕恭毕敬地保存一件通常人们会当破烂扔出去的东西。
>
> "我父亲，"他说，"是一个牧师，而且他要我研究神学，以便为我将来的职业做好准备。在一个晴朗的早晨，作为一个年轻的牧师，我在没有告诉家人的情况下，动身去了比利时，我要到厂矿去传播福音，倒不是别人教我这么做，而是我自己这样理解的。就像你看到的一样，这双鞋无畏地经历了那次千辛万苦的旅行。"

在给波兰纳杰的矿工布道的日子里，文森特承担了对一个煤矿火灾受害者的护理。此人在烈火中严重伤残，所以，医生对其康复已失去了信心。他想，惟有奇迹方能救活这个人。梵·高充满爱意地照顾他，而且救了这个矿工的命。

离开比利时之前，我站在那个人面前——他的眉宇间伤疤累累，仿佛是荆棘编成的王冠，他俨然是复活的基督。

所以，当高更看到文森特在白色的画布旁拿起调色板默默地工作时，就情不自禁地开始画起后者的肖像，因为高更也仿佛看到了"一个基督正在传播仁慈与谦恭"。夏皮罗承认，我们并不清楚高更在阿尔斯所见的那幅只画了一双鞋子的作品是哪一件。而且，高更把画描述成紫罗兰色调，与画室的黄墙构成了对比。这也许是数年之后回忆出现偏差的缘故，而且其中不乏些许的文学味，但是，夏皮罗认定，高更讲述的故事证实了一个基本的事实，即对梵·高来说，鞋是其自身生命中的一部分。在这种意义上说，《鞋》一画当然是艺术家的特殊自传或奇异肖像了。

在此，我们若是暂且不论海德格尔和夏皮罗的阐释起点（即画中的鞋究竟是农妇的鞋抑或艺术家本人的鞋）的恰切与否，那么应当承认，夏皮罗对梵·高的《鞋》的描述也是生动或富有诗意的，丝毫不亚于海德格尔。

如果说夏皮罗与海德格尔之争是关于如何寻求艺术作品的相对恰当的诠释的话，那么德里达针对海德格尔与夏皮罗所发的议论则更是与艺术作品的多重解释的可能性问题有关。德里达的意见集中反映在1978年出版的那本名声显赫却相当晦涩的《绘画中的真实》一书里。

这里，我们有必要略为交代一下德里达的解构主义的绘画观。德里达承认，符号具有索引（indexical）、隐喻（metaphorical）和内涵（connotative）等特性。但是，他总是给予能指与所指以更为动态的应变性（flexibility）。与巴尔特（先是结构主义者而后成为后结构主义者）不同，德里达没有结构主义这一经历。很自然，德里达认为，意义不是固定不易的。意义随着情境而有所变化；情境本身也处在持续的流动之中。某一语境中的词常常有异于另一情境中的意义。而且，由于我们是用其他的词来界定某些词，意义就总是"延异"了（deferred）。文本如此，图像亦然。我们知道，结构主义和后结构主义通常都不能接受从柏拉图的艺术模

仿观中所派生出来的所谓"本质的复现"（"Essential Copy"）[1] 的观点。同样，德里达也解构了这种假定：即"文本是模仿的或二度的结构（construct），总是可以回过来指涉……一度（本真）的经验现实"。在此基础上，他认为，没有确定的"作者"。无论是作家还是艺术家都不是无所不在的上帝。所以，在某种意义上说，解构主义既不去神化作者或艺术家，也不认为有"理念"的存在。把这种看法移之以论具体的绘画——譬如，凡·埃克的《阿诺尔菲尼的婚礼肖像》，就可以提出这样的问题，是不是就像艺术家所签写的那样，他本人确实在那里？凡·埃克画了此画，这是没有疑问的；他画的时候签了名，也是没有疑问的。但是，我们不能确切地说，他真的出席了婚礼，或者说婚礼就是在这一间房间里举行的（进一步地说，画其实是在艺术家的工作室里画完的）。所以，画的各种因素就像"前言"（往往是后来写的）一样，实际上有着许多虚构的意思。这也就是艺术家在作品中的一种对时间的游戏或操纵的意味。在《绘画中的真实》一书中，德里达的风格既有陈述，也有像小孩子钻牛角尖般的提问。目的无不在于破坏或解除有关艺术的思考（写作）的基本结构。德里达要探讨的中心问题是绘画中的真实（或真理）是什么的问题。他认为，真理（或真实）有4种确切的特征：1. 直接的复制或恢复的力量。也就是说，当图像看上去像是所画的本身而没有错觉，这时就产生或重建了真实本身；2. 按照虚构而展示的恰切再现。其中有4种可能性：a）再现的展示（presentation of the representation），b）展示的展示（presentation of the presentation），c）再现的再现（representation of the representation）和d）展示的再现（representation of the presentation）；3. 与绘画性（picturality）相关的特性。既然绘画中的真实是图像，因而就与其媒介相对应；4. 绘画秩序中的真实，也就是说，绘画的主题。这种真实是一种通道，无所不往。它在系统中流通，又是系统的一部分。但是，它从不真正地露面，"因为它给露面的形式或内容确定了不同的面貌"。

有关梵·高的《鞋》的论辩是《绘画中的真理》一书中的最后一章，德里达不无理由地采取了讨论和对话的形式，这样就十分便于在文本的字里行间"解构"对方的论点中的问题，随时随地可以通过"文字游戏"的方式设立可以发问的机会，最终把作品变成一种开放的"结构"。但是，德里达的那种看起来絮絮叨叨的行文又宛若迷宫，相当不易梳理和概括。在这里，为叙述的明快起见，我们只

[1] 此概念在诺曼·布列逊（Norman Bryson）的著作《视觉与绘画——注视的逻辑》（纽黑文与伦敦：耶鲁大学出版社，1983年）中有详尽的讨论，此处不赘。

是胪列其中的一些要点而已。

无论是对海德格尔抑或夏皮罗,德里达都是既有嘲讽又有肯定。譬如,他直言,海德格尔描述梵·高的《鞋》的那段文字既可笑又可悲,确实就像夏皮罗一针见血地指出的那样,是一种"投射"的幼稚结果。德里达一口气说出了对海德格尔的种种失望:譬如"图解"时一本正经的学术态度和言之凿凿的轻率语调;急匆匆地消费绘画再现中的内容;描述中事无巨细的复杂化;究竟是在谈论画、"真实的"鞋,还是外在于画的而且还是想象的鞋……至于夏皮罗,德里达则觉得多有简单化的倾向。不过,总体而论,德里达认为,海德格尔较诸夏皮罗显得更为幼稚些。

对于《鞋》这幅画本身,德里达居然在100多页的篇幅里提出了密密麻麻的问题!譬如:他发问道,海德格尔和夏皮罗凭什么说画中的这双鞋是成双的呢?鞋是谁的?是海德格尔,还是夏皮罗拥有了此画的真实……如此提问,实际上不承认"一双"的结构。事实上,仔细看画的话,我们也确实会发现,这可能不是一双鞋。因为大小是否一样,难以确定。左边的一只鞋似乎小点、窄点,更不用说鞋帮上的区别了。德里达还发现,两只鞋都是左脚穿的。"我越看越觉得是它们在看着我,也越来越不像是一双破旧的鞋,而更像是一对老夫老妻,它们有区别吗?"

依照德里达的思路,是夏皮罗给海德格尔设了一个陷阱,后者错把它看成是关于农民的画,但是,夏皮罗也掉进了自己的陷阱。两人都过于自信。在德里达看来,两人都没有提出可信的东西,都是把自己的想象加诸梵·高的画。海德格尔的想象是与梵·高意识中的更为广泛意义上的情境联系起来的,因为梵·高说过:"当我说,我是农民的画家,那确确实实没错……",而夏皮罗则是在画家与农民之间进行类比,所以,艺术史家其实比哲学家想象得还要多。也许,哲学家总是要对存在的产物而非艺术本身更感兴趣,这样就有了"弃之如敝屣"的举动。

显然,德里达要有意将《鞋》引向越来越复杂的阐释!他问道:如果是农民的鞋,为什么海德格尔一会儿说成是农民(农夫?)的鞋,一会儿又说成是农妇的鞋呢?对此,海德格尔语焉不详,夏皮罗也未注意。但是,人们不禁要想:这鞋是否就有性的象征意味呢?是单性还是双性同体……这般追问初看起来颇为荒唐,但是将性嫁接到画中的鞋上,却正是海德格尔与夏皮罗的所为。海德格尔先是不假思索地说是农民的鞋,后来又说是农妇的鞋。他为什么不满意"农民"而

改成"农妇"呢？如果说海德格尔的描述中的性还是有点漂浮不定的，那么夏皮罗眼中的鞋却始终是阳性的……总之，德里达不想给出什么明确的答案，而是要把本来看起来完整的体系（或阐释）变成一种需要再作探究的东西。也就是说，绘画中的真实在他看来并不是那么容易就能把握到的。

饶有意味的是，夏皮罗在1994年还撰写了一篇题为《再谈海德格尔与梵·高》的论文，再度极力为自己早先的论文中的观点辩护。[1]

其实，我们更应该在乎的仍然是艺术品本身。因为，德里达在梵·高的《鞋》一画上的解构观多少不无为解构而解构的意味。这里的道理颇为简单，除了画家作于1885年的那幅《鞋》是两只大小不均的鞋以外，还有哪一幅梵·高所画的鞋是大小等一的呢？进一步说，如果梵·高所画的所有鞋均是一大一小的，那么，这是不是意味着所有的这些作品就都只能解构为不成对的鞋子了呢？或者说，什么样的一双鞋才是大小成双的？作为注重心灵抒发甚于逼真再现的梵·高有没有一种把鞋子画得一大一小的自由？这就是说，我们难道有权将某种不成为理由的理由（例如一双鞋就意味着一样大小的两只鞋）加诸艺术家身上？因而，尊重艺术家的原作有时远比死抠教条有意义得多。事实上，在梵·高的作品里，寻找所谓不能成对的鞋子并不是难事。奥赛博物馆的《午睡，仿米勒》就是一个绝好的例子。当然，这也不是唯一的例子，类似的画例还有许多。

[1] 梅耶·夏皮罗：《艺术理论和哲学》，第143—151页（纽约：乔治·布拉兹勒，1994年）。夏皮罗在此文中的观点一仍其旧，坚持认为此画是个人表现性十足的作品。虽然他也提到了此画中的两只鞋大小略有不同，但并没有回应德里达的"解构论"。夏皮罗主要是补充或披露了这样一些材料：

(1) 伽达默尔论述海德格尔晚期的思想转变的文章，以及伽达默尔在海德格尔逝世后出版的著作中所作的两个手写的修正。伽达默尔去世后，编海德格尔全集的编辑注意到了这一点。

(2) 在1977年重印的海德格尔全集中的《艺术作品的本源》一文里，海德格尔添加了修正意见："根据梵·高的画，我们不能确定地说，这些鞋子处在哪儿，属于什么人。"这较之以前的语气大有改变。夏皮罗随即追问："（海德格尔）是否想面对目前的这些疑惑，证实他的形而上的阐释是真理性的，哪怕鞋是梵·高的鞋？"

(3) 对海德格尔运用"存在"的概念而展开的艺术思想（包括有关鞋的阐释），另有全面而又彻底的批判，譬如让·瓦勒（Jean Wahl）的《本体论的终结》（1956）。

(4) 高更在梵·高去世后曾在另一题为《静物》的文章中提及梵·高自己对鞋的非常意义的表述。

(5) 其他同时期的艺术家的回忆材料，如佛朗索瓦·高齐（François Gauzi）的记叙（见《劳特累克及其时代》，巴黎，1954年）。

(6) 法国作家福楼拜曾经在书信中生动地描述过鞋，将之比拟为人的境遇。作为福楼拜的一个崇拜者，梵·高是有可能读过这样的文字并受到启迪的。

(7) 米勒的画曾使梵·高无比感动，后者在书信中大约二百多次提及米勒。而且，米勒也画过木底皮鞋。

(8) 将鞋的描绘与个人的生活维系在一起的迹象，可见于杜米埃（Daumier）的一幅签名石版画。其中，一个垂头丧气、十分委屈的艺术家站在年度沙龙展的门前，向行人展示手中一幅描绘一双显然是他自己的鞋子的油画，上面贴了一句抗议语："他们这些蠢人拒绝了这一幅画。"杜米埃的这一石版画作品发表在当时的漫画杂志上，也收入杜米埃的作品集里。

对德里达的批判，也可参见 Roger Kimball, *The Rape of the Masters: How Political Correctness Sabotages Art*, New York: Encounter Books, 2004.

图 6-10 梵·高《午睡,仿米勒》(1889),布上油画,73×91厘米,巴黎奥赛博物馆

图 6-11 梵·高《有木鞋和水罐的静物》(1884),布上油画,42×54厘米,乌得勒支凡·巴伦博物馆基金会(the van Baaren Museum Foundation)

图 6-12 梵·高《鞋》(1886)，纸板油画，33×41 厘米，阿姆斯特丹梵·高博物馆

图 6-13 梵·高《三双鞋》(1886)，布上油画，49×72 厘米，坎布里奇哈佛大学福格艺术博物馆

图6-14 梵·高《鞋》(1887),布上油画,34×41.5厘米,巴尔的摩艺术博物馆

图6-15 梵·高《鞋》(1887),布上油画,37.5×45.5厘米,私人收藏

图 6-16　梵·高《一双皮木底鞋》(1888)，布上油画，32.5×40.5 厘米，阿姆斯特丹梵·高博物馆

图 6-17　梵·高《鞋》(1888)，布上油画，44×53 厘米，纽约大都会艺术博物馆

不管围绕着梵·高的《鞋》还会有什么别的阐释意图，也许记取德里达特别在乎的艺术家的表白还是颇有意味的。塞尚说："我欠你们的是画中的真实，而我会把它告诉你们的。"梵·高则说："真实对我而言是如此的高贵，而试图画得真实也是这样，以至于我确信，确信我依然是一个鞋匠而非应用色彩的音乐家。"

总之，贴近艺术家的内心感受虽然不一定等于把握作品的意义本身，但却有助于人们更加接近艺术的意义内核。

梵·高笔下的鞋子确实非同寻常。

理论与实证

从围绕着《鞋》的争辩中，我们已经触及作品阐释中的理论与实证的问题。

现在，无论是宏观的美术理论研究还是美术史的整体描述，都或多或少地有一种鄙夷形而下的实证主义的倾向，往往高论绵绵，而少有切实、确凿的例证，甚至有时实证的材料的意义近乎为零：要么闪烁其词，回避确指，要么只是材料的纯粹胪列而使实证的学理讯息显得芜杂、矛盾或缺少前沿性。笔者不知道这是不是由于受到了其他学科的方法与思潮的影响的缘故。反正，不看原作，不看第一手资料，而是依凭可能还是不那么可靠的、二手的文本与文本之间的挪移和拼接，或者有什么就罗列什么而不加应有的审视和反思，就有皇皇宏论或巨著行世，这在眼下已绝非鲜见。

但是，我觉得，任何绕过实证的研究，或者说不看重突出新的学术意义的实证研究，都有令人不太放心的地方。有些人恰恰忘记了这样的前提，任何类别的释义研究都是在实证的基础上建立起来的，而注重自觉的深刻化倾向的实证研究更是对美术研究的有力推进。

事实上，纯理论化的程度和理论的自我意识不管有多么深刻或玄虚，始终是以那些经过实证和可能需要再次实证的资讯材料（也就是与艺术相关的事实资源）为出发点的。假如我们不是确凿地了解这类资讯材料，那么，有关艺术主题、纪年、语境、委约（供养）关系等的叙述以及由此发挥而来的理论话语就难免是靠不住的。从这一点上看，再聪明绝顶的学问家也要对实证的材料投去一瞥无可奈何的目光，因为不管实证的材料是何等残缺和有限，毕竟它们是阐释赖以展开的

实质性的基点。所谓"大胆假设，小心求证"虽然是在大大地提高理论意识的作用，但是，与实证有关的"求证"依然赫赫在目，更何况"小心假设，小心求证"恐怕更应是普遍和真实的研究情景。

当然，有时对于实证的怀疑也不是没有道理的。由于陷入实证的痴迷而形成的理论气息的真空绝非虚构的事情。是一味地埋首于其中，尽信而无疑，还是能够入乎其中又能出乎其外，实在是研究者的水平大有区别和高低的关键所在。

例如，在西方，人们过去总是以为15世纪佛罗伦萨的柏拉图学院是确凿无疑的事实。但是，近年来，著名学者汉金斯（James Hankins）教授的研究（《意大利文艺复兴时期的柏拉图》）却另有说法。他通过对文本资料的精心研究得出了截然相反的结论！因为，有关柏拉图学院的理念原本只是16世纪撰写"历史"的作者们的一种"神话"投射而已。

在某种意义上说，文本形式的历史（包括美术史）何尝不是一种不断被改写的历史，而史实也就有洗净铅黛的时候。当一种史实不再是史实的时候，新的史实就会诞生。同时，发现材料是一回事，而如何解释材料又是另一回事。将材料转化为可资引用的资料的过程实际上也就是一种特定阐释的过程，其背后必定是某种理论的话语或力量。

意大利的瓦萨里所撰的《著名艺术家传》作为西方美术史的开山之作，是极为重要的材料来源。在某种意义上，它是一种几乎不能绕过去的重要文献。但是，像牛津大学的美术史教授马丁·肯普（Martin Kemp）以及卡尔·戈德斯坦（Carl Goldstein）、帕特里夏·鲁宾（Patricia Rubin）、大卫·卡斯特（David Cast）、凯瑟琳·索斯洛夫（Catherine Soussloff）那样的学者所做的考察却得出了这样的结论：《著名艺术家传》是一部具有高度修辞色彩的作品，因而就不能完全认可其中的叙述内容。专家们指出，尽管就目前的情形而言，辨明《著名艺术家传》中的叙述哪些是虚构的，哪些是据实而论的，依然殊非易事，但是，这不等于说其中的破绽就都不能被察觉出来了。其实，只要参照一些当时的原始文献就有可能见出一些不近情理的因素。譬如，瓦萨里在书中的第三部分谈到，年轻的米开朗琪罗用他的雕塑技艺使得佛罗伦萨的统治者洛伦佐（Lorenzo il Magnifico）十分赏识，于是后者将艺术家的父亲召来，宣布将当时15或16岁的米开朗琪罗纳入门下，赐予艺术家以丰厚的津贴和紫色的斗篷，直到洛伦佐过世为止；当时，艺术家的父亲也有幸成了海关的官员……但是，威廉·华莱士

（William Wallace）却在系统地研究了当时的海关文件后发现，艺术家的父亲在海关工作时是1479年，那么，1475年出生的米开朗琪罗当时才只有4岁啊！瓦萨里可能是为了让传主更加光彩照人，就采用了大加渲染甚至虚构的文学笔法。就《著名艺术家传》中的这一叙述细节而言，它似乎已足以提醒我们对于材料，哪怕是像《著名艺术家传》这样的经典资源，也需要细察和思考。因为，并不是所有的细节描述都是天衣无缝的。仅仅依靠其中的内容而不参照别的旁证材料就有以讹传讹之虞。事实上，《著名艺术家传》并不是一个孤例，文艺复兴时期的不少文本均有因为修辞或诗化而产生的水分。更加要命的是，美术史中的一些叙述有时就是直接地引用这些材料本身。譬如，人们常常用意大利14世纪的著名诗人彼特拉克的抒情诗集《歌集》中的两首名诗来说明锡耶纳的画家西莫内·马丁尼（Simone Martini）为诗人一往情深的情人劳拉画过的一幅肖像画。但是，没有人想过画中的女子是否就是劳拉，或者有什么特别的含义。事实上，也没有谁可以证明劳拉的真实存在。可能画家就是画了一个不存在的人的肖像，或者是让一个像诗人想象中的劳拉那样美丽的少女作模特儿而画的。对于诗人彼特拉克来说，或许他只是为了让一个自己心目中的美丽情人显得更加栩栩如生而描写了一幅肖像画似的形象，也就是说，劳拉原本就是不存在的，是诗人理想世界中的梦中情人？不管怎么样，需要记取的是，在彼特拉克之前，意大利诗人就有一种在自己的诗行中尽情描绘自己想象中的美丽情人的肖像的传统。因而，《歌集》极可能就是这一传统中的一个代表。至于西莫内·马丁尼是否画过劳拉的肖像画，也就有必要思量再三了。美术史学者习惯地把劳拉的肖像画这一后人不曾见过的作品算作马丁尼的佚失之作，看来并没有太充实的理由。当然，提及上面这些事情，并不是说瓦萨里的文本就没有什么了不得的价值了。相反，我们依然要这么说，它是一部重要的西方美术史文献。为了摆脱实证的令人窒息的窘迫而把"婴儿与脏水"一起泼掉，大概与低智无异。

可以肯定，究明什么是可信的，什么又不是，对于相关的研究所具有的意义是自不待言的，同时，材料也只有经过严格的求证才有充分的引证依据。事实上，糟糕的实证与彻底的不实证，都是不足为训的做法；见出功底的实证研究是艰辛备尝的作为。譬如，一些颇有权威性的古代画学文献在阮璞和谢巍的苦读细品之下就现出了另一种面貌。阮璞在《画学丛证》一书中引经据典地针对一些似乎是不容置疑的画学文本作了条分缕析，见出其中的破绽之处。例如，在张彦远

的《历代名画记》中，篡改引文而使"六经注我"，谓谢惠连"书画并妙"乃据《南齐书》，然而考该书根本就没有什么惠连传！至于卷一"叙历代能画人名"则更有伪作之嫌疑。谢巍的大部头著作《中国画学著作考录》则尤为系统地叙列了古代画学名著中误著、谬说、篡乱、剿袭、伪书、滥录赝画的"硬伤"，此外，古代作者伪作前人诗文、误记画家的行实等，也不能不令人警觉。一部《中国画学著作考录》，可以让多少后学不走冤枉的弯路啊！

因此，完全有必要推重实证的价值。如果说文献的考订还是文本范畴的行为。那么，触及艺术品实物的研究就更是不可小觑了。例如，艺术考古的新成果的重要性就一点也不亚于某一种可以新人耳目的理论学说，因为它有时甚至要改写我们所认识的美术史本身。譬如，我们现在习惯于承认西方美术史中曾经有过极具"现代意味"的米诺斯人的艺术，就完全是艺术考古的功劳。在荷马史诗《奥德赛》里，克里特岛上的克诺索斯城是一个谜一般的地方。1899 年 3 月，英国考古学家伊文斯爵士（Sir Arthur Evans, 1851—1941）与同伴一起来到了克里特岛，开始发掘克诺索斯遗址。于是，米诺斯人的壁画、雕像、大型浮雕等一一奇迹般地重现人世。今天，人们在西方美术史教本上看到《海豚》《公牛之舞》和《巴黎女郎》等时，仍会对其中的"现代感"好奇无比。同样，在中国南方出土的良渚文化遗址也令人惊讶不已：在新石器时代缺乏金属工具的前提下，原始人是如何在坚硬无比的玉上刻制精美的图案和几何规整的形与线的？这无疑是一个谜，

图 6-18 《公牛之舞》(约前 1500—前 1450)，壁画，高约 80 厘米，克里特赫拉克林博物馆

第六章 图像的文化阐释

一个几乎令后期文明望尘莫及的谜！同样，现有的古老材料也有奏响绝唱的美妙时刻。譬如，在意大利佛罗伦萨档案馆中梳理出来的材料及其研究正极大地改观人们对西方某些艺术大师、作品及其委约人的认识，由此也令理论家们有了新的畅想空间。

再退一步说，那些早已被艺术家们所体悟到的道理即使是在相当晚近的时候才被确认，也是意义非凡的事情。譬如，大约500年前，列奥纳多·达·芬奇就写过，在所有的色彩中，最令人愉悦的是那些构成对比的色彩。他所说的正是一个生理学的事实。可是，这一事实在20世纪60年代时才被证实：视觉系统中的细胞如被红色激活，就被绿色抑制；如被黄色激活，就被蓝色抑制；如被白色激活，则就被黑色抑制，反过来也是如此。同样，对当时的艺术家有重大影响的法国的米切尔·谢富勒（Michel Chevreul）在19世纪就讨论到了色彩会怎样受到上下文关系的影响——这也许是多少年来艺术家们最熟悉不过的道理了。但是，这也只是在最近几年里才被生理学追踪到的事实！也就是说，大脑中相关的细胞可以因为背景上出现偏爱的色彩而修正原先的反应。由此可以得到的启示是，首先，艺术家对于色彩的把握尽管是一种直觉式的理悟，但是却包含了如此丝丝入扣的真理，这让我们对于过去的艺术大师的敬意又增添了新的含义；其次，真理得到确证，使得人们对真理有了新的信任感，反过来说，没有得到充分确认的"真理"就有必要伴随一种怀疑的精神。

真正的实证是和怀疑精神携手前进的，因为只有那些经得住怀疑的实证才和事实、真理等名副其实地联系在一起。而且，对那种过度的怀疑作出的最佳回应也理应是更为细致入微、更胜一筹的实证研究。

走向前沿

离开了创新，大概任何释义研究都会失去应有的活力。在某种意义上说，探求一种学科的前沿性就是对学术创新的一种关注。我认为，前沿性殊非轻描淡写的话题。它是某一学科有序积累、发展以及思想激励、交锋的一个结果，是学术积累的再提升的一个引子，是有效地绕开一系列常常是虚张声势的伪问题陷阱的

一种前进态势，是研究的最高难度的某种标志，甚至有时是对学科研究的新范式的呼求或是对学术发展的一种预见与启示。前沿性的问题或许会开花结果，最终成为一种研究的实绩，也可能只是一种问题的提出与设定，但不管怎么样，均为意义非凡的学术贡献。当然，困难就在于，对前沿性的把握，也是有关前沿话题的一部分。

不过，我们或许可以从当下美术研究的重点或趋势变化上来把握其中的前沿性含义，从而较为切实地把握到美术研究应该如何落实创新的轨迹。我们可以从经典阐释、人文学科化和创作研究等三个方面予以感受和评议。

首先是经典阐释的提升、变化或对经典的重新认识。越来越多的学者已开始意识到，我们所面对的美术史与其说是一目了然的视觉系列，还不如说是问题丛生的阐释挑战。因为我们实际上并非对经典了解得太多了，而恰恰是太少了，或者说，有时还了解得不得要领。一方面，既有的美术史的遗存已经是一个个体几乎无法穷尽其阃奥的存在，我们难以彻底去除的偏见所造成的认知屏蔽又使我们或多或少地对一些对象总是有所忽视。正如美国学者詹姆斯·埃尔金斯（James Elkins）近年来所意识到的那样，我们现有的艺术史研究中颇为浓重的西方中心主义的色彩有时似乎成了一种天然合理的前提，而由此衍生的诸种研究（包括对中国美术史、东欧美术史的叙述）尽管从观念到话语均大可推敲，却往往缺少应有的反思和批判。[1] 因而，对既有的美术史对象的探讨远未达到一种无话可说的境地。相反，对经典作品的阐释的添增或改变应当孜孜以求。好在这已成为引人注目的现象，例如近年人们对董源的《溪岸图》、顾恺之的《女史箴图》《列女仁智图》《洛神赋图》、阎立本的《十三帝王图》、顾闳中的《韩熙载夜宴图》以及李公麟的《西园雅集图》[2] 等的解读与再解读，无疑有助于人们从新的平台上认识经典作品本身，甚或进一步体会到"说不尽，道不完"的高妙意绪。[3] 另一方面，多少令我们惊讶的是，通过地下考古发掘而再现出熠熠风采的古代美术品似乎是一种源源不断的序列，不仅常常改变我们业已形成的观念，甚至足以让我们

[1] 参见拙译《为什么不可能写出非西方文化的美术史》，《美苑》，2002 年第 3 期，第 56—61 页。

[2] 对此画的解读，尤可参见〔美〕梁庄爱伦:《理想还是现实——"西园雅集"和〈西园雅集图〉考》，洪再辛选编:《海外中国画研究文选（1950—1987）》，上海：上海人民美术出版社，1992 年；以及与之相辩驳的文字，谢巍:《中国画学著作考录》，上海：上海书画出版社，1998 年，第 150—154 页。

[3] 我们如果能读一读刚刚发表的沈从文先生的自叙，或许能有更多的体悟和思考，详见《南方周末》，2003 年 1 月 16 日，以及《集外文存》，《沈从文全集》，第 27 卷，太原：北岳文艺出版社，2002 年。

意识到改写美术史的必要性。譬如，广汉南兴的三星堆的发掘是20世纪的重大考古成就，被称作"世界第九大奇观"，令我们领略了神秘无比的古蜀国艺术的魅力。但是，人们完全可以期待，类似这样一鸣惊天下的发掘还会有，还会继续改写我们的视觉记忆。例如，如今我们在西安所能目睹的或单色或彩色的兵马俑仅仅是一小部分的出土而已，未来的进一步发掘绝对会再次震撼我们的视觉经验。总之，对于经典的认识无疑会因为新的经典的发现而再次得到拓展。

而且，我们可以看到，目前的研究条件的改变也会使经典的研究获得一定的进展。

第一是研究者的实际所见将有助于提高研究的有效性。2002在上海博物馆举办的《晋唐宋元书画国宝展》就是一个亲睹原作的极好机会，而学者们更为便利与频繁的出国考察（如日本、美国和欧洲均有极为丰富而又举足轻重的中国经典美术作品的收藏）也在改变着相关研究的品质和境界。因而，个案的阐释或实证的研究的积累会有更为坚实的依托。同样，我们对外国美术的研究的质量也会随着实际所见的范围的扩大以及一而再的视觉上的印证而日益水涨船高，例如，人们从文本和普通的复制品基础上培养起来的对罗丹艺术的热情，如果佐以罗丹美术馆的亲历体会，一定会是印象至深的，而诉诸研究文字自然就有了新的理悟。同样，如果以雅典卫城的巴特农神殿的废墟为参照的印象，那么对大英博物馆杜维恩画廊中的埃尔金大理石的反复体味就会引发出复杂尤加的思绪，艺术就成了一个多少有些沉重的话题。[1]

第二是美术经典作品的复制品质的提高所带来的研究便利。或许谁也无法不用复制品进行研究，尽管原作的重要性总是不言而喻的。当然，复制品的局限是显而易见的，当年牛津大学的美术史教授埃德加·温德（Edgar Wind）甚至只用黑白的幻灯片授课，生怕误导弟子的眼睛。但是，我们今天所能利用的复制品已经与温德时代的复制品大不相同了。好的画册，如吴同所编的《波士顿博物馆藏的中国古画精品图录》[2]一书，往往对研究有颇为直接的助益。例如，我们可以细细地体会张萱《捣练图》（摹本）中煽炭火的女孩手中的圆扇上的山水画的"宋意"，感叹贵族女性身上的衣裙的清丽秀雅的色彩……的确，好的复制品会让研

[1] 参见拙作"埃尔金大理石"事件——作为重要文化财产的艺术品的归属问题，《文艺研究》，2002年第3期，第117—131页。

[2] 参见吴同：《波士顿博物馆藏的中国古画精品图录》，东京：大塚艺社，1999年。

图 6-19 唐张萱《捣练图》（宋摹本，局部），绢本设色，波士顿美术博物馆

究者颇为清晰地看到譬如范宽《溪山行旅图》中的"米点皴"甚至隐藏在画的右下角的签名[1]，察觉到郭熙《早春图》中隐然于深山中的寺院（画面左上角）、左边路上行旅者中的主仆关系、行人腿上的绑腿甚至溪谷的凉亭中的坐墩等，感受苏汉臣的《秋庭戏婴图》一画中孩子们用枣子做成的天然玩具的情趣以及飞翔在天空的小蜜蜂所带来的暖意，从仇英《仙山楼阁图》中的"仙人"的胡子判断其地位的重要性……确实以今天的一些复制品为基础，写一本比较可靠的中国书画鉴赏的入门书甚至做专题的个案研究，都已是切实可行的事情。

第三是国内的展览（包括一些重要的拍卖会的预展）的数量与水准上的变化。以台北为例，就有过莫奈及印象派画展（1993年）、卢浮宫大展（1995年）、毕加索大展（1998年）、"圣堂教父——意大利艺术国宝乔托"展[2]以及自1998年就开始筹备并从世界32个地方聚集展品的马谛斯特展（2002年）。在内地，近年来的亨利·莫尔大展、玛雅文明展、达利大展、毕加索版画展、罗马文明展、希腊文明展以及印象派绘画珍品展等也都为研究者亲验原作提供了难得的机会。

[1] 1958年，时任台北"故宫博物院"副院长的李霖灿先生依据珍贵的原作，终于在画的右下角发现了范宽融于自然中的独特签名。如今，研究者在特殊的复制品中（如日本二玄社的复制品）也可以清晰地辨认出画家的同一笔迹。
[2] 此次在台北中山纪念馆举行的大展（2002年9月27日—2003年1月26日）包括乔托的三件壁画，而当初日本举办同类展览时只争取到一件。主办方原来有意将此展引荐至上海博物馆，后因种种原因未能落实。

国际性展览的频频引进（已经引进和将要引进的）对于相关研究的意义已经逐渐地显现出来。[1]

第四是数据库的建设与利用。所谓数据库，包括图像数据库与研究资料数据库。我在这里所说的数据库并非通常概念中的满是尘灰的图书资料室与库房，而是基于电脑与互联网技术而形成的检索系统，其方便、迅捷、广泛和共享的程度远非以往对印刷文本的人工检索可以比拟。目前的数据库大略可分为以图像为主的数据库与以文本研究资料为主的数据库。2002年11—12月间，我与同行访问了位于法国南方城市安提伯（Antibes）的赫同基金会（Fondation Hans Hartung et Anna-Eva Bergman），有机会比较详细地了解了基金会所组织的赫同作品数据库的建设工作。检索者既可以通过"全景"的浏览，对譬如1922—1959年所有的赫同作品获得大小不同的印象，也可以一一点击特定的作品，获得更为详尽的作品信息。由此，检索者可以体会原作或画册所不具备的便利性。从基金会研究人员的演示来看，目前该数据库已经相当完备。不过，限于条件，人们从网上可以获得的图像信息尚相对有限（http://www.fondationhartungbergman.fr）。再看以文本研究资料为主的数据库。我们不妨以西文数据库为例，诸如 Academic Abstract（学术文摘）、Academic Research Library（UMI 学术期刊图书馆数据库）、Academic Search Premier（学术期刊集成全文数据库）、ArticleFirst—OCLC 期刊索引数据库、Arts & Humanities Citation Index（艺术与人文科学引文索引）、Book Reviews（书评摘要）、Dissertation Abstracts（博士论文数据库）、Kluwer Online（800种电子期刊镜像服务网站）、JSTOR（西文过刊全文库）、ProQuest Digital Dissertation（UMI 博硕士论文数据库）以及 WilsonSelect（威尔逊全文数据库）等，都已经是国内一些重点综合性大学中耳熟能详的重要数据库，由于检索的方便与全面，越来越得到研究者的青睐和重视。以通过 Academic Search Premier（学术期刊集成全文数据库）检索有关埃尔金大理石的研究情况为例，人们可以很方便地检索到2002年当年发表以及以前发表的20多篇与此相关的英文文献，很快可以形成一种有关此项研究课题的基本印象，一方面能够有效地避免重复性的研究，另一方面也有助于将研究的注意力投向新的问题或尚未解决的问题，从而切实地推动研究的稳步前进。相信数据库的使用会越来越多地给具体的研究带来实际的帮

[1] 参见陈雅雯：《帝门继往开来——帝门艺术中心总经理陈绫蕙谈策展始末》，《典藏·今艺术》，2002年9月号。

助，其意义是不可小觑的。

其次，美术研究的人文学科化的趋势越来越彰显其特殊的意义。无疑，人文学科化是提升研究水平的一种重要途径。美术研究尽管在美术学院的系统中也可以显现出人文学科的特点，但是，学科设置的相对单一与有限，毕竟会有种种的羁绊和不足。

不过，我们可以注意到，第一，与美术研究相关联的教育体制已经有所变化。近年来，国内一些综合性大学开始设立美术研究方面的专业，开始改变以往只有美术学院才有美术史论专业的局面。虽然这种变化的年头不长或者才刚刚开始，但是它无疑进一步推动着美术研究的人文学科化的进程，并不仅仅是对国外综合性大学的学科设置通例的一种简单回应，相信其意义日后会更有意味地透现出来。

第二，依托综合性大学而展开的国际性的学术交流所拓展的学术领域更为广阔，也更多借鉴的可能，因为，在综合性大学中的学术交流往往具有更为多样和丰富的特点，即使是非美术研究类的研究也不无意义。以2000年6月在北京大学召开的《唐宋妇女史研究与历史学国际学术研讨会》为例，日本学者佐竹靖彦对北宋张择端的《清明上河图》中的女性形象的阐释就颇有意思，把我们带向一种独特而又深刻的阐释视野（《〈清明上河图〉为何千男一女》）。可以参证的是，研究美国美术史的安妮·斯沃茨（Anne Swartz）教授主持的2003年10月在哈特福特召开的圆桌研讨会《何为美国美术史在当今世界中的地位？》，其出发点是著名的9·11事件与海外的美国美术史的关联。显而易见，这就远远地超出了通常专业意义上的美术研究的视野，而更接近于一种人文学科的、综合性的研究。譬如，其中涉及的具体议题有：美国学者如何看在美国本土以外居住的研究美国美术史的学者？这些本土外的研究成果是如何传布的？跨国合作的益处是什么？海外研究视觉文化的美国美术史学者如何与美国本土的研究群体紧密联系在一起？那些民族差异是否有助于美国国内以及其他地方的美国美术史的研究？不同国家的研究院与博物馆的联系存在什么差异？"后9·11事件"（post-September 11）对全世界的美国美术史的研究有何意味？母语为英语的国家与母语为非英语的国家的差别是什么？如何看待当代美术现象？……这些问题出诸综合性大学的学术交流议题中确实更为自然些。

无疑，多学科的支持对美术的文化释义的拓展与深化有着非凡的作用，而综

合性大学的学科设置与教学为之提供了较为坚实的基础。事实上，如果人们要弄明白宋代苏汉臣《秋庭戏婴图》一画中小孩的鼻子上为什么稍稍有点滑稽的白色、《唐人宫乐图》中的女性形象的鼻梁上的白色修饰等，那么，研究者对京剧脸谱的知识就可能是大有用处的。因为，在京剧的化妆中，涂上白色往往是为了增加立体感，在鼻子上涂白就是为了让它显得更挺，因而也就使其更美。同样，要更加确切地解释传为宋徽宗所绘的唐代张萱的《虢国夫人游春图》，那么，对于考古发掘的新研究的吸取就有特别的意义。在以往的中国美术史的教本中，一般认为，此画中间为虢国夫人和韩国夫人，居前和居后的则为三男装、三女装的侍从，而着男装的又被看作"从监"[1]。然而，历史学者通过与唐代墓葬壁画的比较，却更有把握地认定，这种戴幞头、穿圆领长袍、蹬靴、如此近侍女主人的侍从，应当是女扮男装的女侍。[2] 如果要对"中国绘画中的奇想与怪异"[3]或晚明画家如丁运鹏、吴彬、蓝瑛、崔子忠和陈洪绶等人的"变形主义"[4]作出较为深入而又有说服力的另类阐释，那么，心理学（尤其是其中的变态心理学、格式塔心理学）的视野就显得尤为重要。[5]诸如此类的实例举不胜举。

第三，学科的常规发展由于处在与人文学科中别的学科的横向比较中而更有动力。人文学科的学术规范（如毕业论文、专业刊物的匿名评审）、综合性大学教学的有序性、研究生的专业训练而形成的具有新特点的知识结构等，都将对美术研究带来新的气象。以新的知识结构为例，年轻一代的学者对西方后现代的文化研究的关注甚至热衷就有可能形成全新的有关艺术经典的认识。[6]他们对经济学的关注或有助于其认识作为文化资本（cultural capital）的美术传统的特殊价值。他们对哲学的浓厚兴趣则有助于培养方法论的自觉意识，形成更加喜欢辩论和反思的学风，等等。

再次是对创作的研究。这向来是美术研究显现其活力的一个重要组成部分。

[1] 如王伯敏：《中国绘画通史》（上），台中：台湾东大图书公司，1997年，第256页。

[2] 参见荣新江：《女扮男装——唐代前期妇女的性别意识》，2000年6月北京大学《唐宋妇女史研究与历史学国际学术研讨会》论文。

[3] 这是高居翰在1967年策划的一次展览（see James Cahill, *Fantastics and Eccentrics in Chinese Painting*, New York: Arno Press, 1976），其中主要涉及明末清初"奇想画风"的作品。

[4] 参见台北"故宫博物院"编：《变形主义画家作品展》，1977年，第1—13页。

[5] 读一下沈从文先生的《沈从文说检讨》，一定会感叹中国美术史的研究空间的现实有限性与来日方长的发展，参见《中华读书报》，2003年2月1日；《集外文存》，《沈从文全集》，第27卷，太原：北岳文艺出版社，2002年。

[6] See Douglas Kellner, *Media Culture: Cultural Studies, Identity and Politics Between the Modern and the Postmodern*, London: Routledge, 1995, p.333.

这里，不拟对相关问题均一一涉猎，而只对其中的批评提出一些看法。我个人认为，现在比较薄弱甚至有点让人失望的地方正是美术的批评精神的失落。与创作关系最为直接的批评活动似乎陷入了一种批评主体的自我隐退、非独立化以及手段单一的尴尬局面。因而，有必要强调批评本身应有的对创作的文化针对性的价值评判而不致沦为近乎多余的文本。假如批评不能对这种文化针对性的价值有所觉悟和把握，就无真正的批评可言，也不会获得人们由衷的响应与喝彩。批评不能是褒贬无度的自言自语，而应该成为与协会、讲坛、展览、画廊、美术馆、博物馆等公共领域相互协同的话语系统。当然，我们需要充分地考量对文化针对性价值本身的体悟与认识的难度所在。在这方面，无论是美术史的研究者还是美术理论的研究者，都有责无旁贷的任务。因为，道理是显然的，对创作的文化针对性价值的评判从来就离不开对传统的深刻参照，离不开对美术创作与主流的媒体文化的关系的比较与认识，离不开对国内外文化艺术思潮的梳理与剖析，离不开对艺术在新的文化条件下的同质化与区别化问题的清醒审视，离不开那种历史和逻辑相统一的审美把握，等等。现实的问题是，我们的创作已经处在一种愈来愈国际化的语境中，我们既要有多元对话的依据，又要有本土文化的底气，如此而为，批评的推进和调整就具有尤为重要的意义。批评比任何时候都更需要方方面面的共识与合作。现在，无疑是我们呼吁和见证批评精神重建的时候了。

结　语

其实，我们知之甚少的图像资源不在少数。以 2003 年 9 月 30 日—2004 年 2 月 1 日在纽约大都会艺术博物馆举办的《被忘却的艺术中的珍宝：意大利中世纪和文艺复兴中的手抄本绘画》展览为例，专家们承认，面对这样的展览仿佛是对未知领域的一种梦幻般的游历，不仅仅因为展览的作品以前绝大多数没有公开发表过，而且还由于它们的与众不同而被视为另类。与此同时，在这些手抄本绘画中可以发现，绘制者的创新性（也就是对经典文献的阐释限度的超越）是显而易见的，有些甚至预示了后来的文艺复兴的特定因素。[1] 西方艺术如此，中国艺术

[1] See Souren Melikian, "Middle Ages' Surreal Treasures", *International Herald Tribune*, Saturday-Sunday, Sep. 27-28, 2003.

也不例外。

与此同时,我们还要正视图像与语词的不对应性。福柯就认为,"我们的所见从不在我们的所言中"[1]。换句话说,语词到底在多大程度上接近视觉的艺术品?对此我们需要有特别清醒的意识。

因而,图像的文化释义还有漫长的路要走。

[1] See Peter Burke, *Eyewitnessing: The Uses of Images as Historical Evidence*, New York: Cornell University Press, 2001, p.34.

附录：建筑有性别吗？

对于建筑，人们自可以提出林林总总的探询和研究角度。而且，可以肯定地说，建筑几乎与当代的所有形形色色的思潮均有关联；有时，它确乎是思维实验的对象以及某些新观念的聚散地。依我之见，从建筑入手，可以相对方便地理悟一些困难的理论话题，譬如现代与后现代，以及结构与解构，等等。不过，若以女性的性别或者女性主义的立场来面对建筑，似乎多少还令人有点突兀之感。难道建筑真的有性别吗？狄安娜·阿格雷斯特等人所编的《建筑的性别》一书算是一种言之凿凿而又思路奇崛的回答。此书是一次学术会议的论文结集。尽管已是对来自美国、加拿大和澳洲等的400多位与会者意见的筛选之筛选，辑入的20余篇论文仍然异彩纷呈，五光十色，不仅让人不知不觉中接受了建筑确实可以从性别的观点和立场出发加以论述，而且由此纵深发掘，触及了建筑的不少微妙而又饶有意味的界面。

平心而论，把建筑和性扯在一起倒不是什么新鲜事儿。不过，这么做，有时是有惊有险的。当年，拉什迪的《撒旦的诗篇》中将圣洁的穆斯林殿堂与性器官相提并论肯定与后来举世皆知的悬赏的礼遇有关。其实，拉什迪是有点冤枉的，因为他的文字毕竟是文学的、虚构的。且不说，在穆斯林以外的世界里有多少文学的文本或胆大妄为或委婉曲折地将建筑与性捆绑在一起，即使是在相当严肃的建筑的研究文献里也有相类的文字。譬如，在英美读书界享有盛名的罗杰·斯克卢顿（Roger Scruton）就曾在其《建筑的美学》一书里提到，克劳德-尼古拉斯·莱多克斯（Claude-Nicolas Ledoux）有板有眼地把一建筑的内部平面设计成男性阳物的图形，只是不曾有任何会引起轩然大波的迹象。再如，越战纪念碑的大V型的构成也曾使人怀疑是对女性三角区的喻示，从而带有女性化的色彩。[1]

可是，无论是拉什迪的《撒旦的诗篇》抑或斯克卢顿的《建筑的美学》等，都不是女性主义的立场，而且，从学理上来衡量的话，也是较为外在的现象的描

[1] See Marita Sturken, "The Wall, the Screen, and the Image: The Vietnam Veterans Memorial, Representations", *Representations*, Vol. 35, p.123, Summer 1991.

图6-20　林璎《越战纪念墙》(1981—1983)，黑花岗岩，每翼长625厘米，华盛顿特区

述，点到即止。因而，一本完全从女性或女性主义的角度来深入论述建筑及其文化的论文集会引人好奇，是颇自然的事情。

饶有意味的是，这本论文集的缘起多少有点偶然。1995年3月，纽约的一个类似俱乐部的女性建筑家活动圈子发起和组织了一次题为"已经继承的意识形态：一次重新的审视"的学术会议，旨在让那些关注建筑的批评问题以及都市化问题的女建筑理论家、建筑教育家、建筑史学者和建筑师等有一次对话和交流的机会。令论文集的编者们有点意外的是，这一其实并非女性主义初衷的会议的论文最后几乎清一色地具有性别的倾向而使论文的结集毫无羁绊地奔向一个共同的主题：建筑的性别。

有意思的是，从建筑的起源推测的话，女性的色彩倒是显而易见的。如果说作为"艺术之母"的第一座建筑是居所的话，那么建立这种居住空间的重要材料便是编织物。譬如原始人的茅舍就常常是用树枝条编成的。想到织物的纺制通常是女性的劳作原型，建筑似乎应该天然地与女性联系在一起了。著名的艺术史家塞姆帕（Gottfried Semper）在其《建筑的四个要素和其他论文》一书中就曾指出：

"建筑的源起和编织的开端恰好是同时的。"而在5世纪的希腊喜剧譬如阿里斯托芬的作品里,建筑也曾和女性身体联系在一起。

应当说,女性在建筑领域里的作为和建树已经越来越令人刮目相看了。这只要读一读爱伦·P.伯克利(Ellen Perry Berkeley)等人编的《建筑:女性的一席之地》(1989)一书就可有清晰的印象。而且,美国从上世纪70年代以来,大学建筑系里的女生数已差不多是半边天了,其中也不乏顶尖的毕业生。记得20世纪80年代初期,当时只有21岁、还在耶鲁大学建筑系读本科的华裔美籍女生林璎(Maya Ying Lin)就在无数个强劲的竞争者中力拔头筹,成为如今既有独特历史意味同时又争议纷纷的越战纪念碑的设计中标者。她作于20世纪90年代早期同样现代意味十足的纪念碑——《女性的桌子》,现在则已是迷人的耶鲁校园中的一景,上面的旋涡线上刻录着耶鲁历年来日益见涨的女生录取数字……不过,总体而论,女性在建筑界的地位还是相对低下的。仅有不到10%的注册建筑师和建筑终身教席属于女性。至于女性建筑家在大型的建筑商行中获得冠名权,主持国家级的标志性建筑,获得权威性的建筑奖项,以及在大学建筑系里主持行政等,都可谓凤毛麟角,甚至绝无仅有而已。特别让女性建筑师们沮丧的是,自从大名鼎鼎的艾达·露易丝·赫克斯泰勃尔(Ada Louise Huxtable)从《纽约时报》社退休以后,女性的建筑批评家的声音在全美的各大城市的报纸上居然与鸦雀无声无异了!

所幸的是,女性的建筑界人士如今意识到了进入当代建筑话语的前沿的迫切性。她们要在各种争论的亲身参与中去重新塑造人们对于建筑及其文化的思考方式。而在她们看来,首当其冲的、最有争议和挑战性的话题就是性别。

的确,就西方的建筑而言,其中的一个极为耀眼而又一再发生的主题就是对于具有性别特征的人体的一种特殊"书写"。然而,这种人体既非童贞也非雌雄同体,而是男性欲望的一种物化。具体地说,这一欲望就是要挪用一种完全是专属于女性的特权——母性(maternity)!所以,无论是在古典的还是当代的话语里,总是那些男性的建筑师"孕育"了建筑物。由此,他们就迷失在一种"自我繁衍"的感受里。而女性及其贡献自然也就烟消云散了。假如说文艺复兴时期的建筑批评中的性浓缩了诸种有关人体和权力的概念,那么分析现代建筑批评中的性别则有助于揭示一个向来是牵制、控制或是排除女性的社会体制。从这一

点着眼，以女性的性别为主要立场的议题不但不会显得苍白和单一，相反，可以相当集中而又尖锐地表现出女性对当代建筑的种种观感的力度与多样性。

可以质疑的"真理"委实不少，譬如人们容易想当然地认为：男人建造而女人居住；男人在外而女人在内；男人属于公众的，而女人则属于私密的；大自然无论是柔情似水抑或乖戾无常，都是女性的，而文化作为凌驾于大自然的胜利，则是男性的……诸如此类，无不是性别观念的派生物，其中，男性总是被中心化，而女性便沦为边缘化和异他化的对象。当年，著名女建筑家艾琳·格雷（Eileen Gray）为自己设计的居所，后来仅仅因为勒·柯布西艾（Le Corbusier）曾经当众在墙上画了壁画而让现在的为数不少的建筑史学者干脆将该建筑的设计之功归到了勒·柯布西艾的名下！事实上，艾琳·格雷的著名居所 E.1027 和其中一些家具的设计都出自她本人之手，与勒·柯布西艾丝毫无涉。至于勒·柯布西艾未经她同意在内中大画壁画，艾琳·格雷斥之为"故意破坏艺术的行为"，反感之情溢于言表。连勒·柯布西艾也承认，他是这所独特居所的设计的赞赏者；但是，向来认为壁画之于建筑是一枚炸弹的他却又偏偏强人所难，把自己的壁画一厢情愿地认定为"礼品"。殊不知这实在是一件无法退还的礼品！尽管到了后来，勒·柯布西艾的壁画被不无理由地毁掉了，可是，取而代之的壁画的照片又占据了原位，仿佛是一种不可抹去的痕迹（第 167—178 页）。在这里，性别的话题早已是复杂的文化症候了，需要更加鞭辟入里和烛微显幽的深刻剖析。

恐怕没有什么人注意过女性作为建筑师的客户所起的非凡作用。爱丽丝·弗兰德曼（Alice T. Friedman）独具慧眼地指出，将性别的因素注入到历史的审视之中，有助于形成一种迥异于通常的建筑通史的叙述结果。例如，把眼光集中到欧美的居家型的重要建筑，就会发现数量惊人的、出诸杰出建筑家之手的建筑是专为女性而设计的。这一名单可以长长地胪列一番：劳埃德·赖特（Lloyd Wright）、格里特·里埃特维尔德（Gerrit Rietveld）、勒·柯布西艾、艾琳·格雷、路德维格·米艾·凡·德·罗艾（Ludwig Mies van der Rohe）、里查德·纽特勒（Richard Neutra）、罗伯特·文杜里（Robert Veturi）……这些建筑的特点是：（1）都是为非传统的、中产阶级或上层社会以及受过良好教育的女性而专门设计的；（2）这些女性均能使那些建筑家的工作符合自己的特殊要求；（3）所有这些建筑都鲜明地传达出一种观念：女性当家的居所是一个女性可以主动进行选择的地方，而且也不一定因而会逊色或具有二流的品质。从 19 世纪中叶以来，

欧美的中产阶级和上层的家居是私密性的、家庭型的、与工作的公共性空间相分离的一种环境;而且,家居不仅是繁衍和社会化的场所,也是确定社会与经济关系的舞台。但是,上述谈到的专为那些精英女性而设计的建筑却大相径庭,由此也反映了一种饶有意味的建筑、经济和社会方面的分离。首先,这些建筑在平面安排上就是别出心裁的,与男权观念中的格局没有什么共性可言,譬如社会环境的内与外的界限不复存在,工作和消闲的划分也变得无足轻重。其次,多重功能的考虑代替了单一房间单一功能的惯例,譬如单亲家庭的母与子的共处明显得到重视。再次,卧室的局面亦与众不同。在有些这样的建筑里,卧室几乎是消失了的。凡此种种,都对传统的建筑结构的价值观构成了对比。特别值得大书一笔的是,正是女性的坚持和参与,在很大程度上使建筑家由此获得了非同凡响的成就,特卢丝·施罗德（Trrus Schroder）之于格里特·里埃特维尔德就是一个绝好的例子（第217—229页）。

女性建筑家的思考触及了一些可能是以往的建筑人士未予重视的方面。在这方面,她们的细腻和关怀也是独特的。譬如,女性将那种对建筑教育和实践所关联的"绿色建筑"问题的重要性的认识与建筑的伦理性责任相提并论,指出"绿色建筑"不仅仅是一种潮流而已。她们提出,为什么在广场恐惧症中女性的比例会高达75%?为什么在美国大部分大城市里一到黑夜绝大多数女性都成了"广场恐惧症患者"了呢?法国的殖民主义者是如何通过建筑的手段来改变阿尔及尔人的空间性别观念的?尤可注意的是,女性在更广泛的意义上对建筑文化提出了深刻而又具体的反思。在她们看来,在19世纪和20世纪西方工业化的世界里,几乎所有的设计和技术都建立在一种把有机的整体打成碎片的基础上。无论是物质的空间还是社会的场所,均是两分化的：女性和男性、富人和穷人、黑人和白人、青年和老人、放荡的和正直的、健康的和残疾的……面对未来,这样的两分化显然是不合时宜的。全球性的问题,譬如无家可归、贫困、环境恶化、社会动荡和暴力的加剧等,都要求未来的建筑师在自己的专业层面上作出回应。大多数美国城市中令人心寒的、敌对的建筑环境必须要有极大的改观。正像莱斯利·凯恩·威斯曼（Leslie Kanes Weisman）所指出的那样,人类的建筑实践已经有了上万年的漫长历史,其目的是要让人在特定的环境中获得一种保护,但是,到头来我们却发现,如今的建筑设计常常是在削弱我们的健康以及这一星球的生存条件。面对这些问题,建筑家的责任之大是可想而知的。再举一个例子说

图 6-21 《建筑的性别》一书封面图
(Diana Agrest, Patricia Conway and Leslie Kanes Weisman ed. *The Sex of Architecture*, New York: Abrams, 1996)

吧,我们怎样教育未来的建筑师专为老人以及那些不幸患有阿尔察默氏病和艾滋病的人建造一种无障碍、有生活与保健辅助设施的房屋呢?(第274—276页)由此,我们似乎可以明白,女性对于建筑文化的考察与男性的相关认识起码是构成了一种对跖性的关系,前者确实具有不可替代的意义。如果说女性的视线条具体到了人的居所,而且是特殊人群的居所,那么再想一想福柯对异位(heterotopia)空间的论述,我们就多少能感觉到女性和男性对于建筑问题的旨趣的微妙差别。确实,福柯所论述的建筑种类不在少数,有博物馆、监狱、医院、公墓、剧院、兵营和妓院等,但是,正如玛丽·麦克列奥德(Mary McLeod)所指出的那样,他似乎有意或是无意地省略了居所、工作场所、街头、购物中心以及日常消闲中的普通领域,譬如操场、公园和饭店等(第19—20页),而后者却可能是女性更为敏感也更感兴趣的所在。

关于建筑的评论的性别属性,也有不少饶有意味的问题。在当代的话语里,建筑被认为应该更在乎语词而非建筑物本身。事实上,从维特鲁威斯(Vitruvius)

到彼德·艾森曼（Peter Eisenman），建筑家们都是依赖于文本展开工作、解释自己的理论、记载自己的职业以及为名垂史册而描绘一生的经历，等等。因为文本的影响更为深远，而且也远比建筑物本身要更易存留。然而，一点不夸张地说，在这方面，男性的声音几乎压倒了一切。在早期的美国社会里，女性对建筑不置一词甚至是道德观念上的应有之义！问题在于，并非女性不会评说建筑，而实在是颇多羁绊。19世纪有文化的女性只是将写作当作为爱好而非职业，其文本是面目不清的，所写是感受而非男性津津乐道的观念，而且其叙述的倾听对象也大体上限于女性而已。即使到了20世纪，像朱丽娅·摩根（Julia Morgan）这样的参与了500余项建筑工程的女性建筑家也不想提笔写一写自己的不凡成就。原因何在？说起来也不复杂，那就是，如果一个女建筑家不三缄其口的话，那么她就有悖于当代资产阶级有关女性的理想观念！女性唯有比异性更艰苦地工作，别无其他选择。这也许就是当代女性建筑家哪怕再有建树至今也还没有一部自传的缘故。欧洲如此，美国亦然。

　　最后，似乎值得一提的是，女建筑家已经注意到，在美国，如今女性所写的建筑评论已经拥有广泛的受众，并且形成了相当的影响。她们的声音是多样化的，其背景包括专业建筑师、教师、建筑史学者、建筑理论家、建筑批评家和新闻记者等，以致"一旦女性评写建筑，公众和专业人士都予以倾听"（第305页），只是我对此有点疑惑，总觉得这与其说是事实的陈述，还不如说是一种自勉。

　　事实是，无论是当代的建筑实践抑或建筑批评，无论是在西方抑或是在中国，女性面前的道路实在都还崎岖而又漫长。

第七章　艺术博物馆：文化表征的特殊空间

> 当然，尽管我们务必注意那些隐藏在话语之洞中"未说的"东西，但是这并不意味着我们必须去倾听在墙的另一面有个人仿佛在敲打的声音。
>
> ——〔法〕拉康《书写》

引 言

福柯在《规训与惩罚》一书中认为，无论是避难所、诊所还是监狱等，均是权力和知识关系的体制化的表现，换一句话说，它们都是值得特别关注的。福柯没有具体地提及艺术博物馆。然而，艺术博物馆又何尝不是这样一类的研究对象呢？大部分的艺术博物馆坐落在城市的中心，是"展示和陈述"权力的具体表现（既是物质的、实体的体现，也是符号的、意识形态的体现），而且，它们大都被安排在一种开放的或公共的空间里，目的也正是要以一种特殊的形式使人们自觉或不期然地融入某种体制化的过程之中。[1]

在某种意义上说，艺术博物馆的理论问题同时就是它的实践问题，或者反过来说，艺术博物馆的实践问题同时也是它的理论问题，因而，将艺术博物馆作为一种深文周纳的人文研究对象总是具有一种特殊的含义与分量。[2]

艺术博物馆是18世纪的产物。[3] 不过，有关的理论探讨到了上世纪的90年代才有了特别的进展。所谓的"新博物馆学"（New Museology）[4] 就标志着一种批判性研究的真正崛起。

一个前提的认识

顾名思义，艺术博物馆无一不是存放、展示经典艺术品的场所。但是，一个永远挥之不去的棘手问题是：博物馆不断地将艺术品（尤其是雕塑作品）挪离原

[1] 贝内特（Tony Bennett）甚至认为，监狱与博物馆构成了权力的两面神现象，前者是封闭的形式，而后者则是开放的（see Tony Bennett, "The Exhibitionary Complex", in *Thinking About Exhibition* ed. by Reesa Greenberg, Bruce W. Ferguson, and Sandy Nairne, London: Routledge, 1996）。

[2] 1953年整整一年分别在美国华盛顿国家美术馆、纽约大都会艺术博物馆、波士顿美术博物馆、芝加哥美术学院以及西雅图艺术博物馆等处举办的《日本绘画与雕塑展》甚至是二战以后新的日美政治语境（比如1951年的旧金山和约会议）的产物，吸引了50万的美国观众，参见 Yoshiaki Shimizu, "Japan in American Museum—But Which Japan?", *Art Bulletin*, March 2001。

[3] 中国现代意义上的博物馆的开办乃是上个世纪初的举措：1905年，张謇创办了南通博物苑。

[4] See Peter Vergo ed., *The New Museology*, London: Reaktion Books Ltd., 1989.

初的位置（*in situ*），从而可能改变艺术品的语境或使之荡然无存；那么，艺术博物馆对艺术品的保护是完全的、不打折扣的，还是适得其反呢？

有意思的是，当法国19世纪著名的历史学者于勒·米什莱（Jules Michelete）还是一个少年时，法兰西纪念碑博物馆刚刚应大革命之召，从女修道院、宫殿和教堂等处汇集了大量无与伦比的雕塑作品。这些作品既失去了原有的基座，又放置得不甚地道，然而，米什莱坚持认为这不会令人困惑不解或显得杂乱无章。他在自己的著作中如此写道："相反，这是第一次使它们笼罩在一种强有力的秩序之中，一种真实的秩序，也是唯一真实的秩序，反映出了时代的关联。一个民族的不朽就是由它们揭示出来的。"[1] 米什莱的这种反应是否完全合度，我们在此先暂不细论，但是，他确实促使我们从另一角度去思究博物馆的意义。可以肯定的是，艺术博物馆的出现本来就是与更为广泛的社会体制及其话语系统的演变紧密联系在一起的。

如果说从艺术史学的角度出发，将一件重要的艺术作品（比如古代的纪念性雕塑作品）从某种特定的基座乃至相关甚重的环境空间中予以搬离，纳入装饰的、人工的成分十分明显的博物馆中而有了一种移位的甚至反历史的特点的话[2]，那么，从另一方面看，博物馆又确是对艺术作品的文化能量的独特集结。同时，对艺术品的理想化设定也是不切实际的，因为并不是人人都能亲躬实地，从而体验艺术品的原初风貌，即使是艺术史学者本人也未必能例外。博物馆以其公共的乃至国家的性质集中地展示重要的艺术品正是一般观众接近一种精英文化的现实途径。而且，当不同的艺术作品一起汇合在博物馆的展示空间时，其单个的文化属性就与其他作品构成了某种程度上的融合、互动和互补的关系，从而有可能焕发出特别鲜明的光彩。依据格式塔心理学的理解，整体并不等于部分的总和，也不是由若干因素拼合而成的；相反，它先于部分而且制约部分的性质与意义。这一点十分切合博物馆的收藏、展示性质。从某种意义上说，巴黎卢浮宫里的《蒙娜·丽萨》的奇异魅力难道不是同该博物馆中其他众多的艺术杰作的众星

[1] See Francis Haskell, *History and Its Images: Art and the Interpretation of the Past,* New Haven: Yale University Press, 1993, p.279.

[2] 其实，有关博物馆的负面性，无论是理论家还是艺术家都有议论。譬如阿恩海姆曾经写道："在博物馆或者艺术画廊里，我们411都会过偶然令人沮丧的时刻。这种时候，周围那些竖立着和悬挂着的展品好像昨天晚上戏散后遍地委弃的戏装，荒唐地处于沉默之中。"（见其《艺术心理学新论》，商务印书馆，1996年，第2页）；而毕加索则更为偏激："各种博物馆只是一大堆谎言罢了……"使毕加索感到受刺激的是，"有一天我去看沙龙回顾展。我注意到了这一点：一幅好画挂在坏画之中就成了一幅坏画，而一幅坏画挂在好画之中却是为了变成好画"（See Dore Ashton ed.: *Picasso on Art: A Selection of Views,* Boston: Da Capo Press, 1972, p.119）。

拱月式的展示有关吗？同样道理，《米罗岛的维纳斯》尽管失却了原位性的特点（这一特点的复原甚至比那断臂的修复还要困难因而也更令人惋惜），但是她置身于卢浮宫的其他雕塑作品中也无疑地显得更别具风姿……因而，当博物馆有幸添增一件重要的艺术品时，它所获得的其实就不仅仅是这一件艺术品本身，而是由此而形成的新的文化能量（这甚至会是令一切都焕然一新的魔力）。这也就是为什么每一项重要的考古发掘或是举足轻重的鉴定研究成果会使从事博物馆事业的人们极其关注的原因所在。对于每一个博物馆学的研究者来说，尤其要着意的也许正是这种单个的艺术品与复数的艺术品之间的特殊关联所产生的新的文化意义的品性。由此，我们不但不会从任何一个单一的方面或把博物馆抬高到一种虚幻的高度上加以褒扬或将它贬低成不值深论的对象，而且还能紧紧地抓住米什莱所提及的那种"强有力的秩序"，进而窥视博物馆的文化深义结构。

不过，与之相关的争议是，如果艺术品原意（intention）依然固在的话，那么，博物馆内的语境的挪移与变化就并不影响作品的意义的存在，也就是说，艺术博物馆的作为是无可指责的，人们依然可以寻找到这一原意。

但是，症结在于，人们凭什么可以证明原意的存在，或者说有无可能证明原意的存在？艺术作品又是因为怎样的缘由在不同的语境里显现不同的意义？假如语境的改变乃至人为的破坏严重到了惊人的地步，那么有没有可能使得我们不再有任何的途径获取艺术品的整全意义？假如承认语境的改变或破坏可能影响艺术品的意义的理解与阐释，那么，人们又应该在怎样的层面上确认原意与语境的关联性？……这些问题仿佛颇为接近阐释学的议题，但是，就艺术博物馆而言，实际上又都可以将其归结为：艺术博物馆究竟在怎样的范围内具有保护艺术品本真意义的性质，同时又怎样使这种保护扩展到最大的限度？因而，对艺术博物馆的实践打上一个问号并不是无关宏旨的，而是有必要展开具有批判性的反思。而且，提出疑义的学者中也不乏名声赫赫的学人和艺术家，如阿多诺、本雅明、布兰夏特（Maurice Blanchot）、海德格尔、伽达默尔、塞德迈尔（Hans Sedlmayr）、阿恩海姆、毕加索和保罗·瓦雷利等均对艺术博物馆流露过相当悲观的情绪。无疑，艺术博物馆的问题是一个意味十足的理论深洞。

在这里，胪列语境之于具体的艺术作品的意义阐释的作用并没有太多困难。确实，艺术博物馆里有多少作品（甚至镇馆的名作）是欲辩难明的对象啊！譬如，我们根本无以恢复米罗岛的维纳斯的原初语境，不知其惊世之美与周边的呼应又

是一种怎样的超俗境界，但绝不会是今天卢浮宫中的那一道近乎多余而又不得其所的保护圈。像波士顿美术博物馆那样，让罗丹的大型雕塑多少有点委屈地——挤在一个室内长廊里，实在是以作品的原初的或应有的魅力的减少为代价的。同样，将一座中国古代的高大雕像权宜地置于大英博物馆的楼梯旁的空间里，恐怕也要让我们有点愤愤不平了，因为这哪是面对那尊恢宏而又肃穆的中国宗教雕塑的环境！同样，绘画的语境又何尝是可以掉以轻心的对象。艺术史专家早就指出过，像乔托为意大利帕多瓦的阿雷纳专用礼拜堂所作的系列壁画，如果换一种置放的位置或顺序就有可能产生不大不小的遗憾，而细部（如基督的6种手势）的意义离开了礼拜堂中这一整个壁画系列，也是无法落实的。[1] 壁画如此，大量的祭坛画、天顶画等亦然。无怪乎有人觉得，艺术史学者如果更娴熟于艺术品展示的原初语境及其必然或偶然的变化，那么，艺术博物馆内的许多经典作品的意义的阐释或者意义的历史性变迁就会变得切实许多，而不是往往充满了玄玄乎乎的猜测。艺术博物馆可能是艺术作品的审美质素的停留之地，却未必是其历史的、世俗的、文化的和政治的等因素的定格场所，而且，显而易见，即使是审美的质素也会因之而变易甚至蜕变。理查德·沃尔海姆有过一个著名的论断，即"艺术及其客体是不可分离的"[2]。如果换一种表述，就可以变成："艺术及其语境是不可分离的。"复活节岛上的雕塑如果离开太平洋中的这座小岛，还有多少特殊的神秘色彩可言，虽然神秘也未必就是其原意？许多古希腊的雕塑是为神殿而设的，对古希腊的仪式生活没有一定了解的人对于这种雕塑的了解如果是一种孤立的把握的话，就肯定要产生相应的折扣甚至误解；同样，对于文艺复兴时期的祭坛圣画来说，不懂基督教的文化也会不得要领。这就是说，语境可能直接成为艺术作品的功能的表征，将作品与其功能分离出去，就有可能偏离艺术作品的正确理解。

问题就在于，艺术博物馆常常不能顾及这种与功能相关联的语境，尤其是对于那些年代极其久远或者来历难以明辨的作品更是如此。因而，当艺术作品仅仅只是博物馆中的审美对象时，艺术作品所损失的含义是可观的。保罗·瓦雷利极为生动地描述过处身于艺术博物馆中的奇特感受，他说：

[1] See Arthur Danto, *Analytical Philosophy of Action*, Cambridge: Cambridge University Press, 1973, p.ix.

[2] Richard Wollheim, *Art and Its Objects: An Introduction to Aesthetics*, New York: Harper & Row, 1968, Preface.

（在进入）这种地板打蜡的偏静之处，品味着神殿、客厅、公墓和学院等的气息的同时……我是……莫名其妙地被美所包围，左右两旁的杰作无时不让我目迷五色，使我身不由己地像一个醉汉似地在柜台间踽行……

只有对文明的茫无所知和缺乏愉悦趣味的人才会设计出这类七零八落的场所。把业已死亡的视像如此并置一起是有点疯狂的做法，每一件东西都在嫉妒地争夺会给予其生命的注意视线。[1]

其实，瓦雷利的观感并不是孤例，而像毕加索这样的艺术家干脆就把博物馆看作"一大堆的谎言"而已。[2] 与此同时，不少人（即使是艺术史家）在一流的艺术博物馆中也会有类似的或头晕目眩或令人窒息的经验，同时觉得博物馆的做法具有病态和野蛮的特点。在最近的博物馆文化研究中，我们不难找到这类观照。例如，法国学者让-路易·德奥特（Jean-Louis Déotte）在谈到巴黎卢浮宫的创建过程后，认为该博物馆恰恰是发明了一种现代的"支离破碎的艺术"[3]；荷兰著名学者米克·贝尔在分析了博物馆收藏的修辞学含义之后，进一步指出，收藏就是某种形式的盲目崇拜（fetishism）。[4]

但是，艺术品语境的改变有时几乎就是一种必然的结果或选择。因为，首先，不可能也没有必要让现代的观众（包括艺术史研究的专家）进入像譬如菲迪亚斯、米开朗琪罗、皮埃罗或是汉代的工匠艺人那样当时面对其创造物时的语境。甚至，更有学者猜测，岁月悠悠所带来的诸种变化乃至那些不可预测的腐蚀痕迹未必就不在艺术家原初的考量因素之中。因而，我们后来的那些习以为常的修复倒有可能是有违艺术家初衷的。反正，艺术品的历史只可以追溯之，却又不是可逆的。任何为之而作的重建、复现和再构等，都不可能再一如既往，质样无改。因而，如果艺术博物馆的陈列艺术作品的方式是既有的、可能的最佳方式之一的话，那么它就现实地成为一种我们接近和欣赏艺术作品的最高选择。其次，假如我们只是主观地认同艺术作品的原初语境是唯一的接触艺术作品的条件（尽

[1] Paul Valéry, "The Problem of Museums", in *Degas, Manet, Morisot*, trans. by. David Paul, New York: Pantheon, 1960.
[2] See Dore Ashton ed., *Picasso on Art: A Selection of Views*, Boston: Da Capo Press, 1972, p.119.
[3] See Jean-Louis Déotte, "Rome, the archetypal museum, and the Louvre, the Negation of Division", in Donald Preziosi and Claire Farago ed., *Grasping the World: the Idea of the Museum*, Surrey: Ashgate Publishing Company, 2004.
[4] See Mieke Bal, "Telling Objects: A Narrative Perspective on Collecting", in Donald Preziosi and Claire Farago ed., *Grasping the World: The Idea of the Museum*.

管是最为理想的条件），那么我们就可能看低了艺术博物馆的一种启蒙和民主化的价值。有许多艺术作品（特别是那些价值连城的珍宝之作）原本属于皇室、神殿和私家等的内设或秘藏，是民众无以接近的神秘之物，博物馆的诞生极大地改变了这一现象。艺术博物馆中的艺术作品事实上是"没有围墙的"景观，是大多数人可以亲验的对象。而且，有必要提醒的是，即便在今天也仍然有必要将一些顶尖的艺术作品从某些禁地中"解放"出来。以法国浪漫派绘画大师德拉克罗瓦的作品为例，他当年为波旁宫所作的天顶画组画极为精彩迷人，是艺术史深度读解的理想对象之一。[1] 但是，它在今天却依然是极难接近的对象，因为天顶组画的所在地是法国政府的某一个部，进入其间的手续就足以让我这样因心仪而前往巴黎却又来去匆匆的观者望而却步，于是，不能亲睹德拉克罗瓦的天顶画的风采成为笔者的一大遗憾。当然，类似这样的实例举不胜举，但是，至少现代博物馆的建制为我们接近最炫目的艺术杰作提供了既有的、最大的可能性。因而，我们没有理由不对艺术博物馆的存在和实践心怀感激之情！再次，尽管艺术作品的语境在某种意义上说是不可还原和重建的，但是当代的艺术博物馆已经意识到了"类语境"（或"第二语境"）的重要价值。譬如，纽约大都会艺术博物馆中的精心仿造的明代风格的文人庭园对于中国古代卷轴画的欣赏、玩味和思究无疑具有十分显然的助益，而16世纪西班牙式内院和东亚风格的室内陈设等则也会对相应的西班牙艺术与伊斯兰艺术的观赏和阐释构成难得的语境呼应。同样，英国维多利亚和艾伯特博物馆中的那种把书画艺术作为中国古代文明生活中的一个有机组成部分而加以展示的做法，也是有意让人联想到特定的原初语境……此外，博物馆内的照明条件以及与其他的同时期或不同时期的作品进行参证、比较等的便利，都是艺术爱好者的福祉的具体所在，甚至是我们得以超过某一艺术家本人对自身作品的理解的一个契机。譬如，试想一下，有哪一个艺术家会有机会看到其身后的许多杰作呢？或者说，某一艺术家的同时代的阐释者也未必有今天的艺术史家那样的宽阔视野，可以在博览不同时代的艺术家的杰作的基础上，对某一艺术家及其作品进行政治的、社会学的、心理学的、人类学的和女性主义的解读、欣赏和诠释。艺术博物馆使得人们多样化地看待艺术作品成为一种确凿的现实，

[1] 参见拙译《传统与欲望——从大卫到德拉克罗瓦》（诺曼·布列逊著）第6章，石家庄：河北美术出版社，1996年。

实在是功莫大矣！[1] 总之，艺术博物馆对于语境的改变、重建等是一种多少有点必然、灵活而有意义的选择。而且，我们今天已经很难想象那种没有艺术博物馆存在的现代文明了。

当然，艺术博物馆依然有责任为一种较为整全的语境的重构作出自身的努力，以裨益人们把握艺术作品的文化色彩。以 1993 年展于纽约的亚洲协会与堪萨斯的纳尔逊—阿特金斯艺术博物馆的《神、卫士与情人：公元 700—1200 年印度北方的神殿雕塑展》为例，展览的组织者就试图让展品成为一种来自更为广博的宇宙论系统中的片段，因为这种宇宙论的含义恰恰就是原初的神殿建筑中的背景因素。这样做客观上也纠正了人们习以为常的一种观念，即所有在艺术博物馆中展出的艺术作品都是单独欣赏的对象。艺术博物馆自然无法原样无改地复原展品的原始语境，但是它须努力缩小原始语境与博物馆重建性语境之间的差距。一个令人沮丧的事实是，许多出诸西方博物馆以及诗人收藏的古代东方的艺术品（尤其是雕塑作品）往往是来历不明的，也就是说，艺术品或者是在流动过程中，其原置地点变得越来越模糊，或者是其语境属于不愿公开的范畴。这样，诸如此类的作品的语境重建就成为某种棘手的问题，同时也反映出艺术品与归属权、殖民文化等有着千丝万缕的联系。

值得注意的是，已经有艺术史论家意识到，我们并不是在艺术博物馆里寻找那种固有的、历史性的意义，而只能说是在感受、印证和阐释一种需要不断深掘的意义，这与其说是一种结果，还不如说是一种过程。或许艺术作品本身就要求这样的自觉，也只有在这样的觉悟下，我们才会对艺术作品的意义有一种真正的乘之欲往的体会。米克·贝尔在其力作《读解伦勃朗——超越语词—图像的对峙》一书中干脆表明，她对伦勃朗的读解并非对其历史性意义的重建。尽管在艺术博物馆这一原作的"飞地"里所进行的审美、鉴赏和分析等并不因此而可以随心所欲，但是有一点至少是可以肯定的，那就是当下的阐释或许只能是当下的，而不会与以往和未来的阐释一致无异，同时人们总是要情不自禁地衡量譬如究竟哪一种阐释更加合乎情理或逻辑。在这一意义上说，艺术博物馆宛如一种欣赏、诠释问题的触媒，或一口需要不断诉诸理论探究的深井。

[1] 当然，我们不能天真地认定，艺术博物馆所提供的一切便利，例如参证、比较等可以实现某一艺术作品的新意；这种参证与比较只是为我们亲验艺术作品提供了更多的不同以往的方式而已。参见拙著《绵延之维——走向艺术史哲学》第 6 章，北京：三联书店，1997 年。

缔造仪式的特殊圣地

无可否认的是，无论是在西方还是东方，博物馆已经成了经典艺术（包括某些当代艺术）得以有力展示的重要媒介。有时，作为文化体制的一部分的博物馆在决定艺术品的意味时有举足轻重的作用。从艺术家到展览组织者的努力所实现的特定展事实际上既是艺术活动的关键一环，也是整个文化中极为耀眼的事业。从某种意义上说，博物馆不仅仅是学习、教育或娱乐的场所。从收藏到展览的一系列过程都是和特殊的美学观念乃至特定的意识形态问题相关相联的。美国女学者邓肯（Carol Duncan）很中肯地指出过："在理论上说，博物馆是参观者获得精神提升的公共空间。然而，它们实际上又是意识形态的强有力的机器，举足轻重。"[1]

这一点在博物馆本身的形成与发展的历史中可以看得颇为清楚。

几乎一致的看法是，博物馆这种文化的组织形式是18世纪的产物。不过，其最早的形式或许可以追溯到渊源于古代埃及亚历山大城的缪斯庙；这是就"博

图 7-1　布雷（Étienne Louis Boullée）《博物馆设计图》（1783），素描加水彩，巴黎国家图书馆

[1] Carol Duncan, *The Aesthetics of Power: Essays in Critical Art History*, Cambridge: Cambridge University Press, 1993, p.191.

图 7-2　伦敦大英博物馆

物馆"（museum）一词的词源学的意义而言的。"博物馆"即是"缪斯女神们居住的地方"。也许正是这层关系，从 18 世纪到 20 世纪大多数的博物馆都被设计成类似宫殿或寺庙一样的建筑群。在当时布雷为博物馆所画的设计图中，人们感受到的正是一种宫殿般的宏伟气势。[1]

[1] 相形之下，中国的博物馆的历史则稍稍显得晚近了一点，至今不过 100 年左右，虽然中国的文化史要漫长得多。这并不是说，中国人向来对艺术品的收藏和展示没有自觉的觉悟。据《周礼》载，西周时就有了"天府掌祖庙之守藏"；《隋书》记载了隋炀帝"聚魏以来古迹、名画，于'玩文'殿后，起二台，东曰妙楷台，藏古迹，西曰宝台，藏古画"。有唐一代，张彦远在撰写其《历代名画记》时就专门辟出章节"论鉴识收藏阅玩"。其中谈到，"夫识书人多识画，自古蓄聚宝玩之家，固亦多矣……贞观、开元之代，自古盛时，天子神圣而多士，士人精博而好艺，购求至宝，归之如云。故内府图书为之大备"。虽然，当时并没有出现现代意义上的博物馆，但是，与博物馆事业相关的某些意识恐怕在今天看来也是饶有意味的。譬如，张彦远谈道："蓄聚既多，必有佳者，妍媸浑杂，亦在诠量……夫金出于山，珠产于泉，取之不已，为天下用。图画岁月既久，耗散将尽，名人艺士，不复再生，可不惜哉！"他自己则"恨不得窃观御府之名迹，以资书画直广博"。这些不能不说是对具有公共性的博物馆的一种呼唤。至于对珍贵的艺术真迹要求"不可妄传"以及"不可观书画"的种种规矩等也可令人深长思之的。依照有些西方学者的看法，中国的汉文化是世界上较为在乎艺术收藏品的历史真实性的文化之一。譬如约瑟夫·艾尔索普（Joseph Alsop）通过对艺术收藏品的跨文化的广泛观察和审视，倾向于将近代西方、中国汉文化、希腊和罗马文化以及某些伊斯兰文化等看作比较注重艺术品的历史性质的文化形态（参见其著作 The Rare Art Traditions: The History of Art Collecting and It's Linked Phenomena Wherever These Have Appeared, New York: Harper & Row, 1982）。

但是，中国的博物馆为什么迟迟才问世？对此，我们恐尚难确论。不过，安德烈·马尔罗似乎另有一种差强人意的解释："艺术博物馆在亚洲出现如此之晚（而即使那时候，也只是在欧洲人的影响和资助下才得以完成），是因为对于亚洲特别是远东而言，艺术的沉思与美术馆是不能共存的。在中国，除去宗教艺术所在地外，充分欣赏艺术品必然涉及所有权的问题，这就使它们处于隔绝的状态。画不是用于展出，而是展现在一个蒙受天恩的艺术爱好者面前；它的功能就是增进和深化他与这个世界的交流。"（see André Malraux, The Voices of Silence: Man and His Art, trans. by S. Gilbert, New York: Garden City, New York: Doubleday, 1953, p.14.）不过，值得一提的首先当属南通博物苑。它是中国人创办的第一所博物馆，是年 1905 年，创办人张謇。此前，张氏曾上书清朝廷，吁请将皇帝收藏的典籍文物等公之于众；可先在北京成立帝室博物馆，然后再在各地逐步予以推行。可惜，张氏这位具有相当近代博物馆意识的有识之士的提议并未被清朝廷所接纳。于是，南通博物苑就成了他的别开一面的示范之作。其次是历史博物馆——（接下页）

从柏林、慕尼黑到伦敦等，均是如此。有些博物馆的正门面就刻意模仿着古希腊罗马时期的寺庙神殿。这些其实都是不可小觑的环节，它们不失为一种趋向特殊仪式的前奏因素。就像美国当代著名的作家约翰·厄普代克（John Updike）在其《博物馆与女人及其他故事》一书中所提及的那样，"博物馆里没有什么会比其入口更辉煌夺目的了——出人意表的拱顶，美观的檐口……宽阔的台阶，天都知道，通向一个个摆放着需要屏息凝视的珍宝的地方"。例如，位于华盛顿特区的美国国家美术馆是世界上屈指可数的大型美术馆之一，是 20 世纪 40 年代初才开放的，尽管年轻却在建筑的外形以及藏品上与欧洲最为古老的博物馆极为相似，因为欧洲的博物馆（譬如英国的国家美术馆）就是新大陆的美术博物馆的楷模。即便是新建的加拿大国家美术馆，尽管其建筑物的外在形态和入口颇似现代商厦，里面的门厅却也依然是庄重有加的古典风格。波士顿美术博物馆建筑的正面与入口原先也是一派古典的宫殿风范，而 1983 年因为全馆扩展而添增的、由贝聿铭设计的东翼主入口却一下子将参观者推向了图书礼品店、数家豪华餐厅等，建筑从一开始所能营造的仪式性氛围在过于休闲和商业的气息里的损失是不言而喻的，按照邓肯和菲勒（Filler）等的极而言之的说法，"人们现在可以访问博物馆，看展览，购物和用餐等，但是，却再也不会有一种文明遗产的提醒了"。这也许就是有点不妙的"迪士尼化"。[1]

就西方的情形而言，艺术博物馆被赋予公众或者公共的性质，是和欧洲 18 世纪的重农主义[2]和启蒙运动的理想联系在一起的。为此而迈出引人注目的第一步的人是德国的约翰·威廉（Johann Wilhelm）。他早在 1709—1714 年间就在杜塞尔多夫的住处附近为自己的艺术收藏品修建了一个特殊的画廊。由于他本人于 1716 年去世，威廉几乎没有机会光顾这一博物馆。不过，它成了第一座为博物馆

（续上页）中国官方开办的第一个博物馆。1912 年，出于"京师首都，四方是瞻，文物典司，不容厥废"的考虑，当时的中华民国临时政府教育部在国子监创立了该博物馆。至此，把博物馆和一种特殊的集体性视看态度（比如"四方是瞻"）联系在一起的观念已经清晰可辨了。再次是中国最大的博物馆——故宫博物院。1924 年，清室善后委员会在逊清皇帝溥仪迁出故宫之后成立并接收了紫禁城宫殿及其内中的物品。1925 年 10 月 10 日，故宫博物院在明清两代皇宫及其收藏的基础上诞生了。无疑，它的独特的历史背景为博物馆的活动提供了无与伦比的仪式性。第四则是 1933 年出世的南京国立中央博物院筹备处（南京博物院的前身）。当时，经蔡元培等人的建议，国民政府促成了此馆的筹建。这是国家大型艺术博物馆的一个范本。根据统计，中国到 1996 年底已拥有 1800 座博物馆，每年约有 5000 个展览，观众达 1 亿人次（参见赵晋华：《博物馆的大门向谁敞开》，《中华读书报》1997 年 10 月 22 日第 5 版）。显然，中国的博物馆于今虽仍有重重困难，却在整个文化事业中占据了越来越不容忽视的地位。

[1]　See Arthur Danto, "The Museum of Museums", *Beyond the Brillo Box: The Visual Arts in Post-Historical Perspective*, Berkeley: University of California Press, 1998.

[2]　重农主义（physiocratism），指的是 18 世纪法国资产阶级古典政治经济学派的理论。

图 7-3　巴黎卢浮宫博物馆外

图 7-4　维也纳美术史博物馆

图 7-5　布鲁塞尔皇家美术博物馆

图 7-6　安特卫普皇家美术馆

第七章　艺术博物馆：文化表征的特殊空间　|　291

图 7-7　彼得堡艾米塔什博物馆

的目的而建的独立建筑物。[1] 到了 19 世纪，每一个西方国家都已经为至少拥有一个重要的公共艺术博物馆而倍感自豪。饶有意味的是，当时一些博物馆的创始人都是"业余的"（amateur）；他们酷爱艺术，同时也精通艺术，但却未必是以博物馆为生的。比如，19 世纪最为审慎而又大胆的收藏家、华莱士收藏馆（the Wallace Collection）的创始人赫德福德勋爵（Lord Hertford）和在摩根图书馆担任博物馆馆长的贝尔·格林（Belle Greene）等人都是"业余"人士。这和以后的发展是颇不相同的。在某种意义上说，20 世纪则是所谓的"博物馆热"（museum fever）时期。根据不完整的统计，美国占据了全世界博物馆总数的四分之一！早在 1965 年，美国博物馆联合会（AAOM）就曾表示过，1960—1963 年间，每三、四天就有一个新的博物馆降生。到了 20 世纪 80 年代，每 100 万人口中就有 21 个以上的博物馆。而且，在博物馆和美术馆中观摩的人超过了观看体育赛事的人数。[2]

[1]　See Per Bjurstrom, "Physiocratic Ideals and National Galleries", in *The Genesis of the Art Museum in the Eighteenth Century* ed. by Per Bjurstrom, National Museum, Stockholm, 1993.

[2]　See Jeanette Greenfield, *The Return of Cultural Treasures*, p.157.

图 7-8 华盛顿特区美国国家美术馆

图 7-9 加拿大国家美术馆鸟瞰图

图 7-10　巴黎卢浮宫博物馆入口走廊

图 7-11　卢浮宫博物馆地下出入口处确实不乏商业气息。

再以 20 世纪 90 年代晚期为例，欧美的艺术博物馆似乎进入了一种颇为美好的阶段。许多年以来，光顾纽约各类博物馆的人次也超过了观看体育赛事的人数。经济学家甚至将"博物馆热"看作具有回报价值的事业。[1] 多布金斯基（Judith Dobrzynski）在《纽约时报》的一篇长文中也谈到，像美国的艺术博物馆就不仅仅是进入了"美好的时期"，"看一眼在任何一个星期五晚上就在纽约的现代艺术博物馆众所聚集的人群。想一想……最近在举办毕加索画展的国家美术馆外长长的等待队伍……看上去 90 年代成了美国的艺术博物馆的时代，甚或可能是一种黄金时期"[2]。当欧美当代文化中的视觉优势与源远流长的博物馆传统的取向不谋而合的时候，产生出这样的颇为乐观的情绪是十分自然的。

令人好奇的是，从博物馆诞生之时起，人们对它总是好评不绝的。德国文豪歌德算得上是西方艺术博物馆发展的最早见证人之一。与其他光顾 18 世纪新建的博物馆的人一样，年轻的歌德对其中的空间以及所唤起的神秘感感触殊深。1768 年，在访问了有众多的皇家艺术收藏品的德累斯顿美术馆之后，歌德在自传《诗与真》中写下了兴奋的感受："我不耐烦地等待着的开馆时间到了，而我的赞赏则超出了我的意想之外。那个独立的大厅富丽堂皇井然有序，充满了深沉的寂静，给人一种肃穆而又独特的印象，类似于步入圣地时所感受到的情感，而且这在你注视为展览而设的装饰时更是有增无减……"同时，他认定，美术博物馆"对年轻人来说，是一种纯粹知识的永恒源泉；是人的感性和美好准则的强化剂，有益于所有的人"，而对其自身而言，歌德由衷地承认，光临美术馆为我打开了一个新的视野，而且这种视野影响我的终身。我是以一种怎样的愉悦，不，是一种陶醉，徜徉在美术馆这一圣堂"，从此，"对于艺术的爱就如守护的天使一样伴随着我"[3]。因而，歌德后来在他的长篇小说《威廉·迈斯特的漫游时代》中，将类似博物馆的教育推崇备至。

到 1816 年，艺术博物馆还是一种新生事物。英国批评家赫兹利特（William Hazlitt）对巴黎的卢浮宫大大称道了一番。他以优雅的文笔赞美其中的展品："艺

[1] See Lynne Munson, "The New Museology", *Public Interest*, Spring 1997, Issue 127.

[2] 美国的很多公共博物馆有免费开放的时段，纽约的现代艺术博物馆就是在每周五的晚上向观众免费开放的；see Judith Dobrzynski, "Glory for the Art Museum in America", *The New York Times*, Oct. 5, 1997；再比如，在 20 世纪 80 年代后期的英国，新的博物馆曾以每两周就会增加 1 个的速度纷纷地涌现出来 (see Norman Palmer, "Museum and Cultural Property", ibid.)，这是以前所不曾有过的。

[3] See *Goethe on Art* ed. and translated by J. Gage, London: Scolar Press, 1980, p.41.

术昂首端坐在她的王座上说,所有的眼睛都要看着我,所有的膝盖都要为我而跪……她在那儿汇集了所有的荣光,那儿便成了她的神殿,而信徒们赶来就如在寺庙里一样地对她顶礼膜拜。"[1] 几年之后,赫兹利特目睹了伦敦国家美术馆的兴建(1824),他极度兴奋地参观了这一刚刚开放的艺术博物馆,具体感受更为激越奔放。他坚信的是,这种美术馆与喧嚣的现实世界构成了截然不同的区别,具有崭新的时空性质,因而也就为人的心灵需求带来了非凡的意义,诸如启示、提升、转变乃至医治等,而且这一切始终保持着无与伦比的生动的特点。参观这样的博物馆无异于进入了一种"圣殿"或者"圣地的圣地",仿佛就是为艺术而进行的一种朝圣!因为正如他所描述的那样:"……我们被转移到了另一种天地:我们呼吸着天堂的空气;我们进入了拉斐尔、提香、普桑和卡拉契的心灵;用他们的眼睛注视自然;我们生活在过去的时光里,似乎与事物的永恒形式合而为一。现实世界甚至它的种种乐趣都变得虚幻和不得要领了……这里才是心灵的真正家园。"[2]

不过,客观地说,18世纪和19世纪初期的人们尽管对艺术博物馆的赞美和推崇到了一种几乎无以复加的地步,但这并不等于他们什么异议也没有了。事实上,对德累斯顿美术馆曾倍加赞赏的歌德在30年之后却对卢浮宫不平起来,因为拿破仑大肆地从别的国家收集艺术珍宝并作为征服战利品陈列出来。在歌德看来,像卢浮宫这样的大型艺术博物馆实是建立在对别的事物的毁坏的基础上的,同时又十分武断地改变了艺术品得以产生和接受的诸种限定条件。因而,一方面,博物馆殊为奇妙地把艺术品汇集起来加以展示,可以调动或有力地唤起人们的特别注意,但另一方面也可能导致对艺术品的其他的、更为久远的意义的淡化甚至否定。这种异议让人很自然地想起另一位德国哲人赫尔德(J. Herder)对英国人掠夺希腊、罗马和埃及的艺术珍宝而产生的极度愤慨。[3] 有意思的是,这种义愤有时是针对自己的同胞的。早在18世纪末就开始关注博物馆问题的法国大批评家卡特勒梅尔(Quatremere de Quincy)曾以一种委婉而又尖锐的方式对法国军队征战胜利之后把意大利的艺术珍品搬运到法国的行为表示极大的反感。他的思

[1] William Hazlitt, "The Elgin Marbles" (1816), in *The Complete Works* ed. by P. P. Howe, New York: AMS Press, 1967, Vol. 18, p.101.

[2] See William Hazlitt, *Sketches of the Principal Picture-Galleries in England,* Lonfon: Taylor & Hessey, 1824, pp.2-6.

[3] 〔德〕赫尔德:《论希腊艺术》,《人类困境中的审美精神——哲人、诗人论美文选》,上海:东方出版中心,1994年。

路十分鲜明：只有整全的（包括了艺术品创作的背景）的上下文关系才能促成那种博物馆的倡导者们所津津乐道的教育功能，也就是说，博物馆本身无法保全那种特定的上下文关系，因而恰恰是不够格的。至此，他更倾向于把罗马本身看作一个博物馆，其中的一切都已不能挪移位置，否则就使之失去了安身立命的"家园"。理解了这一点，那么整个意大利本身又何尝不是一个大博物馆呢？[1] 1815 年，卡特勒梅尔还在《有关艺术品目的的道德的思考》中表示了对大革命期间创建的公共收藏馆的异议，因为这类场所改变了艺术品原有的存在方式；而且博物馆作为一种收藏场所，与其说是合于自然和历史的，还不如说是人为的。他激动地写道："移置所有这些遗址，如此地收集支离破碎的东西，将破残的物品处置得井井有条，而且还把这种采集变成具有现代年表形式的纪实过程：这实际上是把我们自己标定为一种死亡了的民族；这是在我们活着的时候去出席自己的葬礼；这是为了撰写艺术史而戕杀了艺术；但是，这不是艺术史而是它的铭文了。"透过卡特勒梅尔言辞激烈的异议，我们多少可以意识到博物馆问题的复杂性。应当说，有关的论长道短几乎是一个不绝的话题。[2]

应当提及的是，尽管在 18 世纪已有人或是对博物馆赞不绝口或是持有不同的看法，但这只是小圈子里的事，因为博物馆问题尚未成为大多数人的关心对象，仅仅是寥寥可数的几位诗人和艺术家的兴趣所在。到了 19 世纪，不仅博物馆及其观众大为增加，而且人们开始普遍地认为博物馆是神奇之地，令人们的精神为之一新，也就是说，博物馆是创造一种集体性的体验的"圣地"，一个仪式的缔造者。依照一些西方研究者的看法，艺术博物馆兴起恰与宗教的某种式微有某种特殊的联系，前者越来越成为一种独特意义与社会凝聚的源头，换句话说，艺术博物馆乃是我们时代的大教堂。[3]

如果说 19 世纪的博物馆文化（无论是西方还是东方）总体上落实在这样一种观念上，即公共艺术博物馆的首要任务是在伦理、社会和政治等方面启示和提升观众的话，那么这种似乎天经地义的观念进入 20 世纪后则经历了明显的变异。

[1] See Daniel J. Sherman et al. ed., *Museum Culture,* Minneapolis: University of Minnesota Press, 1994, pp.126-127.

[2] 譬如马尔罗在《沉默的声音》的开场白里也说过，博物馆"在我们今天的生活中起着如此之大的作用，以至于我们忘记了它们已将一种全新的看待艺术作品的态度强加给了观众。因为，它们倾向于使那些它们所聚集起来的作品疏远了其原先的功能，甚至把图像变成了'照片'（第 13—14 页）"。举例来说，某种宗教圣像就仅仅成了一幅画或一尊雕像而已，甚至肖像画也在失去其特有的社会和历史意味之后变成了照片的集合而已（见第 22 页）。

[3] See Andrew McClellan, "From Boullée to Bilbao: The Museum as Utopian Space", Elizabeth Mansfield ed., *Art History and Its Institutions,* London: Routledge, 2002.

比如，1918年波士顿美术博物馆的吉尔曼（Benjamin Ives Gilman）的著作《博物馆目的与方法的理想》就是一种颇有代表性的挑战。他指出，任何艺术品一旦放在博物馆里就只能有一个目的，即作为审美的观赏对象。一个艺术博物馆的首要任务就是把艺术品当作审美沉思的对象予以展示，而不是仅仅传达某种历史或考古的讯息。原因是，审美沉思是一种深刻的、转换性的体验，一种观众与艺术家相认同的想象性行为，最后趋向于一种强烈的快乐情绪。它甚至可以与意大利文艺复兴时期的祭坛画所描绘的情景想比拟：不同世纪的圣徒们奇迹般地聚集在一起凝视着圣母。在这里，艺术与完美的人生融为一体，成了一种纯净而又朴素的天籁……毫无疑问，吉尔曼已经把博物馆的使命理想化到了极点。

尽管吉尔曼的描述充满了唯美主义的意味，但他同样把博物馆的功能归结为一种神圣的集体性体验，即一种仪式的过程。值得玩味的是，他的观念却成了20世纪绝大多数西方博物馆的努力方向，即把观众引入一种出神入化的审美境界，因为只有这样他们才能与艺术中不朽的精神力量有心领神会的认同和交流。

类似吉尔曼的观念并非孤掌独鸣。将艺术看成人们在专心致志地凝视对象时所体味到的最具有根本意义的事物，这就必然涉及一种特殊的、与世俗相左的心理氛围。因而，马尔罗这样写道：

> 在拿着我们所仰慕的画（不仅仅是名作）时，我们做出的是适于珍贵对象的姿态；而且不要忘记，对象还需要崇拜。一旦拥有唯一的收藏，该美术馆就成了一片圣地，现代仅有的圣地；在华盛顿国家美术馆观赏《天使报喜》的人，其虔诚并不亚于在意大利教堂做礼拜的人。的确，一个依然活着的勃拉克（Braque）不是神圣的对象，但是尽管他的画不是拜占庭的小画像，也属于另一种世界，由于与一个称作艺术的朦胧神灵相关而受到崇拜，犹如拜占庭的小画像由于与耶稣基督有某种关联而受到崇拜一样。
>
> 这里行文中的宗教词汇也许令我们不悦；但不幸的是我们没有其他的词可用。虽然这种艺术不是神，但完全像神一样，有着狂热的信徒和殉难者，绝非一个抽象的概念……
>
> 从浪漫派时期开始，艺术越来越成了崇拜的对象……[1]

[1] Andre Malraux, *The Voices of Silence*, Garden Cily, New York: Doubleday, 1967, pp.600-601.

确实，依照人类学的研究，很多不同的文化中都不约而同地寓含着一种象征性的意念，用以抵抗时间的不可逆性（比如对于死亡的心理抗拒）；而正是在一种仪式化的气氛中，过去才变成了一种富有意味的精神并获得了再生。所以，当博物馆中的艺术品成为专为审美凝视而存在的对象时，它的精神意义无疑会得到极大的凸现，也就是说，观众能更加专一而又自由地拥有一种象征的领域。依照英国批评家罗斯金的理解，视觉的审美是和伦理与神圣的目的交织在一起的。正是视觉打开了神圣的真理。因而，他在《现代画家》中声言："人类心灵在这一世界上所做的最伟大的事儿就是看见某种事物。"在这一意义上说，审美的旨归不仅不与所谓的仪式的体验相左，而且指向一种更为提升了的层面。这也许正是所有的艺术博物馆应当心仪的崇高目标。

20世纪的博物馆问题的理论表述是多种多样的。不过，继吉尔曼之后，有关博物馆与仪式的意义还是从不同的方面得到了强调。甚至像巴赫金的"狂欢化"理论、伽达默尔的有关艺术与庆典的论述等，都对我们认识博物馆的仪式性有相当的启发作用。

在某种意义上说，博物馆的仪式作用的探究也在改变着人们对艺术作品的认识，因为起码18世纪以来的相关概念强调的正是艺术作品的自律和自足的特征，而忽略了艺术作品的存在方式的改变实际上也就在一定程度上改变了艺术作品本身的特定性质。这似乎是一种悖论：一方面艺术作品从原初的位置上挪移到博物馆里而丢失了某些重要意味，造成了艺术与艺术的原存环境的分离，抹杀了艺术的某种重要的特点；另一方面艺术由此而来却强化甚或获得了它在最早期时的一个重要特征，即唤起集体体验的仪式意义，由此似乎是对艺术固有的一种特点的重新确认。当然，这并不是说在原初的位置上的艺术作品就不具备仪式的力量，但是博物馆确实使艺术的这种力量普遍地变得更加显要了，尽管其中不免有种种的缺损甚或歪曲。

同时，我们也可以注意到，博物馆作为特殊的文化场合，甚至为那些原本可能并没有多少仪式意义的作品（尤其是原位性特点不明显的架上画作品）也蒙上了一层令作品不无神圣感的仪式意义。以列奥纳多·达·芬奇的《蒙娜·丽萨》为例，卢浮宫博物馆现在的那种隆重其事的陈列方式无疑将此画与观众的关系预设成一种仪式性的对应；甚至人们不难注意到，在人头攒动的展厅里，有时要看清画面的细部并不是一件容易的事。换一句话说，"看"这一行为本身在这时候

已多多少少变得象征化了，也就是说，是对类似"到此一游"式的期待的印证了。饶有意味的是，越是看不真切，就越使此画显得无比的神秘。这又何尝不是展览设计者们所孜孜以求的目标呢？它大概也是《蒙娜·丽萨》这幅画后来才增添的一种特殊魅力，而非原作所固有或者原作者所设定的特定效果。在这里，博物馆的仪式化效应就显现出类似"光环"（halo）作用了——置放在博物馆的所有展品（无论是曾经显赫一时的巨作抑或只是耐看的小品之作）都或多或少地平添了一种严肃、正式、神秘的意味。确实，在一般的场合下或许很容易被人们所看轻的艺术作品（特别是破损的、残缺的、片断的或已模糊难辨的作品）往往是一置于博物馆的展示环境中就立时获得了非同小可的沧桑感、历史感或特别能令人遐想翩翩……而所有这些感受，显然都是与不无崇高的仪式体验息息相通的。

应当说，为了那份与众不同的观看效果，博物馆的筹划者可谓思虑至深。以美国的国家美术馆为例，当时不仅考虑到了建筑本身不能成为喧宾夺主的对象，应该绝对使画成为视觉的注意中心，而且将画与画的间距拉大，使每一幅画的观赏成为相对独立的特殊体验。[1] 在某种意义上说，博物馆中确实有一堵"会叙述的墙"，就像伦勃朗的名画《伯沙撒王的宴席》[2] 中的墙一样，既寓有深意又需观者作出反应，是隐藏在情境和意义背后的组织者。

原作的"飞地"

艺术博物馆存在的价值是多方面的，但是，不管是现实的价值抑或潜在的价值，其基本的起点却只能是作为原作的艺术品。从某种意义上说，博物馆应当是艺术品原作的"飞地"。这是与艺术（即由绘画和雕塑等所构成的美术）的原稿性特点（autographic）联系在一起的。[3] 博物馆是一种将艺术品原作的第一性或至

[1] See John Walker, *The National Gallery of Art*, New York: ND, pp.24-25.

[2] 伦勃朗的《伯沙撒王的宴席》（*Belshazzar's Feast*），现藏于英国国家美术馆。伯沙撒为公元前 6 世纪的巴比伦国王，曾与朝臣、妻妾一起用从耶路撒冷所罗门殿堂中偷来的金银器皿摆设盛宴以向异教神祇祝酒。突然宴席被空中现出的巨手打断，后者用手指在墙上写下："Mene, mene, tekel upharsin"。无人能解其意。伯沙撒大惊，请来哲人解读，原来这竟是对国王之死和王朝毁灭的预言！诗人海涅写过《伯沙撒王》（〔德〕海涅：《诗歌集》，钱春绮译，上海：上海译文出版社，1982 年，第 74—77 页）；拜伦则有两首诗，分别为《致伯沙撒王》和《伯沙撒的幻象》（〔英〕拜伦：《拜伦诗选》，查良铮译，上海：上海译文出版社，1982 年，第 43—44 页和第 59—62 页）。

[3] 参见拙著《绵延之维——走向艺术史哲学》，第 5 章，北京：三联书店，1997 年。

上性地位推至极致的特殊空间。所以，博物馆也可以被称为原作文化的一块"净土"。没有原作，也就不存在真正意义上的艺术博物馆了。正是因为原作在博物馆中被强调到了一种无以复加的高度，无论是观赏者抑或研究者，都将博物馆的展品当作首选或最为重要的观察、鉴赏和研究的对象，否则就有可能形成不小的偏差，甚至造成具有误导性的错讹。[1]

但是，无论是理论上还是实践中，原作的问题还是有一定的复杂性。[2] 即使是国际知名的艺术博物馆在对待原作问题上也会有看走眼的时候。根据路透社2004年2月20日的报道，伦敦的英国国家美术馆新近用2200万英镑从诺森伯兰郡公爵手中购入的一幅拉斐尔的《石竹花圣母》可能就是一幅赝品。尽管该馆声称此画是英国目前收藏的最为重要的古代大师的杰作之一，但是，美国学者詹姆斯·贝克（James Beck）却毫不客气地对英国《泰晤士报》周五版的记者指出，英国国家美术馆为一件赝品支付了"创纪录的高价"，而且花费的是政府的钱以及公众的捐款（其中1150万英镑来自遗产彩票基金，950万英镑来自公众的捐款）。诺森伯兰郡公爵的祖先于1853年所购下的那幅作于1507—1508的绘画长期以来

[1] 在2004年的美国《新英格兰医学杂志》上刊载了关于伦勃朗研究的新结论，一时成为媒体中的热门话题。两位执教于美国哈佛大学的脑生理学家利文斯顿（Margaret Livingstone）和康韦（Bevil Conway）证明了17世纪的荷兰画家伦勃朗有斜视的眼疾，而且这对创作是大有助益的！因为，从他的自画像的作品里可以发现，这位大师有一只眼睛微微向外斜视，而这可能使他轻松地将三维的东西转化为二维的（see "Was Rembrandt's Talent Aided by Eye Disorder?", *USA Today*, September 16, 2004, Section: Life, p.8d）。可是，这样的结论恐怕是大有问题的。根据美国学者施瓦兹（Gary Schwartz）长期、专门的研究，这样的错误结论恰恰可能是两位科学家离开作品的原作的结果！出于负责的精神，施瓦兹在发表书面反驳之前查阅了发表在《新英格兰医学杂志》上的原文，结果失望地发现，被媒体记者炒得沸沸扬扬的研究结果不过是一封400字的给编辑的信而已，并非翔实而又严谨的研究报告。而且，信件中的内容是大可怀疑的。信中提及，"我们对一综合画册（引用者注：即《伦勃朗自画像》展览目录，伦敦国家美术馆和海牙莫里斯宫皇家绘画陈列馆，1999—2000）中涵盖伦勃朗创作生涯的油画、版画里的自画像的高清晰度的图像加以审视，多数作品显现，其中一个眼睛是直接看着观者，而另一只已经却有偏离。我们将所有伦勃朗自画像中的这种模式予以量化，而在这些自画像里，画家的双眼可以看得很清楚，并且估计好两眼之间的瞳孔的位置……我们把椭圆形与眼睛的轮廓连在一起，又将一个圆形和虹膜的圆周连在一起，然后测量眼睛轮廓的圆形的水平位置。我们发现，伦勃朗在36幅自画像的35幅中将自己的眼睛画成外斜视的样子"。这是言之凿凿的结论，如果确有其事，恐怕会使所有伦勃朗研究专家为自己的粗心大意而汗颜不已。问题在于，利文斯顿和康韦并不能如此这般地作出结论。首先，他们研究时所采用的作品根本不算原作，甚至也不是高清晰度的图像。它们不过是平版印刷的复制品，是翻拍的每英寸标准的56或64行的图片，而且在某些地方还润色过。其次，他们所选择的图像也不符合该展览目录中的图像，令人怀疑研究者的客观程度。至少在展览目录中有12幅油画样本就没有所谓的斜视迹象（参考展览目录中的5, 7, 8, 10, 14a, 14b, 16, 34, 56, 66, 83, 85等作品）。信件中所配的图例更是模糊不清。与此同时，伦勃朗在画自画像时并非始终一致，譬如第40号、第33号和46号，以及第35号、第57号、第18号、第34号、第74号和第85号等。稍稍仔细一点，就不难发现，伦勃朗的自画像有时是有眼睫毛（第81号），有时却完全没有（绝大多数的作品）。这能不能让我们得出这样的结论呢：伦勃朗是没有眼睫毛的人？而且，在伦勃朗的助手的作品中，目录中的图像也似乎有斜视的迹象，但是这能否说：伦勃朗就专挑人类中10%没有健全的立体视觉的人呢？总而言之，研究者以复制品为研究对象是不太可靠的，所描述的现象是否可信尤其需要认真而又深入的核查，而在这里，查看原作才是第一位的。同时，要对原作的真伪以及后期修复所带来的微妙变化等保持高度的谨慎（see the article published in Loekie Schwartz's Dutch translation in *Het Financieele Dagblad*, Amsterdam, Sep. 25, 2004）。

[2] See Oscar White Muscarella, *The Lie Became Great: The Forgery of Ancient Near Eastern Cultures*, Groningen: Styx, 2000.

图 7-12 传拉斐尔（？）《石竹花圣母》（约 1507—1508），木板油画，29×23 厘米，伦敦国家美术馆

被美术史学者认为是一件后世的复制品，可是，到了 1991 年，英国国家美术馆的尼古拉斯·潘尼（Nicholas Penny）却断言，此画堪称一件被重新发现的伟大杰作。接着，美术馆方面说画面上有一种不同于其他的拉斐尔作品的光泽，可是又补充道，美术馆是听取了 25 位研究拉斐尔的专家的意见才决定买下此画的，因为他们均认为此画系拉斐尔所作。根据自己的审慎研究，贝克则认为，《石竹花圣母》其实是意大利的卡姆契尼（Vincenzo Camuccini, 1773—1844）画于 1827 年的一件作品，而卡姆契尼在其艺术生涯里曾频频模仿拉斐尔的作品，当然也是一位公认的制假画的高手。他这么做不仅仅是为了金钱，而且还企图与古代大师较劲，同时愚弄公众。虽然英国国家美术馆的研究人员已经知道所谓的《石竹花圣母》的画作全世界有 40 幅之多，但是贝克另外又发现了 5 幅，并且认为所有这些作品中没有一件是出诸拉斐尔之手的……我们没有必要也不可能在这里为这种真假之争下一个什么定性的结论，倒是有一点可以肯定，艺术原作的确定殊非易事。重要的是对作品的归属有十分深入甚至是长期的研究，对待美术史上的伟大艺术家的作品尤其需要如此。

应该指出的是，美学领域里的有关原作问题的讨论与譬如艺术史领域里的相关讨论有时是不尽一致的，因为两个学科的出发点本身就有差异。就前者而言，

主要围绕着这样的问题：（1）在审美的意义上说，复制品是否对等于原作；（2）复制品是否一定劣于原作。实际上，有些讨论不免有过于纯净和抽象之嫌。可以肯定地说，审美的问题远不是艺术品原作问题的全部。是否将真正的原作陈列出来，这首先就是一个无可回避的伦理问题。艺术博物馆作为文化的公共空间使得这种伦理的意义变得尤为重要和沉重。因此，博物馆如果确有必要陈列某些复制品的话，就必须对其标明无误，同时确保可以用科学的测试手段甄别真假。当然，伦理问题并不是这里的论述主题，须另文处理。其次，审美意义上的优劣判断如果离开了历史的坐标，那么难免也是凌虚蹈空的。譬如用现代人的透视水平来要求古人，无疑将是一件可笑的事情。

若从艺术史的角度着眼的话，那么，原作的概念相应地会显得更为具体些，其中的历史性含义始终是思考的焦点所在。

第一原作不是凝固不变的。以俄罗斯早期的圣像《弗拉基米尔的圣母》（*Virgin of Vladimir*）[1]为例，它在过去的700年间至少被重画了5次之多。不少博物馆所张罗的修复也何尝不是类似的情况，无论是罗马西斯廷礼拜堂里米开朗琪罗的天顶画，还是米兰蒙天恩圣玛丽亚修道院中列奥纳多·达·芬奇的《最后的晚餐》等作品所经历的修复，均不例外。在这里，所谓的原作实际上成了某种过程的累积，其作者也变成了某种集合的概念。再如，古罗马人十分热衷于购买当时大批量制作的古希腊著名雕像的复制品，无论是在公共建筑抑或私人居所都有大量的陈列。如今，这些复制品恐已是博物馆中的宠物了，其被看重的程度或许丝毫不会低于某些原作。事实上，众所周知，近代艺术史研究的鼻祖温克尔曼对古希腊艺术所做的开创性研究，在很大程度上也是以罗马的复制品作为资源的。所以，从历史的角度看，有时原作和复制品并不是绝然对立的范畴，尤其是在原作不复存在的时候，复制品向"原作"的转换就愈加顺理成章了。

第二，原作不是唯一的。人们往往在强调原作的独特价值时想当然地认为原作就是唯一的。确实，绝大多数的原作是这样的。但是，并非所有的原作都是如此。艺术家将同一画题画成多幅相同的作品其实是比较普通的事情。提香、夏尔丹、雷诺阿、修拉和莫奈等都画过这样的作品，而既然出诸艺术家之手，它们均是原作无疑。绘画如此，雕塑更是这样了。以19世纪的法国为例，

[1] 此作系小幅圣像画（75×53厘米），大概画于12世纪（1125）的君士坦丁堡，后被带至俄罗斯。

当时就有一些雕塑家将模子卖给翻砂工,任其复制青铜铸件。应当说,由艺术家本人参与翻制的作品和他人翻制的作品都是原作的物化性成果。另外,原作也不一定是原作者本人的全部意向的实现对象。这是因为在艺术史上不乏著名艺术家在作品上"挂名"的现象。即使是米开朗琪罗、伦勃朗、拉斐尔这样的大师也难免此俗。更有甚者,文艺复兴时期的艺术家中有些干脆允许画室中的弟子在作品上签上自己的大名,以致连他本人也难以分辨出自己与弟子的作品之间的区别。对于这类作品,理应与纯粹的复制品有所区别。假如艺术家本人在历史上的某一个时期(譬如 300 年前)重画("复制")了自己的一幅杰作或一般作品,那么博物馆完全可以堂而皇之陈列这样的"复制品";假如在上述历史上的同一个时期一个无名的艺术家的弟子或普通的追随者画了一幅杰作或一般作品的复制品,那么博物馆依然可以将这样的复制品冠之以"某某画派"的名义展示于众,甚至更为大胆的做法是,将作品含糊地称为"据传由某某所画",等等。但是,这里的界限是,假如博物馆以同样的方式来对待近期(甚至本世纪初)所作的对 300 年前的艺术作品的复制时,那么就有可能贻人笑柄了,因为在缺乏充分的艺术史关联(譬如师承关系)的情况下,再妄称"某某画派"或"据传由某某所画",显然是一种不负责任的欺骗了。这样晚近的绘画复制品至多是人们权宜地了解原作的替代物,却不能与博物馆所要推崇的原作相提并论。这一点可以以中国美术史上的名作《清明上河图》为例。出诸宋代画家张择端之手的《清明上河图》由于同类画题作品的佚失而显得尤可珍贵。[1] 尽管后世对此作多有摹仿(虽然还是以宋东京汴梁为背景,或者是在前者基础上多多少少地添加了后来时代里的事物与风情),但是,这些托名之作[2]依然无法与原作共享艺术史的殊荣和博物馆中的至上地位。理解了这一点,我们就不难明白,为什么有些艺术博物馆为了使原作和复制品的区别达到俨然分明的程度,甚至苛刻到了不陈列艺术家死后的青铜铸件的地步,即便模具是艺术家原先用过的亦如此。[3]

应当强调的是,原作以及与原作相关的作品(即在原作缺失的情况下产生了

[1] 与《清明上河图》相类似的丰富长卷可见于唐裴孝源《贞观公私画史》(639)中的载录,但提及的作品已全部亡佚。

[2] 譬如清代宫廷所藏的另三幅作品:《清明上河图》一卷(见录《石渠宝笈编》卷三四);《清明上河图》一卷(亦见录《石渠宝笈初编》卷三四);《清明易简图卷》(见录《石渠宝笈二编》,宁寿宫)。收藏的授受关系最为清晰的是见录于《石渠宝笈三编》(延春阁)的《清明上河图卷》。至于民间的同类仿制更是难以统计。据说,仇英这样的画家也作过摹仿张择端的《清明上河图》的画作。有关《清明上河图》的研究,见郑振铎的《〈清明上河图〉研究》,《郑振铎艺术考古文集》,北京:文物出版社,1988 年。

[3] See Sylvia Hochfield, "Problems in the Reproduction of Sculpture", *Art News* 73, No. 9 (1994), p.24.

地位变化的复制品）所针对的艺术史的价值坐标只有唯一的一个相交点。换句话说，历史的唯一性始终是艺术作品进入博物馆展览空间的一个必要前提。否则，博物馆的声誉和重要程度就会大打折扣。

第三，原作与复制品的区分应该予以一种乐观的可能性。虽然我们并不认为原作与复制品都是坚硬而又自足的概念，两者之间有时可能存在特殊的中间地带。但是，两者的差异仍是基本的。一时的真假难辨并不意味这种分辨的可能性已经全然消失。相反，随着艺术和人文研究的积累和深入，以及科学的检测水平的日益更新与发展，这种分辨的可能性理应是有所增加的。事实也证明，对于原作的正本清源一直是艺术博物馆的一个重要任务并且有长足的进展。[1]

这也许就是一种不可摆脱的两难性窘境：一方面，任何艺术博物馆都希望展示确凿无疑的原作；另一方面，这又会以牺牲自身展览的尽可能大的深度与广度为代价。博物馆文化的魅力落实在原作之上，同时其根本的困难也在于斯。在今天，寻求与获得原作（尤其是时间久远的原作）已经殊非易事。但是，这又何尝不是人们应该更为珍视博物馆中的原作的理由呢？

建树和展示自性的形象

博物馆的形成包含着一种同化特定对象的无意识过程。当博物馆事实上已经成为某种文化的象征物时，这种无意识过程就只会是有增无减的积累过程。[2] 道

[1] 这里似可提到 X 射线和核射线技术在验明艺术品真伪方面的作用。20 世纪 90 年代中期，纽约的大都会艺术博物馆曾经举办过"真假伦勃朗"的展览，正是科技手段令人信服地揭示了大师与模仿者的作品的区别所在。与此同时，人文研究的深入也使艺术品的伪仿鉴别有所推进。1997 年，波兰女艺术史家凯西亚·彼萨雷克在对有关画作收藏史的长期考证研究中得出结论，认为现藏于英国国家美术馆的鲁本斯的油画《参孙与大利拉》不是艺术家的原作，如果再参照藏于大英博物馆的一幅同题版画作品，那么作品的真实性就更值得怀疑了（参见《上海译报》第 3 版，1998 年 1 月 8 日）。

[2] 在这里之所以要强调这种无意识化的过程，并不是说这一过程是纯自然的或自发性的，而是要指出其深度性的意义。艺术博物馆之与文化自性的关系并非外化的关系，两者的真实联系是十分内在的。它们是否发生过互相不可分离的作用，与其说是一种财产的归属，还不如说是一种心理上的认同。

从历史的角度看，有时甚至国家的意志也可能有悖于这种关联的良性发展。以现藏于美国国家美术馆的重要藏品拉斐尔的名画《圣乔治和龙》为例，此画原先由乌比诺的统治者圭多巴尔多·达·蒙太费尔特罗公爵（Duke Guildobaldo da Montefeltro）委托，是呈送英国亨利七世的礼品。在 300 年间，它两度被不同的政府卖掉。在查理一世被处死后，英国政府在法国悄悄地卖掉了《圣乔治和龙》和查理一世的其他收藏品。叶卡捷琳娜大帝获此画并带到了俄国。以后，此画又被俄国政府从艾尔米塔什宫卖出。与之相似，希特勒也曾命令德国的博物馆卖掉画作 (see John Walker, *The National Gallery of Art*, New York: H. N. Abrams, Inc., 1963, p.17)。

理是显然的：博物馆的萌生与增容实际上往往对应着特定自性的近乎无条件的强化。尤其是当这种无意识过程与民族的自性联系在一起时，更是如此。正是在这种特殊的时刻，人们才会比较深切地理解用以展示与存储艺术品的博物馆的整体性意义了。譬如，巴黎的卢浮宫跻身于世界上最大的博物馆之列，汇聚了世界各国的艺术珍宝。仅仅是在展出的文物与艺术作品就多达 25 000 多件。然而，这个具有 800 多年历史的博物馆却成了法兰西民族的自性的认同对象了，尽管很多藏品并不是出自法兰西艺术家之手。所以，毫不奇怪，当其中的重要藏品作为珍贵的宝物倍加看护时，与之相关的人们的无意识过程也在水涨船高。并不是所有的人都会有意识地去认识博物馆与民族自性的联系，但是特定的反应却最好不过地显示了无意识能量的强劲有力。譬如，1911 年 8 月 21 日，悬挂在卢浮宫的意大利画家列奥纳多的名画《蒙娜·丽萨》竟不翼而飞。此消息一传出，整个法国一时沉浸在悲痛欲绝的气氛里。据说，成千上万的人为之精神失常，更多的人则在工作时显得无精打采，惶惶不能终日。大约经过一年半之后，1913 年 1 月 26 日，警方在法国与安道尔国接壤的边境小镇第莫特找到了原画。原来是一个身材矮小、年龄为 30 岁、名叫佩卢吉亚（Vincenzo Peruggia）的意大利房屋油漆工在一个闭馆日（周一）的清晨踱进卢浮宫，不一会儿就将《蒙娜·丽萨》从意大利画框中取下卷起来，藏在他那肥大的白工作服里，然后，毫不费力地出了卢浮宫，逃之夭夭。历史上再没有比其更完美的画作就这样失窃了。尽管他在墙上留下了一个明显的指纹，但巴黎警方花了两年时间才逮到他。当时，卢浮宫上下对《蒙娜·丽萨》的不翼而飞倍感震惊，决定闭馆一周。当局还解雇了卢浮宫博物馆的馆长和警卫长，同时惩罚了所有的警卫。号称世界上发行量最大的报纸《巴黎人报》在 8 月 23 日那天刊登了《蒙娜·丽萨》的画像，上面印着头号大标题《乔贡达夫人逃离卢浮宫》，标题下则是讽刺性的评论："……我们还有画框。"几家重要的报纸对名画的失窃案连续报道了将近 3 周，几乎每天都会在头版刊登《蒙娜·丽萨》的画像。瓦萨利在《著名艺术家传》中所写的趣闻轶事不断见诸报端，譬如达·芬奇当时请了艺人或弹或唱，努力让乔贡达夫人保持微笑的故事。只是人们始终弄不懂的是，佩卢吉亚为什么要偷这幅画……到 1913 年底，大多数人差不多就把《蒙娜·丽萨》忘掉了。但是，它在意大利佛罗伦萨失而复得的消息又让其热了起来。人们成群结队地来到乌菲齐美术馆观看这幅画，一些人眼里还噙着泪水。好不容易，《蒙娜·丽萨》又重新回到了卢浮宫，整个法国顿时精神为之

一振,有些人更是欣喜若狂。为了庆祝名画的失而复得,全国大大小小的商店竟将所有的商品半价销售!所以,有学者甚至就认定,正是《蒙娜·丽萨》的失而复得才使其无与伦比的知名度得以确立。据说,1911年,此画失窃后令无数人挂念。8月30日,卢浮宫重新开馆,人们涌入卢浮宫,注视着那个空荡荡的画框墙壁和曾挂着《蒙娜·丽萨》的钩子,而且,每天的人数竟远远超过以前去卢浮宫的参观人数。[1]我们可以想见,并非所有的法国人都有幸亲临卢浮宫而目睹《蒙娜·丽萨》,但是,由博物馆的藏品所酝酿的自性却充满魔力似地把个人与个人之间的共性呼唤和凸现得无比鲜明。在这里,艺术的魅力已超越了许多的界限。

图7-13 达·芬奇《蒙娜·丽萨》(约1503—1505),板上油画,77×53.5厘米,巴黎卢浮宫博物馆

　　艺术博物馆与特定文化自性的关联有不少的着眼点。譬如博物馆是不是国家资助的,其藏品是否具有特殊的价值,以及参观者的构成特点如何(主要是地域性的还是国际性的)等,都可以看作衡量艺术博物馆的内在文化能量的若干途径。曾有专家指出,如果从经济的角度来衡量作为文化遗产的博物馆的价值的话,那么,是可以引出惊人的结论的。因为,以美国的国家美术馆为例,假如它不是建于20世纪30年代而是70年代的话,那么即使是动用联邦政府的所有资金恐怕也买不下馆中现有的绘画和雕塑。就此而言,艺术博物馆仿佛是一种只会增值的金库。但是,不管怎么说,这依然是较为外在的方面。正像美国国家美术馆

[1] See Darian Leader, *Stealing the Mona Lisa: What Art Stops Us From Seeing*, London: Faber & Faber Ltd., 2002. 同时参见〔英〕唐纳德·萨松:《蒙娜丽莎微笑五百年》,上海:上海人民出版社,2004年。

图 7-14 法国人在《蒙娜·丽萨》丢了之后的反应（采自英国艺术心理学家 Darian Leader 著作的封面）

馆长 J. 卡特·布朗所说的那样，每年近 200 万的人仿佛朝圣似地涌到国家美术馆，如果是美国人，他们就是想要通过艺术作品感受过去，寻找和印证民族的自性；如果是外国人，他们则会看到美国这一国家对艺术的关注程度。艺术博物馆与技术、商业乃至军事等方面没有太大的关系，但是它却是一种可以目睹的文化的深度。[1] 可以这么说，这类文化深度越是深刻，其相关的自性也就越是完整和健全。从这一点看，我们就不难明白，为什么希腊要索回英国大英博物馆中的埃尔金大理石，埃及为什么要通过外交途径玉全古代的巨型雕像，等等。在这里，与其说是某些艺术品或者残缺部分的物归原主，还不如说是一种民族文化自性的特殊确证。

但是，在当代的博物馆实践中，也有一种自觉或不自觉的倾向，即把博物馆看作无异于追求客观性旨归的历史。但是，对艺术博物馆的这种理解，既没有充分把握到本质，也看低了其应有的作用。"新博物馆学"对这种空幻的思理是另有看法的。譬如英国学者弗戈（Peter Vergo）这样指出，博物馆的"展示就意味着将某种结构加诸历史，不管它是遥远的历史还是晚近的历史，不管它属于我们自身的文化还是其他人的文化，不管它从属于普遍意义上的人类还是人的作为的特定方面。除去题解、内容介绍、所附的目录、新闻通报等之外，这里还有一种潜台词，内中包含着无以计数的各种各样常常又是相互矛盾的想法；它们是由形

[1] See Foreword by J. Carter Brown, *The National Gallery of Art*, p.13.

形色色的欲望和抱负交织起来的，既有知识的、政治的、社会的和教育方面的渴求（aspirations），也有包括博物馆馆长、展览组织者、学者、布展的设计者和主办者等在内的种种先入之见——姑且不论社会以及培养所有这些人成长的政治、社会或教育的体系在这一过程中所留下的印记了"[1]。显然，艺术博物馆的"主观"色彩远比人们的想象要强烈得多。美国学者邓肯更是对博物馆与自性的塑造有中肯的认识与强调，她写道：

> ……博物馆可以成为强有力的、确定自性的机器。驾驭一个博物馆恰恰就意味着控制某个社会的表征及其某些最高、最有权威性的真理。它也意味着以这种自性对人予以界定与分等，声称一部分人比另一部分人对社会的共有遗产享有更多的份额。那些在最大限度上与博物馆所认定的什么是美的和善的理解趋于高度一致的人或许占有了这种自性中颇为举足轻重的部分……总之，那些如何在博物馆环境中使用艺术有最为充分理解的人也就是博物馆的仪式授予更为重大和更为高尚的自性的人。恰恰就是因为这个原因，博物馆及其实践才会成为激烈的斗争和剧烈的争论的对象。我们在最孚名望的艺术博物馆中，什么能看与什么不能看——是什么条件与权威决定我们可以看或不能看——涉及社会是由谁组成的以及要由谁来执行对自性加以界定的权力等这种更为广泛的问题。[2]

不过，邓肯所论还只是特定社团的自性的形成和发展。推及开去，自性问题还有更为广泛的意义。[3]

无疑，国家的大型的艺术博物馆在建树与展示民族的自性方面是有举足轻重的作用的。荷兰学者米克·贝尔（Mieke Bal）曾经透彻地指出，博物馆其实是一种"双重的显现"（double exposures）。艺术品本身的存在是一种显现，而经过博物馆策划与组织的展示则是另一种显现。这种"双重的显现"融入了艺术品的意义，也添增了艺术品以外的意味。当然，正因为如此，艺术博物馆的正负两

[1] See Peter Vergo ed., *The New Museology*, London: Reaktion Books Ltd., 1989, p.2.

[2] Carol Duncan, "Art Museums and the Ritual of Citizenship", in *Exhibiting Cultures: The Poetics and Politics of Museum Display* ed. by Ivan Karp and Steven D. Lavine, Washington, D.C., 1991, pp.101-102.

[3] See Annie E. Coombes, "Museums and the Formation of National and Cultural Identities", in Donald Preziosi and Claire Farago ed., *Grasping the World: The Idea of the Museum*.

面性也就同时存在。米克·贝尔曾不无强调地认为，纽约的大都会艺术博物馆作为容纳世界文化的宝库依然有明显的偏重："此博物馆迎合了其自身社会环境的所有优先观念：西欧艺术占了主导地位，而美国艺术被再现为一种在欧洲衰败之后发展起来的、位居其二的好兄弟，与此同时，对从美索不达米亚到印度的'古代'和'外来'的艺术所做的平行处理则实际上是处在暗处，因而与作为'古代'前驱的希腊罗马人所对应的显赫地位形成了对比。"[1] 在这里，贝尔无疑是从一个批判的角度来挑明博物馆某种自性的不自觉的甚或自觉的导向。

然而，人们同样可以从一种相对积极的层面上来理解艺术博物馆的导向作用。如前所说，艺术博物馆是原作的圣地，因而它无疑是接近、欣赏和研究最好的或最有代表性的艺术的首选场所。在这一意义上说，艺术博物馆不仅可能熏陶和提升人们的艺术品位，而且在整个的文化的过程中，它也是参照与确立特定风格水平与趣味标准的地方。虽然自从萨义德的《东方主义》一书于1978年出版以来，人们越来越意识到民族性中的某些人工因素以及这种民族性通过文化再现所能达到的程度，但是对于民族性的弘扬却是所有国家的艺术博物馆均极力为之的目标之一。个中原因是显然的，正如美国学者布赖恩·沃利斯（Brian Wallis）所指出的那样：

> 在象征与维持民族性的共同纽带的过程中，视觉的表征是一种关键的因素。这种表征并不仅仅是反应性的（就是说，是对现存的状态的描述），它们也是有目的性的创造，而且可以产生出新的社会与政治的结构。通过对某些类型的图像的有导向性的超量制作，或对其他图像的审查与压制等；通过对图像的观照方式的控制或者是通过对图像保存类别的定夺等，文化表征也就可以用来制造某种有关民族史的观念了。民族性标记的创造与流布绝非由统治阶级完全控制的；相反，民族性的标志恰恰是从这样的事实中获得力量的，即它们无所不在，比比皆是。[2]

换句话说，当某种表征民族性的图像普遍地成为人们的认同（特别是情感的认同）

[1] Mieke Bal, *Double Exposures: The Subject of Cultural Analysis*, New York: George Braziller, 1995, p.14.
[2] Brian Wallis, "Selling Nations: International Exhibitions and Cultural Diplomacy", in Daniel J. Sherman and Irit Rogoff ed., *Museum Culture*, Minneapolis: University of Minnesota Press, 1994.

对象时，对于民族性的认识就不再是外在和肤浅的，而可能内化为意识中的真实内容。无疑，艺术博物馆在这方面大有可为。事实上，那些世界上首屈一指的艺术博物馆恰恰是憬然而为的。美国学者丹托（Arthur Danto）非常肯定地认为，从近代最为典型的艺术博物馆卢浮宫到布莱勒宫（Brera）[1]、普拉多宫[2]、荷兰国家博物馆、英国国家美术馆和普鲁士国家博物馆（The Prussian State Museum）等都是依照拿破仑的模式建立起来的，即博物馆是投射民族自性的渠道。而且，这种模式至今依然影响着大大小小的艺术博物馆，仿佛一个民族或分支如果没有一个博物馆来展示其本质，就什么都不是了。[3]

当然，民族的自性与人类的共性是不相矛盾的。相反，凸现自性的图像也是文化与文化之间的最可青睐的使者。犹可珍视的是，艺术在表征民族性以及相关的文化涵量时，并不是一般意义上的灌输，因为它从不强加于人，而是在审美的交流中实现其感人的力量。

重写艺术史的合法性？

任何艺术博物馆都不可能不跟与时俱进的文化变迁相关相联，也就是说，在其与更为鲜活的文化实践与理念交织在一起时，博物馆的问题会显得更有现实感和理论复杂性。

我们知道，艺术博物馆并非艺术经典的简单承载体。越来越多的学者强调，每一种展品的定夺无不是建立在展览组织者的文化假设之上的，而诸如此类的假设可以有形形色色的变体。关键尤在于如何在把握艺术作品的形式价值的同时打开一种与文化偏见相抗衡的多样阐释的途径，由此，一种新的接受视野就有可能形成，艺术博物馆也就有了非凡的建树。

可以注意到，艺术博物馆通常是有其特定范围的限定的。譬如，英国国家美术馆同国家肖像博物馆、退特美术馆等有显然不同的使命。同样，卢浮宫博物

[1] 布莱勒宫为意大利米兰的著名艺术博物馆。
[2] 普拉多宫系西班牙著名艺术博物馆。
[3] See Arthur Danto, "The Museum of Museums", *Beyond the Brillo Box: The Visual Arts in Post-Historical Perspective*.

馆跟奥赛博物馆也有所分工。至于美国纽约的大都会艺术博物馆和现代艺术博物馆，它们也有明显不一样的收藏和展览方面的宗旨。如果博物馆一成不变，那么问题会显得简单得多，因为只有时间因素是唯一的变量，而不涉及其他更多的自然与文化的因子。可是，人们可以注意到，举凡影响卓著的艺术博物馆，除了有其相对较为固定的艺术藏品吸引观者以外，还有一些可以成为媒体热点的临时展。20世纪60年代以来，世界上不少主要的艺术博物馆就开始组织专题性的大型展览来吸引更多的当代观众。在这里，我们只要想一想近些年来在海外举办的中国经典艺术的大型临时展（如"中国：五千年的文明""中华帝国的辉煌"[1]、中国山东青州佛教雕塑展等）所带来的盛况，就不难理解艺术博物馆何以会成为重要的文化事件的发生地，而不再是那种有点偏静过分的文化冷宫了。大英博物馆、波士顿美术博物馆、纽约的现代艺术博物馆和上海博物馆等都有过影响空前的、成功的临时展的记录。

不过，临时展的兴盛同时也是一个个问题的涌现，折射出艺术博物馆在当代的实践和理论的变化与进展。原因是显然的：在特定的艺术博物馆做某种临时展，往往会涉及某一展览的宗旨与该博物馆的联系；如果这种联系产生偏差，就有可能引发一系列的争议，甚至触及一些非常深层的理论问题。

在这里，我们且以纽约的现代艺术博物馆在1999年组织举办的以"2000年现代艺术博物馆展"（MoMA 2000）为题的系列临时展作为一个特定的个案[2]。此系列展把1880—1920年的展品的中心定为"人""地"和"物"，而将作于1960—2000年的展品的焦点定为"政治""宣传"和"大众文化"等。这样做的目的实际上是要给参观博物馆的观众以一种修正过的现代主义艺术史的叙述，恰如博物馆的上层人士所兴致勃勃地描述的那样，展览就是一种艺术史的重写。[3]

问题就在于，首先，没有证据可以证明1880年就是现代主义艺术的发轫之年，事实上人们也从未达成过该年是现代主义艺术之开始的共识。相反，像T. J. 克拉克这样的学者，甚至将大卫的《马拉之死》视作现代艺术的开端，因为从

[1] 此展从1996年3月19日至5月19日设于纽约的大都会艺术博物馆，同年6月29日至8月25日设于芝加哥美术学院，同年10月14日至12月8日设于旧金山亚洲艺术博物馆，1997年1月27日至4月6日设于华盛顿特区国家美术馆。参见 Maxwell K. Hearn, *Splendors of Imperial China*, New York: Metropolitan Museum of Art, 1996.

[2] "现代艺术博物馆2000年展"先是1999年10月—2000年3月展出的"现代的开端：人、地和物"；第二部分是2000年3月16日—9月12日展出的"抉择"；最后所布置的展览是2000年9月28日—2001年1月30日展出的"开放的终结"。

[3] See Hilton Kramer, "Telling Stories, Denying Style: Reflections on 'MoMA 2000'", *New Criterion*, Jan. 2001.

政治方面着眼，此时，艺术不再被少数特权阶层所预定了。格林伯格则认为现代艺术是从马奈那里开始的，因为他的作品里开始有了现代的再现技术——摄影的迹象，譬如平面化的、淡淡的影子等。同时，20世纪90年代其实没有什么了不得的现代主义的作为……那么，现代艺术博物馆又是根据什么来确定现代艺术的开端的呢？著名批评家亚瑟·丹托认为，现代艺术博物馆的出发点恰恰就是一种武断的唯命论的立场，也就是说，1880年以后所问世的都是现代艺术。[1] 这是何其乏味而又没有分量的分期！而且，现代艺术（更确切地说，现代主义艺术）与任何在现代时期出现的艺术就完全不分你我了，但是，现代主义艺术既具有特定的运动的含义，也有风格上的特点，绝不是一个只与时间有关的对象。正因为在理论上完全不能把握一种关于现代主义艺术的准确而又宏大的叙述，与展览相关的举措就变成一种没有系统性的操作而已。大量的、个体的艺术家作品的展览给人一种零碎之至的错觉：现代主义艺术不是什么整体的觉悟和实践，而是个人的互不相关的"选择"（"抉择"）的总和而已。其次，这种展览的设想与博物馆建立时的宗旨和美学设定是大相径庭的，因为当初是将现代主义艺术的理解与评判放在形式、风格以及其他审美因素的基础上，而不是突出与强调诸如"人""地""物""政治""宣传"和"大众文化"之类的叙事的、题材的和主题的范畴。因而，在这一系列的临时展里，对于题材的偏爱而撇开了对现代主义休戚相关的形式因素的把握，现代主义艺术的美学与历史就等于被"重写"了。再次，即便退一步说，现代艺术博物馆只是针对现代的艺术（而不专指现代主义艺术），那么，情形也好不了多少。丹托指出，现代的艺术也远远在"抉择"的范围之外，是一个大得多的观念与作为。[2]

而且，透过诸种有意为之的设计，人们仿佛再次感受到一种似曾相识的批评气息：现代主义降生之前的体制——譬如法国官方的沙龙展——就是以题材之名来裁判艺术品的命运的，像历史画就总是置于风景画、静物画的地位之上，而不可能相反。正是库尔贝、马奈和以毕沙罗为首的印象派画家颠覆了这一令人伤脑筋的体制，书写出了现代艺术序幕的一部分。现代艺术博物馆也正是在决裂于这样的题材等级观念的基础上来组织收藏和展览的，而且向来如此。如今，情形似

[1] See Arthur Danto, "MoMA: What's in a Name?", *Nation*, Jul. 17, 2000.

[2] Ibid.

乎大不相同。

当然，应该承认，现代艺术博物馆倒不是完全与那些主流现象相伴随或者相悖逆的艺术潮流无关。譬如，它曾经关注过写实主义的画家爱德华·霍伯、墨西哥壁画艺术家的政治性作品、上世纪三四十年代的魔幻写实主义艺术等。

不过，关键尤在于，从1999年开始的系列展虽然不乏精彩的亮点和不凡的水准，以至于观摩时的第一印象根本就觉察不出其中隐藏的问题。按照资深的艺术批评家希尔顿·克雷默的体会，在几次观摩"现代的开端"之后觉得，"历史之被曲解，或者更准确地说，历史之被否认，才显得越来越显而易见，而其中最为抢眼的则是现代艺术博物馆所做的决断，即在声称覆盖1880—1920年这一时期的展览中对抽象艺术的问世不给予任何特定的关注，而在此期间，抽象化却是首先作为一种强劲的现代主义的律令而出现的"[1]。这就使抽象艺术在这种再现了"人""地"和"物"的主题的展览中显得格格不入了，或者说被错置了。因而，细心的观者会有这样不适的感触：展览中的那些抽象艺术作品宛若非法入境的走私货，或者是依据所谓的主题类别、艺术家甚或展览组织者的奇思妙想而被布置得七零八落。抽象的锐气与风采似乎只是依稀而已，再也不可能成为一种鲜明的特色，成为人们讨论的重要对象。[2] 可是，令人疑惑的是：抽象的要求作为1914年战前就出现的现代主义绘画和雕塑中最为激进的一种变革，难道就没有在以后的岁月里继续成为前卫艺术的思维与践履的重心吗？将抽象艺术打为另类只会使人们接近与理解抽象艺术的困难有增无减。其实，即使是在当下，抽象的艺术追求也并未停止过，而依然是一个不容忽略的方面，值得深入的分析与阐释。

或许具体的例子更能说明问题。以米罗的抽象杰作《世界的诞生》（1925）为例，尽管它两次进入系列展（"现代的开端"和"抉择"），而且在第一次被选择时并不吻合展览的时段（1880—1920），但是，这并不意味着此作会如当年安德烈·布雷东所认定的那样，被再次当成一种其重要性不亚于毕加索的《亚维农的少女》的作品，因为，在这两个展览里，人们见不出此作是从康定斯基、阿尔普发展过来的一个结果，而都是被孤立于具体的历史的联系之外。

[1] See Hilton Kramer, "Telling Stories, Denying Style: Reflections on 'MoMA 2000'", *New Criterion*, Jan. 2001.
[2] 有关对艺术博物馆热衷时尚而使艺术展览本身成为七拼八凑的"文化商城"的现象的分析，可以参见 Hilton Kramer, "The Museum as Culture Mall", *New Criterion*, Jun. 2001。

可能更为令人尴尬的事实是，一方面是展览中的抽象艺术的意义与影响的失落或削弱，另一方面，具象艺术的命运也似乎不济。尽管像费尔菲尔德·波特（Fairfield Porter）、亚力克斯·卡茨（Alex Katz）、拉克斯特罗·唐斯（Rackstraw Downes）和菲里普·柏尔斯坦（Philip Pearlstein）等这样的写实画家的作品进入这次系列展仿佛是对现代艺术博物馆以往对具象艺术的视而不见的一种巨大的补偿，可是，入展的具象作品却并非这些艺术家的力作（与之相伴的还有出诸现代

图7-15 米罗《世界的诞生》(1925)，布上油画，251×200厘米，纽约现代艺术博物馆

艺术博物馆自身收藏的质素更为不值称道的具象作品），而在"开放的终结"中根本就没有出类拔萃的具象佳作，所谓的"开放"徒具虚名。因而，这种试图忠实于艺术史发展的尝试也是一塌糊涂而已。按照克雷默的说法："展览组织者的思想倾向依然如此固守于任何可以解释为'前卫'的东西——但这却是一个如今可以更灵活地应用于饭店菜谱、变性手术而非在艺术与文化界中所发生的任何事件上——以至于绘画本身不再具有迷人的魅力，假如它不能承诺是与某种美妙的政治主题有关的话……像古根海姆博物馆和惠特尼博物馆一样，现代艺术博物馆现在看起来也决意要将自身转变为某种物质文明的博物馆，其中的美学问题被迫退隐，而时尚的社会与政治的问题则受到青睐。"[1]

应该说，任何艺术博物馆都有重新梳理自己的藏品的必要。但是，这里的

[1] See Hilton Kramer, "Telling Stories, Denying Style: Reflections on 'MoMA 2000'", *New Criterion*, Jan. 2001.

一个基本区别在于，是重新排列与陈列藏品而已，还是在一种新的认识基础上重新思考与展示藏品。艺术博物馆要具有当代的活力，必须时时思考自己的文化能量，而且这种能量可能不是现成的，需要认真的发掘和开拓，把艺术的更为内在的联系忠实演绎出来。所以，认真而又深入的研究显然将越来越成为当代的艺术博物馆的一个基本的任务，否则，所谓的"重写艺术史"肯定不会有什么意义，因为主观的、凌虚蹈空的思路无缘于任何顺理成章的合法性。这也是现代艺术博物馆的临时系列展给予人们的一种深刻启示。

潜隐的东方主义

"东方主义"已是一个耳熟能详的话题。不过，我们的兴趣尤在于探讨与之相关的博物馆的理论与实践。[1]

显而易见，艺术博物馆不是一种风平浪静的避风港，而是充满意识形态色彩的领域，有时甚至和社会的异议、抗议、示威和起诉等联系在一起。[2] 同样，其中的东方主义也一直有其独特的表现，尽管有可能越来越隐蔽或成为一种不自觉而为的结果。正如有些学者所指出的那样，东方主义的持久而又鲜明的特点是，认为来自其他文化的艺术是非历史性的（ahistorical），同时在形式又迥然有别于当代西方的艺术，但是它所具现的审美价值吻合于西方所确定的"普遍"标准。换一句话说，任何不符合"真正异他性"（authentic otherness）的艺术都是应该怀疑的、不怎么好的艺术。在面对譬如传统的亚洲雕塑时，情况就尤为如此。我们知道，大多数古代亚洲雕塑的典范之作都是宗教性的，任何的阐释与研究都不可能脱离其宗教的观念与象征，否则就有曲解的危险。[3]

应该说，东方主义的问题是一个历史性的问题。如今在问及西方的某一艺术博物馆的东方某一国家的艺术展时，学者们的正常反应已经变成这样的疑问："哪

[1] See Timothy Mitchell, "Orientalism and the Exhibitionary Order", in Donald Preziosi and Claire Farago ed., *Grasping the World: the Idea of the Museum*.

[2] See Jacqueline A. Gibbons, "The Museum as Contester Terrain: the Canadian Case", *The Journal of Arts Management, Law & Society*, Winter 1997.

[3] See V. N. Desai, "Revision Asian Arts in the 1990s: Reflections of a Museum Professional", *Art Bulletin*, Jun. 1995.

一个东方？""哪一个国家？"甚至"谁的东方？""谁的中国？",等等。因为,在西方的许多展览就是建立在作为特定观念的东方艺术——譬如中国艺术——的基础上的,并且以此为圭臬选定和组织相应的展览。即使是在当代也大略如此,如今有多少西方人有关中国艺术的展览不是这样的呢？在罗杰·弗莱（Roger Fry）、乔治斯·达修式（Georges Duthuit）、格林伯格（Clement Greenberg）、丹托以及诺曼·布列逊等人的文本中,中国的艺术都成了西方现代主义中的他者。由于无视其内容和语境,中国的艺术就被还原成纯粹的形式,一种西方现代主义绘画的陪衬而已；无论是采取形式主义、神话学或符号学的方法,都不过是把研究对象描述为他者。[1] 而为数可观的相关展览本身又何尝不是如此？更值得关注的是,大多数西方的艺术博物馆都不怎么热衷于收藏和展览亚洲现代的艺术作品（尤其是缺乏那种西方所看重的政治倾向的作品）,从骨子里反映了一种由来已久的倾向：即以相对的历史真实性的观念削弱对其文化表现的原创性和审美的优势等的注意。

确实,西方人似乎更愿意接受譬如日本在现代之前的艺术,而不太情愿承认现代的日本艺术。这在学术领域里尤为如此。那么,为什么西方人在目睹了一个生气勃勃的现代日本的同时,却不想面对它的现代艺术呢？原因是多方面的。强调"传统的"而非"现代的"日本艺术,其道理就在于西方人要保留一种印象——日本是"慈善和温和的",而且这种印象又是在丑陋的现代日本的侵略他国的历史结束后进入被美军占领的时期浮现出来的。美丽、古老而又悠远的品味成为一种尤为让人青睐的东西……[2] 可是,这毕竟是相当主观的、先入为主的观念,且不说是否合乎古典的日本艺术的真实面貌,在某种意义上也正是对艺术发展的一种漠视。

如果在历史的角度看,"东方艺术"的观念确是一个漫长的故事。就西方的艺术博物馆而言,收集和展示东方艺术也就是一种讲述某类"异他"文化的过程。而且,这一过程是与19世纪的人种志博物馆（ethnographic museum）或人类学博物馆密切相关的,也就是说,东方的艺术品与其说从一开始就是纯粹的审

[1]　See "Modernism and the Chinese Other in 20th Century Art Criticism", Alice Yang, *Why Asia? Contemporary Asia and Asian American Art* ed. by Jonathan Hay and Mimi Young, New York: New York University Press, 1998.

[2]　See Mimi Hall Yiengpruksawan, "Japanese Art History 2001: The State and Stakes of Research", *Art Bulletin*, Mar. 2001.

美对象，还不如说是和那些具有人种志特征的物品相提并论的。无论是中国的艺术品还是日本的艺术品都有这样的遭遇。譬如，20世纪初期的大英博物馆就是这么做的。在这里，并不是说艺术品不具有人种志的含义，而是说这么做，有可能曲解甚至贬低艺术本身。借用约翰·迈克极而言之的话来说："人种志展览被……再现为一种在有问题的地方由有问题的民族所扮演的事件。"[1] 显然，人们不能仅仅以西方所收集的东方艺术品相对稀少而又残缺为由来解释当时的人种志与艺术史混沌不分的现象。应该承认，驱除根深蒂固的人种志的偏见并非举手之劳，那么，同样道理，在那种狭隘的人种志观念上滋长的东方主义也是难以挥之即去的。

在更为具体的层面上说，艺术的媒介常常是东方主义的一种无前提的存在理由。譬如很少有西方的艺术博物馆习惯于展出来自中国、韩国或日本的油画，好像除了东方传统的媒介之外就不可能在东方产生任何比西方更为优秀或更有特点的作品。这其实颇像贡布里希曾经提及的所谓"人相的迷误"（physiognomic fallacy）。因而，正如有些学者，如路易·费里普·诺（Luis Felipe Noe）为拉丁美洲的艺术所呼吁的那样，应该有一种不"需要护照"的美学观念。[2] 实际上，"需要护照"的美学观念何尝不是19世纪的西方政治与文化话语的一种残余。同时，先验地认定传统的媒介才更为鲜明地表达某种民族的认同性，是没有多少道理的，因为从根本上说，传达人的视觉经验和思维的丰富性与复杂性是一种选择而已。正如毛笔与纸既可以是中国精神的载体，也可以是日本乃至西方经验的传达一样。[3]

其实，东方艺术作为某种异他性的代表并不是孤例。文化隔阂的产生远比人们想象的要复杂得多。美国的艺术史学者詹姆斯·埃尔金斯就曾谈及笼罩在欧美艺术史家头上的西欧中心主义，以至于东欧现代艺术也遭遇了曲解的命运。在论

[1] See Yoshiaki Shimizu, "Japan in American Museum—But Which Japan?", *Art Bulletin*, Mar. 2001.

[2] See Mimi Hall Yiengpruksawan, "Japanese Art History 2001: The State and Stakes of Research", *Art Bulletin*, Mar. 2001.

[3] 有许多例子可以证明，艺术媒介并非专属的东西。西方的油画其实就有东方的成分，并非纯而又纯的构成，譬如东方的木刻影响了19世纪的法国艺术家，而且其影响（包括改变西方的有色色彩、透视、对称、构图以及主题等的观念）至少在1865—1895年是显而易见的。有关的艺术家有：玛丽·卡萨特、德加、西奥多·杜雷（他称日本的艺术是"最早和最佳的印象派画家"）、高更、梵·高（他把日本艺术视如"真正的宗教"）、马奈、莫奈、蒙克、雷诺阿、惠斯勒和劳德累克等。以劳德累克为例，他不仅从日本的版画中获取主题的灵感，而且有意模仿重笔渲染没有影子的纯色。另外，连环漫画曾是1923年从美国传到日本的，然而如今的日本连环漫画却是自成格局。参见Daniel Pipes, "Japan Invents the Future Education", *Society*, Mar/Apr. 1992。

及其影响的渊源时，东欧的艺术家们就仿佛总是倚赖西欧前驱的产物。譬如，尽管有不少艺术史家几乎已经习惯地把匈牙利的现代艺术家沙巴（Csaba）与塞尚或马蒂斯联系在一起，但是，两者压根儿就是貌合神离的，或者并没有直接的影响可言。习惯的做法反映出了那种根深蒂固的西欧艺术更为优越的先入之见，尽管这与其说是直白，还不如说是不自觉的流露。那些西欧所无与伦比的东欧现代艺术家（譬如罗马尼亚的杜库莱斯库 [Ion Tuculescu, 1910—1962]、捷克的兹扎维 [Jan Zrzavy]），在许多正统的艺术史著述里就是隐而不见的。这恰恰也是一种"东方主义"。[1]

当然，随着人们对东方主义倾向的警觉与进一步的解剖，东方主义的气息也并非完全不能逐渐地驱散。确实，当艺术作为一种整体的文化来对待时，其魅力是有增无减的。在这里似乎可以提一提1991年在美国华盛顿特区的国家美术馆所举办的为期3个月（1991年12月12日—1992年1月12日）的大展《1492年前后：探索时期的艺术》。这一临时展据说投入了几千位学者的心血。[2] 展览中不仅有来自世界各国的艺术珍品（5大洲的33个国家参展，展品有600多件之多，包括了列奥纳多·达·芬奇所作的最杰出的肖像画、丢勒的画作、日本幕府时代的甲胄、非洲贝宁王国的雕塑和墨西哥土著阿兹特克人刻制的玄武岩神像等），而且，引人瞩目的还有来自中国大陆的故宫博物院和台北的故宫博物院的稀世精品；尽管两个故宫的选件对于中国的艺术整体而言不过是涓埃之微，但是一旦置放在这种具有大同气息的展览之中，举重若轻地渲染了一种多元文化的迷人魅力，的确令人有特殊而又绵绵的联想。[3] 而且，更饶有意味的是，文化的整全性、历史的合法性、权力的伦理学与美学等自然地成为必须认真思考的问题，尽管展览中的欧洲中心论的阴翳依然有迹可循。[4]

可以乐观的是，对于异他性的排斥、冷落或压抑等正在逐渐被一种对话、交

[1] See Book Review by James Elkins, *Art Bulletin*, Dec. 2000.

[2] See Book Review by Larry Silver, *Art Bulletin*, Jun. 1992.

[3] 譬如，在哥伦布从海上启程向远东进发时，中国已然是地球上最富裕而且科技极为领先的国度，她对外部世界的探索其实比哥伦布要早87个年头，当时的明代皇帝派遣郑和7次下西洋，足迹遍及印度洋、波斯湾和非洲的西海岸。中国的卷轴画、书法和青瓷均到了炉火纯青的地步。从海峡两岸汇聚而来的沈周的手迹毫无愧色地成了与列奥纳多·达·芬奇的肖像画媲美的对手……参见 Eric Ransdell, "An Empire's Artistic Reunion", *U.S. News & World Report*, Nov. 18th, 1991.

[4] See Richard Ryan, "1492 and All That", *Commentary*, May 1992; and Book Review by Larry Silver, *Art Bulletin*, June. 1992.

流的文化语境所改变。就如联合国经济、社会和文化组织的官员费德里可·迈耶（Federico Mayor）所相信的那样，冷战以后的文化交流变得格外举足轻重：

> 新的因素正在使不同的文化进入尤为亲近的接触。全球性的剧变让以往的政治界垒松动了。人们可以自由地旅行。资讯可以流向任何有需求的地方。同时，传播技术的突飞猛进创造了一个全球范围的网络，可以将地球上的任何一个点上的信息、声音和图像在同一时间里续传到任何别的地方……文化就如物种一样，可以与外界影响的接触而更加丰富和有力量。

也就是说，如果人们不满于以往的那种以"东方—西方抗衡"的有色眼镜的话，那么就应当期待在一种新的政治与技术发展的基础上促成一种"多元文化的春天"以及对文化的共生联系（symbiotic relationship）的认识。[1] 而且，可以相信，越来越频繁和有质量的国际艺术展览只会有助于人们对特定文化传统中孕育和成长的异他艺术的经典标准（canon）、遗产特点（patrimony）产生更为清晰的理悟。而且，有时候跨文化的理悟甚至有惊人的水准。[2] 那种把东方主义的困境比喻为"没有出口的迷宫"或许要更多地理解为一种警示。或者从另外一种角度思考，"人们是否能够走进某种文化的本态"如果是一种常醒的意识，就多多少少会避免殖民主义性质十足的误解。[3]

在视觉文化语境中的艺术博物馆

视觉文化的意义，不仅仅归结为悦目，而是理解当代人的境遇的主要途径。

[1] See Mona Khademi, "The Importance of International Cultural Exchanges: Some Normative Considerations", *The Journal of Arts Management, Law & Society*, Spring 1999.

[2] 例如，当年为了举办1953年的《日本绘画与雕塑展》，日方专门组织了一个委员会来遴选展览的展品，但是美方由李雪曼（Sherman E. Lee）暗中拟定的展品之精令日方惊讶不已，简直就是"梦幻之选"；日方原先以为美国人不会太懂东方的艺术，因而想以二流之作敷衍。由于最后选定的作品价值连城，以至于美方动用国防部的力量参与运输。这是绝无仅有的。参见 Yoshiaki Shimizu, "Japan in American Museum—But Which Japan?", *Art Bulletin*, Mar. 2001。

[3] See Homi K. Bhabha, "Building Shared Imaginaries/Effacing Otherness: Double Visions", in Donald Preziosi and Claire Farago ed., *Grasping the World: The Idea of the Museum*.

这是视觉文化研究给予我们的启迪。在某种程度上它也似乎印合了东方思想的轨迹。依照某些东方宗教的理解，文字是进入澄澈的内心世界的一种妨碍，而目击、亲睹等才是进入境界的本真途径。显然，当代许多富有锐气的辩论（包括批判理论、后现代哲学、美学理论、解构思想和文化研究等）都或多或少地涉及"视觉性"（visuality）领域，使得视觉的文化意义获得了崭新的认识界面。当然，这种新的学术关注自有其特殊的禀性，以近十来年的现象学、符号学和阐释学对视觉经验的掘进为例，它们都是在一种更为广阔的背景上整全地反思历史、政治、经济以及技术等对视觉文化的干预，由此，视觉的阐释——包括视觉艺术的反思——就真正成为一种复数的理论走向，尤其难得的是，视觉艺术的历史含义与深度事实获得了新的透照。像理查德·罗蒂（Richard Rorty）、马丁·杰伊（Martin Jay）、大卫·莱文（David Levin）、休伯特·德赖弗斯（Hubert Dreyfus）、D.M.洛（D.M. Lowe）、大卫·莱昂（David Lyon）等人都对视觉文化的认识贡献了富有启示性的见地。可以说，理论家们从来没有像现在那样，如此地在乎视觉性、视觉艺术的无可替代的价值。视觉性这一话题似乎在当下成了一种激进的话语展示其力量的特殊领域，一种广泛而又越来越举足轻重的研究话题。

　　艺术博物馆是一个特殊的视觉文化的展示场所，而且还可能是汇聚视觉文化研究中的许多焦点问题的所在。在艺术品本身、艺术品的选择与展示等方面都或多或少地会反映出视觉文化的复杂光谱，譬如艺术史叙述中的"多中心化的审美观"、图像本身的"修辞学"、现代性与后现代性、女性空间、仪式生活、视觉殖民主义、东方主义情结、视觉的价值与价值观和视觉的伦理学意义，等等。[1] 因而，艺术经典的意义流变如果是一种与视觉文化的呼应，那么博物馆就会焕发出新的生命力。毋庸置疑，艺术博物馆将在未来的实践维度上体现更为多重的文化功能，如何将所面临的挑战变成一种更具深度的实践，从根本上说有益于推进文化的丰富性与多样性的呈现，提升我们对人类文化的感受能力，从而深化我们对人性价值的认识。

[1] See Nicholas Mirzoeff ed., *The Visual Culture Reader*, Routledge, 1998; Ian Heywood and Barry Sandywell ed., *Interpreting Visual Culture: Exploration in the Hermeneutics of the Visual*, London: Routledge, 1999.

走向"新博物馆学"

应该说,即使是到了现在,博物馆学在众多的人文学科中也还是显得比较落后的。不仅有关的文献相对稀落,而且论述所依凭的理论底子也薄弱了些。譬如,有关艺术博物馆的新功能的思考总是受人怀疑。其结果是,在20世纪,许多的博物馆呈现为观念、想象与研究资源等的匮乏。不过,毕竟有迹象表明,对于博物馆问题的研究在西方已经推进到了一种呼唤崭新话语的阶段。换句话说,一方面是当代的博物馆的诸多艺术展览所引发或是酝酿的争议已越来越具有迫切的意义,另一方面有关的命题及其展开也开始注意越来越人文学科化和跨学科化了。正如弗戈在其所编的一本书的书名所示:这应是一种"新博物馆学"。相比之下,所谓的"旧博物馆学"的缺失就在于过多地在乎博物馆的具体运作,而太少地关注博物馆的宏旨大义,即与那种"博物馆的批判性的研究"(the critical study of museum)尚有一定的距离,而这一点正是使得博物馆学在以往极少被人们正视为一种具有相当理论性或人文性的重要学科的一个原因[1];与此同时,即使是对业已形成的一系列问题也鲜有清晰而又充分的讨论。就此而言,博物馆学几乎就像是某种"鱼的化石",毫无生气可言。所以,必须以一种激进的姿态重新审视博物馆在社会文化形态中所占取的位置(这不仅仅是以诸如更多的款项和更多的观众人次等为标准去衡量所谓的成败),博物馆学才有可能一跃成为人们为之兴趣盎然的学科,也就是说,变成一种"活的化石"。[2] 作为西方艺术领域的"新博物馆学"的一位主要发言人,弗戈的学术视野其实并不仅仅限于英国本土。事实上,他所针对的现状又何尝不是中国的博物馆学者所要正视的问题呢?我们的大多数博物馆不景气,其原因并不仅仅是资助上的羁绊——诚然,这也是很重要的问题——而且,还有可能同我们对博物馆的认识常常只停留在一种近乎笼统的设定上有关,换一句话说,我们对博物馆的浅层次的、工具论的理解妨碍了研究的深化。如此,一方面是博物馆不能充分地活跃起来并构成与社会生活相关而且

[1] 令人多少有点遗憾的是,弗戈主编的《新博物馆学》一书中只有两篇文章论及艺术博物馆,而且也很难说是"批判性的研究",与其说是分析—阐释性的研究,还不如说是经验性的描述。

[2] See Peter Vergo ed., *The New Museology*, pp.3-4.

提升后者质量的所谓"博物馆文化",另一方面,没有一种真正的理论牵引和推进的博物馆学,设想"博物馆文化"的深度发展就只会是虚幻的。

对新博物馆学的学理取向,米克·贝尔的理解也颇有启发性。她从符号学的角度指出:假如有什么东西会将"新博物馆学"与"旧博物馆学"(或者直而言之,博物馆学本身)区分开来的话,那就是对这样一种观念的认真追思,即博物馆的设置是一种话语,而展览则是此话语的表述。这种表述既不是由单独的语词亦非纯粹的图像所构成……而是由图像、解说词和设置(包括次序、高度、用光以及组合关系等)之间所产生的构造性张力来体现的。换句话说,不是把博物馆现象看成单纯而又浅显的存在,而是在符号学的导引下观照其丰富的、综合的文化含义。这种研究态度不仅应该是一种群体的作为,而且有可能成为具有对人文学科有影响力的范式(paradigm)。只有这样,新博物馆学才会产生具体化和深化的方向。依照米克·贝尔的思考,作为文化分析课题的新博物馆学有三种努力的层面:(1)最为显而易见的工作就是系统地分析一定数量的艺术博物馆的叙述—修辞结构,目的在于重新界定诸种范畴同时深化对其效应的洞察能力。这并不是一种纯粹共时的分析,也应当是从认识论历史的角度出发而展开的研究;(2)对于博物馆话语与体制基础及其历史关系的把握有助于理解什么是可以改进的,什么又是体制所固有的或无可改变的。虽然以前这方面的研究也有不少出版物,但是往往过于笼统,谈及体制而不触及特殊的体制本身以及特定体制中所发生的一切,论及历史而不太触及当代的情境;(3)是不可或缺的自我批判分析,等等。[1]

当然,新博物馆学绝非纸上谈兵式的纯理论话题。在某种意义上,它也确实是出诸对博物馆的现象(尤其是新的现象)及其发展趋势深长思之的需要。如果大致概括的话,可以分以下几个方面来看:

首先,从20世纪下半叶以来,随着博物馆本身的形态的发展和变化,国际博物馆界对博物馆现象的解释也渐渐呈现出多元的色彩。譬如像蓬皮杜博物馆以及相类的博物馆,它们以逆传统的建筑(往往是带有游戏感而非庄重感的建筑)以及对游戏的开放姿态使得去掉了光环或尽可能去除光环的艺术有一种适得其所的去处。丹托不无感慨地说过,纽约的现代艺术博物馆与传统的艺术博物馆(或者称为"艺术的圣殿")之间的最惊人的差异就在于前者是没有墩座墙的,观众

[1] See Mieke Bal, *Double Exposures: The Subject of Cultural Analysis*, p.128-129.

图7-16 纽约现代艺术博物馆

可以通过玻璃门直接从大街走进博物馆,仿佛与生活中的其他事件悉无区别。在这一意义上说,现代艺术博物馆让人们变得现代了。[1] 确实,越来越多的新博物馆,尤其是以现代艺术为主要收藏和展览的博物馆,也开始讲究新型的甚至"另类的"的结构与功能。德国慕尼黑的新艺术馆令人仿佛置身于大学校园,而这种情形与以往的博物馆往往采纳一种宫殿式的建筑结构形成了不小的反差。像弗兰克·盖利(Frank Gehry)的古根海姆博物馆究竟是好("建筑的雕塑")还是不好("极其的错乱")并非这里的论旨,我们看到的是一个可以深究的事实。博物馆的这种非宫殿化是偶然的变化,还是某种必然的选择呢?

对博物馆外观的新思考,有时是和传统的民族文化因素联系在一起,未必都是为了追求所谓的现代感。以东京的江户—东京博物馆为例,它建成于1993年,外形相当于一个放大了的古代日本的谷仓。同样,希腊雅典的新卫城博物馆则更多地考虑展览的特殊功能,从而选用了四面(甚至地面)都是透明的结构。

正因为有博物馆本身的种种变迁(对此,仍然可以保留不同的见地),所以,有关博物馆文化的界定就被屡屡地加以修正,而与此同时,人们对种种界定的一致认同也似乎变得越来越困难了。1987年10月在西班牙召开的第4届新博

[1] See Arthur Danto, "The Museum of Museums", *Beyond the Brillo Box: The Visual Arts in Post-Historical Perspective.*

图 7-17　德国慕尼黑新艺术馆

图 7-18　弗兰克·盖利设计的皮尔堡古根海姆博物馆

物馆学国际学术研讨会就曾形成了这样的共识：对博物馆问题的确认应当以变化中的社会文化为依据，而不能将某种理论强加于人。这无疑是饶有意味的，因为，它既看到了博物馆在文化中的位置，同时又意识到了博物馆与文化的互动联系。博物馆从来是文化现象的一部分。文化的跃动总是会或多或少地影响到有关博物馆问题的思考。国际博物馆协会第16届代表大会的主题之一也是与之相关的，即研究博物馆如何适应和推动不断变化的社会发展。就艺术博物馆而言，这方面的讨论似乎更加难判对错。以70年代美国著名的美学家乔治·迪基（George Dickie）的"惯例论"（Institutional Theory）所引发的旷日持久的争论为例，迪基认为，当一件人工制品（不管是杜尚的《泉》，还是安迪·沃霍的《肥皂箱》）被放置在艺术博物馆中以后，它就仿佛经历了一种洗礼而进入了"惯例"，也就是说，成了艺术品。在这里，艺术博物馆是关键的一环。但是，反对者却认为，如此确定艺术品的本质并没有太多的道理。因为，迪基对这一过程是语焉未详的。不过，不管怎么说，这种争论本身确实是与艺术博物馆处于一种新的文化语境有关，现代主义艺术的影响渐增以及博物馆所面临的有关何为"经典"的观念的挪移等，都是博物馆的地位变得特殊起来的原因。可以这么说，博物馆对变化着的文化作出应有的回应，而不是以不变应万变，故步自封，那么，无论是其理论的拓展还是实践的尝试，都会是意味十足的。

其次，在反思传统的博物馆学的研究方法的同时，要在一种新的层面上重新确定博物馆学的地位。米克·贝尔说：

> 在过去20年左右的时间里，人文科学对于自身的限定性有了越来越充分的意识，这种限定性包括其学科界限的武断性、人文学者的大量工作所依赖的美学中所涉及的、常常是排他的种种假定，以及那些放逐给社会科学的诸种真正的社会问题。这三种自我批评性的声音或可解释为什么博物馆成了迷人的研究对象。虽然自我批评在某些人看来是瓦解性的，但是博物馆所要求的却是一种整合性。它需要跨学科的分析；它将美学争论提到了议事日程上；同时，它在本质上是一个社会性的机构。博物馆看起来成了当代人文研究的合宜象征。

博物馆之所以十分适合于这种新的整合性的、自我批评式的分析，是由于博物馆是多媒质的。它对那些有兴趣挑战以媒质为基础的学科之间的人为

界限的人有吸引力。[1]

　　事实上，尽管目前无论是传统的博物馆学抑或新博物馆学都远未达到尽如人意的地步，但是也可以注意到，学术方法上的偏重或特色已经在一些国家的博物馆学学者身上体现出来，譬如在近年出版的博物馆学专著《思考展览》一书中，英美学者就集中地探讨了有关博物馆的政治色彩（例如博物馆收藏和展示方面的无所不包的政治性含义，以及有关相异性 [alterity] 的诸种问题，等等）；法语学者采用的方法大多为符号学、后结构主义和社会学等；德语学者关心的是前卫艺术展览的文献记录；荷兰学者则是对有关博物馆的历史以及所设定的问题有相当的发言权，等等。[2]

　　有些学者把艺术博物馆的研究意义甚至提到了这样的高度：如果我们谈论的是博物馆的展览而不是其中的艺术作品的话，那么，我们就能目睹批评理论及其语言的一种转换。这倒不是说艺术作品不再成为研究的对象了，而是从一个特殊的角度将艺术作品作为一种相互关联而非各自为政的存在。[3] 这种估计不免令人想到哲学家罗蒂（Richard Rorty）的"语言学的转换"以及批评家米切尔（William J. T. Mitchell）的"图像的转换"等提法。当然，其意义是否真正张扬到这样的程度，还有待时日。

　　再次，对于展示的多元化的认识也有所发展。早在1947年，安德烈·马尔罗就提出了"没有围墙的博物馆"（museum without walls）的概念。不过，马尔罗的原意是针对艺术的复制品问题。传统上，将藏品陈列或储放在博物馆里是一种惯例的做法。但是，如何越出博物馆的围墙，寻求新的展示空间，却是新博物馆学的一种思维趋向。从20世纪60年代开始，西方的一些博物馆人士就试图越出博物馆的围墙，打破藏品的狭隘观念，将博物馆置于更为广泛的语境中。这与那种认为博物馆是以藏品为唯一中心的观念是大相径庭的。两种博物馆思维的对峙与冲突竟导致了国际博物馆协会的分化。因而，联合国教科文组织只好在国际博物馆协会之外又成立了一个"国际古迹和遗址护理事会"。所以，1978年，该

[1]　Mieke Bal, *Double Exposures: The Subject of Cultural Analysis*, pp.2-3.

[2]　See Reesa Greenberg, Bruce W. Ferguson and Sandy Nairne ed., *Thinking about Exhibition*, London: Routledge, 1996, p.3.

[3]　Ibid.

理事会第 5 届大会通过的章程里有了这样的声明,即位于博物馆中的遗址藏品不在本组织的工作范围之中。不过,传统的博物馆学和新博物馆学之间也不是全然不相往来的。1995 年国际博物馆协会召开第 17 届大会时,主流和新博物馆学的学者们联手主持了以"博物馆与社区"为主题的讨论。这似乎就是不同观念的融合、互动与深化的一种迹象。[1] 事实上,在艺术博物馆的实践里,将藏品纳入更为真实与广泛的语境里的努力已是随处可见,尽管效果各异。譬如,美国大都会博物馆中明代风格的文人庭院之于中国传统的卷轴画以及东亚风格的室内陈设之于伊斯兰艺术等,都有重要的助益。英国维多利亚和艾伯特博物馆、新建的上海博物馆等均有类似的举措。

最后,博物馆的着眼点也从"过去""古典""古物"和"遗产"等扩展到"当下"甚至"未来"。一方面这种扩展是对保护的长远目标的强调,譬如 1986 年 11 月在布宜诺斯艾利斯召开的第 14 届国际博物馆协会大会的议题是:"博物馆与我们遗产的未来,紧急呼吁";另一方面则是在收藏与研究上融入对未来的考虑。瑞典博物馆界曾经发起了为未来而征集的运动,70 多家博物馆参与其中。1996 年国际博物馆协会还将国际博物馆日的主题确定为"为未来而征集"。对于艺术而言,这种收藏观念的拓展的深刻性在于,最大限度地肯定有价值的艺术创新或为变化的、难以幸存的艺术及时觅得一席之地。这一现象本身有时是与博物馆中的临时性展览互相呼应的。根据资料记载,博物馆通常是以所谓的基本性展览为旨归的,也就是说,以馆藏的作品的展示为目的。可是到了 20 世纪 60 年代,这种做法有了根本的转变。从美国兴盛起来的博物馆的临时展览热在博物馆的竞争日趋激烈的情况下,无疑成了争取和吸引观众的重要策略。至 20 世纪 70 年代,世界上许多主要的博物馆都有临时性展览的记录。所以,在今天,艺术博物馆如果没有临时性的展事反倒是令人奇怪的事情了。当然,以借展、馆际的联展以及国际交流等形式实现的临时性展览有相当一部分仍是经典的艺术作品。1998 年 2 月 6 日至 6 月 3 日在纽约古根海姆博物馆举办的《中国:五千年的文明》大型展览由于其规模之大和汇集的展品之精等均属罕见,当时几乎是首屈一指的文化事件,其影响波及全球。因而,临时展的意义有时丝毫不亚于永久性的展览,它甚至颇有点大型展事(blockbuster)或文化丰碑的效果。 同时,临时展中也不乏当代艺

[1] 参见苏东海:《博物馆的沉思》,第 292—293 页。

术家的力作。以美国的波士顿美术博物馆（MFA）1998年4月至6月间的临时展览为例，展出的是英国当代著名画家大卫·霍克尼（David Hockney）的风景画新作。这些展出的作品中有些是1997年完成的，而有些则是展览的当年所画，如《盖罗比山》《双重的约克郡东部》《九幅大峡谷的油画草图》和《十五幅大峡谷的油画草图》等。将刚刚完成的作品置于博物馆的重要空间加以突出，这无论如何是博物馆的"另类"之举。在某种意义上说，临时展的存在既是博物馆文化能量的有力延伸，也是其活力四射的体现。当然，目前临时性展览的普遍为之并不意味着博物馆标准的根本改变或下降。入选人的选择与定夺依然是一种极为严肃的学术课题。像大卫·霍克尼这样的画家之所以有幸忝列入选名单主要还是因为艺术家本人的既有成就已经到了令人

图7-19　大卫·霍克尼《尼克尔斯峡谷路》（1980），布上丙烯画

图7-20　英国画家大卫·霍克尼照片

第七章　艺术博物馆：文化表征的特殊空间　｜　329

刮目相看的程度，艺术史中的地位也早已大致定论（比如已进入西方严肃艺术史教材——素孚声望的詹森[H.W. Janson]的《艺术史》第4版即是一例）。如今，在不少赫赫有名的大博物馆中不仅临时性展事不断，仿佛没有这些活动就失掉了热点甚或中心之感，而且，收录在世的艺术家的作品也绝非鲜见的做法了。与临时展的性质与效果相仿的现象是，有些博物馆总是将永久性的丰富收藏作为一个多姿多彩的系列加以轮换展出的，如日本东京的国立博物馆、英国的退特美术馆和美国的惠特尼博物馆等就是如此。这样一来，博物馆的展览格局既有强化、建构，也有解构的特点；博物馆的现象成了文化盛事的一部分、社会—历史性事件的一部分，同时，博物馆本身也就名副其实地成为意义的构造性载体。[1]

不过，就新博物馆学的研究现状而言，似乎还未到让人乐观的地步。虽然人文学科化的努力显而易见，但是这种学科之间的交叉还是缺乏深度的。正像米克·贝尔所道破的那样，人类学与博物馆研究的结合使不少"新"博物馆学的工作首先是关注人种博物馆，其次是历史博物馆，而最后才可能是艺术博物馆。而且，直到今天，艺术博物馆依然是研究得不够的一种对象。好像真的存在着一种博物馆的血统论似的。[2]

与此同时，米克·贝尔也十分尖锐地指出，新博物馆学如果是借美杜莎效应（Medusa-effect）[3]进行那种批判的自我反思的话，那么，以往博物馆的政治殖民主义的问题就不能仅仅只看作一种历史上的异他（otherness）个案或者是对过去的错误重新加以矫正的问题。就如尼古拉斯·托马斯（Nicholas Thomas）在《殖民主义的文化》一书中所阐述的那样："后殖民性必然追随殖民主义并与之密不可分。如果我们已经颇为全面地超越了殖民性质的图像和叙述的话，那么我们也许根本就无需讨论它们了。"[4]其实，托马斯的想法并非孤掌独鸣。美国非洲裔的学者科乃尔·威斯特（Cornel West）甚至在上世纪80年代末就提醒人们："当心'去中心化'的殖民化倾向！"[5]因为，研究者的出发点是和自身的切身体验维系在一起，而后者则是殊难彻底挪移的。就此而言，博物馆的问题绝非简单的纯

[1] See Reesa Greenberg, Bruce W. Ferguson and Sandy Nairne ed., *Thinking about Exhibition*, p.2.
[2] See Mieke Bal, *Double Exposures: The Subject of Cultural Analysis*, pp.62-63.
[3] 美杜莎，希腊神话中的一个蛇发女怪之一，所有被她的目光触及者即化为石头。虽然她的目光可以置人于死地，但也因为帕尔修斯（Perseus）盾牌上的反射而使自己变成了石头。
[4] See Mieke Bal, *Double Exposures: The Subject of Cultural Analysis*, p.63.
[5] See Maurice Berger ed., *Modern Art and Society*, New York: Westview Press, 1994, p.295.

图 7-21　纽约大都会艺术博物馆

学术性的探询，而更是一个复杂的话题。

　　此外，在当代世界的动荡与不安的情境中，艺术博物馆对人的精神安抚的意义凸现出尤为特殊的意义。2001年9月20日，也就是"9·11"事件之后，美国纽约的大都会艺术博物馆的馆长菲利普·德·蒙特贝罗（Philippe de Montebello）在一封信里写道："我们的博物馆是持续性、永恒性、反思性和提升性的场所，这样的机构的作用在如此悲剧性的时期里显得尤为重要。我们为能够给来自世界各个地方的所有参观者提供一种滋养人文精神的积极体验而自豪。"尽管偌大的艺术博物馆不可能像私人的收藏馆或美术馆那样灵活，更不可能像医院那样，对悲剧性事件作出及时的反应，但是，其疗治人们内心创伤的功能却同样是无可估量的，因为伟大艺术的意义或价值恰恰是超越时间的限定的。[1]

　　无疑，艺术博物馆的文化意义趋向于越来越重要的维度。依照法国大作家雨

[1]　See Tiffany Sutton, "How Museums Do Things Without Words", *Journal of Aesthetics and Art Criticism*, Jan. 2003, Vol. 61, Issue 1.

果的信念,"长久的记忆造就伟大的民族"[1]。我们也可以相信,只要艺术博物馆作为未来文化的重要构成的载体的地位没有改变,或者说,只要它是一个文化的活的观念的存在的集合体,那么,有关它的话语就不会远离人们而去,而会变得更加意味深长,在显现其丰富多样的深度的同时更加引人入胜。

显然,在艺术博物馆与当代文化的建设方面,我们还有许多课题。

[1] See Dario Gamboni, *The Destruction of Art: Iconoclasm and Vandalism since the French Revolution*, New Haven: Yale University Press, 1997, p.39.

第八章　中国美术：视觉文化的特殊形态

> 刚健既实，辉光乃新。
> ——刘勰《文心雕龙·风骨》

中国美术以其悠久而又独特的历史而极具魅力。在当代的文化情境中，它具有什么文化的针对性，既是对其美学价值的重新评估，也是揭示它所面临的挑战的一个重要角度。无论是全球化的语境、当代的建树向度，还是与媒体文化的关联，都是中国美术有所作为以及时代挑战的所在。

全球化语境与中国古典美术

全球化当然是一种不可逆转的趋势，经济如此，文化、艺术亦与之相关。可是，这种近乎必然的态势在我们的文化建设方面究竟在多大程度上是具有积极意义的，却是另外一个需要好好想一想的问题。因为，实际的情形可能会比人们的想象更加复杂甚至棘手。我们不能回避全球化所蕴含的正负两方面的意义。毫无疑问，全球化目前已经成为一个需要深入反思的话题。

在通常情况下，与某种经济强势裹挟而来的特定文化不仅有可能冲击某些相对处于经济弱势的地域中的本土文化，而且有可能在较短时间里通过诸种喜欢最大限度地占据人们注意力的媒体占据相对主流的影响位置。在文化"帝国主义"的情形下，本土文化的活跃程度尤其有可能受到一定的威胁。问题恰恰就在这里，全球化（或者说"西化""美利坚化"）未必会是一个纯粹平等的文化境遇的产生和维持。如果说排斥与经济强势俱来的文化是一种不甚明智的态度的话，那么，无视无论是历史抑或意蕴均有不可企及之处的中国传统文化（包括中国古典美术）可能又是更加愚不可及的事情。从理想主义的角度看，全球化不应当是导致文化单一化的理由，而应该是多元文化发展的又一重要契机。自然，多元文化的景象不会是一种天上掉下来的馅饼，而是一种意识自觉的作为。同时，我们应该比较清醒地意识到文化发展与技术进步的差异所在，特别是要认识中国古典艺术作为文化的重要表征所具有的特殊品性。

在这里，我们主要不是讨论全球化过程中利弊的方方面面，而是先侧重于描述全球化语境中的中国古典美术的流布与弘扬，试图进一步地揭示中国艺术的内

在精神魅力，认识其独特的、不可替代的美学价值。在如今文化领域欧风美雨无处不在的氛围里，谈论中国古典美术的当下性，具有最恰切的意义。

应当承认，一方面，我们今天处于全球化语境下现代媒体的巨大影响中，领略着资讯量极其可观的各种文化信息，就像加拿大著名学者麦克卢汉所形容的那样，"唱机：没有围墙的音乐厅。照片：没有围墙的博物馆。影视：没有围墙的教室"[1]。因而，无论是艺术作品的存在样式、接受模式，还是艺术作品的影响力，都已产生了饶有意味的变化。与此同时，随着互联网技术的进一步成熟，相信这方面的变化会更加日新月异，甚至产生我们无法预想的崭新格局。文化的丰富性、多样性和新颖性等都应当获得更为广泛的发展空间。

但是，另一方面，现代媒体的负面性也洵非轻描淡写的话题。不难理解，由于其巨大的、有时是全球性的辐射范围，媒体的更多地接近甚或迎合时尚的倾向极容易引领人们偏离对古典艺术精神的接受，或者说，流行的、大众的趣味会极大地压倒精英的、古典的趣味，从而导致另一种令人沮丧的文化单一化甚至文化的强迫化。确实，新的媒体在使我们的感官急剧延伸的同时，也令我们的感官变得麻木不仁。信息的过量以及选择的多种可能使得与古典艺术的欣赏有时所需要的含英咀华的心态产生一种根本的矛盾。人们不能不考虑如何摆脱被动的选择，如何提高对媒体中的艺术的媚俗化的抵御与批判。在这种意义上说，对于全球化与传统的、经典的艺术的关系的探究非但不是什么趋旧、背时和保守的话题，而且恰恰还是具有未来意识的一种作为。何况，我们现在多多少少是缺乏一种媒体批判的声音的，或者说，即使有这种声音，也是微弱之至，并没有强大到令人警醒的程度。譬如，媒体诸种哗众取宠的噱头所酿成的非历史化、非经典化的现象——大多数是完全不谙历史与经典的硬伤而非特定知识背景上的"反其道而行之"的"误读"或"误视"的作为——更多地成为低俗化的趣味的蕴积，而不是时时脸红的原因。应当说，不会脸红是一种文化的尴尬，无疑是极其糟糕的现象。[2]

问题的关键在于，尽管越来越全球化的媒体信息可能导致一些极为负面甚至在未来看来是滑稽可笑的愚昧，但是，现代媒体的影响已经不是什么一鸣惊人、

[1] 〔加〕埃里克·麦克卢汉等编：《麦克卢汉精粹》，何道宽译，南京：南京大学出版社，2000年，第453页。
[2] 　行笔至此，我不由得要想起童庆炳教授与我交谈中提到过的启功先生的一个感慨。他曾经说，好多电视媒体上的清代戏，单是服装就够让人别扭的，因为，有些演员的服装根本就不属于活人的服装！

昙花一现的现象。原因是显而易见的。全球性的媒体文化由于其强势的特点，使人们受到左右的程度变得更加深层化。如果说，有这种强劲影响的媒体文化携带意蕴丰富的古典艺术的风韵，那么，它或许就不会在总体上被看作大众化的文化载体了。事实上，媒体文化至多是一种多重化的信息簇，以最大限度地面对大量的受众，绝不会为了某种纯正而又高雅的价值而牺牲收看率，从而流失经济的价值，哪怕是一点点。

因而，鉴于媒体文化的生产特点及其选择，在如今全球化的影响无所不在的语境中来讨论中国古典美术的当代意义，就尤其具有特殊的文化的针对性。如果说眼光只落实在时间长轴上过去维度的研究有可能只是"入乎其内"而已，那么把当下乃至未来的维度作为考察取向的研究就有可能获得对中国古典美术的新认识。

中国古典美术到底具有怎样的延伸到现在与未来的独特魅力，是一个十分巨大的问题，可能远不是本文力所能及。不过，我们或许从一些侧面可以看到其闪烁的奇光异彩。

首先，我们要出乎其外地引证某些非中国文化系统中的艺术家的观感，这样可能更加客观地反映出研究对象本身的实在价值。或许是一种"误解"的原因，中国画漫长的历史曾被西方学者比拟为一种抽象化的历程，并且帮助了西方人更深地理解其自身的现代抽象主义艺术。形式主义艺术理论的代言人弗莱就认定，中国画"总被表述成为一种有节奏的姿态的视觉记录，这真可说是一种用手画出的舞蹈的曲线"[1]。大概这也正是像马克·托比这样的画家在走向所谓"白描"时的一种微妙影响源。不过，在形式范畴之外，还有令人感兴趣的对"抽象主义"的作用事实。譬如，20 世纪 30 年代，当时还年轻的美国著名雕塑家和设计家野口勇（Noguchi）曾逗留北京 8 个月，这段经历（尤其是亲从齐白石先生学习花鸟画的特殊感触）使他最终能把时间之因深深地融入自己的创作之中，汲取到最为奇崛的灵感并获得与众不同的眼光。[2] 确实，在很大程度上，时间之因（而非空间之因）正是抽象艺术的一种要义，是其舒展内在精神使之流动的不可或缺的维度。令人惊讶不已的还有对中国画内里精神的特殊汲取。例如，1978 年 3 月，纽

[1] 转引自〔美〕多伊奇：《勃鲁盖尔与马远：从哲学角度探索比较批评的可能性》，蒋孔阳编：《二十世纪西方美学名著选》（下），上海：复旦大学出版社，1988 年。

[2] See Dore Ashton, *Noguchi: East and West*, Orlando: University of California Press, 1992, pp.29-30, 37, 60, 98, 234.

约画派的干将菲里普·库斯顿（Philip Guston）在明尼苏达大学所作的一次公众讲演中第一次如此坦陈自己的探索心态：

> 我认为，在研究和反思以往的艺术时，我最伟大的理想就是中国画，特别是约从10世纪或11世纪开始的宋代绘画。宋代的练笔是数千次地描绘某一东西——譬如竹叶和鸟儿——直到变成是别的人而非你自己在画，直到有一种气韵贯彻于你的全身。我想，这就是禅宗所谓的 satori（开悟），而我感受到了这一点。这是双重的所为，此时你似懂非懂。[1]

在这种意义上说，古典的中国画（宋代绘画）仿佛已然是"现代"意味十足的践履了。不过，人们确实不可小觑中国古典美术的奇特魅力，它的影响微妙而又执着。我们知道，毕加索是一位艺术创造的奇才。可是，他似乎又把我们所能想到的任何他性艺术的影响都一一地经历过来。如今，在其巴黎故居（即现在的毕加索博物馆）顶楼上陈列的不少水墨戏笔便可大略见出他对古老的中国水墨艺术（绘画与书法）曾经心仪不已的过程。尽管其中有比较稚拙的痕迹，但是，那种虔诚而又认真地学习的态度则是确确实实的。[2]

其次，尽管中国古典美术是一种历史的遗存，但是，这并不意味着我们已经面对这份遗存的整全面貌了。其实，尚有许多隐而不显的美，或者因为技术的限制或者因为资金的掣搠甚或因为尚未出土的原因，暂时无法原真地体现出来。譬如，从上世纪70年代中期开始发掘出来的秦始皇兵马俑从一开始就成为举世瞩目的文化奇观。浩浩荡荡的兵马俑雕塑成为人类雕塑史上的一座绝无仅有的丰碑。但是，西安的秦俑博物馆从2002年4月开始展出的1999年3月在秦俑二号坑出土的6尊保存较为完好的彩绘跪射俑中的2尊又将改变人们兵马俑雕塑不着色的印象。而且，在该年5月展出的20多年来出土的唯一一件绿脸陶俑也揭开了神秘面纱，以极为罕见的美把人们带向奇异的境界。其实，兵马俑作为秦始皇的陪葬队伍，在制作之初都是通体彩绘的。只是在2000多年的漫长岁月中，它们经历了诸如焚毁、坑体倒塌以及山洪的冲刷等，兼之地下多种不利因素的侵蚀，大

[1] See Dore Ashton, *A Critical Study of Philip Guston*, Orlando: University of California Press, 1976, pp.185-186.
[2] 他作于1967年的一件小小的水墨画，现收藏于中国美术馆，由德国收藏家捐赠。

图 8-1　跪射俑（二号俑坑出土）

多数陶俑出土时，其表面的彩绘面几乎已剥落殆尽，即使有彩绘的残存面，也已经是面目不清，同时一出土就颇难保护，也很快脱落光了。好在 10 多年来，为了保护这些弥足珍贵的彩绘秦俑的原貌，两代文物工作者不懈地努力，现在终于有了两种相对可行的保护方法。一种是用皱缩剂（PEG200）和加固剂（聚二酯乳液）联合处理的固色方法，而且具有出土现场进行保护的工艺特点；另一套则是单体渗透、电子束辐射固化的保护方法。据报道，2001 年 11 月，"秦俑彩绘保护技术研究"这一有开创意义的文物保护科技成果通过了中国国家文物局的鉴定。无疑，一对对多彩多姿、呼之欲出的兵马俑形象无疑会是更加令人兴奋不已的审美对象。

其三，那些出土相对较为完整的艺术品，有不少也是我们现代人的理解力所无以企及的美学对象。以在杭州郊区良渚一带出土的玉制艺术品（指以装饰为主要用途而无其他实用性的物品）为例，我们难以想象在新石器时代尚无金属或钻石工具的年代里，那些规整、精致、典雅的玉器究竟是怎样打磨出来的，同时形制大小不一、造型颇为讲究的各种玉器又究竟是面对什么特殊的心理功能？它们和中华文化的其他形式有怎样的内在联系？这些大概至今都是意味十足的谜，令人回味，同时也让人惊叹。

同样，在上世纪 80 年代大量出土的四川广汉三星堆遗址真正是"沉睡数千年，一醒惊天下"。1000 多件来自地下的美妙绝伦的珍贵艺术品，引起了世界的轰动，其中的一些精品已先后到瑞典、德国、英国、法国、日本、中国台湾、美国等地巡回展出过，不知令多少观众为之倾倒。三星堆出土的艺术品被誉为"世界第九大奇

迹",不仅仅是因为这些罕见的艺术品美到了极致,而且其内涵的精神追求究竟是什么这样的问题已远远地越出了我们现有的理智水平,我们难以确切地阐释特定造型的铜铸艺术品。惟其如此,令人们心愈向往之。

当然,中国古典美术的意义远不至此。[1] 在总体意义上看,与其说我们对中国古典艺术的美学价值已经了然于心,还不如说只看到冰山一角而已。博大精深的中国古典美术(加上依然会源源不断出土的作品[2])宛如深蓝的大海,吁求我们潜泳其中,却又只让我们经历沧海一粟而已。任何对中国古典美术的轻描淡写,恰恰是无知与迟钝的结果。

在不少人的观念里,似乎津津乐道于中国古典美术的人总脱不开过时而又封闭的审美趣味与观念。这种先入为主的印象其实未必准确。因为,一旦我们接触到中国古典艺术,就有可能十分自然地体悟到一种完全是"世界性"的气度。1996年10月7日至15日出土的400余尊青州龙兴寺石刻佛教造像群就是一个绝好的例子。它们所包含的时代自北魏,历经东魏、北齐、隋、唐,直至北宋年间,其中又以北朝时期的贴金彩绘石造像最吸引学者的注意。这些为数众多但又极为罕见的佛教雕塑使海内外研究中国美术史的人士为之一振,有不少人由此认为,如果如此登峰造极的雕塑不载入史册,那么,中国美术史乃至世界美术史(或世界雕塑史)就显得极不完整了。因而,一个必然的结论就是,务必重写中国美术史和世界美术史!中国古典美术何止是青州的佛教造像群!

从中国的艺术经典中可以感悟某种世界性的视野,这其实与中国古典美术的历史有着内在的关联。中国古典美术不是什么自我封闭的文化产物,有时恰恰是

[1] 譬如,中国古典美术有时甚至是把握中国新时期电影的一种独特角度(see Jerome Silbergeld, *China into Film: Frames of Reference in Contemporary Chinese Cinema*, London: Reaktion Books Ltd., 1999)。

[2] 中国一直在源源出土的艺术品,无论是数量还是质量,都常常有令人意想不到的地方。这里,仅仅以目前对2001年下半年(7月至12月)出土的艺术品的不完全统计为例,我们就兴奋地看到一道道耀眼的景致:

 8月,山西娄烦县发现绘有精美壁画的宋代墓葬群;
 8月,太原王家峰发现北齐时期彩绘壁画墓;
 8月,四川文庙崇圣祠内发现一具琉璃质裸体童人塑像;
 9月,山西运城解州市发现金代砖室彩绘墓;
 9月,山西霍州郭庄村西发现一组经唐、宋、元、明历代精雕细刻而成的千佛崖造像;
 9月,皖南发现4块明清古木雕稀世珍品;
 9月,贵州龙里县发现一个较大规模的岩画群;
 10月,内蒙古发现一座罕见的元代壁画墓;
 10月,山西发现一批隋唐石造像;
 10月,山西灵丘县出土数十尊唐代石雕佛像……

(据《美术馆》"美术馆信息库(2001年7月至12月)",2002年总第2期)

图 8-2　彩绘贴金佛立像（北齐），高 97 厘米，山东青州龙兴寺窖藏出土

不失天性地吐故纳新的结果。早在先秦，无论是陕西扶风西周宫室遗址出土的西亚人模样的骨雕，还是山字纹的战国铜镜，都已经透露出中外艺术相互辉映的诱人景象。两汉时期的丝绸之路的开通与佛教艺术的东传成为中外美术相互融合的重要时期。到了魏晋南北朝时期，印度与中亚的佛教艺术（特别是犍陀罗和笈多艺术）又对中国艺术产生了多方面的深刻影响。隋唐五代一方面见证了印度、波斯艺术的融入，另一方面也以罕见的规模向东方各国（尤其是日本）流布中国艺术的影响。至于宋元时代，一方面仍是向海外传输中国艺术（绘画与陶瓷）的独特韵致，另一方面则继续汲取外来艺术的营养（譬如尼泊尔艺术、波斯艺术）。明清以来，随着西方宗教的传播、中西贸易的发展，中国艺术比以往任何时期更广泛地领略了外来艺术的推动。[1] 总而言之，中国古典美术的开放性是一种历史的事实，也是我们不断亲验与反思其无可替代的美学魅力的基本原因之一。

在全球化的语境下，只要人们不是主观地设置认识的方向和范围，中国古典美术与世界其他文化艺术的融合及自身天性的持续强化，无疑是一个极具启示性的命题。从中，人们可以不断地读解出历史的重要馈赠价值，具体而微地体会到一个民族的文化艺术在谋求发展的过程中应当如何"刚健既实，辉光乃新"。这何尝不是当代中国文化获取卓越建树所要求反省的课题！

应该承认，迄今为止，我们对自己文化中古典美术的特殊意义的把握条件是

[1] 参见王镛主编：《中外美术交流史》，长沙：湖南教育出版社，1999 年，前言。

不甚理想的。不仅我们既有的教育构成中,这方面的侧重远远不够,而且在很大程度上是远离艺术本身的。即便是为数寥寥的研究中国美术史专业的研究生也绝少有机会亲睹一定数量的名作。人们所获得的有关中国古典美术的知识与其说是真实的,还不如说是间接的。譬如,究竟有多少人看过赫赫有名的北宋张择端的画作《清明上河图》呢?人们更多地是通过枯燥的文本资料以及与原作有千差万别的复制品来构建中国美术史的体会与理解,这种体会与理解极不可靠、极为脆弱。我在不同场合(有些甚至是学术的场合)听到诸如"传统上中国人不具备对色彩的欣赏趣味"的观点,为此也做过辨正。[1] 其实,如果人们亲睹一些中国美术的原作就不会有如此不着边际的结论。譬如,对唐代张萱的惊世杰作《捣练图》(宋代摹本,现藏美国波士顿美术博物馆,每年只在11月的第一、二周展出)的图像的感知只是建立在一种来自复制品的印象与记忆,就显得十分勉强,因为任何有关的复制品都无法一一具现例如画中女性纤细的青丝,因而体会不到艺术家用笔时对腕力的绝佳控制;同样,任何复制品也无法体现出画中色彩的曼妙、典雅与妩媚。[2] 同样,如果我们不是亲睹五代顾闳中的《韩熙载夜宴图》(南宋院本)的原作,就无法体会具有某种透明感的纤细线条的精妙。

遗憾的是,人们亲身体会中国古典美术的机会相当有限。一些绝世之作由于历史的诸种原因,或大陆、台湾遥遥相对,或远在千里之外的异国,研究者尤其是一般的爱好者所要经历的不便是可想而知的。同时,鉴于中国古典美术(特别是书画)的不易展示(极易在强光和空气中受损)以及展览的现实条件的不足,不能一一绽放出迷人的风采。博物馆中的一些极重要的作品甚至多少年都难得展现其原真的风采。因而,大多数人对中国古典美术的激赏很难从内心中自然地激发出来,这种艺术所具有的美学质素随之也就成为一种相当概念化的存在。换句话说,人们较难具体入微地感受到其中的经典性的力量;所谓"经典性",就是一种能够唤起人们本来就已经存有而又有待于唤醒的精神顺序的反应的性质。[3] 可是,看不到或者极少看到原作,就很难有"已经存有"的"反应",更难"有待于唤醒"。

[1] See Ding Ning et al., "Concerning the Use of Colour in China", *British Journal of Aesthetics*, Apr. 1995.

[2] 大概所有的复制品对于画中的宋人笔迹的破绽——丫鬟手中的扇子上的山水画(不到指甲盖那么大)——的复现都只能是无能为力的,其中的简笔渲染唯有亲睹原作才能分辨出来。

[3] See A. Copland, *Music and Imagination*, Cambridge: Harvard Univeriusity Press, p.26.

由此看来，如何保护、展示和应对中国古典美术，已经不是一个纯粹的学理课题，而且也是当代中华民族在今天全球化背景下进行自身文化建设的一个实践课题。从我们自身对中国古典美术的由衷赞叹到一种更为国际化的普遍共享，其间有很大的空档。无疑，它有待于也值得一代甚或几代的中国人去努力填补与超越。

当代中国画问题

对于中国古典美术的思考，自然而然地会让我们反思中国画的当代现象。没有一种艺术形式可以如此具有持续不衰的生命力。但是，需要进一步指出的是，中国画在走向新的文化践履时，它必然会比任何别的艺术形式显得更为微妙和复杂。

悲观倾向论者或许因着传统性质的审美文化在当代的某种自我放逐而无时不对中国画在未来的不确定性命运忧心忡忡。中国画在当代的某些激进认识和实践中的确已经变得面目难辨了，出现令人瞠目结舌的传统精神以及形式的诸种裂解和变体，因而，也就很能让一些人同感于丹尼尔·贝尔当年对西方文化矛盾所产生的那种切肤之痛："在制造这种断裂并强调绝对现在的同时，艺术家和观众不得不每时每刻反复不断地塑造或重新塑造自己。由于批判了历史连续性而又相信未来即在眼前，人们丧失了传统的整体感和完整感。碎片或部分代替了整体。"[1] 确实，大量艰涩的平面化处理，转瞬即逝的非历史性甚至不涉审美的冷漠等正无所顾忌地侵蚀着中国画艺术向来极为重视的精神的深度性、审美的延续性和情致的超越性等。无论是以李小山为代表的决绝的否定论者，还是为数更加众多的传统延续论者，尽管结论有异，其实都不约而同地凸示了中国走向未来过程中的举步维艰的尴尬状态。似乎中国画从来也没有像今天那样变成了如此沉重的话题。

当然，人们也可以颇轻而易举地调制和放大另一种具有乐观倾向的思绪。在这里，坚定的进化论者自不待言，而更值注重的那种反决定论的思想确实也既让

[1]〔美〕丹尼尔·贝尔：《资本主义文化矛盾》，赵一凡译，北京：三联书店，1989年，第95页。

人感到亲切也使人兴奋。以倡导所谓"后哲学文化"的美国哲学家理查德·罗蒂为例，他在批判咄咄逼人的科学主义和怀疑那种自信有余的哲学元叙述的同时，极为推崇那种具有开放隐喻性的艺术，认定艺术性的话语或许正是我们在未来表述经验和世界观时的最为恰切、有效的载体。[1] 在这种不乏激情的推想中，我们不难听到诸如海德格尔乃至尼采等人相似乃尔的悠悠回音。不过，罗蒂所论与其说是专对图像性、绘画性和描绘性，还不如说是针对诗歌性、语言性和描述性。因而，当人们注意到美国批评家米切尔（W. J. T. Mitchell）于上世纪90年代初在其《理论的想象》一书中提请学界注意的所谓当代的"图像的转捩"时，一种更可乐观的情绪便会让人感到无所不在了。在米切尔看来，所谓"图像的转捩"的意义的影响绝不在罗蒂当年所归结的那种席卷学界的"语言学的转捩"之下。它是当代文化领域中一次关系错综交织的"转型""一种议题""一种模态""一种悬而未决的问题"以及"一种大会话"，如此等等。[2] 我们参照米切尔的构想，似乎可以顺理成章地推测：中国画艺术在当代文化的整体格局中，作为独特而有深度的图像形式，自有可能与其他图像协力改变文字语言的无上霸权，甚至使后者越来越黯淡无光和等而次之。在所谓媒体传播的进一步繁衍中，中国画似乎理应遇到一种新生或复苏的契机，因之预言中国画在新的世纪里将有勃兴的命运也就合乎逻辑了。但是，无论是罗蒂抑或米切尔都回避了世纪性的艺术难题。他们全然没有当年英国大批评家马修·阿诺德在面临19世纪与20世纪交替时所产生的沉甸甸的迷茫和焦虑：旧的渐渐隐去，而新的却未必能呼之欲出。毫无疑问，艺术的现实问题远比它的理论处境要复杂得多。[3] 正因如此，理论自身的清理和升扬也格外具有紧迫性。

显然，既有的有关中国画的话语都必定与某种思想方式或理论立场联系在一起。但是，多少有点让人不可理喻的是：似乎极少有人去进一步质询方式或立场本身的效度以及深化的生命力。问题就在于，当人们没有足够的自觉态度去探讨话语方式本身的真实意义时，任何理论也罢，批评也罢，就都会陷入一种似乎热闹而实质上没有多少启迪甚或突围可能的怪圈。

[1] 参见〔美〕理查德·罗蒂：《后哲学文化》，黄勇译，上海：上海译文出版社，1992年。

[2] See James D. Herbert, "Masterdisciplinarity and the 'Pictorial Turn'", *Art Bulletin*, Dec. 1995.

[3] 对中国当代美术的一味乐观有时是一种过于局外的天真态度，见〔比〕J. 达米留：《中国绘画的现象学一瞥》，《哲学译丛》，1999年第1期。

那些已然耳熟能详的争执确可再加思量。以守成为主导倾向的种种声音即是一例。它们所要竭力表明的是：中国画所依恃的艺术传统既是独特的又是自足的，因而也难以交融于其他文化中的艺术发展（尤其是具有现代性的西方艺术的变革）。尽管这种守成之论在主观意图上极大地肯定了中国画及其相关传统意义的核心价值，但是，与此同时，它亦包含着一种令人不安或令人紧张的潜台词，即与其牺牲中国画的那种纯净性而与其他艺术碰撞乃至较量和交互促动，还不如谋求自备一格的话语体系，甚至越是本位得彻底就越够意思。可是，我们不难察觉，如此守成，从创作到理论都浸润了一种脆弱、被动和虚幻的色彩，仿佛中国画的发展本身只能是一种坚果中的累积过程而不是那种更贴近生命表征的"耗散"过程。这已然与艺术的本义相去甚远。

这里，不免要提一提圈子外的参照点。美国著名批评家丹托曾经很有意思地说道，"在我看来，西方现代主义的深刻变化和名副其实的开端是从日本版画成为影响和好奇的对象那一刻实现的"，尽管日本版画要经过复杂之至的改造才真正地跃为影响之源。[1] 确实，正如没有纯之又纯的东方主义一样，西方艺术中的异他性影响实在是五花八门。莫奈收集过日本版画，马蒂斯和德朗钟情于非洲的面具和人像；至于梵·高和高更，他们将日本浮世绘大师认作自己的前辈。前文中提到的毕加索更是如此。事实上，任何艺术的发展不仅有正向影响的推动，还有逆向影响的作用。风平浪静的生成和成长并不吻合历史本身。就中国画而言，只要想一想所谓"禅境"的由来就不言自明了。

再以与守成相反的激进倾向的理论而言，它在看到了中国画本身的协合活力的同时，力主汲取异类之因，融汇影响强劲的西方艺术的基质，为中国画的当代进取拓出灿烂、激越的前景。有关体用的讨论、"并轨""接轨"或"转轨"的设定，以及中国画的"现代化"等构想，都是激进论中特别令人兴奋而又令人颇有惶惑之感的声音。当然，还有第三种立场，即主张既要守成又要激进。但是，不管怎样，问题的关键并不在于能不能够或者应不应该坚执于守成、激进抑或两者的折中，而在于在什么样的前提下去发展每一种都不无合理因素的理论话语。也许，任何人都应厌倦于那些从伪前提下发挥或衍化出来的理论及其相应的作为，因为

[1]　See Arthur Danto, "Shapes of Artistic Pasts, East and West", *Beyond the Brillo Box: The Visual Arts in Post-Historical Perspective*, New York: Farrar, Straus and Giroux, 1992.

假如守成最终固执到只剩比如对传统的笔墨技巧之类的苦恋[1]，或者激进变成了没有历史（时间地点）规定的移植[2]，那么，中国画本身的当代进取就确确实实地被悬搁了起来。怎样在合宜的思想背景上凸现中国画固在的本质气度应该是进一步探讨与反思的必要步骤。

在很大程度上，无论是守成论还是激进论，其实都不甚自觉地被一种虚假的逻辑起点所控制，仿佛中国画较诸他性艺术乃是一种对跖性的（antipodean）的本体存在。一方面，守成论者深谙传统而自然地看重中国画历史地形成的惯例、程式或规范的独特在场，从而在一种几乎总是"自外而内"的论辩中既去掉了反向的思考可能和意义，也会轻易地冷落任何属他性的因子。这究竟是否合乎中国画发展的历史逻辑抑或在本质上阐发了中国画的自在意义，大概是一个很成问题的问题。

与之相对，激进论者仿佛是在渴求一种缺失性的满意感：中国画应该充实、修正乃至破坏原有的规范体系，从而为其自身与他性艺术融为一体创造完全的可能性，并由此使中国画成为当代的世界艺术"主流"现象。不能说这样的论旨没有现实的针对性和剖析（批判）上的敏锐性。但是，问题同样在于，此论旨是要中国画以几乎是一种转型的代价去汇入所谓的"主流"。无疑，中国画所要面临的很可能会是一种自身面目不清的命运。不能不承认，守成论也罢，激进论也罢，都透发出一种悖论式的窘迫之兆。这些人为因素太过的持论实际上既使中国画的理论研讨无以前趋，也客观地影响着当代中国画的创作探索。

在这里，顾及一种具有普遍意义的文化境况大概不会是多余的。固然，就艺术而论艺术会有十分安然的好处，但是，由是谋求对艺术的文化位置的把握未免折扣太大。中国画无论从哪一角度看都是一种特定文化关系中的产物，是文化的意义载体，是理解与推进文化的能量。而文化的造就无疑要指向交流和对话，这种交流和对话越有广度和深度就越有生命力。尽管艺术的样式与构成会是相当特殊、个别的甚至独一无二的，因而也就会很难与他性艺术发生置换。譬如中国

[1] 或许任何以自我为中心的苦恋都具有那喀索斯（Narcissus）的特点，而可能让人为之一惊的是，在词源上，这种情感和"麻木"（narcosis）竟是同出一源！

[2] 庄子的一则寓言大概不失为一种深刻的注脚："南海之帝为倏，北海之帝为忽，中央之帝为浑沌。倏与忽时相与遇于浑沌之地，浑沌待之甚善。倏与忽谋报浑沌之德，曰：'人皆有七窍，以视听声息，此独无有。'尝试凿之。日凿一窍，七日而浑沌死。"当然，这里全然是一种二难的境地："此独无有"固然不无滑稽的效果，而"日凿一窍"就带上了一层悲壮。是不是任何变化都会是一种沉重无比的逼迫？不难看出，如何站在本土文化的自尊自重和自爱的基础上谋求更有普遍意义的开拓和发展实属难题。

画的水墨纸性和西画的色彩布性不能移用之后依然保持各自巧不可阶的品位。然而，任何艺术家的追求并不都是天然合理的或者会在当代文化交流情境中意义盎然。所以，如果把当代的中国画现象开放出来置于更有挑战性的文化层面上加以探讨，就有可能看到一些更有价值的问题，比如不再会如守成论那样总不免要舍外求内宛若自闭地细分不再敞开的问题群（有时是完全斫断了与文化情境的最普遍联系）；同时，也不会像激进论那样一方面无意地看轻了中国画的独立文化个性，另一方面又有走向西方的"东方主义"之虞。或许，更为重要的是，把文化这一总体背景作为看待当代中国画的发展底色时，我们能够更为理性地排斥中国画是一种孤独的艺术表征的幻觉或悲观，同时从一开始就把中国画和同样具有文化性质的其他艺术相提并论，强调它们之间的可类比性、同等性和对话性。所谓可类比性，指的是内在的共相具有相重的问题界面；所谓同等性，指的是两者在文化的取向上具有同样的价值；而所谓对话性，指的不是某种单一的对应性，而是如巴赫金所强调过的那种复调状态：是显对话与潜对话的共存，是"同意与反对关系，肯定与补充关系，问与答的关系"[1]。只有如此，中国画本身才更有可能成为一种产生问题（不是屏蔽和取消问题）、存留问题和开放问题的深刻表征；有关中国画的话题也就不会再是单向的——如守成论的内敛和趋旧；激进论的外向和西化等，而是走向一种更为复杂的文化整合。尽管这大大提高了讨论的难度，但确实有此必要。写到这里，自然地想到了德国诗人荷尔德林的诗行："……你如何开始／就将如何保持。"据说，这是哲人海德格尔最后的诗句；细细想来，不无道理。

就理论和批评而论，所有的努力至多不过是一种怀疑、喻示或清理等的归结，但它的最高境地还是要化为一片启示意味十足的土壤甚至成为一种开端或分化的征兆。当我们将中国画问题更多的是作为文化问题而非纯艺术问题（更不是纯技术问题）时，所谓"世纪性的困惑"才不至于完全没有积极的一面，因为，正像丹托在谈到西方现代的艺术发展时所断言的那样，走向现代性正是从那种对自身的文化表述丧失界定信心的地方开始的。[2] 困惑既是笼罩思想的迷雾，也是最可引发有意义的思绪的动力。或许，有点让人惊讶的是，西方批评家在其现代

[1] 参见董小英：《再登巴比伦塔——巴赫金与对话理论》，北京：三联书店，1994年，第3页。
[2] See Arthur Danto, "Shapes of Artistic Pasts, East and West", *Beyond the Brillo Box: The Visual Arts in Post-Historical Perspective*, 1992.

艺术跃迁的时候所产生的疑惑和关注若置于"对话性"的框架里就很像是我们自己想要表述的内心台词。以德国的伽达默尔为例，他在1974年为萨尔斯堡大学所作的《美的现实》的演讲，其中所涉的当代艺术的"合法性"正是一种无以回避的难题："人们究竟应如何来理解现代创作的破碎形式，玩弄一切问题如同儿戏，以致不断地使我们的希望落空？""……人们究竟怎样借助于古典美学的方法来对付我们时代的这种试验性的艺术风格？对此显然需要回到更基本的人的经验。"[1] 换句话说，当传统的美学无以范纳新的艺术实验时，一个基本的态度就是要阐发构成人的经验的重要条件——文化的境况。这样，就艺术而论艺术反而显得外在了。

当然，人们一旦应对艺术在世纪交替时的巨大困惑，随之而来的将是更多、更具体的问题。不过，应该相信的是，当人们切切实实地正视困惑，把中国画现象网在一种"对话性"的关系之内，问题就会变得饶有意味而不是虚无缥缈。在没有任何一种现成话语能够完备无懈地阐释中国画的现象存在时，"对话性"的多重参照就不可能是无的放矢。美国批评家盖尔泽勒在论及当代艺术时深感价值判断的紧迫性和至上性，认为这是了解和衡定当代艺术业绩的重要尺度。事实上，对中国画当代发展评价和把握的首要问题又何尝不是如此！在某种意义上说，价值（尤其是艺术的审美价值）的坚持或放弃，决定了相关的其他问题的分量。在这里，正好可以听听盖尔泽勒的声音。他为当代艺术确立了以下几个方面的基本要求。

首先，是艺术史的意义。作为确定特定时代的艺术品质与价值的先决条件之一，艺术史的意义只有在被艺术家把握得越是坚执、鲜明和恰如其分时，艺术家在某一时期中的立脚基础才越坚固和意味绵绵。反之，他就有可能被某些虚假或昙花一现的东西弄得昏天黑地，根本无法确定当代性建树的起始点。

当然，艺术家的存在意义并不全然体现于面对已经成为传统的艺术史，但是，没有足够艺术史意识的艺术家却又必定不会有什么真正的作为。应当说，盖尔泽勒的这种想法并不是首而为之。诗人艾略特在其《传统与个人才能》一文中早就阐释过一种"历史的意识"，即对现存的艺术经典所构成的特殊秩序的了解。这里的旧话重提显然仍有现实的针对意义。相形之下，对中国画的实践者而言，

[1] 参见〔德〕伽达默尔：《美的现实性》，张志扬译，北京：三联书店，1991年，第34页。

所谓艺术史的意义大概只会显得更加微妙而又困难。无疑，如此漫长而又一以贯之的艺术传统，无论其中的艺术语言还是表达深度等，都几乎是难以逾越的高度。艺术家把创造的尺度确定在某种高度，既是一种必须为之全力以赴的目标，又是一种必然荆棘载途的过程。依照常理，面对越是强大的艺术史，后起的艺术家就越无石破天惊的创造性作为，因为前辈的艺术家们已然把镌刻历史的空间划分殆尽了。对此，后来的艺术家甚至徒有惊叹和赞美的份儿。但是，这并不意味着中国画这一命名后只能是句号和惊叹号。传统的伟大标示出一种后而为之的创造的难度并不直接等同于创造的虚无。事实上，真正以创造为天职的艺术家尽管永远是为数寥寥的，但是他们越是意识到中国画传统的无比伟力的同时，就越会产生莫大的焦虑（即"影响的焦虑"），也就是说，对艺术史的感受（认同、颂扬直至抵触和抗衡）就会更加沦肌浃髓，铭诸肺腑，从而也产生更加强烈的超越动机。不过，耶鲁才子 H. 布鲁姆的"误读"（或"误视"）的策略虽然入木三分，却又不尽切合中国画的发展实情，因为，那种精神分析意义上的家族式的反抗和颠覆过于戏剧性，太西方化了。类似圣像破坏式的迈越或跃迁也似乎难以在中国画的历程上找到大体不失真的例证。相反，无数激动人心的进取反倒是一种渐进式的前趋。

饶有意味的是，在谈到西方当代艺术的创新业绩时，盖尔泽勒提到了中国的孔子。他写道，对任何令人兴奋的当代艺术的最佳概括正是埃·庞德对孔夫子的"温故而知新"的阐发——"温故而出新"。"出"即是走向主潮；"故"则是传统或技艺的历史；"温故而出新"便是不断地推陈出新。假如艺术家尽管温故却出新太过，就可能只有新奇而已，沦为被黑格尔讥讽过的那种"创异的习气"；假如作为技艺的东西显山露水地压倒一切，艺术家也同样难能凸现具有当代性质的内涵……总之，要"温故而出新"，就必须既与传统交往，同时也确知自身与当代的特殊性所在。[1] 可以推想，真正的难题是如何辨清盲目的、被动的和不无投机色彩的折中同追求大含细入的创新之间的微妙而又深刻的差距。每一位中国画艺术家在寻求如赫尔德所看重的艺术史的"唯一时机"时，实际上并不仅仅只是在未来的时间长轴上寻找一个点而已，而是在组织一种张力，就如林恩·亨特在揭示历史的本质时所喻示的那样，这种张力恰是"一种介乎被讲述的故事和可

[1] See Richard Hertz, *Theories of Contemporary Art*, New Jersey: Prentice-Hall, 1985, p.116.

能被讲述的故事之间的张力"[1]。换句话说，这是一种在穿越传统的过程中实现的创造、建树和超越。对于传统特别深厚的中国画来说，这样的践履无异于如履薄冰甚至会像西西弗斯那样劳而无功，因为这里的"张力"实在是太玄妙了点——它既可能是那些对传统深有所悟但虽入乎其内却未能出乎其外的艺术家所无以追索成功的，也可能会在那些对传统涵泳有期而又充满突围冲动的艺术家那里产生变形、走样、失真或虚化等。任何真正的创造归根到底是一种时间性维度上的特殊确证，而所关涉的这一时间又需化为历史这一整体中清晰可辨甚至特别鲜明的一刻。在这里，历史总是而且首先是一种选择甚至是这种选择的极限。对于艺术史的自觉意识既包含了某些不能随意主观化或肆意逾越的界限，也要求对合乎某种规律或法则的可能性的确认和期待。飘逸在"张力"之外的"创新"尽可大加自诩，但极可能只是一种非历史性的幻觉而已，它兴许一度诱人无比，但必然短缺实质性的建树。没有疑问，中国画家越是具体地感受诸如传统与现代、个人与流派、个人与个人等的交互性，就越是会真切地面对那种无所不在的"历史性"的张力：它的一端是成功、自由和超越，而另一端则是平庸、桎梏和沉落。可以相信，当代画家是否有对艺术史的充分自觉的意识会是中国画当代的实质性突破的重要前提。在这里，关键并不仅仅在于艺术史是什么，而且还在于将为艺术史提供什么。

其次，是艺术家对于自我和自我所处的时代的理悟。按照盖尔泽勒的说法，所谓对自我的理解就是一种彻底的自我感受，究明在特定时空规定中的自我到底是谁。这其实是不小的难题，因为这里的"自我"不应是纯粹个体意义上的自我，而仍应是以历史为背景的一种自我：作为一个艺术家，"我"在历史的何种位置上。为了获得对自我的"当代性"的理解，理应经过各种各样的通道。[2] 在此，无需赘言自我本身的意义所在，因为一种没有融入自我个性的作品的平庸是自不待言的。那么，自我的深刻感受的萌发和生长的可能性何在？这或许是更有意义的思考对象。正如上文所言及的，在一种强大的、令人歆羡的艺术史传统中，自我的位置变得殊难确立：前人所留下的进一步创造和建树的空间实在已是所余无几，微乎其微。这未必意味着当代的探索全然会是虚幻之举，但可能越来越显然地指

[1] Lynn Hunt, "History as Gesture", in Keith Moxey, *The Practice of Theory: Poststructuralism, Cultural Politics, and Art History*, 1994, p.65.

[2] See Henry Geldzahler, "Determining Aesthetic Value", in *Theories of Contemporary Art*.

明一种前所未有的难度。值得一提的是，按照现象学美学家梅洛-庞蒂在《可见与不可见》一书中的说法，所谓视觉源自"在世之躯"，而正是在那种目迷五色的"在世之躯"中，人才得到了自我，形成了自己的眼光，同时升腾到激情的巅峰。梅洛-庞蒂的论述多少有些晦涩。他的意思或许就是在强调艺术家本人的现世存在和具体感受的唯一性以及升华的巨大潜力。著名学者科耶夫更有启示性地揭示出了"我"的在场可能性：

> 至今，对"思维""理性"和"理解"等所作的分析——推而广之，对人或"求知的主体"的认知行为、沉思行为和受动行为的分析——都从未揭示出"我"这个词以及随之而来的自我意识即人的现实是为什么或怎样诞生的。沉思者被沉思的对象所"吸引"；"求知的主体"在已知的对象中"丧失了自我"。沉思所揭示的是客体而非主体。客体（非主体）在人的求知行为中并通过求知行为——或者更加理想的是，作为求知行为本身，成为自明之物。被沉思着的对象所"吸引"的人只有借助某种欲望……才能"返回自身"。人的自觉欲望是这样一种东西，它构成了作为"我"而存在的人并促成人在说"我"这一个词时表明人自身。[1]

确实，当艺术家把所有加以"沉思"的对象仅仅作为一般的所在或客体来对待时，他就无法或者难以描述一种能把自身也包容其中的界线，因为，只有匮乏感、缺失感等才能划出界线，而且，它们又是和基本的自我感共生的。所以，在"欲望"中，艺术家可以把一元的存在理悟或感觉成这样两个部分：一种是可能包含了那一个会使"欲望"（乃至整个自我感）平缓甚至消失的对象的存在；另一种则是使自己愈加强烈地感到空虚或自身尚不完满的存在。这对普通人而言也是可有同感的矛盾现象，但是，艺术家无疑需更加善于如此达到"我思故我在"的境地。否则，就只能流同一般的"自体"。因而，当代西方美学中出现的一种所谓"躯体论"的声音，不是毫无可取之处。当然，一个困难的问题是，如何在匮乏感中寻找到一个大写的"我"，而非琐碎平庸的"我"；一个鲜明而又可以沟通的"我"而非孤离、晦暗的"我"。毋庸讳言，巡视时下某些中国画作品，不难找到那种压倒

[1] A. Kojeve, *Introduction to the Reading of Hegel: Lectures on the Pheonomenology of Spirit*, New York: Cornell University Press, 1980, pp.3-4.

自我的"过度",被精致地加以发挥的是孤零零的传统或其实并不那么传统的"笔墨"——这有时就会让人想到米兰·昆德拉的话,他曾批评那种"单调不变的生动别致"正是"掩盖在感情洋溢的风格背后"的"心灵的枯燥"。[1] 确立和拓宽中国画中"自我"的当代意味,在这种意义上说,当是非同寻常的自我磨砺。如何逼近甚或达到真正意义上的巨作或者那种内在的大气自是今天的画家们时时反思的课题。

其三,是可忆性。在盖尔泽勒看来,无论是最抽象的绘画还是最再现的绘画,都应当让人在继起的观照中领略到新的东西,一览无余不耐再看的效果当是一忌。真正杰出的艺术作品接近人、进入人的内心,宛如一段不可抗拒的绝妙旋律。盖尔泽勒指出这点,乃是反感于西方当代艺术为数甚众的作品徒有炫目的效果而无持久、深邃的魅力。确实,从即时的"完形"走向令人印象至深的"味之无极",属于任何文化中的伟大艺术的追求。然而,对于中国画来说,似乎还有一种类似二难的抉择。融入当代文化自是中国画获取更为广泛的期待视野的重要途径之一,但越是如此也就越有"低俗"(kitsch)化的危险。大量只是"悦目"而已的走红,其代价却是一种"类象"的复制、流布和迅速的更替。一切都好像是不求深度的平面化。尽管"低俗"之作一时颇讨好人,却因其无所不在的折中、矫情以及形形色色的表面效果而酿成艺术精神的趋零状态。[2] 应当说,这种缺乏真"我"的"低俗"在骨子里和中国画(尤其是文人画)曾经拥有的深刻的文化蕴涵是南辕北辙的。或许从表面上看,"低俗"是在调整中国画自身以适应当下的文化选择,但是,这与其说是自觉的,还不如说是受动的。"低俗"追逐的是已被同化了的对象,并非对文化新质的认识与挑战;它仅仅只是认同,而不能捕捉从艺术家心底涌起的真情。一句话,它是一种讨巧的重复,也是一种短暂的生存,因而与这里的"可忆性"有根本的矛盾。当代的中国画不能不成为文化中的重要角色,获得作为"沉默的文化"(罗蒂语)的独特地位,而这些离开在接受者普遍"同感"基础上的"可忆性"是断难想象的。至此,不知不觉地又回到了一种共有的文化问题界面:西方上世纪90年代争执不已的"当代"艺术的危机不

[1] 参见〔法〕米兰·昆德拉:《被背叛的遗嘱》,孟湄译,上海人民出版社与牛津大学出版社,1995年,第29、76页。
[2] 在西方的现代绘画中,"低俗"被喻为一种速成风格的食谱,如两勺莱因哈特,半杯纽曼,再掺入点罗思科和贾斯帕·约翰斯,即可组合成最讨巧的作品,但这从来与深刻无缘。参见 Barbara Rose, "American Painting: The Eighties", in *Theories of Contemporary Art*。

正有人归结为主体性和公众性的相互矛盾吗？正因为"低俗"总是即时同化的产物，它可以有量的飞升，却时或以审美标准上的妥协为基本代价；它艳丽却与古人的"有心之器，其无文欤"的境界越来越不投缘。依照格林柏格在《现代主义的绘画》中的说法，所谓"低俗"令艺术只有享乐性而已，而深刻的现代艺术理当通过对自我的批判与反省达到对"纯性"的追求。当然，我们知道，格林柏格的所谓"纯性"指的是画的纯性、材料的自足性、画布的物质性、平面性以及无法还原的本质之类，似乎并不切合中国画的问题。但是，他反复强调的现代性前提之———自我批判与反省，却是任何艺术在文化的意义上界明和升扬自身的重要途径。所以，在场面上或流通领域里做足热闹文章的"低俗"往往还是一种让人忘却艺术的本质追求的麻醉剂。中国画的未来发展是不知不觉地屈就"低俗"，还是在疏离、反抗的过程中成为比一般流行文化形式更出众、更令人难忘的主流话语，绝不是什么可以轻描淡写的小话题。

其四，是对时代新质的感应和揭示。这是艺术当代性的又一必要含义。可惜，盖尔泽勒语焉未详。其实，这一点的重要性一点也不亚于前面提到的"艺术史的意义"。美国批评家库斯皮特认定，真正伟大的艺术应当对人生产生直接的影响，不仅仅是影响艺术的理论，而且要拓出对当代心理的特殊意识。[1] 确实，只看重所谓"艺术史意义"有时可能导向一种令人迷惑的思路，比如认为艺术家的全部寄托就仅此而已，从而不自觉地把艺术置于一种类似图式—修正的狭窄格局之中，而与艺术之外的当代社会文化相偏离。不言而喻，中国画有过特别的时代气度。一方面，它就像南朝宋颜延之所评骘的那样，"图画非止艺行，成当与易象同行"，从而追求至高的气度。另一方面，则是极为具体的精神的对答唱和或渲染提升。元人绘画中的母题（总是或隐或现的归隐之地）似乎很显然地点明了一种当时的生存状态和内心精神。相形之下，当代的中国画在一定程度上却不能落实自身与时代的某种谐振。[2] 譬如，古典化的构图、图像以及笔墨等总是被驾轻就熟地沿用，导向大同小异的形式上的变体。与之相形，现代气息的事物却仿佛和中国画有一种相斥性。为什么画面中大多是那些山水、人物、花鸟，而且一派趋古的趣味？现代的或者城市的生存状态和环境好像天然地逊色于天老地荒

[1]　See Donald Kuspit, "Reply to Kosuth", in *Theories of Contemporary Art*.
[2]　这种谐振或呼应似乎并不能简单地理解成一种写实。对于中国画来说，它更是一种精神的汇流和潜响，所谓"心眼"以及"官知止而神欲行"等是再好不过的说明与要求。

的景色，缺乏足够的"入画性"。这里存在着一种几乎是无所不在的挑战：比如论物象，旧式的图像经营有很丰富的笔墨，有进入程式的诸多便利，但是它缺乏的正是现代的气质与态势；论表现，古典的图像类型是千锤百炼的提成，即便是临摹也似乎终有所成，而面对现代的形态和体验，主观的控制就显得特别困难。于是，就不自觉地在一条选择性过强同时也过于狭窄的道上越走越远，几乎变成了一种"审美的孤立"现象，即与现实的东西离得极远。中国画是要变成类似"保留画种"的存在还是要在时代的前进中更新自我，实在已经是一个不可回避的问题。按照历史学家汤因比的说法，"城市化现象是现代生活方式中出现的最为明显的一种倾向"[1]。相形之下，中国画至今仍偏于古典的与现代城市相对的生命体验，这本身自有其价值。但是，假如这个时代的人无法或极难从当代中国画中感受比如城市这样复杂而又多样的生活，那么，中国画的魅力还是将大受影响的。其实，面对现代城市之类的描绘对象，并不单纯是技巧层面的入画与否，更为根本的问题恐怕在于创作的观念与体验本身。像比利时诗人维尔哈伦所理解的那样，城市化简直是太丰富了："一切的路都朝向城市去 /……/ 那边，带着它所有的层次，/ 和它所有的大的梯级 / 和一直到天上的 / 层次和梯级的运转，朝向最高的层次，/ 它梦似地出现着。"（《城市》）这些充满象征的诗行把城市的涵量和盘托出！中国画开拓和驾驭诸如此类的非古典的题材虽困难尤加，但何尝不是极有意义。某些西方学者常常认定深深地沉湎在自身传统中的中国画似乎会是一种无关宏旨且依仗机运的践履，比如摹拟或重构前代艺术家的作品绝不是习艺的标志。这种不无过甚其词的观感却多少从一个侧面提醒人们，中国画如何既绮重既有的艺术渊源又有所创造地超越这种渊源，并进而走向新的艺术范式，一直是一个有意思的问题。在这种意义上看，就如丹托所强调的那样，呼吁一种把艺术看作为人的诸种目的而存在的意识要成为艺术家内心的一种绝对至上的需要。[2] 在当代的中国画的天地里，确实有一些不值称道的作品，它们有时甚至是一种套式无所不在的练笔而已，或者是形式化的排比掩去了更为重要的生存体验，离个性其实太远太远。当然，问题未必在于画什么（比如自然或都市），

[1] 参见《展望二十一世纪——汤因比与池田大作对话录》，荀春生、朱继征译，北京：国际文化出版公司，1985年，第41页。
[2] See Arthur Danto, "Shapes of Artistic Pasts, East and West", *Beyond the Brillo Box: The Visual Arts in Post-Historical Perspective*.

而更可能在于怎么画（现代地还是趋旧地画）。不过，至少还有一点可以乐观的理由。在中国画自觉化的现代意识的建设过程中，那种远离生命体验本质的所谓规范操守是会被扬弃的。今天还会有谁对"四王"那种令人难以轻松的死板奉若神明吗？恐怕更多的是冷静的剖析和批判，即便肯定也会极有分寸。艺术的最高旨归只能是具体丰富的人的存在本身。任何有意义的探索或实验，譬如"回归语言本身"，最终都要趋归于艺术的本质追求，如此中国画才有了走向未来的真正依托。在某种意义上，艺术家能否将体验着的生活本身放大成所谓"不间断的假日"（雷诺阿语）或意义盎然的现代性对象，是对创造力的最为基本的考验之一。

事实上，我们还得时时意识到，我们对古典的深度文化之一的中国画的了解还是相当不完整的，尤其是对其中所蕴含的"现代性"因子的感受更其如此。比如，中国文人画中所奉行的那种被西方艺术史学者称为"非专业主义"的精神即是一种极为独特而又坚强自持的操守。比较中国的阎立本和美国的贾斯帕·约翰斯，那么中国画的那种非专业主义更见其精神的力量。[1] 或许，汤因比教授的一番话可引以为对这种精神格调的肯定甚至赞叹："为艺术的真正艺术，同时也是为人生的艺术。当然，如果艺术家成了职业性专家，不是为人类同胞，而只是为专家们表述的话，艺术确实不会有什么成绩。照我的见解，这种东西已不是为艺术的艺术，只不过是为艺人的艺术。"[2] 应当承认，非专业主义在今天的中国画中似乎是令人遗憾地淡薄了许多。

至于中国画中的"抽象主义"，那是另一个有意思的问题。中国画漫长的历史曾被西方学者比拟为一种抽象化的历程，并且帮助了西方人更深地理解其自身的现代抽象主义。在很大程度上，时间之因（而非空间之因）正是抽象艺术的一种要义，是其舒展内在精神流动的不可或缺的维度。由是，似乎也可更坚信不疑地认定，中国画作为一种伟大而又微妙的"力场"，其巨大的"对话"可能性和向未来延伸的力量是难能估量的。关键尤在于不断地吃透中国画的文化

[1] 相传为唐画主爵郎中的阎立本曾应太宗之召写异禽容与波上，俯伏池左，研吮丹粉，顾视坐者，羞怅汗下，归戒其子，不近画事；然而当贾维茨议员把约翰斯所画的星条旗无偿献总统时，正如 B. 罗斯所说的那样，"有关艺术是某种与政治、商业、技术和娱乐相平行的观念便开始变成大众的错觉"，换言之，艺术本身的特殊本质被弄得无以辨认了。参见 B. Rose, *American Painting: The Eighties, a Critical Interpretation*, Chicago: N. Fagin Books, 1979.

[2] 参见《展望二十一世纪——汤因比与池田大作对话录》，北京：国际文化出版社，1986年，第76页。

深义。[1]

在走向未来的旅程中,如何认识中国画的潜在文化力量,是艰巨而又意味十足的课题。

当代中国画与媒体文化

如今,我们究竟可以从多少种角度继续审视中国画的问题,其实正是检验其文化活力到底有多大的一种依据所在。似乎没有一种艺术可以完全不计当下的文化语境,中国画更其如此,因为艺术的生命力量总是与文化息息相关的,而且也期望在文化的总体景观中显现出特异的当代光谱。

无疑,没有人会否认中国画的独特存在价值。问题是,当来自于理论家和艺术家的话语兴趣过分热衷于技术或准技术层面的命题(譬如,相当一部分有关"笔墨"的理论性与非理论性的发挥),或者这类貌似热闹的争论并未引起比较广泛的学术共鸣与公众的注意时,我想,我们就有必要反思有关中国画的诸多话题是否真正有文化的针对性。尤其是当我们期望中国画继续承担一定的文化角色并且无愧于它所依托的辉煌传统时,有关中国画在当代文化中的作为,就绝不是什么可以轻描淡写的话题了。所谓"文化的针对性",无非是所论对象及其问题在当代文化情境中的分量和价值。至少在我看来,目前尚没有什么人充分顾及和发掘中国画和当代媒体文化的关联。

随着互联网技术的进一步成熟,这方面的变化更加日新月异,甚至产生我们无法预想的崭新格局。文化的丰富性、多样性和新颖性等都应当获得更为广泛的发展空间。人们正越来越多地享受着与技术发展相伴相随的新的文化形式。

可是,中国画与媒体文化时代的脱节现象却又是一目了然的现象。什么是媒体文化及其特征并非三言两语可以道明,不过其最不可忽略的地方就是其无可比拟的公众性,无论是影视还是网络,它们所获得的眼球的注意力往往意味着巨大的文化潜势,而它们在当代所占据的"消费时间"也是史无前例的。毫不夸张地

[1] 说到时间性,让人想起托马斯·曼的小说《魔山》,套用其中的句子或可这么说,中国画"鼓动了时间,更鼓动我们以精妙的方式去享受时间"。不以逼真的透视、立体的现实空间的再现见长,而用平面化的透视、歌唱性的线条、时间化的空间等实现最大的"畅神"可能,正是中国画的一种特殊魅力。

说，媒体文化处在当代强势的、主流的地位上。相比之下，中国画及其相关的现象却多多少少与此相背，与媒体文化的真正互动尚相距甚远。

具体而言，有几个方面值得深思。

第一，似乎没有一个领域会像中国画那样充满了无所不在的"大师"的称谓，而这种称谓是不乏自许的意味的。换句话说，满天飞的"大师"名头是在缺乏公众注意的前提下的一种自我壮胆的举动。这就不无"悲壮"的色彩了。与"大师"相关联，诸多与艺术无关的纪录（如多少米长的画卷）成为自然的选择而且被津津乐道。问题是，即便有媒体的推波助澜，"大师"也是吹不出来的，因为历史对艺术的选择永远是冷静的。任何既对当代人没有多少感召力也不可能为后世留下实质性影响的艺术与艺术家只能是被遗忘。从媒体文化的角度看，不能最大限度地、真实地调动公众注意力的艺术家其实不可能是文化的英雄或大师。为什么没有一种更为自觉的力量，哪怕是来自中国画领域内的一种自律力量，让名不副实的大师汗颜呢？其实，早就有不少学者指出过，无论是当代哲学还是艺术界中，大师之谓不过是古典的概念了。对大师偶像般的推崇在媒体文化时代之前才更有现实的心理基础。

第二，中国画的展览，无论是国内的还是国外的，在逐渐失去圈子外的观众。我不能说，中国画展览从来不曾吸引过非专业观众的兴趣。我只是想说，已经有相当数量的当代中国画的展览成为专业圈子甚至专业朋友圈子里的事情了。等到开幕式一过，一般观众其实寥寥而已。看画展的人越来越少，真不是什么虚构的事情。所以，当有好心人将这类为展览而展览的现象冠之以"轰动"之类的字眼时，大概只是出于对"轰动"效应极为渴求的冲动。这多少会让人想起今天的诗歌，读诗的人委实未见明显的增长。当代中国画需要在进一步融入当代文化的同时吸引更多的眼球，无疑是一个需要正视的课题。

第三，中国画的批评到底有多少读者，其实也可以打一个大大的问号。不少的展览目录和批评文章有多少是一般读者渴望读到的文字，或者这些批评文字有多少可能成为严肃的学术研究可资参考的文献，都不是没有问题的。

正好美国芝加哥美术学院的埃尔金斯（James Elkins）教授最近著文（《一种对当代美术批评的批评》）评说美国的当代美术批评，有些地方似有相当的类比性。

在埃尔金斯看来，当代批评是"没有读者的写作"，它已经"处于一种普遍

的危机之中。它的声音变得极为微弱,而且成了朝生暮死的文化批评背景上的喧闹……美术批评可谓蒸蒸日上:它吸引了大量的写手,而且也常常得益于高质量的彩色印刷和全球性的发行。在这种意义上说,美术批评是繁荣的,但是,它却又不在当代的理论论争的视野之中。因而,它无所不在,又没有什么生命力","一方面是当代美术批评的大量炮制,另一方面却又是它从文化批评的火线上的撤离"。

那么,当前的美术批评是由什么构成的呢?

一是由商业性画廊委托撰写的展览目录论文,是用来捧场的。

二是学术性论文。它们洋洋洒洒地引用各种含混的哲学与文化研究的概念,从巴赫金、布伯(Buber)、本雅明一直到布尔迪厄(Bourdieu)等人的著述,都是引用的资源。它们运用时髦的学术术语,用意无非是增加批评的分量和说服力,可是却并未促使读者作深入的思考,仿佛批评话语的密集是首要的,而观点与论证则退而次之,对作品本身的分析也就可想而知了。这样的批评或许会红极一时,但是却会褪色和消隐。

三是反美学的文化评论。在这种批评中,美术与非美术混为一谈。它的要害就在于,既不谈艺术本身的规定性,同时到了最后也回避了当代文化中一些极其严肃的问题。

四是守成派的宏论,其中的作者会大谈特谈艺术必须如何如何,而恰恰忽视了对当代艺术本身的考察与思考。

五是哲学家的文章。这类文章所论证的只是艺术忠实或偏离的某些特定的哲学观念本身而已。

六是描述性的批评。依照哥伦比亚大学的调查,这是一种最流行的批评。这类批评的目的与其说是在作判断,还不如说是在鼓动读者接近他们或许不那么想去看的作品。不能怀疑描述就是一种判断,不过,人们不应当把有意的判断倾向和有意不作判断的倾向混为一谈。批评家把描述与判断等同起来的做法有时是自欺欺人的,是对判断的逃避。

七是所谓诗意的美术批评。批评文章本身的写作成了作品重要的一环。这是令人惊讶的,因为从狄德罗到格林伯格,理论概括与判断一直是美术批评的重要目的。在缺乏方法论和理论兴趣,同时对描述性的写作没有多少献身精神的条件下,批评——有时不过是玩玩而已——写作本身就成为首要的东西了。或许,美

术批评已经变得绝望与茫然,不然,为什么像文学创作这样古老的抱负倒成了一种至高无上的标准呢。

其实,批评的问题又何止于以上所及。说实话,每当听到一些人大谈如何如何发展中国画的时候,我和一些同行其实却有一些别的想法。依照正常的理解,发展是在十分了解并且把握了传统的基础上才有的结果,可是,我们对整个中国画的历史到底理悟到了怎样的程度呢?我们看过多少历史上的中国画的原作呢?即便是现代的一些名家也有不少只是接触过(亲眼看见过)一些古代二三流名家的作品而已,所以,有时就会有一些有机会在国外美术馆中接触了更多中国一流画家的作品的年轻画家放言,我们这一代可以画得比上一辈好得多。这听起来不是没有道理。不过,即便如此,依然是不够的。因为我始终觉得,中国画原本就不仅仅是一种艺术样式的问题,它几乎和中国的整个文化联系在一起,将其离析出来就已经不是它的本来面貌了。而且,正因为它曾经是那么深深地与文化的诸多方面(甚或生活方式)联系在一起,即西方学者所谓的"非专业主义",才使它有过那么非同一般的历史。无疑,如何加深对中国画历史的觉悟,依然是一个大题目。

我谈到以上这些,并不是说中国画在这个媒体文化的时代里已经无所作为了。完全相反,我想指出和强调的恰恰是媒体文化在当中国画提出挑战的同时所给予的一些重要契机。当然,这些契机也非全貌的描述和论断,只是想引起进一步的关注和兴趣。

第一,媒体文化将在一个很长的时期里重塑"大师"的含义。首先是存在于网络之中的虚拟博物馆的质素的提高,将成为新生代了解中国画的重要途径。今天的人们不仅看中国画名作的现实条件有限,而且在赛博空间里接触的中国画的数量与质量也都不高。可是,今天我们浏览西方古代和现代的艺术作品,却并非什么难事。而且,这不过是最近10年左右才有的浏览条件。相信不远的将来,在网络中尽兴饱览中国画精品将不再是什么问题。其次,吸引媒体受众的中国画的拍卖将在一种相对明朗化的时间进程中彰显古代大师的价值。尽管今天的中国画拍卖中会出现董其昌反而不如一个现代名家的反常现象(批评家对此几乎不能置喙,既缺乏对真伪的专识,也没有深入其里的必要勇气;一些画家对拍卖品的眼光在令人失望的同时也暴露出其见识与学养的严重不足),但是,随着时间的推演和中国拍卖事业的有序的、国际化的发展,这种现象终将成为一种过去。想一想上个世纪后半期以来印象派绘画在拍卖会中的节节攀升是多么有助于人们对

这些画家的接近甚至崇拜。如今毕加索的《拿着烟斗的男孩》高达上亿美金的价位，势必铸就人们对现代艺术的新认识。[1] 据此，我们理应相信，中国画"大师"的概念在未来新的文化条件下一定可以找到合乎历史的有力凸现。与此同时，对真正的艺术品质的心仪和认同也将有助于劣质艺术品的淘汰出局。

第二，有关中国画的多方面和深层次的研究在成为公众注意中心的同时，可能成为我们重新认识中国画这一文化现象的某种转捩。首先是文物的发现与出土。它们屡屡成为重大的新闻事件，而且一次次地更新着我们对中国画艺术的认识。[2] 其次，随着学界对西方艺术中的"中国画因素"的发现与深入研究，我们在反顾中国画的同时将增添全新的意识。令人惊讶的正是西方画家对中国画内里精神的特殊汲取。而且，"中国画的因素"也并非单纯的异国风情，而是对中国哲学智慧的一种接近和体会，并且在此基础上展开了西方式的创造。所以，西方画家对"中国画因素"的运用就不是所谓的猎奇。

第三，展示含有中国画作品的大型展事越来越成为隆重的文化事件。无论是1996年由台北故宫博物院组织的《中华瑰宝——故宫博物院的珍藏》特展，还是1998年中国大陆组织在北美展出的《中国：五千年的文明》特展，乃至于2002年上海博物馆主持的《晋唐宋元书画国宝展》等，都在文化能量上罕有其匹，一度成为国际媒体关注的焦点。它们都在成为国际上的卓有影响的大型文化活动的同时，为铸就和深化人们对中国画博大精深的认识提供了直接而又迷人的对象。有理由相信，对艺术品本身的亲验将在人们心灵深处确立起对中国画的无比敬意。

最后，我想提到的是，和进入我们生活的媒体文化形式（如电视和网络）一样，随着国民消费的恩格尔系数的不断下降，文化消费额度的持续上升，中国画进入中国人的生活居所将是一种可以预见的现实。当然，问题仍然是，除了传统的伟大遗产，当代的中国画家需要贡献怎样的视觉文化而真正面无愧色呢？

可以说，处在媒体文化时代的中国画不是没有作为，而是面临更为意味十足的挑战。

[1] 依照1987年—2004年5月拍卖的价格记录，前10名中有4幅是印象派的绘画，原因就在于不断刷新拍卖纪录。毕加索画作的成功拍卖，也使其在前10名中占了5个位置。

[2] 见第339页注[2]。尽管这些出土项目并非都是中国画本身，但却有助于我们认识深深扎根在古代文化中的这一艺术的内涵。

第九章　艺术教育：
一种文化的塑造

正是通过美，我们才能达到自由。

——〔德〕席勒《美育书简》

艺术教育在新的世纪里应当受到重视的程度在很大程度上要取决于人们的认识。作为一种"软科学",艺术教育依然是大有文章可做的领域。尽管人们从来没有比现在更明确地意识到教育与生活的重要关联:什么样的教育决定了怎样的生活道路。但是,对于艺术教育的把握却依然是过于感性化和片段化的,尚未在新的理论层面上充分觉悟艺术教育的深刻含义。随着知识更新的加快、对应试教育的地位重新评衡以及教育国际化竞争的日益加剧,作为素质教育有机部分的艺术教育本身将发生一系列的深层变化,因而,亟待在既有的立场上推进对艺术教育的重新认识。

当我们把艺术作为一种人文的素养而不是技术性的训练科目时,首先的问题是感受艺术本身的当代含义,也就是探究它在文化层面上的特殊功能,从而可以比较清晰地体会到艺术的分量及其价值。

艺术的位置

艺术涵盖的方面应当说是固有的,但是却又有与时俱进的诸种变化。因而,我们的认识也应当有所调整、修正甚或改观。下面,我们选择四个与文化相关的维度进行讨论,以凸现艺术教育的重要意义。

(1)审美化的维度

艺术是审美的,这几乎是一个不成为问题的问题。但是,在什么样的依托条件下实现审美,却可能是另一回事。在我们以往的理论偏向中,审美几乎就是一种精神的、空灵的、超越的和走向无限性的代名词。这一偏向其实只对了一半而已,它的"坐而论道"的习气自觉或不自觉地贬低了艺术的物质性,而离开、排斥或远离艺术的物质性的审美活动不免是凌虚蹈空,不足为据的。如果我们不知道绘画是画在洞穴的岩石上还是画在画布上,大概就没有什么可能去品味绘画细部的精妙与别致。在这里,应当提到著名的"司汤达综合征"[1](the Stendhal

[1] "司汤达综合征"一语是由意大利的精神病学者戈兰兹拉·迈格赫里尼(Graziella Magherini)提出来的。这是一种美好而又强烈的精神状态,是美术作品或伟大建筑所引发的不知所措的感受。不过,称之为一种病症,我认为似乎太过了(see Patricia Marx, Art Attack, *New York Times*, Fall 2000)。

图 9-1　布鲁内莱斯基设计的佛罗伦萨教堂穹顶（1420—1431），总高度 118 米

syndrome）。法国小说家司汤达 1817 年访问了意大利的佛罗伦萨，深深地折服于这一城市中的艺术氛围和浓重的历史感。尤其是当他看到米开朗琪罗的墓、乔托的壁画和布鲁内莱斯基的建筑圆顶后，受到极大的震撼。他在自己的日记里写道："一切都如此生动地向我的灵魂叙说。啊，但愿我忘掉……我的心在颤动……我的生命被耗尽。我走着，却害怕倒下。"[1] 这是何其特殊的体验啊！不面对艺术的原作，是绝对不可能有这样的感受的。无独有偶，1867 年 8 月，陀思妥耶夫斯基路过巴塞尔时，特意去看了德国画家小汉斯·霍尔拜因的《墓中的基督之驱》。根据他夫人的回忆录记载，陀思妥耶夫斯基有近 20 分钟时间静静地站立在画的前面，一动也不动，脸上洋溢着激动的神情。事后，作家十分感慨道，"人会因为这样的绘画而失去信仰"，而且他将这种极为神秘的契机通过其长篇小说《白痴》（1868）中的人物再次表达了出来。[2]

[1]　See Patricia Marx, "Art Attack", *New York Times*, Fall 2000.

[2]　See Jeff Gatrall, "Between Iconoclasm and Silence: Representing the Divine in Holbein and Dostoevskii", *Comparative Literature*, Summer 2001, Vol. 53, Issue 3.

图 9-2　维米尔《戴珍珠项链的少女》(约 1665),布上油画,46.5×40 厘米,海牙莫里斯宫皇家绘画馆

同样,对维米尔的杰作《戴珍珠项链的少女》的图像的感知如果只是建立在一种来自复制品的印象与记忆,那是远远不够的,因为任何复制品都无法具现出画中女性佩戴的珍珠项链的迷人光泽,也体会不到艺术家用心勾勒的人物欲言又止的神情乃至微微湿润的嘴唇。可以说,任何复制品都无法尽现梵·高所赞叹过的色彩的"交响"。也许正因为如此,当美国女作家特蕾西·谢瓦利埃(Tracy Chevalier)终于如愿看到这一幅有"北方的乔孔达"之美誉的作品时,产生了无比强烈的创作冲动,很快写出了同名的长篇小说,而且该小说成为畅销书并被拍成好评如潮的电影。原作的奇特魅力真是让人由衷地感叹。如果说《戴珍珠项链的少女》远在异邦而难以接近,那么对于那些可以亲验的作品(如别的博物馆的大量艺术藏品、户外的艺术品等)的欣赏也同样至关重要。

确实,如果对艺术品原作、原位等缺乏足够的强调,人们对艺术品本身的重要性的考量就会随之降低或产生偏差,可能缺乏亲验艺术原作的冲动和要求。久而久之,由于人们不能或很少与真正的艺术亲近,不能推进亲验的绵绵积累,就有可能滋长一种看轻艺术本身的无意识。这时,艺术作品就成了一种名副其实的"无形的"资产了。我们多少已经有些见怪不怪的艺术品的毁损(例如时不时见诸报端而终未制止的文物、建筑等的破坏性的"保护"事件),追究起来是和这种看低艺术品本身(原物、原作)的无意识有关的。当然,个中原因还有很多。在这里,我们只想申言,真正意义的审美并不等于艺术品的"精神化"或非对象化。极而言之,只有那种沉潜于艺术原作的氛围中的民族,才有那种靠得住的、升之愈高的审美品位。在这里,我们情不由衷地要想起德国哲人赫尔德的呼吁:

让艺术占有我们，而不是相反。[1]

毫无疑问，对于审美的落实要通过更多地接触艺术品本身来加以体现。但是，并非接触的艺术品越多，审美的品位就愈高。问题的关键是如何"取法乎上"，就如克罗齐所感叹的那样，"要理解但丁，就要把自己提高到但丁的水平"[2]。在这里，艺术的经典具有特殊的意义。如果审美不是对经典意义的会心、品味和激赏的话，那么任何的"大话……""戏说……"现象就会无以落实，或者成为痴人说梦，无边无际，或者彻底引向低级趣味。明白乎此，艺术教育就会成为一种不乏时代使命感的事业了。

（2）历史化的维度

艺术的价值是随着时间的流逝而变得越来越清晰和重要的。中国几千年前的陶器上简约生动的舞蹈者的勾勒不仅是抒情意味十足的图像，而且也可以直接地昭示中国古代舞蹈的源远流长；同样，良渚文化中的玉器出现在一个尚无金属工具的岁月里简直就是一种匪夷所思的创造性奇迹。一份以工尺谱记录的佛教音乐，其本身就是一种古代汉藏文化密切交融的见证……

迷人的力量还来自于人们对特定艺术作品的愈来愈深化的把握以及从考古发掘中涌现出来的艺术珍品。假如没有温克尔曼对古代艺术的痴迷，大概就不会有歌德的冲动：到罗马去临摹雕塑而乐不思蜀……艺术史家在隐隐约约觉得真伪待定的范宽的名作《溪山行旅图》中发现了其树丛中隐藏着的微妙签名，实在是一个了不起的发现，于是，对于杰作之高妙的印证更成为让人心悦诚服的过程；其实，有多少艺术品本身就是谜一般的美的对象！从原始人的洞穴岩画到复活节岛上的雕塑群、米洛岛的维纳斯、乔尔乔内的《暴风雨》、列奥纳多·达·芬奇的《蒙娜·丽萨》、库尔贝的《画室》、马奈的《伯热尔大街丛林酒吧》乃至中国的敦煌壁画以及毁而不存、令人扼腕叹息的巴米扬大佛……它们均需要人们深入其里的久久体味与探究。

同时，考古发掘常常意味着一种纵深地展示古代艺术魅力的可能。中国的兵马俑的出土几乎要改写中国美术史乃至世界美术史，而且，可以相信，在目前国

[1]　参见〔德〕赫尔德：《论希腊艺术》，《人类困境中的审美精神——哲人、诗人论美文选》，魏育青译，上海：东方出版中心，1994年。
[2]　〔意〕克罗齐：《美学原理　美学纲要》，朱光潜译，北京：外国文学出版社，1983年，第129页。

图 9-3 乔尔乔内《暴风雨》(约 1505),布上油画,82×73 厘米,威尼斯美术学院美术馆

图 9-4 马奈《伯热尔大街丛林酒吧》(1882),布上油画,95×130 厘米,伦敦考陶尔美术学院美术馆

际性的技术合作中,兵马俑当年的那种色彩斑斓的原貌的保存与呈现将成为并不遥远的现实,这将是何其壮观的场面:一列列精神饱满、气色洋溢的兵士几乎要呼之欲出!可以说,艺术的考古发掘就是一种没有尽头的精彩的展示。在不断添加、丰富的艺术长廊里的徜徉也就成了一种"说不完,道不尽"的体验与思索。在这种意义上说,艺术教育何尝不是一种永远的事业呢?

(3)媒体化的维度

早在1926年,法兰克福学派的外围成员本雅明就发表了著名的《机械复制时代的艺术作品》。在这篇文章里,他异乎敏感地指出,20世纪二三十年代出现的一个新的艺术现象就是收音机、留声机、摄影等的介入导致了文化上的巨大变化。正是由于复制技术的问世,艺术作品产生了质的变迁,它不再是唯一性的实体,而是可以批量地生产和大规模地流布。

可以说,每一种新的传播媒体的问世都会在艺术的领域里带来惊人的影响。从15世纪德国人约翰尼斯·古腾堡的金属活版印刷、电子技术(广播和电视)以及今天的互联网,艺术和媒体的联系显得越来越紧密。

在这里我们不能不注意现代媒体所具有的特性,按照美国社会学家库利的概括,现代媒体具有如下4种特征:一是可表达性,能够承载思想和感情;二是记录的长久性,也即对时间约束的超越;三是快速性,即对空间约束的超越;四是扩散性,可以达到所有阶层的人。如果再加上今天的网络更加无所不包的网络世界,还有交互性的特点,艺术与人之间的呼应与反馈变得多样化了。依照当年麦克卢汉的说法:现在是"一个时代的早期,对于这个时代来说,印刷文化的意义已变得格格不入,犹如手稿文化不容于18世纪一样"[1]。无视这样的深刻变迁,我们就很难把握艺术的当代性和新的文化意义。如果说,"一切媒体都是人的延伸,它们对人及其环境都产生了深刻而持久的影响。这样的延伸是器官、感官或曰功能的强化和放大"[2],那么,艺术又何尝能够例外呢。因而,无论是艺术作品的存在样式、接受模式,还是艺术作品的影响力,都产生了饶有意味的变化。

[1] 引自〔美〕切特罗姆:《传播媒介与美国人的思想》,曹静生等译,北京:中国广播电视出版社,1991年,第106、190页。
[2] 〔加〕埃里克·麦克卢汉等编:《麦克卢汉精粹》,南京:南京大学出版社,2000年,第453页。

艺术的媒体化不仅仅表现为所有的艺术样式或门类均与媒体有了关联，也不仅仅是艺术的传播达到了前所未有的广度。在这里尤为重要的是艺术功能的崭新延伸。现代媒体是一种十分有力的信息传播载体，同时它也构成了一种新颖的文化。这一文化的关键尤在于它所推动的认同过程。道格拉斯·凯尔纳敏锐地指出："媒体形象有助于塑造一种文化、社会对整个世界的看法以及人们的最深刻的价值观：什么是好的或坏的，什么是积极的或消极的，以及什么是道德的或邪恶的。媒体故事提供了象征、神话以及个体藉以构建一种共享文化的资源，而通过对这种资源的占有，人们就使自己嵌入到文化之中了……在西方国家以及全世界越来越多的国家中，个体从摇篮到坟墓都沉浸在某种媒体与消费者的社会里。"[1] 换句话说，通过媒体转载的艺术有可能成为一种个人予以认同的"参照体系"，从而极为深刻地影响人的内心世界及其相应的行为方式等。

但是，正如麦克卢汉所说，新媒体在使我们的感官急剧延伸的同时，也令我们的感官麻木。信息的过量以及选择的多种可能使得那种与艺术的欣赏有时所需要的含英咀华的心态有了根本的矛盾。如何摆脱被动的选择，如何提高对媒体中的艺术的媚俗化的抵御与批判，将成为艺术教育的一个新课题。凯尔纳的担心不是没有道理的："或许未来的人都会惊讶过去的人们曾经连续不断地看了那么多的电视、看了如此多的糟糕电影，听了那么多的平庸的音乐，阅读了那种垃圾杂志和书籍，而且日复一日，年复一年"，甚至"未来社会将回过头来把我们的媒体文化时代看作一种令人惊讶的文化野蛮主义的时代"[2]。就此而言，当下以及未来的艺术教育乃是一种艺术文化的维护与建设的艰巨工作。

（4）产业化的维度

在一种文化的事业越来越高增值、发展迅猛的时代里，许多举足轻重的竞争就成了多重的竞争。艺术从来没有像今天这样成为如此令人瞩目的对象。按照某种比喻的说法，好莱坞是一个财富登上王位的地方。确实，美国电影与经济神话的联系是一个无法让人不感兴趣的全新话题。艺术产业化固然有西方马克思主义者所忧虑的那种铜臭化的弊病，但是同时何尝不可以是艺术获得新的活动平台

[1] 道格拉斯·凯尔纳为笔者所译的中文版《媒体文化》撰写的序言。
[2] Douglas Kellner, *Media Culture: Cultural Studies, Identity and Politics Between the Modern and the Postmodern*, London: Routledge, 1995, p.333.

与强劲生命力的过程呢？在目前似乎普遍而至的全球化的背景上，技术固然是一种利器，但是文化的较量（而且是深层次的意识形态战略的较量）势必将艺术教育推到了一种特殊的位置上，文化产业的最后较量不会是纯技术的比试，而是艺术方面的出奇制胜。就像有的学者已经注意到的那样，微软产品的广泛流布和接受，其中有一个原因就是依靠了大量的艺术的因素。无疑，从根本上说，我们不可能回避这样的问题与挑战：如何在人类总体文化的层面上突出自身文化的特殊性及其普适价值。因为，一旦自身的文化不能通过艺术的形式延伸至未来，那么不但后代的人认同、沉浸于自身文化的可能性会少得多，而且被其他文化中的人接受与欣赏的概率也很难让人乐观。

值得注意的是，越来越多的国家已经十分注意自身文化艺术的产业化。以最为"国际化"的影视为例，法国从上世纪70年代开始受到好莱坞影片的冲击，因而在各种场合频频与美国影视"作对"。1989年，法国政府说服欧洲共同体颁布命令，规定可以播放的影视节目的40%必须是国产的节目或者保证60%的播放时间中有欧洲的节目。到了1993年，在关贸总协定乌拉圭回合谈判中，法国方面就特别强调"文化的特殊性"，反对美国把影视制品引入谈判内容的要求。2000年5月11日，法国首脑有史以来第一次出席夏纳电影节（第53届）。当时的总理若斯潘在开幕式上明确地说："欧洲的电影公司都应该加入到与好莱坞这架强大的电影机器的对抗当中！"但是，对抗并非抵制和封锁，而是为了文化的生态平衡和文化的深层竞争，"越来越多的迹象表明，欧洲的电影工业将成为美国电影工业的强有力的竞争者，这是我们的机会，为维持工业和文化之间的平衡而共同奋斗"[1]。2003年10月，在联合国教科文组织第32届大会上，法国又和加拿大一起联合提议，就文化多样性草拟了一个国际公约。凡此种种，均表明法国政府避免美国文化（影视节目）成为主导文化以及保护法兰西文化的意志和努力。德国、英国、西班牙和加拿大等国家都有类似的作为。

虽然艺术的产业化既不是一个纯技术的问题，也肯定不是传统意义上的艺术学的问题，但是，一个显而易见的任务是，如何造就一批激赏自身的文化艺术，同时又可以兼容其他文化艺术的人才！这是艺术教育当代化的题中之意。

[1] 转引自单世联：《现代性与文化工业》，广州：广东人民出版社，2001年，第400页。

艺术与教育的方向

现代教育大致是三种构成：即自然科学、人文科学与社会科学，以及艺术等。这种区分是一种必然，但是未必具有天然的合理性。如果说西方文艺复兴时期的"全能的人"（universal man）多少还和科学的分工的粗线条化有关的话，那么当代科学的综合趋势又将"全能的人"的问题提到了议事日程上。就如玻尔在《人类知识的统一性》中所指出的："这一讲话题目中所提到的问题，是像人类文明本身一样古老的；但是，在我们的年代，随着学术研究和社会活动的与日俱增的专门化，这一问题却重新引起了人们的注意。人文学家们和科学家们对人类问题采取着明显不同的处理方式；对于由这些处理方式所引起的广泛的混乱，人们从各方面表示了关怀，而且，与此有关，人们甚至谈论着现代社会中的文化裂痕。但是，我们一定不要忘记，我们是生活在很多知识领域都在迅速发展的时代，在这方面，常使我们想起欧洲文艺复兴的时代。"而且，"不论当时对于从中世纪世界观中解脱出来感到多么困难，所谓'科学革命'的成果现在却肯定成为普通文化背景的一部分了。在本世纪中，各门科学的巨大进步不但大大推动了技术和医学的前进，而且同时也在关于我们作为自然观察者的地位问题上给了我们以出人意料的教益；谈到自然界，我们自己也是它的一部分呢，这种发展绝不意味着人文科学的分裂，它只带来了对于我们对待普通人类问题的态度很为重要的消息；正如我要试图指明的，这种消息给知识的统一性这一古老问题提供了新的远景"[1]。

艺术作为人类的一种极为特殊的禀赋与智慧完全有权融入高等教育的诸多环节。北京大学本科生必须有艺术类的学分才能毕业，就是从善如流的一个明证。在这里，艺术已经不仅是某种技巧的传授，而更是经验与思维方法的启迪。

事实上，我们屡屡注意到，杰出科学家对于艺术的爱好并不是什么新鲜的事情。譬如，爱因斯坦是一个很好的小提琴家；普朗克和索末菲是出色的钢琴家，海森堡和其他许多人也是如此。波恩谈道："我的个人经验是，很多科学家和工程师是受过良好教育的人们，他们有文学、历史和其他人文学科的某些知识，他

[1] 何尚主编：《撬动地球的人们》，广州：广东经济出版社，1999年，第124—125页。

们热爱艺术和音乐，他们甚至绘画或演奏乐器……以我自己为例，我熟悉并且很欣赏许多德国和英国的文学和诗歌，甚至尝试过把一首流行的德文诗歌译成英文（威廉·比施：《画家克莱克赛儿》，纽约，弗雷德里克·昂加尔书店，1965年，英文版）；我还熟悉其他的欧洲作家：法国、意大利、俄国以及其他国家的作家。我爱音乐。在我年轻的时候钢琴弹得很好，完全可以参加室内乐的演奏，或者同一个朋友一起，用两架钢琴演奏简单的协奏曲，有时甚至和管弦乐队一起演奏。"[1] 不过，这些似乎还是落实在外在事实的罗列上。我们期望看到的是艺术如何在更为具体的层面上进入整个教育体系中，不再被人看作高等教育的一种点缀、从属和外烁。

晚近的研究表明，当我们的大脑处于所谓的"放松性的警觉"状态时，我们能更快更有效地吸取信息。譬如，人们在倾听令人放松的音乐时，学习的效率有可能得到极大的提高，原因在于许多巴洛克音乐作品（如阿康格鲁·科莱里 [Arcangelo Corelli]、安东尼奥·威瓦尔第 [Antonio Vivaldi]、佛朗索瓦·库贝丹 [Francois Coupertin]、巴赫 [Johann Sebastian Bach] 以及亨德尔 [George Frideric Handel]）的速度，与大脑处于"放松性的警觉"状态中的波长是相近的。例如，巴洛克音乐每分钟60—70拍的节奏与 α 脑电波是一致的。一般而言，α 脑电波对于轻松而又高效率的学习是极为有利的。假如在那种音乐的伴奏下有人将特定的信息读给你听，这一信息就"飘进了你的潜意识"，从而使得学习的效率大有长进。[2] 心理学的研究也表明，"愉快的心情会增强思维纵横驰骋的能力，使考虑事情全面透彻，这样，就较易解决智力或人际方面的问题"[3]。这就是说，艺术化的状态（包括周遭的氛围与内心的倾向）都是有益于教育活动本身的。

从更为根本的意义看，艺术最不遗余力的目标恰是新的高等教育所心仪的方向。譬如：

（1）原创精神

似他者死，似我者也死，这些是艺术领域耳熟能详的吁求。步人后尘是没有意义的，只有戛戛独造才有存在的价值。

[1] 何尚主编：《撬动地球的人们》，1999年，第95页。
[2] 〔美〕珍尼特·沃斯等：《学习的革命》，顾瑞荣译，上海：上海三联书店，1998年，第109、147、295页。
[3] 〔美〕丹尼尔·戈尔曼：《情感智商》，查波、耿文秀译，上海：上海科学技术出版社，1997年，第94页。

原创精神首先是和探索的好奇心联系在一起的。美国著名的数学家乌拉姆指出:"在科学发展上,只有那些出乎意料的东西、真正的新思想新概念对于年轻心灵的震动,才会不可逆转地铸就一个人才。即使成年或老年,甚至已不大敏感或精疲力竭时,那意外的东西造成的好奇还会引起新的兴奋。用爱因斯坦的话说:'我们能体验到的最美的东西就是那神妙莫测的,这是所有真正的艺术和科学的源泉。'"[1] 艺术是原创精神的传播者,也是助产士。有时它直接就是将知识提升为真正智慧的一种动力。例如,与艺术密切相关的幻想其实就是一种神奇的力量。因为"幻想代表了大脑寻求意义、秩序的努力,它要达到的是理解。幻想并不是理性的对立物,而是它的先决条件"[2]。爱因斯坦深有体会地说过:"我们所能有的最美好的经验是奥秘的经验。它是坚守在真正艺术和真正科学发源地上的基本感情。谁要是体验不到它,谁要是不再有好奇心也不再有惊讶的感觉,他就无异于行尸走肉,他的眼睛是迷糊不清的。"[3] 而按照麦克卢汉的感受,"在艺术家的创造灵感中,有一种固有的、潜在的嗅出环境变化的过程。感觉到新媒介使人发生的变化,认识到未来就是目前,并且用自己的工作为将来铺路的人,始终是艺术家"[4]。换句话说,某种艺术的意识有助于人们纠正自己文化中的无意识的感知偏向,让人们敞开心智的大门,走在时代的前沿,进入创造的真实状态。因而,麦克卢汉十分欣赏画家毕加索的这段话:"我作画时,总是努力创造一种人们拒绝的形象。这就是我的兴趣所在。在这个意义上,我说我总是试图带有颠覆性。换句话说,我给人们创造的人的形象是这样的:虽然其成分是从传统绘画中收集来的观察事物的一般方法,但是经过一番重组之后,结果就出人意表,使人不安,使人不能不注意作品提出的问题。"[5] 同样,英国画家刘易斯也自信地认为:"艺术家总是从事详细撰写未来历史的工作,因为只有他才能察觉当前的特性。"[6]

其次,原创和个性化紧密相关。21世纪教育最明显的标志不应是人与人之

[1] 何尚主编:《撬动地球的人们》,第261页。
[2] 〔挪威〕让-罗尔·布约克沃尔德:《本能的缪斯——激活潜在的艺术灵性》,王毅等译,上海:上海人民出版社,1997年,第37页。
[3] 何尚主编:《撬动地球的人们》,第42页。
[4] 〔加〕埃里克·麦克卢汉等编:《麦克卢汉精粹》,第361页。
[5] 同上书,第515页。
[6] 转引自〔加〕马歇尔·麦克卢汉:《理解媒介——论人的延伸》,何道宽译,北京:商务印书馆,2000年,第101页。

间的标准化的趋同，而更应该是富有个性的多样化的、全面的发展。具体到每一个人，就成了这样一种要求：特定个人的最大潜力是什么，最好的发展方向是什么，以及怎样才能把这种最大的潜能转化为一种现实的状态，等等。这就与以往相对刻板的、标准化的教育理念有很大的距离。尤其在知识以指数增长的年代里，被动的、千篇一律的接受已经不是教育的主角意义，而知识的创造性转换（打破学科的界限）和独特运用才显得尤为重要。艺术忌讳的恰是划一的、死板的和不见个性的东西。艺术越是深入内心，个性的倾向就越是执着，创造的动力也就越没有消失的时候。

（2）合作意识

联合国教科文组织在最近公布的一份报告中提出了21世纪教育的4个基本要点：1.学习认知；2.学习做事；3.学习为人处世；4.学习和睦相处。分析家强调，在当前的形势下，第四点显得尤为重要。[1] 确实，在当代的科学工作中，团队精神就显得格外引人注目，譬如夸克研究是400多人所完成的巨大成果。人类基因研究则涉及300多人，等等。当年著名的生理学家巴甫洛夫在告诫年轻科学家时就曾经这样写道："在我领导的这个集体内，是互助气氛解决一切。我们大家都被联系到一件共同的事业上，每个人都按照他自己的力量和可能性来推进这件共同事业。我们往往是不分什么是'我的'、什么是'你的'，然而正因为这样，我们的共同事业才能赢得胜利。"[2]

未来的科学家和从事其他工作的人有没有开放和容忍的襟怀是其成功的重要元素之一。在这方面，艺术精神的培养是大有裨益的。因为，艺术乃是人的最心灵化的沟通，建立在这种基础上的理解甚至胜过语言的力量。可以相信，在一种热爱艺术的科学团队里，合作与奋斗将自觉或不自觉地成为一致不二的境界。

（3）人文理念

任何科学都不是冷冰冰的追求。自然科学的人文化倾向是一种特别重要的素质。科学从根本的意义上说，是人自身力量的特殊确证，是对人的存在质量（根本意义上的幸福）的越来越丰富的支撑。但是，科学实现对自身的控制并不一定来

[1] 参见《认知·做事·处世·和睦》，《参考消息》第6版，2001年11月11日。
[2] 何尚主编：《撬动地球的人们》，第8页。

自自身的力量。科学有可能出现反人文的偏差，成为对人类有害的行为。

因而，作为主体的科学家的人文理念就显得尤为重要。在最高的意义上说，科学家应当是"名副其实的理想家"，就如第一位获得诺贝尔物理学奖的伦琴所坚信的那样，"大学是科学研究和思想教育的培养园地，是师生陶冶理想的地方……对于每一个认真工作的真正的科学家来说，无论所治的学术部门如何，从根本上追随纯粹理想的目标，就是名副其实的的理想家"[1]。这位卓越的科学家在就任维尔茨堡大学校长时是这样说的，也完全这样做了。他的生活是孤独甚或贫困的，但是他将巨额的诺贝尔奖奖金毫无保留地献给了自己的母校，高贵、慷慨和赤诚令人震撼。不要忘记，伦琴正是富有真正诗人气质的科学家！

毫无疑问，科学也是需要一种投入的、献身般的热情的。巴甫洛夫曾经说："切记，科学是需要人的毕生精力的。假定你们能有两次生命，这对你们说来也还是不够的。科学是需要人的高度紧张性和很大的热情的。在你们的工作和探讨中要热情澎湃。"[2]因而，可以想象，没有像信仰般的理想的科学家不可能是一流的科学家，因为他没有内在的动力使其趋近科学的高峰境界。

同时，波恩也说过："科学家本身是不引人注目的少数；但是令人惊叹的技术成就使他们在现代社会中占有决定性的地位。他们认识到，用他们的思想方法能得到更高级的客观必然性，但是他们没有看到这种客观必然性的极限，他们在政治上和伦理上的判断因而常常是原始的和危险的。"[3]确实，未来科学的发展在伦理上的抉择将越来越受人关注。这是因为科学对人的影响将更为显著，譬如计算机的伦理问题、基因工程和克隆技术的运用。以生物技术为例，它既可以为人类带来无以估量的贡献，如为药物的制作带来重要的突破；但是，它也可能招致莫名的灾害，如将带毒基因移植到能迅速繁殖或复制的微生物基因里而制成所谓的基因武器，一旦动用这种其密码只有制造这种武器的人才知道的武器，就是一场无声无息的战争，而且会造成无以挽回的损害。至于克隆技术也应有其必要的限度。2001年3月28日，美国一个叫作"克隆援助"的秘密商业团体的课题负责人宣布，该组织开始克隆世界上第一个婴儿。倘若美国的国会与政府不予以制止，那么人类历史上的第一个克隆婴儿就将在2001年年底问世。有谁会料想

[1] 何尚主编：《撬动地球的人们》，第2页。
[2] 同上书，第8页。
[3] 同上书，第95页。

过该组织早在 2000 年底就已经开始行动了。非常具有警示性的事实是,"克隆援助"是一个邪教组织的一部分![1]

因为在量子力学研究上的重大贡献而获得诺贝尔物理学奖的波恩是一位地道的音乐爱好者,余暇时和爱因斯坦一起拉小提琴,或者和自己的学生联奏钢琴。这位杰出的科学家对希特勒和一切战争均深恶痛绝。毫不奇怪,他的科学观是如此具有人文的情怀:"科学已经成为我们文明的一个不可缺少的和最重要的部分。而科学工作就意味着对文明的发展作出贡献。科学在我们这个时代,具有社会的、经济的和政治的作用,不管一个人自己的工作离技术上的应用有多么远,它总是决定人类命运的行动和决心的链条上的一个环节。只是在广岛事件以后,我才充分认识到科学在这方面的影响。但是后来科学变得非常非常重要了,它使我考虑在我自己的时代里科学在人们事务中引起的种种变化,以及它们会引向哪里。"[2]

同样,海森堡这位诺贝尔奖的获得者在谈到现代物理学在人类发展中的作用时也异乎清醒地指出:

> 活动盛行的那些民族、国家或社会处于卓越的优势,并且作为这种情况的一个自然的结果,就连那些在传统上不倾向于自然科学和技术科学的国家也不得不从事这些活动。通讯和交通的现代化方法最终完成了技术的这种扩展过程。无可怀疑,这个过程已经根本改变了我们地球上的生活条件;并且不管人们是否赞许它,不管人们称它是进步或是危险,人们都必须认识到,它已远远超出人类力量所能控制的范围。人们可以更恰当地把它看作一个最大规模的生物学过程,在这个过程中,人类社会中能动的组织侵入了更大部分的物质,并把它转变为适合于人口增长的状态。
>
> 现代物理学属于这种发展的最新部分,并且它的不幸的、最触目的结果——核武器的发明——已再清楚不过地显示了这种发展的真髓。一方面,它已最清楚地指出,不能只以乐观的观点来看待自然科学与技术科学的结合所带来的变化;它至少已经部分地证实了那些抱反对态度的人的观点,他们

[1] 见王乐:《生物技术捎来的困惑》,《科学画报》2001 年第 5 期。
[2] 何尚主编:《撬动地球的人们》,第 91 页。

曾一再警告我们生活的自然条件的这种根本性变化会带来危险。另一方面，它甚至已迫使那些企图远离这些危险的国家和个人也对新的发展给予最强烈的注意，因为以军事力量为基础的政治力量显然要依靠原子武器的占有。充分讨论原子核物理学的政治意义当然不是本书的任务。但是关于这些问题，至少也应当说几句话，因为当谈到原子物理学时，它们总是最先引起人们的注意。

显然，新武器的发明，特别是核武器的发明，已经根本改变了世界的政治结构。不仅独立民族和国家的概念发生了决定性的变化，因为不拥有这些武器的任何国家必定在某种程度上依赖于少数大量生产这种武器的国家；而且使用这种武器的大规模战争的尝试实际上已成为一种荒唐的自杀。[1]

显然，科学在很多情况下就是一把双刃剑，它连接的是悲与喜，关键在于人如何运用科学所带来的伟大成果。在这里，应当再次提到玻尔。他因发现了同位素而一夜成名。接下来的十年光阴中，他通过对原子结构和原子辐射的研究，提出了新的原子结构模型，揭开了微观世界的秘密，从而获得了诺贝尔奖的殊荣。可以说，是玻尔的理论导致了原子弹的诞生。但是他同时又是一位伟大的和平使者。在他有力的倡导下，1955年，日内瓦第一届和平利用原子能会议得以召开，为世界带来了一线光明。

在这里，我们相信，艺术在造就人的人文理念方面依然有其极为独特和不可忽视的意义。马歇尔·麦克卢汉指出："迄今为止，没有一种社会对自身的运转机制有过足够的了解，并因此而培养对抗新延伸和新技术的免疫机制。今天我们开始感到，艺术也许能提供这样的免疫机制"，而且，"在人类文化史上，还找不到一个例子能说明：人有意识地调整各种各样的个人和社会的因素，去适应新的延伸……早在文化和技术挑战转换的冲击力出现之前几十年，艺术家往往就已经探索出这一讯息。尔后，他就构建模式或诺亚方舟，去迎接即将到来的变化。居斯达夫·福楼拜说：'倘若人们读过我的《情感教育》，1870年的战争就绝打不起来了'"[2]。这么说或许稍稍言过其实了，但完全有助于我们进一步地了解艺术的非凡的预应和调节的功能。

[1] 何尚主编：《撬动地球的人们》，第271页。
[2] 〔加〕马歇尔·麦克卢汉：《理解媒介——论人的延伸》，第100—101页。

当然，艺术对于人的教育的意义远不止以上 3 个方面。或许我们大可不必胪列艺术教育之于其他领域的诸多意义。关键尤在于在一种新的层面上重新思考像麦克卢汉这样的理论大师的深刻感悟："所谓艺术家在各行各业中都有。无论是科学领域还是人文领域，凡是把自己行动和当代新知识的含义把握好的人，都是艺术家。艺术家是具有整体意识的人（The artist is the man of integral awareness）。"[1]

艺术与人的成长

人才的概念在很大程度上体现为人的智力。值得注意的是，从著名的艺术心理学家阿恩海姆开始，有关人的智力的构成的思理有了根本的转变。他出版于 1969 年的《视觉思维》一书，其书名几乎就是自相矛盾的，但是此书却凸现了一种新的教育和智力的探索，正越来越被人们普遍地接受。哈佛大学教育系教授霍华德·加德纳的智力多元理论更是具体地反映出人的智力的真实构成：语言智力、逻辑－数学智力、视觉－空间智力、音乐智力、动觉智力、内在智力和人际智力等。[2] 显然，艺术渗透在人的各种智力形式中，它有时仿佛成了其中的灵魂。当然，加德纳本人承认，将智力划分为 7 种是人为的，远未完整地反映人类智能的多元化和丰富多彩的特点。

那么，艺术教育在培养新型人才中将起到怎样的作用呢？我们认为，它所促成的是那种与文化一起生长并相互协调的专业人才。在未来，打通中西文化，在两者之间游刃有余的人才（无论是科学家还是人文工作者）将越来越受到瞩目。21 世纪的人特别需要理解和尊重异他性的文化。国际竞争的成功到了最后不是体现为冲突的胜利，而是融合、圆观的凯旋。民族的意识将再次处于一种新的坐标中。正如未来学家奈斯比所申言的那样："我们越是全球化并在经济上相互依存，我们就越是做着合乎人性的事情；我们越是承认我们的特性，我们就越想紧紧依赖我们的语言，越想紧紧抓住我们的根和文化。即使欧洲在经济上统一后，我认为德国人会更具有德国人的特性，法国人会更具法国人的特性。"[3] 欧洲如此，

[1] 〔加〕马歇尔·麦克卢汉：《理解媒介——论人的延伸》，第 102 页。
[2] See Howard Gardner, *Frames of Mind: The Theory of Multiple Intelligences*, New York: Basic Books, 1993.
[3] 转引自〔美〕珍尼特·沃斯等：《学习的革命》，第 43 页。

西方与东方的情形将更是如此。

　　问题在于，这种各类文化相处融融的格局并不是自然而至的现象，而恰恰是对教育的一种新的要求。因为，种族偏见和宗教之间的冲突远没有到完全销声匿迹的状态。在这种意义上说，艺术教育在给予人们一把通向未来之门的重要钥匙时，需要更加充分地展示人性的价值，使得人对自身的关怀与重视成为深入到情感中、血液里的一部分。恰如戈尔曼所说："就人性的本质特征而言，仍是情感智商更有助于我们人性的完整。"[1] 艺术之于未来的价值正在于此。

　　教育是一种终身化的过程，这已经是一种共识。[2] 艺术的潜移默化是终身受益的一种非常重要的方式。譬如，对于人的非智力因素的培养，艺术教育所显示的功用显然是一种无可替代的力量。譬如，人（包括自然科学家）的情商和坚毅的意志的维持与强化都跟艺术有不可分割的关联。美国心理学家丹尼尔·戈尔曼明确指出："情感潜能可说是一种'中介能力'，决定了我们怎样才能充分而又完美地发挥我们所拥有的各种能力，包括我们的天赋能力"；"不能驾驭自己情感的人，内心的激烈冲突削弱了他们本应集中于工作的理性思考的能力"[3]。

　　总之，进入艺术仿佛就是一种进入人性的"充电"。

　　著名艺术鉴赏家贝伦森当年的断言依然振聋发聩："每一个感受到人类社会的需要的个人必须学会理解其像对待人生一样地对待艺术的责任。"[4]

[1] 〔美〕丹尼尔·戈尔曼：《情感智商》，第50页。
[2] 应当区分教育的两种概念，一个是与学校联系在一起的教育（schooling），另一个则是未必和学校联系在一起的教育（educating）。是既成意义的给予抑或意义的构建，这是未来教育的一个关注点。
[3] 〔美〕丹尼尔·戈尔曼：《情感智商》，第40页。
[4] Bernard Berenson, *Aesthetics and History*, New York: Pantheon, 1948, p.37.

图　录

第一章　希腊艺术：古典文化的一种范本

图 1-1　《女神像》（前 425—前 400），石灰石和大理石，高 237 厘米，西西里的艾多内考古博物馆

图 1-2　温克尔曼（1717—1768）肖像，作者安东·拉裴尔·蒙斯，1761—1762 年，布上油画，63.5×49.2 厘米，纽约大都会博物馆

图 1-3　莫罗《色雷斯少女手捧里拉琴上的俄耳甫斯的头》（1865），布上油画，154×99.5 厘米，巴黎奥赛博物馆

图 1-4　热罗姆《站在最高法官面前的芙留娜》（1861），布上油画，80×128 厘米，汉堡美术馆

图 1-5　普拉克西特列斯《尼多斯的阿芙洛狄忒》（约前 350），罗马大理石复制品，高 205 厘米，罗马梵蒂冈博物馆

图 1-6　尼多斯的阿芙洛狄忒神殿，罗马皇帝哈德良重建于提沃利别墅（2 世纪）

图 1-7　普拉克西特列斯《尼多斯的维纳斯》（约前 350），古代大理石复制品，高 1.22 米，巴黎卢浮宫博物馆

图 1-8　欧西米德斯《饮酒狂欢者》（约前 510—前 500），双耳陶瓶，高 61 厘米，慕尼黑国立古物和雕塑收藏馆

图 1-9　欧西米德斯《饮酒狂欢者》的平面示意图

图 1-10　委拉斯凯兹《阿拉喀涅的寓言》（约 1644—1648），布上油画，170×190 厘米，马德里普拉多博物馆

图 1-11　委拉斯凯兹《阿拉喀涅的寓言》（局部）

图 1-12　传拉斐尔《阿波罗和玛息阿》（1509—1511），天顶湿壁画，120×105 厘米，罗马梵蒂冈签字厅

图 1-13　科勒克《弥达斯的惩罚》（约 1620），铜版油画，43×62 厘米，阿姆斯特丹国家博物馆

图 1-14　尼古拉·弗鲁盖尔《阿佩莱斯描绘康帕丝贝》（1716），布上油画，125.5×97 厘米，巴黎卢浮宫博物馆

图 1-15　巴特农神殿山形墙（西侧）中描绘海神波赛冬和女神雅典娜竞赛雕像的复原图

图 1-16　《尼多斯的得墨忒耳》（约前 350），大理石，高约 1.52 米，伦敦大英博物馆

图 1-17　基尔伯恩《尼多斯的得墨忒耳》（约 1880），纸上水彩，15.8×23.3 厘米，伦敦大英博物馆

图 1-18　传莱奥卡雷斯《凡尔赛的阿耳忒弥斯》（约前 330），罗马复制品，大理石，高 2 米，巴黎卢浮宫博物馆

图 1-19　《嘉比的阿耳忒弥斯》（前 340），罗马复制品，大理石，高 1.65 米，巴黎卢浮宫博物馆

图 1-20　《濒死的尼俄柏》（约前 440），大理石，高 1.5 米，罗马国立古罗马博物馆

图 1-21　《垂死的高卢人》（前 3 世纪），大理石，高 93 厘米，罗马卡帕托里诺博物馆

图 1-22　潘恩画家《阿克特翁之死》（约前 470—前 460），红绘，双耳钟口陶瓶，高 37 厘米，波士顿美术博物馆

图 1-23　埃司克埃斯《阿喀琉斯战胜彭特西勒亚》（约前 540—前 530），瓶高 41.3 厘米，伦敦大英博物馆

图 1-24　雷尼《得伊阿尼拉和半人半马内萨斯》（1620—1621），布上油画，259×193 厘米，巴黎卢浮宫博物馆

图 1-25　皮埃尔·佩庸（Pierre Peyron）《阿尔刻提斯之死》（1785），布上油画，327×325 厘米，巴黎卢浮宫博物馆

图 1-26　奥地利维也纳国会大厦

图 1-27　大卫《帕里斯和海伦的恋情》（1788），布上油画，147×180 厘米，巴黎卢浮宫博物馆

图 1-28　安格尔《奥德修斯》（1850？），布上油画，为《荷马的凯旋》而作的草图，里昂美术馆

图 1-29　罗丹《波吕斐摩斯》（1888），青铜，24×16.6×13.9 厘米，渥太华加拿大国家美术馆

图 1-30　罗丹收藏的希腊雕像（复制品），巴黎罗丹博物馆

图 1-31　劳伦斯·阿尔马-泰德马《菲迪亚斯向朋友们展示巴特农神殿的中楣》(1868)，布上油画，72×110.5 厘米，伯明翰博物馆和美术馆

图 1-32　威廉·沃特豪斯《达那伊德》(1904)，布上油画，154.3×111.1 厘米，纽约克里斯蒂拍卖行

图 1-33　马蒂斯收藏的古希腊雕像，尼斯马蒂斯博物馆

第二章　埃尔金大理石：文化财产的归属问题

图 2-1　梅利娜·默库里头像

图 2-2　入夜时分雅典卫城上的巴特农神殿

图 2-3　新雅典卫城博物馆模型

图 2-4　新雅典卫城博物馆效果图

图 2-5　埃尔金勋爵画像

图 2-6　藏有埃尔金大理石雕像的伦敦大英博物馆

图 2-7　矗立在伦敦特拉法尔加广场的纳尔逊纪念柱

图 2-8　展览埃尔金大理石的大英博物馆杜维恩陈列室

图 2-9　詹巴蒂斯塔·蒂耶波洛《阿佩莱斯描绘康帕丝贝》(约 1725—1726)，布上油画，74×54 厘米，马德里里瓦莱兹·菲莎收藏馆

图 2-10　玛格丽特·艾伦·马犹（Margaret Ellen Mayo）《南意大利艺术：来自大希腊的陶瓶》封面，弗吉尼亚美术博物馆出版，1982 年

图 2-11　雅典卫城鸟瞰

图 2-12　巴特农神殿满目疮痍的现状

图 2-13　巴特农神殿复原图

图 2-14　绘画中呈现的雅典卫城的原貌

第三章　艺术品的偷盗：文化肌体上的伤疤

图 3-1　维米尔《写信的少女与女仆》(约 1670)，布上油画，72.2×59.7 厘米，都柏林爱尔兰国家美术馆

图 3-2　维米尔《写信的少女与女仆》如今静静地挂在都柏林爱尔兰国家美术馆里。

图 3-3　莫奈《印象：日出》(1872)，布上油画，48×63 厘米，巴黎马莫坦博物馆

图 3-4　加德纳博物馆内意大利风味的庭院

图 3-5　维米尔《音乐课》(约 1665—1666)，布上油画，72.5×64.7 厘米，原藏波士顿加德纳博物馆

图 3-6　切利尼《地球与海洋（安菲特里特和尼普顿）》(1540-1544)，金、珐琅和黑檀，26×33.5 厘米，维也纳美术史博物馆

图 3-7　三个窃犯中的两个正从博物馆出来，跑向正在门口等待的小轿车。

图 3-8　警方隔离了博物馆，并询问了馆内约 70 位工作人员和参观者。

图 3-9　蒙克《呐喊》(1893)，纸板蛋彩画，90.8×73.7 厘米，奥斯陆蒙克博物馆

图 3-10　蒙克《圣母》(1895)，布上油画，90.5×70.5 厘米，奥斯陆蒙克博物馆

图 3-11　透纳《阴影与黑暗》(1843)，布上油画，78.5×78 厘米，原藏伦敦退特美术馆

图 3-12　透纳《光与色（歌德的理论）——洪水之后的清晨》(1843)，布上油画，原藏伦敦退特美术馆

图 3-13　凡·埃克《根特祭坛画》(1432)，板上油画，350×461 厘米，根特圣巴佛大教堂

图 3-14　《根特祭坛画》(士师，1427—1430)，板上油画，145×51 厘米

图 3-15　《根特祭坛画》(施洗约翰，1432)，板上油画，149.1×55.1 厘米

第四章　捣毁艺术：视觉文化的一种逆境

图 4-1　合邑造佛三尊立像（北魏永熙三年 [534]），台北历史博物馆

图 4-2　北京圆明园废墟

图 4-3　《萨摩色雷斯的胜利女神》(约前 190)，大理石，高约 3.28 米，巴黎卢浮宫博物馆

图 4-4　《萨摩色雷斯的胜利女神》复原图，巴黎卢浮宫博物馆

图 4-5　巴黎卢浮宫博物馆中陈列的一些希腊艺术作品实在是极残破不堪。

图 4-6　库尔贝《打石工》(局部，1849)，布上油画，160×260 厘米，二战后失踪

图 4-7　在梵蒂冈圣彼得教堂里热情的参观者已经摸平了彼得像的脚。

图 4-8　克里姆特《弹钢琴的舒伯特》(1899)，布上油画，150×200 厘米，1945 年被烧毁

图 4-9　纽曼《谁害怕红色、黄色和蓝色》(1969—1970)，布上丙稀，274×603 厘米，柏林国家美术馆

图 4-10　纽曼《谁害怕红色、黄色和蓝色》(受损作品局部)，阿姆斯特丹市立博物馆

图 4-11　伊曼纽尔·勒兹《圣像破坏者》(1846)，缅因州波特兰维多利亚大楼（Morse-Libby House）

图 4-12　《旺多姆柱的倒塌》，选自雨果诗集《凶年集》铜版插图（1872）

图 4-13　理查德·塞拉《倾斜的弧》(1981)，柯顿钢，3.66×36.58 米，已毁

图 4-14　亨利·摩尔《国王与王后》(1953)，青铜，高 163.81 厘米，敦弗里斯的格伦基尔庄园

图 4-15　爱德华·埃里克森《小美人鱼》(1909—1913)，青铜，高 160 厘米，哥本哈根朗厄利尼港口码头

图 4-16　2003 年 9 月 12 日，《小美人鱼》基座

图 4-17　1964 年 4 月 24 日，失去头部的《小美人鱼》

图 4-18　专家在详细检查从海里捞起的美人鱼像的损毁情况

图 4-19　被毁之前的巴米扬大佛

图 4-20　被毁之后的巴米扬大佛

图 4-21　德拉克罗瓦《米索伦废墟上的希腊》(约 1826)，布上油画，213×142 厘米，法国波尔多美术博物馆。米索伦的妇女在沦陷敌手后面对一片废墟一筹莫展，摊开的双手仿佛是无奈之至的心情。

图 4-22　朱利奥·罗马诺（Giulio Romano）《巨人的降临》(1530—1532)，湿壁画，曼图亚泰宫巨人厅

图 4-23　布留洛夫《庞贝的末日》(1833)，板上油画，58×81 厘米，莫斯科特列恰科夫美术馆

图 4-24　荷加斯《时间老人熏画》(1761)，铜版画

图 4-25　让·巴普蒂斯特·莫赞斯《时间——捣毁者》，卢浮宫博物馆天顶画

图 4-26　委拉斯凯兹《梳妆的维纳斯》(受损的局部)

图 4-27　受损前的委拉斯凯兹《梳妆的维纳斯》(1644—1648)，布上油画，122.5×177 厘米，伦敦国家美术馆

图 4-28　卡尔德《弯曲的推进器》，纽约世贸中心广场

图 4-29　废墟堆中发现的《弯曲的推进器》的残片

图 4-30　罗萨蒂《意符》(1967)，不锈钢，28×23 英寸，纽约世贸中心广场

图 4-31　科尼格《球体》(1968–1971) 青铜，高 25 英尺，纽约世贸中心广场

图 4-32　"9·11"事件后废墟中的《圆球》

图 4-33　修复后的《圆球》，"9·11"事件受难者临时纪念广场，纽约巴特雷公园

图 4-34　马奈《马克西米连的处决》(1867-1868)，布上油画，左翼 89×30 厘米；中翼 190×160 厘米；右翼 99×59 厘米，伦敦国家美术馆

图 4-35　被损的米开朗琪罗《圣母怜子像》(1498-1500)，罗马梵蒂冈圣彼得教堂

图 4-36　伦勃朗《夜巡》(被损的作品局部)

图 4-37　伦勃朗《夜巡》(1642)，布上油画，363×437 厘米，阿姆斯特丹国立博物馆

图 4-38　布格罗《春天》(1886)，布上油画，213.4×127 厘米，内布拉斯加州奥马哈市乔斯林艺术博物馆

图 4-39　普桑《崇拜金牛》(受损的情况)

图 4-40　普桑《崇拜金牛》(约 1635)，布上油画，154×214 厘米，伦敦国家美术馆

图 4-41　米开朗琪罗《大卫》(受损作品局部)

图 4-42　米开朗琪罗《大卫》(1504)，大理石，高 434 厘米，佛罗伦萨美术学院美术馆

图 4-43　《摇篮曲》(1889，又名《奥古斯丁·鲁兰的肖像》)，布上油画，91×71.5 厘米，阿姆斯特丹市立博物馆

图 4-44　提香《哀悼基督》(1576)，布上油画，352×349 厘米，威尼斯美术学院美术馆

第五章　艺术品修复：一种独特的文化焦点

图 5-1　1999 年，约翰·萨金特在 1890-1919 年期间为波士顿公共图书馆创作的壁画《宗教的凯旋》(局部) 正在清洗中。

图 5-2　贝里尼《圣母与圣婴》(约 1840)，板上蛋彩画，威尼斯美术学院美术馆

图 5-3　正在修复中的贝里尼的《圣母与圣婴》(2004 年 7 月 24 日)

图 5-4　比利时安特卫普皇家美术馆内的修复室 (2004 年 7 月 17 日)

图 5-5　美国哥伦比亚大学著名美术史教授 J. 贝克总是一针见血地直言修复的隐患。

图 5-6　《阿提密喜安的青铜马和骑手像》(前 2 世纪) 雅典国家考古博物馆

图 5-7　1977 年—1989 年，西斯廷礼拜堂的天顶画进行了一次大规模的修复，一时议论纷纷。

图 5-8　西斯廷礼拜堂天顶画修复的中是非功过其实远非一目了然的事情。

图 5-9　隆巴尔多的亚当雕像 (1480-1495)，大理石，193 厘米高，纽约大都会艺术博物馆

图 5-10　佛罗伦萨工人在刷洗米开朗基罗的大卫像 (2003 年 9 月 15 日)。

第六章　图像的文化阐释

图 6-1　巴约挂毯 (局部，11 世纪)，绣制品，法国巴约挂毯博物馆

图 6-2　普桑《收集佛西翁骨灰的风景》(1648)，布上油画，116.5×178.5 厘米，利物浦沃克美术馆

图 6-3　普桑《收集佛西翁骨灰的风景》(局部)

图 6-4　沃特豪斯《夏洛特小姐》(1888)，布上油画，153×200 厘米，伦敦退特美术馆

图 6-5　托马斯·庚斯博罗《菲利普·斯克涅斯夫人》(1760)，布上油画，美国辛辛那提艺术博物馆

图 6-6　多纳泰洛《犹滴和荷罗孚尼》(1550 年代后期)，局部，青铜(部分镀金)，原高 2.36 米，佛罗伦萨韦奇奥宫

图 6-7　康斯坦斯·玛丽·卡朋特《夏洛特小姐的肖像》(1801)，布上油画，161.3×128.6 厘米，纽约大都会艺术博物馆

图 6-8　梵·高《鞋》(1885)，布上油画，37.5×45 厘米，阿姆斯特丹文森特·梵·高博物馆

图 6-9　青年梵·高

图 6-10　梵·高《午睡，仿米勒》(1889)，布上油画，73×91 厘米，巴黎奥赛博物馆

图 6-11　梵·高《有木鞋和水罐的静物》(1884)，布上油画，42×54 厘米，乌得勒支凡·巴伦博物馆基金会(the van Baaren Museum Foundation)

图 6-12　梵·高《鞋》(1886)，纸板油画，33×41 厘米，阿姆斯特丹梵·高博物馆

图 6-13　梵·高《三双鞋》(1886)，布上油画，49×72 厘米，坎布里奇哈佛大学福格艺术博物馆

图 6-14　梵·高《鞋》(1887)，布上油画，34×41.5 厘米，巴尔的摩艺术博物馆

图 6-15　梵·高《鞋》(1887)，布上油画，37.5×45.5 厘米，私人收藏

图 6-16　梵·高《一双皮木底鞋》(1888)，布上油画，32.5×40.5 厘米，阿姆斯特丹梵·高博物馆

图 6-17　梵·高《鞋》(1888)，布上油画，44×53 厘米，纽约大都会艺术博物馆

图 6-18　《公牛之舞》(约前 1500—前 1450)，壁画，高约 80 厘米，克里特赫拉克林博物馆

图 6-19　唐张萱《捣练图》(宋摹本，局部)，绢本设色，波士顿美术馆

图 6-20　林璎《越战纪念墙》(1981—1983)，黑花岗岩，每翼长 625 厘米，华盛顿特区

图 6-21　《建筑的性别》一书封面图

第七章　艺术博物馆：文化表征的特殊空间

图 7-1　布雷(Étienne Louis Boullée)《博物馆设计图》(1783)，素描加水彩，巴黎 国家图书馆

图 7-2　伦敦大英博物馆

图 7-3　巴黎卢浮宫博物馆外

图 7-4　维也纳美术史博物馆

图 7-5　布鲁塞尔皇家美术博物馆

图 7-6　安特卫普皇家美术馆

图 7-7　彼得堡艾米塔什博物馆

图 7-8　华盛顿特区美国国家美术馆

图 7-9　加拿大国家美术馆鸟瞰图

图 7-10　巴黎卢浮宫博物馆入口走廊

图 7-11　卢浮宫博物馆地下出入口处确实不乏商业气息。

图 7-12　传拉斐尔（？）《石竹花圣母》（约 1507—1508？），木板油画，29×23 厘米，伦敦国家美术馆

图 7-13　达·芬奇《蒙娜·丽萨》（约 1503—1505），板上油画，77×53.5 厘米，巴黎卢浮宫博物馆

图 7-14　法国人在《蒙娜·丽萨》丢了之后的反应（采自英国艺术心理学家 Darian Leader 著作的封面）

图 7-15　米罗《世界的诞生》（1925），布上油画，251×200 厘米，纽约现代艺术博物馆

图 7-16　纽约现代艺术博物馆

图 7-17　德国慕尼黑新艺术馆

图 7-18　弗兰克·盖利设计的皮尔堡古根海姆博物馆

图 7-19　大卫·霍克尼《尼克尔斯峡谷路》（1980），布上丙烯画

图 7-20　英国画家大卫·霍克尼照片

图 7-21　纽约大都会艺术博物馆

第八章　中国美术：视觉文化的特殊形态

图 8-1　跪射俑（二号俑坑出土）

图 8-2　彩绘贴金佛立像（北齐），高 97 厘米，山东青州龙兴寺窖藏出土

第九章　艺术教育：一种文化的塑造

图 9-1　布鲁内莱斯基设计的佛罗伦萨教堂穹顶（1420—1431），总高度 118 米

图 9-2　维米尔《戴珍珠项链的少女》(约 1665)，布上油画，46.5×40 厘米，海牙莫里斯宫皇家绘画馆

图 9-3　乔尔乔内《暴风雨》(约 1505)，布上油画，82×73 厘米，威尼斯美术学院美术馆

图 9-4　马奈《伯热尔大街丛林酒吧》(1882)，布上油画，95×130 厘米，伦敦考陶尔美术学院美术馆

跋

我应该稍稍说明一下写作的过程。

这本著作在我的研究和写作的经历中算是耗时最长的,前后大概有六七年之久。个中原因殊多,除了曾有大量事务性工作的羁绊,中途又插进一些别的写作和翻译的任务,以及后来要从杭州西子湖畔的中国美院调至北京大学艺术学系执教之外,主要还是因为自己为课题本身设置了相当的难度。尽管在很长一段时间里难以做到一贯无殊地冥心思虑,但我始终在浏览大量第一手的研究资料——所幸的是,1998年我作为高级访问学者在哈佛曾逗留了宝贵的3个月,让我在这方面的工作做得十分尽兴。

实际上,书的纲目早就拟定。只是我动笔不多,有时甚至写了一些文字后又干脆弃而不计了。当然,我不是写不下去,而只是想让自己在面对写下的文字时有一点实实在在的满意感。这些年来,我或者利用各种时间的碎片翻译重要的论文甚至篇幅可观的论著,让自己细细地感悟他人相关研究中的精微之妙;或者索性放下课题,去写一些话题更广的论文,从而获得一些意想不到的启迪……因而,尽管整个写作过程时断时续,但是,对书稿的构想一直是放在心上的。

在我个人的基本考虑中,一本真正有价值的美术研究论著应该具有这样一些特征:(1)尽可能地运用信息量可观的研究资讯,从而凸现研究应有的前沿状态;(2)把问题放在一种新的平台上加以审视,这样即便是离不开相对陈旧的参考资料,也有可能提出新的思考角度;(3)经典或重要的艺术作品应该成为一种焦点。那种不谈作品或者谈得别扭甚或外行的理论研究至少不是我的所爱。

同时,作为从文化角度研究美术现象的著作,我不想将其做成几乎无所不包却与艺术本身最终无缘或隔阂甚多的文本,因为选取文化的角度与其说是为了从艺术推及文化,还不如说是要在文化的语境中重新审视艺术本身。因而,本书的

材料尽管多少越出了传统的美术研究的范围，涉及譬如艺术与文化财产、艺术的偷盗、艺术的修复、艺术的毁灭等，但并未去关心米开朗琪罗的洗衣单，他所偏爱的无盐面包、酒以及用来分解肾结石的矿泉水等，尽管后者也都可能是属于文化的大范畴的。显然，本书反映出来的研究旨趣依然是比较专一甚至有点"保守"的。至少以我个人的感受而言，我觉得，我们对于经典的艺术（无论是西方的古典艺术，还是中国的古典艺术）的了解实在不是太多，而恰恰是太少了。我常常会对那些不屑于传统的人的种种宏论不太放心，原因就在于，我特别不清楚其心目中的传统到底可以具体到什么程度。

反过来说，在视觉文化的研究框架中，那种所谓"为艺术而艺术"之类的观念又会显得尤为单薄和不足为据。当然，本书的内容所涉远非视觉艺术的文化研究的全貌。有关视觉艺术的文化研究尚有别的许多专题（譬如我自己一直要做的"艺术的审查制度""作为文化资本的艺术"和"宗教语境中的艺术释义"等问题），但是，现在限于时间，不能一一展开了。

这本书的写作虽然拖了很长的时间，但是也给了我一些难忘的愉悦，有时甚至是类似意在笔先的体验。我相信这是对严肃的学术生涯的一种犒劳。人生如芳春暂躅，而在学术写作中意兴飞扬的状态何其难得。

需要提及的是，在这本书的写作过程中，我的妻子陈蕾和儿子丁译林给了我最多的理解和支持。

不少同行和朋友也给了我各种难忘的鼓励与帮助。

1998年，我在哈佛大学美术系研究期间，Norman Bryson教授经常与我讨论问题，有时简直到了不分场合的地步，教室、办公室、酒吧甚至家里的厨房等都成了畅谈学术的好地方。

1998年，我在纽约见到我所尊敬的美术史同行Dore Ashton教授。她特别郑重地告诉我，真正有质量的论著一定是一句一句地（sentence by sentence）写出来的……我不仅记住了她的话，而且也一直身体力行。

美国著名学者David Carrier教授是我的老友，他每有新著，总是先给我寄上一本，让我在先睹为快的同时，又有一种友情的温暖。他似乎每每能在我产生某种放弃的念头时给予极中肯的指点和帮助。

芝加哥美术学院的James Elkins教授也是我的朋友，他精力充沛且才情过人，似乎俯仰之间皆成心得，常常将刚刚写完的著作的打印稿和授课的讲义一大本一

大本地直接寄给我，让我先睹为快，受益匪浅。当然，也会自然而然地觉得自己其实可以更加用功。

此外，美国雷克佛列斯特学院的 Cythia Hahn 教授、英国剑桥大学的 William St. Clair 研究员等，都在资料的收集上给过我帮助。

在此，我要一并记下对他们的深深谢意！

最后，我诚挚地期待着读者们的反应。

是为跋。

<div align="right">2004 年 11 月 5 日</div>

再版后记

拙著出版十多年来,在同行中有过不小的反响,荣膺了教育部和文化部等部门以及北京市的一些科研奖项。

本书的主要话题是关于美术的文化研究,包含理论和实证研究两个部分。如今看来,不少内容依然是热点问题,例如经典艺术的再认识、文化财产的归属、艺术品的修复、艺术品的毁灭、艺术博物馆与美术史的阐释、艺术教育等,都是特别值得深入下去的课题。

早先就有一些年轻学子写信给我,称坊间不易买到本书。我也为此与原编辑联系和商量过,看是否可以安排重印,但是,因为种种原因,最后也未能如愿,深以为憾,觉得颇对不起关心本书的读者。

现在,蒙北京大学出版社厚爱予以再版,我就让书稿一仍其旧。希望会有更多的朋友来关注我曾经为之入迷的问题,并且再作精彩的延伸和深化。

是为后记。

2016 年 9 月 8 日